디테일로 보는 **서양미술**

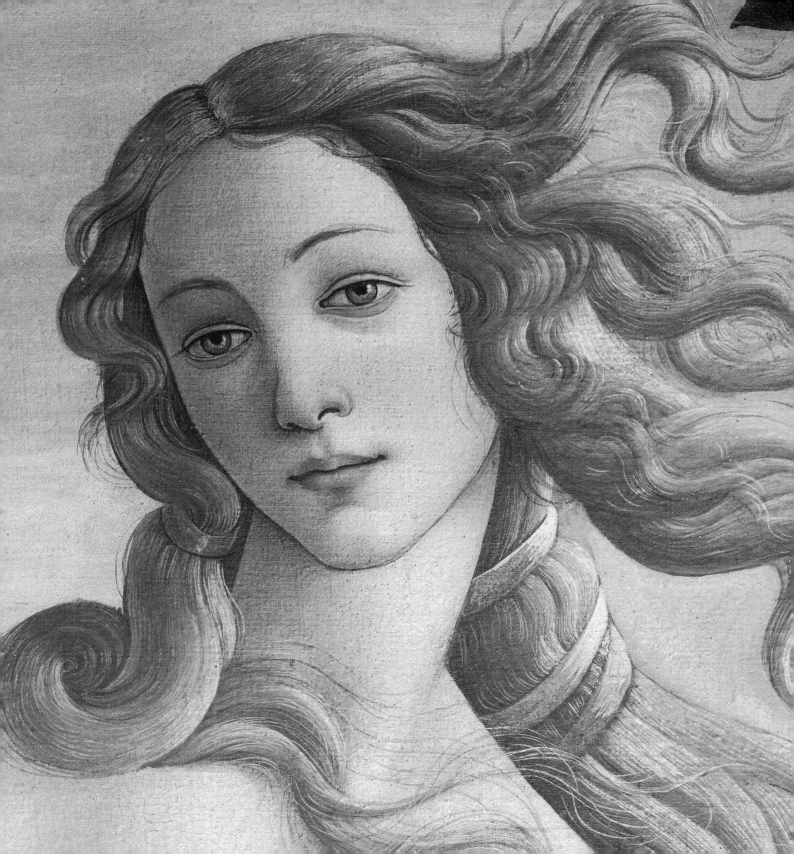

디테일로 보는 **서양미술**

수지 호지 지음 | 김송인 옮김

마로니에북스

차례

서문

세계 최고의 예술 작품을 한 손에 들고 이것을 가까이에서 볼 수 있다고 상상해보라. 당신만을 위한 안내자가 세부 사항을 지목하고, 각 작품에 대해 더 많은 것을 알려주고, 작품에 관한 모든 정보와 통찰력을 제공하여 당신이 신선한 관점과 더욱 폭넓은 이해력을 가지고 작품을 관람할 수 있도록 도와준다고 상상해보라.

이런 역할을 하는 것이 바로 이 책의 목적이다. 전 세계에 흩어진 갤러리, 박물관, 교회 및 기타 장소에 있는 예술 작품들을 모두 보고자 한다면 그 계획을 실행하는 데만 평생이 걸릴 수도 있다. 그렇기에 이 책은 전 세계에 보관 중인 최고의 명작 100점을 한곳에 모아 당신이 원하는 시간에 맞춰 걸작들을 상세하게 탐구할 수 있도록 당신의 손에 쥐여준다.

회화와 조각품을 포함한 100점의 작품 중 일부는 세계적으로 유명한 것이며, 일부는 비교적 덜 알려져 있다. 각 작품은 제작에 사용된 재료, 주제, 방식, 의미 등 여러 요소들을 고려해 볼 때, 당대에는 어떤 면에서든 이전에 없었던 획기적인 것으로 간주되었다.

숨은 뜻과 해석

모든 작품은 면밀한 검토를 거쳤다. 각 작품을 특징짓는 세부적인 사항들에 관해선 작품에 담긴 비유나 상징적인 의미가 무엇인지, 작품에 쓰인 기교, 재료의 선택과 처리 방법, 원근법의 사용, 자서전적 요소, 공간과 빛의 묘사, 작품에 끼친 영감과 영향, 누가 작품을 의뢰했는지, 어떤 개조나 수정을 거쳤는지 그리고 동시대의 사건에 대한 해석까지도 모두 고려했다. 어떤 예술 작품을 관람하는 것은 개인적인 경험이라고 할 수 있지만, 폭넓은 지식과 관심을 가질 때 그 경험은 더욱 풍요로워진다.

더 많은 것을 알고 자세히 관찰할수록 더 많은 것이 보이게 되며 즐거움은 배가 된다. 이 책은 바로 이러한 부분에 대해 모든 독자에게 도움을 주기 위해 기획되었다. 여러분의 안내자가 되어 세부적인 내용에 주의를 기울이게 하고, 전 세대에 걸쳐 칭송받는 이 명작들을 더 자세히 살펴보고 더 많은 걸 배울 수 있도록 도와줄 것이다. 이 책은 누구나 쉽게 접근할 수 있으면서도 흥미를 불러일으키는 폭넓은 스펙트럼의 예술 작품에 관한 연구의 산물이다. 책에는 14세기부터 21세기에 걸쳐 다양한 국적의 예술가들이 제각기 상이한 목적을 위해 제작한 광범위한 카테고리의 예술 작품이 담겨 있다.

이 책은 개별 작품에 숨겨진 여러 층위의 정보를 파헤치며 보다 심층적인 지식을 전달한다. 언제, 어디에서, 누구를 위해 작품이 제작된 것인지, 왜 특정한 붓질이 사용된 것인지, 왜 이상한 각도에서 반사된 이미지가 놓였는지, 배경에 그려진 인물은 누구인지 등 다양한 물음에 관한 답변들이 여기에 포함된다.

세상을 들여다보는 창

작품들을 면밀하게 살펴보고 분석한 후 독자들에게 개괄적인 설명을 전달하는 이 책은 14세기 이탈리아 토스카나 지방에서 만들어진 예술 작품과 함께 시작된다. 당시의 몇몇 화가들은 비잔틴 미술의 도상학적 전통을 넘어서 이미지를 실험하는 회화 기법에 시동을 걸었다. 그다음, 종교개혁부터 프랑스 혁명, 러시아 혁명, 양차 대전, 숱한 내전들, 과학기술의 발전에 의한 발명품들과 이에 대한 반응으로 탄생한 미술 작품들을 수 세기에 걸쳐 연대순으로 살펴본다. 그리고 마지막으로 사람들이 날마다 시각적 미디어에 포화된 채 살아가는 21세기에 대한 반응으로 탄생한 미술 작품들이 다루어진다. 예술가들은 이러한 세상의 변화를 이해하기 위해 자연스럽게 자신의 예술을 통해 동시대의 문화를 성찰하고 해석하게 된다. 필요에 따라서는 자신이 살고 있는 사회를 표현하기 위해 자신의 예술관에 변화를 주기도 한다.

예술은 절대 진공 상태에서 생산되지 않으며, 갑자기 영감을 받아 제작되는 경우도 흔치 않다. 예술은 개인적인 목적과 의도에 의해 잉태된다. 마찬가지로 예술은 예술가가 처한 상황, 배경, 장소, 재료, 종교, 그리고 흔히 예술가 본연의 무모함에 의해 형성되곤 한다. 예술은

> "당신이 무엇을 보느냐가 아니라, 무엇이 보이느냐가 중요한 것이다."
>
> —헨리 데이비드 소로(Henry David Thoreau, 1851년 8월 5일 자 일기에서)

종종 규범, 전통, 관습, 후원 혹은 재정적 제약에 의한 영향을 받는다. 세상을 들여다볼 수 있는 창으로서의 예술의 목적과 의도도 시간이 지남에 따라, 그리고 장소의 경계를 넘어서서 폭넓게 다양화되었다. '예술의 기능'이란 항시 유동적이어서 어떤 경우에는 흔쾌히 받아들여지거나 환영을 받는 예술이라고 하더라도 다른 경우에는 거슬리거나 불쾌함을 유발할 수 있다. 극적인 사건들은 의심의 여지 없이 예술가의 태도를 변화시키는 촉매제가 된다. 그러나 기차 여행의 확대라든가 특정한 미술학교의 부상처럼 중요하게 생각되지 않은 변화조차도 이와 비슷하게 급진적인 영향을 끼치곤 했다.

핵심 내용

이 책에 수록된 100점의 예술 작품은 탁월한 예술가들의 대표작으로서 인류의 표현과 인류의 노력 그리고 인류의 역사에 있어서 핵심적인 순간의 구현에 관하여 광범위한 해설을 해준다. 팝아트는 물론이고 르네상스, 표현주의, 입체주의, 매너리즘, 인상주의, 후기인상주의, 추상표현주의, 데 스테일, 절대주의와 같이 가장 중요한 화파를 다루며, 가장 위대한 화가로 일컬어진 산드로 보티첼리, 앤디 워홀, 마사초, 렘브란트 판 레인, 바실리 칸딘스키, 파블로 피카소, 디에고 벨라스케스, 카라바조, 폴 세잔, 미켈란젤로, 에드바르 뭉크와 같은 수많은 화가들도 포함되어 있다.

각각의 작품들은 세세하게 고찰되며 작품에 담긴 목적, 의도, 방법들이 자세하게 드러나도록 다층위적으로 분석되었다. 한 작품마다 네 쪽 이상이 할애된다. 예술가에 대한 간략한 전기를 시작으로 그 작품의 역사적 배경과 전후 맥락에 대한 설명이 동반되어 첫 쪽에 소개되며 종종 다른 작품과의 비교도 찾아볼 수 있다. 그다음 두 쪽에서는 작품의 핵심 내용이 다뤄지고, 클로즈업된 세부 내용이 번호순으로 제시된다. 클로즈업된 각 항목마다 관객들이 지금까지 놓쳤거나 관심을 주지 못한 세부 내용을 강조하여 설명한다. 화가의 의도된 실수나 다른 화가의 작품에서 모방한 자세라든가, 빛 또는 깊이감을 묘사하는 새롭고도 특이한 방식이나 특정한 색상의 사용, 조각 방식, 이중적 의미, 설명할 수 없는 그림자, 겉보기에는 매우 진부한 요소가 가지는 상징적인 의미를 밝혀내는 일들이 포함된다.

이 외에도 많은 요소들을 담아 예술가들이 작품을 만들 때 어떤 생각을 했으며, 어떤 과정을 거쳐 그 작품이 탄생하게 되었는가 하는 물음과 함께 해당 작품이 진정으로 무엇에 관한 것인지를 밝혀준다. 이를테면, 뭉크가 자신의 걸작을 만들기 10년 전에 일어난 자연재해는 그가 어떻게 작업을 해야 하는지와 같은 접근 방식에 영향을 끼쳤다. 제임스 애벗 맥닐 휘슬러는 자신이 만든 '소스'라고 부르는 물감과 재료의 혼합물 덕택에 당대의 다른 화가들과는 완전히 차별되는 작품을 탄생시켰다. 사람들이 사물을 인식하는 방식에 대한 미켈란젤로의 탁월한 통찰력은 그의 작품 중 가장 찬사를 많이 받는 조각품 가운데 한 작품을 크게 왜곡시키는 결과를 낳았다. 이와 유사하게 얀 반 에이크의 어느 작품에서는 지극히 평범해 보이는 사물이 부(富)와 성모 마리아, 둘 모두를 의미하기도 한다.

이해를 돕는 도구

이 책은 해당 작품을 잘 아는 독자들도 놓쳤을지 모르는 부분에 대해 새롭게 조명한다. 모든 세부 사항과 작품들마다 검토된 분석들이 책에 소개된 예술 작품을 감상하는 데 즐거움을 더해 줄 것이며, 더 나아가 다른 미술 작품들을 관람하는 데 유용하게 활용할 수 있는 도구가 되거나 다른 작품들과 연관성을 찾아 주기도 할 것이다.

여러분들이 이 책의 모든 페이지를 다 넘긴 후에는 어떤 시대의 작품이라도, 어떤 장소라고 하더라도, 어떤 예술 작품을 감상하더라도, 관람 포인트가 무엇인지, 어떻게 더 많은 것을 찾아낼 수 있는지 그리고 어떻게 하면 더 많은 즐거움을 얻을 수 있는지에 대한 안목을 넓힐 수 있을 것이다. 이렇게 하여 이 책은 여러분들에게 반복해서 보고 또 보고 싶은 책이 될 것이다.

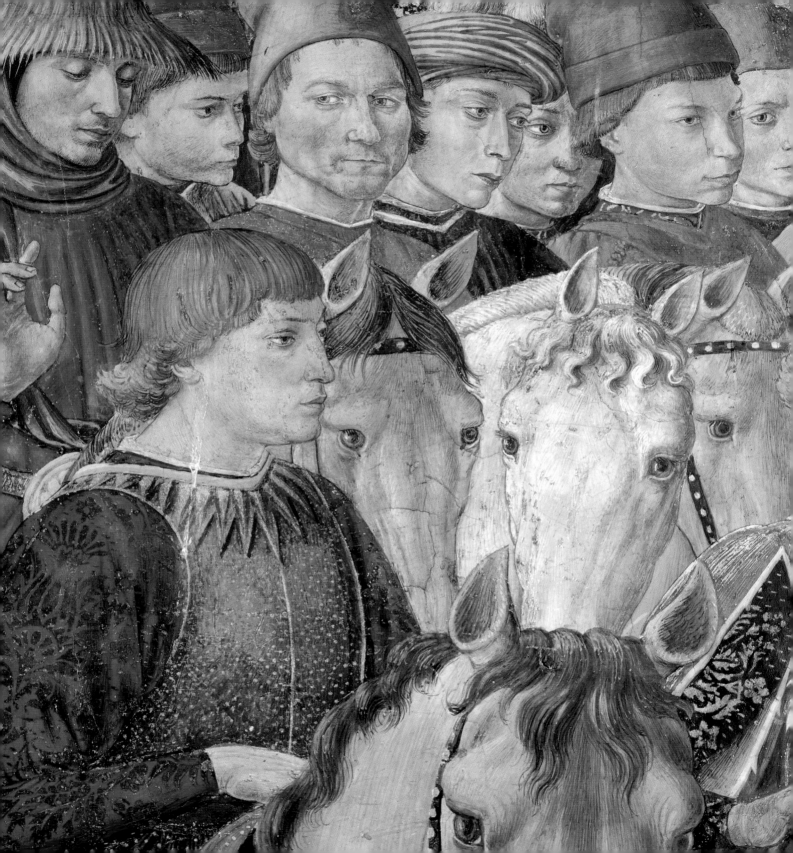

1500년 이전

5세기에서 16세기에 걸친 중세 시기, 유럽 미술에 가장 큰 영향을 미친 것은 종교였다. 교회는 주요 후원자로서 예술 작품을 의뢰했으며, 보통 수도사들이 작품을 제작했다. 채색필사본, 벽화, 조각 등은 비잔틴 제국의 평면적이고 장식적인 양식이 주를 이루었다. 1150년부터 1499년경까지는 고딕 미술이 번성했다. 원래 업신여기는 표현이었던 '고딕'이라는 용어는 기독교 신앙에 초점을 맞춰 제작한 정교한 건축 양식, 화려한 제단, 장식 그림, 조각, 스테인드글라스, 채색필사본, 태피스트리 등을 의미한다. 견습생들은 장인의 수하에서 훈련을 받으며 널리 용인된 방식을 따르도록 배웠다.

그때 인본주의 사상이 확산하기 시작하면서 일부 예술가들은 고대 그리스 로마를 되돌아보며 더욱 사실적인 예술을 추구하기 시작했다. 수 세기가 지나서야 예술·과학·건축·문학·음악·발명 등 다양한 분야에 걸쳐 일어난 고대 그리스와 로마 문명에 대한 재인식과 관심은 '르네상스(부활)'로 알려지게 되었다.

동방박사의 경배

The Adoration of the Magi

조토 디 본도네

1303-05년경, 프레스코, 200×185cm, 이탈리아, 파도바, 스크로베니 예배당

조토 디 본도네(Giotto di Bondone, 1270년경-1337)는 미술사에서 핵심적인 인물이라고 할 수 있다. 그는 로마 시대 이후 고딕 미술 또는 르네상스 이전 미술(Pre-Renaissance)이라고 불리는 시기에 활동했으며, 주변 세계를 자연스러운 묘사로 화폭에 담은 최초의 화가다. 그의 생애에 관해 알려진 바는 거의 없다. 피렌체 또는 그 근처에서 태어났으며 그가 그렸다고 명확히 밝혀진 작품은 많지 않다. 조토가 이끌던 큰 규모의 작업실은 운영이 잘 되었다고 한다. 그는 평면적이고 양식화된 전통적 미술 기법으로 그린 초상화를 더욱 생동감 있게 바꿔 당시 가장 유명한 화가로 꼽혔다.

조토는 어디를 가든 조수를 고용했는데, 이탈리아 전역에서 작업하면서 그의 철학과 생각들은 빠르게 확산되었다. 단테 알리기에리(Dante Alighieri), 페트라르카(Petrarch), 조반니 보카치오(Giovanni Boccaccio), 프랑코 사케티(Franco Sacchetti)와 같은 동시대의 저명한 인사들도 그의 작품에 박수를 보냈다. 예를 들어 『신곡(Divine Comedy)』(1308-20년경)에서 단테는 다음과 같이 썼다. '한때는 치마부에(이탈리아 화가로 르네상스 초기 대가들 가운데 가장 영향력 있는 화가로 여겨짐-역자 주)가 최고의 화가로 여겨졌으나 지금은 조토의 명성만이 높고 치마부에의 이름은 사그라지고 있다.' 금융가이자 역사가인 조반니 빌라니(Giovanni Villani)는 조토가 '당대 회화에서 최고 권위를 자랑하는 거장이었고, 모든 인물과 사물의 자세를 자연과 일치하도록 그렸다.'라고 기록한다. 또 조르조 바사리(Giorgio Vasari)는 저서 『르네상스 미술가 평전』(1550)에서 조토에 대해 만연했던 비잔틴 양식을 타파하고 '200년 이상 방치되었던, 즉 실물과 일치하도록 정확하게 그리는 기법을 소개하면서 오늘날 우리가 아는 위대한 회화 예술의 기술을 도입했다.'라고 썼다.

이 작품은 파도바 대금업자 엔리코 스크로베니(Enrico Scrovegni)를 위해 만들어진 스크로베니 예배당(아레나 예배당)에 있는 22개의 프레스코 벽화 중 하나다. 벽화에는 각각 그리스도의 삶에 관한 에피소드가 그려져 있다. 이 장면은 동방박사들이 구원자인 아기 예수에게 경배하는 모습을 보여준다. 성경에서 동방박사들은 밝게 떠오르는 큰 별을 따라 아기 예수를 찾으러 '동방'에서 왔다고 묘사된다. 헤롯왕이 꾀를 부리며 아기의 행방을 묻자 동방박사들은 별을 따라 베들레헴으로 떠난다. 그들은 꿈을 통해 헤롯왕에게 돌아가지 말라는 경고를 받고 다른 길을 선택해 고향으로 돌아간다. 독실한 기독교인으로서 당대의 이탈리아 사람들은 예술 또한 종교의 확장으로 보았다. 조토의 생동감 있는 회화는 사람들이 성경의 이야기를 더 쉽게 이해하고 공감할 수 있게끔 도움을 주었다.

동방박사의 경배 The Adoration of the Magi

로렌조 모나코, 1420-22, 패널에 템페라, 115×183cm, 이탈리아, 피렌체, 우피치 미술관

로렌조 모나코(Lorenzo Monaco, 1370년경-1425)는 표현력이 넘치는 이 작품을 조토가 스크로베니 예배당을 완성한 지 100년도 더 지난 후에 그렸다. 이 작품을 누가 의뢰했는지는 불확실하지만, 색감·깊이감·자세·표현 기법 등에서 조토의 화풍이 뚜렷하다. 처녀성을 상징하는 세 개의 별(이마와 양어깨에 별이 하나씩 있으나, 왼쪽 어깨에 있는 별은 아기 예수가 가리고 있다)이 그려진 짙은 감색 의상을 입은 성모 마리아는 돌 위에 앉아 아기 예수를 군중에게 보여준다. 금색 가운을 입은 요셉은 그 옆에 앉아 이들을 올려다본다. 이 작품에서 가장 눈에 띄는 장면은 동방박사의 행렬이다. 그들은 각기 다른 연령대와 국적을 가진 모습으로 표현되었다.

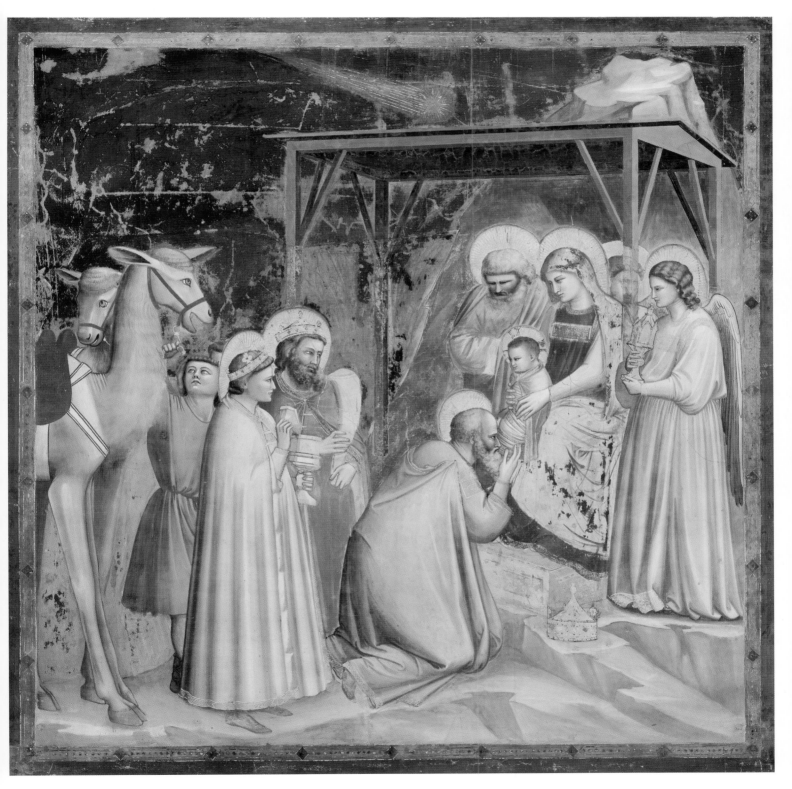

② 가스파르

조토는 다양한 연령대의 동방박사를 보여주면서 인생의 여러 단계를 표현했다. 가장 나이가 많은 가스파르는 성모 마리아가 안고 있는 아기 예수 앞에 무릎을 꿇는다. 그는 예의를 차리면서 자신의 왕관을 바닥에 내려놓고 포대기로 감싼 아기 예수의 발에 입 맞추기 위해 앞으로 몸을 숙인다. 성인들의 신성한 영적 빛을 발산하는 후광을 그렸지만, 그들의 형상은 자연주의 방식으로 묘사했다.

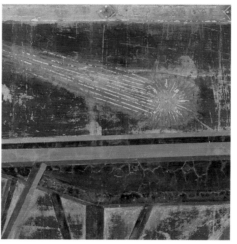

③ 별

베들레헴의 별을 그림으로써 조토는 진정성과 자연주의를 추구했다. 1301년, 그가 작업을 시작하기 2년 전에 핼리 혜성이 출현했다. 조토가 묘사한 별은 불같은 꼬리로 하늘을 가로지르는 혜성에 관한 기억이다. 실제로 일어난 사건을 작품에 녹여낸 점은 조토의 작품 활동이 개인적인 경험에 기반을 두고 있음을 보여준다.

① 동방박사 세 사람

성경에서는 동방박사 세 사람을 왕이라고 부르지 않았으나, 조토가 살던 시대에는 이들을 왕으로 간주했다. 조토는 중세의 전통을 이어 동방박사가 아기 예수에게 경배하는 장면을 그렸다. 신약 성경에는 동방박사들의 이름이 명시되어 있지 않다. 그러나 기독교 전승에 따르면 주로 인도계로 소개되는 인물은 가스파르나 카스파르라고 일컫는다. 페르시아계의 인물은 멜키오르, 아랍계 인물은 발타사르 또는 발타자르라고 한다. 이 그림에서 멜키오르와 발타사르는 선물인 유향과 몰약을 들고서 아기 예수에게 경배하기 위해 기다리는 중이다. 절제된 손짓과 표정에 그들의 감정과 생각이 드러난다.

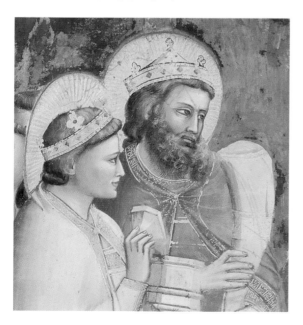

④ 낙타지기와 낙타

조토의 상상력은 대부분 실제 삶으로부터 영향을 받았다. 가령 낙타지기는 자연스럽고 정직한 얼굴을 가졌다. 그러나 낙타의 눈을 밝은 파란색으로 그린 점은 조토가 실제로 낙타를 본 적이 없음을 나타낸다. 극적인 신비로움을 더하기 위해 파란색을 사용했다. 성경에는 동방박사들이 낙타를 타고 왔다는 언급이 없으나, 낙타는 이 그림에 이국적인 요소를 더해준다.

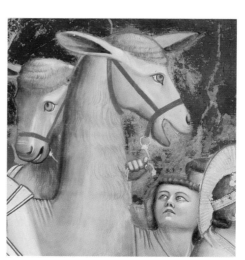

조토의 획기적인 접근 방식은 합리적으로 공간을 표현하고 주변 환경과 인물 간의 조화를 이뤘으며, 그들의 제스처와 표현을 통한 상호작용을 만들어냈다.

⑤ 드레이퍼리

고대 그리스와 로마 예술에서만 전례를 볼 수 있는 주름진 옷감의 활용, 개별적 표현과 톤의 대비는 모두 조토가 제안한 생각이었다. 명암에 변화를 주어서 마치 옷감이 접히고 구겨지는 것처럼 보인다. 인물들의 의복은 각진 주름으로 자연스럽게 축 떨어지는데, 이는 형태와 무게감을 드러낸다.

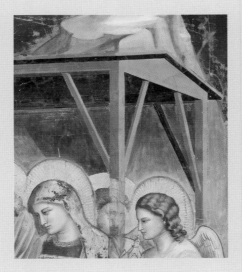

⑥ 공간 구도

조토는 평면에서 3차원을 표현하는 데 크게 기여했다. 성 가족이 앉아 있는 마구간(또는 캐노피)을 바라보는 시점은 아래에서 위를 향하며, 이 작품의 구조를 보여준다. 천사와 성 가족을 겹쳐 그려 작품에 깊이감을 나타냈다. 이는 여러 집단을 조화시키는 데에도 도움이 된다.

⑦ 라피스 라줄리

라피스 라줄리는 고가의 안료이다. 그림이 벽의 일부가 되도록 축축한 회반죽의 부온(습식) 프레스코나 정통 프레스코 기법보다는 프레스코 세코(건식), 즉 마른 회반죽의 벽화에만 사용되었다. 조토는 부온 프레스코 대신 풍부한 푸른색의 안료를 달걀과 섞어 템페라를 만들어 마른 회반죽에 사용함으로써 지속성을 단축했다.

동방박사의 경배 The Adoration of the Magi

작가 미상, 526년경, 모자이크, 이탈리아, 라벤나, 성 아폴리나레 누오보 성당

6세기 초에 지어진 이 성당은 성경에 관한 이야기를 담은 찬란한 모자이크로 유명하다. 생생한 색깔의 유리 조각으로 연출된 동방박사의 경배는 조토가 부활시키기 전까지 점차 잊힌 기법과 생각들을 묘사한다. 가령 인물들이 겹쳐진 구도로 3차원을 표현하고, 의상의 디테일과 주름 그리고 드레이퍼리를 묘사하기 위해 음영을 주고, 표정의 표현을 통한 리얼리즘을 보여주려고 했다. 이 작품에서도 동방박사들은 모두 이름이 있으며 다른 연령대이다. 사실 성경에는 몇 명의 동방박사가 있었는지 언급된 내용이 없다. 동방 기독교에서는 열두 명이라는 숫자가 자주 등장하고, 서방 기독교에서는 세 명이 등장한다.

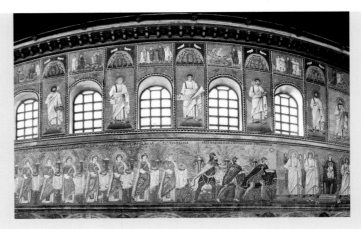

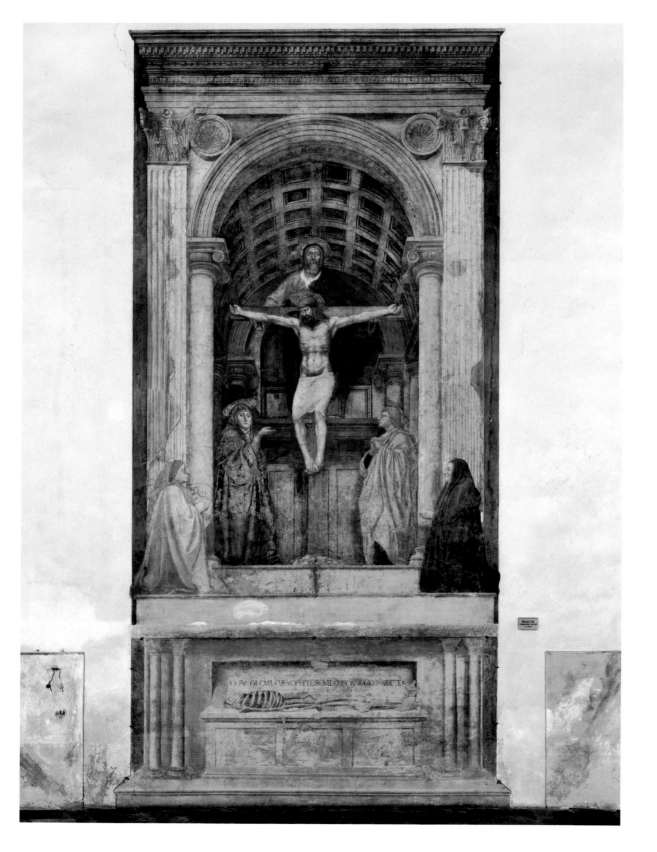

성 삼위일체, 마리아와 사도 요한
그리고 두 명의 봉헌자

The Holy Trinity with the Virgin and St John and Donors

마사초

1425-26년경, 프레스코, 667×317cm, 이탈리아, 피렌체, 산타 마리아 노벨라

마사초(Masaccio, 1401-28)는 흔히 콰트로첸토(Quattrocento, '400'이라는 뜻의 이탈리아어-역자 주)라 불리는 초기 이탈리아 르네상스 시대 최초의 거장이었다. 본명은 토마소 디 세르 조반니 디 시모네(Tomasso di Ser Giovanni di Simone)이다. 마사초라는 그의 별명은 '덩치가 큰' 또는 '어눌한' 톰이라는 뜻으로, 토마소 디 크리스토포로 피니(Tommaso di Cristoforo Fini)와 구분되었다. 마사초는 크리스토포로 피니와 함께 빈번히 협력했는데, 피니의 별명은 마솔리노 다 파니칼레(Masolino da Panicale, 1383년경-1440), 즉 '작은' 토마소였다.

마사초는 7년이라는 짧은 경력에도 불구하고 예술의 발전에 상당한 영향을 끼쳤다. 그는 초기 르네상스 회화에서 직선 원근법을 구사한 화가이다. 평평한 표면이 묘하게 3차원으로 보이게끔 그렸다. 마사초는 당시 유행했던 정교한 국제고딕 양식에서 탈피해, 있는 그대로 더 자연적인 기법을 구사했다.

마사초의 위대한 걸작으로 인정받는 〈성 삼위일체〉는 그가 말년에 의뢰받은 대표적인 작품 중 하나이다. 이 그림은 장엄하고 건축적이며, 정확하게 구조화된 일점투시법(중앙의 소실점 하나에 모여드는 원근법-역자 주)으로 그려진 최초의 그림으로 알려졌다. 이 기법은 예술가들이 평면에 3차원의 깊이를 묘사할 수 있게 해준다. 이 그림이 제작되기 일 년 전에 디자이너이자 건축가, 엔지니어였던 필리포 브루넬레스키(Filippo Brunelleschi)가 먼저 해당 기법을 사용했다. 마사초는 여기서 직선 원근법을 계승하여 발전시켰다. 〈성 삼위일체〉는 두 가지 주제를 구현하고 있는데, 하나는 가톨릭의 성 삼위일체이다. 그리스도는 십자가에, 성부는 그 위에 있으며 성령은 흰 비둘기의 형상으로 그려졌다. 이들 모두 고전적 승전 아치형 건축물 아래 묘사되어 있다. 또 다른 주제는 성인들의 중보기도이다. 가톨릭에서는 전통적으로 신도들이 성인에게 기도하면 성인들이 신께 중보기도를 올린다. 여기서도 이를 볼 수 있다. 십자가 양옆으로 성모 마리아와 사도 요한이 보인다. 마리아는 손으로 십자가 위의 그리스도를 가리킨다. 이 그림에서 유일하게 움직이는 동작이다. 그녀는 육신의 어머니인 동시에 그리스도의 모친으로 구현되는데, 즉 세속적인 것과 영적인 것을 연결하는 고리 역할을 한다. 기둥 앞에는 실물 크기의 알 수 없는 두 명의 봉헌자가 있다. 이 작품은 피렌체의 후대 예술가들에게 영향을 미쳤지만, 1570년에 성당에 돌로 된 제단을 세우면서 가려졌다. 1861년까지 가려져 있다가 복원 작업을 통해 돌 제단을 철거하고 옮기면서 비로소 다시 볼 수 있게 되었다.

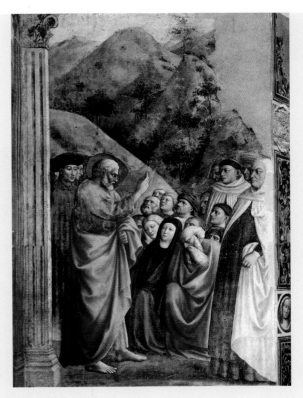

사도 베드로의 설교 St Peter Preaching

마솔리노 다 파니칼레, 1426-27, 프레스코, 255×162cm, 이탈리아, 피렌체, 브랑카치 예배당

산타 마리아 델 카르미네(Santa Maria del Carmine) 성당의 한 부분인 브랑카치(Brancacci) 예배당의 이름은 마사초와 마솔리노 다 파니칼레에게 작품을 의뢰한 가문의 이름을 따서 지었다. 브랑카치 가문은 예배당의 벽을 따라 사도 베드로의 삶을 그린 프레스코화를 주문했다. 예술가들의 화풍은 확연히 차이가 나는데, 마솔리노의 그림은 당대의 일반적인 접근법을 반영하여 우아한 인물들의 모습, 존엄한 자태와 은은한 얼굴을 표현했다. 반면, 마사초는 드라마틱한 고도의 예술적 기교와 원근법을 능숙하게 구사했으며 풍부한 감정의 인물을 그렸다.

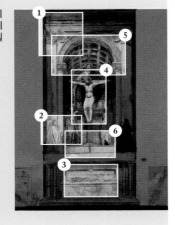

디 테 일

② 봉헌자

이 그림의 의뢰인이나 제단화의 후원자에 대해서 알려진 바가 거의 없다. 기부자로 보이는 두 인물은 정확히 묘사되지 않았다. 피렌체 출신의 사람들로 추정된다. 어쩌면 피렌체의 렌지(Lenzi) 또는 베르티(Berti) 가문의 사람일 수도 있다. 산타 마리아 노벨라 지역에서 온 베르티 가문은 마사초의 프레스코 작품 아래에 있는 무덤을 소유했고, 렌지 가문은 제단화 근처에 무덤을 갖고 있었다.

③ 메멘토 모리

그림 중앙의 주요 장면 바로 아래에는 무덤에 해골이 누워 있는데, 묘비명은 다음과 같다. '나도 한때는 지금의 당신과 같았고, 당신도 지금의 나처럼 될 것이다(Io fui gia quel che voi siete e quel ch'io sono voi anco sarete).' 이를 '메멘토 모리(죽음을 기억하라)'라고 하는데, 인간에게 죽음을 가져다준 아담의 원죄에 대한 언급이다. 보는 이에게 지상에서의 시간은 덧없음을 기억하게 한다. 육체의 죽음은 오직 믿음을 통해서만 극복할 수 있다.

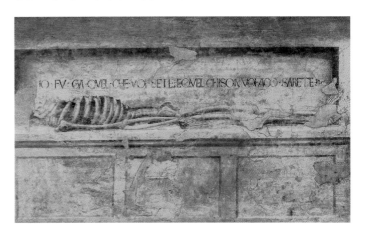

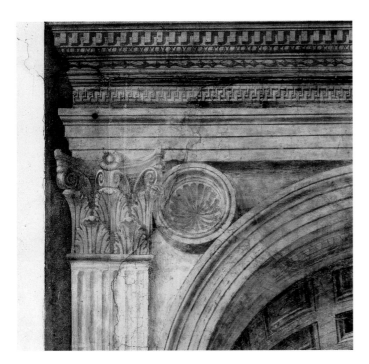

① 고대 로마

전반적인 이미지는 착시(트롱프뢰유, 실물로 착각할 정도로 정밀하고 생생하게 묘사한 그림-역자 주) 효과를 만들어낸다. 이오니아식 기둥과 코린트식 벽기둥, 원통형 궁륭 천장으로 받쳐진 승전 아치 구조물은 고대 로마 건축물에서 영감을 받았다. 마사초는 이를 십자가 처형으로 인한 죽음에서 승리하고 부활한 그리스도에 비견하고 있다. 승전 아치 양식은 보통 원통형 궁륭 구조물로, 승전을 기념하기 위해 새긴 글귀와 양각, 조각품들로 장식되었다.

❹ 초기 인본주의

그리스도를 상징적인 모습이 아닌 사실적인 모습으로 표현했다. 이것은 인본주의에 대한 새로운 믿음의 전형이며, 르네상스 예술가들이 믿음과 과학을 연계한 방식 중 하나이다. 그리스도의 왼쪽 무릎 뒤로 성부의 왼쪽 발이 보인다. 성부가 유한한 육신을 가진 아버지처럼 그의 아들 그리스도를 지탱해주는 모습은 독창적이다. 마사초는 하나님을 신비한 천상의 존재가 아닌 인간으로 묘사했다.

도니 톤도 Doni Tondo

미켈란젤로, 1507년경, 패널에 유채와 템페라, 지름 120cm, 이탈리아, 피렌체, 우피치 미술관

둥근 형태의 그림은 르네상스 시대에 대중적인 인기를 끌었던 형식이다. 미켈란젤로는 세례 요한 그리고 뒷배경의 누드 남성 인물들과 함께 성 가족을 그렸다. 그들이 그림에서 무엇을 하는지는 분명하지 않다. 미켈란젤로는 마사초로부터 상당한 영향을 받았는데, 특히 종교적인 장면이 전하는 이야기나 연민 및 감정을 표현하는 기법을 많이 배웠다.

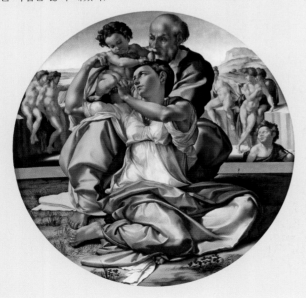

마사초는 회화에서 직선 원근법을 사용한 최초의 예술가 중 하나이다. 그는 정교한 국제고딕 양식에서 탈피하여 더 신뢰할 수 있고, 자연적인 모습을 그려내고자 했다. 그가 사용했던 원근법과 명암법으로 인해 그의 작품은 마치 실물과 똑같아 보여서, 그림이 공개될 때 구경꾼들에게 큰 감동을 선사했다.

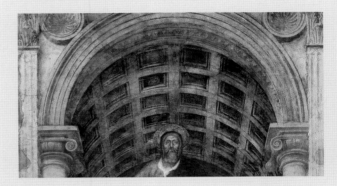

❺ 시각적 원근법

이 작품을 처음 공개했을 때 당대의 관람자에게 미친 효과는 대단했다. 많은 사람이 마사초가 성당 벽에 구멍을 뚫고 그 너머에 또 다른 예배당을 만들었다고 생각했다. 마사초는 낮은 시각에서 그림을 그려 관람자들의 시선이 그림의 선들을 따라 자연스럽게 그리스도와 천장을 올려다보게끔 만들었다.

❻ 초기 드로잉

마사초는 먼저 정교한 투시선들로 벽에 그림의 대략적인 구성을 그렸다. 그 후, 깨끗한 회반죽으로 드로잉 위를 덮었다. 그는 최종 투시선의 정확성을 기하기 위해 초기 드로잉을 따라 소실점에 못을 박고 이를 실로 엮은 뒤, 실을 석고에 다시 눌러서 고정했다.

아르놀피니의 결혼

The Arnolfini Portrait

얀 반 에이크
1434, 오크 패널에 유채, 82×60cm, 영국, 런던, 내셔널 갤러리

얀 반 에이크(Jan van Eyck, 1390년경-1441)의 어린 시절은 잘 알려지지 않았다. 그는 마세이크, 현재 벨기에의 북동부 도시에서 태어난 것으로 여겨진다. 화가였던 그의 형, 후베르트 반 에이크(Hubert van Eyck, 1370-1426)와 처음 작품 활동을 시작했다. 형이 사망한 후 반 에이크는 그 지역의 가장 힘 있는 통치자이자 예술 후원자인 부르고뉴공국의 필립 공(Duke of Burgundy, Philip the Good)에게 고용된다. 궁정화가이자 시종무관으로서 브뤼헤와 프랑스 북부 릴에서 일했다. 필립 공은 반 에이크에게 연봉을 주었는데 이것은 그의 지위를 단적으로 나타내는 중요한 지표다. 그는 여생을 공작을 위해 일했으며 브뤼헤에서 생을 마감했다.

교육을 받고 여행을 많이 다닌 반 에이크는 지적이었다. 작품 활동 외에도 외교적 임무를 많이 수행했기에 그가 남긴 작품은 많지 않았으며, 이 작품과 같이 초상화 또는 종교화 제작 의뢰만을 맡아 그렸다. 오직 23점의 작품만이 온전한 그의 작품으로 여겨지고 있으나 그 영향력은 막대했다. 반 에이크의 섬세한 작업 기법은 많이 연구되고 복제됐다. 특히 안료에 아마인유라는 기름을 섞어서 만든 유화 물감 기법의 발명은 혁명적이었다.

이 작품은 조반니 디 니콜라오 아르놀피니(Giovanni di Nicolao Arnolfini)와 그의 첫 번째 부인으로 추정되는 코스탄자 트렌타(Costanza Trenta)를 그린 부부 초상화이다. 코스탄자는 이 작품이 완성되기 전인 1433년에 세상을 떠났다. 아르놀피니는 이탈리아 루카의 부유한 상인 가문 출신으로, 브뤼헤에 살았다. 그의 가문은 무역업에 금융을 결합한 최초의 상인은행가로 불리는 고리대금업자 집안 중 하나였다. 두 사람은 1426년에 결혼했다. 많은 이들의 추측에도 불구하고 이 그림은 코스탄자가 임신한 것을 묘사한 게 아니라, 당대에 유행했던 넓고 풍성한 드레스 자락을 들고 있는 그녀의 모습을 그렸을 뿐이다. 그러나 이 그림의 중요성에 대한 학자들의 논쟁은 계속 이어졌다. 아르놀피니 부부는 초여름날 위층 방에 있으며, 계절은 창문 바깥의 벚나무에 열린 과일로 알 수 있다. 부르고뉴에서는 침대를 의자로 쓰기도 했던 것을 감안하면 이 방은 응접실로 사용됐을 법하다. 이 부부는 성공한 상인 가문 출신으로, 둘의 만남은 상업적인 결합을 의미했다. 그들의 부유함은 그림 곳곳에 스스럼없이 표현됐다. 그들의 옷감은 고품질의 재질이며, 방 안에는 거울과 바닥의 아나톨리아 양탄자, 천장의 대형 황동 상들리에, 정교한 침대 커튼, 의자와 벤치에 새겨진 조각 등 귀중한 물건들이 전시되어 있다.

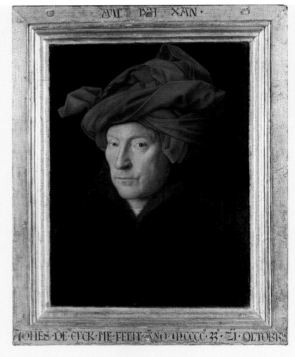

남자의 초상 Portrait of a Man
얀 반 에이크, 1433, 오크 패널에 유채, 26×19cm, 영국, 런던, 내셔널 갤러리

이 작품은 반 에이크의 자화상으로 추정된다. 프레임 위에는 자신의 이름을 응용한 말장난으로 'Als Ich Can(I/Eyck can, 내가 할 수 있는 만큼-역자 주).'이라는 문구를 새겼다. 하단 프레임에는 라틴어로 '1433년 10월 21일, 얀 반 에이크는 나를 그렸다(Jan van Eyck made me on 21 October 1433).'라고 적혀 있어 화가의 이름과 제작일을 알 수 있다. 글자는 새겨진 것처럼 보이도록 그려졌다. 15세기 북유럽에서는 자본주의와 중산층이 급성장하면서 초상화와 부를 증명하는 것이 유행이었다. 이런 발전은 기존 예술 작품의 주제, 기법 및 소재에도 영향을 미쳤다. 그 지역에서 예술 부흥이 가장 활발했던 중심지가 여러 곳에 생겨났고, 특히 초상화가 인기를 끌었다.

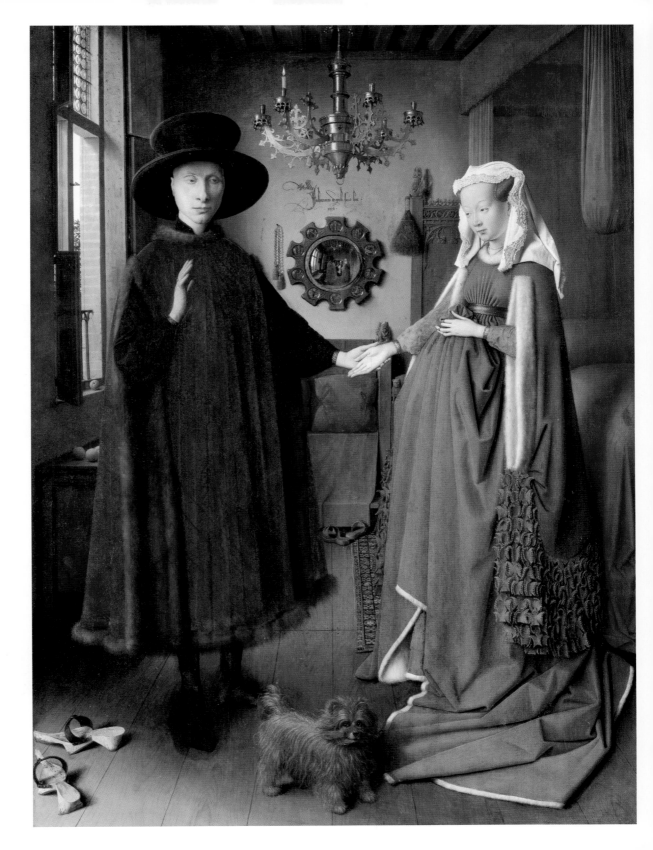

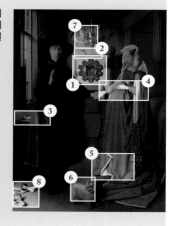

디테일

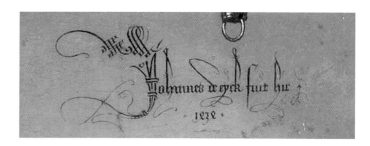

② 서명

거울 위에는 화려한 라틴어 서명이 있다. '1434년 얀 반 에이크는 이곳에 있었다(Johannes van Eyck fuit hic 1434).'로 해석된다. 이것은 반 에이크의 존재를 확인시켜주며 그가 작품에 서명을 남기는 개성적이고 재치 있는 방법 중 하나다. 서명은 반 에이크가 섬세한 표현 기술을 뽐낸 부분의 위쪽에 배치되었다.

③ 부의 상징

옆 탁자 위에는 남쪽에서 수입해 온 오렌지 몇 개가 놓여 있다. 당시 북유럽에서 오렌지는 희귀한 과일이었기 때문에 부를 나타낸다고 할 수 있다. 또한, 오렌지와 그 꽃은 사랑, 결혼 그리고 다산을 상징한다.

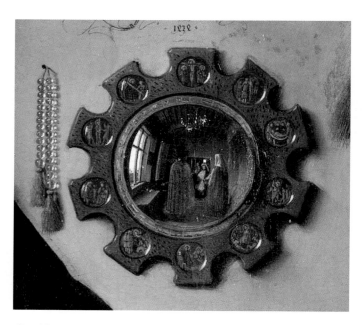

④ 다산의 상징

부부의 자녀에 대한 기록은 없다. 그러나 작품 속 녹색 옷은 희망과 다산을 상징하는가 하면, 빨간색 천으로 덮인 침대는 분만실과 관련이 있다. 어쩌면 그녀가 아이를 출산하다가 사망한 것을 의미한다고 볼 수 있다. 의자 위에 새겨진 인물 조각은 임산부와 출산의 수호성인 성 마르가리타(St Margaret)이다.

① 거울

거울은 오직 부유한 이들에게만 허용되었다. 이 거울은 문간에 서 있는 두 인물을 비추고 있다. 그중 한 명은 반 에이크 자신일 것이다. 아르놀피니는 그들과 마주하고 있는 것처럼 오른손을 들고 인사하는 듯하다. 다소 볼록한 표면을 지닌 원형 거울은 그 당시에 유리거울이 취할 수 있는 유일한 형태였다. 거울의 나무 테두리에 박힌 메달 모양의 그림들은 그리스도의 수난을 묘사하고 있으며, 이는 구원에 대한 하나님의 약속을 상징한다. 흠 하나 없는 거울은 동정녀 마리아의 무염시태와 순결을 상징한다. 거울 옆에 있는 호박 구슬 장식은 주기도문의 일종인 묵주다.

⑤ 고가의 의상

플랑드르는 위대한 무역제국의 중심지였고, 반 에이크는 그 당시에 거래되던 모피·실크·울·리넨·가죽·금 등의 교역 상품을 묘사했다. 코스탄자가 입은 무거운 가운의 안감은 다람쥐 털이고, 아르놀피니의 외투는 소나무담비로 안을 덧댔다. 색이 다소 바랬지만 털은 진자주색으로 염색되어 있다. 밝은 색보다 어두운색으로 염색하는 공정이 더 비쌌기 때문에 이 또한 부를 나타낸다. 아르놀피니는 외투 안에 실크로 만든 다마스크 직물의 더블릿(doublet)을 입고 있다. 코스탄자의 파란색 언더 드레스는 흰색 털로 마감되어 있다. 주름진 모양의 흰색 머리 장식은 그녀가 결혼했음을 나타낸다. 당시 결혼하지 않은 여성들은 머리카락을 느슨하게 보여도 무방했다. 이 부부의 의복은 사치스럽지만, 그들이 착용한 수수한 보석은 그들의 상인 지위에 어울린다. 오리엔탈 양탄자는 15세기 북유럽에서 매우 보기 드문 상품이었다.

반 에이크는 정확성과 자신감을 기초로 그림을 그렸다. 유화 물감을 다루는 기술이 탁월했으며 미술계의 거장이었다. 그는 수많은 질감과 빛의 효과를 묘사하기 위해 '웨트-인-웨트(wet-in-wet)', '드라이 브러시(dry brush, 넓적한 붓에 물기가 적은 물감을 묻혀 질감을 살려 그리는 기법-역자 주)' 등 다양한 기법을 능숙하게 사용했다. 그는 최초의 장르화가(genre painter)로 불렸다. **기법**

 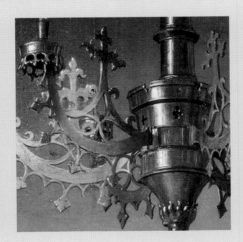

⑥ 반투명 유약처리

반 에이크는 옅고 반투명한 유약을 여러 층으로 쌓아서 실물에 가까운 사실주의를 연출하기 위해 색조와 색상의 밀도를 더욱 강렬하게 표현했다. 그가 적용한 '웨트-인-웨트' 기법은 빛과 그림자의 미묘한 차이를 포착하고 입체 형태에 대한 환각을 강하게 일으켰으며, 세밀한 질감의 표현까지 놓치지 않았다. 당시에 이러한 기법은 놀라움을 자아내고 가히 혁명적이라고 할 수 있었다.

⑦ 빛의 효과

반 에이크는 템페라(안료에 달걀노른자와 물을 섞어 그린 그림-역자 주) 대신 유화 물감을 처음으로 사용한 화가 중 한 명이다. 그는 빛나는 황동 샹들리에와 거울, 코스탄자의 머리 장식 등을 표현할 때 유화 기법으로 세밀함과 섬세함을 모두 챙길 수 있었다. 그는 창문으로 직접 들어오는 분산된 빛이 다양한 표면에 의해 반사된 것을 묘사함으로써 회화에 사실주의 요소를 더했다.

⑧ 상징

반 에이크의 특징적인 기법 중 하나는 여러 상징을 작품에 넣는 것이다. 이러한 기법은 보는 이에게 작품을 해석하는 재미를 선사했다. 이 작품에도 숨은 상징이 가득하다. 일례로 바깥을 가리키는 아르놀피니의 값비싼 나막신은 직업 활동을 암시하며, 반대로 안쪽을 향해 있는 아내의 신발은 가정과 가족을 돌보는 여성의 역할을 상징적으로 표현한 것이다.

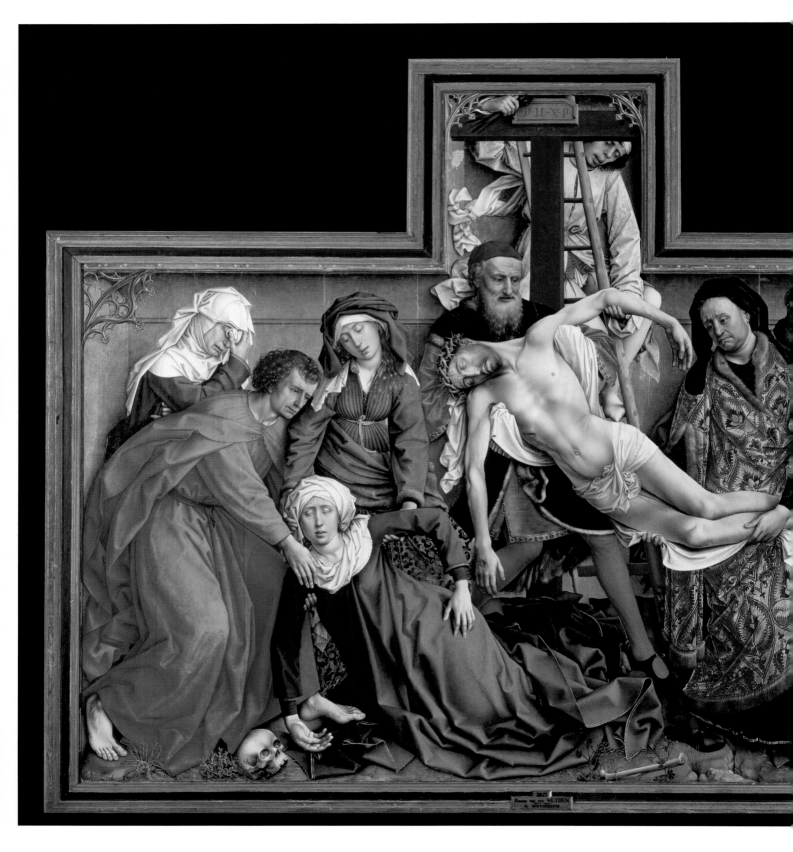

십자가에서 내려지는 예수

Descent from the Cross

로히르 판 데르 웨이덴

1435-38년경, 오크 패널에 유채, 220×262cm,
스페인, 마드리드, 프라도 국립미술관

15세기 중반 가장 영향력 있는 예술가인 로히르 판 데르 웨이덴(Rogier van der Weyden, 1399년경-1464)은 살아생전에 전 세계적으로 명성을 얻었다. 벨기에 투르네에서 태어난 그는 1427년부터 1432년까지 로베르 캉팽(Robert Campin, 1375년경-1444)의 도제로 지냈다. 3년 후 그는 브뤼셀시의 공식 화가가 되어 부르고뉴공국의 필립 공에게 지원을 받고, 이탈리아에서 활동하는 동안에는 에스테와 메디치 가문의 후원을 받았다. 실물을 바탕으로 그린 웨이덴의 인물화는 표현력이 풍부하고 생동감이 있다. 또한, 색상을 강조하고 얼굴의 특징들을 이상적으로 묘사해 더 큰 공감을 불러일으켰다. 안타깝게도 웨이덴은 자신의 작품에 서명하지 않았기 때문에 그의 많은 그림을 확실하게 검증할 수 없다. 그의 예술은 유럽 회화에 큰 영향을 미쳤지만 18세기 중반까지 웨이덴은 거의 완벽하게 잊혔다. 그럼에도 그의 명성은 차츰 회복되어 오늘날 초기 플랑드르의 가장 위대한 예술가 중 한 명으로 인정받고 있다.

이 작품은 세 폭 제단화 중 가운데 패널 작품이다. 양쪽 패널은 유실되었다. 작품은 십자가 강하에 대한 중세의 해석을 보여준다. 예수의 시신을 중심으로 열 명의 인물이 낮은 공간을 차지하고 있다. 성경에 따르면 아리마대의 요셉이 그리스도의 안장을 위해 미리 준비한 자신의 무덤을 기증했다고 한다.

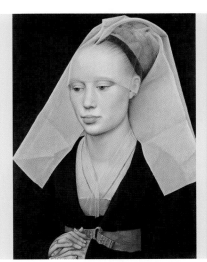

여인의 초상 Portrait of a Lady

로히르 판 데르 웨이덴, 1460년경, 오크 패널에 유채,
34×25.5cm, 미국, 워싱턴 국립미술관

판 데르 웨이덴은 사실감과 긴장감, 그리고 연민을 자아내는 표정으로 잘 알려져 있다. 그는 정교하고 생동감 있는 디테일을 그리는 북부 회화의 접근 방식을 따랐다. 낮은 곳을 응시하듯 그린 눈을 통해 상당히 조신한 젊은 여성을 묘사했다. 가느다란 몸매, 좁은 어깨와 넓은 이마로 웨이덴은 초상화 모델을 다소 미화하여 일종의 이상화를 보여준다.

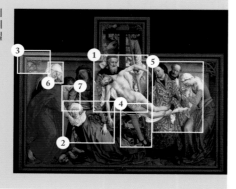

❷ 성모 마리아

'성모 마리아의 혼절(Swoon of the Virgin)'은 외경 복음서인 『빌라도 행전(Acts of Pilate)』(350년경)에서 유래되어 발전했다. 이 이야기는 후기 중세 예술과 일부 문학에서 인기를 얻었지만, 정식 복음서에 언급된 내용이 아니어서 나중에 논란이 되었다. 여기서 의식이 없는 성모 마리아의 몸에 표현된 곡선은 아들 예수의 시신에 표현된 곡선을 그대로 반영하고 있다.

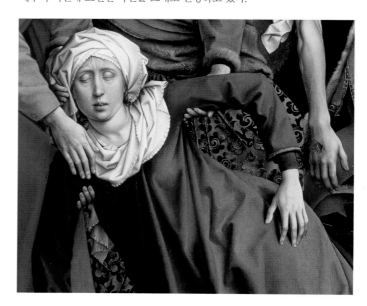

❸ 석궁

벨기에의 뢰번 석궁 길드에서 후원을 받았기 때문에 작품의 오크판에 그려진 트레이서리, 즉 가장자리에 있는 장식에 매우 작은 석궁을 표현했다. 예수와 그의 어머니의 자세도 석궁 모양을 연상시킨다. 트레이서리는 신성한 인물들의 영역과 감상자들의 세상 사이의 경계를 표시한다.

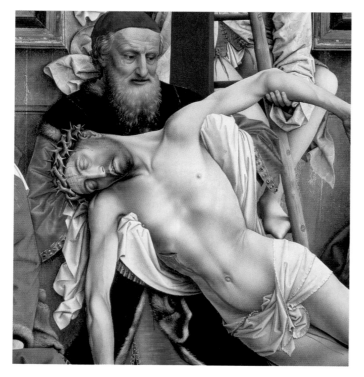

❶ 예수

실물 크기에 가까운 인물들은 모두 연결되어 있다. 몇몇은 서로의 자세를 연상시키고, 서로 맞닿아 있거나 도와주며, 일부는 특정한 성서적 연결고리를 가진다. 그리스도의 창백한 몸은 작품을 가로질러 대각선으로 뻗어 있다. 아리마대의 요셉은 그리스도의 시신을 지탱하고 있으며, 한 신하는 예수의 팔꿈치 쪽을 붙잡고 있다. 밋밋한 금색 배경에 표현된 것처럼 보이지만, 선명한 주름과 섬세한 색조 대비는 이 작품에 깊이감과 형태를 더한다.

❹ 교묘한 장치

웨이덴은 십자가와 사다리가 만나는 지점을 감추기 위해 성모 마리아의 왼쪽 다리를 길게 늘였다. 또 그녀의 외투를 활용해 십자가의 끝부분과 사다리의 한쪽을 보이지 않게 가렸다. 사다리의 다른 한쪽은 바리새인 니고데모의 자세를 비틀어, 그의 오른발과 털로 만든 비단 예복의 밑단으로 일부를 가렸다.

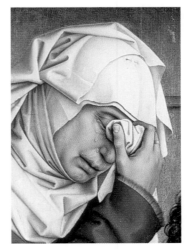

❻ 글로바의 아내 마리아

글로바의 아내 마리아는 예수의 여성 제자이자 성모 마리아의 이복자매이다. 그녀는 얼굴에 흐르는 눈물로 감출 수 없는 슬픔을 표출하고 있다. 웨이덴은 세세한 부분까지 믿기 힘든 수준의 주의를 기울였다. 그는 색조와 색상을 활용하여 그녀의 의복에 주름을 표현하고, 핀을 포함하여 흐르는 눈물과 눈가의 주름 등 세세한 부분까지 묘사했다.

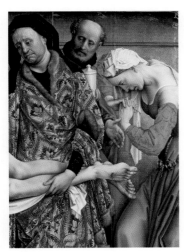

❺ 세 명의 인물

요한복음에는 니고데모가 아리마대의 요셉을 도와서 그리스도의 시신을 매장할 수 있도록 준비했다고 나온다. 화려한 의상을 걸치고 울고 있는 니고데모가 요셉을 도와 그리스도의 시신을 옮기고 있다. 그 뒤에 수염이 있는 남자는 막달라 마리아가 그리스도의 발에 바른 기름이 담긴 항아리를 들고 있다. 가슴이 깊게 파인 드레스는 보는 이로 하여금 막달라 마리아의 이전 삶이 어땠는지를 상기시킨다.

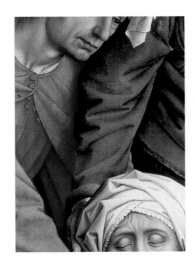

❼ 상징적인 색채

빨간색은 그림 전반에 강조점으로 사용되었다. 이 색은 그리스도의 피를 상징적으로 나타내며 관람자의 시선을 사로잡는다. 녹색은 납주석 황색과 인디고의 혼합물로 만들어지며 종종 소량의 흰색과 함께 섞었다. 순결과 순수함을 나타내는 흰색은 작품의 구성 전체에 반복되어 색상의 균형 잡힌 배치를 만든다.

십자가형 두 폭 제단화 Crucifixion Diptych

로히르 판 데르 웨이덴, 1460년경, 오크 패널에 유채, 왼쪽 패널 180.5×94cm, 오른쪽 패널 180.5×92.5cm, 미국, 펜실베이니아, 필라델피아 미술관

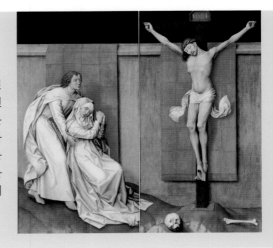

이 그림은 웨이덴의 기술적 실력과 강렬한 인상을 남기는 능력을 보여준다. 이 작품에 대해 알려진 바는 많지 않지만 두 패널이 조각된 제단화의 외부 날개를 구성했을 가능성이 있다. 여기서 웨이덴은 다시 한번 기절한 성모 마리아와 십자가 아래에 놓인 해골을 표현한다. 그리스도가 십자가에 못 박힌 곳은 '해골의 장소'로 불린 골고다 언덕이었다. 고대 동양의 전통에 따르면 아담이 그곳에 묻혔고 그의 아들 세스가 무덤 위에 나무를 심었는데, 후에 그 나무로 그리스도가 못 박힌 십자가를 만들었다고 한다. 10세기 후반부터 서양의 많은 예술가는 그리스도 십자가 아래에 아담의 해골을 그려 넣었다. 이는 아담이 금단의 열매를 먹은 후 낙원에서 쫓겨났지만, 그리스도가 그 원죄에서 세상을 구원하고자 십자가에 자신을 매달아 희생했음을 상기시켜주기 위함이다.

산 로마노의 전투

The Battle of San Romano

초기 피렌체 화파의 화가 파올로 우첼로(Paolo Uccello, 1396년경-1475)의 본명은 파올로 디 도노(Paolo di Dono)이다. 그의 이름 '우첼로'는 이탈리아어로 새를 의미하는데, 동물과 새를 사랑해서 붙여진 별명이다. 1407년경부터 1414년까지 조각가 로렌초 기베르티(Lorenzo Ghiberti, 1378년경-1455)의 공방에서 경력을 쌓은 후에 그림을 그리기 시작했으며, 새로운 직선 원근법의 매력에 반하여 관련된 작품을 선보였다. 1425년부터 1430년까지 베네치아에 있는 산 마르코 대성당의 모자이크를 디자인한 그는 곧 많은 작품 의뢰를 받게 되었다.

3편 연작의 제1막으로 1432년 피렌체와 시에나의 전투를 묘사한 이 작품의 전체 제목은 〈니콜로 다 톨렌티노가 피렌체군을 이끌다(Niccolò Mauruzi da Tolentino at the Battle of San Romano)〉이다. 세 개의 목판으로 구성된 이 작품은 산 로마노 전투를 기리기 위해 부유한 레오나르도 바르톨리니 살림베니가 의뢰하여 제작되었다. 그러나 이 작품을 몹시 탐냈던 로렌초 데 메디치는 자신이 새로 지은 메디치가의 궁전에 가져와 설치하도록 했다. 1495년 레오나르도의 형제 다미아노 바르톨리니 살림베니는 자신에게 작품에 대한 공동 소유권이 있다고 주장했다. 레오나르도는 작품에 대한 보유 지분을 로렌초에게 주기로 설득당했으나, 다미아노는 이 제안을 거절했다. 결국, 이 작품들은 그의 집에서 강제로 철거되었고 다시는 보지 못했다.

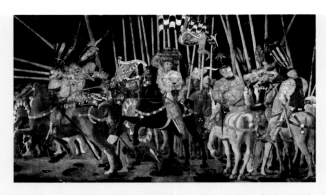

산 로마노의 전투에서 미켈레토 다 코티뇰라의 반격 The Counterattack of Micheletto da Cotignola at the Battle of San Romano
파올로 우첼로, 1435-40년경, 포플러 목판에 템페라, 182×317cm, 프랑스, 파리, 루브르 박물관

이것은 우첼로가 그린 세폭화의 또 다른 작품이다. 피렌체의 동맹이었던 미켈레토 다 코티뇰라의 반격을 보여준다. 당시에는 태피스트리(여러 가지 색실로 그림을 짜 넣은 직물 또는 그런 직물을 제작하는 기술-역자 주)가 회화보다 우월한 것으로 여겨졌기 때문에 이 작품을 태피스트리처럼 묘사한 것은 의도적이었다.

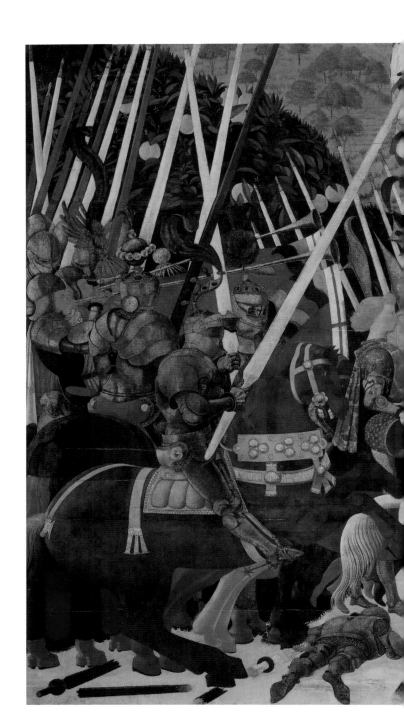

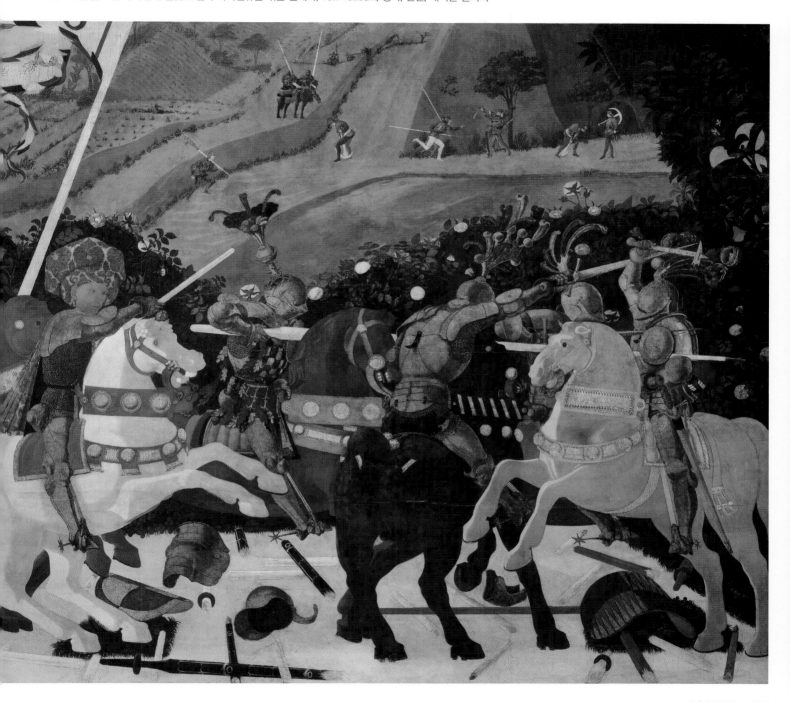

파올로 우첼로
1438-40년경, 포플러 목판에 월넛 오일과 아마인유를 섞은 템페라, 182×320cm, 영국, 런던, 내셔널 갤러리

디테일

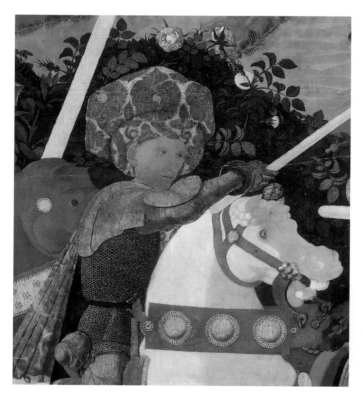

① 지휘관

흰색 군마를 타고 있는 피렌체의 지휘관 니콜로 마우루치 다 톨렌티노는 핵심 인물이다. 초기 전투에서 그는 20명이 채 안 되는 기병을 데리고 원군이 도착하기 전까지 8시간 동안 더 강한 군사력을 가진 시에나 군대에 맞서 싸웠다. 붉은색과 금색의 머리 장식, 지휘봉을 높이 치켜드는 그의 모습은 관람자의 시선을 그림 중앙으로 끌어들인다. 실제 전투에서 이렇게 실용성이 떨어지는 머리 장식을 착용하지 않았겠지만, 그림에서는 영웅을 돋보이게 해준다.

② 창의 패턴

짙은 녹색 잎을 배경으로 창들이 만들어내는 십자 패턴과 선명한 오렌지는 장식적 배경을 만든다. 세 개의 패널은 아랫면을 지면에서 약 2미터 떨어진 눈높이에 걸도록 설계되었다. 창들이 만들어낸 사선과 뒷다리로 선 톨렌티노의 말은 이 높이에서 그림을 바라보았을 때 시선을 위로 향하게 하여 극적인 효과를 더한다.

③ 단축법

이 작품의 하이라이트는 대부분 전면에서 이루어지나, 사람이 고통받는 장면은 거의 볼 수가 없다. 이 군인은 아마도 회화에서 원근법적으로 축소한 최초의 인물일 것이다. 우첼로는 그를 직각으로 교차하는 선 또는 투시선에 맞춰 배치했다. 피는 보이지 않지만, 그의 갑옷 뒤쪽에는 창이 뚫고 지나간 흔적으로 큰 구멍이 나 있다.

④ 부하

다 톨렌티노의 뒤에는 그의 향사가 있는데, 이 금발 곱슬머리의 소년은 천사를 연상케 한다. 우첼로의 세심한 색조 대비는 시간이 지남에 따라 희미해졌지만, 원래는 그림에 3차원의 입체감을 부여했었다.

⑤ 양각으로 새긴 금

마구에 새긴 금장식은 둥글고 도드라지게 양각으로 표현되어 있다. 르네상스 시대의 전쟁에는 겉치레와 격식이 있었다. 우첼로는 화려한 행사를 강조함으로써 이 작품에 마상 창 시합 같은 분위기를 부여했다.

⑥ 말

우첼로가 그린 인물들의 움직임은 실제처럼 보이는 것과 달리 말들은 뻣뻣하고 부자연스럽다. 19세기에 에드워드 마이브리지(Eadweard Muybridge)가 움직임에 관한 사진 연구를 하기 이전까지 대부분의 사람들은 동물들이 어떻게 움직이는지 몰랐다. 우첼로가 그린 말은 두 앞다리를 들고 뒷다리는 땅에 둔 채 움직인다.

⑦ 배경

전투는 그림의 배경에서도 계속된다. 작은 보병들이 석궁을 다시 장전하기도 하고 전반적으로 무언가를 하고 있다. 중세 예술가들은 그림의 중간에 해당하는 부분에 그림 그리는 것을 어렵게 생각했다.

⑧ 솔로몬의 매듭

다 톨렌티노는 그의 휘장이 박힌 깃발을 들고 전투를 벌였다. 기수가 들고 있는 솔로몬의 매듭은 흘러가는 듯한, 뒤틀려 꼬여 있는 부호이다. 우첼로가 신중하게 묘사한 갑옷, 전령관 의장기, 관모와 멋스러운 직물은 피렌체의 자부심을 고조시킨다.

⑨ 소실점

만약 모든 직교나 멀어지는 선을 따라, 쉽게 말해 이 그림의 바닥에 놓인 창과 갑옷 자리를 따라 자를 대고 선을 그리면, 이 선들은 모두 톨렌티노가 타고 있는 백마의 턱과 만날 것이다. 이 작품에서 볼 수 있듯이 모든 선이 하나의 소실점으로 모이는 것은 관람자들이 그림을 이해하는 데 도움을 준다.

수태고지

The Annunciation

프라 안젤리코

1438-45년경, 프레스코, 230×321cm, 이탈리아, 피렌체, 산 마르코 박물관

프라 안젤리코(Fra Angelico, 1387년경-1455)는 피렌체 산 마르코 수도원의 프레스코화 시리즈로 가장 많은 찬사를 받았다. 산 마르코 수도원은 종교적 복합 시설로 성당과 수도원이 같이 있으며 현재는 박물관이 되었다. 본명 귀도 디 피에트로(Guido di Pietro)로 태어난 프라 안젤리코는 도미니코 수도회 수도사가 되었고 생애 대부분을 프라 조반니(Fra Giovanni)라는 이름으로 살았다. 그러다 사후에는 그의 성자 같은 명성에 따라 프라 안젤리코, 즉 '천사 같은 형제'로 불렸다. 본래 필사본 제작을 위한 훈련을 받았던 그는 향후 피렌체와 로마에서 가장 중요한 예술가 중 한 명이 된다. 그의 작품은 뛰어난 채색, 존엄한 인물상, 직선 원근법의 수학적 처리 기교 및 공간, 빛과 어둠의 이성적 묘사 등 여러 면에서 칭송을 받았다. 그는 고딕 양식과 진보적인 초기 르네상스의 이념을 혼합했다. 프라 안젤리코는 브루넬레스키와 마사초뿐 아니라 조각가인 기베르티와 도나텔로(Donatello, 1386-1466)에게서도 영향을 받았다.

〈수태고지〉는 성경의 한 장면으로, 천사장 가브리엘이 동정녀 마리아를 찾아와 기적처럼 아이를 잉태하게 될 것을 알리는 순간이다. 이 소재는 르네상스 시대 동안 흔히 다뤄졌고 프라 안젤리코도 몇 점을 그렸다. 이 그림은 산 마르코 성당 2층으로 가는 계단의 맨 위에 있다. 원래 묵상을 위해 만들어진 이 작품은 낮은 밝기의 빛으로 감상해야 한다.

산 마르코 수도원

1437년 코시모 데 메디치(Cosimo de' Medici)는 건축가이자 조각가인 미켈로초(Michelozzo)에게 한 수도원의 재건축을 의뢰했다. 이 수도원은 12세기 이후로 베네딕트 수도회가 차지하고 있었으나 도미니코 수도회가 사용할 수 있도록 재건축된다. 1439년에 코시모는 프라 안젤리코에게 제단화와 회랑을 포함한 수도원의 내부 장식을 의뢰했다.

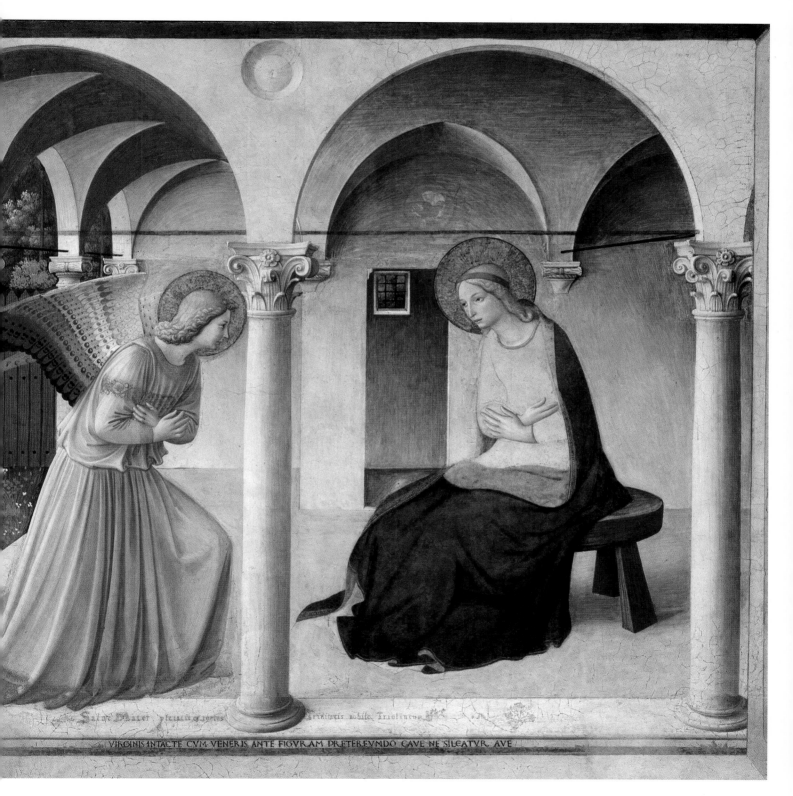

SALVE MATER pietatis et tocius

Trinitatis nobile Triclinium

VIRGINIS INTACTE CVM VENERIS ANTE FIGVRAM PRETEREVNDO CAVE NE SILEATVR AVE

❷ 천사 가브리엘

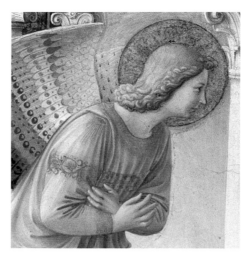

볼에 홍조를 띤 천사 가브리엘의 얼굴은 이상화된 모습이지만, 동정녀 마리아처럼 날씬하고 세련된 모습이다. 실제 사람처럼 사실적으로 묘사되었다. 하나님이 보낸 메신저인 천사 가브리엘은 젊고, 업무에 충실한 모습으로 표현되었다. 마리아를 향해 몸을 앞으로 기울이면서 마치 비밀 이야기를 교환하듯 그녀와 사적인 대화를 나눈다. 가브리엘의 분홍색과 금색 옷은 그의 천사 날개만큼이나 신빙성이 있다.

❸ 동정녀 마리아

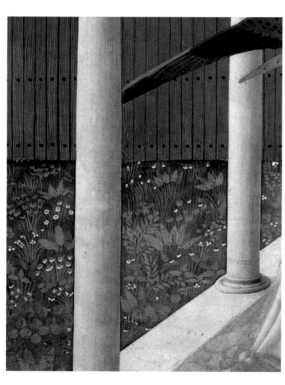

동정녀 마리아가 자신의 미래를 담담하게 받아들이는 장면에서는 차분함이 느껴진다. 마리아는 우아하면서도 겸허한 태도를 보이며 단순하고 낮은 나무 벤치에 앉아 있다. 두 손을 교차하여 가슴에 포개며 머리를 기울이는데, 이것은 하나님이 그녀에게 부여한 의무를 받아들인다는 신호다. 포갠 두 손은 그녀의 온순한 성품과 순종을 말해준다. 망토의 울트라마린 색상은 왕족과 순결함을 상징한다.

❶ 야외 배경

프라 안젤리코는 수태고지 이야기를 독창적으로 해석해서 전개했다. 천사 가브리엘과 동정녀 마리아를 기존 설정대로 실내에 그리지 않고 실외를 배경으로 그렸다. 그는 산 마르코 수도원에서 볼 수 있는 수도실이 있는 회랑을 재현했다. 울타리 쳐진 정원은 중세풍의 태피스트리를 떠올리게 하는데, 이는 동정녀 마리아의 순결함을 상징한다.

❹ 코린트식 기둥

인물과 건축물의 곡선은 평온함을 암시적으로 나타낸다. 천사 가브리엘은 로지아 옆 회랑에 있는 마리아에게 다가간다. 로지아는 한쪽 또는 그 이상의 면이 트여 있는 수도원의 방이다. 회랑의 궁륭 천장은 코린트식 기둥이 받치고 있다. 전면 중앙에 있는 기둥은 마리아와 천사 가브리엘의 사이를 나누면서도 성스러운 두 사람을 함께 둔다. 동시에 그들을 바라보는 관람자와 분리한다.

❺ 깊이감

이 작품은 프라 안젤리코의 예리한 관찰 능력과 정교한 장인기술을 보여주면서 빛과 환한 색상의 감각을 잘 그려냈다. 한편, 자연스러운 자세는 인물에 생기를 불어 넣어주고 무게감을 실어 준다. 건축물의 구조 또한 예술가가 원근법에 완전히 통달했음을 드러낸다. 뒤에 배치된 기둥과 열려 있는 방의 구성은 그림 속 공간을 마치 실제의 물리적 공간처럼 설득력 있게 풀어낸다.

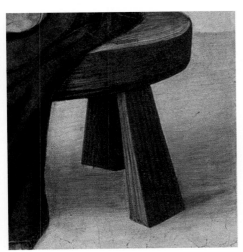

❻ 빛과 그림자

이 그림은 브루넬레스키와 마사초의 영향을 상당히 받았다. 직선 원근법을 잘 이해한 화가의 작품임을 알 수 있으나, 명암 처리는 일관성이 없다. 마리아는 그림자가 있지만, 가브리엘은 그림자가 없다. 어쩌면 하나님이 보낸 천사이기 때문인지도 모른다. 또 대낮의 빛이 왼편에서 들어옴에도 회랑의 내부는 모두 고르게 빛을 받고 있다.

❼ 후광

후광은 성인을 둘러싼 눈부신 아우라를 나타내며, 특히 그들의 머리에서 빛을 발산한다. 르네상스 예술에서도 동정녀 마리아와 천사장 가브리엘은 대개 둥근 금색의 원형과 함께 묘사되었는데, 이 작품에서는 섬세한 금빛 후광에 손이 많이 가는 장식 패턴을 새겼다.

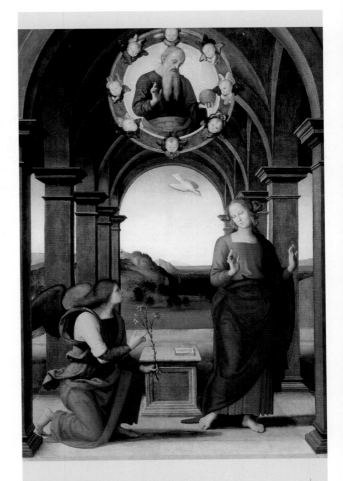

수태고지 The Annunciation

피에트로 페루지노, 1488–90년경, 패널에 유채, 212×172cm, 이탈리아, 파노, 산타 마리아 누오바 성당

페루지노(Perugino, 1446년경-1523)라는 이름으로 알려진 피에트로 크리스토포로 반누치(Pietro di Cristoforo Vannucci)의 〈수태고지〉는 개방된 주랑 현관을 무대로 펼쳐진다. 이 그림은 프라 안젤리코로부터 직접적인 영감을 받았다. 안젤리코가 이 작품에 미친 영향은 여러 측면에서 확실히 나타난다. 자연광의 효과, 마리아가 머리를 아래로 기울이며 보여주는 온화한 표정, 존경을 담아 그녀의 곁에 무릎을 꿇으며 순결함의 상징인 백합을 들고 있는 천사 가브리엘을 예로 들 수 있다. 그들 위에 있는 원형 메달에는 케루빔과 세라핌 천사들에 둘러싸인 하나님의 모습이 보인다. 그는 비둘기의 형상으로 표현된 성령을 동정녀 마리아에게 내려보낸다. 후에 라파엘로가 페루지노를 사사했을 가능성이 크지만, 설사 그것이 아닐지라도 라파엘로는 페루지노와 안젤리코 모두에게 많은 영향을 받았다.

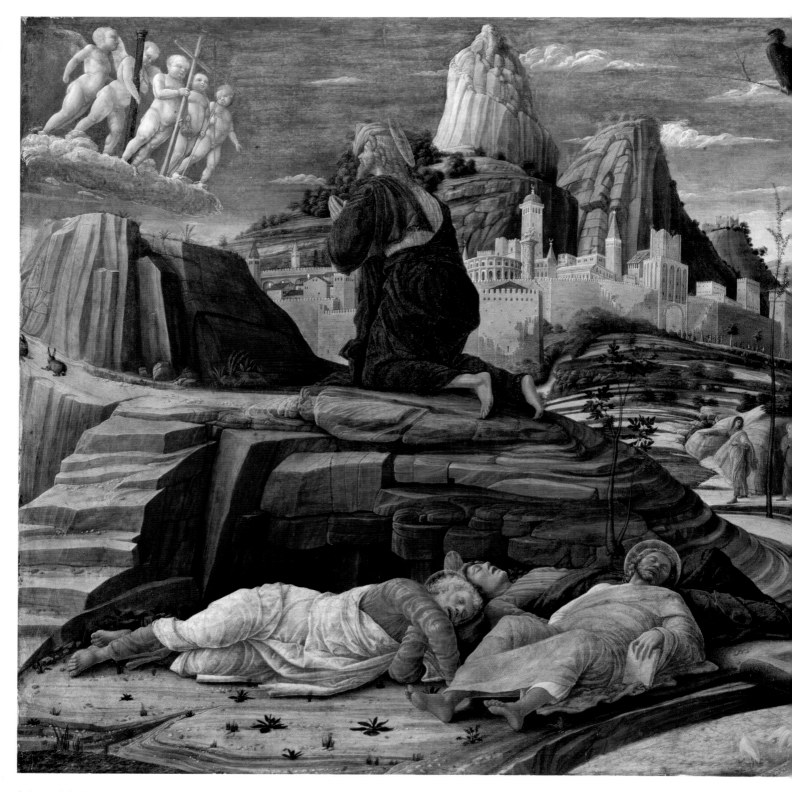

동산에서의 고뇌

The Agony in the Garden

안드레아 만테냐

1458–60년경, 목판에 템페라, 63×80cm, 영국, 런던, 내셔널 갤러리

안드레아 만테냐(Andrea Mantegna, 1431년경-1506)는 최초의 북이탈리아 출신 르네상스 예술가로 인정받는다. 목수의 둘째 아들로 태어난 만테냐는 어릴 적에 파도바 출신의 예술가 프란체스코 스카르초네(Francesco Squarcione, 1395년경-1468년경)에게 법적으로 입양된다. 그러나 만테냐는 17세가 될 무렵 양부 스카르초네로부터 독립하여 파도바에 자신의 작업장을 만들고, 이후 착취를 당했다는 이유로 양부와 법적인 소송을 벌인다. 바로 그 해에 만테냐는 산타 소피아 교회의 제단화 제작 의뢰를 받는다. 그는 성취감에 들떠 자신의 작품에 이렇게 새겼다. '파도바 출신 안드레아 만테냐가 17세에 자기 손으로 이 작품을 그리다, 1448.'

도나텔로는 1443년 피렌체를 떠나 파도바에 정착하여 10년 동안 머무르면서 일련의 청동과 대리석 연작을 남긴다. 이 작품들은 만테냐의 작품 활동에 결정적인 영향을 미친다. 만테냐는 고대 유물에 매료되어 로마 시대의 특정 건축물과 조각상을 자신의 회화 작품에 자주 묘사하여 등장시켰고 극적으로 직선 원근법을 적용하는 방법들을 연구했다. 1453년에 만테냐는 니콜로시아(Nicolosia)와 혼인했는데, 그녀는 야코포 벨리니(Jacopo Bellini, 1400년경-71)의 딸이자 조반니(Giovanni)와 젠틸레 벨리니(Gentile Bellini, 1430년경-1507)의 여동생이다. 벨리니 가문은 베네치아 화파를 이끄는 집안이었다. 그럼에도 불구하고 만테냐는 파도바에 계속 남아서 1459년까지 독립적인 예술세계를 추구하다가, 만토바의 통치자 루도비코 곤차가의 설득 끝에 만토바로 이사 간다. 그는 여생 동안 곤차가 가문을 위한 작품 활동에 몰두하면서 보낸다. 그의 예술 활동과 고대 유물을 바라보는 자세는 베네치아의 조반니 벨리니와 독일의 알브레히트 뒤러를 포함한 여러 예술가에게 새로운 모델을 제시했다.

만테냐와 조반니는 야코포 벨리니의 그림을 토대로 각각 〈동산에서의 고뇌〉를 그렸다. 두 사람의 최종 결과물은 서로 달랐는데, 이는 만테냐가 작품에 조각 기법을 사용했기 때문이다. 사실 15세기 이전에는 회화 작품의 소재로 성경 이야기를 자주 사용하지 않았다. 그러나 이 그림의 주제는 만테냐의 생생한 상상력과 어울렸고, 그를 대표하는 작품 중 하나가 되었다.

이 작품은 예수가 기도하는 동안 잠든 베드로와 야고보 그리고 요한이 꿈을 꾸는 장면을 보여준다. 예수는 그들에게 깨어 있으라고 부탁하지만, 그들은 잠들고 만다. 이 그림에서 만테냐는 잠이 든 세 사람 위쪽에 있는 절벽 바위에서 기도하는 예수와 험한 바위투성이의 풍경을 그렸다.

디테일

② 체포하는 장면

유다를 앞장세운 군병 무리가 예수와 사도들을 향해 오는 모습이 멀리서 보인다. 마태복음에 따르면 유다는 예수를 '은전 30냥'에 배신했다고 한다. 여기서 유다는 군병들을 이끌어 그들이 체포하고자 찾고 있는 예수의 위치를 가리키면서 알려준다.

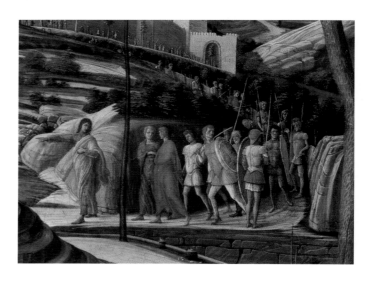

① 천사들

성경에서 이 장면은 예수가 인간의 연약함을 알고 두려움과 체념 사이에서 괴로워하는 순간이다. 성경에는 '하늘에서 천사가 예수 앞에 나타나 그에게 힘을 주었다.'라고 기록한다. 만테냐는 어린 체럽 또는 푸티의 형상으로 다섯 명의 천사를 그렸다. 이들은 그리스도가 맞이할 다음 이야기인 예수의 수난을 예고하는 여러 복선을 보여준다. 네 명의 천사는 그가 곧 당할 고문과 죽음에 사용된 도구들을 쥐고 있다. 그리스도가 채찍질 당하던 기둥, 그가 매달린 십자가 형틀, 그의 갈증을 해소하기 위해 신 포도주에 적신 지팡이에 달린 해면과 그의 옆구리를 찔렀던 창이 보인다.

③ 우뚝 솟은 성채

멀리서 예루살렘은 마치 신비로운 성채처럼 산들 사이로 우뚝 솟아 있다. 금빛 기마상, 콜로세움과 유사한 건축물과 로마의 트라야누스 원주(이탈리아의 수도 로마에 있는 트라야누스 황제의 승전 기념비-역자 주)와 같은 승전 기념 원주가 있다. 로마나 피렌체를 연상시키는 다른 건물들도 축소되거나 확대되어 묘사됐다. 진주 같은 은은한 분홍색과 흰색의 성채 외관은 제자들의 꿈을 더욱 부각한다.

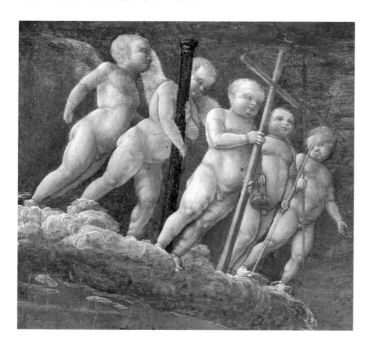

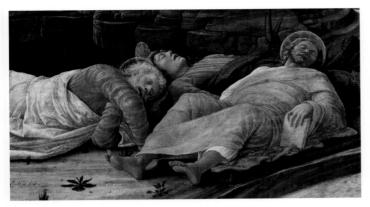

④ 색채와 특성

이 작품은 목판에 템페라 형식으로 그려졌지만, 모든 형태와 색채는 프레스코 벽화처럼 매우 세심하게 분리되었다. 노란색과 갈색이 지배적이지만, 눈길을 끄는 것은 밝은 색조로 그린 사도들과 다가오는 무리들이다. 야고보와 요한은 빨강과 초록, 생생한 노랑과 부드러운 연보라색 의상을 입고 있다. 베드로에게는 파란색과 분홍색 옷을 입혔다. 만테냐가 선택한 밝은 색상들은 베네치아에 있는 지인들에게 상당한 영향을 미친다. 그는 예수가 깨어 있으라고 당부한 사도들이 코를 골며 자는 모습을 묘사함으로써 어둡고 불길한 예감이 감도는 이미지에 해학을 더했다. 보는 이들은 예수가 그들을 깨우면서 '시험에 들지 않기를 기도하라.'라고 말씀하시면서 분위기가 급변하리라는 것을 이미 알 것이다.

⑤ 예수와 바위

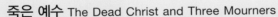

예수는 제단처럼 생긴 바위에서 그의 사도들과 보는 이들에게 등을 돌린 채 기도한다. 만테냐는 그의 머리카락과 턱수염을 한 올 한 올 묘사했으며, 얼굴의 주름과 후광까지 정교하게 표현했다. 심지어 예수가 입은 실크 의상의 광택까지 섬세하게 그렸다. 암석 구조를 강조하면서 만테냐는 선이 많고 황량한 배경과 자연적인 암석의 형태에까지 깊은 주의를 기울인다.

⑥ 분위기 완화 요소

침울한 분위기를 완화하려는 것처럼 만테냐는 개울 근처에서 노는 토끼들의 모습을 그렸다. 토끼들은 예루살렘으로 가는 길에서 놀고 있다. 토끼는 예수 그리스도를 따르는 장래의 신도들을 상징적으로 나타낸다. 세 마리의 토끼는 세 그루의 나무 그루터기에 가까이 있는데, 이는 십자가형을 암시하는 듯하다. 그리스도는 두 명의 강도와 함께 처형을 당했기 때문에 세 개의 십자가가 필요했다.

죽은 예수 The Dead Christ and Three Mourners

안드레아 만테냐, 1470~74, 캔버스에 템페라, 68×81cm, 이탈리아, 밀라노, 브레라 미술관

만테냐의 후기 작품인 이 그림은 그가 극적인 단축법을 적용한 점과 고대 그리스나 로마의 형식에 매료되었음을 잘 보여준다. 눈물을 흘리는 성모 마리아와 사도 요한 그리고 또 다른 애도자가 대리석 판 위에 놓인 예수의 시신을 바라본다. 부분적으로 가려져 있는 애도자는 아마도 막달라 마리아일 것이다. 사도 요한은 예수의 부활 후에 예수의 모친을 돌보았다고 전해진다. 인물들은 이상화되지 않았고, 만테냐는 예수의 손과 발의 못 자국을 사실적으로 그리면서 섬세한 해부학적 묘사에 주의를 기울인다. 흥미롭게도 공간 대부분을 예수의 몸이 차지하고 있다. 과감한 단축법의 사용과 극적인 표현은 만테냐가 후대에 물려준 유산이 된다.

동방박사들의 행렬

Procession of the Magi

베노초 고촐리

1459-61, 프레스코 세코(템페라와 유채), 405×516cm,
이탈리아, 피렌체, 메디치 리카르디 궁전

베노초 고촐리(Benozzo Gozzoli, 1421년경-97)는 재단사의 아들로 본명은 베노
초 디 레제(Benozzo di Lese)다. 토스카나 지방의 마을 산틸라리오에서 태어
났고 1427년에 가족과 함께 피렌체로 이사 갔다. 그곳에서 프라 안젤리
코의 제자이자 조수가 됐다. 1444년부터 1447년까지 그는 기베르티와
함께 〈천국의 문〉이라고 불리는 피렌체 세례당의 청동문 작업에 협력한
다. 그는 움브리아와 토스카나 지역의 여러 도시에서 작업하면서 근본적
으로 세밀하고 사실적인 풍경 묘사, 의상을 입은 인물과 초상화에 대한
자신의 관심을 표현할 수 있는 예술을 만들고자 했다. 1459년에 그는 피
렌체에서 최고로 유명한 후원자인 메디치가에 의해 로마에서 피렌체로
소환되어 메디치궁에 있는 예배당의 벽화를 제작했다. 그림의 주제는
동방박사들의 여정이었다. 여기에 메디치 가문 사람들의 초상화를 녹여
냈다. 이 화려하고 호화로운 그림은 고촐리의 최고 역작이 된다. 고촐리
는 연례 열리는 공현 대축일 행렬에서 영감을 받아 이 그림의 장식적인
틀을 만들고, 일부 행렬의 이미지와 기독교 동방박사의 이야기를 혼합
했다.

고촐리는 남은 생의 대부분을 토스카나에서 보내게 된다. 다른 광범위
하고 저명한 작품 제작 의뢰에도 불구하고, 그는 메디치 가문을 위해 제
작한 생동감 넘치는 벽화와 장식의 디테일, 뚜렷한 국제고딕 양식으로 기
억되는 화가로 남았다.

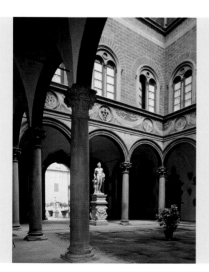

메디치 리카르디 궁전

1444년과 1484년 사이에 피렌체의 조각가이자 건축가인
미켈로초 디 바르톨로메오(Michelozzo di Bartolomeo)는 코시모
데 메디치(Cosimo de' Medici)를 위해 초기 이탈리아의 고딕 양
식과 더 합리적이고 고전적인 르네상스 양식을 혼합하여 메
디치궁을 설계한다. 커다란 처마, 아치형 창과 함께 오렌지
나무가 가득한 궁전 내부의 마당과 정원이 특색을 이룬다.
궁전에서 가장 중요한 부분은 아마도 고촐리가 프레스코화
를 그린 예배당이었을 것이다. 그러나 전체적인 건물은 나
날이 갈수록 늘어나는 메디치 가문의 부와 영향력을 반영하
고 있다.

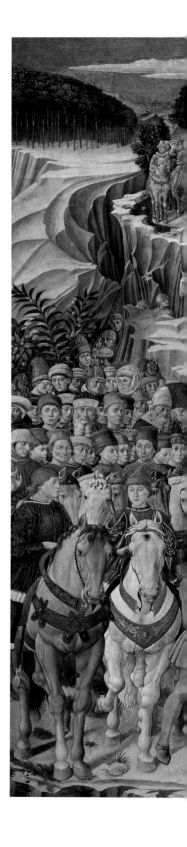

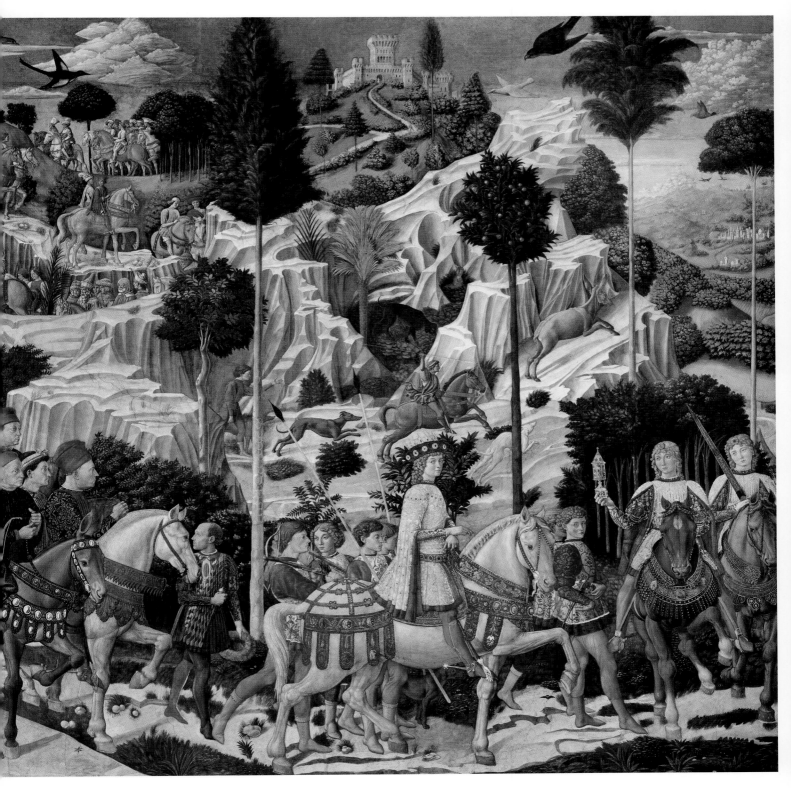

❷ 동방박사

동방박사들은 아기 예수에게 바칠 황금, 유향, 몰약 등 전통적인 선물을 운반하여 이동한다. 중세 전통을 따라서 그들은 연령대가 서로 다른 세 사람으로 등장하는데, 조토 디 본도네가 그들을 표현한 그림(10-13쪽)과는 다른 모습이다. 여기서는 가스파르가 가장 젊게 묘사되었다. 그는 흰색과 금색 의상을 입고 행렬을 이끌고 있다. 검증된 사실은 아니지만, 가스파르는 어쩌면 젊은 로렌초 데 메디치의 초상일 수도 있다.

❶ 세부 사항

동방박사들의 행렬은 작품 전체를 가로지르며 꾸불꾸불 길을 내고 있다. 이 여정은 예루살렘에서 시작되어 베들레헴으로 향하는데, 배경에는 메디치 가문이 소유하고 있는 성, 빌라를 비롯하여 피렌체를 둘러싸고 있는 언덕이 보인다. 풍경 속 식물과 꽃, 동물, 의상, 인물들은 세심한 주의를 필요로 하는데, 이것은 긴 예배 시간 동안 메디치가 사람들에게 생각할 거리를 줬을 것이다.

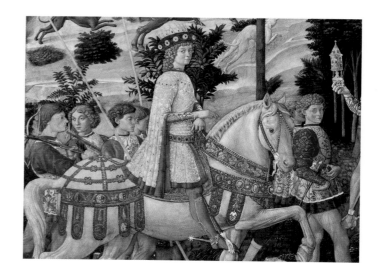

❸ 메디치가의 초상화

동방박사 세 사람은 아마도 메디치 가문 인물들의 초상일 것이다. 멜키오르는 코시모 데 메디치로, 그는 항상 검은색 의상을 입고 소박함을 나타내는 당나귀를 타고 있다. 흰 말을 타고 있는 발타사르는 코시모의 아들이자 로렌초의 부친인 피에로 데 메디치를 가리키고 있다. 다른 프레스코 벽화에는 피에로의 세 딸과 첫째 아들 줄리아노가 그려져 있다. 로렌초의 문장이었던 월계수 가지를 비롯한 메디치 가문의 상징들은 그림 곳곳에 등장한다.

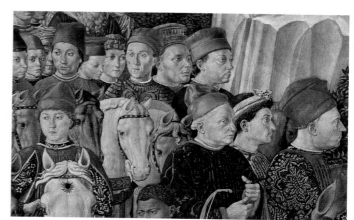

이 작품을 만들면서 고촐리는 여러 기법을 혼합했는데, 프레스코로 시작하여 템페라와 유화 기법으로 섬세하게 마무리한다. 이러한 방식으로 그는 작품을 몇 달 안에 빠르게 완성하면서도 복합적이고 섬세한 이미지를 연출했다.

❹ 습식과 건식

고촐리는 오직 한 명의 조수와 함께 작업한 것으로 추정된다. 일부 축축한 회반죽의 습식 '부온 프레스코'와 이미 마른 건식 '프레스코 세코' 위주의 혼합물에 템페라와 유화를 덧칠함으로써 고촐리는 장식적 효과를 만들어 낼 수 있었다. 그는 그림이 완성되면 작품에 금박을 입혀 예배당의 어둑한 촛불 속에서도 빛날 수 있게 작업했다.

❺ 꼼꼼함

고촐리는 라피스 라줄리처럼 희귀하고 고가의 재료를 사용해 장식적인 디테일과 정확한 직선 원근법을 사용함으로써 눈이 즐겁고 호화로운 이미지를 창작했다. 성경 속 독실한 기독교 이야기와 장식적인 감각을 결합하여 그림에 반영했다. 그는 나무의 모든 녹색 잎과 탐스러운 과일 하나까지도 상세히 묘사하면서 꼼꼼하게 작업했다.

❻ 밑칠

고촐리는 베르다치오(Verdaccio)를 사용해 명도를 결정하기 전에 묽은 녹색, 레드 오커 또는 옐로 오커 계열의 물감을 붓에 가득 묻힌 후 갓 만든 회반죽에 곧바로 그림을 그렸다. 베르다치오는 검은색, 흰색 및 노란색 안료의 혼합물로, 르네상스 시대에는 어두운 부분을 더 두드러지게 강조하기 위해 단색의 밑칠 작업에 사용했다.

동방박사의 경배(부분) The Adoration of the Magi

젠틸레 다 파브리아노, 1423, 패널에 템페라, 203×282cm, 이탈리아, 피렌체, 우피치 미술관

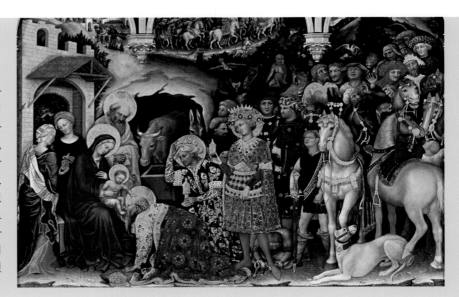

피에로 데 메디치(Piero de' Medici)가 고촐리에게 젠틸레 다 파브리아노(Gentile da Fabriano, 1370년경-1427)의 〈동방박사의 경배〉를 메디치 가문의 예배당 프레스코 벽화의 본보기로 사용하라고 제안했을 가능성이 있다. 이 그림은 작품의 내용, 장식, 완성도 측면에서 워낙 복합적이고 그 어떤 부분도 놓친 것이 없기에 국제고딕 양식의 최고 걸작으로 간주된다. 연결되는 여러 장면을 통해서 동방박사의 여정을 볼 수 있다. 이 작품의 인물들은 풍성하게 장식된 브로케이드(다채로운 무늬를 부직으로 짠 무늬 있는 직물-역자 주) 같은 찬란한 의상을 입고 있다. 그 외에도 표범, 단봉낙타, 유인원, 사자와 같이 이국적인 동물들이 흔히 예상되는 다른 동물들과 어울린다. 은과 금으로 칠한 층들은 반짝이는 질감을 만들어낸다.

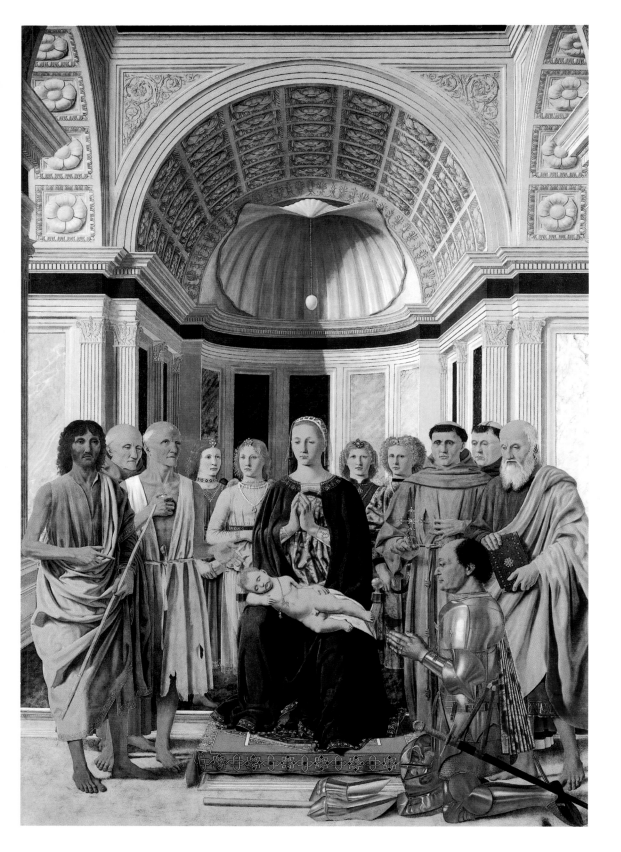

브레라 성모 마리아

Madonna and Child with Saints

피에로 델라 프란체스카

1472-74, 패널에 유채와 템페라, 248×170cm, 이탈리아, 밀라노, 브레라 미술관

작품 활동 기간 내내 높은 평가를 받은 피에로 델라 프란체스카(Piero della Francesca, 1415년경-92)는 이탈리아에서 가장 저명하고 부유한 후원자들에게 고용됐다. 후원자 중에는 우르비노의 공작 페데리코 다 몬테펠트로(Federico da Montefeltro), 리미니의 군주 시지스몬도 판돌포 말라테스타(Sigismondo Pandolfo Malatesta)와 교황 니콜라오 5세가 있었다. 토스카나주의 산세폴크로에서 태어난 피에로는 이탈리아의 여러 도시에서 작업했지만, 대부분의 작업 의뢰는 고향 산세폴크로로부터 받았다. 그가 받은 미술교육에 대해 알려진 바는 없으며, 많은 작품이 유실되었기 때문에 그의 작품 연보를 만들기는 어렵다. 다만 1439년 베노초 고촐리의 영향을 받았던 도메니코 베네치아노(Domenico Veneziano, 1410년경-61)와 함께 피렌체에서 작업했다고 알려져 있다. 공간을 처리하는 고촐리의 기법은 피에로에게도 현저한 영향을 미쳤다. 그는 이후 차가운 색상의 사용과 차분한 기하학적 구성으로 유명해졌다. 수학 이론가였던 피에로의 정확한 원근법, 단순화한 형태 및 기하학적 구성은 마찬가지로 후대의 많은 예술가들에게 영향을 미쳤다. 피에로가 사망한 이후 그의 명성은 퇴색됐지만, 잊힌 적은 없다. 조르조 바사리는 저서 『르네상스 미술가 평전』(1550)에서 피에로가 만년에 눈이 멀게 되어 1470년대에는 작품 활동을 중단했다고 기록한다.

〈브레라 성모 마리아〉로 알려진 이 작품은 페데리코 다 몬테펠트로가 그의 아들 구이도발도의 출생을 축하하기 위하여, 또는 그가 이탈리아 리구리아해와 티레니아해가 인접해 있는 마렘마 지역의 여러 성을 정복한 것을 기념하기 위해 의뢰했다. 만약 이 작품이 아들의 출생을 기념한 것이라면 아기 예수는 구이도발도를, 성모 마리아는 그의 아내 바티스타 스포르차를 나타낸 것이다. 그의 아내는 구이도발도를 낳고 얼마 지나지 않아 사망하여 이 작품이 원래 소장되어 있던 산 베르나르디노 수도원에 묻혔다. 르네상스 시대에 발전한 사크라 콘베르사치오네(Sacra Conversazione), 즉 '성스러운 대화'를 주제로 한 이 작품의 양식은 전통적인 제단화를 잘 보여준다. 성인들이 모두 동시대를 산 것은 아니지만, 일반적으로 그들은 성모와 아기 예수를 둘러싸고 모여서 대화하거나, 독서와 명상을 하면서 원만하게 소통하는 것처럼 보인다. 성인들의 손동작은 흔히 성모와 아기 예수를 가리키는데 이는 관람자의 시선을 그들에게 집중시키기 위함이다.

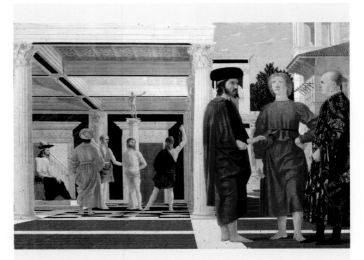

그리스도 책형 Flagellation of Christ

피에로 델라 프란체스카, 1455-65년경, 목판에 유채와 템페라, 58.5×81.5cm, 이탈리아, 우르비노, 마르케 국립미술관

이 작품은 본디오 빌라도 앞에서 그리스도를 채찍으로 때리는 순간을 그린 장면이다. 성경은 빌라도가 채찍질을 명령했다고만 언급하지만 후대의 작가들은 이 사건을 확대하여 그리스도가 채찍질을 당하는 동안 기둥에 묶여 있었다고 썼다. 명암대비, 정확한 직선 원근법, 특히 건축 양식과 그리스도 위에 있는 황금 동상 등 고전주의적 요소로 인해 이 작품은 르네상스 시대와 가깝다. 그리스도가 채찍질을 당하는 장면은 뒷배경에 등장하며, 전경에는 세 명의 남자가 있다. 그리스도는 검정과 흰색 타일로 덮인 안마당에 있고 세 명의 남자는 테라코타 타일이 있는 바깥에 서 있다. 직각의 투시선들은 이 작품을 반으로 나누면서 내부와 외부 공간을 구분 짓는다. 전경에 있는 남자들의 정체는 확실하지 않지만, 우르비노의 초대 공작 오단토니오 다 몬테펠트로와 그의 두 고문관이라는 의견이 가장 일반적이다.

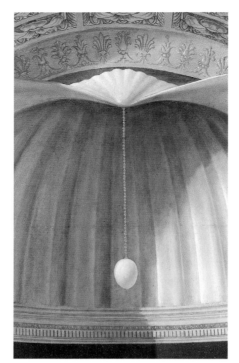

❷ 알

전통적인 르네상스 양식 교회의 애프스(한 건물 또는 방에 부속된 반원이나 이에 가까운 다각형 평면의 내부 공간-역자 주)를 배경으로 피에로는 깊이를 표현하기 위해 까다로운 원근법을 사용해 복합적인 건축 양식을 그려냈다. 애프스의 정중앙에는 천장으로부터 내려온 줄에 알이 매달려 있다. 이는 몬테펠트로 가문 문장의 상징인 타조 알로 추정된다. 어쩌면 구이도발도의 출생, 성모 마리아의 임신과 부활 및 영생의 약속을 기념하기 위한 창조의 징표일 수도 있다. 시각적으로는 바로 아래에 있는 성모 마리아의 타원형 머리를 떠올리게 한다. 또 다른 이론에 의하면 조개껍질 같은 천장과 함께 이 알은 진주를 의미하며 이것은 성모 마리아의 아름다움을 상징한다고 해석된다.

❶ 아기 예수

아기 예수는 산호 구슬로 된 목걸이를 하고 어머니의 무릎에 누워 있다. 산호 구슬의 빨간색은 피를 암시하는데, 당시 이는 삶과 죽음 그리고 예수의 희생을 통한 구원의 상징으로 받아들여졌다. 또한, 산호는 좀 더 실용적인 용도를 갖고 있었다. 종종 젖니가 나는 아이들에게 산호를 착용시켜 씹을 수 있도록 주었다고 한다.

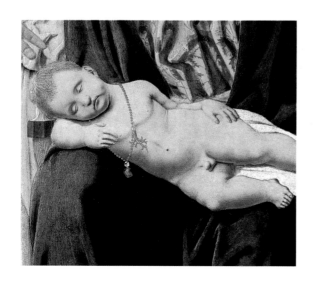

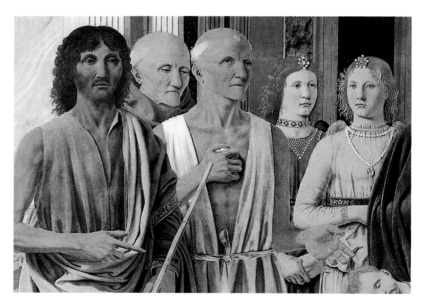

❸ 성인과 천사-왼쪽

일반적으로 그림 속 성인들은 세례 요한과 시에나의 베르나르디노(작품 본거지의 수호성인) 그리고 성 제롬으로 알려져 있다. 보석으로 꾸민 두 천사가 이들 뒤에 서 있다. 세례 요한은 바티스타의 수호성인이었으며, 성 제롬은 인본주의자 및 인본주의 제도를 장려했던 페데리코의 수호자였다.

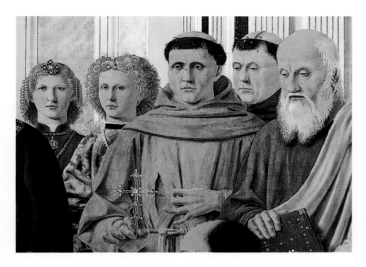

4 성인과 천사-오른쪽

그림의 오른쪽에는 보석으로 꾸민 두 천사와 함께 성 프란체스코와 순교자 베드로 그리고 안드레가 있다. 르네상스 시대는 급속히 확산된 인본주의의 시대로 정의된다. 성 프란체스코가 있는 이유는 이 그림이 원래 페데리코가 나중에 묻힌 산 프란체스코 교회를 위한 것이었기 때문이다.

5 흰색의 영역

명확한 직선 원근법과 기하학적 형식을 사용하는 것이 특징인 피에로의 화풍은 그의 관심사로부터 발전했다. 그는 기하학과 원근법에 관한 책들을 썼다. 그의 그림들은 모두 흰색 또는 흰색에 가까운 영역을 포함하고 있으며, 그의 모든 작품은 일종의 평온과 질서 및 선명함을 보여준다.

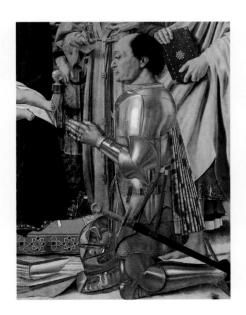

6 페데리코

페데리코는 르네상스 시대의 가장 성공한 용병 대장 중 한 명이다. 갑옷 차림의 그는 존경을 표하기 위해 투구와 장갑을 벗고 성인들 앞에서 무릎을 꿇고 있다.

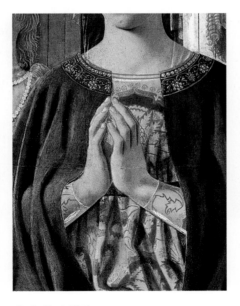

7 높은 소실점

높은 위치에 배치된 이 작품의 소실점은 대략 인물의 손과 같은 높이이다. 이것은 다른 종교화와 달리 그림에 등장하는 신성한 인물들을 덜 압도적으로 보이게 한다.

8 영향

정확한 원근감, 철저한 디테일, 빛의 사용과 다양한 질감 표현은 그 당시 우르비노에서 유행하던 네덜란드 회화의 인기를 반영한다.

포르티나리 제단화

Portinari Altarpiece

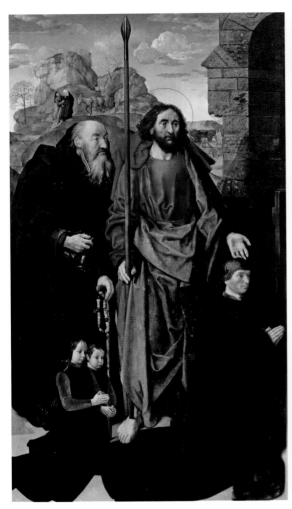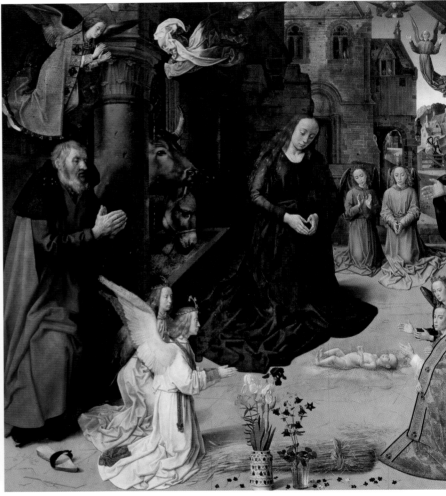

휘호 판 데르 후스(Hugo van der Goes, 1440년경-82)는 얀 반 에이크 이후의 초기 르네상스 화가 중 가장 중요한 겐트 출신의 예술가였다. 그의 기이하면서도 강렬한 종교적 색채의 작품들은 심오했지만 때로는 보기 불편했다.

판 데르 후스는 벨기에 겐트에서 태어난 것으로 추정된다. 그는 1467년 겐트 화가 조합의 장인이 된 이후 많은 작업 의뢰를 받았다. 그중에는 부르고뉴 공작 '무모한 샤를(Charles the Bold)'과 요크 공녀 마거릿의 혼인을 축하하기 위한 브뤼헤 도시의 장식 주문도 있었다. 1475년경에 판 데르

후스는 브뤼셀 인근의 루드 수도원(Rood Klooster)에 들어간 후 나머지 생을 그곳에서 평수사로 지낸다. 수도원에서도 계속 그림을 그리면서 오스트리아의 대공과 같은 저명한 인사들을 손님으로 맞이하지만, 말년에는 우울증으로 고통을 받았다.

대규모의 이 세 폭 제단화는 유일하게 판 데르 후스의 작품으로 확실히 입증된 대표작이다. 이 작품은 흔히 〈포르티나리 제단화〉로 불리는데, 토마소 포르티나리(Tommaso Portinari)가 의뢰했기 때문이다. 그는 벨기에 브뤼헤에 소재한 메디치가 은행의 대리인이자 저명한 피렌체 가문 출신으

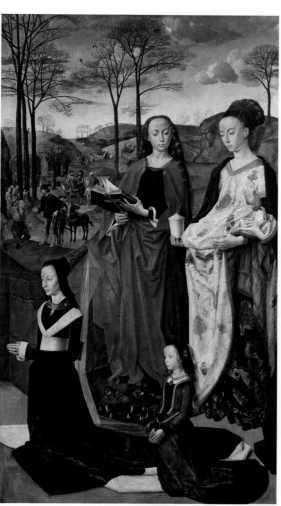

휘호 판 데르 후스
1475−76년경, 패널에 유채, 중앙 패널 253×304cm,
각 측면 패널 253×141cm, 이탈리아, 피렌체, 우피치 미술관

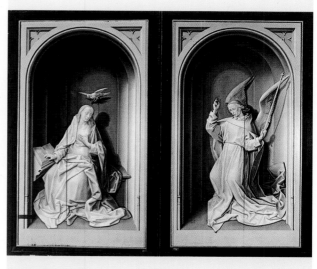

수태고지 The Annunciation

〈포르티나리 제단화〉의 뒷면
휘호 판 데르 후스, 1479년경, 패널에 유채, 각 패널 253×141cm,
이탈리아, 피렌체, 우피치 미술관

판 데르 후스가 그린 〈포르티나리 제단화〉의 양옆 패널을
닫으면 〈수태고지〉 그림이 보인다. 동정녀 마리아와 천사장
가브리엘을 그리자이유(grisaille, 회색조의 색채만을 사용해 그 명암과
농담으로 그리는 화법-역자 주) 형식으로 그렸다. 즉, 완전히 단색
이며, 아치형 벽의 우묵한 곳에 놓인 석상처럼 보이게끔 공
교하게 그렸다. 인물들은 대담하고 화려하게 주름진 드레이
퍼리 의상을 입고 있다. 이 작품이 보여주는 트롱프뢰유 기
법은 여태까지 피렌체 르네상스 예술에서는 알려지지 않았
던 것으로, 후대의 많은 화가에게 영감을 주었다.

로, 피렌체의 산타마리아 누오바 병원 예배당을 위해 이 그림을 주문했
다. 피렌체에서 멀리 떨어진 곳에서 생활하던 그는 이러한 방식으로 피렌
체에 있는 친인척들에게 자신의 존재와 충성심을 상기시키고자 했다. 브
뤼헤에서 완성된 후 피렌체로 이송된 이 작품은 이탈리아 르네상스 예술
에 상당한 영향을 미쳤다. 세 폭 제단화의 중앙 패널에는 흔히 볼 수 있는
기독교적 주제인 '목동들의 경배'가 등장한다. 양 측면에는 포르티나리
자신과 가족, 수호성인들이 보이고, 뒷배경에는 그리스도의 탄생과 연관
된 소재를 다룬 작은 삽화들이 그려져 있다.

디테일

② 상징주의

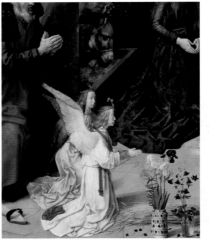

그림을 자세히 살펴보면 불꽃나리를 담은 꽃병과 잔이 보이는데, 이는 그리스도의 수난을 상징한다. 세 송이의 흰색 붓꽃은 순수함을 뜻하고 자줏빛 붓꽃과 매발톱꽃은 성모 마리아의 '일곱 가지 슬픔'에 대한 기독교인들의 믿음을 의미한다. 곡식 다발은 예수가 십자형에 처하기 전날 밤에 제자들에게 빵을 나눠주던 성찬식 또는 최후의 만찬을 나타낸다. 바닥에 보이는 신발은 이곳이 성스러운 땅임을 일러준다.

③ 목동들

당대 그림들 대부분이 동방박사와 목동들을 함께 그린 것과 달리 판 데르 후스는 목동들을 별도로 묘사했고, 누구보다 먼저 성 가족을 맞이하는 모습으로 그렸다. 그는 목동들을 머리가 부스스한 농부의 모습으로 묘사한 첫 화가로, 그들에게 신성한 성인들과 동등한 중요성을 부여했다. 보통 이상화된 목동들의 묘사와 달리, 판 데르 후스는 각자의 개성을 살려서 그들을 표현했다.

① 크기의 차등

중세 시대에는 인물을 묘사할 때 크기에 차등을 두었다. 이는 작품의 모든 인물을 구현하고 그들의 중요성을 나타내기 위함이었다. 보통 후원자들은 성스러운 인물보다 작게 그렸으며, 이 그림에서 요셉과 성모 마리아가 제일 큰 것도 그 때문이다. 성모는 몸을 아기 예수 너머로 기울이고 있다. 그녀의 넓은 이마는 당대 유행의 절정을 보여준다. 그녀 뒤로 두 명의 천사가 기도하고 있다.

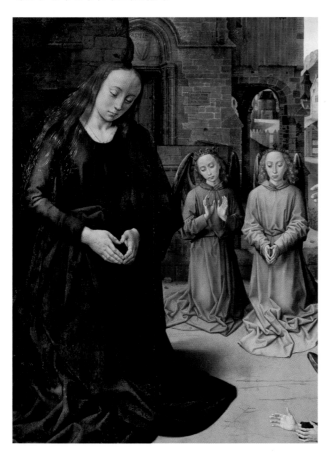

④ 후원자

이 그림은 토마소 포르티나리가 후원한 작품이다. 그는 베아트리체 포르티나리의 후손으로, 베아트리체는 100여 년 전에 단테 알리기에리가 쓴 『신곡』(1308–20년경)에 등장한 인물이다. 토마소와 그의 가족들은 성 가족 및 수호성인들과 거의 같은 크기로 그려졌다.

⑤ 왼쪽 패널

여기 보이는 두 인물은 토마소와 그의 두 아들, 안토니오와 피젤로의 수호성인이다. 창을 든 인물은 성 토마스이고 다른 이는 성 안토니오다. 그들 뒤로는 예수의 탄생과 관련된 또 다른 장면이 펼쳐진다. 요셉은 베들레헴으로 가는 노정에서 임신 중인 그의 부인 마리아를 부축하고 있다. 레오나르도 다 빈치가 대기원근법(63쪽)을 최초로 보여줬다고 전해지지만, 이 부분에서 판 데르 후스도 멀리 있는 풍경이 푸른색으로 보인다는 것을 관찰하였음을 확인할 수 있다.

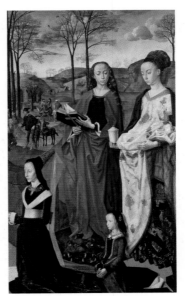

⑥ 오른쪽 패널

유행을 따른 복장을 하고 있지만 사실 이 두 여성은 성인이다. 올림 머리를 한 여성은 막달라 마리아이고, 책을 들고 있는 여성은 성 마르가리타이다. 이들은 토마소의 부인인 마리아 바론첼리와 장녀 마르게리타의 수호성인들이다. 성 마르가리타는 그녀의 상징인 용을 통해 알아볼 수 있다. 성 마르가리타의 오른편에는 예수의 탄생과 연관된 삽화가 그려져 있다. 바로 세 명의 동방박사가 베들레헴으로 향하고 있는 장면이다. 그들은 겨울철의 앙상한 나무들만 있는 북쪽의 풍경 속을 지나가고 있다.

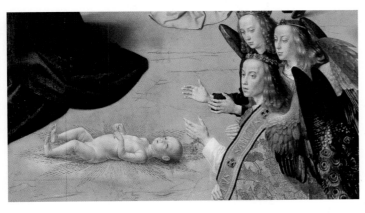

⑦ 빛과 색채

아기 예수는 보통 다른 작품에서 연출되는 것처럼 침대에 눕혀져 있지 않고 홀로 바닥에 놓여 있다. 강렬한 황금빛이 신성한 아기 예수를 비춘다. 아기 예수는 후광으로 둘러싸여 있지만, 이것은 밀짚으로 해석될 수도 있다. 아기 예수로부터 발산되는 빛은 그의 옆에서 경배하는 풍부한 색감의 차림을 한 천사들을 비추고 있다. 판 데르 후스가 사용한 명암법의 효과는 이탈리아 예술가들에게 상당히 큰 영향을 끼쳤다. 강렬한 색상은 이 작품이 고가임을 말해준다. 흙색조는 쉽게 얻을 수 있는 색상이었지만 밝은 색조들은 더 비싸고 귀한 원석으로부터 얻을 수 있었다. 실물 크기의 작품 연출과 더불어 빛과 풍부한 색채의 묘사를 통해 판 데르 후스는 회화의 새로운 방향을 제시했다.

목동들의 경배(부분) Adoration of the Shepherds

도메니코 기를란다요, 1483-85, 패널에 템페라, 167×167cm,
이탈리아, 피렌체, 산타 트리니타 성당

1478년 피렌체의 부유한 은행가 프란체스코 사세티(Francesco Sassetti)는 산타 트리니타 성당의 성 프란시스 예배당을 매입했다. 그로부터 2년 후 사세티는 가장 유명했던 예술가인 도메니코 기를란다요(Domenico Ghirlandaio, 1449-94)에게 이 예배당의 장식을 의뢰한다. 목동들의 경배를 모티브로 한 이 제단화는 예배당의 가장 중요한 작품으로 후에 다른 예술가들로부터 광범위하게 모방됐다. 기를란다요는 1483년부터 이 제단화를 작업하기 시작했는데, 그해 피렌체에 당도한 〈포르티나리 제단화〉로부터 특히 많은 영감을 받았다. 이 제단화에서 그는 당대 피렌체 사회의 여러 인물을 비롯하여 목동들을 이끄는 자신의 모습까지 그렸다.

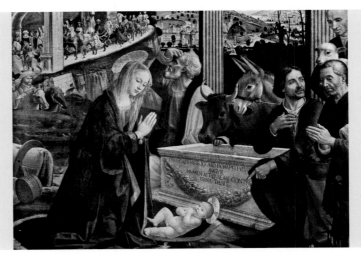

봄
Primavera

산드로 보티첼리

1481-82년경, 패널에 유성 템페라, 203×314cm,
이탈리아, 피렌체, 우피치 미술관

산드로 보티첼리(Sandro Botticelli, 1445년경-1510)의 본명은 알레산드로 디 마리아노 필리페피(Alessandro di Mariano Filipepi)이다. 그는 최초로 신화적 주제를 다루는 대규모의 작품을 제작했으며, 종교적 주제의 작품만큼이나 진정성을 담았다.

이 작품은 1550년에 미술사가 바사리에 의해 처음으로 〈봄〉이라고 불렸다. 바사리는 이 그림을 '카리테스(그리스 신화에 등장하는 미와 우아함의 여신-역자 주) 세 여신이 봄의 상징인 비너스를 꽃으로 장식한다.'라고 묘사했다. 오비디우스와 루크레티우스, 안젤로 폴리치아노의 작품을 포함한 고전과 당대의 시(詩)에서 영감을 받은 이 그림은 봄의 무성한 만개와 그 당시 풍미했던 신플라톤주의 사랑의 이상을 상징한다. 이 작품의 핵심 주제는 사랑과 결혼이다. 그리고 이를 제대로 이행할 경우 다산이 이루어질 것이라 이야기한다. 또 다른 주요 주제는 사랑이 잔인함을 이길 것이라는 메시지다. 비너스는 손을 들어 축복을 내려주는 듯한 손동작을 하고 있으며 고결한 기혼의 피렌체 여성들이 하던 머리 장식을 하고 있다. 그녀는 결혼 제도와 결혼 생활의 사랑을 보호하고 돌보는 여신이다. 은매화 관목 덤불의 어두운 잎사귀들이 비너스를 둘러싸고 있다. 은매화는 그녀에게 성스러운 것으로 전통적으로는 성적 욕망과 결혼 그리고 다산을 나타낸다. 비너스 주변에 있는 인물의 위치와 배경에 있는 나무 사이의 빛은 보는 이들의 시선을 그녀에게로 향하게 한다.

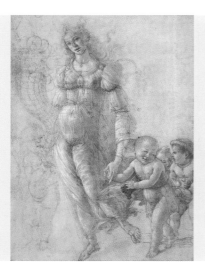

풍요(가을) Abundance(Autumn)

산드로 보티첼리, 1480-85년경, 종이에 초크와 잉크, 31.5×25cm, 영국, 런던, 영국 박물관

이 드로잉은 〈봄〉과 매우 유사하며 펜던트 그림(서로 연관성이 있는 두 개의 작품을 한 쌍으로 제작한 것-역자 주)의 용도로 그려졌을 가능성이 있다. 이 그림의 완성본은 1497년 보티첼리가 지롤라모 사보나롤라(Girolamo Savonarola)의 '허영의 소각'에 던진 몇 개의 작품 중 하나일 수 있다.

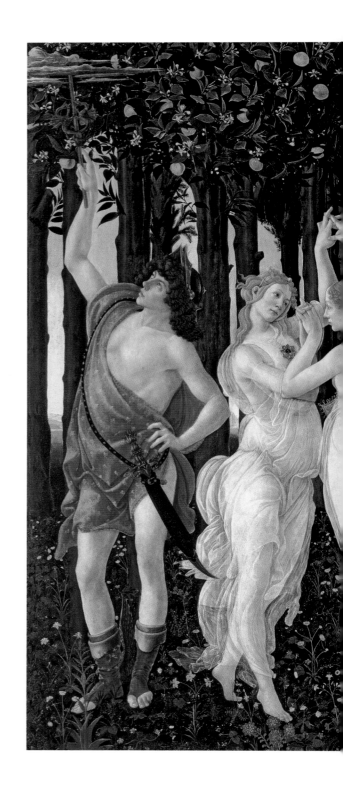

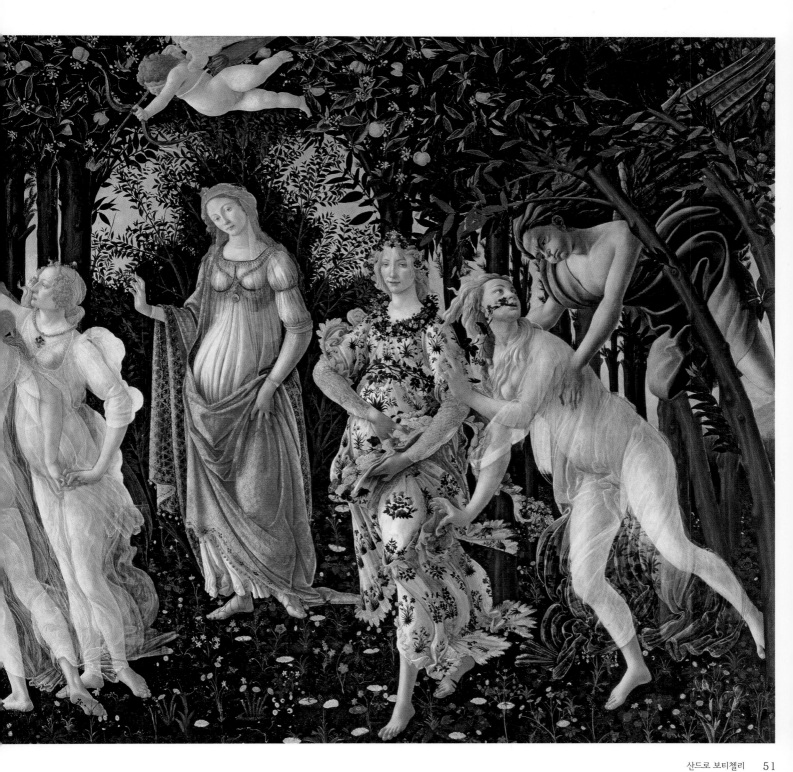

② 변신

서풍의 신 제피로스(오른쪽)가 요정 클로리스(가운데)에게 끌린다. 그는 클로리스를 다치게 하는데, 이내 그 행동을 후회하고 그녀를 꽃의 여인 플로라(왼쪽)로 변신시킨다. 다른 방향으로 휘날리는 두 여성의 옷과 클로리스의 입에서 나오는 꽃으로 변신 과정을 표현했다. 이 이야기의 출처는 오비디우스의 『로마의 축제들』(기원후 8)이다. 보티첼리는 1481년 오비디우스에 대해 강의했던 폴리치아노를 통해 이 이야기를 알게 됐을 가능성이 있다.

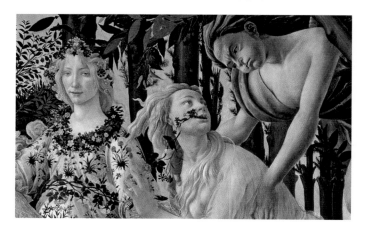

① 꽃

이 그림에는 대략 190여 종의 꽃들을 포함한 500여 종의 식물이 그려져 있다. 대부분의 꽃은 봄철 피렌체에서 자라는 종들로, 장미 · 데이지 · 수레국화 · 독일 붓꽃 · 관동 · 산딸기 · 카네이션 · 히아신스 · 페리윙클 등을 실물로 보고 그린 것이다. 감귤류 과일, 즉 오렌지 나무에 걸린 열매들은 이 꽃들과 같은 시기에 여물지 않지만, 그림의 후원자인 메디치 가문의 상징이기에 그렸다.

③ 카리테스

아글라이아, 에우프로시네, 탈리아의 이름은 각각 아름다움, 기쁨, 축제를 의미하는데 모두 봄의 아름다움과 풍요로움을 상징한다. 보티첼리가 사용한 달걀 템페라는 그녀들의 맨살 표현에 영롱함을 더해줬다. 옷을 거의 걸치지 않은 세 여신은 도발적이다. 기다란 손가락과 둥근 배, 희고 매끈한 피부 표현은 당대 미의 기준을 엿보게 한다. 우아함은 사실적인 비율보다 우선적으로 고려되었다.

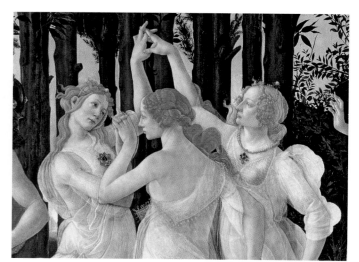

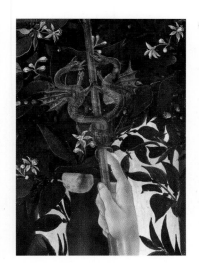

④ 머큐리의 지팡이

이 정원은 신들의 전령인 머큐리(헤르메스)가 지키고 있다. 그의 검은 허리에 있는 칼집에 꽂혀 있지만, 오른손으로는 카두케우스 또는 전령의 지팡이라고 부르는 나무 지팡이를 휘두른다. 이 지팡이는 두 마리의 뱀이 휘감고 있으며 상부에는 두 개의 날개가 조각되어 있다. 머큐리는 위협적인 회색 먹구름을 향해 지팡이를 들며 이를 물리치고 목가적인 풍경을 지켜낸다.

⑥ 스컴블링 기법

보티첼리는 스컴블링(아래 물감층의 일부가 노출되게끔 마른 붓으로 엷은 불투명색을 그 위에 덧바르는 것)과 글레이징(이미 채색된 마른 불투명한 물감층 위에 투명한 물감을 얇게 덧칠하는 것) 기법을 사용해 이 그림에 물감을 여러 개의 엷은 불투명한 층으로 입혔다. 이러한 스컴블링 기법은 보티첼리가 세상을 떠난 지 약 400년이 지나고서야 점묘파 화가들에 의해 인기를 끌었다.

⑤ 비너스의 의상

비너스의 붉은 의상은 의도적으로 머큐리의 망토와 비슷한 색상을 사용했다. 기압이 상승하면서 마치 수은이 열 팽창하듯, 완연한 봄의 계절이 초기 여름으로 바뀌도록 재촉하는 변화를 상징적으로 보여주려고 한 것이다. 비너스의 배 또한 다소 불러오기 시작하는데, 한 해의 중간 무렵에 대지의 비옥함이 더욱 증가하기 때문이다.

⑦ 피부색 표현

보티첼리의 피부색 표현은 황토색, 흰색, 선홍색, 레드 레이크와 같은 여러 층의 반투명 안료를 수고스럽게 작은 붓질로 겹겹이 구축하여 만든 것이다. 보티첼리가 그린 모든 여성들의 피부는 창백하고 두 뺨은 살짝 홍조를 띤다. 남성들은 더 어두운 피부색으로 표현된 반면, 아기와 아이들은 항상 그가 사용한 붉은색과 흰색 조합의 유약으로 연출한 장밋빛의 뺨을 하고 있다.

사계절의 가면극(부분) The Masque of the Four Seasons

월터 크레인, 1905-09년경, 캔버스에 유채, 244×122cm, 독일, 다름슈타트, 헤센 주립박물관

19세기에 라파엘전파가 보티첼리를 재발견한 후 그의 아이디어 중 상당수는 라파엘전파의 작품과 동시대의 예술가, 공예가, 특히 월터 크레인(Walter Crane, 1845-1915)의 작품에 등장한다. 보티첼리의 그림에 나타나는 인물들과 구도는 크레인의 〈사계절의 가면극〉과 직접적으로 비교할 수 있다. 또한 보티첼리의 모든 작품은 라파엘 전파의 존 에버렛 밀레이의 회화 〈오필리아〉(1851-52: 218-221쪽)에서 볼 수 있는 상징적인 꽃들을 그리는 데 영감을 주었다.

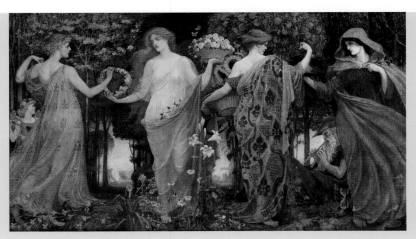

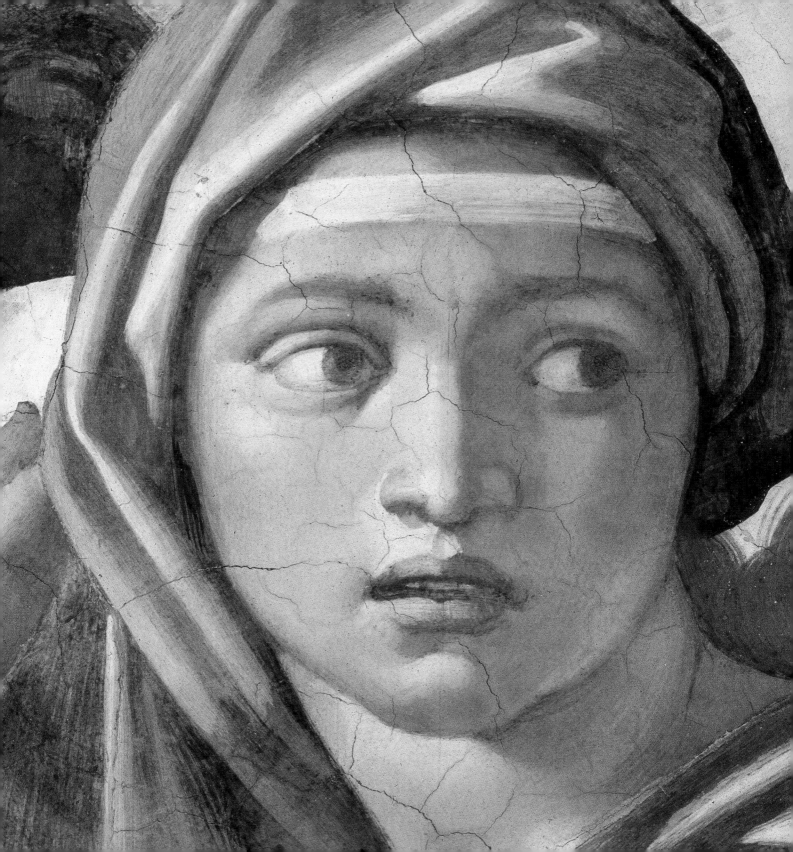

16세기

유럽 예술가들이 과거 중세 시대를 거부하고 여러 양식의
부활을 도모하면서 그들의 작업은 더 이상화되고 세밀해졌다.
초기 르네상스와 전성기 르네상스 사이에 뚜렷한 전환점은
없지만, 예술가들은 점차 사실주의에 더 많은 관심을 기울였다.
'르네상스'라는 용어는 1858년 프랑스 역사가 쥘 미슐레(Jules
Michelet)에 의해 처음 사용됐다. 초반에는 이탈리아 북부를
중심으로 르네상스 예술가들이 기술적 역량의 정점에
도달했지만, 곧 르네상스 사상은 유화 물감이 소개된 다른
이탈리아 지역과 북유럽 위주로 퍼졌다.
유화 물감은 부드럽고 사용하기 편하면서 밝은 매체로,
기존에 예술가들이 선호했던 템페라를 빠르게 대체하게 됐다.
1520년대부터 조화로운 고전주의와 전성기 르네상스 미술의
이상적인 자연주의에 대한 반동으로 새로운 화풍이 생겨났다.
'매너' 또는 '스타일'을 의미하는 이탈리아어 마니에라(maniera)
에서 유래된 매너리즘은 더 늘어진 이미지와 양식적인
효과가 특징이었다.

세속적인 쾌락의 정원

The Garden of Earthly Delights

히에로니무스 보스

1500-05년경, 오크 패널에 유채, 중앙 패널 220×196cm, 각 측면 패널 220×96.5cm, 스페인, 마드리드, 프라도 국립미술관

히에로니무스 보스(Hieronymus Bosch, 1450년경-1516)는 네덜란드의 작은 마을 스헤르토헨보스에서 화가의 아들로 태어났다. 그의 본명은 예로니무스 반 아켄(Jheronimus van Aken)이다. 환상적인 이미지 연출로 생전에 유명세를 누렸던 보스의 작품들은 네덜란드, 오스트리아, 스페인에서 수집됐으며, 그의 그림으로 만든 많은 판화로 인해 널리 모방됐다. 보스는 편지나 일기장을 남기지 않았기 때문에 그의 삶이나 그가 받은 미술교육에 대해 알려진 바가 거의 없다. 그와 관련된 자료는 스헤르토헨보스시의 문헌 기록 일부와 '성모의 빛나는 형제단(Brotherhood of Our Lady)'의 회계 장부에서만 확인된다. 그는 1486년에 성모의 빛나는 형제단의 일원이 됐으며, 남은 생애 동안 친밀한 관계를 유지했다. 크고 부유한 조직의 이 단체는 스헤르토헨보스시의 활발한 종교 및 문화생활에 크게 기여했다. 보스는 자신이 태어난 마을에서 대부분의 삶을 보냈다. 그의 작품을 판별하는 일은 어려우며 그의 작품으로 확인된 것은 약 25점에 불과하다. 그의 작품들은 특히 대 피터르 브뤼헐(Pieter Bruegel the Elder)에게 영향을 줬으며, 스페인의 왕 펠리페 2세가 수집했다. 20세기에 들어와서 초현실주의자들은 보스를 자신들의 선구자로 간주했다.

보스는 작품을 통해서 당대의 도덕상을 보여준다. 유럽 전역에서 최우선시되던 성경에 대한 믿음은 대부분의 사람들이 아담과 이브의 에덴동산 추방설을 받아들였다는 것을 의미했다. 그렇기 때문에 비기독교인(또는 기독교 믿음을 실천하지 않는 기독교인)은 영원한 지옥살이를 할 거라고 믿었다. 이 야심 찬 작업의 세 개의 패널 위에 보스는 죄를 짓는 삶의 최후를 그렸다. 왼쪽 패널은 천국을, 중앙 패널은 죄짓는 현실의 삶을, 오른쪽 패널은 그 삶의 대가를 치르는 영원한 지옥살이의 장면들을 명료하게 정리해서 보여준다. 오른쪽 패널은 다른 두 패널과 극명한 대조를 이룬다. 밤을 배경으로 한 이 패널에는 잔인한 고문과 끔찍한 천벌 장면들이 펼쳐진다. 차가운 색상과 얼어붙은 물로 그림의 오싹한 느낌을 연출했다.

이 작품의 후원자는 알려지지 않았지만 그림의 파격적인 주제만 보아도 제단화로 제작됐을 가능성은 적다. 양쪽 패널을 접으면 보이는 바깥쪽 패널에는 성경에 나오는 천지창조를 그린 흑백 또는 그리자이유 그림이 있다.

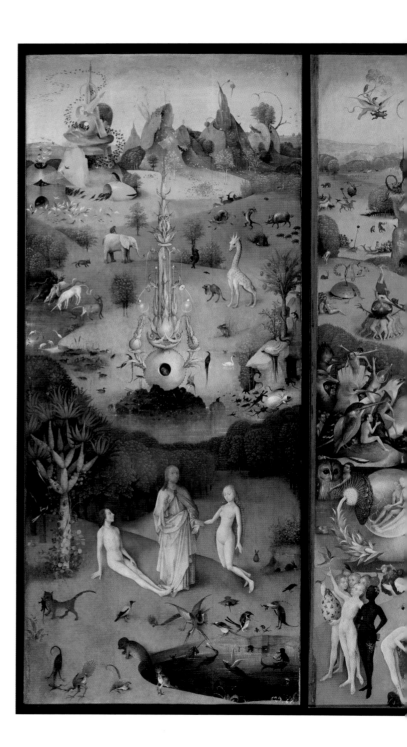

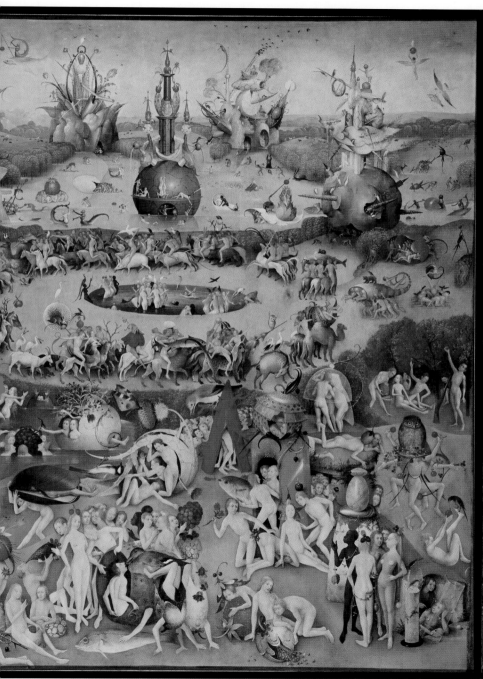
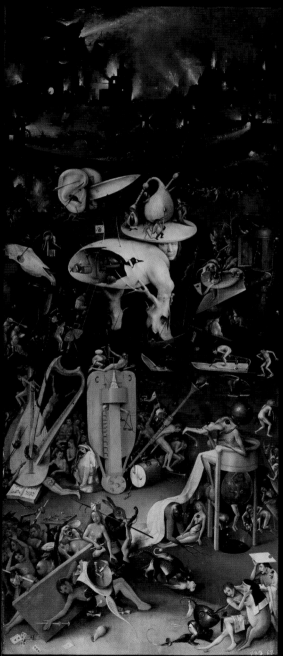

❷ 동물들

죄가 없는 땅에는 유니콘과 같은 가상의 동물을 포함한 온갖 종류의 창조물로 가득 차 있다. 심지어 기린처럼 한 번도 본 적이 없는 동물, 고양이처럼 직접 본 동물, 그리고 기린의 왼편에 있는 두 다리만 달린 개의 모습을 한 상상의 동물을 그렸다. 보스는 당대의 현대 기행문학을 이국적인 동물을 그리기 위한 참고 자료로 사용했던 것으로 보인다.

❸ 생명의 샘

분홍색은 신성함을 나타낸다. 생명의 샘은 물(파란색은 지상을 의미)에서 떠오른다. 반짝이는 귀한 보석으로 장식된, 섬세하고 우아하면서 희한한 구조물이 진흙탕으로부터 솟아오른다. 당시에 많은 사람들이 인도를 낙원의 정원이라고 믿었기 때문에 이 구조물은 중세 시대에 묘사된 인도의 풍경과 구조에 대한 보스의 해석으로 볼 수 있다.

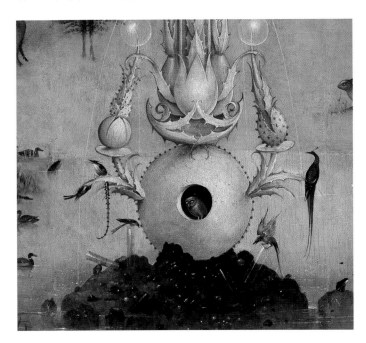

❶ 아담과 이브

이 장면은 하나님이 아담에게 이브를 소개하는 순간이다. 잠에서 깨어난 아담은 하나님이 한 손으로 이브의 손목을 잡고 다른 손으로는 둘의 만남을 축복하는 모습을 본다. 이브는 아담의 시선을 피하지만, 아담은 이브를 놀라움과 욕망의 눈으로 바라본다. 오늘은 하나님의 천지창조의 마지막 날이다. 그는 꽃, 과실, 물고기, 동물, 새, 아담과 이브에게 생명을 불어넣어 창조했다.

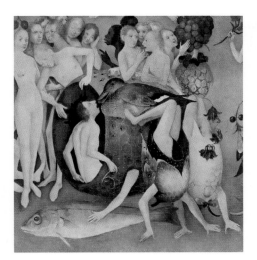

❹ 비율

남성과 여성의 나체, 환상적이고 사실적인 동물, 식물, 과일 등으로 가득 찬 타락의 정원을 그린 중앙 패널의 비율은 이상하다. 이 그림에는 거대한 딸기(빨간색은 열정을, 특히 딸기는 육체의 쾌락을 상징한다), 블랙베리, 산딸기, 새, 물고기 등이 있다. 여기서 원근법과 논리는 찾아볼 수가 없다.

❼ 나무 인간

속이 텅 빈 나무 인간의 몸통은 달걀 껍데기로 만들어졌으며 다리는 나무 둥치로 묘사됐다. 그의 머리는 악령과 희생자로 득실거리는 원반을 받치고 있다. 그는 고개를 돌려 측면을 바라본다. 여기서 도덕적인 교훈은 이 지상의 세속적인 쾌락은 거짓 낙원이며 과도한 탐닉은 영원한 저주로 이어진다는 것이다.

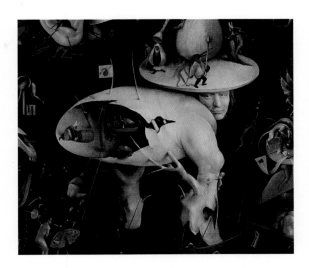

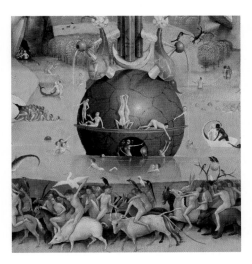

❺ 비너스의 목욕

정욕에 빠지고 불명예로 타락한 사람의 모습을 보여주기 위해 정원 중앙의 수영장에 목욕하는 여성들을 가득 그리고, 다양한 동물에 올라탄 남성들이 그 주변을 맴도는 모습을 묘사했다. '올라타는' 행위는 성교를 의미하는 은유이며, '비너스의 목욕'은 사랑에 빠지는 것을 완곡어법으로 나타낸 표현이다. 성행위를 상징하는 또 다른 은유적 표현, 가령 꽃과 과일을 따는 장면이 그림 곳곳에 나타난다.

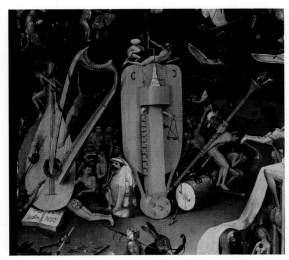

❻ 노두(露頭)

중앙 패널의 뒤쪽에는 광물이나 동물로 만든 것 같은, 불안정한 방식으로 튀어나오는 이상한 노두가 보이는데, 이는 성적 상징을 암시한다. 전체 패널과 마찬가지로 날뛰는 인물들이 노두의 위쪽과 주위를 기어오르며, 다른 사람의 눈을 의식하지 않은 채 쾌락을 탐닉하느라 정신이 팔려 있다. 이 중앙 패널에 그려진 사람들은 완전히 자아도취에 취해 있다.

❽ 치명적인 처벌

악기는 전통적으로 사랑과 정욕의 상징이다. 다만, 이 그림에서 악기는 엄청난 비율로 확대되어 육체적 쾌락을 탐닉했던 사람들이 이곳에서 십자형을 받고 있다. 새의 형상을 한 생명체는 인간들을 잡아먹은 후 이들을 다시 배설한다. 이는 식탐의 죄에 빠진 자들에 대한 형벌이다.

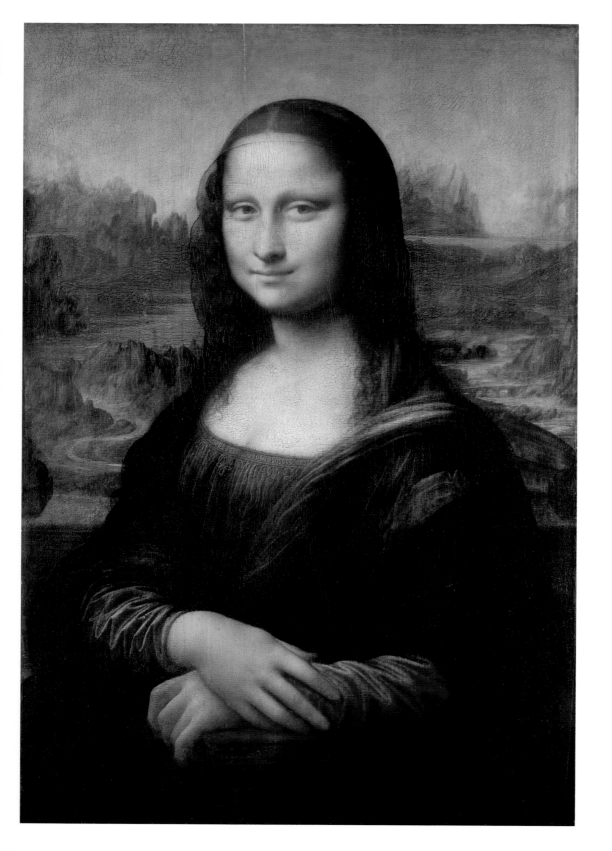

모나리자

Mona Lisa

레오나르도 다 빈치

1503-19년경, 포플러 나무 패널에 유채, 77×53cm,
프랑스, 파리, 루브르 박물관

화가이자 조각가, 엔지니어, 건축가, 과학자, 발명가인 레오나르도 다 빈치(Leonardo da Vinci, 1452-1519)는 이탈리아 르네상스 시대의 위대한 창조적 정신을 가진 사람 중 한 명이었다. 그는 토스카나 지방의 작은 마을 빈치(Vinci) 인근에서 한 지방 변호사의 사생아로 태어났다. 다 빈치는 열네 살 때 피렌체의 조각가이자 화가인 안드레아 델 베로키오(Andrea del Verrocchio, 1436-88) 밑에서 도제 생활을 시작했고, 6년 후에 성 루가 화가조합에서 장인 자격을 취득했다. 1483년에 그는 밀라노로 이주하여 엔지니어, 조각가, 화가, 건축가로서 그 당시 지배층인 스포르차 가문을 위해 일했다. 다 빈치는 1499년 프랑스가 밀라노를 침략하여 스포르차 가문이 피난 가야만 했던 그해까지 거기서 머물렀다. 그는 피렌체로 돌아왔지만, 로마에서 3년이란 짧은 기간을 보낸 후 1513년에 다시 밀라노로 돌아갔다. 마지막으로 다 빈치는 1517년 프랑스의 국왕 프랑수아 1세의 초청으로 프랑스 앙부아즈 근처의 클루 장원의 저택으로 이주했고 여생을 그곳에서 보냈다.

다 빈치의 천재성은 다방면에 걸쳐 있었다. 다양한 분야에서 활동했기 때문에 상대적으로 적은 수의 그림을 완성했다. 대신 과학적 정확성과 생생한 상상력을 결합한 그의 무수한 드로잉과 수첩 기록은 지질학, 해부학, 중력, 광학 등을 아우르는 광범위한 주제에 관한 그의 연구 분야가 폭넓고 풍부했다는 점을 잘 보여준다. 다 빈치는 회화와 기술 분야에서만 위대한 업적을 달성했을 뿐만 아니라 몇 세기 후에나 실제로 만들 수 있게 된 잠수 장비와 낙하산 및 비행체의 설계도 이미 고안했었다.

세계에서 가장 유명한 그림이라 부를 수 있는 〈모나리자〉는 방탄유리로 보호되어 있으며, 루브르 박물관이 문을 여는 순간부터 매일 수천 명의 관람객이 이를 보기 위해 줄을 선다. 이 작은 작품은 시, 노래, 이야기, 영화, 광고, 위조, 도난까지 여러 분야에 영감을 주고 있다. 〈모나리자〉가 처음 그려졌을 때 이 작품은 사실적인 묘사에 새로운 차원을 제시해 주는 것으로 인식됐다. 그 이후로 이 그림의 수수께끼 같은 매력은 인물의 미소와 정체, 성별, 손 때문이라고 다양하게 해석되고 있다. 배경, 음영법, 연출된 형상, 심지어 자수의 세밀한 묘사까지도 그림의 매력에 한몫을 더한다. 레오나르도 다 빈치는 프랑스로 이사할 때도 이 그림을 가져가서 계속 작업을 이어갔다. 그러나 그는 그림을 완성했다고 느낀 적이 없었던 게 분명하다. 말년에 그는 '결코 한 번도 완성한 작품이 없다.'라고 후회를 밝혔다. 〈모나리자〉는 이후 프랑수아 1세에 의해 인수되었다.

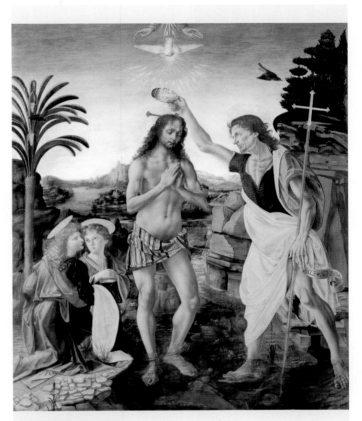

그리스도의 세례 The Baptism of Christ

안드레아 델 베로키오, 1470-75, 목판에 템페라와 유채, 180×152cm, 이탈리아, 피렌체, 우피치 미술관

안드레아 델 베로키오는 피렌체에서 작업실을 운영한 조각가이자 금세공인 겸 화가이다. 다 빈치뿐만 아니라 보티첼리와 같은 제자들을 가르쳤다. 조르조 바사리는 『르네상스 미술가 평전』(1568년 재판본)에서 다 빈치가 〈그리스도의 세례〉에서 안드레아를 도운 일화를 서술했다. 그에 따르면 다 빈치는 천사 부분을 그렸는데, '이 천사는 다른 나머지 부분보다 너무나 탁월해서 이것을 본 안드레아는 다시는 붓을 잡지 않기로 결심하게 됐다.'라고 한다.

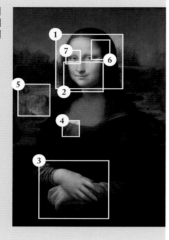

② 그녀의 미소

모나리자의 미소가 그토록 신비스러운 이유는 아무도 모른다. 그녀의 눈에는 잔주름이 없으며 입술은 가장자리가 약간 곡선을 그리는 것처럼 올라갔다. 다 빈치는 작업할 때 모델들을 즐겁게 해주려고 음악 연주가들을 고용했으며, 아마도 그녀가 웃을 때 입술을 그렸을 것이다.

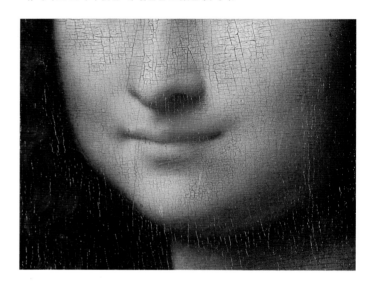

① 초상화의 인물

실제 인물이 누군가에 대해서는 반박할 수 없을 정도로 확실히 규명된 경우가 한 번도 없었다. 조르조 바사리는 『르네상스 미술가 평전』(1550)에서 이와 같이 썼다. '다 빈치는 프란체스코 델 조콘도를 위해 그의 아내인 모나 리자의 초상화를 그렸다.' 프란체스코 델 조콘도는 천과 비단 상인이었고, 리자 디 안토니오 마리아 게라르디니는 그의 세 번째 아내였다. 공인되지는 않았지만, 그녀가 바로 그림의 제목과 일치하는 '모나리자' 또는 '라 조콘다'이다. 그림의 이탈리아식 명칭인 〈라 조콘다〉는 리자가 결혼하면서 따른 남편의 성(姓)의 여성형에서 따온 말장난으로, '명랑한(jocund)' 또는 '쾌활한(jovial)'을 뜻한다. 그러나 어떤 이들은 그녀가 만토바 공작부인인 이사벨라 데스테 또는 메디치 가문의 정부일 수 있다고 한다.

③ 손

손은 여성스러운 아름다움의 중요한 지표로, 16세기에 특히나 더 숭배의 대상이 되었다. 이 그림에서처럼 아름다운 손의 조건은 희고 갸름하며 긴 손가락이었다. 다 빈치 또한 손을 편안하면서도 차분하게 묘사했다.

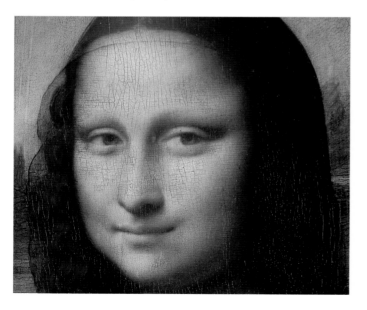

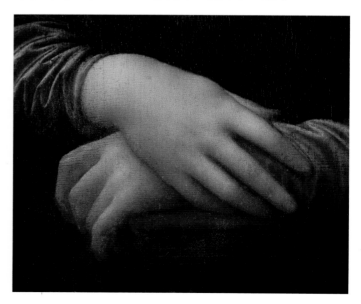

다 빈치는 빛의 묘사를 통해 처음으로 부피감과 깊이감 그리고 밝기(광도)를 연출하는 데 성공한 예술가였다. 3차원을 표현하기 위해 밝음에서 어둠을 향해 그림을 그리는 기법을 명암법이라고 한다. 해부학을 공부한 덕분에 그는 비율을 정하기 위한 수학적 시스템까지 개발해 나갔다.

④ 세부 사항

의상의 정교한 자수를 재현한 다 빈치는 붓의 끝부분과 묽은 물감을 사용하여 세부 사항들을 주의 깊고 세심하게 공들여서 작업했다. 그는 정교하고 섬세하게 일련의 매듭 디자인을 그렸으며, 이들을 연결한 매듭의 실은 한쪽 끝에서 다른 쪽 끝까지 추적할 수 있다.

⑥ 연기 효과

다 빈치가 그림자 및 기타 색조 효과를 묘사할 때 사용한 방법은 부드러우면서 연기처럼 뿌옇다. 연기가 자욱한 듯한 '번짐' 표현은 연기를 뜻하는 이탈리아어 '푸모(fumo)'로부터 유래된 '스푸마토' 기법이라고 한다. 투명한 색상의 여러 층으로 만들어진 이 블렌딩은 모호하고 은은한 윤택을 연출한다.

⑤ 분위기

다 빈치는 가상의 풍경 앞에 인물을 묘사한 최초의 초상화 중 하나인 이 그림을 제작하면서 대기 원근법을 사용해 새로운 지평을 열었다. 저 멀리 연출된 흐릿한 분위기는 깊이감의 환영을 더한다. 광대한 풍경의 톤을 죽인 색상과 흐릿한 윤곽은 마치 뒤로 후퇴하는 것처럼 보인다.

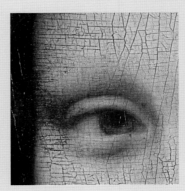

⑦ 눈썹

뚜렷하지 않은 눈썹 또는 속눈썹으로 보아 이 모델은 유행에 매우 민감했을 가능성이 크다. 그러나 그녀의 눈썹과 속눈썹은 복원 작업 때 원작을 과하게 지웠거나 다 빈치가 사용한 안료가 바래서 지워졌을 가능성이 더 크다.

모나리자의 도난

1911년 8월에 〈모나리자〉는 루브르 박물관에서 도난을 당했지만, 관계자들은 다음 날까지도 이 사실을 몰랐다. 도둑은 2년 후에야 잡혔다. 루브르 박물관의 직원이었던 빈센초 페루지아는 정규 영업시간 중에 그림을 훔쳐 이를 숨기고, 박물관이 문을 닫은 후 자신의 외투 안에 그림을 감춘 채 밖으로 걸어 나갔다. 그는 이 그림이 이탈리아에 귀속한다고 믿었던 이탈리아 국적의 애국자였다. 그는 2년 동안 그림을 자신의 아파트에 보관한 후 피렌체의 우피치 미술관 운영진에게 팔려고 시도하다가 붙잡혔다. 이 작품은 피렌체에서 먼저 전시된 후 1914년 1월에 루브르 박물관으로 다시 돌아오게 된다. 페루지아는 6개월의 징역형을 받았지만, 이탈리아에서는 지극한 애국심 때문에 환호를 받았다. 미술계 밖에서는 유명하지 않았던 〈모나리자〉는 이 도난 사건을 계기로 널리 유명세를 타게 되었다.

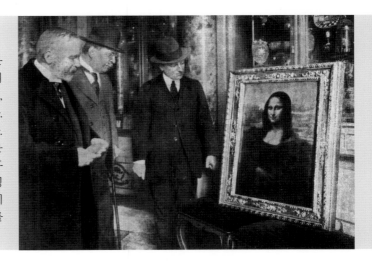

동방박사의 경배
Adoration of the Magi

알브레히트 뒤러

1504, 목판에 유채, 99×113.5cm, 이탈리아, 피렌체, 우피치 미술관

독일에서 당대 최고의 화가이자 판화 제작자였던 알브레히트 뒤러(Albrecht Dürer, 1471-1528)는 20대 때 유럽 전역에서 명성을 쌓았다. 독일 뉘른베르크에서 태어난 그는 금세공인 아버지와 그 지역의 유명했던 화가 겸 판화 제작자 미하엘 볼게무트(Michael Wolgemut, 1434년경-1519)에게 도제로 교육을 받았다. 또한, 뒤러는 저명한 독일 인본주의자들과 어울렸다. 그는 승승장구했으며, 젊은 나이부터 화가, 판화가, 작가, 삽화가, 그래픽 아티스트 및 이론가로 일했고 널리 보급된 그의 목판화를 통해 유명해졌다. 그는 라파엘로, 조반니 벨리니, 다 빈치 등 당시 이탈리아의 많은 주류 예술가들과 친분을 쌓은 후, 그의 이론적 연구를 바탕으로 뒷받침된 고전적인 미술 주제들을 북유럽에 소개했다. 뒤러의 뛰어난 관찰력은 세밀한 부분까지 표현하는 북유럽 미술의 영향과 색채, 비율 및 원근법에 관한 관심을 키울 수 있었던 두 번의 이탈리아 여행을 통해서 한층 더 예리해졌다.

　독일 작센의 선제후 프리드리히 현공(Friedrich der Weise)이 비텐베르크 성 교회의 제단화로 의뢰한 〈동방박사의 경배〉는 뒤러가 1494-95년과 1505-07년 동안 두 번에 걸쳐 다녀온 이탈리아 방문 시기 사이에 만들어졌으며, 이때 제작된 중요한 작품 중 하나이다.

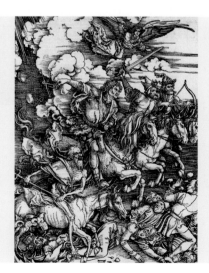

묵시록의 네 기사들 The Four Horsemen of the Apocalypse

알브레히트 뒤러, 1498, 목판화, 39×29cm, 미국, 뉴욕, 메트로폴리탄 미술관

이 작품은 뒤러의 연작 〈요한계시록〉의 15개 판화 가운데 가장 유명한 도판에 해당한다. 요한계시록을 그의 해석으로 그린 삽화이다. 이 이야기는 이전에 해설된 성경에서는 비교적 절제된 이미지로 표현되었지만, 이 작품에서 뒤러는 시각적 효과를 다루는 숙달된 기술과 구성 능력을 통해 역동성과 열기를 만들어낸다.

디 테 일

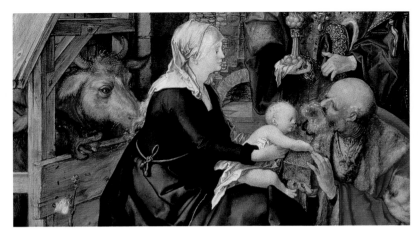

❶ 초점

성모 마리아의 뒤에는 실물을 보고 그린 게 분명한 당나귀와 황소가 있다. 성모 마리아는 머리에 하얀 베일을 쓰고 진한 푸른색 가운을 입었다. 그녀는 베일로 싸인 아기 예수를 가장 나이가 많고, 대머리의 수염 난 왕에게 내민다. 그는 무릎을 꿇고 아이와 부드럽게 대화하는 듯하며 아기 예수에게 황금 장식함을 건넨다. 아기 예수는 오른손으로 그것을 쥔다. 인물들은 세심하게 표현되었으며, 강인하면서도 품위 있는 모습을 하고 있다.

❷ 배경과 하늘

뒤러는 정확한 원근법으로 무너져 내리는 고대 아치를 배경으로 그렸다. 황폐화된 고대 건물은 이교도의 폐허로부터 등장한 기독교의 이념을 나타낸다. 하늘은 과학적으로 상세하게 묘사됐다. 이 그림은 뒤러가 원근법을 통해 자신의 손재주를 유감없이 보여준 작품이다.

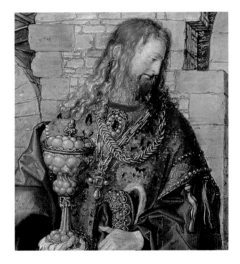

❸ 자화상

중앙의 동방박사 또는 왕은 긴 금발의 곱슬머리를 가진 젊은 사람인데, 이는 뒤러의 자화상이다. 그는 정교한 무늬와 함께 귀중한 보석들로 장식된 호화로운 의상을 입고 화려한 선물을 들고 있다. 이 화려한 장식함은 금세공인이었던 뒤러의 전문지식을 상기시킨다. 그는 동료 왕을 겸손하게 바라보고 있다.

❹ 하인과 상징

동방박사의 뒤로 몇 발짝 떨어져 있는 곳에 하인이 있는데, 가방에서 더 많은 선물 꺼내려는 것처럼 보인다. 하인 앞의 포장된 돌 사이에서 돋아나는 것은 그 당시 치유력이 있다고 잘 알려진 플랜틴이라는 식물이다. 그러나 그보다는 예수를 향해 그리스도인이 걸어가는 길을 의미한다.

66 동방박사의 경배

자연에 매료된 뒤러는 자연에 관한 연구가 자신이 예술 작품에서 추구했던 사실주의의 구현에 도움을 줄 것이라고 믿었다. 그는 다음과 같이 기록했다. '자연은 자연에서 아름다움을 찾을 수 있는 통찰력을 가진 예술가에게 아름다움을 보여준다. 그렇기 때문에 아름다움은 보잘것없는 것에서도, 심지어 추한 것들 속에도 있다…'

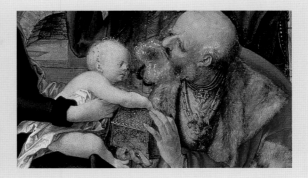

⑤ 실물 그리기

뒤러는 세부적인 요소, 풍경 및 자연 형태를 회화에 그리는 것을 좋아했다. 동방박사들의 일행 뒷배경에 있는 말조차도 자연스럽게 움직이며 실물과 흡사하다. 뒤러는 자신이 일상에서 포착한 모든 것을 신중하게 기록했고, 판화와 드로잉 또는 이 그림과 같이 머리카락 한 올 한 올, 수염과 나뭇잎 하나하나를 세세하게 보여준다.

⑥ 색채

뒤러의 작품은 이탈리아 르네상스에 대한 그의 이해력을 반영하여 보여준다. 그가 이탈리아 예술의 많은 발전을 흡수한 것은 분명하다. 이 그림에서 베네치아 화풍의 색채의 영향이 명백히 드러나며, 특히 빨강, 초록 및 파랑의 강한 대조에서 분명히 볼 수 있다.

⑦ 관례

이 그림은 명망 있는 왕실의 한 후원자가 의뢰한 것이었지만, 교회를 위한 그림이었기에 뒤러는 〈요한계시록〉 목판화를 제작할 때처럼 자유로움을 누릴 수 없었다. 대신 그는 중세 시대 때부터 계승된 이야기를 표현하기 위해 정해진 몇 가지 규칙들을 지키면서 제한적으로 작업해야만 했다. 뒤러가 활동하던 시기에는 동방박사를 연배가 서로 다른 세 명의 남성으로 표현하고, 그중 가장 나이가 많은 이는 무릎을 꿇고 아기 예수에게 경의를 표하는 모습으로 그리는 것이 관례였다.

프라리 성당의 세 폭 제단화 Frari Triptych

조반니 벨리니, 1488, 패널에 유채, 184×79cm, 이탈리아, 베네치아, 산타 마리아 글로리오사 데이 프라리 성당

뒤러는 스물셋의 나이에 1494년부터 1495년까지 베네치아에서 몇 달을 보내며 이탈리아 르네상스의 미학을 접하고 익히게 된다. 그곳에서 그는 베네치아파 화가인 조반니 벨리니를 비롯하여 다양한 예술가들과 친분을 쌓게 되었다. 벨리니를 향한 뒤러의 존경심은 여러 서한 문서에 기록되어 있으며, 그 기록에는 벨리니 역시 뒤러를 얼마나 존중하고 존경했는지가 언급되어 있다. 뒤러에게 영감을 준 벨리니의 작품 중 하나인 〈프라리 성당의 세 폭 제단화〉는 중앙에 앉아 있는 성모 마리아와 아기 예수의 양옆에 성 니콜라스와 성 베드로(왼쪽), 성 마르코와 베네딕투스(오른쪽)를 배치하고, 이들을 섬세하게 묘사했다. 인물들과 원근법은 빈틈없이 정확하게 그려졌다. 벨리니는 이 그림의 나무 틀을 디자인한 것으로 추정된다. 강렬한 색상, 강한 색조의 대비, 세부적인 건축 표현, 빛의 효과와 사실감 등은 뒤러에게 특히나 영향을 미쳤다.

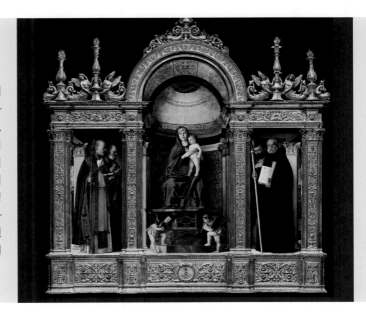

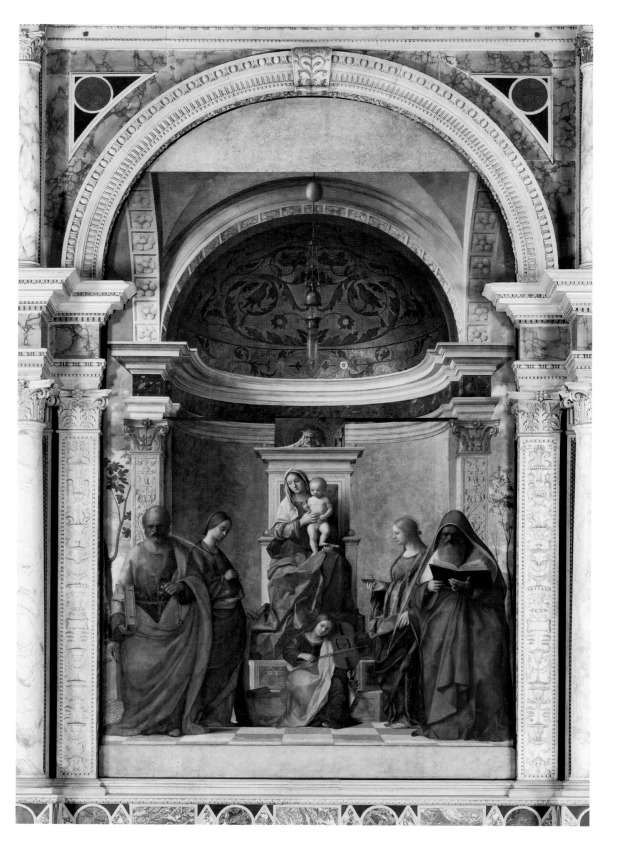

성 자카리아 제단화

San Zaccaria Altarpiece

조반니 벨리니

1505, 캔버스에 유채(목판에서 옮김), 402×273cm,
이탈리아, 베네치아, 산 자카리아 성당

조반니 벨리니(Giovanni Bellini, 1431년경-1516)는 유명한 베네치아 화가 가문 출신으로, 집안에서 가장 잘 알려진 인물이었다. 벨리니 가문의 화가로는 조반니 외에도 그의 아버지 야코포, 형 젠틸레, 그리고 매형 만테냐가 있다. 부친인 야코포는 젠틸레 다 파브리아노를 사사했고, 피렌체의 르네상스 원리들을 베네치아에 소개했다. 그 뒤를 이어 조반니는 베네치아 르네상스의 특징이 된 화려하고 강렬한 색채를 개발하여 베네치아 화풍을 혁명적으로 변화시켰다. 그의 작품들은 풍부한 색채와 색조의 대비로 이루어진 향연이며, 그의 제자였던 조르조네와 티치아노에게 특히 영향을 끼쳤다.

벨리니는 초기에 템페라를 사용하여 자연광 효과로 조명한 호감형의 성모 마리아와 기타 종교적 이미지를 창작했다. 1475년에 그는 그해 베네치아에 머물렀던 시칠리아 출신의 화가 안토넬로 다 메시나(Antonello da Messina, 1430년경-79)를 알게 되었으며, 두 예술가는 서로에게 영향을 주었다. 미술사학자 바사리는 안토넬로가 유화 기법을 이탈리아에 도입한 공적을 인정했는데, 그 무렵 벨리니도 기존 템페라 기법에서 유화 기법을 사용하게 됐다. 템페라 기법과는 달리 유화 기법의 풍부한 색채와 투명성은 얇은 층의 물감을 사용할 수 있도록 하여 색상과 색조의 섬세한 혼합을 가능케 했다. 1479년에 그는 형이 먼저 시작한 베네치아 대 공의회의 홀에 역사적 장면을 그리는 회화 작업을 이어 나갔다. 이 작업을 통해 벨리니는 60년에 달하는 그의 활동 기간 내내 명성을 얻게 됐지만, 1577년에 홀이 불타버리면서 모두 파괴되었다. 하지만 벨리니는 계속해서 중요한 작업을 의뢰받았으며, 이상주의와 사실주의, 세밀한 세부 묘사, 수수께끼 같은 장면과 빛이 가득한 풍경을 그렸다. 벨리니는 미묘한 인간의 감정을 전달하는 탁월한 능력으로 인해 찬사를 받았다. 오래 지속된 그의 성공적인 경력은 새로운 회화 기법을 자신의 작품에 녹여내는 능력 덕분에 촉진되었다. 1506년에 화가 뒤러는 그에 대해서 다음과 같이 썼다. '그는 나이가 많지만, 여전히 그중에서 최고의 화가이다.'

베네치아의 산 자카리아 성당 측면 제단 위에 걸려 있는 〈산 자카리아 제단화〉는 〈성인들과 옥좌 위의 성 모자〉라고도 불린다. 벽감처럼 넓고 우묵한 곳에서 '성스러운 대화'를 나누는 장면을 그린 작품으로, 옥좌에 있는 성 모자, 그들을 둘러싸고 있는 천사와 네 명의 성인들 - 성 베드로, 알렉산드리아의 성 카타리나, 성 루치아, 성 히에로니무스 - 이 있다.

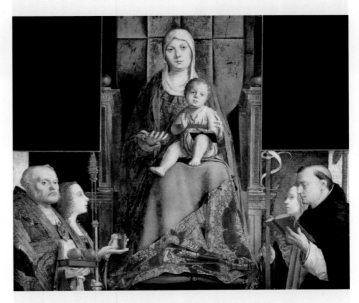

왕좌에 앉아 있는 성모 San Cassiano Altarpiece

베네치아 산 카시아노 교회 제단화의 일부
안토넬로 다 메시나, 1475-76, 패널에 유채, 56×35cm,
오스트리아, 빈 미술사 박물관

본래 더 큰 규모의 제단화이지만 이 작품은 옥좌에 앉은 성모 마리아와 네 명의 성인들을 그린 중앙 패널로만 구성되어 있다. 안토넬로 다 메시나가 베네치아에 머무를 때 그린 이 작품은 벨리니의 제단화 중 하나로부터 영감을 받은 것으로 여겨지며, 다시금 벨리니와 다른 베네치아 예술가들에게 영향을 미쳤다고 알려졌다. 일부분이지만, 이 작품의 사실주의와 장대하고 장엄한 특성은 분명히 드러난다. 네 명의 성인들은 바리의 성 니콜라스, 막달라 마리아(또는 우르슬라), 성 루치아와 성 도미니쿠스다. 피라미드식 구성은 강력한 조명 효과와 정밀한 세부 묘사로 인해 극적이며, 부드럽고 눈에 띄지 않는 붓질을 사용해서 더 두드러져 보인다. 유화의 유약칠 기법과 선명한 색상의 사용, 자연 채광을 강조한 안토넬로의 유산은 벨리니의 작품에 새로운 차원을 부여했다.

디테일

② 성인들

'성스러운 대화'는 전통적으로 성인들이 모여 있는 것을 그린 주제로, 역사적으로 꼭 동시대에 살았던 인물들을 고집한 것은 아니었다. 예를 들어, 그림 왼쪽에는 1세기의 인물인 성 베드로와 4세기의 알렉산드리아의 성 카타리나를 볼 수 있다. 벨리니는 인물들의 왼쪽에 자연 풍경을 묘사하면서 마치 자연 채광이 들어오는 듯한 장면을 연출할 수 있게 되었다.

③ 성모 마리아

성모 마리아의 부드럽고 사색하는 얼굴은 관람자에게 그녀가 아들의 운명을 알면서도 받아들였다는 점을 상기시킨다. 벨리니의 실물에 가깝고 사려 깊은 표현과 부드러운 몸짓은 특히 당시의 취향을 저격했다. 이 작품에서 은혜롭고 우아한 젊은 성모 마리아는 옷을 입지 않은 아기 예수를 무릎에 둔 채 함께 옥좌에 앉아 있다. 아기 예수는 제단 앞에서 기도할 사람들을 축복하기 위해 손을 들고 있다.

① 건축의 세부 사항

벨리니는 이 제단화가 마치 건물의 건축 구조 안에 지어져 있는 듯한 착각을 일으키기 위해 작품을 매우 섬세하고 사실적으로 묘사했다. 시각적으로 설득력이 있는 이 그림에 부드러운 광채가 모든 것에 살짝 닿고 지나간다. 교회 성도들은 측면 제단에 다가가 이 장면이 마치 눈앞에서 막 펼쳐지는 듯한 경험을 했다.

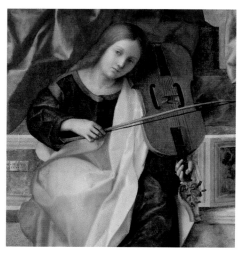

④ 연주하는 천사

마리아의 발치에 앉아 있는 천사는 녹색과 분홍색 옷을 입고 비올라를 연주하고 있다. 그녀의 존재와 행동은 베네치아 사람들이 일반적으로 학구적인 즐거움보다 감각적인 즐거움을 더 선호했음을 나타낸다. 주변 인물들은 모두 머리를 기울이거나 숙이고 있으며, 책을 읽고 있는 성 히에로니무스를 제외하고는 천사가 켜는 비올라 연주를 듣고 있는 것처럼 보인다.

벨리니가 템페라 기법에서 유화 기법으로 바꾸자, 그의 작품들은 더욱 풍부하고 강렬해졌다. 그는 반투명의 유약을 사용하면서 이전에는 불가능했던 세부적인 묘사와 사실감을 연출할 수 있음을 깨달았고, 모든 것에 자연스러운 빛을 부여하게 되었다.

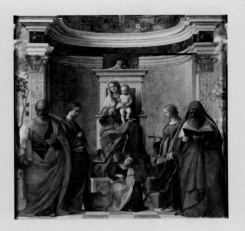

⑤ 물감 칠하기

유화 물감을 사용함으로써 벨리니는 그림자와 빛을 나누는 선 없이 물감층을 매끄럽게 혼합할 수 있었다. 템페라보다 건조가 느린 유화 물감은 상대적으로 적은 색상으로도 이를 능숙하게 섞어서 자연스러워 보이는 색조를 광범위하게 만들어 낼 수 있었다. 그는 빛과 그림자를 표현하기 위해 실제 대상에 세심한 주의를 기울이면서 유화 물감을 조금씩 덧발라 섬세하게 층을 쌓았다.

⑥ 질감

4세기의 인물인 성 루치아는 금빛 무늬가 박힌, 은은하게 빛나는 엷은 푸른색 비단 가운을 입고 있으며, 비슷한 윤택의 갈색 망토를 걸쳤다. 벨리니는 다양한 질감을 능숙하게 묘사했다. 예를 들어 성 히에로니무스의 부드러운 빨간 옷, 무거운 책과 곱슬곱슬한 수염, 성 루치아의 금색 허리띠와 그들 뒤에 보이는 돌로 된 벽이 이를 잘 보여준다.

⑦ 구도

벨리니는 인물을 그룹화하여 그리는 전형적인 르네상스 시대 전통의 삼각형(혹은 피라미드식) 구도를 취했다. 동정녀 마리아와 아기 예수를 정점에 두고, 화면으로부터 뒤에 배치된 것처럼 보이게 한다. 이런 구도는 일점투시법의 정확한 구현을 통해 더 부각되었으며, 바닥 타일의 투시선을 따라 마리아의 발 인근의 소실점까지 이어지는 것을 볼 수 있다.

성모 마리아와 아기 예수(부분) Madonna and Child

알브레히트 뒤러, 1496–99년경, 패널에 유채, 52×42cm, 미국, 워싱턴 국립미술관

벨리니의 작품은 조화로우면서도 균형 잡힌 색채와 빛의 표현, 세부 사항에 대한 세심한 주의, 건축에 대한 전문 실무지식 및 윤곽선을 부드럽게 처리하는 능숙한 기술로 높은 수준의 사실주의를 표현했다. 베네치아 예술에 영감과 변화를 주면서 벨리니는 독일 예술, 특히 1494년 이탈리아 방문 이후의 뒤러의 작품에 영향을 미쳤다. 그 영향은 뒤러의 작품 〈성모 마리아와 아기 예수〉에서 뚜렷하게 볼 수 있는데, 삼각형 구도, 건강해 보이는 아기 예수, 조각처럼 모델링된 인물들, 성모 마리아의 모습을 강조하는 강렬한 빨간색과 파란색의 사용 등이 있다. 이런 접근 방식은 차후에 북유럽의 다른 예술가들에게도 영감을 줬다. 열린 창 너머로 알프스의 고산 풍경이 자세히 드러난다.

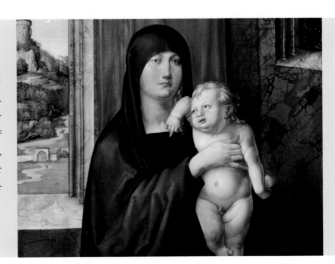

시스티나 예배당 천장화

Sistine Chapel Ceiling

예나 지금이나 영향력이 여전한 미켈란젤로 부오나로티(Michelangelo Buonarroti, 1475-1564)는 역사상 가장 뛰어난 예술가 중 한 사람이다. 그는 조각가, 화가, 건축가 겸 시인으로 활동했고 엄청난 유업을 남겼다. 토스카나주 카프레세에서 태어난 그는 도메니코 기를란다요의 공방에 도제로 교육을 받은 후 메디치 가문의 조각 정원에서 수련했다. 그는 자신을 조각가로 생각했지만, 회화와 건축 작품 역시 이에 못지않은 수준으로 완성도가 높았다. 이내 곧 그의 탁월한 예술적 기교는 인정을 받았고, 미켈란젤로는 서구의 예술가 중 살아생전에 자신의 전기가 출판되는 것을 경험한 최초의 인물이 되었다. 바사리도 '그는 지금까지 예술계가 성취한 모든 것의 정점이다.'라고 이야기했다. 그는 '신성한 사람(Il Divino)'이라고 불렸으며, 그의 화풍은 '경천동지(terribilità)'할 것으로 묘사되었는데, '경외감을 불러일으키는 웅장함'으로 번역할 수 있다.

미켈란젤로

1508-12, 프레스코, 40×13.5m, 바티칸 시국, 사도 궁전

1508년에 교황 율리오 2세는 미켈란젤로에게 바티칸 시스티나 예배당 천장에 열두 사도를 그리는 작업을 의뢰했다. 예배당은 이미 보티첼리, 기를란다요, 페루지노 등의 예술가들이 그린 벽화로 장식되어 있었고, 라파엘로의 태피스트리 작품도 있었다. 사실상 프레스코 벽화 제작에 경험이 없었던 미켈란젤로는 이 의뢰가 질투심 많은 경쟁자들이 그에게 창피를 주려고 꾸민 음모라고 의심했다. 자신에게 부여된 작업이 난감했던 그

는 '나는 화가가 아니야!'라고 할 정도로 상황을 한탄했다. 미켈란젤로는 1512년 만성절에 이 작업을 공개하면서 광대하고 극적인 작품을 완성했다. 큰 그림과 더 작은 측면의 그림으로 나누어진 천장화는 343명의 인물을 포함해, 성경의 창세기 이야기를 독특하게 표현했다. 그의 보석 같은 색상의 사용, 명암 대비와 넓고 명확하게 구획된 윤곽선은 각 주제를 바닥에서 올려다보아도 쉽게 알아볼 수 있게 한다.

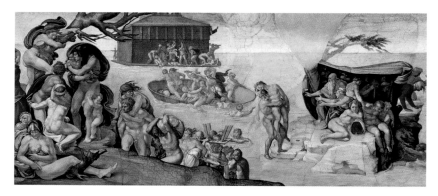

❶ 대홍수

미켈란젤로의 초기 이미지들은 이 작품처럼 많은 인물들로 구성되어 있고 복합적이었다. 뒷배경에는 노아의 방주가 보이며, 대홍수를 피해 도망가는 사람들로 둘러싸여 있다. 방주는 교회를 상징하는 비유, 즉 구원의 장소이다. 다른 곳에서는 사람들이 프라이팬이나 의자, 빵 한 덩어리와 같은 소유물을 가능한 한 많이 쥔 채 차오르는 물을 피하려고 버둥거리고 있다. 어떤 사람들은 서로를 업기도 하고, 다른 이들은 적당하지 않은 도피처 아래로 모여든다. 작은 배는 금세 뒤집히려고 한다.

❷ 아담의 창조

서양미술에서 가장 상징적인 이미지 중 하나는 천사들로 둘러싸인, 나이가 지긋한 인물로 묘사된 위엄 있는 하나님이 그의 손을 뻗어서 아담에게 생명을 부여하는 순간이다. 하나님의 눈을 직접 바라보는 아담은 완벽한 육체를 자랑한다. 미켈란젤로에게 아담은 고전적인 인물, 특히 남성 누드의 이상형이다. 그가 그린 인물, 자세 및 몸짓은 고대 그리스와 로마 시대의 조각 작품들로부터 유래된 것이다. 강한 색조의 대비는 그가 조각가로서 해석한 형태를 강조한다.

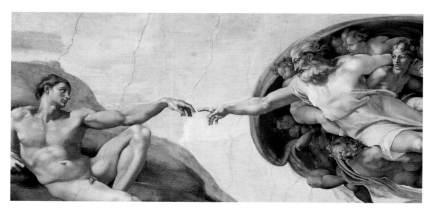

❸ 이브의 창조

이 순간에 대한 미켈란젤로의 해석에 따르면 이브는 성경에서처럼 아담의 갈비뼈로 창조된 것이 아니라 하나님의 한 표징으로 창조된다. 그녀는 잠을 자고 있는 아담의 뒤에서 등장한다. 완전체의 여성이다. 그녀는 놀란 듯하지만, 기다란 수염에 풍성한 망토를 두른, 나이가 지긋하고 바른 창조자에게 감사를 표한다. 이 장면은 천장화 작업 후반부에 제작된 부분 중 하나였으며 핵심적인 인물만 그렸다. 미켈란젤로는 창문 꼭대기 근처의 벽에 있는 구멍으로부터 구축된 지지대에 평평한 나무판을 사용하여 자신의 발판을 직접 설계했다.

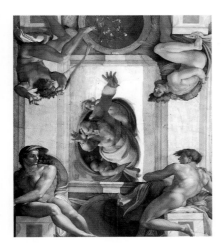

④ 작업 방법

미켈란젤로는 처음 그림을 의뢰받았을 때부터 전통적인 프레스코 기법이 자신에게 적합하지 않다고 판단했고, 조수들의 능력에 의문을 제기했다. 이에 그는 고유의 방법들을 고안했으며, 지붕 가까이 발판을 설치해 사실상 회화 작업 전체를 혼자서 수행했다. 그는 머리를 불편하게 뒤로 젖힌 채 서서 작업을 했다.

⑤ 시빌

천장의 중심부 주변에는 그리스도의 오심을 나타내는 12명의 예언자가 있다. 7명은 구약의 예언자이고 5명은 고전 신화에 등장하는 시빌(Sibyl)이라는 여성 예언자들이다. 여성 예언자들은 예수가 유대인뿐만 아니라 모든 사람을 구원하기 위해 왔다는 것을 보여준다. 이 여성은 리비아의 여성 예언자로, 반은 유한한 육체, 반은 신성한 모습이다. 미켈란젤로가 묘사한 모든 인물처럼 이 여성도 남성을 모델로 했다. 그녀는 훤히 드러낸 힘찬 어깨와 팔로 책을 받쳐 들고 있다.

⑥ 회반죽

미켈란젤로는 이 작품에서 물감을 축축한 회반죽에 덧바르는 '진정한' 의미의 부온 프레스코 기법을 사용했다. 회반죽의 마지막 얇은 층을 '인토나코(intonaco)'라고 하는데, 첫 번째 시도 때 인토나코가 너무 습해서 곰팡이가 생겨 다시 작업해야만 했다. 미켈란젤로의 새로운 회반죽 혼합물은 곰팡이도 이겨냈다. 한 번에 작은 부분의 인토나코를 만들고, 각 부분의 양을 조르나타(giornata)라고 불렸는데 이는 '하루 치 작업 분량'이라는 뜻이었다.

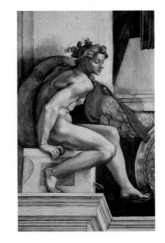

⑦ 누드

알몸을 의미하는 이탈리아어 형용사 '누도(nudo)'에서 파생된 '이뉴디(ignudi)'는 미켈란젤로가 작품에 그린 20명의 남성 누드화를 묘사하기 위해 사용한 단어다. 각 인물은 성경과 관련이 없으며 이상화된 남성을 나타낸다. 그들은 천장 가장자리에 앉아 바로 옆 장면에 반응하고 있다. 이 인물은 술에 취한 노아의 모습을 내려다보고 있다.

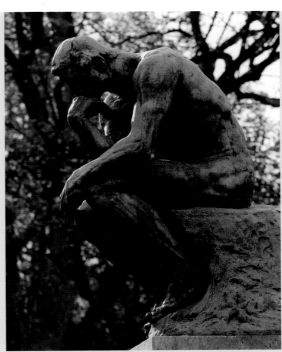

생각하는 사람 The Thinker

오귀스트 로댕, 1903, 청동, 높이 189cm, 프랑스, 파리, 로댕 미술관

프랑스 태생의 조각가 오귀스트 로댕(Auguste Rodin, 1840~1917)은 1875년 첫 번째 이탈리아 여행 동안 미켈란젤로의 작품을 연구했다. 이 생각에 빠진 청동 조각상에서도 볼 수 있듯이 미켈란젤로는 로댕의 작품 활동 내내 영향을 미쳤다. 로댕은 1889년 독립된 조각으로서 이 작품을 전시했고, 이후 계속해서 다른 세 가지 크기로 청동상을 제작했다. 이 작품은 그중에서도 기념비적이다.

아테네 학당
The School of Athens

라파엘로
1510-11, 프레스코, 500×770cm, 바티칸 시국, 사도 궁전

라파엘로(Raphael, 1483-1520)로 알려진 우르비노의 라파엘로 산치오(Raffaello Sanzio da Urbino)는 이탈리아 문예 부흥기인 전성기 르네상스 시대의 화가이자 건축가였다. 다양한 영향과 양식을 자신만의 스타일로 만드는 데 특히 능숙함을 보인 라파엘로의 작품들은 세련되고 생생하며 풍부한 색채를 훌륭하게 구사했다. 라파엘로는 미켈란젤로, 레오나르도 다 빈치와 함께 르네상스 시대의 3대 거장으로 불린다. 놀랍도록 생산적이었던 그는 서른일곱 살의 이른 죽음에도 불구하고 대형 공방을 운영하며 수많은 업적을 남겼다.

우르비노에서 태어나 신동으로 불렸던 라파엘로는 화가였던 그의 아버지 덕분에 권력의 중심에 있던 이탈리아 궁전에 들러 예술 작품을 볼 기회를 얻었다. 그곳은 라파엘로가 태어나기 이전 해에 죽음을 맞이한 페데리코 다 몬테펠트로 공작의 궁전이었다. 라파엘로는 1494년 아버지가 사망한 이후 페루자의 대표적인 화가 페루지노(Perugino)의 공방에 도제로 들어간 것으로 알려져 있다. 라파엘로는 스물한 살의 나이에 그보다 나이가 지긋한 두 명의 피렌체 거장 레오나르도 다 빈치와 미켈란젤로에게 동등하게 견줄 만큼 인정받았다. 1508년에 미켈란젤로가 바로 근처에서 〈시스티나 예배당 천장화〉(72-5쪽)를 그리고 있을 때, 라파엘로는 바티칸 내 도서관으로 사용됐던 '서명의 방(Stanza della Segnatura)'을 장식하기 시작했다. 라파엘로는 이 방의 특성을 고려해서 각 벽면에 철학·신학·시·법률 관련 주제의 그림을 그렸다. 이 중 〈아테네 학당〉은 철학을 대표하는 그림으로, 과거와 현대의 위대한 인물을 묘사했다.

의자에 앉은 성모 Madonna of the Chair
라파엘로, 1514, 패널에 유채, 지름 71cm, 이탈리아, 피렌체, 피티 궁전

톤도(Tondo)라 불리는 원형 그림은 르네상스 시대에 인기 있는 형식으로 '둥글다'라는 뜻의 이탈리아어 로톤도(Rotondo)에서 파생된 용어이다. 성모 마리아와 아이가 친밀하게 끌어안고 있는 이 작품은 라파엘로의 뛰어난 손재주를 보여준다. 서로를 끌어안고 머리를 맞대며 아이가 발가락을 꿈틀거리는 표현은 모자 관계에 신빙성을 더한다. 뒤에는 그리스도의 사촌 세례 요한이 있다.

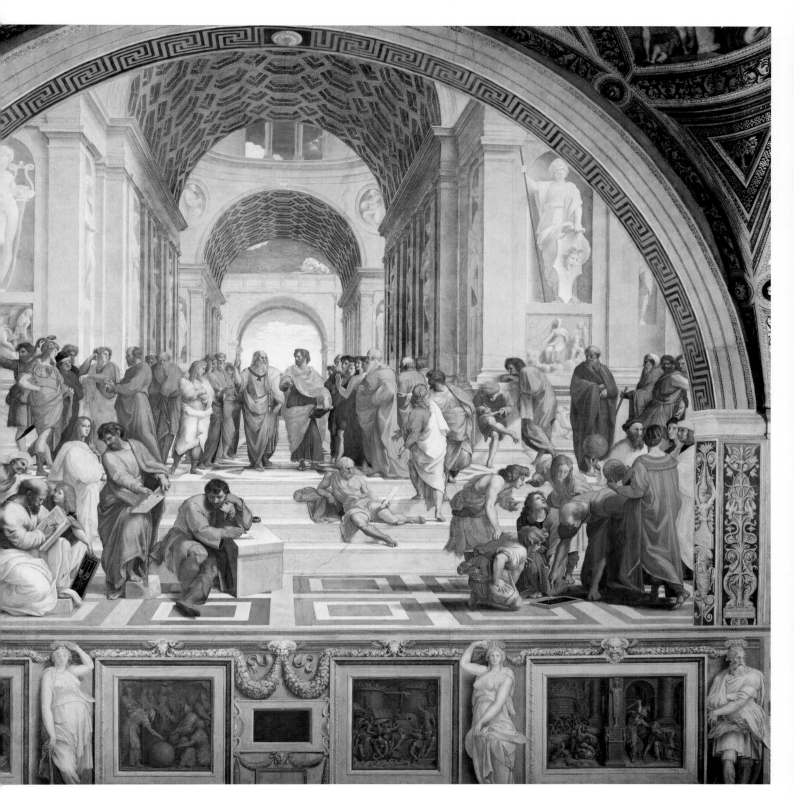

디테일

❷ 알렉산더와 소크라테스

푸른 의상에 헬멧을 쓴 인물은 아리스토텔레스의 제자이기도 했던, 고대 세계의 대부분을 정복한 마케도니아의 알렉산더 대왕으로 추정된다. 그는 올리브색 가운을 입고 손으로 숫자를 나열하며 논쟁하고 있는 소크라테스의 말을 경청하고 있다. 이 둘과 함께 있는 무리에는 크리시포스, 크세노폰, 아이스키네스가 있는데, 모두 저명한 철학자들이다.

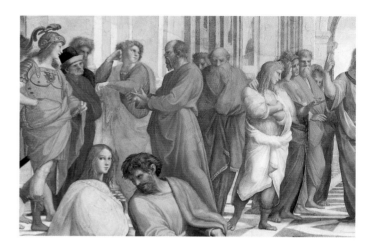

❸ 디아고라스

〈아테네 학당〉은 고전 고대에 매료된 르네상스 시대의 상징으로 여겨진다. 작은 모자를 쓴, 기원전 5세기경 활동했던 아테네 출신 정치평론가이자 지도자인 크리티아스 앞을 황급히 지나가는 인물은 기원전 5세기경 그리스 출신의 시인 디아고라스다. 그는 불의를 당한 후 신들이 범죄자를 책망하지 않는 것을 보고 무신론자가 되었다.

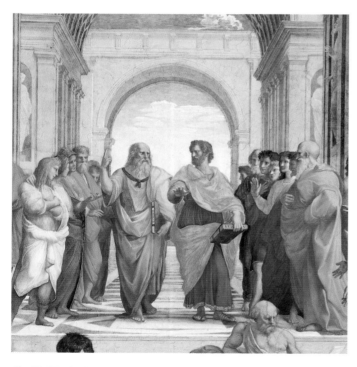

❶ 플라톤과 아리스토텔레스

작품의 중심에는 고전 고대의 위대한 두 명의 철학자가 있다. 레오나르도 다빈치와 비슷한 체격과 얼굴을 가진 플라톤은 한 손으로 하늘을 가리키며 다른 한 손에는 그의 저서 『티마이오스』(기원전 360년경)를 들고 있고, 그 옆에 서 있는 아리스토텔레스는 땅을 가리키며 『니코마코스 윤리학』(기원전 350년경)을 들고 있다. 이들의 몸짓은 플라톤의 이상주의 철학과 아리스토텔레스의 사실주의 철학의 대비를 표현하고 있다.

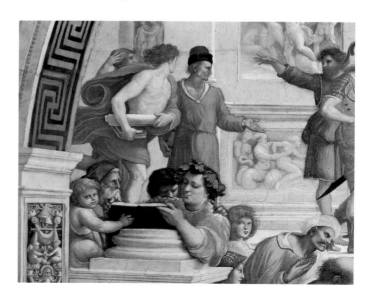

④ 지혜의 여신

오른쪽 구석에는 평화와 전쟁을 수호하는 지혜의 여신 아테나가 로마 신화 속 미네르바의 모습으로 묘사됐다. 그녀는 지식과 예술적 성취를 추구하는 기관의 수호성인이기도 하다. 위쪽 아치의 패턴 디자인은 그리스 도자기에서 처음 유래되었으며, 고전 건축물의 기둥머리를 받치고 있는 윗부분에 등장했다.

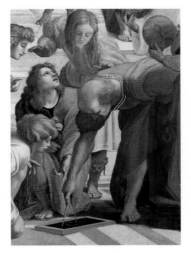

⑥ 유클리드

고대 그리스의 수학자 유클리드는 몸을 구부린 채, 글을 쓸 수 있는 점판암에 컴퍼스로 자신의 이론 중 하나를 제자들에게 가르쳐주고 있다. 유클리드의 모델은 동시대의 건축가 도나토 브라만테이다. 그는 교황 율리오 2세의 건축 고문이자 라파엘로의 먼 친척이었으며, 라파엘로가 로마로 소환된 것은 브라만테 덕분이다.

⑤ 헤라클레이토스

라파엘로의 기획 설계도면에는 계단에 앉아 있는 고독한 인물이 없었다. 이 인물은 미켈란젤로의 초상으로, 그리스 철학자 헤라클레이토스이다. 그는 인간의 어리석음 때문에 종종 눈물을 흘린 인물로 알려져 있다. 미켈란젤로는 라파엘로가 그가 작업 중인 프레스코화를 보기 위해서 시스티나 성당에 몰래 들어온 것을 알지 못했고, 작업이 끝나기 전에는 그 누구도 자신의 작품을 보는 것을 엄격히 금지했다.

⑦ 프톨레마이오스와 조로아스터

왕관을 쓰고 지구본을 들고 있는 사람은 기원후 2세기경의 천문학자이자 지리학자인 프톨레마이오스이다. 그는 지구가 우주의 중심(천동설)이라고 믿었다. 그 옆에 천구의를 들고 있는 사람은 고대 페르시아의 예언자 조로아스터이다. 프톨레마이오스 옆에는 라파엘로의 자화상이 인물들 사이에 껴 있으며, 그림 밖을 바라보고 있다.

호메로스의 예찬 The Apotheosis of Homer

장 오귀스트 도미니크 앵그르, 1827, 캔버스에 유채, 386×512cm, 프랑스, 파리, 루브르 박물관

이 웅장한 그림은 국가에서 장 오귀스트 도미니크 앵그르(Jean-Auguste-Dominique Ingres)에게 의뢰한 작품 〈호메로스의 예찬〉이다. 승리 또는 우주를 의인화한 날개 달린 인물이 호메로스에게 왕관을 씌우고 있다. 앵그르는 이 작품을 금방 구상해냈지만, 그 연구와 준비는 광범위했다. 처음 구상할 때는 고대 그리스 신전 앞, 대칭으로 구성된 인물들을 통해 '그리스와 로마, 현대의 모든 위대한 인물들로부터 경의를 받고 있는 호메로스'를 묘사하려고 했다. 신으로 표현된 시인 호메로스를 둘러싼 46명의 인물은 라파엘로와 미켈란젤로를 포함한 고대와 현대의 시인, 예술가, 철학자들이다. 앵그르는 라파엘로를 숭배했는데 이 그림은 〈아테네 학당〉에서 단연코 많은 영향을 받았다.

이젠하임 제단화

Isenheim Altarpiece

마티아스 그뤼네발트

1512-16년경, 패널에 유채, 500×800cm, 프랑스, 콜마르, 운터린덴 박물관

마티아스 그뤼네발트(Matthias Grünewald, 1470-1528)가 남긴 작품은 겨우 10점의 회화와 35점의 드로잉에 불과하다고 알려져 있다. 독일 출신의 그뤼네발트는 16세기 르네상스 시대의 가장 위대한 화가 중 한 사람으로 꼽힌다. 그는 당대 고전주의의 유행을 무시하고 대신 후기 고딕 양식의 회화를 그렸다. 사망한 이후 그의 명성은 19세기 후반까지 차츰 역사 속으로 잊혀졌고, 서로의 스타일이 달랐음에도 불구하고 그의 작품 상당수가 뒤러에게 귀속되었다. 그뤼네발트는 독일의 뷔르츠부르크에서 태어나 예술가로서, 기술자로서 모두 성공적인 활동을 했으며, 한동안은 마인츠의 대주교이자 선제후였던 우리엘 폰 게밍겐(Uriel von Gemmingen)을 위해 궁중에서 정기적으로 일했다. 하지만 이렇게 살아생전에 명성과 인정을 모두 받은 화가로서는 이례적으로 그의 인생에 대해서 기록된 자료가 거의 없다.

이 제단화는 이젠하임의 안토니우스파 수도원 병원의 예배당을 위해 제작되었다. 접이식 제단화이며 세 가지 방식으로 볼 수 있다. 패널이 닫혔을 때 중앙 패널에는 예수의 십자가형을, 양옆에는 성 안토니우스와 성 세바스찬을 묘사했다. 다른 관점에서는 '수태고지'와 '부활'을, 그리고 이미 있던 목각제단의 양옆으로는 '성 안토니우스의 유혹'과 '성 안토니우스와 성 바울의 만남'을 볼 수 있다.

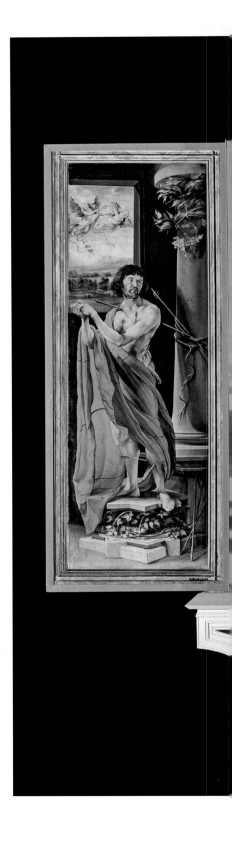

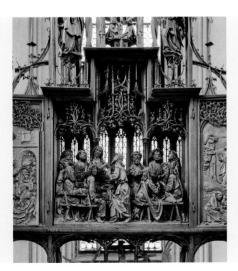

성혈 제단(부분) The Holy Blood Altar

틸만 리멘쉬나이더, 1501-05, 린덴 목재 조각, 1,050×600cm, 독일, 로텐부르크, 성 야곱 교회

정교하게 조각된 목조 제단화는 '최후의 만찬'을 묘사하고 있다. 손에 주머니를 쥔 채로 중앙에 서 있는 유다는 '이 중에 배신자가 있다.'라고 이제 막 공포한 예수에게 말을 걸고 있다. 틸만 리멘쉬나이더(Tilman Riemenschneider, 1460년경-1531)는 독일 출신의 조각가이자 목각사였다. 그의 강렬하고 섬세한 형태와 모델링 형상은 그뤼네발트의 회화, 특히 중세 시대의 전통에 초점을 맞춘 것과 유사성을 보인다.

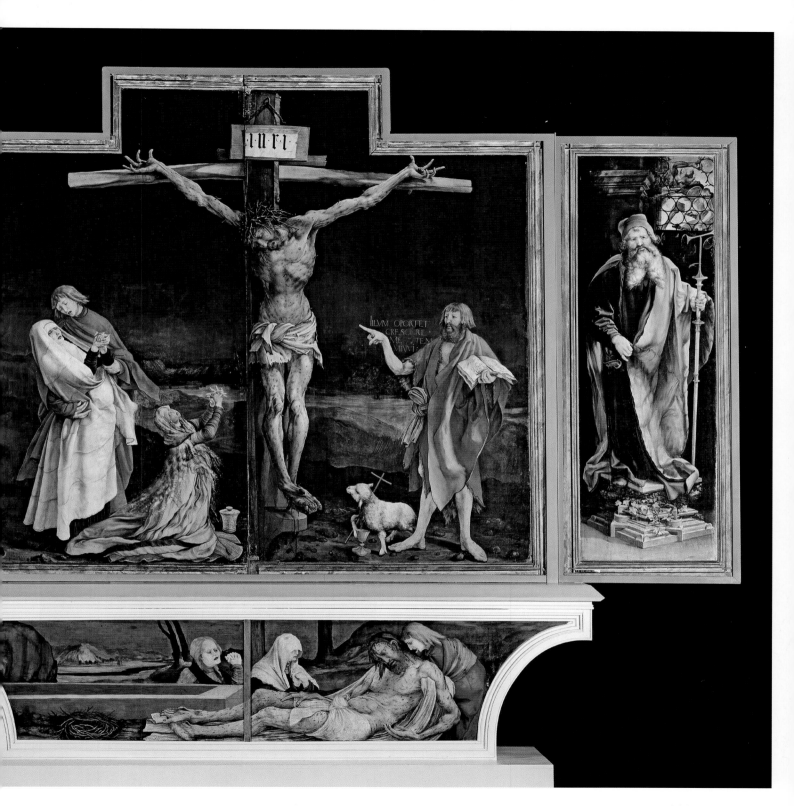

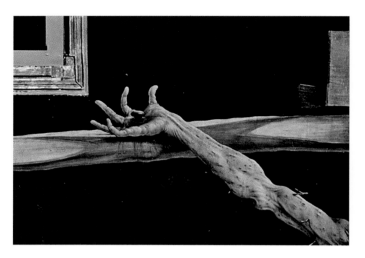

❷ 인상적인 손

그리스도의 육체적 고통은 그가 고통에 몸부림칠 때 강조된다. 긴 못으로 십자가에 박힌 손이 특히 인상적이며, 그가 막 겪은 고통과 고문을 강조하면서 웅크려진 뾰족한 손가락은 주목을 끈다. 명암법은 그 당시 독일에 많았던 목각제단화의 영향으로 볼 수 있는 조각적인 효과를 만들어낸다.

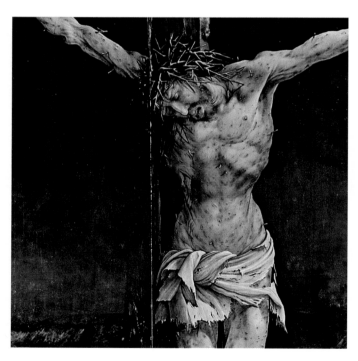

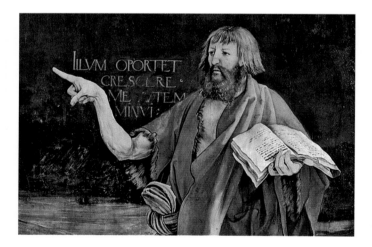

❶ 예수

이 장면은 제단화의 앞부분으로, 병원 안에서 가장 흔히 볼 수 있었다. 밤 시각의 십자가 처형은 상처 부위의 고통과 뒤틀림을 통해 예수가 그의 앞에서 기도하고 있는 환자들보다 더 심한 괴로움에 시달리고 있음을 보여준다. 예수의 피부는 초록빛을 띠며 가시와 상처로 뒤덮여 있다. 팔다리가 늘어지면서 뒤틀리고, 사지가 극심한 고통으로 일그러지면서 죽음의 고통을 보여준다.

❸ 세례 요한

그뤼네발트의 제단화는 환자들에게 위로를 주려는 의도로 제작되었다. 성경에 의하면 세례 요한은 예수가 십자가에 희생되기 전에 이미 헤롯왕에 의해 참수를 당했는데, 이 그림에서 그의 등장은 구원의 메시지를 상징한다. 그는 그리스도의 육체를 가리키고 있으며 그의 뒤로 성경 구절이 라틴어로 쓰여 있다. '그는 흥하여야 하겠고, 나는 쇠하여야 하리라 하니라(illum oportet crescere me autem minui).'라는 이 구절은 세례 요한이 맡은바 사역을 다 했다는 의미를 뜻한다.

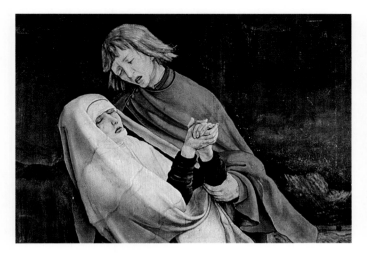

❹ 성모 마리아와 사도 요한

중세 미술에서 일반적이었던 크기에 따른 서열화로 성모 마리아와 사도 요한은 중앙의 예수보다 작게 그려졌다. 예수는 죽기 전에 사도 요한에게 자신의 어머니를 돌봐 달라고 부탁한다. 요한은 여기서 비통해하는 여인을 부축하는데, 그녀는 슬픔을 이기지 못하고 기절한다. 그림 속 모든 인물이 분명하게 육체적 고통을 겪는 형상은 병원의 환자들을 안심시키고자 하는 의도였다.

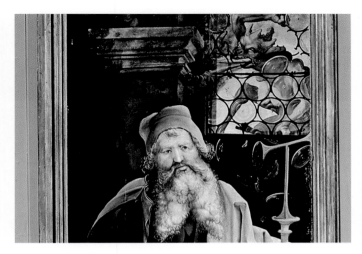

❺ 수도원장 안토니우스

빛을 다루는 데 능숙했던 그뤼네발트는 이젠하임 병원을 운영하던 수도원장의 초상을 그렸다. 수도원장 안토니우스는 가톨릭교의 수도사로, 이집트 출신이었다. 사람들은 그에게 전염병과 특히 '성 안토니우스의 불(단독)'이라고 불리는 맥각 중독증 같은 피부병으로부터 보호받기 위해 호소를 했다. 그의 뒤로 흑사병을 상징하는 한 괴물이 창문을 깨고 독을 뿜고 있다.

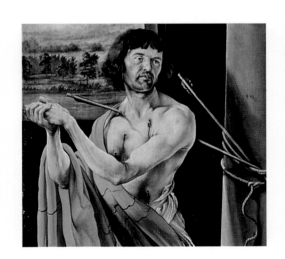

❻ 성 세바스찬

성 세바스찬은 그리스도교로 개종한 로마 군병이었다. 그 벌로 그는 기둥에 묶인 채 온몸에 화살을 맞게 되었다. 하지만 그는 살아남아 황제에게 그리스도인으로 남겠다는 말을 한다. 결국 세바스찬은 죽음에 처한다. 그는 화살 자국으로 뒤덮인 육체 때문에 전염병을 물리치는 수호성인으로 간주되었다.

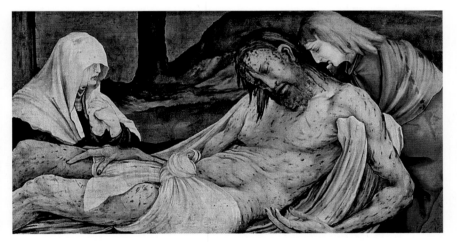

❼ 그리스도에 대한 애도

프레델라 패널(부조 제단화 최하부 장식)은 중심 패널의 그림과 메시지를 보완하고 보강하기 위해 제단 아래에 설치된다. 이 장면은 그리스도의 죽은 육체가 십자가에서 내려와 장사되기 바로 직전의 애도를 그리고 있다. 그뤼네발트는 끔찍하게 곪아 터지고 마맛자국이 수두룩한, 찢긴 피부만 남은 시신을 표현함으로써 육체적 고통을 강조했다. 이 이미지는 '누구나 죽는다.'라는 육체의 유한성에 대해 생각해보게 한다. 그뤼네발트의 생애 동안 전염병은 성행했고, 그 역시 전염병으로 인해 죽음을 맞이했다.

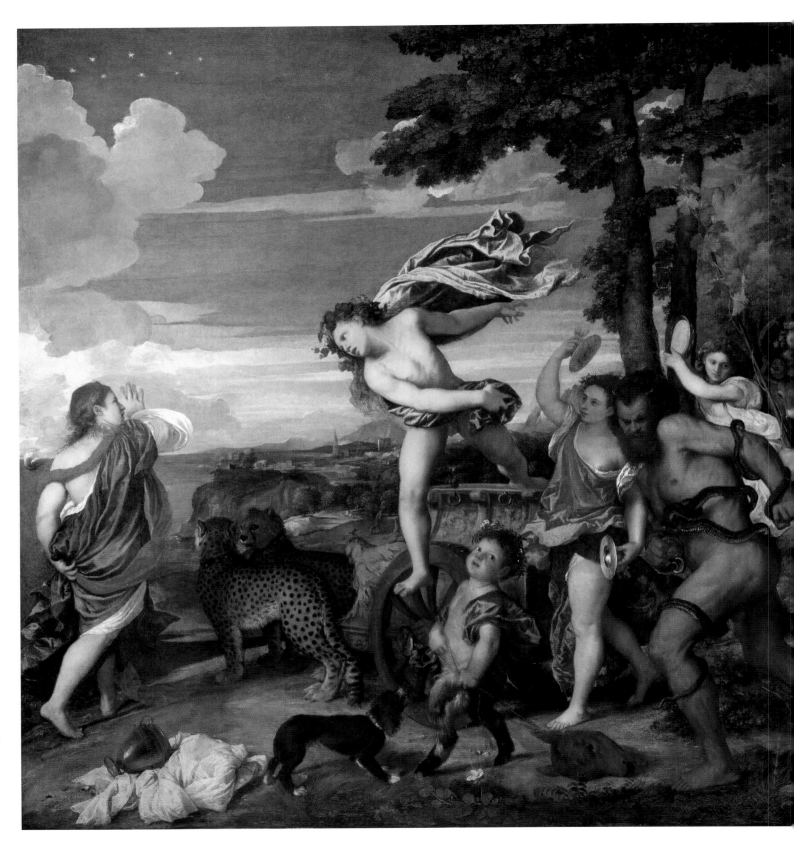

바쿠스와 아리아드네

Bacchus and Ariadne

티치아노

1520-23년경, 캔버스에 유채, 176.5×191cm, 영국, 런던, 내셔널 갤러리

티치아노(Titian, 1488년경-1576)로 알려진 티치아노 베첼리오(Tiziano Vecellio)는 16세기 가장 영향력 있는 예술가 중 한 사람이다. 전성기 르네상스 양식을 베네치아에 소개했으며, 국제적인 명성을 얻은 최초의 화가이다. 그는 전 생애를 베네치아에서 보냈다. 그는 다양한 화풍으로 새로운 실험적인 시도를 하며 화려한 색채, 복합적인 구성, 부드러운 붓놀림, 도시의 선명한 빛 묘사로 인정을 받았다. 이러한 시도들은 그가 조반니 벨리니의 도제로 생활했던 때와 조르조네(Giorgione, 1477년경-1510)의 조수로 일할 때 얻은 경험이 바탕이 되었다.

티치아노는 베네치아 근처의 작은 도시 피에베 디 카도레의 검소한 환경에서 태어났다. 그는 특출날 정도로 다재다능했으며 초상화뿐만 아니라 신화 및 종교적 주제의 그림에도 능숙했다. 60여 년간의 작품 활동을 하는 동안 그는 단테의 『신곡-천국 편』(1308-20년경)의 마지막 구절인 '별 가운데 있는 태양(The Sun Amidst Small Stars)'으로 불렸다. 그는 신성 로마 제국의 황제 카를 5세와 그의 아들 스페인의 왕 펠리페 2세, 그리고 다른 영향력 있는 인물들을 포함하여 베네치아 공화국, 교황과 유럽 전역의 주요 통치자로부터 후원을 받았다. 그는 단순히 그림을 잘 그리는 장인에서 존경받는 전문가로 예술가들의 지위를 높이기 위해 끊임없이 노력했다. 그의 가벼운 붓놀림, 분위기 연출, 특히 색채는 동시대와 후대 예술가 모두에게 깊은 영향을 미쳤다.

이탈리아 페라라 공작, 알폰소 1세 데스테가 의뢰한 다섯 작품 중 하나인 이 작품은 공작의 궁에 있는 앨러배스터(Alabaster, 설화석고)실을 장식하기 위한 것이다. 티치아노의 가장 역동적이고 강렬한 색채의 작품으로, 로마의 시인 카툴루스와 오비디우스가 쓴 신화를 묘사하고 있다. 크레타 왕의 딸, 공주 아리아드네는 그녀가 사랑하는 아테네의 영웅 테세우스를 따르기 위해 고향을 버리고 떠난다. 그녀는 테세우스가 크노소스 궁전에서 끔찍한 괴물 미노타우로스를 죽일 수 있게 도왔지만, 그녀가 낙소스섬에서 잠든 사이 그는 그녀를 두고 매몰차게 떠난다. 비통한 아리아드네는 사랑한 남자가 탄 배가 떠나가는 것을 보며 바다를 바라본다. 그때 마침 술의 신 바쿠스가 그의 일행과 함께 그녀와 마주치게 된다. 그녀를 본 순간 사랑에 빠진 바쿠스는 전차에서 뛰어내린다. 아리아드네도 돌아보자마자 그를 보고 첫눈에 사랑에 빠진다.

디아나와 악타이온 Diana and Actaeon

티치아노, 1556-59, 캔버스에 유채, 184.5×202cm, 영국, 런던, 내셔널 갤러리

〈바쿠스와 아리아드네〉 이후 30년 이상이 지난 뒤에 그린 이 작품은 더욱 유려하고 표현력이 강한 붓놀림과 섬세하고 깊이감 있는, 때론 미묘한 색채의 사용으로 성숙해진 티치아노의 화법을 보여준다. 이 작품은 영국의 여왕 튜더 왕조의 메리 1세와 마지못해 정략결혼을 한 스페인의 왕 펠리페 2세를 위해 제작한 것으로, 티치아노는 그에게 즐거움을 주기 위해 일부러 그림 속 젊은 여성들의 관능미를 강조했다. 이 그림은 오비디우스의 대표작 『메타모르포세이스』(기원후 8)의 여섯 개의 신화적 장면 중 하나이다. 젊고 잘생긴 사냥꾼 악타이온은 요정 일행과 함께 목욕하는 고결한 여신 디아나와 우연히 마주친다. 그는 눈길을 돌리려 해보지만, 너무 늦어버렸다. 그녀는 이미 그를 보았다.

디테일

② 아리아드네

아리아드네는 연인이 자신을 버리고 떠난 슬픈 현실을 깨닫던 중 소동을 일으키며 다가오는 무리에 놀란다. 그녀의 몸은 관람자를 등지며 돌아서 있고, 배를 타고 떠난 연인에게 손을 흔들기 위해 바다를 향해 있다. 그녀가 바쿠스를 보는 순간, 테세우스는 잊혀진다. 저명한 색채가였던 티치아노는 아리아드네 의상에 화려한 파란색을 표현하기 위해 값비싼 울트라마린을 사용했다.

③ 치타

티치아노의 치타들은 서로의 눈을 응시하며 첫눈에 반한 사랑의 관점을 강조하고 있다. 실제 치타를 모델로 하여 그들의 털과 섬세한 무늬, 강인한 몸의 형상을 포착했다. 이 그림의 후원자 알폰소 데스테는 동물원을 소유하고 있었고, 티치아노는 그에 대한 경의를 표현하기 위해 전통적으로 전차를 끄는 표범을 그리는 대신 치타를 그림에 담았다.

① 바쿠스

힘 있고 에너지가 넘치며 아리아드네를 따라 한 것 같은 콘트라포스토 자세를 취하고 있다. 월계수와 포도 잎으로 만들어진 왕관을 통해 이 인물이 바쿠스인 것을 알 수 있다. 로마 신화 속 술의 신인 그는 즐거움을 사랑하며, 젊고 강인하다. 이 그림은 그가 단번에 전차에서 뛰어내리는 듯한 생생한 순간에 초점을 맞췄다.

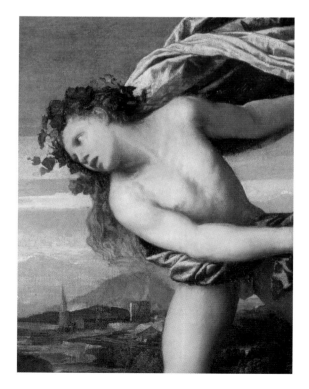

④ 라오콘

술의 신 바쿠스는 활기가 넘치고 항상 흥청거리는 사람들에게 둘러싸여 있다. 뱀과 씨름하는 이 근육질의 남자는 고대 로마 트로이의 제관 '라오콘'의 동상에 기초했다. 두 아들과 함께 라오콘은 신들이 보낸 두 마리의 거대한 뱀에게 공격을 받았다. 1506년에 재발견된 이 동상은 당시 선풍을 일으켰고 르네상스의 많은 예술가들은 자신들의 작품에 이를 특별히 포함시켰다.

처음으로 유화 물감의 다양한 가능성을 실험해본 예술가 중 한 명인
티치아노는 매우 부유했던 후원자 덕분에 최고급 안료만을 사용했다.
그의 강렬한 붓질과 역동적인 구성으로 티치아노의 이 그림에는
색채와 화려함이 영롱하게 빛난다.

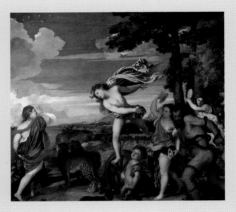

⑤ 색채

티치아노는 푸른 하늘, 아리아드네의 짙은 파란
색 의상과 심벌 연주자의 치마에 울트라마린을
사용했다. 그는 버밀리언과 크림슨 레이크를 활
용하여 밝은 빨간색과 분홍색을 만들었다. 또한,
붉은 주황색의 광물인 계관석과 납산화물인 납
주석황색을 사용했다. 나뭇잎의 녹색은 공장석과
구리 수지산염으로 만들었다.

⑥ 서명

구겨진 노란색 천 위에 납주석황색을 칠한 청동
항아리가 있다. 여기에는 라틴어로 'TICIANUS
F(ecit)'라는 문구가 새겨져 있는데 이것은 '티치아
노가 이것을 만들었다.'라는 뜻으로 해석된다. 당
시에는 예술가가 작품에 서명하는 일이 흔치 않
았다. 티치아노는 작품에 서명함으로써 예술가의
명성을 높이고자 노력한 초기 예술가 중 한 명이
었다.

⑦ 구도

전통적인 X자 구도의 이 그림은 기존의 방식을
따른다. 흥겹게 떠들어대는 주정꾼들이 그리스의
시골을 누비는 장면과 같이 대부분의 활동은 오
른쪽에 집중되어 있다. 바쿠스의 오른손은 그림
정중앙에 있으나, 그는 왼쪽에 있는 아리아드네
를 향해 기울어져 있다. 아리아드네의 위쪽 높은
곳에는 그녀가 될 여덟 개의 별자리가 있다.

목동들의 경배 The Adoration of the Shepherds

조르조네, 1505-10, 패널에 유채, 91×110.5cm, 미국, 워싱턴 국립미술관

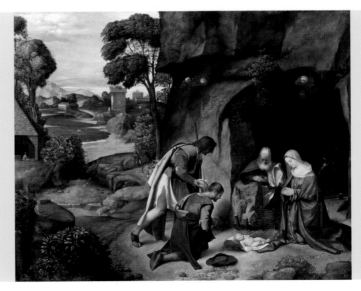

조르조네로 잘 알려진 르네상스의 위대한 예술가 조르조 다 카스텔프랑코
(Giorgio da Castelfranco)는 젊은 나이에 죽었지만 상당한 영향력을 가졌다. 그의 삶
에 대해 알려진 바는 거의 없으며, 몇 개의 작품만이 명확히 그의 작품이라고
할 수 있는 실정이다. 조반니 벨리니와 함께 수학했던 그는 다 빈치에게 영향
을 받았고, 아마도 티치아노와 세바스티아노 델 피옴보(Sebastiano del Piombo, 1485년
경-1547)를 가르쳤을 것이다. 티치아노와 조르조네의 화법에는 유사한 점들이 많
이 있다. 일례로 이 작품은 빛나는 울트라마린의 하늘과 생생한 베네치아의 풍
경을 가지고 있다. 또한 전통적인 X자 구도를 사용했으며, 모든 활동은 오른쪽
에 두고 왼쪽에는 더 많은 개방성을 배치했다. 요셉과 마리아의 옷은 뒤의 어두
운 배경과 대비되어 빛이 난다. 〈바쿠스와 아리아드네〉처럼 예상치 못한 요소
들이 있는데, 바로 목동들이 아기 예수보다 그림의 중앙을 차지하고 있다는 점
이다.

대사들

The Ambassadors

소 한스 홀바인
1533, 오크 패널에 유채, 207×209.5cm, 영국, 런던, 내셔널 갤러리

소 한스 홀바인(Hans Holbein the Younger, 1497년경-1543)은 독일 출신 화가이자 데셍화가, 디자이너 겸 판화가였다. 독일 남부 아우크스부르크의 예술가 집안에서 태어난 홀바인은 그의 부친 대 한스 홀바인(Hans Holbein the Elder, 1465년경-1524)에게 훈련을 받았다. 1515년부터 스위스 바젤에 살면서 주류 화가로서 벽화 제작이나 성화를 그렸고, 스테인드글라스 창을 디자인하거나 책 삽화와 초상화도 가끔 제작했다. 종교개혁의 물결이 바젤에도 이르자, 그는 개혁적인 신교도 고객이나 구교 가톨릭 후원자 모두를 위해서 작업을 했다. 후기 고딕 양식을 추구하는 그의 스타일은 이탈리아, 프랑스, 네덜란드와 인본주의의 예술적 영향으로 더 성숙해졌다. 그는 생애 중 1526-28년과 1532년에서 말년까지 두 차례에 걸쳐 영국에서 보냈다. 홀바인의 강렬한 사실주의는 1535년부터 헨리 8세의 궁정화가 자리를 보장해줄 정도였다. 그는 헨리 8세를 위해서 보석이나 화려한 장식품과 같은 귀중품을 디자인하기도 했다. 홀바인이 그린 튜더 왕가의 초상화는 헨리 8세가 자신의 권위가 영국의 교회보다 더 절대적이라는 수장령(영국 국왕을 영국 교회의 최고 수장으로 하는 법률-역자 주)을 내세울 시기의 한 기록이다.

꼼꼼하게 작업한 이중 초상화인 〈대사들〉은 부유하고 교양 있는 유력한 젊은 인물을 그렸다. 프랑스 귀족 출신의 장 드 댕트빌(Jean de Dinteville)은 영국 대사로 부름을 받았고, 그의 친구인 조르주 드 셀브(Georges de Selve)는 전형적인 엘리트이자 교황청에 파견된 외교관이었으며, 몇 해 이전에 라보르의 주교로 임명됐었다. 댕트빌은 이 그림을 프랑스 트루아 근처의 가족 대저택에 걸기 위해 의뢰했다. 사실주의와 이상주의를 미묘하게 혼합한 이 초상화는 두 인물의 삶과 인격을 들여다볼 수 있게 하는 수많은 상징들을 내포하고 있다. 이 초상화는 1533년 봄, 드 셀브가 런던에 있는 자신의 친구 댕트빌을 방문한 것을 기념하기 위해 제작되었다고 추정되지만, 그림의 진정한 의미는 불분명하다. 그림에 등장하는 과학적인 도구들과 악기들은 두 사람의 학식과 교양 수준을 잘 보여준다. 하지만 많은 도구가 1533년의 그리스도 수난일, 즉 성 금요일(1500년 전 그리스도의 십자가 희생을 기념하는 날)을 암시하는 형태로 설정되어 있다. 그림 전면부의 왜곡된 해골과 같이 죽음을 상기시키는 소재는 이 그림이 더 깊은 종교적 의미를 지니고 있음을 암시한다.

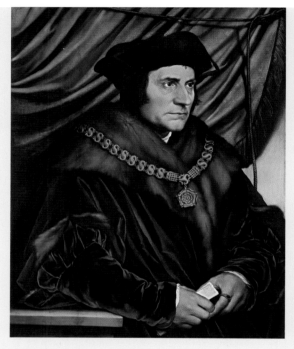

토머스 모어 경 Portrait of Sir Thomas More
소 한스 홀바인, 1527, 오크 패널에 유채, 75×60.5cm, 미국, 뉴욕, 프릭 컬렉션

홀바인은 네덜란드 인문주의자이며 가톨릭 사제이자 선생, 신학자였던 데시데리위스 에라스뮈스(Desiderius Erasmus)의 추천장을 들고 1526년 스위스에서 런던으로 향했다. 그곳에서 그는 토머스 모어 경의 지우를 얻게 된다. 일 년이 지난 후 홀바인은 큰 영향력을 지닌 인문주의자이자 학자, 저술가, 그리고 존경받는 정치가였던 모어 경의 초상화를 완성한다. 홀바인은 강렬한 색상과 정교한 세부 묘사로 풍성한 벨벳과 모피를 두른 모어 경을 그렸다. 그의 지위와 왕을 섬기는 공직자였음을 나타내기 위해 관직을 보여주는 훈장인 금목걸이 또한 그렸다. 이 초상화를 그릴 당시 모어는 랭커스터 공국의 대법관이었다.

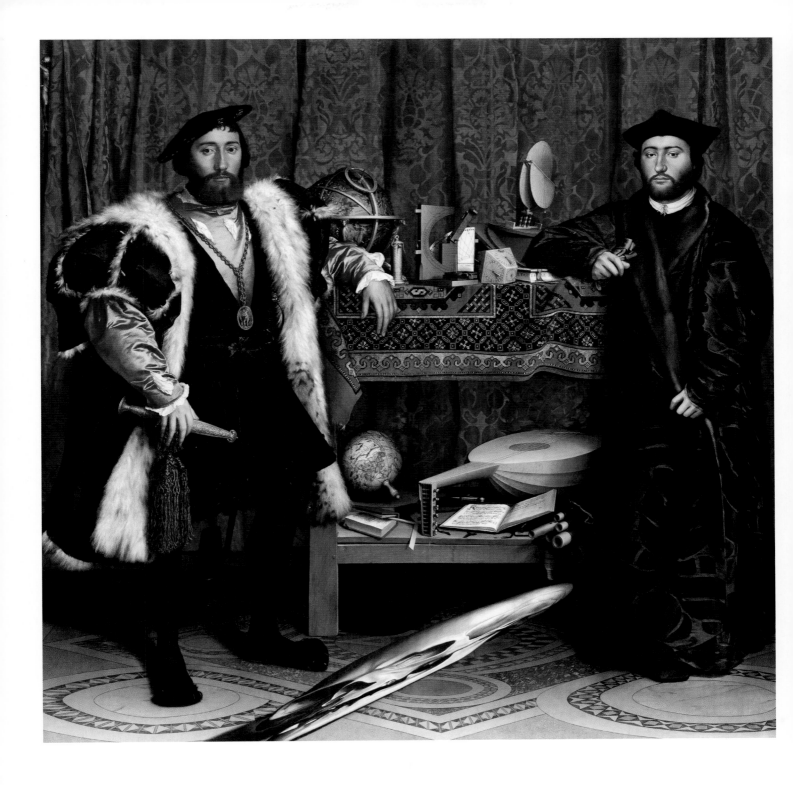

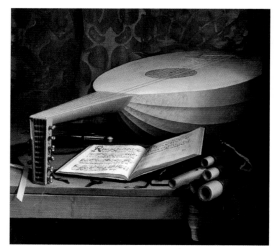

② 류트

르네상스 회화에서는 어느 악기든 조화를 의미하지만, 줄이 끊어진 이 류트는 가톨릭과 개신교의 불화를 말하고 있다. 찬송가 책은 펼쳐진 상태로 '성령이여 오소서'와 십계명을 보여주는데, 이는 가톨릭과 개신교 모두가 공유하는 믿음을 표현하면서 평화로운 상태를 유지하기 위해 노력하고 있음을 암시한다.

③ 지구본

지구본은 댕트빌과 드 셀브에게 중요했던 국가들을 보여주기 위해 유럽이 잘 보이도록 놓여 있고, 아프리카는 그 아래쪽에, 로마는 중심에 배치되어 있다. 실제 지구본을 모사했지만, 홀바인은 일부 요소들을 변경했다. 댕트빌의 대저택이 있는 프랑스의 지명 폴리시(Polisy)를 포함시킨 것도 그중 하나다. 이 그림은 나중에 이 대저택의 응접실에 걸릴 예정이었다.

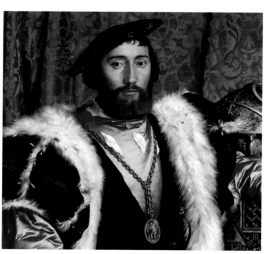

④ 댕트빌

댕트빌은 프랑스 귀족사회의 일원이었다. 그는 생 미셸 훈장 구성원의 지위를 물려받았다. 프랑스 궁정에서 그는 드 셀브를 만났다. 댕트빌의 가훈은 '메멘토 모리(Memento mori)', 즉 '죽음을 기억하라'였고, 이 초상화의 후원자로서 그런 분위기의 요소가 강조되었다. 그는 생 미셸 목걸이 훈장을 걸고 있다.

① 숨겨진 십자가 희생

초록색 커튼 뒤로 거의 가려져 있는 희생의 십자가상은 두 대사의 삶에 그리스도가 현존하고 있음을 암시한다. 이것은 그리스도가 그들의 수고를 다 굽어보며 인도하고 있음을 알리고 안심시키는 한편, 그리스도인의 삶을 살도록 경고하는 역할을 하기도 한다. 왜냐하면 죽음 이후에는 너무 늦기 때문이다.

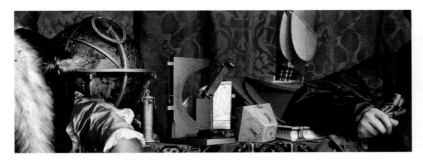

❺ 과학적 도구

두 사람은 소위 '왓낫(whatnot)'이라 불리는 연단 가구 위의 물건들 사이에 팔꿈치를 기대고 있다. 가구 위에는 터키산 양탄자가 깔려 있고, 문화와 시대의 발견들을 의미하는 일군의 과학적 기구들이 놓여 있다. 이는 두 사람의 학식 수준을 알려 준다. 천구의와 휴대용 해시계도 있다.

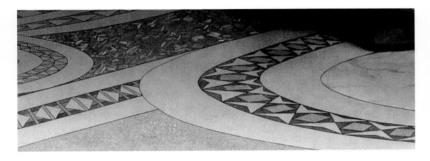

❻ 모자이크 바닥

이 그림은 런던의 웨스트민스터 사원에 있는 중세 시대 모자이크 바닥 무늬의 정확한 복사판이다. 이는 홀바인이 단축법을 능숙하게 다룰 줄 안다는 것을 보여주며, 관람자에게는 설득력 있는 3차원의 공간을 제시했다. 이 패턴은 복잡하고 정교한 동시에 직선 원근법의 묘사 수준이 얼마나 발전했는지를 잘 보여준다.

❼ 왜곡된 해골

그림의 전면에는 일그러진 상(像) 또는 왜곡된 해골 이미지가 있다. 극단적으로 단축된 형태는 앞에서 보면 이미지를 무의미하게 만든다. 하지만 그림의 오른쪽에서 적당한 시각으로 볼 때 왜상은 올바르게 교정된다. 이것은 죽음, 또는 인간의 유한성을 기억하라는 하나의 예시이다.

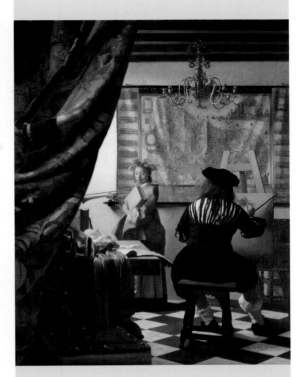

회화 예술 The Art of Painting

얀 베르메르, 1665–68, 캔버스에 유채, 130×110cm, 오스트리아, 빈 미술사 박물관

홀바인은 얀 베르메르 등 후세 예술가들에게 영향을 끼쳤다. 베르메르도 홀바인처럼 정교한 표면의 질감과 섬세함을 나타냈다. 여기, 한 화가가 그의 작업실에서 창가에 서 있는 여성을 그리고 있다. 벽면에는 독립 이전 네덜란드의 대형 지도가 걸려 있다. 베르메르는 그녀의 목 뒤로 보이는 지도 위에 서명을 남겼다. 그림 속 화가는 베르메르의 자화상이라는 추측이 있다. 그림의 왼편에는 무거운 커튼처럼 걸린 태피스트리가 지도의 좌측과 트럼펫, 책상, 의자를 일부 가리고 있다. 가상의 공간 묘사, 깨끗하고 자연스러운 빛의 제시, 꼼꼼한 세부 처리, 직선 원근법과 대기 원근법의 정확한 활용 등 베르메르의 통달한 솜씨는 홀바인의 〈대사들〉의 여러 요소들을 재현한다.

네덜란드 속담
Netherlandish Proverbs

대 피터르 브뤼헐
1559, 오크 패널에 유채, 117×163cm, 독일, 베를린 국립미술관

대 피터르 브뤼헐(Pieter Bruegel the Elder, 1525년경-69)은 '농부 브뤼헐'로 불리곤 했다. 그가 농부와 전원생활을 일반적이지 않게 객관적으로 묘사하고, 작업을 위한 자료를 모으기 위해 농부로 가장하여 옷도 맞춰 입으면서 그들과 어울렸기 때문이다. 대 피터르 브뤼헐 또한 풍경화와 종교적 소재의 그림을 그렸다. 이름 앞에 '대'가 붙은 것은 그의 장남과 구별하기 위해서다. 대 피터르 브뤼헐을 교양 있는 지성인이라고 일컫지만, 그의 삶에 대한 기록은 거의 없다. 종교개혁이 한창인 시기에 태어난 그는 종교적 반목이 점차 커지고 정치적 공작들이 날로 증가하는 상황 속에서 성장했다. 결국에는 80년 전쟁(1568-1648), 즉 네덜란드 독립 전쟁이 그의 말년 즈음에 발발하게 된다. 1551년에 그는 안트베르펜의 성 루가 화가 조합에서 독립 장인이 되었고, 그 이듬해에 이탈리아로 여행을 간 후 알프스를 통과하여 돌아왔다. 그는 생애 동안 명성을 얻었고 영향력이 큰 사람이 됐다.

16세기 북유럽에서는 속담이 특히 인기가 좋아서 속담집이 출판되고, 판화에도 속담이 실렸다. 브뤼헐의 〈네덜란드 속담〉은 해학적인 작품으로, 그 시대에 회자되던 100개 정도의 대표적인 관용구로 그림을 빼곡하게 채웠다. 북적거리는 여러 인물과 대상을 그림에 그려 넣은 회화 스타일은 '군집회화(Wimmelbild)'라는 개념을 탄생시켰는데, 모두 각자의 일과 역할에 충실한 사람들과 동물들로 가득한 예술 작품을 가리킨다.

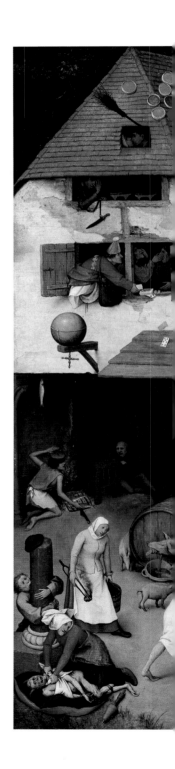

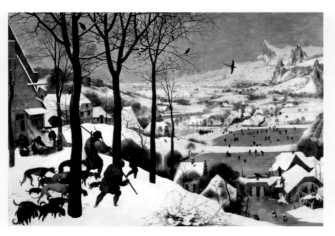

눈 속의 사냥꾼(겨울)
Hunters in the Snow (Winter)
대 피터르 브뤼헐, 1565, 목판에 유채, 117×162cm, 오스트리아, 빈 미술사 박물관

한 해의 열두 달을 연작으로 그린 회화 가운데 이 그림은 첫 번째인 1월을 그렸다. 그림 어디를 보아도 다양한 활동이 펼쳐진다. 꽁꽁 얼어붙은 연못에서 스케이트를 타는 이들은 즐거워하고, 또 다른 곳에서 몇몇 농부들이 불을 끄려 하고 있다.

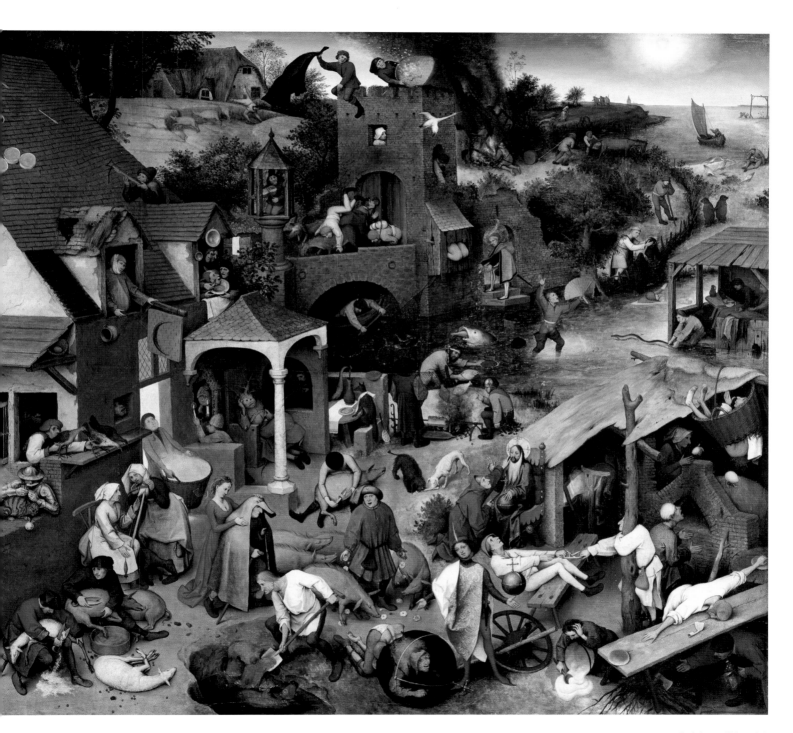

❷ 벽에 머리 박기

'벽돌 벽에 머리 박기'는 가망이 없는 것을 달성하려고 헛되이 애쓰며 시간을 낭비하는 것을 의미한다. 한 남자가 잠옷 위에 흉갑을 걸치고 벽돌 벽에 머리를 박고 있다. 이 장면은 '한 발은 신을 신고, 다른 발은 맨발이다.'와 같이 다르게 해석되기도 한다. 오른손에는 칼을 들고 있으며 한쪽 발에만 신발을 신고 있다. 그는 불가능한 것을 얻고자 애쓰고 있지만, 균형의 중요함을 전혀 생각하지도 않는다.

❶ 푸른 외투

브뤼헐의 회화세계를 관통하는 주제 중 인간의 사악함과 어리석음을 다루고 있다. 이 그림의 원제목인 〈푸른 외투 혹은 세상의 어리석은 자들〉이 말해주듯이 그의 의도는 인간의 어리석음을 보여주는 것이었다. '푸른 외투'라는 표현은 '그녀가 남편에게 푸른 외투를 덮어씌우다.'라는 경구에서 따온 것인데, 이는 '그녀가 남편을 속인다.'라는 뜻이다. 예술에서 푸른색은 기만을 의미하기도 한다. 붉은 옷을 입은 여성이 자신의 남편에게 푸른 외투를 뒤집어씌우고 있는데, 당대 사람들은 그녀가 바람을 피운다고 이해했을 것이다.

❸ 세 가지 속담

빨간 옷을 입은 남자는 '하수구에 그의 돈을 버리고', 다른 옹졸한 한 사람은 큰 부채로 햇빛을 가리고자 하지만, 강물에 빛을 비추는 해를 보고 분개한다. 뒤에 있는 또 다른 이는 '물살을 거슬러 수영을 하고' 있는데, 이것은 그가 세상의 일반 상식을 거스르거나 인정하지 않음을 말해준다.

④ 악마

과학적 발전과 탐구를 통해 세계에 관하여 놀랄 만한 지식이 많이 발견되었지만, 일반 사람들은 여전히 미신을 믿었다. 신체적인 장애나 질병, 전염병들은 여전히 악마의 악랄한 소행으로 간주됐다. 이 장면에서 한 여성은 악마를 방석에 묶어 두려고 하는데, 이것은 악마, 즉 남자를 상대하는 것을 버거워했던, 잔소리가 많은 아내임을 암시한다.

⑤ 고양이 목에 방울 달기

'고양이 목에 방울'을 달려고 하는 남자는 '치아까지 중무장'을 했다. 고양이 목에 방울 달기는 매우 위험한 일이었다. 네덜란드 동화 속에서는 용감한 쥐가 이 작업을 수행했다. 이 그림에서 유난히 조심스러운 남자가 자신을 과잉보호하면서 고양이를 화나게 하는 위험을 감수한다. 브뤼헐은 이 남자를 눈에 띄게 축소된 크기로 묘사함으로써 북적거리는 그림 전체에 깊이감을 부여한다.

⑥ 지붕 위

혼외관계로 결혼 없이 같이 사는 이들 혹은 죄 속에서 사는 사람들을 흔히 '빗자루 아래 산다.'라고 표현했다. '지붕을 타르트 파이로 덮게 하다.'는 모든 것이 풍요로움을 의미하는데, 한 궁수가 화살을 쏘면서 '하늘에 있는 파이'를 겨냥하고 있다. 이는 그가 지나치도록 낙관적인 사람임을 뜻한다.

⑦ 세 사람의 맹인

마태복음 15장 14절의 '소경이 소경을 인도하다.'라는 성경 구절에 바탕을 둔 이 장면은 바보들이 서로서로 따르는 것을 일컫는다. 이 작품을 완성하고 3년이 지난 뒤, 브뤼헐은 같은 주제를 캔버스에 단독으로 그렸다. 여기서 세 사람의 맹인은 서로 어깨동무를 하고 길을 잃은 채 절벽 가장자리 근처를 위험하게 걸어 다니고 있다.

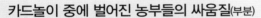

카드놀이 중에 벌어진 농부들의 싸움질(부분)
Peasants Brawling over a Game of Cards

아드리안 브라우어, 1630, 목판에 유채, 26.5×34.5cm, 독일, 드레스덴 국립미술관

브뤼헐로부터 직접적인 영향을 받은 아드리안 브라우어(Adriaen Brouwer, 1605년경-38)는 부도덕한 행동을 하는 농부들을 그렸다. 17세기 중엽에는 술을 마시고, 담배를 피우고, 카드놀이 및 도박하는 것이 비도덕적이고 경박한 행동으로 여겨졌다. 브라우어는 브뤼헐이 남긴 업적을 계승하여 얼빠진 사람처럼 보이지만, 고집이 세고 확신에 찬 농부들의 모습을 그렸다. 그러나 브뤼헐처럼 그들을 단순히 멍청한 바보로 그리는 대신 그는 사회 문제들을 고발하고자 했다. 생동감 넘치는 붓질과 강렬한 색상으로 그의 작품들은 즉각적인 호소력을 갖는다. 팔을 치켜드는 한 농부를 시작점으로 묘사된 이 그림의 움직임과 삼각형 구도는 작품 전반에 사용된 색상과 색조의 조화를 통해 더 강렬해진다.

가나의 혼인 잔치

The Wedding at Cana

파올로 베로네세

1562–63, 캔버스에 유채, 677×994cm, 프랑스, 파리, 루브르 박물관

파올로 베로네세(Paolo Veronese, 1528-88)로 잘 알려진 파올로 칼리아리(Paolo Caliari)는 베로나에서 태어났지만, 베네치아를 주 무대로 삼았다. 종교적이거나 신화적인 주제의 웅장한 역사화, 그리고 정교한 천장화로 유명해졌다. 나이가 더 지긋한 티치아노, 틴토레토와 함께 그는 16세기 르네상스 시대를 대표하는 '베네치아의 위대한 3대 화가'로 손꼽힌다. 뛰어난 색채화가인 그의 가장 유명한 작품들은 대부분 수도원(식당)의 장식화나 베네치아 두칼레 궁전을 위해 제작되었다. 그의 모든 회화는 격정적이고, 장엄한 건축물을 배경으로 기교가 넘치는 단축법을 구사하며, 생생한 색상, 활기찬 빛의 효과와 함께 화려한 행사를 그렸다. 원래 석공인 부친의 견습생으로 일했던 베로네세는 열세 살 때 그 지역 화가인 안토니오 바딜레(Antonio Badile, 1518년경-60)와 조반니 바티스타 카로토(Giovanni Battista Caroto, 1480년경-1555)로부터 훈련을 받는다. 전문 화가로서 그는 규모가 큰 공방을 운영했으며, 그의 동생 베네데토(Benedetto, 1538-98), 아들 가브리엘레(Gabriele, 1568-1631)와 카를로(Carlo, 1570-96)의 도움을 받았다. 그의 영향력은 사후에도 계속됐다.

1562년 베네치아의 산 조르조 마조레 베네딕트 수도회의 의뢰를 받아서 제작된 이 기념비적인 회화는 15개월 만에 완성했다. 가나의 결혼식에서 물이 포도주로 바뀌는 장면은 신약 성경에서 그리스도가 행한 첫 번째 기적이다. 예수와 그의 모친이 참석한 결혼식에서 포도주가 다 떨어지자 예수는 물을 포도주로 변화시킨다.

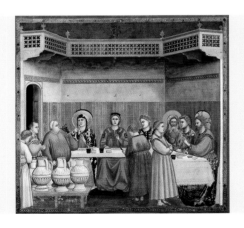

가나의 혼인 잔치 The Wedding at Cana

조토 디 본도네, 1304–06년경, 프레스코, 200×185cm, 이탈리아, 파도바, 스크로베니 예배당

지인들만 모인 이 결혼 예식은 가정집 같은 편안한 공간에서 진행된다. 조토는 3차원의 공간을 묘사하기 위한 새로운 지평선을 열면서, 베로네세와 같은 예술가들이 좀 더 복합적인 배경을 그릴 수 있도록 길을 터주었다.

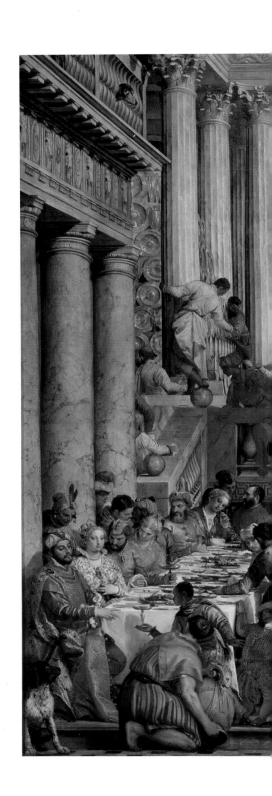

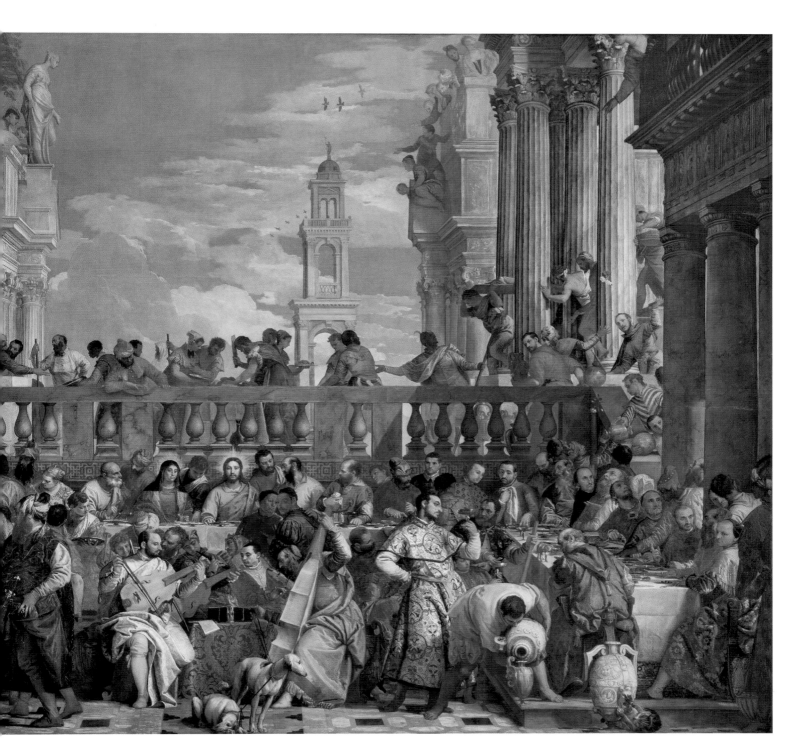

디테일

② **음악 연주**

그림 전면에는 다섯 명의 연주자들이 앉아서 악기를 연주하며 결혼식 하객들에게 잔치에 어울리는 선율을 선사한다. 그들은 베네치아에서 존경을 받았던 예술가들의 초상이기도 하다. 흰옷에 비올라 다 감바를 연주하는 인물은 베로네세 자신이다. 그의 맞은편에는 티치아노가 빨간 옷을 입고 더블 베이스를 연주한다. 턱수염을 한 초록색 옷의 틴토레토는 베로네세 뒤에 앉아서 또 다른 비올라 다 감바를 연주하고 있다. 그 뒤로 화가인 야코포 바사노가 머리를 기울이며 플루트를 분다. 그들 사이의 탁자 위에 있는 모래시계는 성경 이야기 중 그리스도가 그의 모친에게 '내 때는 아직 이르지 아니하였거니와'라고 말하는 대목을 연상케 한다.

① **고전적 건축 양식**

당대와 고대 양식의 세부 요소를 혼합한 건축물에는 도리아와 코린트식 기둥 및 고전적인 동상과 프리즈(frieze)를 볼 수 있다. 사람들은 발코니에 기댄 채 밑에서 일어나는 일들을 지켜보고 있다. 이 작품은 호화로운 배경으로 연출된 성경 이야기지만 당대의 베네치아 사람들을 보여준다.

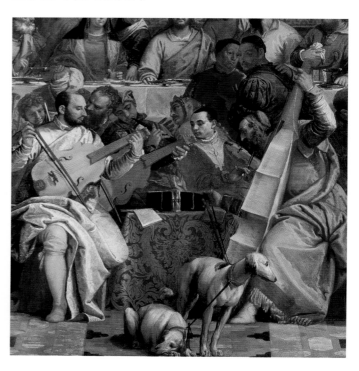

③ **가장 높은 곳에**

연주가들 뒤쪽 식탁 중앙에 환히 빛나는 금빛 후광으로 뚜렷이 구별되는 예수와 그의 모친이 앉아 있다. 양옆에는 몇몇 사도들이 그를 에워싸고 있는데, 예수만 유일하게 정면을 응시하고 있다. 그와 성경에 등장하는 인물들은 모두 간단하면서도 고전적인 차림인 것과 달리, 다른 하객들은 화려한 직물과 이국적 보석 등 당대의 화려함으로 치장했다. 금색 의상을 입고 있는 신부는 오스트리아의 엘리노어 황후인 듯하다.

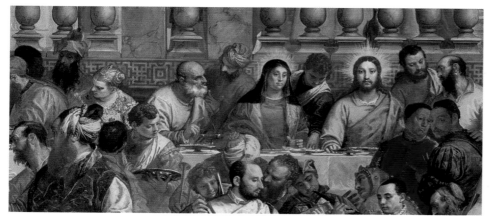

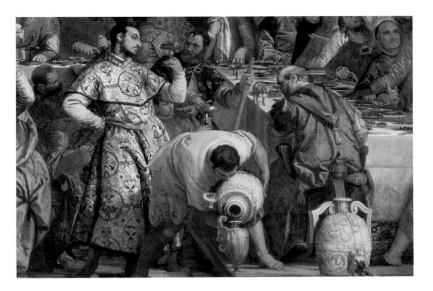

④ 기적

베로네세가 이 이야기를 전개하는 방식은 웅장하고 고전적인 건축물을 배경으로 분주한 장면을 연출한 거대한 연극 무대와도 같다. 화려한 옷차림의 한 남성(베로네세의 동생 베네데토의 초상화)은 자신이 들고 있는 술잔의 붉은 포도주를 관찰한다. 그의 앞에 있는 하인은 작은 술병에 무언가를 붓고 있는데 이것은 물이 아니라 붉은 포도주임이 틀림없다. 그들 사이로 한 아이가 포도주가 담긴 잔을 높이 든다.

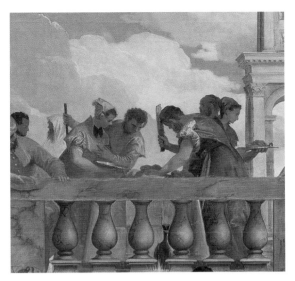

⑤ 희생양

예수의 위쪽, 더 높은 층의 발코니에서 몇몇 남성들이 판별할 수 없는 동물을 잡고 있다. 일부 사람들은 이 동물을 양이라고 추측했다. 하객들을 위한 만찬용 고기이다. 이 장면은 하나님의 어린 양으로 그리스도가 십자가에 못 박혀 희생한 것을 상징적으로 나타내기 위해 쓰였다.

⑥ 팔레트

베로네세는 비싼 안료를 사용했다. 많은 재료는 베네치아 상인을 거쳐 동방에서 수입된 것이었고, 밝은 노랑·주황·빨강·초록·청색 등은 베네치아의 비옥한 토양에서 얻을 수 있었다. 그의 화폭에는 금보다 더 비쌌던 아프가니스탄의 라피스 라줄리를 으깨서 만든 울트라마린이 포함됐다. 그는 또 다른 푸른색 계열의 화감청색을 사용했는데, '스몰트(smalt, 코발트 안료)'라 불리는 베네치아 유리 산업의 부산물이었다.

⑦ 개

베로네세는 가능한 실제와 같은 유머러스한 장면을 삽입했다. 줄이 풀린 개 한 마리가 발코니 난간을 통해 뭔가를 관찰하며 고기 냄새를 맡고 더 좋은 자리를 잡으려 한다. 그림 곳곳에는 또 다른 개들과 고양이, 앵무새, 잉꼬 그리고 새들이 하객들 틈새를 활보하고 다닌다.

그리스도의 십자가 처형

Crucifixion

틴토레토(Tintoretto, 1518-94)의 본명은 야코포 코민(Jacopo Comin)이다. 그는 야코포 로부스티(Robusti, 담대한)라고 불렸는데, 이는 그의 부친이 캉브레 동맹 전쟁(1509-16) 동안 파도바에서 제국 군대에 맞서 보여줬던 담대한 용기를 기리기 위함이었다. 그는 '어린 염색공'이라는 뜻의 '틴토레토'라는 별명으로 더 잘 알려졌는데, 실크 염색공이었던 아버지의 직업과 관련이 있다. 틴토레토는 이탈리아 르네상스 시대의 마지막 거장으로 불리곤 하지만, 매너리즘의 가장 위대한 주창자 중 한 사람이었으며, 빛의 효과와 원근법의 극적인 활용을 통해 바로크 미술의 선구자로 여겨졌다. 그의 초창기 전기 집필자에 따르면, 그는 자신의 작업실 문에 '미켈란젤로의 디자인과 티치아노의 색채'라는 자신감 넘치는 간판을 걸어 두었다고 한다. 틴토레토의 초기 미술교육 과정에 대해서는 거의 알려진 바가 없다. 1580년에 만토바를 방문한 것 외에 그는 평생을 베네치아에서 지냈다. 전해오는 이야기에 의하면 1533년에 티치아노는 재능이 너무 뛰어나다는 이유로 10일 만에 틴토레토를 자신의 공방에서 쫓아냈다고 한다.

틴토레토

1565, 캔버스에 유채, 536×1,224cm, 이탈리아, 베네치아, 스쿠올라 그란데 디 산 로코

그리스도의 십자가 처형(부분) Crucifixion

페터 게르트너, 1537, 패널에 유채, 69×97cm, 미국, 메릴랜드, 볼티모어, 월터스 미술관

독일 출신의 예술가인 페터 게르트너(Peter Gertner, 1495년경-1541 이후)는 주로 초상화를 그렸지만, 틴토레토보다 28년 앞서 같은 주제로 〈그리스도의 십자가 처형〉을 그렸다. 두 작품의 유사점은 다국적의 군중, 풍부한 색채, 정교한 세부 묘사 및 복잡한 구성 등이다. 게르트너의 작업은 르네상스보다 고딕 양식에 더 가까웠지만, 의상이나 인물들의 표정, 몸짓이 자연스럽다. 틴토레토처럼 다양성과 포용성을 통해 관람자에게 이 장면의 보편적인 메시지를 상기시키고자 했다. 그리스도의 수난 장면을 그리면서 십자가 밑에 다양한 인종의 인물들이 모인 모습을 보여주는 아이디어는 당시로서는 이례적이었다.

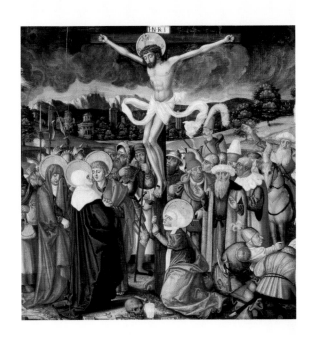

틴토레토는 웅장한 종교적 장면을 담은 회화, 제단화, 신화적 주제의 그림과 초상화를 특화해서 전문적으로 그렸다. 이 작품들의 특징으로는 근육질의 인물, 극적인 몸짓, 원근법, 강렬한 색채와 빛의 활용이 있다.

1564년에 그는 스쿠올라 그란데 디 산 로코의 실내 장식을 의뢰받는다. 틴토레토는 24년 동안 60여 점의 작품을 만들었는데, 〈그리스도의 십자가 처형〉은 그중 하나이다.

② 십자가 아래

십자가 아래에 있는 애도자들은 피라미드 형식으로 서로 포개어져 있다. 막달라 마리아가 무릎을 꿇고 있는 동안 그리스도의 모친 마리아는 서서 아들을 바라본다. 그녀 옆에는 사도 요한이 글로바의 아내이자 성모 마리아의 이부 언니인 셋째 마리아의 손을 잡고 있다. 셋째 마리아는 비통에 잠겨 다른 여성의 팔에 기대어 있고, 아리마대의 요셉은 이 모습을 쳐다보고 있다.

① 예수

틴토레토는 때로 사체를 사용하여 인물을 모델링했지만, 왁스와 점토를 사용한 모델링의 전문가였다. 또한, 인물과 구성을 계획하는 데 도움이 되는 모델을 만들었다. 근육질의 예수는 십자가에 못 박히고, 전통적인 금색의 둥근 접시 모양과 대조되는 특별한 후광은 환한 빛을 발산한다. 이 섬세한 광선은 마치 날개처럼 빛을 발하면서 그의 신성한 지위를 암시한다.

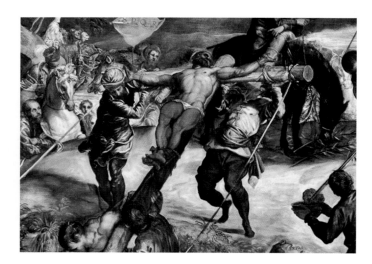

③ 회개하는 도둑

십자가 왼쪽에는 정죄를 받은 사람이 군인들에 의해 밧줄로 들려 십자가에 올려진다. 이는 성경에 예수 양옆의 십자가에 못 박힌 강도로 기록된 두 인물 중 한 명인 회개하는 또는 '착한 도둑'이다. 어떤 기록에는 도둑들도 군중에 동참하며 예수를 조롱하지만, 누가복음에 의하면 참회하는 도둑은 이렇게 말한다. '예수여, 당신의 나라에 임하실 때 나를 기억하소서.'

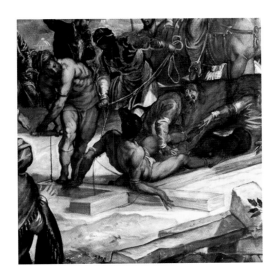

4 회개하지 않은 도둑

그리스도의 십자가형 단계에 초점을 맞추기 위해 틴토레토는 십자가에 못 박히는 과정에 있는 두 명의 도둑들을 표현했다. 십자가에 이제 막 묶이고 있는 인물은 회개하지 않은 도둑이다. 성경에 따르면 이 도둑은 예수가 자신이 구원자 메시아라고 주장하면서도 스스로를 구원하지 못하는 것에 대해서 조롱했다.

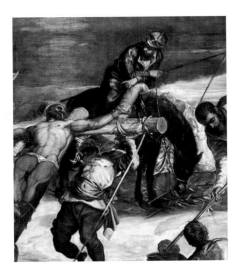

6 당나귀

영국 미술 평론가인 존 러스킨은 베네치아를 처음 방문해서 아버지에게 이 그림에 대해 다음과 같이 썼다. '저 멀리 당나귀 한 마리가 있는데 종려나무 잎사귀 남은 것을 먹고 있습니다. 이것이 거장의 솜씨가 아니라면 나는 그것이 도대체 무엇인지 모르겠습니다.'

5 제비뽑기

전면부에 통곡하는 사람들 왼편에 한 남자가 회개하지 않은 도둑의 십자가를 박을 자리를 파고 있다. 그의 발 옆에는 그리스도의 겉옷이 있다. 그의 앞쪽으로 두 명의 웅크리고 있는 군병들이 있는데, 누가 그리스도의 옷을 가질 것인지 정하기 위해 제비뽑기를 하고 있다.

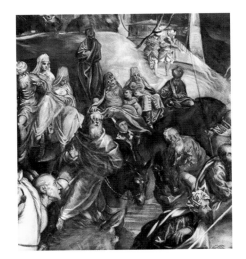

7 군중

이 그림은 골고다 언덕의 전경을 보여주고 있다. 군병들의 무리, 처형수들, 기수와 사도들이 운집해 있다. 대부분의 군중들에게 이 상황은 흔한 십자가 처형 장면일 뿐이다. 심지어 많은 이들은 예수를 쳐다보지도 않고 있으며, 어떤 이들은 시시한 일을 하고 있다.

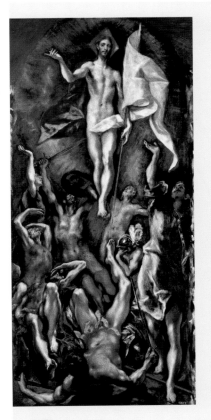

부활 Resurrection

엘 그레코, 1597-1600, 캔버스에 유채, 275×127cm, 스페인, 마드리드, 프라도 국립미술관

엘 그레코(El Greco)는 그 당시 베네치아가 관할했던 크레타섬에서 태어났다. 그는 젊은 시절 그리스 공동체를 위해서 비잔틴 양식의 이콘화를 그렸다. 베네치아를 여행한 후에 그는 티치아노와 틴토레토의 작품에 영감을 받아 자신만의 독창적인 스타일을 개발한다. 여기서 그리스도는 죽음을 이긴 승리의 하얀 천을 들고 공중으로 성큼성큼 올라가고 있다. 그의 무덤을 지키고 있던 군병들은 두려움에 도망친다. 이 작품에서 틴토레토의 풍부한 색채와 명암법의 영향을 분명하게 알아볼 수 있다.

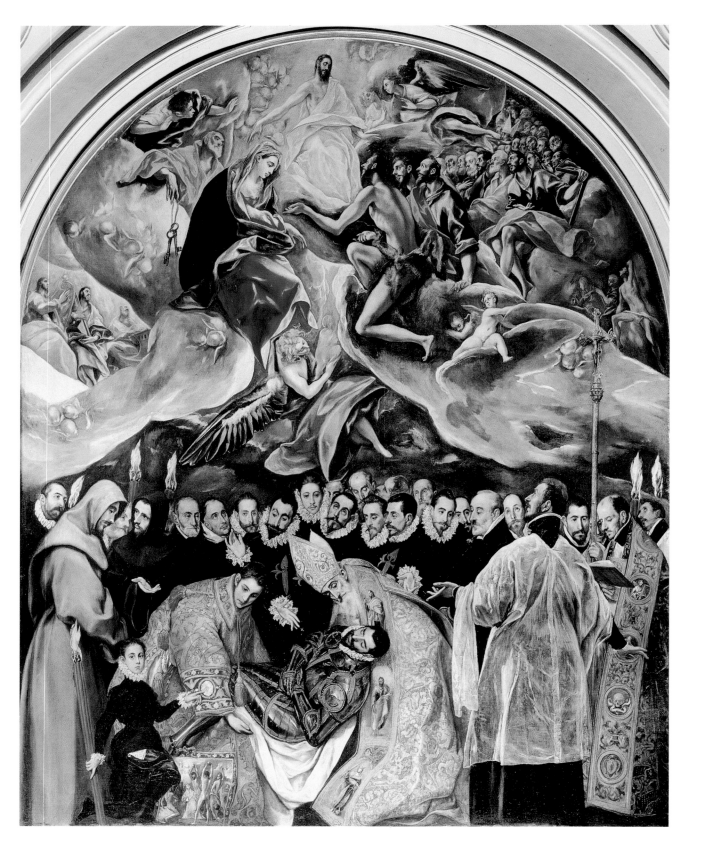

오르가스 백작의 장례식

The Burial of the Count of Orgaz

엘 그레코
1586-88, 캔버스에 유채, 460×360cm, 스페인, 톨레도, 산토 토메 성당

'그리스 사람'을 뜻하는 이름으로 알려진 엘 그레코(El Greco, 1541년경-1614)의 본명은 도메니코스 테오토코풀로스(Doménikos Theotokópoulos)이다. 그는 당시에 베네치아 공화국의 영토였던 크레타섬의 포델레에서 태어났다. 그는 동방 정교회 양식의 이콘화가로 일하다가 1568년에 베네치아로 떠나 티치아노의 문하생으로 미술 공부를 했다. 티치아노와 틴토레토로부터 많은 영향을 받은 엘 그레코는 그들의 풍부한 색채, 극적인 색조의 대비와 원근법, 자유분방하고 스케치 같은 회화 기법 및 방식을 익혔다. 1570년에 그는 로마로 이주하여 공방을 열기도 하고 미켈란젤로와 라파엘로로부터 영감을 받았다. 그러나 화가로서의 성공을 거두지 못하자 7년 후에 스페인의 마드리드, 그다음에는 톨레도로 이사를 갔다. 엘 그레코는 그곳에 계속 살면서 화가, 조각가 및 건축가로서 활동하며 여생을 보냈다. 그는 주로 종교적 기관으로부터 의뢰를 받아서 작업했지만, 종교계뿐만 아니라 일반 후원자들의 초상화도 많이 제작했다. 그는 강렬한 표현력과 환영의 회화 양식 때문에 유명세를 치렀다. 이 양식은 구불구불한 형태, 장대한 규모, 극심하게 왜곡된 늘어지고 길쭉한 형상이 특징이다. 이러한 강렬하면서 화려한 색채의 회화 양식은 일반적으로 '매너리즘 미술'로 분류되지만, 워낙 개성이 강하고 독창적인 스타일이라서 일반화하기는 어렵다. 그가 생생하게 그려서 보여주는 감정은 스페인이 가톨릭교회의 종주국으로서 권위를 되찾으려 펼치는 반종교개혁 운동에 대한 열망을 나타낸다. 엘 그레코는 생애 동안 많은 존경을 받았지만, 사후에 그의 작품세계는 잊혀졌다. 19세기 후반기에 들어와서 그의 작품에 대한 관심이 다시금 생겨나며 재평가되었고, 그는 종종 현대미술의 신비주의자 또는 예언자로 다양하게 불렸다. 그가 그렸던 왜곡은 알고 보면 극심한 난시 때문이라는 설이 있다. 모든 오해에도 불구하고 그를 공히 표현주의와 입체주의의 선구자로 평가할 수 있다.

이 거대한 그림은 톨레도의 산토 토메 성당의 교구 사제인 안드레스 누녜스(Andrés Núñez)가 의뢰했다. 그 당시 톨레도는 스페인 가톨릭교회의 중심지였다. 이 그림은 오르가스의 백작 돈 곤살로 루이스 데 톨레도(Don Gonzalo Ruíz de Toledo)의 장례식을 기념하기 위해 제작된 작품이다. 250년 전 사망한 백작은 생전에 교회에 관대한 기부자였다. 전해 내려오는 이야기에 따르면, 백작의 장례를 치르는 동안 성 스테파노와 성 아우구스티누스가 하늘로부터 내려와 그의 시신을 교회 정원의 마지막 안식처까지 운구했다고 한다.

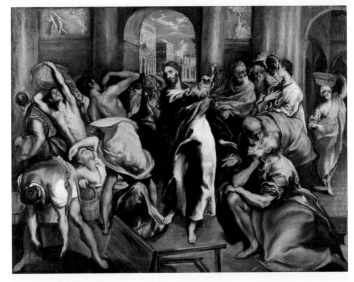

성전에서 상인들을 쫓아내는 그리스도
Christ Driving the Traders from the Temple

엘 그레코, 1600, 캔버스에 유채, 106.5×129.5cm, 영국, 런던, 내셔널 갤러리

엘 그레코의 길쭉한 인물 묘사, 강한 색과 빛의 대비로 만들어진 이 그림의 강렬한 인상은 그가 매너리즘에서 바로크 양식으로의 전환 과정에 있음을 보여준다. 이 그림은 그리스도의 콘트라포스토 자세가 지배적이며, 그리스도는 채찍을 휘두르려고 한다. 상인들은 왼쪽에 있고 사도들은 오른쪽에 있다. 당시 이 주제는 가톨릭교회의 개혁 필요성을 상징적으로 표현하기 위해 사용되었다. 이 이야기는 마태복음에 기록된 것으로, 사람들이 성전 마당을 제사용 동물을 사거나 돈을 바꾸는 시장으로 이용했기 때문에 예수가 예루살렘 성전 입구에서 바람직하지 않은 상인들을 쫓아냈다는 내용이다. '예수는 성전에 들어가 그곳에서 물건을 사고파는 모든 이들을 몰아냈다. 그는 환전 상인들의 책상과 비둘기를 파는 사람들의 걸상을 엎어 버렸다.'

❷ 거룩하고 고귀한

성모 마리아는 구름 가운데서 장례식을 관장하며 오르가스 백작의 영혼을 금빛 머리를 한 천사로부터 취한다. 예수는 천사의 흰 가운을 입고 그 위에 있다. 마리아의 옆에는 세례 요한이 있고, 뒤에는 '천국의 열쇠'를 지닌 노란 옷의 성 베드로가 있다. 세례 요한 뒤의 군중들 속에 스페인의 왕 펠리페 2세가 있다. 그는 스페인의 통치하에 가톨릭교 안에서 유럽을 통합하려고 노력했다.

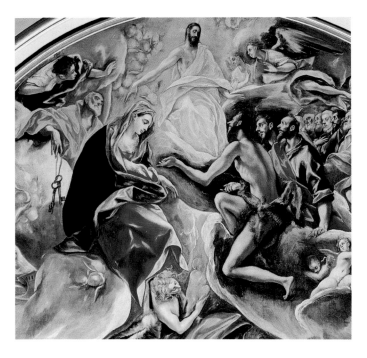

❶ 장례식

오르가스 백작 돈 곤살로 루이스는 산토 토메 성당의 재건 비용을 기부하고 예배당 옆 정원에 묻혔다. 그의 장례식에서 환상적인 갑옷을 입은 백작의 시신은 금빛 제복을 입은 성 아우구스티누스(오른쪽)와 성 스테파노에 의해 들어올려지고 있다. 성 스테파노의 황금 옷에 있는 패널을 보면, 그를 돌로 쳐서 죽였던 화난 폭도를 그려 놓았다.

❸ 인물들의 설명

전통적인 스페인 복장을 한 이 남자들은 당시 가장 유명한 고위 관리들에 속한다. 빨간 십자가 문양은 그들이 '산티아고 기사수도회'의 엘리트 계층에 소속되어 있음을 보여준다. 왼쪽에서 두 번째 인물은 엘 그레코의 자화상이다. 긴 띠처럼 일렬로 그린 얼굴들은 천상과 지상을 구별하는 역할을 한다.

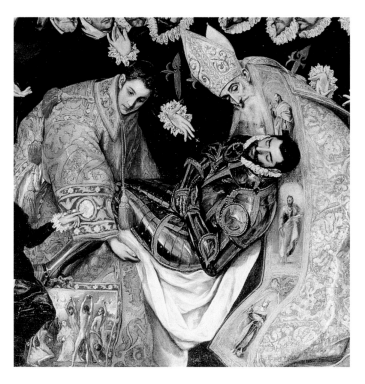

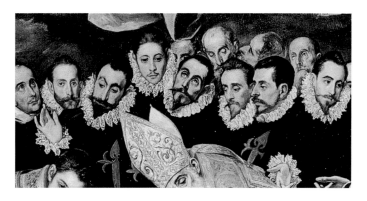

❹ 안드레스 누녜스

흰색 중백의를 입고 관람자에게 등을 지고 있는 인물은 이 그림을 의뢰한 산토 토메 성당의 교구 사제인 안드레스 누녜스이다. 그는 오르가스 백작이 성당에 기부하기로 한 돈을 지불하기를 거부한 오르가스 백작의 후손들에 대한 법적 소송에서 최근에 승리했다.

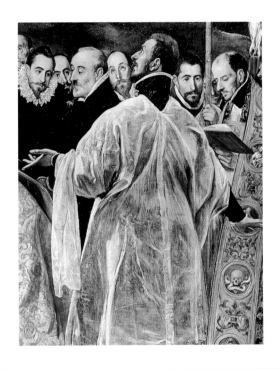

기법

엘 그레코는 이탈리아의 매너리즘 화가인 파르미자니노(Parmigianino, 1503-40)에게 영감을 받았다. 매너리즘 양식에서 공간은 압축되며, 색상들은 일반적이지 않고, 인물들은 길쭉하면서도 복합적인 자세를 취한다.

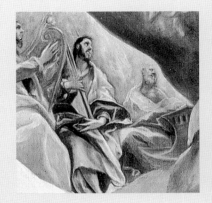 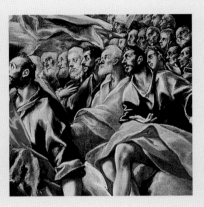

❺ 색채

엘 그레코가 여기서 사용한 색상에는 레드 오커, 옐로 오커, 납주석황색, 어스 브라운, 로 엄버, 아스팔트색(검은색)이 포함된다. 그는 풍부하고 반투명한 유약을 가볍고 불투명한 밑칠 층에 곧바로 사용했다. 이는 베네치아 화풍의 레이어링 기법을 단순화한 것이다.

❻ 공간

이 그림에는 빈 곳이 없다. 그림의 구성은 인물들로 채워져 있으며, 모든 공간이 투명한 구름으로 메워졌다. 대지도, 수평선이나 하늘도 없으므로 원근법도 없다. 엘 그레코는 공간을 나타낼 수 있는 모든 요소들을 제거했으며, 이는 르네상스 시대의 관습을 타파하는 것이었다.

왕들의 경배 Adoration of the Kings

야코포 바사노, 1540년경, 캔버스에 유채, 183×235cm, 영국, 에든버러, 스코틀랜드 국립미술관

야코포 바사노(Jacopo Bassano, 1515년경-92)는 최초의 근대적 풍경화가이면서도 16세기 베네치아파 예술가 중 가장 덜 알려진 화가로 꼽힌다. 그는 화려한 색채와 행사로 환상적인 장면을 연출했으며, 엘 그레코에게도 상당한 영향을 미쳤다. 이 작품과 엘 그레코의 〈오르가스 백작의 장례식〉에는 분명한 유사점을 찾을 수 있다. 북적거리는 그림의 전체적인 느낌은 풍부한 색상을 반복적으로 칠함으로써 조절한다. 이 기술은 티치아노와 틴토레토 그리고 엘 그레코도 사용했다. 엘 그레코는 특히 바사노가 그림 뒤편에 보이는 인물이나 동물에 사용한 단축적 자세를 나타내는 기법에 영향을 받았다.

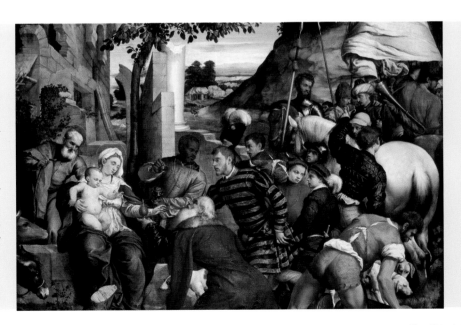

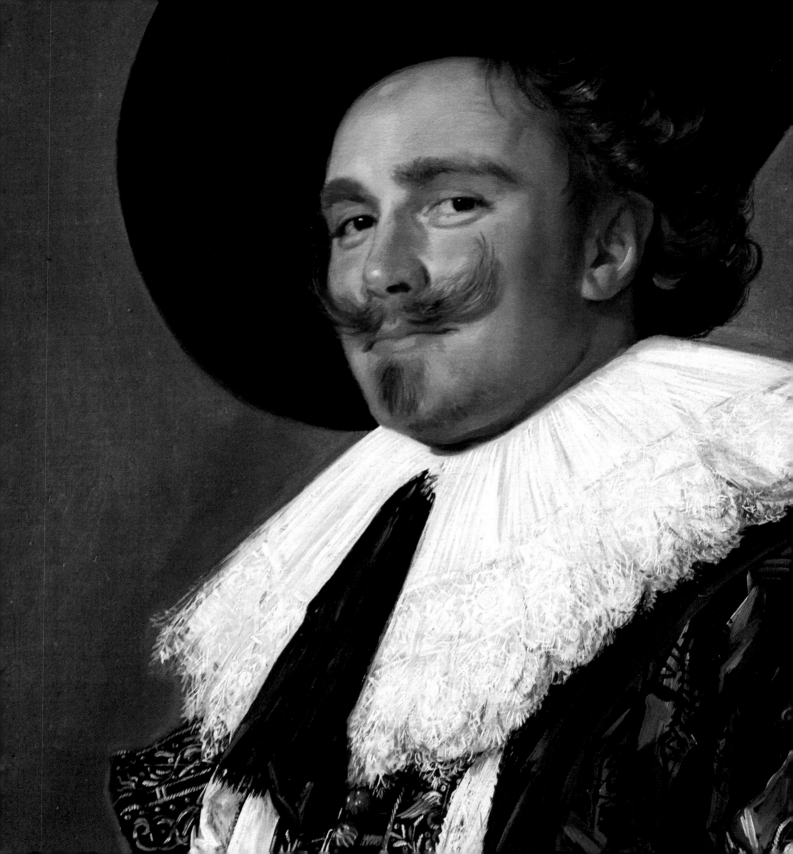

17세기

'바로크'라는 용어는 '일그러진 진주'를 뜻하는 포르투갈어
'바로코(brroco)'라는 단어에서 유래된 듯하다. 바로크 미술은
매너리즘을 계승했으며 강한 색조 대비로 감정, 역동성, 극적인
연출을 주입했다. 이 화풍은 유럽에서 종교개혁 이후 종교 간의
대립과 긴장 상태의 결과로 발전했다. 종교개혁은 16세기 유럽의
종교 · 정치 · 사상 · 문화 전반에 걸쳐 일어난 격변이었고, 가톨릭
중심의 유럽을 분열시켰다. 1545년과 1563년 사이에 열린
트리엔트 공회의에서 종교예술은 반드시 신앙심을 장려해야
한다는 결정을 내렸다.

대항종교개혁 또는 반종교개혁 운동은 1560년경부터 30년
전쟁이 끝날 무렵인 1648년까지 계속되었다. 이 운동과 더불어
이탈리아에서 처음으로 발전하여 프랑스, 독일, 네덜란드, 스페인,
영국에까지 전파된, 완전히 새로운 양식의 바로크 미술이 등장했다.
바로크 미술은 가톨릭교회의 이미지를 향상시키고자 했다.
가톨릭 교리에 초점을 맞춘 이 양식은 시각적으로나 감정적으로도
매력적이었다.

엠마오의 저녁 식사

The Supper at Emmaus

카라바조

1601, 캔버스에 유채와 템페라, 141×196cm, 영국, 런던, 내셔널 갤러리

이탈리아 카라바조에서 태어난 미켈란젤로 메리시 다 카라바조(Michelangelo Merisi da Caravaggio, 1571-1610)는 거만하고 반항적이었지만, 그의 작품은 타의 추종을 불허했다. 그는 밀라노에서 시모네 페테르차노(Simone Peterzano, 1540년경-96)에게 사사했으며, 1592년 로마로 이주하여 주세페 케자리(Giuseppe Cesari, 1568년경-1640)의 조수로 일하기 시작했다. 독립적인 예술가로서 그는 극적인 키아로스쿠로(명암법)와 강렬한 테네브리즘(격렬한 명암대조법)을 사용하여 더 강화된 급진적 자연주의로 채워진 그림을 그렸다.

카라바조는 화가로서 매우 성공적이었지만, 그가 성스러운 인물을 묘사할 때 평범한 농민을 모델로 사용한 것에 대해서 전통적인 취향을 가진 이들은 불쾌하게 생각했다. 카라바조는 다투다가 여러 차례 감옥에 갇히기도 했으며, 1606년에는 싸우는 도중에 한 남자를 죽여 교황에게 사형을 선고받기도 했다. 로마에서 도망친 그는 몇 년 후 사면을 받기 위해 돌아오자마자 알 수 없는 묘한 상황에서 사망한다. 그의 영향력은 지대했다. 카라바조가 죽은 이후에 많은 사람들은 그를 흉내 냈고, 이에 대해 인정을 받은 일부 추종자들은 '카라바지스티' 또는 '카라바제스크'라고 불렸다.

〈엠마오의 저녁 식사〉는 그리스도가 십자가에 못 박힌 후에 일어나는 성경 이야기이다. 두 제자는 길에서 낯선 사람을 만나고 그를 저녁 식사에 초대한다. 그가 빵을 떼어 그들을 축복하는 순간, 제자들은 그가 부활한 그리스도임을 깨닫는다.

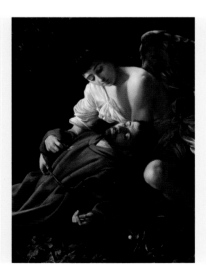

법열에 빠진 성 프란치스코(부분)
St Francis of Assisi in Ecstasy

카라바조, 1595-96, 캔버스에 유채, 94×130cm, 미국, 코네티컷, 하트퍼드, 워즈워스 아테니움 미술관

이 그림은 카라바조의 종교화 중 첫 번째 작품이다. 아시시의 성 프란치스코가 십자가 수난으로 그리스도의 몸에 생긴 상처인 성흔(聖痕)을 받는 순간을 표현했다. 한 천사가 성 프란치스코를 향해 몸을 기울이면서 그림의 친밀한 구성은 영적인 분위기를 조성한다.

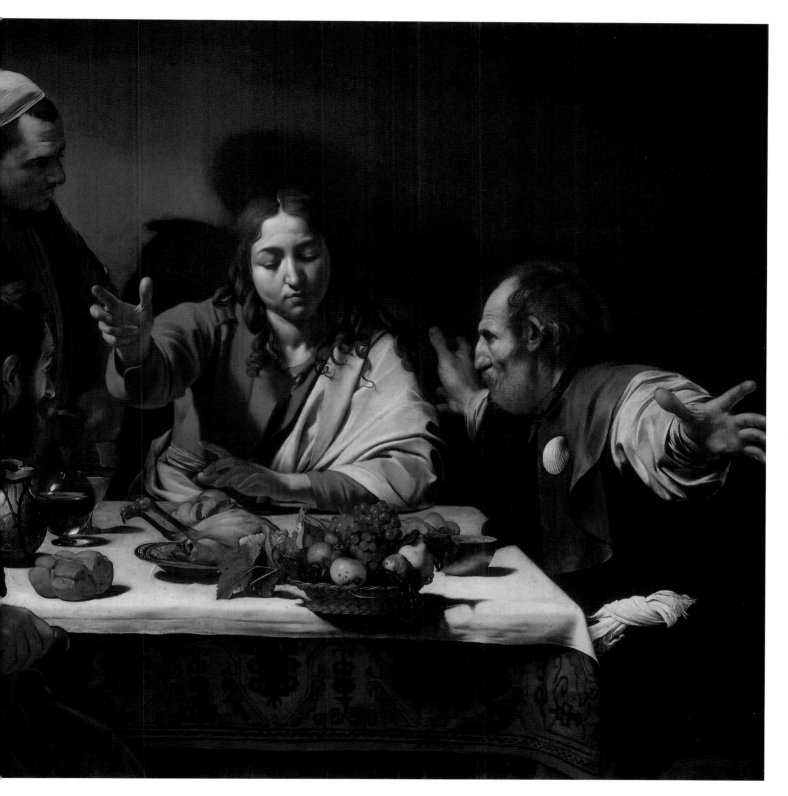

❷ 정물화

절묘한 세부 묘사와 책상의 가장자리에 극적으로 걸쳐 있는 과일 정물은 상징으로 가득하다. 예를 들어 부패하는 사과와 무화과는 원죄를 나타내며, 석류는 그리스도의 부활을 암시하고, 포도는 자비를, 배는 그리스도를 상징한다. 전반적으로 과일은 다산과 새로운 생명을 나타낸다. 과일 바구니 앞으로 책상이 보이는데, 이는 관람자도 참여할 수 있는 공간이 마련되어 있음을 나타낸 것이다.

❶ 거친 손

카라바조가 논란이 된 이유 중 하나는 거룩하고 신성한 인물을 농민의 모습으로 그렸기 때문이다. 그는 가난한 이들을 모델로 사용하고 그들의 거칠고 주름진 피부와 더러운 손톱을 묘사했다. 그럼에도 불구하고 그는 경건한 사람들이 가톨릭교를 더 잘 이해하고 받아들일 수 있도록 종교적 그림을 더욱 사실적으로 보여줌으로써 트리엔트 공회의(1545-63)의 지침을 성실히 따르고 있었다.

❸ 그리스도

특이하게도 그리스도에게 수염이 없다. 카라바조는 그리스도의 특징을 강조하기 위해 강한 명암 대비로 이목구비를 강조했다. 여관 주인의 그림자는 어두운 후광처럼 그리스도 머리 뒤에 드리워져 있다. 이 그림자는 그리스도의 얼굴을 어둡게 만들지는 않지만, 최근에 좋지 않은 일들이 일어났음을 알려주는 역할을 한다. 그리스도는 모든 사람들을 이 장면으로 초대하는 것처럼 관람자를 향해 왼손을 쭉 뻗고 있다.

④ 순례자

사도의 헐렁한 옷에 있는 새조개 또는 가리비 껍데기는 순례자의 전통 배지로, 그가 성 대(大) 야고보일 수 있음을 시사한다. 또는 성경을 따라 엠마오로 가던 길에 예수를 만난 제자 중 한 사람인 글로바로 추측해 볼 수도 있다.

⑤ 빵을 떼어 축복

식사는 즉흥적으로 이루어졌다. 피곤하고 슬픔에 빠진 두 명의 행인들은 단순히 낯선 사람을 여관에서의 저녁 식사에 초대했고 그는 동의했을 뿐이다. 그들은 그에게 빵을 떼어 축복할 것을 권유했다. 이 장면은 그가 빵을 떼어 축복하는 몸짓과 태도를 통해 그들에게 자신이 누구인지를 보여주는 순간에 해당한다.

⑥ 사도

낡아서 올이 다 드러난 옷을 입고 있는 이 제자는 부활한 예수가 앞에 있다는 사실에 너무 놀란 나머지 의자를 뒤로 밀었다. 그는 아마도 글로바나 루가일 것이다.

⑦ 여관 주인

여관 주인은 이 그림의 모든 인물과 마찬가지로 실물처럼 상세히 묘사되었는데 서서 예수를 바라보고 있다. 그는 무슨 일이 일어나고 있는지 알지 못하고, 예수가 누구인지도 알지 못하며, 이 순간의 중요성을 깨닫지도 못한다. 그는 불신자들을 나타낸다.

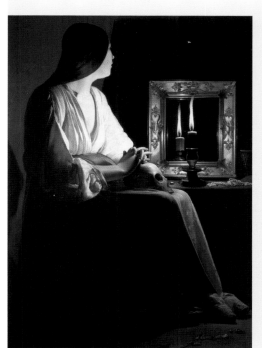

참회하는 막달라 마리아
The Penitent Magdalene

조르주 드 라 투르, 1640년경, 캔버스에 유채, 133.5×102cm, 미국, 뉴욕, 메트로폴리탄 미술관

카라바조는 이 주제로 16세기에 그림을 그렸고, 조르주 드 라 투르(Georges de La Tour)는 몇 년 후에 좀 더 극적으로 같은 주제를 재해석했다. 성경에 의하면 막달라 마리아는 죄 많은 세속적인 삶을 내려놓고, 참회를 통해 기도와 묵상이 있는 삶을 선택한다. 라 투르는 그녀를 허영심의 상징인 거울 그리고 유한성을 의미하는 해골과 함께 묘사했다. 촛불은 영적 깨달음을 나타낸다. 그는 카라바조의 유산인 강렬한 키아로스쿠로로 촛불이 밝혀주는 대상을 만들어 낸다.

십자가 세우기

The Elevation of the Cross

페테르 파울 루벤스

1610-11, 캔버스에 유채, 462×341cm, 벨기에, 안트베르펜, 성모 마리아 대성당

교양 있고 지적이며 카리스마까지 겸비한 페테르 파울 루벤스(Peter Paul Rubens, 1577-1640)는 바로크 시대 최고의 다작가이며, 혁신적이고 다재다능하면서도 인기가 많았던 화가 중 한 사람이었다. 그는 17세기 플랑드르(현재의 벨기에와 거의 동일함) 예술을 이끄는 주역이었다. 매우 큰 규모의 공방을 운영했고, 전통적인 인본주의 학자 교육을 받은 루벤스는 방대한 양의 그림, 판화, 서적 삽화 등을 제작했다. 그는 존경받는 외교관이자 열렬한 예술품 및 골동품 수집가이기도 했다. 견습생 시절에 그는 토비아스 베르하흐트(Tobias Verhaecht, 1561-1631)와 아담 반 노르트(Adam van Noort, 1562-1641), 오토 반 벤(Otto van Veen, 1556년경-1629)으로부터 교육을 받았다. 물론, 이 교육에는 이전 시대 화가들의 작품을 모사하는 연습도 포함됐다. 그는 연습생 시절이 끝나자 이탈리아로 건너가 이전에 모방하면서 접했던 위대한 르네상스와 고전 작품을 연구했다. 라파엘로, 미켈란젤로, 티치아노, 틴토레토, 베로네세로부터 특히 영감을 받았다. 8년 동안 이탈리아를 돌아다니면서 특히 만토바의 빈센초 곤차가 공작을 위해서 일했다.

루벤스는 1608년에 다시 안트베르펜으로 돌아와서 알베르트 대공과 그의 부인 이사벨라가 통치하는 네덜란드의 궁정화가로 임명된다. 중요한 외교 활동으로 인해 스페인과 이탈리아, 프랑스, 영국을 몇 차례 다녀오면서 그림 주문을 받기도 했지만, 그는 평생 안트베르펜에 머물렀다. 루벤스만의 예술적인 스타일은 움직임과 관능미를 강조하는 격렬한 붓질, 대담한 색채와 역동적인 구성을 특징으로 이탈리아 예술에 뚜렷한 기반을 두고 있었다. 그는 유럽 전역의 중요한 후원자들을 위해 작품 활동을 했고, 스페인의 왕 펠리페 4세와 영국의 왕 찰스 1세로부터 기사 작위를 수여 받았다. 그의 작품 분야는 제단화, 초상화, 풍경화, 신화적이고 은유적인 주제의 역사화 등 다양하다. 예술가로서 루벤스는 명성을 떨쳤으며 그의 작품에 대한 존경은 결코 사라지는 법이 없었다.

1610년에 그는 안트베르펜의 성 발부르가 교회로부터 제단화 주문을 받는다. 그 지역의 부유한 상인이자 하버데셔스 상인조합장, 성 발부르가 교회의 관리인, 미술품 수집가인 코르넬리스 반 데르 헤이스트(Cornelis van der Geest)는 그에게 작품 의뢰가 가도록 주선했다. 이 기념비적인 세 폭 제단화는 십자가를 세우는 장면을 그렸다. 역동적인 중앙 패널은 사람들이 못 박힌 그리스도의 십자가를 세우는 장면을 묘사했다.

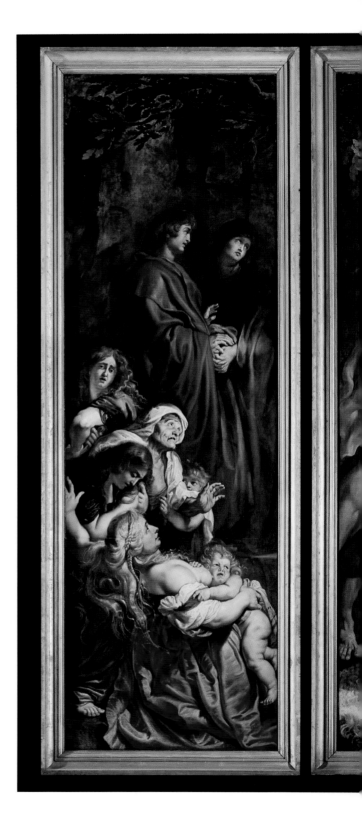

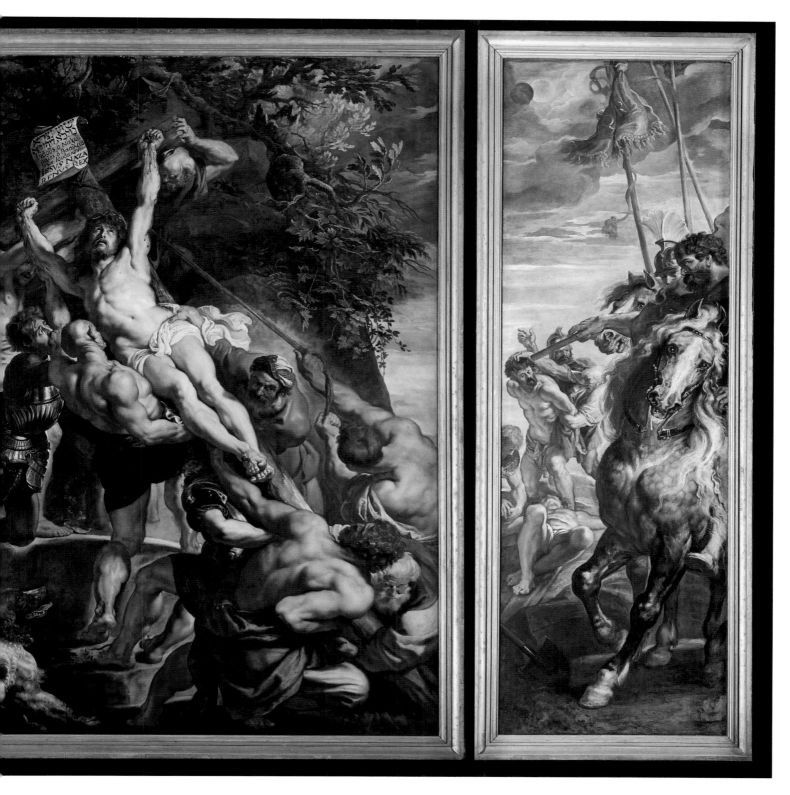

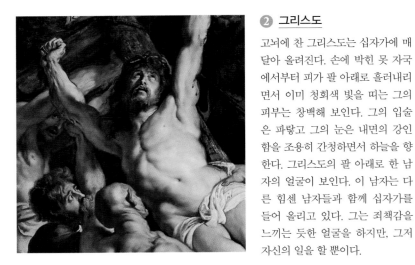

❷ 그리스도

고뇌에 찬 그리스도는 십자가에 매달아 올려진다. 손에 박힌 못 자국에서부터 피가 팔 아래로 흘러내리면서 이미 청회색 빛을 띠는 그의 피부는 창백해 보인다. 그의 입술은 파랗고 그의 눈은 내면의 강인함을 조용히 간청하면서 하늘을 향한다. 그리스도의 팔 아래로 한 남자의 얼굴이 보인다. 이 남자는 다른 힘센 남자들과 함께 십자가를 들어 올리고 있다. 그는 죄책감을 느끼는 듯한 얼굴을 하지만, 그저 자신의 일을 할 뿐이다.

❸ 빨간 옷의 남성

십자가를 들어 올리는 남자들 가운데 일부는 허리춤까지 상의를 탈의하였고, 다른 이들은 다양한 직업군에서 온 듯하다. 흑백 터번과 빨간 옷을 입은 이 남자는 로마인보다는 이집트인처럼 보인다. 대부분의 사람들처럼 예수를 쳐다보지도 않고 당장 자기 앞에 놓인 일에 집중한다.

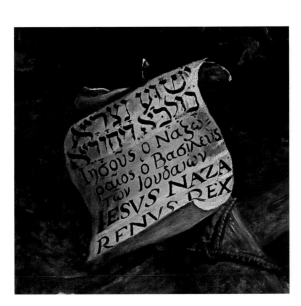

❹ 군인

갑옷을 입은 한 로마 군인이 사람들을 도와 십자가를 고정시키고 있다. 그는 그리스도를 바라보며 그의 고통을 인식한다. 그는 그리스도를 쳐다보는 몇 안 되는 사람이다. 다른 이들은 대부분 십자가를 세우는 데 집중하고 있다. 루벤스가 그린 모든 인물들과 마찬가지로 이 군인 또한 실물같이 묘사되었으며, 표현력이 풍부한 그의 표정은 공포의 완벽한 예이다. 그는 옆에 있는 건장한 남자와 대조를 이루는데, 그 남자는 바로 앞에서 일어나는 그리스도의 고통을 외면한 채 자신의 힘을 과시할 뿐이다.

❶ 명문

루벤스는 고전 교육을 받으면서 아마도 아람어와 그리스어, 라틴어를 배웠을 것이다. 그는 성경의 문헌학적 정확성에 주의를 기울이면서 십자가 맨 위쪽에 두루마리를 그리고, 성경의 한 구절을 세 가지 언어로 썼다. 요한복음에 기록된 것처럼 '유대인의 왕, 나사렛 예수'가 명문으로 쓰여 있다. 루벤스는 성경에 기록된 사건을 재현할 경우 역사적 정확성을 준수하라는 트리엔트 공의회의 지침을 따르고 있었다.

대부분의 종교적인 세 폭 제단화와 달리,
이 작품의 모든 패널은 같은 주제를 다룬다.
극적인 중앙 패널은 미켈란젤로의 영향을 보여준다.
왼쪽 패널은 구경꾼들과 애도하는 이들을 보여주며,
오른쪽 패널은 로마 군인들과 예수 옆에서
십자가 처형을 당하는 두 명의 도둑을 그린다.

기법

⑤ 구도

이 작품은 전통적인 르네상스 시대의 X자 구도를 적용했다. 십자가 밑부분을 한쪽 모서리에 배치하고 윗부분을 다른 상위 모서리에 둠으로써 그리스도의 신체가 중심점이 된다. 강렬한 사선 구도는 역동성을 자아내고 이 사건이 관람자의 눈앞에서 일어나는 듯한 강한 착각을 일으킨다.

⑥ 팔레트

풍부한 색채와 회화 기법은 티치아노의 가르침을 바탕으로 했고, 극적인 구성과 키아로스쿠로 명암법은 카라바조의 방식을 따랐다. 루벤스는 밑칠한 후 묽은 물감으로 윤곽선을 캔버스에 바로 스케치했다. 그의 팔레트에는 라피스 라줄리 또는 울트라마린, 아주라이트, 스몰트, 버밀리언, 레드 리드(연단색), 번트 시에나, 옐로 레이크, 녹청색, 연백색, 아이보리 블랙 등이 포함됐다.

⑦ 작업 방법

루벤스는 빠르게 작업하면서 몇 점의 상세하고 정확한 준비용 스케치를 만들어냈다. 그는 유명해지고, 부를 얻기 전에 이 스케치들을 만들었기 때문에 주로 혼자서 작업했다. 그는 다양한 모델을 사용했으며 특히 잔 근육의 움직임과 에너지가 넘치는 자세 및 단축법을 강조했다. 그는 테레빈유로 희석한 유화 물감을 캔버스에 대담한 붓질로 표현하며 매우 빠르게 작업했다.

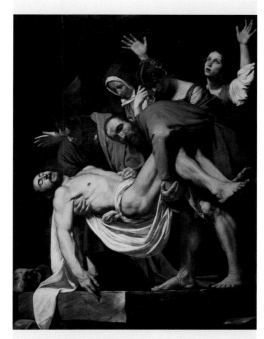

그리스도의 매장(부분)
Deposition from the Cross
카라바조, 1600~04년경, 캔버스에 유채, 300×203cm, 바티칸 시국, 바티칸 미술관

루벤스가 로마에 머물 때 카라바조도 그곳에서 일하고 있었고, 루벤스에게 커다란 영향을 끼치게 되었다. 반종교개혁의 중요한 목표 중 하나는 보는 이들을 참여시키는 것이었다. 이 작품은 그리스도의 육신이 그의 무덤으로 내려지는 장면을 사선 구도로 보여준다. 보통 쇠약하고 마르게 표현된 그리스도의 모습과 다르게 이 그림에서 그의 시신은 강하고 근육질로 묘사됐다. 이상화되지 않고 평범한 모습의 사도 요한과 니고데모가 그를 안고 있는데, 요한은 그의 팔 아래를, 니고데모는 그의 무릎 부분을 잡고 있다. 그들 뒤로 성모 마리아, 막달라 마리아, 그리고 글로바의 아내 마리아가 애도한다. 세부적인 묘사가 없는 어두운 배경은 관람자들이 인물들에 집중하도록 유도한다. 한편, 단축된 무덤의 석대는 관람자의 공간을 침범한다. 이 그림은 루벤스에게 지대한 영향을 미쳤다.

홀로페르네스의 목을 베는 유디트

Judith Slaying Holofernes

아르테미시아 젠틸레스키

1620년경, 캔버스에 유채, 199×162.5cm, 이탈리아, 피렌체, 우피치 미술관

아르테미시아 젠틸레스키(Artemisia Gentileschi, 1593-1652년경)는 토스카나 지방의 화가 오라치오 젠틸레스키(Orazio Gentileschi, 1563-1639)의 장녀였다. 그녀의 모친은 그녀가 열두 살 때 사망했다. 이후 아르테미시아는 부친의 공방에서 그림을 배우게 되는데, 부친과 마찬가지로 그녀 역시 카라바조로부터 큰 영향을 받는다. 그녀는 예술적 교육을 제외한 다른 교육은 거의 받지 못했으며 성인이 되기까지 읽고 쓰는 법을 배우지 못했다. 아르테미시아의 예술은 그녀의 파란만장한 삶 없이는 설명할 수 없다. 18세에 그녀는 부친의 친구이자 동료 화가인 아고스티노 타시(Agostino Tassi, 1580년경-1644)에게 겁탈을 당했다. 타시가 그녀와 결혼하겠다는 약속을 지키지 않자 그녀의 부친은 법적 소송을 제기했다. 7개월 동안의 송사에서 아르테미시아는 고문을 받으며 증거를 제시하도록 강요받았다. 법정은 타시에게 로마에서의 추방령을 명했지만, 형 집행은 이루어지지 않았다.

아르테미시아는 피렌체 출신의 화가와 혼인하고 피렌체로 이주했다. 그곳에서 여성 화가로는 흔치 않게 메디치 가문과 스페인의 왕 펠리페 4세의 후원을 받으면서 당대 주요 예술가 중 한 사람이 된다. 그녀는 피렌체에서 국립미술원(Accademia dell'Arte del Disegno)의 첫 번째 여성회원이 되면서 당대의 유명한 화가, 작가 그리고 사상가와 어울리게 되었다. 아르테미시아가 그린 고도의 자연주의적 화풍의 회화는 힘차고 강렬하며, 신화나 성경에 등장하는 강인하지만 고통을 겪는 여성을 주제로 자주 그렸다. 친분이 있었던 카라바조의 작업 방식을 따른 부친의 가르침을 따라 아르테미시아 역시 관찰을 통해서 그림을 그렸다. 사후에 그녀는 오랜 세월 잊혔는데, 1970년대 이후 페미니즘 운동의 아이콘이 되면서 뒤늦게 학계의 관심을 다시 받게 되었다.

아르테미시아는 '홀로페르네스의 목을 베는 유디트'를 주제로 여러 번 그림을 그렸다. 이 작품은 아마도 코시모 데 메디치가 의뢰한 듯하다. 성경에 등장하는 여장부 유디트는 베툴리아 출신의 귀족 계급의 유대인 과부였다. 유디트는 연회 후 술에 취한 홀로페르네스(그녀의 도시를 점령했던 네부카드네자르 왕의 장군)의 목을 벤다. 놀라운 자연주의 묘사의 이 작품은 키아로스쿠로 명암법과 유디트의 자세까지, 많은 부분이 카라바조의 영향 덕분에 탄생되었으며, 바로크 시대를 대표하는 작품으로 평가된다. 구약성경에 대한 그녀의 놀라울 정도로 분명한 해석은 현대의 관람자까지 감탄을 자아내게 한다.

수잔나와 장로들(부분) Susanna and the Elders

아르테미시아 젠틸레스키, 1610, 캔버스에 유채, 170×121cm, 프랑스, 파리, 루브르 박물관

아르테미시아가 열일곱 살 때 그린 초기의 이 작품은 놀랍도록 성숙하며 완성도가 높다. 이 작품은 성경 속 인물인 수잔나의 이야기를 다룬다. 그녀는 도덕적이고 젊다. 두 장로를 거부하자 그들은 거짓으로 그녀가 간음했다고 고발하고, 수잔나를 괴롭힌다. 성경에서 수잔나는 자신이 저지르지 않은 범죄 때문에 사형을 선고받지만, 다니엘이 그녀를 대신하여 이 사건에 개입하면서 결국 혐의를 벗는다. 여성의 관점에서 그린 이 그림에서 수잔나는 남자들이 그녀를 추행할 때 저항하며 연약해 보인다. 남성 예술가들에 의해 묘사될 때 수잔나는 대개 상황을 즐기는 듯한, 추파를 던지며 내숭을 떠는 것처럼 보인다. 이 장면에서 남자들은 그녀의 거부 의사를 무시하며 음흉한 시선으로 위협까지 가한다. 아르테미시아는 부드러운 색채와 둥근 윤곽선을 통해 미켈란젤로의 영향을 나타냈다.

❷ 팔찌

유디트의 팔찌에는 부분적으로 알아볼 수 있는 두 개의 이미지가 있다. 하나는 활을 들고 있는 여성이고, 다른 하나는 발 옆에 동물이 함께 있는 팔을 든 여성이다. 이들은 디아나 또는 아르테미스, 사냥의 여신이자 달과 동물의 여신이면서 예술적으로는 동정녀 마리아의 선구자로 표상된다. 아르테미스로 해석한다면 아르테미시아 자신을 상징하는 것이다.

❶ 홀로페르네스

아르테미시아는 술에 취한 상태에서 깨어나는 홀로페르네스 장군을 그렸다. 무슨 일이 일어나는지 완전히 깨닫지 못하고, 두 여성을 상대로 싸울 수도 없는 그의 상황을 세심하게 묘사했다. 유디트는 왼손으로 그의 머리를 움켜쥐고 오른손으로 그의 목을 벤다. 피가 솟구쳐 흘러나와 흰색 침대 시트를 물들인다. 일반적으로는 유디트가 홀로페르네스의 검을 사용하는 것으로 묘사하지만, 여기서는 십자가 문양의 검으로 그를 죽이는 모습을 연출했다. 이는 그리스도가 죄악을 이기는 것을 연상하게 한다.

❸ 아브라

유디트의 하녀는 보통 뒤에 서 있는 늙은 여성의 모습으로 그려지는데, 이 작품에서는 젊은 여성이 자신의 주인을 도와 폭군을 짓누른다. 바로 이 점이 여성들의 공모를 다룬 이 이야기에 신빙성을 더한다. 대장군이라면 여성 한 명쯤이야 제압할 수 있었겠지만, 취한 상태에서 두 명의 여성을 이기기에는 무리가 있었을 것이다. 홀로페르네스는 아브라를 밀어내려고 주먹을 휘두르지만, 그녀는 그를 꼼짝 못 하게 한다.

❹ 유디트

홀로페르네스 장군이 그녀의 고향을 공격하자 유디트는 협상하기 위해 찾아가는 것처럼 그의 군 막사를 방문한다. 그녀의 아름다움에 사로잡힌 홀로페르네스는 그녀를 유혹할 목적으로 저녁 식사를 함께 하자고 제안한다. 하지만 그는 와인을 너무 많이 마시는 바람에 곯아떨어진다. 유디트는 절호의 기회를 잡자 그녀를 범하려고 했던 장군의 목을 베어 버린다. 여기서 그녀는 집중하기 위해 이마를 찡그리고 그녀의 소매는 팔꿈치까지 올라와 있으며, 피는 그녀의 가슴과 드레스의 상체 부분까지 튄다.

아르테미시아는 실물을 그대로 그렸으며 특히 명암의 뚜렷한 대비를 강조했다. 그녀의 그림은 극적인 각도에서 묘사된 몇 명의 강인한 인물을 통해 연극적인 요소와 가공되지 않은 감정의 강렬함으로 이내 주목을 받게 된다. 자신의 관점을 당당하게 드러내기 위해 그녀는 개인적인 이야기 중 가장 생생한 요소들을 묘사하는 것을 꺼리지 않았다.

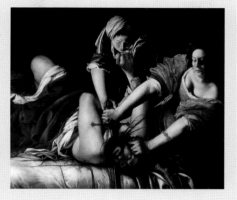

⑤ 질감

유디트가 입고 있는 정교한 의상과 막사 커튼의 질감은 장면의 잔혹성과는 대조적이다. 유디트는 금빛 다마스크를 입고 홀로페르네스는 자줏빛 벨벳 덮개로 덮여 있다. 선명한 흰색 리넨 시트는 질감과 색상을 명확하게 구분해준다. 검은 금색과 은색으로 반짝이고 유디트의 팔찌는 팔에 매달려 있다.

⑥ 구도

이 그림은 관습적이지 않은 것처럼 보이지만, 그림의 중앙 하부 3분의 1 지점에 놓인 검의 위치를 본다면 사실상 매우 전통적인 규칙을 따르고 있음을 알 수 있다. 세 인물의 팔은 모두 홀로페르네스의 목 위치로 향하며, 마치 화살처럼 목 베는 행위를 가리킨다. 이 구도는 현재 일어나고 있는 공포의 현장과 죽어가는 사람에게서 솟구치는 피를 강조한다.

⑦ 자신감 있는 기획

아르테미시아는 상당히 엷은 물감과 레드 레이크, 버밀리언, 옐로 오커, 울트라마린, 아주라이트, 번트 시에나, 납주석황색, 연백색, 아이보리 블랙이 포함된 팔레트를 사용하면서 심리적 역동성을 기꺼이 실험했다. 그녀는 성경 이야기에서 가장 놀랄 만한 부분을 찾아내어 대담한 붓질과 묽은 물감으로 작품을 구현했다.

홀로페르네스의 목을 베는 유디트 Judith Beheading Holofernes

카라바조, 1598-99, 캔버스에 유채, 145×195cm, 이탈리아, 로마, 바르베리니 궁전 국립 고전미술관

여린 유디트가 대장군의 목을 베는 극적인 순간을 선택해서 그렸지만, 이 그림은 아르테미시아의 해석만큼 물리적인 느낌이 나지 않는다. 하지만 테네브리즘과 같이 격렬한 명암대조, 즉 검은색 배경과 홀로페르네스의 얼굴 표현 등 아르테미시아가 카라바조의 그림에서 볼 수 있는 요소들을 취한 측면이 있다. 다만, 카라바조가 그린 유디트는 목을 베는 순간 두려워하며 움츠러든다. 성경 한 권이 유디트에게 헌정되었는데, 그녀가 여성으로서 적을 무찌르고 이스라엘 백성의 힘을 구현했기 때문이다. 여기서 유디트는 하녀와 함께 오른쪽에서 등장한다. 홀로페르네스의 뒤집힌 눈은 그의 죽음을 말해주지만, 아직 생명을 나타내는 신호는 남아 있다. 목을 베는 순간을 이토록 사실적으로 정확하게 재현한 점은 카라바조가 당대의 처형 장면을 목격했음을 시사한다.

웃고 있는 기사
The Laughing Cavalier

프란스 할스
1624, 캔버스에 유채, 83×67.5cm, 영국, 런던, 월리스 컬렉션

프란스 할스(Frans Hals, 1582년경-1666)는 벨기에 항구 도시 안트베르펜에서 태어났다. 유년 시절 그와 그의 부모님은 스페인의 침공을 피해 1585년 네덜란드 서부 하를럼에 정착했고 여생을 이곳에서 보냈다. 1600년에서 1603년 사이 그는 네덜란드에 이민 온 카럴 판 만더르(Karel van Mander, 1548-1606) 수하에서 미술 수업을 받았으며 짧은 기간 안에 성공적인 경력을 쌓았다. 할스는 하를럼 시민들의 특징과 생생한 모습을 잘 포착한 초상화로 유명해졌다. 그림의 인물들은 개인 초상화부터 가족, 시민군, 하를럼 구빈원의 운영진을 그린 집단 초상화 등이었다. 그는 특히 인물 간의 관계와 개성을 생동감 있게 표현하는 데에 탁월한 재능을 보였다.

할스는 자신의 성공에도 불구하고 심각한 재정난을 겪기도 했으며 말년에 생을 마감할 때는 매우 빈곤했다. 그는 두 명의 아내로부터 열 명의 자녀를 낳았다. 빚이 갈수록 늘어나자 그는 가족을 부양하고 작품 활동을 유지하기 위해 예술 복원가, 미술중개상 및 예술 분야 과세전문가로 일했다. 삶에 대한 그의 자세는 태평했다. 그의 작품은 자유로운 표현, 느슨한 붓질, 부드러운 색채와 빛의 사용, 분위기의 연출을 통해 기존 관습을 타파하며 초상화의 개념을 새롭게 재정립했다.

생동감 넘치는 이 반신상은 할스를 그토록 인기 있는 초상화가로 만들어준 모든 요소를 담고 있다. 이 작품은 마치 인물의 실물을 관찰하면서 빠르게 그린 것처럼 보이며, 전형적인 바로크 시대의 용맹함을 나타내는 고귀한 인물로 묘사했다. 관람자를 보기 위해 모자를 비스듬히 뒤로 뉘어 쓰고 있는 이 인물은 사치스러운 옷을 입고 부유함과 자신감을 보여준다. 그는 사실 '웃고' 있지 않으며 오히려 그가 미소를 짓고 실제 '기사'였다는 그 어떠한 증거도 찾을 수 없다. 정확히 입증되지는 않았지만, 이 인물이 성공한 네덜란드 의류상 틸레만 로스테르만(Tieleman Roosterman)이라는 주장이 제기되었다. 할스는 2년 후 로스테르만을 다시 그렸다. 모델의 눈부신 의상에 나타나는 용맹함과 구애에 대한 암시는 이 작품이 약혼 초상화임을 알려준다. 지금까지 약혼 상대에 대한 동반 그림은 확인되지 않았지만 말이다. 원래 이 작품은 단순히 〈남자의 초상화(Portrait of a Man)〉로 알려졌으나, 19세기 후반 영국 왕립 미술원의 전시회에 〈웃고 있는 기사〉라는 제목으로 출품된 이후부터 줄곧 그렇게 불렸다.

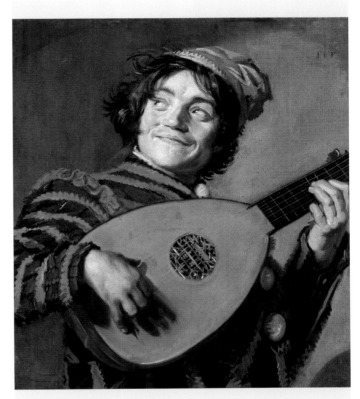

류트를 연주하는 어릿광대 Buffoon with a Lute
프란스 할스, 1624-26, 캔버스에 유채, 70×62cm, 프랑스, 파리, 루브르 박물관

이 작품은 광대 의상을 입고 류트를 연주하는 배우를 그린 것으로, 정식으로 의뢰받은 초상화가 아닌 트로니(Tronie, 17세기 네덜란드에서 주로 그려진 가슴 높이의 초상화-역자 주)로 간주된다. 음악의 덧없음을 은유적으로 그린 듯하다. 자유롭게 다룬 느슨한 붓질과 직접적인 구성을 통해 즉흥성을 감각적으로 연출했다. 측면의 강한 명암 처리는 이 작품이 할스의 카라바지스트 시기에 만들어진 것임을 알려준다. 물론, 그가 카라바조를 따라 한 것이 아니라 그저 당대의 유행을 따라 유사 화법을 구현했을 가능성도 있다.

② 레이스

하를럼의 중요한 교역 분야였던 직조와 양조는 17세기에 실크, 레이스 및 다마스크 직물로 대체되었다. 여기서 할스는 레이스가 달린 옷깃과 정교하게 자수를 놓은 소매, 소매 사이로 나와 있는 레이스까지 모두 묘사하는 데 상당히 세심한 주의를 기울였다. 입고 있는 의상으로 인해 모델이 내뿜는 자신감과 위풍당당함은 옷이 그의 인생에서 중요한 부분을 차지했음을 나타낸다.

③ 소매

소매에 있는 금색, 흰색, 빨간색의 화려한 자수는 복잡한 패턴을 특징으로 한다. 이 패턴들은 사랑의 기쁨과 고통을 상징하는 큐피드의 벌들, 머큐리의 날개 달린 지팡이와 모자, 화살, 불꽃, 하트 모양, 연인의 매듭을 포함한다. 레이피어(rapier)의 금색 끝부분이 그의 팔꿈치 안쪽에 밀어 넣어져 있지만, 그림 속 인물이 반드시 군대 소속인 것을 의미하지는 않는다. 왜냐하면 그 당시에 검술은 신사의 징표로 여겨졌기 때문이다.

① 얼굴

남자는 관람자를 바라보고 있으며 그의 눈은 무언가를 알고 있다는 듯 미소를 띠고 있다. 그의 근사한 검은 모자, 위쪽을 가리키는 콧수염, 술 모양의 턱수염은 최신 유행을 보여주며, 빛나는 코, 분홍빛 뺨과 입술은 건강함을 나타낸다. 곱슬머리, 흰색 옷깃과 곧은 자세는 자부심이 있는 젊은 신사를 암시하는 한편, 그의 입꼬리로부터 전해지는 의미심장한 미소는 쾌활함과 유머를 전달한다.

생동감 넘치는 인물 묘사와
고도의 예술적 기교를 보여주는 이 작품은
할스의 유명한 초상화 작품 중 하나이다.

기법

❹ 구도

할스는 화면에 근접하게 인물을 배치하고 낮은 위치에서 인물을 묘사했다. 이러한 구도를 통해 그림을 친숙하게 하고, 관람자가 인물을 올려다보게 한다. 그림 속 남자는 빈 배경에서 앞으로 튀어나와 있는 것처럼 보인다.

❺ 붓질

붓질이 보이지 않아야 하는 당시의 관습을 고려할 때, 할스는 얼굴 부분에 잘 혼합된 붓 자국과 의상에 있는 더 긴 자국 등 붓놀림이 명백히 드러나는 화법을 구사했다. 이는 즉흥성을 유발한다. 당시에는 이처럼 자유롭게 처리한 화법이 이례적인 것이었으나, 19세기 들어서는 사실주의와 인상주의의 전조로 여겨졌다.

❻ 팔레트

동시대의 스페인 출신 화가 디에고 벨라스케스와 마찬가지로 할스도 색조보다는 형태와 모양을 구성하기 위해 색을 사용했다. 차가운 회색 배경에 검은색과 흰색의 의상 배치는 선명한 노란색과 빨간색 그리고 주황색을 효과적으로 앞쪽으로 더 드러내며, 동시에 화려하고 반짝이는 효과를 자아낸다.

❼ 레이어

할스는 종종 '알라 프리마(alla prima)' 기법을 사용했다. 알라 프리마는 '처음에(또는 한 번에)'라는 이탈리아어로, 빠르고 결단력 있는 붓질 화법을 설명하는 표현이다. 또한, 그는 이전에 칠한 물감이 젖은 상태에서 계속 그리는 '웨트-인-웨트' 방식으로도 작업했다.

브리지다 스피놀라 도리아 후작 부인의 초상(부분) Marchesa Brigida Spinola Doria

페테르 파울 루벤스, 1606, 캔버스에 유채, 152.5×99cm, 미국, 워싱턴 국립미술관

할스의 스타일과 접근법은 유일무이했으나, 그는 동시대의 플랑드르 대표 화가 루벤스에게 영감을 받았다. 할스는 이 초상화를 직접 본 적이 없었지만, 두 화가의 작품에는 여러 유사점이 있다. 루벤스는 이 작품을 이탈리아 제노바에서 그렸다. 제노바 귀족 출신의 브리지다 스피놀라 도리아 후작 부인은 이전 해에 혼인을 했다. 할스가 그린 '기사'와 마찬가지로 루벤스는 작품을 감상하는 이를 향한 그녀의 깊은 응시와 입술에서 읽을 수 있는 비밀스러운 미소를 통해 강력한 존재감을 만들었다. 기교가 넘치는 붓질과 반투명한 유약을 사용한 기법은 그녀의 화려로운 의상을 묘사하고, 빛은 그녀의 얼굴을 환히 비춰준다. 그녀의 시선은 이 그림이 아래에서 위로 올려다보게끔 의도되었음을 시사한다.

황금송아지 숭배
The Adoration of the Golden Calf

니콜라 푸생
1633–34, 캔버스에 유채, 153.5×212cm, 영국, 런던, 내셔널 갤러리

대부분의 작업 활동을 로마에서 보낸 프랑스 출신의 예술가 니콜라 푸생 (Nicolas Poussin, 1594-1665)은 작품의 주제를 집중적으로 연구한, 감각적이고 매우 지적인 사람이었다. 그의 예술은 명료함과 질서 및 부드러운 선이 특징이다. 자크 루이 다비드(Jacques-Louis David), 장 오귀스트 도미니크 앵그르, 세잔(Cézanne) 등 후속 화가들에게도 많은 영감을 주었다.

그는 노르망디의 레장들리에서 태어나 루앙과 파리에서 교육을 받았다. 그는 고전과 르네상스 예술에 자연스럽게 매료되어 1624년 베네치아를 경유하여 로마로 향했다. 이탈리아에서는 고전 이야기의 인물이 등장하고 복합적인 구성을 특징으로 하는 자신만의 스타일을 개발했다. 이와 더불어 푸생은 풍경화의 선구자가 되었다. 그는 아르망-장 뒤플레시스, 리슐리외 추기경에 의해 왕에게 수석 궁정화가로 임명을 받고 1640년과 1642년 사이에 파리로 돌아왔다.

이 그림은 로마에서 푸생을 후원했던 카시아노 달 포초(Cassiano dal Pozzo)의 사촌인 아마데오 달 포초(Amadeo dal Pozzo)가 의뢰했다. 구약 성경의 출애굽기에 의하면 모세는 이집트에서 노예살이하던 이스라엘 백성들을 이끌어 탈출하도록 인도했다. 모세가 십계명을 받으러 시나이산을 오른 후 하산하여 돌아와서 보니, 이스라엘 백성들은 다시 옛 이교도 습관대로 돌아가 금송아지 우상을 세우고 이를 경배하고 있었다고 한다.

아르카디아의 목자들(부분)
The Arcadian Shepherds
니콜라 푸생, 1637–38, 캔버스에 유채,
87×120cm, 프랑스, 파리, 루브르 박물관

〈아르카디아에도 나는 있다〉라고 불리기도 하는 이 그림은 목자들이 있는 전형적인 목가적인 장면을 그렸다. 묘비에 새긴 명문의 뜻은 다음과 같다. 'Et in Arcadia Ego', 즉 '아르카디아에도 나는 있다.'라는 메시지를 전하며, 해석하자면 '목가적인 이상향에도, 나, 죽음은, 항상 존재한다.'를 의미한다.

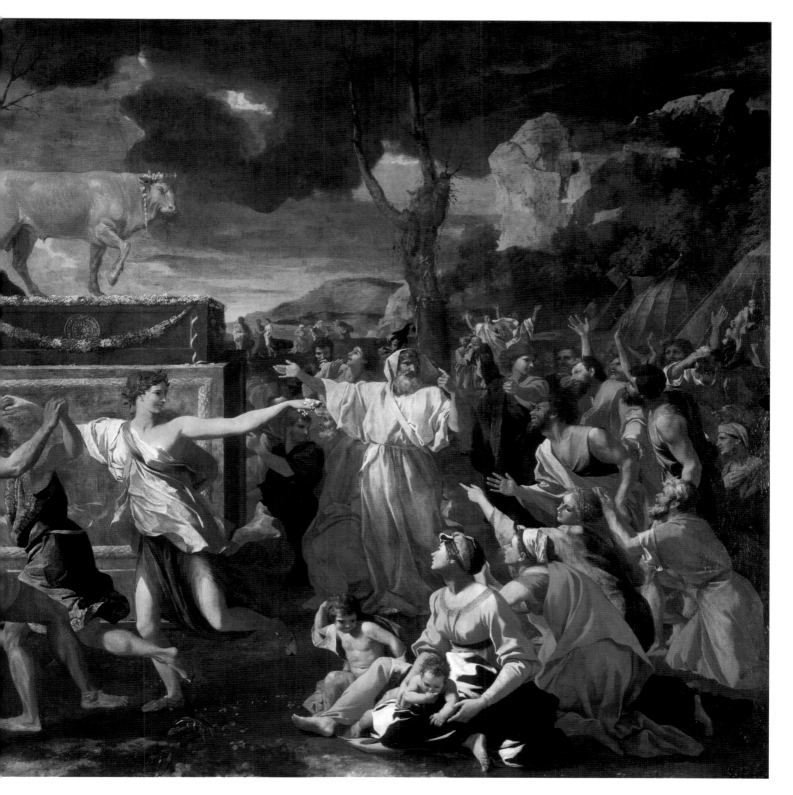

디 테 일

① 흰색 옷의 남성

성경에 기록되기를, '모세가 십계명 돌판을 받기 위해 시나이산에 오른다. 그가 없는 동안 이스라엘 백성들은 아론의 도움으로 우상을 만들고 노래와 춤을 추며 경배한다.' 이 인물은 모세의 형 '아론'이며 금송아지 우상을 세워 달라는 이스라엘 백성들의 요구를 들어준다. 그는 모든 여인들로부터 금귀고리를 모아서 녹인 후 금송아지 우상을 만든다. 푸생은 아론을 구별하기 위해 흰색으로 칠했다. 그의 동작은 보는 이들의 시선을 금송아지로 향하게 이끈다.

② 모세

그림의 왼쪽 상단에 작게 그려진 모세와 여호수아가 십계명을 들고서 시나이산에서 내려온다. 성경에 따르면 사람들의 노랫소리를 듣고 금송아지와 춤추는 모습을 본 모세가 '불같이 화를 내면서 십계명 돌판을 시나이산 아래로 던져 깨뜨려 버렸다.'라고 한다. 화가 난 그는 이스라엘 백성이 우상숭배를 하는 것에 분노하면서 십계명 돌판을 던지려고 한다.

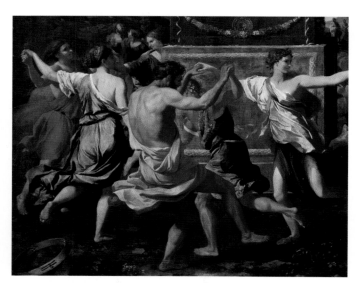

③ 춤추는 사람들

르네상스 회화와 고전적 조각품에서 영감을 받아 그린 춤추는 인물들은 그림을 처음 바라볼 때 관람자의 주의를 산만하게 만들기 위한 하나의 장치이다. 푸생은 모델로 사용하기 위해 점토로 작은 인물 조각들을 만들었다고 전해진다. 조각된 양각 부조나 채색된 그리스 양식의 꽃병에서 볼 수 있는 것처럼 인물들은 개별적 동작과 움직임을 보여주지만, 서로 분리되어 있다. 그는 구성을 통일하기 위해 그림 전체에 파란색, 빨간색, 주황색 의상을 반복적으로 입혔다. 흰색 옷을 입은 여성의 길게 뻗은 팔은 관람자의 시선이 아론과 구석에 앉은 인물로 향하게 한다.

❹ 우상

경배하는 인물들 위로 제단에 세워진 금송아지 우상은 따뜻하고 영롱한 빛을 띤다. 한쪽 다리를 들고 있는 금송아지의 모습은 매우 사실적이며, 푸생이 직접 관찰하여 명료하게 그렸다. 동상 주변의 하늘은 불길하게 어두워진다. 구름이 모여 이른 아침 해를 가린다. 동상은 의도적으로 수평선 위쪽에 배치되어 보는 이들은 금송아지를 올려다볼 수밖에 없다. 또한 이 동상은 배경 언덕으로 인해 V자 모양의 틀 안에서 빛을 받는 듯하다.

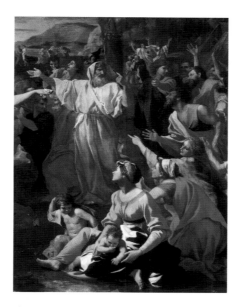

❺ 무대 같은 배치

푸생은 무대 같은 배경을 만들었다. 그림의 오른쪽 하단에 앉아 있는 인물들은 왼쪽 인물들의 열렬한 춤 그리고 에너지와 대조를 이룬다. 배경에는 춤추는 인물들과 대조되는 옷을 입고 있는 어른들을, 전경에는 아기들을 삼각형 구도로 배열했다. 이들은 펼쳐지는 광경에 경이로워하며 주목한다. 각 인물들은 동상을 향해 팔을 뻗는데, 이렇게 팔로 만든 대각선은 사람들의 시선을 동상으로 이끈다.

❻ 붓질

선이 가장 우선시되어야 한다는 그의 신념을 강조하듯 푸생의 붓질은 절제되고, 또렷하고, 매끄러우며, 강하게 모델링된 이미지의 형태를 신중히 만들어간다. 이후의 프랑스 미술 아카데미 회원들은 그의 신념을 열렬히 환영했다. 이 접근 방식을 취한 그의 많은 추종자들은 푸시니스트 (Poussinistes, 데생을 중시하는 '푸생파'-역자 주)로 불리게 되었다. 푸생파는 형태를 묘사하기 위해서 색상보다는 선이 우선되어야 한다고 생각했으며, 색을 그림의 장식적인 요소로 간주했다. 그들은 또한 고전 예술을 찬미했다.

소크라테스의 죽음 The Death of Socrates
자크 루이 다비드, 1787, 캔버스에 유채, 129.5×196cm, 미국, 뉴욕, 메트로폴리탄 미술관

푸생의 스타일은 18세기 신고전주의자들에게 큰 영향을 미쳤다. 자크 루이 다비드는 특히 그의 고전적인 주제와 부드러운 윤곽에서 영감을 받았다. 이 그림은 플라톤이 묘사한 대로 소크라테스의 사형 집행 장면을 그린 것이다. 신들을 부정하고 가르침을 통해 젊은이들을 타락시켰다고 아테네 정부에게 고소당한 소크라테스는 두 가지 선택의 기로에 서게 된다. 그는 독미나리 독배를 마시고 죽거나 자신의 신념을 포기하거나, 둘 중 하나만을 선택해야 했다. 다비드는 소크라테스가 독을 마시기 직전에 슬픔에 젖은 제자들과 평온한 상태에서 영혼의 불멸성에 대해 이야기하는 모습을 그렸다. 다비드는 푸생의 그림과 유사한 복장을 한 인물들과 색상들을 사용하면서 그와 마찬가지로 세련되고 지적인 이미지를 그려냈다.

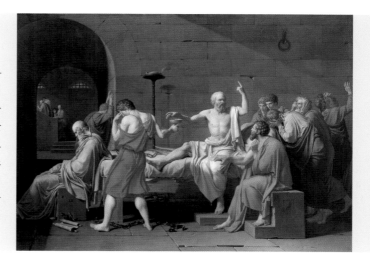

야경

The Night Watch

렘브란트 판 레인

1642, 캔버스에 유채, 379.5×453.5cm, 네덜란드, 암스테르담 국립미술관

렘브란트 하르멘스존 판 레인(Rembrandt Harmenszoon van Rijn, 1606-69)은 네덜란드에서 두 번째로 큰 도시인 레이던에서 태어났다. 그는 유럽 미술계의 가장 위대한 화가이자 판화가 중 한 명이며 네덜란드 예술세계에서는 역사상 가장 중요한 인물로 여겨진다. 렘브란트는 자화상, 동시대 인물의 초상화, 역사화 및 성경 이야기를 다룬 그림으로 잘 알려져 있다. 그는 특정 후원자를 위해서 일하기보다 공개 시장을 통해 작업한 최초의 주요 예술가였으며, 그의 그림과 동판화 및 드로잉은 유럽 전역에서 고가로 판매되었다. 렘브란트는 종종 '네덜란드의 황금시대'라고 일컫는 엄청난 부와 문화적 성취를 누리던 시기에 작품 활동을 했다. 그는 젊었을 때 성공을 거두었다고 할 수 있지만, 후반부의 삶은 개인적인 비극과 재정적 어려움으로 점철되었다. 하지만 예술가로서의 명성은 여전히 높았다.

　이 그림의 배경은 대낮으로 설정되어 있다. 겹겹이 쌓인 흙먼지와 광택제(varnish, 표면처리에 사용되는 투명한 도료-역자 주)로 인해 작품이 거뭇거뭇하게 변색된 이후 18세기 말에 처음 〈야경〉이라는 제목으로 불렸다. 시민 민병대의 집단 초상화로, 보다 정확한 제목은 〈프란스 반닝 코크 대장과 빌렘 반 로이텐부르그의 민방위대〉이다.

두 개의 원이 있는 자화상

Self-Portrait with Two Circles

렘브란트 판 레인, 1659-60, 캔버스에 유채, 114.5×94cm, 영국, 런던, 켄우드 하우스

53세의 렘브란트는 팔레트와 붓, 말스틱(Mahlstick, 팔 받침 막대기-역자 주)을 들고 작업하고 있는 자신을 묘사했다. 뒷배경에 두 개의 원을 그린 이유는 아직도 수수께끼로 남아 있다. 두 개의 원은 조토가 자신의 예술적 능력을 보여주기 위해 그린 완벽한 원을 암시하는 것으로 추정된다. 그의 옷에서도 볼 수 있듯이 렘브란트는 다양한 세부 사항을 미완성 상태로 남겨두었다. 또한, 붓의 손잡이 부분을 사용해 그의 콧수염을 긁음으로써 역시 전통적인 관습에서 벗어났다.

❷ 프란스 반닝 코크 대장

검은 제복에 빨간 띠를 두른 이 사람은 암스테르담의 시장이자, 제2구역의 시민 민병대를 이끄는 프란스 반닝 코크 대장이다. 그는 네덜란드 개신교 지도자를 상징하며 17명의 민병대원과 함께 1639년경 렘브란트에게 이 그림을 의뢰했다.

❶ 신비로운 소녀

이 소녀는 어둠 속에서 빛이 난다. 중위의 화려한 의상을 연상시키는 정교한 금빛 드레스와 흘러내리는 금발 머리를 한 소녀는 관람자의 시선을 사로잡는다. 소녀의 허리띠에는 큰 흰색 닭이 거꾸로 매달려 있다. 닭의 발톱은 시민 민병대인 클로베니에르(kloveniers) 또는 화승총수(arquebusiers, 화승총으로 무장한 병사-역자 주)를 나타낸다. 그들의 상징은 푸른 배경의 황금 발톱이었다. 그녀는 민병대의 상징 또는 마스코트로 그림에 포함된 것이다.

❸ 노란 옷의 남자

렘브란트의 그림은 네덜란드 개신교와 네덜란드 가톨릭교 사이의 연합을 보여준다. 반닝 코크 대장의 중위인 빌렘 반 로이텐부르그는 흰 띠를 두른 노란색 제복을 입고, 의장검을 들고서 성큼성큼 힘차게 앞장서는 듯하며, 반닝 대장과 함께 민병대를 이끌고 있다. 노란색은 승리를 나타내고, 그는 네덜란드 가톨릭교를 대표한다.

❹ 민병대원

민병대 단체들은 도시를 방어하기 위해 소집할 수 있는 사람들의 집단이었다. 그들은 정해진 시간에 모였고, 이 그림은 그 모임들 가운데 하나를 그렸다. 렘브란트가 민병대 그림을 그린 무렵 그들은 더 이상 암스테르담의 성벽을 방어하거나 낮 또는 밤 경비를 할 필요가 없었다. 렘브란트는 헬멧을 쓴 인물 뒤에서 베레모를 쓴 채 그림 밖을 유심히 내다보는 자신을 그렸다.

❺ 동작의 감각

행진할 준비를 하고 있는 남성들이 만들어낸 대담한 구성은 생동감을 자아낸다. 렘브란트의 인물 배치는 엄청난 활력을 창출하며 이것은 빛과 어둠을 뛰어나게 구사함으로써 강화된다. 특이하게도 그는 젊은 화가들에게 관례로 전해 내려온 조언, 즉 이탈리아 미술을 직접 공부하기 위해 이탈리아를 여행하라는 말을 따르지 않았다. 그 대신 렘브란트는 조국의 예술에서 충분히 배울 것이 있다고 생각했다.

❻ 기법

렘브란트는 여러 가지 기법을 사용했다. 여기에서 그는 일부 면을 미세한 부분까지 기획했으며 어떤 부분에서는 임파스토 기법으로 물감을 두껍게 칠했다. 키아로스쿠로 명암법은 극적인 연출과 깊이감을 만드는 데 사용됐다. 이 그림에서는 여러 인물들이 복합적으로 동작을 취하고 있다. 가만히 서 있거나 단순하고 점잖은 몸짓을 취하는 대신 모든 인물들은 다양한 동작 중이다. 예를 들어 이 남성은 소총을 들고 준비 태세를 갖추고 있다.

❼ 무기와 드럼 그리고 개 한 마리

렘브란트는 공식적인 유니폼이나 갑옷을 입지 않은 사람들을 표현했는데, 그들은 다양한 갑옷과 헬멧을 착용하고 다양한 무기를 들었다. 일부는 창을 높이 들고, 드럼을 치는 이는 그들을 고무하기 위해 행진 리듬을 울린다. 개 한 마리가 그의 발밑에서 열렬히 짖어 댄다. 그들은 행진하고 있지만, 아마도 사격 대회나 퍼레이드에 참여하기 위해서일 것이다.

감자 먹는 사람들 The Potato Eaters

빈센트 반 고흐, 1885, 캔버스에 유채, 82×114cm, 네덜란드, 암스테르담, 반 고흐 미술관

빈센트 반 고흐(Vincent van Gogh)는 네덜란드 뉘넨 지역의 농민 그리고 노동자들과 함께 살면서 이 그림을 그렸다. 그는 사람들과 그들의 삶을 가능한 한 충실하게 묘사하려고 노력했다. 그는 어렸을 때부터 렘브란트의 작품에 감탄했으며, 이 그림에서도 렘브란트와 연관된 어두운 색상들을 사용하면서 농민들의 침울한 삶의 진면목을 묘사했다. 렘브란트의 작품에서 배운 느슨한 붓놀림으로 인해 효과는 더 두드러지면서, 농민들이 소박한 식사로 감자를 먹는 장면은 이 그림의 영적인 깊이를 보여준다. 이런 깊이 또한 다른 이들에 대한 렘브란트의 공감을 따른 것으로 볼 수 있다.

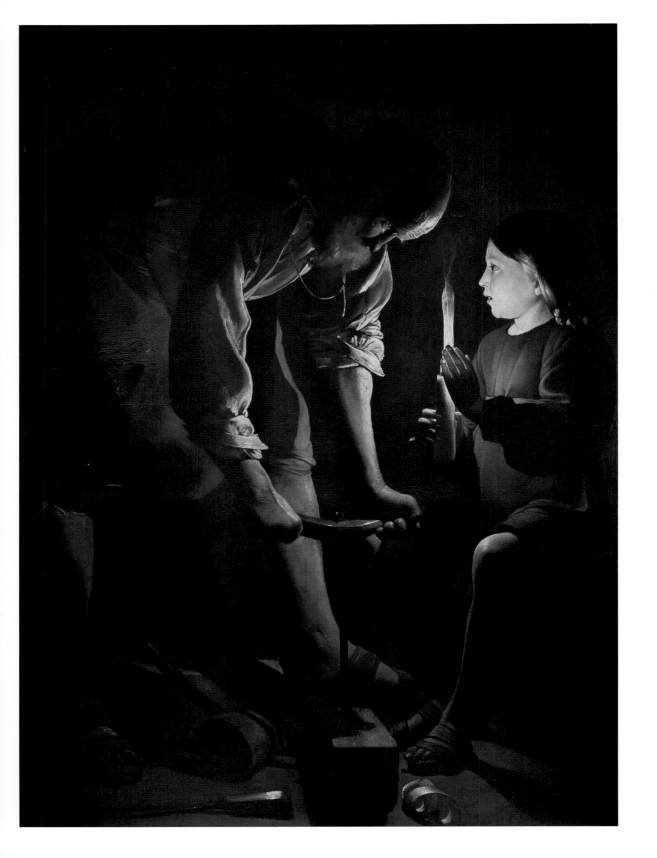

목수 성 요셉

St Joseph the Carpenter

조르주 드 라 투르

1642년경, 캔버스에 유채, 137×102cm, 프랑스, 파리, 루브르 박물관

조르주 드 라 투르(Georges de La Tour, 1593-1652)는 프랑스 출신의 바로크 양식 화가이며, 대부분의 시간을 로렌 공국에서 보냈다. 그는 주로 분위기 있고 촛불이 비치는 강한 명암을 사용한 종교화 및 장르화를 그렸다.

라 투르는 제빵사의 둘째 아들로 메스(Metz)의 교구에 속해 있는 빅쉬르세유에서 태어났다. 메스는 엄밀히 따지면 신성로마제국에 속했지만, 1552년 이후부터는 프랑스의 통치를 받았다. 라 투르의 삶이나 교육 과정에 대해서는 분명치 않은 것이 많다. 아마도 그는 일찍이 이탈리아와 네덜란드로 여행을 갔을 가능성이 크다. 그의 화풍은 카라바조의 자연주의, 테네브리즘과 함께 네덜란드의 위트레흐트 화파, 헨드리크 테르브뤼헌(Hendrick Terbrugghen) 같은 당대의 북유럽 예술가들로부터 영향받았음을 보여준다. 라 투르가 다른 북유럽 예술가들의 판화 또는 회화 작품을 통해서 예술을 접하게 되었다는 가설도 제기된다. 이 시기에 제작된 선명한 일광이 비추는 그의 그림은 고요한 분위기와 장식 및 질감의 세밀한 가공이 특징이다. 그러나 카라바조의 작품과 달리 라 투르의 종교화에는 극적인 효과와 역동성이 빠져 있다. 결혼한 후 1620년 무렵에 그는 번성한 도시 뤼네빌에서 살았으며 종교화 및 풍속화를 그리는 화가로 인정받았다. 저명한 후원자로는 루이 13세, 로렌 공작 앙리 2세, 드 라 페르테 공작 등이 있다. 그는 1638년경부터 1642년경까지 파리에 살면서 궁정화가로 일했다. 그는 점점 하나의 촛불로만 조명된 장면을 그렸으며, 점차 그림의 형태를 단순화했다. 세상을 떠난 이후 그는 역사 속으로 사라지는가 싶었지만, 1915년 독일 미술사가 헤르만 보스(Hermann Voss)에 의해 재조명되었다. 보스는 다른 예술가들의 작품으로 알려진 여러 그림에서 라 투르의 화풍을 알아보고 진정한 주인을 찾아주었다.

이 그림은 라 투르가 상상한 그리스도의 어린 시절을 그린 것이다. 마리아와 요셉이 열두 살이 된 그리스도를 잃어버렸다는 누가복음의 기록 외에는 성경에 예수의 어린 시절에 대한 언급이 거의 없다. '마리아와 요셉은 사흘 후 예수를 성전에서 찾았는데, 그는 박사들에게 둘러싸여 중앙에 앉아서 그들의 말을 듣고 질문을 하고 있었다.' 이 인물이 바로 그림 속 어린 소년이다. 이 그림에서 라 투르는 요셉의 작업실에서 일어날 법한 장면을 묘사했다.

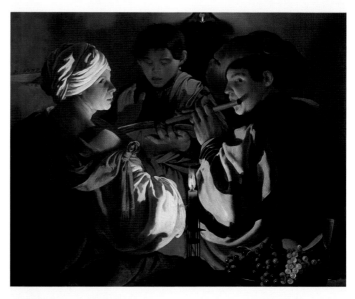

콘서트 The Concert

헨드릭 테르브루그헨, 1626년경, 캔버스에 유채, 99×117cm, 영국, 런던, 내셔널 갤러리

헨드릭 테르부르그헨(Hendrick Terbrugghen, 1588-1629) 또는 테르 부르그헨(ter Brugghen)은 카라바조의 네덜란드 후예 중 한 사람이다. 그는 헤리트 반 혼토르스트(Gerrit van Honthorst, 1592-1656), 디르크 반 바부렌(Dirck van Baburen, 1595년경-1624)과 함께 위트레흐트 화파의 카라바지스티(카라바조의 추종자)의 일원으로 유명해졌다. 카라바조의 영향력은 그들의 작품에 잘 나타났고, 이 작품들은 또다시 대를 이어서 라 투르에게 영감을 주었다. 이 장면은 카라바조가 탐구했던 주제들을 바로 연상시킨다. 촛불을 켜 둔 채 형형색색의 옷을 입은 연주가들의 반신상을 확대하여 그렸다. 그림 속 벽에는 그림자가 서로 장난치듯 춤추며 색채는 미묘하다. 연주가들은 직접성을 느낄 수 있는 가까운 간격으로 묘사되어 있다. 테르브루그헨의 작품에는 이처럼 술을 마시는 사람들과 음악가가 자주 등장하는데, 이는 라 투르에게 직접적인 영향을 미쳤다.

① 요셉

중세 시대에 그리스도의 어린 시절에 관한 외경 문헌들이 유포되었다. 한 이야기에 의하면 침대 제작을 의뢰받은 요셉이 어린 예수를 데리고 적절한 나무를 찾아다닌다. 그러나 나무를 자르면서 그가 측정할 때 실수했다는 것을 깨닫는다. 이에 아이는 기적을 시행했고 목재는 올바른 크기가 된다. 이 이야기를 정확히 재현한 것은 아니지만, 이 그림은 목수의 수호자인 요셉이 촛불로 밝힌 작업실에서 허리를 굽히고 작업 중인 모습을 보여준다. 그의 이마에는 깊은 주름이 잡히고, 회색의 수염과 콧수염은 그의 나이를 암시한다. 그는 마리아보다 훨씬 나이가 많았다.

② 예수

창백한 피부, 긴 황금빛 머리카락을 가진 포동포동한 얼굴의 여덟 살 소년은 계부의 작업을 바라보면서 그와 이야기하거나 질문을 한다. 소년의 얼굴은 그림에서 방을 밝히는 가장 밝은 부분으로 강조되었으며, 관람자들이 그가 누구인지 확실히 인지할 수 있도록 한다. 그의 눈, 치아, 코, 머리카락 등에 찍힌 흰색 물감의 작은 반점은 사실감을 더한다. 요셉을 향한 그의 애정 어린 시선은 17세기에 강조된 가족생활의 중요성을 지지하듯 드러낸다. 그러나 라 투르가 전하는 감정 묘사는 거의 설득력이 없어 보인다.

③ 손

어린 소년은 손톱에 때가 낀 손으로 요셉을 위해 촛불을 들고 있다. 라 투르는 소년의 오른손을 강렬한 명암법으로 능숙하게 그렸으며, 불꽃을 보호하는 왼쪽 손에서는 어둠을 밝히는 빛이 난다. 이는 요한복음에 설명된 대로 그리스도가 다른 사람들의 삶에 빛을 가져다준다는 것을 암시한다. '나는 세상의 빛이니 나를 따르는 자는 어둠에 다니지 아니하고 생명의 빛을 얻으리라.' 촛불의 작은 불빛이 상징적으로 온 방을 밝게 비추는 것처럼 보인다.

이 장면은 신성한 존재를 암시하는 일상생활의 한 장면이다. 요셉은 나무 조각을 뚫기 위해 손에 오거를 쥐고 있다. 이 부분은 미묘하지만, 나무 조각과 오거의 배열은 대략 십자가 모양이며, 그리스도가 미래에 십자가에서 희생을 당할 것을 암시하는 복선이다. 당시 로렌 지역에서의 프란체스코회 부흥에 참여한 라 투르는 프란체스코회가 장려한 예배의 세 가지 주요 부분인 성 요셉과 예수 그리고 십자가에 초점을 맞추었다.

처음에 라 투르는 밝은 색상의 장면을 그렸으며, 종종 악한들을 소재로 다루었다. 나중에는 그의 특징으로 알려진 촛불로 조명된 어두운 분위기의 종교적 장면들을 그리기 시작했다. 육체, 질감, 빛을 재현하는 그의 기술과 장면 설정은 흥미 유발과 극적인 요소를 연출하기 위해 계산된 것이다.

기법

⑤ **테네브리즘**

라 투르는 테네브리즘과 키아로스쿠로 기법을 사용했다. 이 기법들은 명암의 대비 영역을 활용한 것으로, 종종 함께 사용된다. 키아로스쿠로는 깊이의 정도를 보여주기 위해 약간의 그림자와 색조의 계조를 사용하면서 형태를 빚어가는 것이 더 중시된다. 테네브리즘은 요셉의 셔츠 주름에서 볼 수 있듯이 전적으로 극적인 효과를 만들기 위해서 사용된다.

⑥ **사실주의**

다양한 형태의 단순화에도 불구하고 라 투르는 높은 수준의 사실감을 보여준다. 바닥에 떨어진 나무 대팻밥과 같이 작은 세부 사항까지도 직접 관찰하며 그림에 주의를 기울였다. 푸생처럼 그의 관심은 색상보다는 선에 더 집중되어 있지만, 카라바조처럼 색조 대비를 통해 사실주의와 드라마를 강조한다.

⑦ **팔레트**

그의 초기 작품들과는 다르게 라 투르는 이탈리아와 북유럽의 영향을 혼합한 것으로 볼 수 있는, 톤을 죽였지만 빛나는 색상의 고유한 팔레트로 작업했다. 주로 황토 계열의 시에나, 엄버, 빨간색, 검은색 등을 사용했으며, 연백색으로 가장 밝은 영역을 만들었다. 그는 소박한 배경의 평범함을 가장 잘 나타내는 색상들을 사용했다.

성녀 테레사의 법열

The Ecstasy of St Teresa

잔 로렌초 베르니니

1645-52, 대리석, 높이 350cm, 이탈리아, 로마, 산타 마리아 델라 비토리아 성당

잔 로렌초 베르니니(Gian Lorenzo Bernini, 1598-1680)는 이탈리아의 조각가, 건축가, 의상 및 연극무대 디자이너, 극작가로, 특히 바로크 시대 양식의 조각을 만들어 낸 것으로 유명하다. 건축가이자 도시 계획가인 그는 세속적이며 종교적인 건물과 공공 분수 및 추모비처럼 건축과 조각을 결합한 거대한 작품을 디자인했다. 특히 건축가 프란체스코 보로미니(Francesco Borromini), 화가 겸 건축가인 피에트로 다 코르토나(Pietro da Cortona, 1596-1669)와 같은 당대의 대가들과 치열하게 경쟁하면서 그는 교황 우르바누스 8세와 교황 알렉산데르 7세의 후원하에 번성한 시기를 누렸다. 독실한 로마 가톨릭교도인 그는 바로크의 웅장함을 화려한 극적 요소로서 표현했다. 이는 혁신적인 해석으로, 당시의 예술적인 전통에 대한 도전이었다. 베르니니의 역동적인 인물들은 공감할 수 있는 감정과 예리한 사실감을 표현했다. 대리석을 다루는 그의 뛰어난 기술은 필요한 부분에서는 대리석을 부드러운 살결처럼 보이게 하는 특별한 기능을 갖췄다. 조각 · 회화 · 건축을 모두 아우르는 그의 탁월한 능력은 당시 새로 지어진 성 베드로 대성당의 장식을 포함하여 로마에서 가장 중요한 주문은 떼놓은 당상이라는 것을 의미했다. 그는 성 베드로 대성당 앞의 기념비적인 성 베드로 광장을 설계했고, 대성당 내부의 수많은 조각품 및 구조물을 만들었다.

〈성녀 테레사의 법열〉은 산타 마리아 델라 비토리아 성당 내에 있는 코르나로 예배당의 작은 경당에 세워진 조각품이다. 이 작품은 한 천사가 아빌라의 성녀 테레사에게 창을 겨누는 동안 그녀가 하나님의 사랑에 도취된 모습을 나타낸다. 이 조각상은 16세기 스페인 출신의 성녀 테레사가 자신의 자서전 『예수의 성녀 테레사의 생애』(1611)에 언급한 일화에서 유래됐다. '나는 그의 손에서 금으로 된 긴 창을 보았고, 화살촉에는 작은 불이 보였다. 그는 때때로 내 앞에 나타나서 그 창으로 내 심장을 찔렀고, 내 창자를 뚫는 것처럼 보였다. 창을 뽑을 때면 그는 내 심장과 창자를 또한 끌어내어 하나님의 위대한 사랑으로 채워 활활 타오르는 나를 남겨 두는 것 같았다. 고통은 너무 커서 신음할 정도였으나, 이 극한의 고통의 달콤함은 너무 압도적이어서 그 고통을 없애고 싶지 않았다.' 천사는 테레사를 내려다보며 오른손에 든 신성한 사랑의 불화살로 그녀의 심장을 찌를 준비를 한다. 이로써 그녀와 하나님의 신비한 결합이 이루어지는 모습이다.

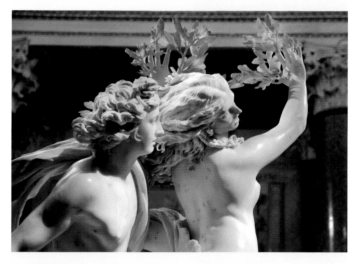

아폴론과 다프네(부분) Apollo and Daphne
잔 로렌초 베르니니, 1622-25, 대리석, 높이 243cm, 이탈리아, 로마, 보르게세 미술관

이 조각상은 오비디우스의 『메타모르포세이스』에 등장하는 다프네와 아폴론의 이야기를 보여준다. 빛과 태양의 신인 아폴론은 큐피드가 쏜 사랑의 화살에 찔린 후 강의 신 페네오스의 딸을 보고 욕망에 사로잡힌다. 하지만 반대로 사랑을 거부하는 납 화살을 맞은 다프네는 자신을 쫓아오는 아폴론에게서 도망친다. 심지어 그녀는 아버지에게 '나를 다치게 한 (나의) 아름다움을 파괴하거나 내 인생을 파괴하는 몸을 변화시켜 달라'고 기도한다. 그녀는 그 자리에서 움직이지 못하게 되면서 발이 땅에 뿌리를 내리고, 피부는 나무껍질로 뒤덮이고, 팔은 나뭇가지가 되고, 머리카락은 나뭇잎으로 변한다. 시피오네 보르게세 추기경은 베르니니에게 이 작품을 의뢰하면서 이와 같은 이교도적 주제에 올바른 기독교적인 도덕성을 주입하여 제작할 것을 주문했다. 작품의 바닥에는 다음과 같은 라틴어로 된 2행시가 새겨져 있다. '결국에는 사라질 쾌락을 추구하는 사랑을 좇는 자들은 그들의 손에서 단지 나뭇잎과 쓰디쓴 열매만 발견할 것이다.'

② 천사

성녀 테레사는 그녀 앞에 황금빛 창을 들고 나타난 천사를 다음과 같이 묘사했다. '그는 키가 크지 않고, 오히려 작고, 놀랍도록 아름다웠으며, 천사들 중 가장 높은 위치의 천사처럼 보이는 얼굴의 모습이었고, 모든 것은 불의 것처럼 보였다… 그는 때때로 내 앞에 나타나서 그 창으로 내 심장을 찔렀고… 하나님의 위대한 사랑으로 채워 활활 타오르는 나를 남겨 두는 것 같았다.' 천사의 옷은 한쪽 어깨에 걸쳐져 있고, 팔과 상체 흉부가 일부 드러나 있다. 꼼꼼하게 조각한 작품을 통해 베르니니가 세세한 부분까지 주의를 기울여 작업했음을 알 수 있다.

① 성녀 테레사

아빌라의 성녀 테레사는 반종교개혁 시기의 스페인의 수녀, 신비주의자, 작가였다. 그녀는 나이가 들어서야 평생 반복된 이런 일화를 처음 경험하게 된다. 그녀는 그리스도나 천사가 육신으로 나타나는 것을 어떻게 느꼈는지, 어떻게 고귀한 법열에 빠졌는지를 묘사하여 이런 경험들을 기록했다. 이 작품에서 베르니니는 그녀를 구름 위에서 거의 성적인 황홀경에 도취하여 눈을 감고 입을 벌린 모습으로 묘사했다. 넓은 옷의 구깃구깃한 주름은 그녀의 매끄러운 얼굴의 순수함과 대조된다.

③ 옷

머리부터 발끝까지 모자가 달린 헐렁한 옷을 입은 성녀 테레사의 발은 그대로 드러나 있으며, 왼쪽 발이 유난히 눈에 띈다. 눈에 보이는 그녀의 팔다리는 모두 축 처진 듯한데, 주름이 많이 잡히고 무거운 그녀의 옷은 장면에 극적인 효과를 더한다.

④ 금빛 광선

베르니니는 이 작품 위의 숨겨진 창문에서 들어오는 광선을 표현한 금동 줄기로 배경막을 만들었다. 의도적으로 태양 광선을 떠올리게 제작되었으며, 이를 통해 극적인 연출을 더하고 조각품에서 전해지는 신성함을 더 강화하고자 했다.

베르니니는 이 조각을 중심으로 예배당 전체를 설계했다. 작은 경당에
세워진 이 작품은 독일어로 '종합예술품(Gesamtkunstwerk)'이라고 일컫는다.
이것은 극적인 배경하에서 건축, 조각, 회화 및 빛의 효과를
모두 하나의 작품으로 종합했기 때문이다.

⑤ 구도

매너리즘 양식 예술가들의 영향을 받은 베르니
니의 역동적인 구도는 당시 제작되었던 그 어떤
작품과도 달랐다. 수녀와 천사 사이의 사적인 순
간을 포착하는 동시에, 작품이 있는 볼록한 벽감
(壁龕)이 환영을 드러내기 위해 열린 듯 관람자를
향해 다가가며 그들을 작품에 포함시키려는 듯해
보인다.

⑥ 움직임

구겨진 천과 흐르는 형태는 움직임과 관능적 감각
을 만든다. 꼬인 주름은 이 인상적인 광경에 활력
을 불어넣는다. 이 조각은 이야기에서 가장 중요
한 순간을 묘사하며 활기와 감정을 제시한다. 이
것은 시간의 포착된 한순간의 느낌을 전달한다.

⑦ 질감, 이상주의와 사실주의

격렬한 소용돌이, 드레이퍼리, 구겨진 직물, 고급
스러운 곱슬머리와 매끄러운 피부의 부드러움까
지, 모두 단단하고 차가운 대리석으로 표현되었
다. 모든 인물들은 이상적으로 묘사되었지만, 각
각의 개별적인 특징과 표현은 자연스럽고 설득력
이 있다.

피에타 Pietà

미켈란젤로, 1498–99, 대리석, 높이 174cm, 바티칸 시국, 성 베드로 대성당

베르니니는 어느 조각가보다 미켈란젤로를 가장 존경했다. 한 추기경의 장례식
추모비로 제작된 이 조각상은 미켈란젤로가 유일하게 서명한 작품이다. 골고
다 언덕에서 십자가에 못 박힌 후 어머니의 무릎에 놓여 있는 그리스도의 시신
을 묘사한 이 조각은 카라라(Carrara) 대리석의 큰 덩어리로 만들어졌으며 피라미
드형 구도를 이룬다. 비례적 관점에서 보면 여러 측면이 부자연스럽다. 예를 들
어 성모 마리아는 그리스도와 비교했을 때 너무 크다. 그러나 미켈란젤로는 이
런 사항을 이미 인지하고 있었다. 만약 마리아가 실제 크기로 정확하게 묘사되
었다면 크기 면에서 예수가 그녀를 압도했을 것이다. 또한, 그녀는 33세의 아들
을 가진 어머니로 생각하기에는 너무 젊어 보이는데, 젊음은 부패할 수 없는 그
녀의 순결을 상징하는 것으로 추측된다. 하지만 이러한 모든 부자연스러운 요
소들은 육체, 직물, 몸짓, 감정과 같은 요소를 묘사하는 미켈란젤로의 빼어난 기
량으로 승화되어 자연스럽게 보인다.

시바 여왕이 승선하는 항구

Seaport with the Embarkation of the Queen of Sheba

클로드 로랭

1648, 캔버스에 유채, 149×196.5cm, 영국, 런던, 내셔널 갤러리

그의 생애 동안 그리고 이후 여러 세대 동안 로랭(Lorrain)으로 알려진 클로드 젤레(Claude Gellée, 1604년경-82)는 풍경화의 대가로 간주되었다. 푸생의 몇 안 되는 친구이며 그와 마찬가지로 로렌 공국에서 태어났다. 클로드는 이탈리아에서 대부분의 인생을 보내면서 자연의 고전적인 경관과 빛의 숭고한 효과로 이상적인 풍경을 그렸다.

가난한 부모 밑에서 태어난 그는 열세 살 때 로렌을 떠나 로마로 갔지만, 그 외에는 이 시기에 대해서 알려진 바가 거의 없다. 10년 후 그는 로렌으로 다시 돌아와 낭시 출신의 바로크 양식 화가 클로드 드뤼에(Claude Deruet, 1588-1660)로부터 수련을 받았다. 그로부터 1년 후, 그는 로마로 다시 돌아가 그곳에 영구적으로 정착했다. 그는 교외 주변을 스케치하고 상세한 소묘를 통해 작업실에서 완성된 풍경화를 만들었다. 1635년부터 클로드는 자신의 소묘집 『진실의 책(Liber Veritatis)』에 그가 그린 모든 그림을 기록하기 시작했다. 비록 많은 사람들에게 영향을 미쳤지만, 그의 독창성은 제한적이었다. 그의 풍경화 유형과 색조의 범위는 제한적이며 크게 발전되지 않았다. 사실상 권력 있는 후원자들이 그의 작품을 선호함에 따라 그는 변화를 추구할 이유가 없었다. 이 그림은 성경의 '열왕기'에 기록되어 있듯이, 시바의 여왕이 예루살렘의 솔로몬 왕을 방문하기 위해 막 떠나려는 장면을 묘사했다.

항구, 성 우르술라의 승선(부분)
Seaport with the Embarkation of St Ursula

클로드 로랭, 1641, 캔버스에 유채, 113×149cm, 영국, 런던, 내셔널 갤러리

클로드가 〈시바 여왕이 승선하는 항구〉를 그리기 전에 작업한 이 그림은 성 우르술라의 삶의 한 장면을 묘사했다. 고전적인 항구의 묘사를 단순화하기 시작한 데서 클로드 회화의 진화를 엿볼 수 있다.

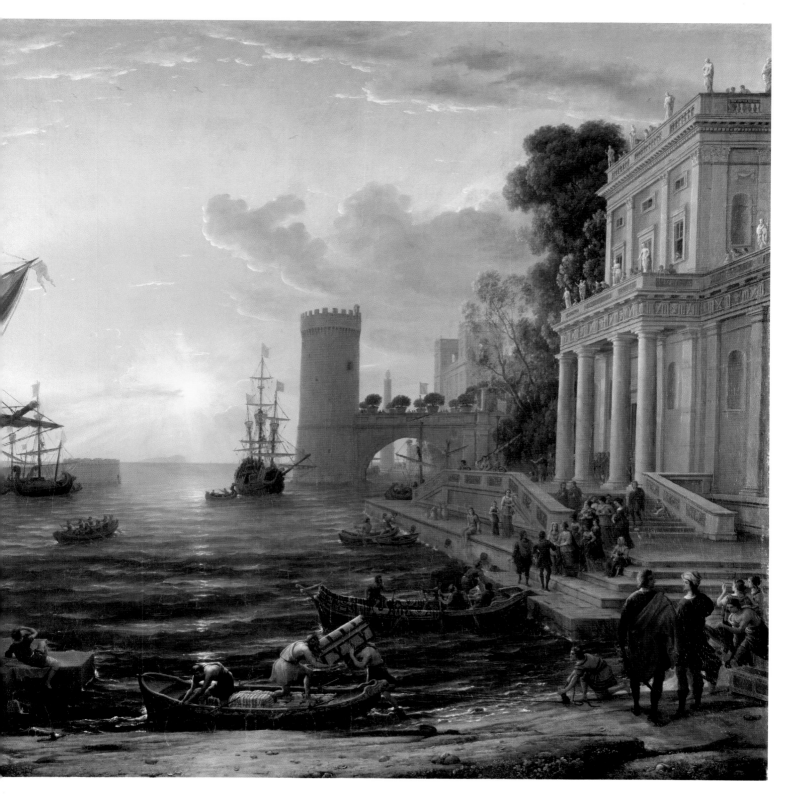

② 자연주의

로마 코린트식 기둥 밑 부둣가 근처에서 한 소년이 햇빛으로부터 눈을 가리고 있다. 근처에는 시바 여왕과 같은 감청색 옷을 입고 있는 선원이 그의 배를 육지로 끌어당긴다. 한순간을 포착해서 전달하기 위해 실물을 보고 그린 인물들과 건축물이 가장 작은 부분까지 세밀하게 묘사되었다. 이 그림은 흰색 바탕 위에 칠해져 나중에 칠한 일부 색상 사이로 흰 바탕이 빛을 발하며 광택이 나는 이미지를 얻었다.

③ 태양

클로드의 모든 그림에서 빛은 항상 가장 중요한 요소이다. 새벽의 자욱한 안개 사이로 등장하는 빛이 이 그림을 밝혀준다. 초기 그의 혁신 중 하나는 바다 위로 일출하거나 일몰하는 광경을 관람자가 직접 마주하도록 그린 점이었다. 여기, 섬세한 태양이 떠오르면서 눈부신 광선이 미묘하고 세련된 빛을 발하며 아래에 있는 바다 위에 반짝인다. 작품의 거의 중앙에 배치된 태양으로 인해 연출된 이 광경은 부드러운 빛을 만들어낸다.

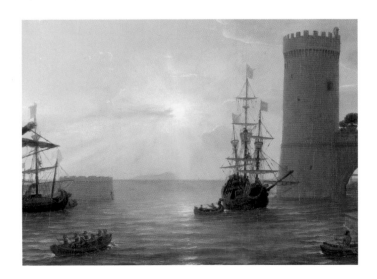

① 시바의 여왕

분홍색 튜닉, 감청색 망토, 황금 왕관을 쓴 금발의 여왕은 돌계단을 내려가고 있다. 정박한 작은 배는 여왕을 그녀의 선박으로 데려가기 위해 대기 중이다. 하녀들은 여왕과 시녀의 긴 옷자락을 붙들고 있으며, 한 남자는 여왕의 손을 잡고 작은 배에 오르는 것을 도와준다. 시바의 여왕은 아프리카 사람이라고 여겨졌기 때문에 그녀를 금발로 묘사한 것은 드문 일이었지만, 클로드는 그녀를 성모 마리아와 연계시키며 심지어 그녀의 망토를 청색으로 칠했다.

④ 선박

배에서는 여왕과 수행 시녀들을 예루살렘으로 데려가기 위해 많은 준비 활동들이 일어나고 있다. 웅장한 로마식 기둥 사이로 볼 수 있듯이 선원들은 출항 준비를 한다. 한 소년은 망대로 올라가고, 다른 한 명은 배 앞쪽 장대에 올라가고, 일부는 밧줄을 당기고, 다른 이들은 아래 노 젓는 사람과 의사소통을 한다. 클로드는 작게 그려진 인물들과 그들의 동작을 포함한 세부적인 것들에 대한 주의를 기울이면서 장면에 생명력을 불어넣었다.

⑥ 로마식 건물

클로드는 여왕이 예루살렘으로 떠나는 것을 보기 위해 마중 나온 많은 시민들과 다양한 활동이 포착되는 로마식 건물을 아름다운 비율로 세심하게 표현했다. 객관성을 더 추구하는 미래의 풍경화가들과는 달리 클로드의 풍경화는 바쁘게 움직이는 인물들로 가득 찬 이야기들을 전개한다. 그럼에도 불구하고 클로드의 풍경화에서 볼 수 있는 사실감, 대기, 빛의 효과는 후대 풍경화가들에게 상당한 영향을 미쳤다.

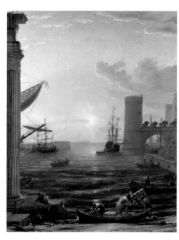

⑤ 소실점

수평선 위의 배는 그림의 중앙에 놓이며 모든 투시선들이 수렴하는 소실점을 표시한다. 이것은 효과적으로 이 그림을 전통적인 X자 구도로 만든다. 클로드는 원근법을 사용하여 그림의 왼쪽과 오른쪽이 뚜렷한 대칭을 보이고 서로 균형을 이루도록 했다.

⑦ 전경

여왕의 짐이 작은 배에 실려 큰 선박으로 운반된다. 이 장면을 본 부유한 사람들은 이러한 운송 방식과 긴 여행으로 인해 짐이 가득 찬 가방 등에 공감했을 것이다. 클로드는 원근감뿐만 아니라 전경에 그린 세부 사항으로 작품의 깊이를 더하는 데 전문가였다.

카르타고를 건설하는 디도 Dido Building Carthage

조지프 말로드 윌리엄 터너, 1815, 캔버스에 유채, 155.5×230cm, 영국, 런던, 내셔널 갤러리

클로드의 그림을 공개적으로 모방한 영국 예술가 조지프 말로드 윌리엄 터너(J. M. W. Turner)는 베르길리우스의 라틴어 서사시 '아이네이스(Aeneid)'(기원전 30-19년경)를 묘사했다. 이 그림은 디도가 건설하여 세운 카르타고를 보여준다. 파란 옷을 입은 인물이 디도이다. 그녀의 오른쪽에는 죽은 남편 시카이오스(Sichaeus)를 위해 세운 무덤이 있으며, 그녀의 앞에 있는 인물은 아마도 아이네이아스(Aeneas)일 것이다. 클로드의 찬란한 풍경화에서 영감을 받은 터너는 마지막 유언으로 런던 내셔널 갤러리가 소장하고 있는 클로드의 〈시바 여왕이 승선하는 항구〉와 한 쌍을 이루는 〈이삭과 리브가의 결혼이 있는 풍경〉(1648) 사이에 이 그림을 포함한 자신의 풍경화 두 점을 나란히 전시해 달라고 했다.

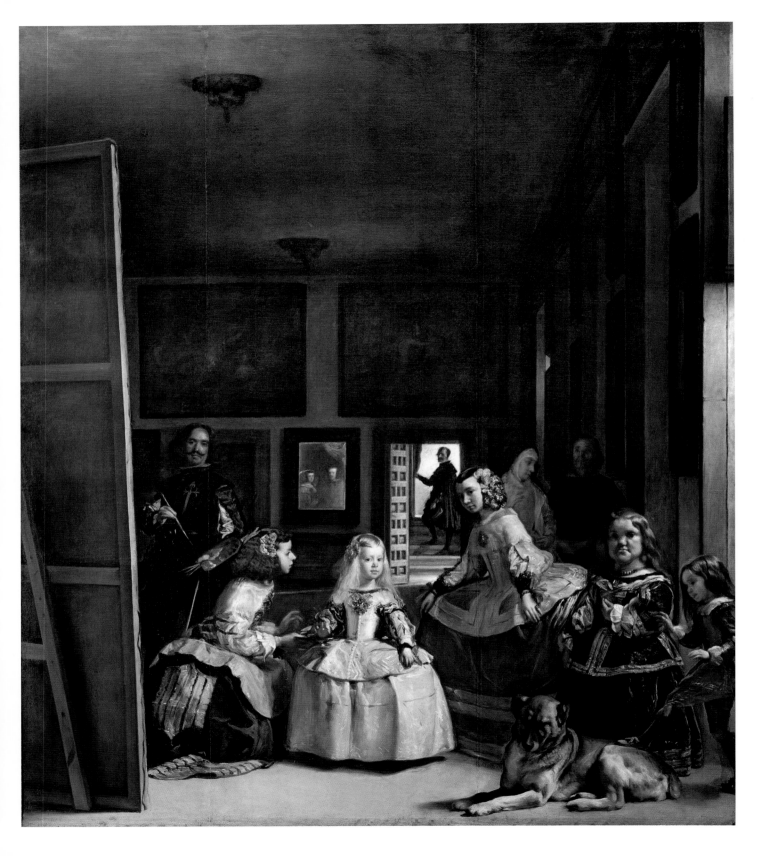

펠리페 4세 일가(시녀들)
Las Meninas

디에고 벨라스케스
1656, 캔버스에 유채, 320×276cm, 스페인, 마드리드, 프라도 국립미술관

스페인 화파의 가장 위대한 화가이자 많은 사람들이 유럽에서 가장 위대한 화가로 여기는 디에고 로드리게즈 다 실바 이 벨라스케스(Diego Rodríguez de Silva y Velázquez, 1599-1660)는 서양미술의 발전에 막대한 영향을 미친 바로크 예술가였다. 세비야에서 태어난 그는 매우 조숙했으며, 잠시 대 프란시스코 에레라(Francisco Herrera the Elder, 1590년경-1654)의 공방을 거쳐 화가 프란시스코 파체코(Francisco Pacheco, 1564-1644) 밑에서 실력을 쌓았다. 그는 '보데곤(bodegón)'이라는 스페인식 정물화에 특화하면서 경력을 시작했다가 1623년에 스페인의 왕 펠리페 4세의 궁정화가로 임명되었다. 왕은 오직 벨라스케스만이 자신의 초상화를 그릴 수 있다고 선언했다. 그리하여 벨라스케스는 평생 왕이 가장 총애하고 선호하는 화가로 남았다.

얼마 지나지 않아 벨라스케스는 왕실의 실장 및 의전관으로 궁에서 다양한 요직을 맡게 되었다. 궁정에 소장된 왕실의 미술 작품에 자유롭게 접근할 수 있었던 그는 이탈리아 예술가들의 작품을 면밀하게 연구하며 미술을 배웠다. 벨라스케스는 역사화, 신화 및 종교를 다룬 그림도 그렸지만, 초상화가로 자리를 굳혔다. 왕실 가족, 궁정 구성원, 유럽 지도자의 신선하고 생생하며 자연스러운 모습을 담은 그림을 만들어냈다. 루벤스가 외교 사절단으로 마드리드에 도착했을 때 두 예술가는 친구가 되었다. 루벤스의 조언에 따라 벨라스케스는 이탈리아로, 두 번 여행을 떠나게 되었고 예술을 가까이에서 연구했다. 그의 화풍은 놀라운 관찰력과 다양한 붓놀림, 미묘한 색채의 조화를 보여주는 자신만의 독창적인 삶의 표현 방식으로 발전했다. 형태, 질감, 공간, 빛과 분위기에 대한 그의 묘사는 19세기 인상주의의 발전에 기여했다.

〈펠리페 4세 일가(시녀들)〉는 유럽 예술의 가장 위대한 걸작 중 하나이다. 17세기 왕실, 특히 스페인 예술계에서는 전례가 없던 신선함과 놀라운 현실감을 전한다. 이 작품은 그림 속에 일하는 자신의 모습을 그렸기 때문에 때때로 벨라스케스의 개인적인 선언으로 해석되기도 한다. 왕족과 궁중 구성원을 그린 이 신비로운 초상화는 세비야의 알카사르 궁전에 있는 그의 작업실에서 포착된 한순간을 그렸다. 모든 인물들의 편안한 포즈, 키아로스쿠로 명암법, 그리고 이 장면의 신비로운 성격은 스페인 궁정의 엄격한 규율을 관통하는 것처럼 보인다.

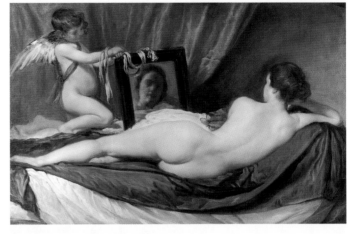

비너스의 단장(로케비 비너스)
The Toilet of Venus (The Rokeby Venus)

디에고 벨라스케스, 1648-51, 캔버스에 유채, 122.5×177cm, 영국, 런던, 내셔널 갤러리

(15세기 스페인 가톨릭교의) 종교 재판소(이단 심문)에서 여성 누드화를 승인해주지 않았기 때문에 스페인에서는 이를 흔히 볼 수 없었다. 〈비너스의 단장〉은 벨라스케스가 남긴 유일한 누드화로 알려졌다. 아마도 로마에 머무는 동안 개인 후원자를 위해 제작한 듯한 이 작품은 사랑의 여신이자 이상적인 아름다움의 형상인 비너스를 그렸다. 그녀의 아들 큐피드는 비너스가 자신의 얼굴을 보고, 또 이 모습을 관람자가 볼 수 있도록 거울을 들고 있다. 하지만 거울의 각도를 고려한다면 비너스의 얼굴이 반사되는 것은 순전히 상징적인 의미이다. 벨라스케스는 곱게 갈린 안료와 다량의 오일을 혼합한 유화 물감을 사용해 비너스의 허리 곡선을 부드럽고 매끄러운 붓질로 더 길게 그렸다. 이 그림은 19세기에 영국 북부의 로케비 홀(Rokeby Hall)에 소장되었기 때문에 〈로케비 비너스〉라고도 부른다. 1914년, 서프러제트 소속 여성 참정권 운동가 메리 리처드슨(Mary Richardson)은 그림이 전시되어 있는 런던의 내셔널 갤러리에 들어와서 이 그림을 칼로 일곱 번 그었다. 그림은 이내 곧 완전히 복원되었지만, 그녀는 체포되었다.

② 자화상

이 작품은 벨라스케스의 모습을 담은 유일한 자화상이다. 그는 정중한 의복을 입고 캔버스 뒤에서 바깥쪽을 쳐다보고 있다. 허리춤에는 그가 맡고 있던 중직을 상징적으로 보여주는 열쇠들이 매달려 있다. 그의 어깨에는 산티아고 기사단의 상징인 붉은 십자가가 있다. 기사단에 계속 입회하지 못했던 그는 결국 이 작품을 완성하고 3년 뒤(1659)에야 그 일원이 되었다. 왕은 벨라스케스의 죽음 이후 이 작품에 십자가를 추가하라고 명령했다고 전한다.

① 마르가리타 테레사 공주

마르가리타 테레사 공주는 스페인 왕 펠리페 4세와 그의 두 번째 아내이자 조카인 오스트리아의 마리아나의 딸이다. 그림을 그린 시점에서 마르가리타 공주는 그들의 자식 가운데 유일하게 살아남은 아이였다. 겨우 다섯 살인 금발의 공주는 가장 사랑받는 아이로 표현되었다. 화가의 작업실에서 그녀는 시녀들 또는 '메니나스'와 함께 있다. 황금 쟁반에 받친 작은 물병에 (아마도 아로마를 추가한) 물을 담아서 공주에게 건네는 상황이다.

③ 여왕의 시종

여왕의 시종이자 왕실의 태피스트리 작품을 관리하는 돈 호세 니에토는 작업실 뒤쪽에 보이는 방의 문턱 계단에 멈춰 서 있다. 거의 실루엣만이 보이는 그는 커튼을 열어 뒤쪽 공간과 빛을 공개한다. 그는 이 그림의 소실점에 배치되었다. 마르가리타 공주의 오른쪽에는 시녀 도나 이사벨 데 벨라스코가 마치 궁중 인사를 건네듯 몸을 앞으로 숙이고 있다.

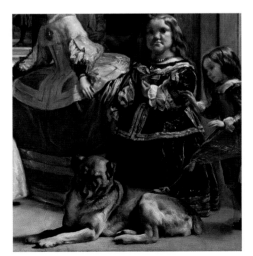

④ 난쟁이, 광대와 개 한 마리

유럽의 많은 군주들은 난쟁이들을 고용했다. 벨라스케스는 스페인 궁정의 난쟁이들과 친구가 되었고 그들을 모델로 한 초상화를 여러 점 그렸다. 이 장면에서 그는 왕의 일행 중 두 명의 난쟁이를 그렸다. 독일인 마리바르볼라 또는 마리아 바르볼라와 자신의 발로 졸고 있는 커다란 마스티프종 개를 깨우려고 노력하는 이탈리아 출신의 궁정 광대인 니콜라스 페르투사토 또는 니콜라시토를 묘사했다.

왕실 인물들을 자연스러운 모습으로 연출하여
벨라스케스는 그들에게 생명과 인격을 불어넣었다.
이 작품은 놀라운 가족 초상화일 뿐만 아니라,
다양한 질감과 표면의 능숙한 재현, 강한 명암법과
유연한 붓놀림을 특징으로 하는 기발한 예술적
퍼즐이라 할 수 있겠다.

기법

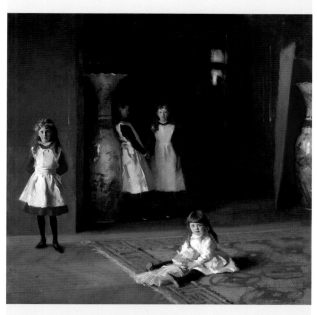

에드워드 달리 보이트의 딸들
The Daughters of Edward Darley Boit
존 싱어 사전트, 1882, 캔버스에 유채, 222×222.5cm, 미국, 보스턴 미술관

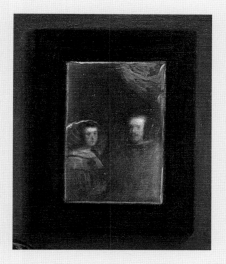

⑤ 반사

이 거울은 왕과 왕비의 이미지를 반사한다. 그들은 관람자들과 마찬가지로 그림 밖에 배치되어 마르가리타 공주와 그녀의 일행을 바라본다. 이 부분은 당시 펠리페 4세의 궁전에 걸려 있던 얀 반 에이크의 〈아르놀피니의 결혼〉(1434; 18−21쪽)으로부터 영감을 받은 듯하다. 벨라스케스는 왕실 부부의 반사된 이미지를 약간 흐릿하게 표현했는데, 당시로서는 다소 불경스러운 일이었다.

⑥ 구도

9명의 완전한 인물이 그림에 등장하며, 왕과 왕비의 반사된 이미지를 포함하면 모두 11명이다. 등장인물들은 모두 캔버스 절반의 아래쪽 부분을 차지한다. 여기에는 세 가지 초점, 즉 마르가리타 공주와 벨라스케스의 자화상 그리고 군주의 반사된 이미지가 있다.

⑦ 빛

두 개의 광원이 그림을 밝혀준다. 하나는 오른쪽의 보이지 않는 창이고, 다른 하나는 열려 있는 뒤쪽 문이다. 강한 명암은 주요 인물들을 더욱 도드라지게 환히 비추며 배경을 더욱 모호하게 만든다. 또한, 빛은 볼륨감과 선명함을 더한다.

많은 후속 예술가들이 벨라스케스에게 경의를 표했다. 그중 존 싱어 사전트(John Singer Sargent, 1856-1925)는 그의 기술적인 기법들을 흡수했다. 사전트는 유럽의 거장들에게서 영향을 받아 그들로부터 이어져 온 고도의 기교를 잘 다루는 것으로 유명했다. 프라도 국립미술관에서 그는 벨라스케스의 작품들에 대한 복사본을 만들기 위해 1879년 마드리드를 방문했으며 그중 〈펠리페 4세 일가〉도 연구 대상이었다. 이를 증명하듯 이 그림은 〈펠리페 4세 일가〉와 직접적인 연관성을 보인다. 사전트는 소녀들의 부모인 에드워드 달리 보이트와 메리 루이사 쿠싱 보이트의 친구였다. 가족 소유의 파리 아파트 현관에서 네 명의 어린 소녀가 부분적으로 초상화처럼, 또는 인테리어를 보여주는 그림처럼 그려졌다. 강한 명암으로 깊이감과 직선 원근법을 강조한 점과 그림 속 소녀들의 모호한 위치와 표정은 〈펠리페 4세 일가〉의 등장인물들과 유사하다. 가장 어린 소녀인 네 살의 줄리아만 관람자를 응시하며 이 장면으로 초대한다. 나머지 자매들은 거울과 반사된 이미지가 있는, 반 정도만 밝힌 응접실의 그림자가 진 배경으로 모습을 감춘다.

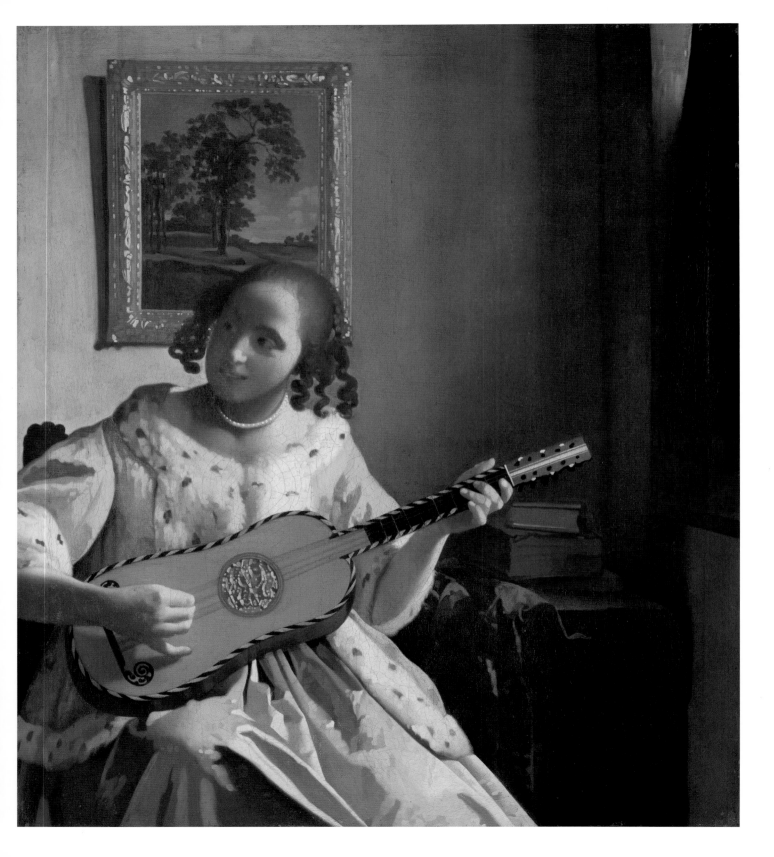

기타 연주자

The Guitar Player

얀 베르메르

1670-72년경, 캔버스에 유채, 53×46.5cm, 영국, 런던, 켄우드 하우스

얀 또는 요하네스 베르메르(Jan (or Johannes) Vermeer, 1632-75)는 자신의 고향인 델프트를 떠난 적이 없다. 상대적으로 많지 않은 작품과 짧은 경력에도 불구하고 그는 흔히 '네덜란드의 황금시대'라고 불리는 17세기 네덜란드 미술의 가장 위대한 대가 중 한 명으로 인식되었다. 그가 남긴 작품은 36점에 불과하다고 알려져 있다. 그리하여 생전에 그는 부유하지 않았으며, 아내와 열한 명의 자녀들에게 빚만 남겨둔 채 43세의 일기로 생을 마감했다. 그는 세심한 주의를 기울이며 느리게 작업하고 비싼 안료를 자주 사용했다. 베르메르는 빛을 처리하는 탁월한 방식으로 특히 유명하다.

베르메르의 삶과 교육에 대해서는 알려진 바가 거의 없다. 그는 1652년에 아버지가 사망한 이후 가족 사업을 이어서 미술 작품을 거래하는 미술품 거래상 일을 간간이 했다. 그는 레오나르트 브라메르(Leonaert Bramer, 1596 - 1674) 또는 카렐 파브리티위스(Carel Fabritius, 1622-54) 밑에서 도제 생활을 했을 것이다. 27세의 나이에 그는 화가들을 위한 상인조합인 성 루가 화가조합의 회원이 되었다. 이것은 그가 인정받은 장인에게 6년간 의무적인 훈련을 받았음을 의미한다. 1662년, 1663년, 1670년 그리고 1671년에 그는 조합장으로 선출되었다. 카라바조와 피테르 데 호흐(Pieter de Hooch, 1629-84)에게서 영감을 받은 그는 지역적으로 성공을 거두었다. 위트레흐트 화파의 카라바지스티파의 그림 중 일부는 베르메르의 작품 속 배경에 그려져 있다. 지역의 예술품 수집가인 피테르 반 라이벤(Pieter van Ruijven)은 1657년부터 그의 정기적인 후원자가 된 것으로 추정된다.

베르메르의 첫 작품들은 성서적이고 신화적인 장면을 큰 규모로 다루었지만, 향후 그를 유명하게 만든 후기 작품들은 주로 중산층 내부의 일상을 그린 장면들이다. 이 작품들은 빛과 형태의 순수함과 고요한 존엄성을 지닌 것으로 주목을 받았다. 또한, 그는 일부 도시와 풍유적인 장면을 그렸다. 그러나 베르메르는 사망한 이후 19세기 들어 재발견되기 전까지 거의 잊혀졌다. 재평가된 19세기 이후부터 그는 역사상 가장 위대한 예술가 중 한 사람으로 존경받고 있다.

선명한 윤곽선과 빛을 발산하는 〈기타 연주자〉는 가장 인기 있었던 후기 작품의 한 예시이다. 이전처럼 구체적이고 복잡한 세부 묘사에 관심을 기울이지 않게 되자, 그는 더 자유로운 붓놀림을 구사하면서 세부 묘사보다는 색상의 패턴, 명암 대비보다는 섬세한 색조 조절, 그리고 이전의 다소 우울한 묘사보다는 개방적인 표현을 더 강조했다.

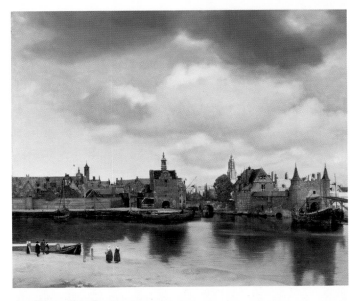

델프트 풍경(부분) View of Delft

얀 베르메르, 1660-61년경, 캔버스에 유채, 96.5×115.5cm, 네덜란드, 헤이그, 마우리츠하위스 미술관

베르메르는 도시 풍경을 예술로 그리는 경우가 흔치 않던 시기에 이른 아침 햇빛이 쏟아지는 고향 델프트의 모습을 매우 자세하게 포착했다. 태양은 물 위에 반짝이고, 전통적인 옷을 입은 사람들이 밝은 새벽에 걸어 나오는 모습을 실물처럼 생생하게 묘사했는데, 이것은 매우 이상적인 모습이다. 이 그림은 베르메르가 그린 유명한 델프트 풍경화의 세 작품 중 하나이다. 야외에서 작업했으며 명확한 직선 원근법을 통해 깊이감과 거리감을 잘 묘사했다. 크기가 작아지는 섬세한 구름은 원근감을 더 강화한다. 관람자들은 중앙의 건물이 물에 반사되면서 생긴 미묘한 V자 모양을 통해 구도에 빠져들게 된다. 여러 층으로 매끄럽게 칠한 영역과 모래를 섞은 물감을 부분적으로 사용함으로써 그는 질감에 힘을 실어 전달했다.

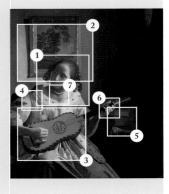

① 표정

이 작품의 젊은 여자 모델은 베르메르의 장녀 마리아라는 추측이 있었다. 그러나 이 그림은 개인적인 초상화도 아니고 베르메르의 개인적인 주변 환경을 반영한 것도 아니다. 인물의 표정은 외향적이며 자립적으로 보인다. 목에 빛나는 진주목걸이를 착용한 그녀는 그림 너머 누군가를 향해 미소를 짓고 있다. 그녀의 성격은 분명하지 않다. 그녀는 어떤 인물보다는 하나의 패턴 유형에 가깝다. 그 예로 벽을 배경으로 드러난 곱슬머리의 실루엣을 들 수 있다.

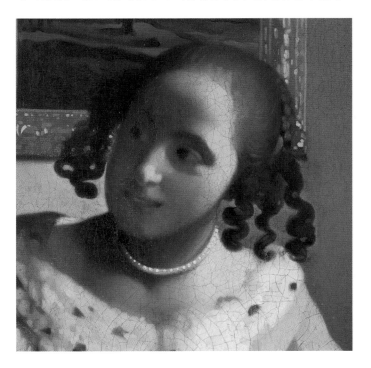

② '자연의 걸작'

뒷벽에는 풍경화가 얀 하카르트(Jan Hackaert, 1628-85)가 그린 네덜란드 황금시대 스타일의 작품이 있다. 소녀의 바로 뒤에 걸린 풍경화 속 단풍은 그녀의 머리카락 형태를 반영하여 그녀가 17세기 네덜란드의 수많은 시에서 '자연의 걸작(또는 기적)'으로 묘사된 이상적인 여성임을 시사한다.

③ 기타

기타는 목소리를 받쳐주는 단독 악기로 17세기 후반에서야 대중들에게 인기를 얻게 되었다. 류트보다 대담한 기타의 화음은 즐거운 공명을 만들어냈으며, 이 장면에 바로크식의 기타를 포함함으로써 이 그림은 당대 사람들에게 특히 더 현대적으로 보이는 효과가 있었다.

이 그림은 매끄러운 윤곽, 붓글씨 같은 붓질, 얇게 도포된 물감을 특징으로 하는 베르메르 후기 양식의 명확한 한 예이다. 일부 색상을 강조한 부분과 거의 추상적인 표식은 모양과 유형을 묘사하면서도 여전히 자연주의와 활력을 표현한다.

④ 그림의 구축

그림을 시작하기 전에 베르메르는 캔버스 크기를 확정한 후 캔버스에 회갈색의 바탕층(초크, 연백색, 엄버, 목탄 등과 혼합한 기름과 접착제 유제)을 입혔다. 그다음 갈색으로 얇게 밑칠한 후에 유약으로 그림을 구축했다.

⑤ 색채

이 그림에 사용된 환한 색상은 따뜻한 빛을 발한다. 베르메르는 분명하게 정의된 색상의 평면을 사용하여 일부 영역을 모델링했지만 전반적으로 놀랍도록 제한된 색채로 작업을 했다. 소녀의 뺨과 그녀 뒤에 있는 책 옆면에 극소량의 버밀리언을 발랐다.

⑥ 붓 자국

베르메르는 패턴을 강조하고 미묘한 변조와 윤곽을 만들었다. 붓질의 농도를 의도적으로 변화시키면서 그는 임파스토를 통해 소녀의 엄지손가락 끝과 같이 빛을 사로잡는 질감을 연출하는 반면, 더 얇고 유동적인 물감으로 보다 세련된 질감을 나타냈다.

⑦ 패턴

전반적으로 이 그림은 복잡한 패턴들의 집합체이다. 예를 들어, 소녀의 진주목걸이는 옅은 녹색을 띤 흰색 부분을 시작으로 분홍빛이 도는 흰색을 추가하고, 마지막에는 개별 진주가 돋보이도록 분홍빛이 도는 흰색 임파스토 점들로 마무리를 했다.

침실 The Bedroom

피테르 데 호흐, 1658-60, 캔버스에 유채, 51×60cm, 미국, 워싱턴 국립미술관

피테르 데 호흐는 빛, 색상 그리고 정확한 원근법을 능숙하게 묘사했다. 그는 로테르담에서 태어나 하를럼에서 공부했으며 생애 마지막 20년은 암스테르담에서 살았다. 데 호흐는 특히 델프트와 연관이 많으며 1655-61년경에 그곳에서 살았다. 델프트에서 그는 섬세한 관찰로 유명한 평화로운 가정의 일상 전경을 다룬 그림들을 그렸다. 그는 베르메르에게 큰 영향을 미쳤다. 뻣뻣한 옷과 세심한 페인트칠에도 불구하고 이 그림은 엄마와 아이의 친밀한 장면을 그린 것이다. 여기서 데 호흐는 왼쪽의 창과 통 유리문이라는 두 가지 광원을 만들었다. 이 나이의 모든 아이들은 치마를 입었고, 나이가 더 들 때까지 머리를 자르지 않는 것이 전통이었기 때문에 그림 속 아이는 소녀 또는 소년일 수 있다. 그림의 모델은 데 호흐의 아내 야네테와 1655년에 태어난 아들 피테르 또는 1656년에 태어난 딸 안나로 추측된다. 이 작품은 네덜란드 가정의 이상적인 모습을 보여준다.

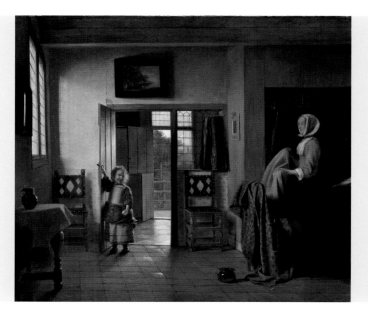

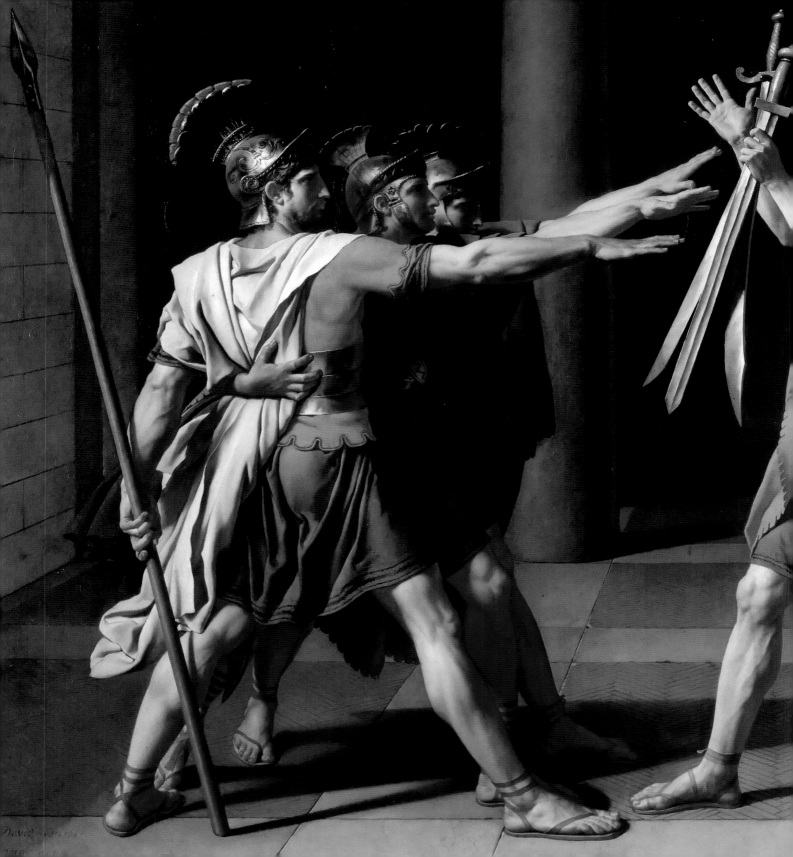

18세기

18세기 초 바로크 양식의 발전과 그에 대한 반응으로 장식적이고 우아한 로코코 양식이 등장했다. 유럽과 미국 일부 지역에 나타난 로코코 양식은 개인의 자유와 민주주의에 대한 새로운 사상들을 찬미했다. 로코코 양식은 이러한 개념을 받아들일 만한 여유가 있던 사람들이 느꼈던 긍정주의를 바탕으로 표현된 시각예술인 셈이다. '로코코'라는 용어는 18세기 말에 사용되기 시작했다. '암석 작업' 또는 '조개껍질 작업'을 의미하는 불어의 로카유(rocaille)라는 단어에서 파생된 로코코 미술은 작은 (인조) 동굴(grotto)이나 분수에 새겨진 작품을 일컬었다. 로코코는 본질적으로 장식성이 강했으며, 조개껍질 같은 유려한 곡선과 모양이 특징이다. 처음에는 실내 장식에 사용되었으며, 차츰 건축, 회화, 조각에서도 볼 수 있었다. 이와 대조적으로 세기말에는 신고전주의가 발전하여 고대 그리스와 로마 예술 및 건축 양식을 부활시키려는 예술사조가 형성되었다. 신고전주의는 질서와 제약을 포용하는 계몽주의 시대를 예고했다.

베네치아 축제

Fêtes Vénitiennes

앙투안 와토

1718-19, 캔버스에 유채, 56×46cm, 영국, 에든버러, 스코틀랜드 국립미술관

장 앙투안(Jean-Antoine) 또는 앙투안 와토(Antoine Watteau, 1684-1721)의 짧은 경력은 회화의 색채와 움직임에 대한 새로운 관심을 불러일으켰다. 또한 코레조(Correggio, 1490년경-1534)와 루벤스에 다시 관심을 부여했고, 건축, 디자인, 조각 분야 등을 넘어 로코코 양식을 만들어나갔다. 총명하고 혁신적인 데생화가 와토는 예술계에 광범위한 영향을 미쳤다. 와토가 탄생시킨 연극적이고, 전원적이며, 목가적인 장면으로 이루어진 '사랑의 연회' 또는 '우아한 축제' 등을 그린 '페트 갈랑트(fêtes galantes)'라는 유형은 로코코 양식의 일부가 되었다.

와토는 스페인령 네덜란드에서 막 프랑스 영토로 흡수된 발랑시엔(Valenciennes)에서 태어났다. 그의 교육에 관해서 알려진 바가 거의 없지만 자크 알베르 제린(Jacques-Albert Gérin, 1640년경-1702)에게서 훈련을 받은 듯하다. 그는 1702년경 파리로 이주하여 그곳에서 인기 있는 네덜란드 미술 작품을 복제하며 한 작업실에 일자리를 구했다. 1704년 그는 무대 미술가이기도 했던 클로드 질로(Claude Gillot, 1673-1722)의 조수가 되었다. 질로는 와토에게 전통적인 이탈리아 연극 주제의 특성인 '코메디아 델라르테(Commedia dell'Arte)'를 소개해주었는데, 와토는 이 형식에 매료되어 활동하는 내내 영향을 받았다. 그 후 와토는 뤽상부르 궁전의 기획책임자이자 화가 겸 실내 장식가인 클로드 오드랑 3세(Claude Audran Ⅲ, 1658-1734) 밑에서 도제 생활을 했다. 궁전에서 와토는 로코코 양식의 실내 디자인과 마리 드 메디치 여왕을 위해 루벤스가 그린 무수히 많은 회화들을 보게 되었다. 1709년 그는 프랑스 미술 아카데미가 주최하는 콩쿠르 '로마상(Prix de Rome)'(파리 주재 유명한 프랑스 미술 아카데미에서 예술 지망생을 위해 제공하는 장학기금)에 참여했다. 대상을 받지 못했지만 몇 년 후 아카데미에서 그를 장래의 학생으로 입학시키는 것을 염두에 두고 그의 작품을 출품하도록 초청했다. 와토는 합격했지만, 그의 회화 양식은 기존의 그 어떤 분류와도 일치하지 않았다. 이에 심사관들은 그를 위해서 '페트 갈랑트'라는 새로운 유형을 소개하여 도입했다. 전원적인 풍경을 가볍고 유쾌하게 묘사한 그의 작품들은 매우 인기가 있었지만, 그는 향년 36세의 젊은 나이에 결핵으로 사망한다. 불과 몇 년 만에 로코코 양식의 회화는 대중의 사랑으로부터 멀어졌고, 그의 작품 또한 19세기 중반까지 주목을 받지 못했다.

장식예술과 실내 디자인에서 처음 발전한 로코코 양식의 가벼운 곡선과 자연스러운 패턴은 화려한 〈베네치아 축제〉에서 볼 수 있듯이 와토의 작품에 고스란히 담겨 완벽하게 옮겨졌다.

키테라섬의 순례(부분) Pilgrimage to Cythera

앙투안 와토, 1717, 캔버스에 유채, 129×194cm, 프랑스, 파리, 루브르 박물관

자연과 조화를 이루는 사람들의 아름다운 장면을 담은 이 그림이 바로 와토가 프랑스 미술 아카데미에 제출하여 '페트 갈랑트'라는 새로운 명칭을 부여받은 작품이다. 그는 수많은 사적인 작품 의뢰들을 받았기 때문에 이 작품을 완성하는 데 5년이나 걸렸다. 이 작품은 구애, 유혹과 사랑에 빠지는 것에 대한 풍유이다. 연인들은 당대의 복장을 하고 있지만, 사랑의 여신 비너스를 섬기는 신성한 키테라섬으로 여행을 떠나는 환상의 세계에 있다. 이 그림은 극장 무대를 닮았다. 조심스럽게 칠한 색상과 부드러운 붓질은 행복한 분위기를 만들어내며, 연인들 사이에서 장난치면서 날아다니는 어린 큐피드들이 이를 반영한다. 풍경에 비너스 동상이 솟아 있고, 뒷배경에는 사랑의 배가 안개 속에서 희미하게 모습을 드러내며 연인들을 키테라섬으로 인도할 준비를 하고 있다.

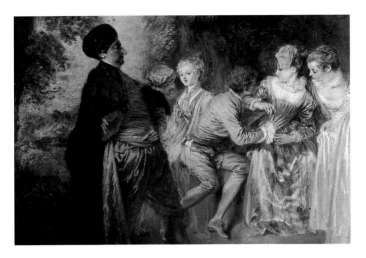

② 춤 파트너

데마르의 춤 파트너는 와토의 친구이자 그의 집주인인 화가 니콜라 블뢰겔 (Nicolas Vleughels, 1668-1737)이다. 그는 파리에서 태어나고 자랐지만, 그의 부친이 안트베르펜 출신이어서 브뢰겔도 파리에 있는 프랑스–플레미시 공동체 사람들과 친밀한 유대감이 있었다. 이 그림을 그리는 동안 와토는 블뢰겔과 같은 집에 살고 있었고, 두 예술가는 루벤스와 반 다이크의 그림을 모사하면서 종종 나란히 작업하기도 했다.

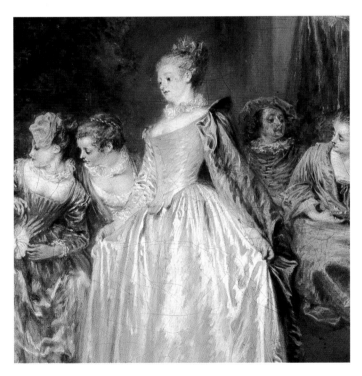

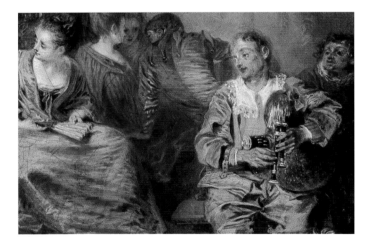

① 은색 옷의 숙녀

중앙의 춤추는 여성은 예명 '콜레트'로 불렸던 주연 배우 샤를로트 데마르 (Charlotte Desmares)로 추측된다. 아름답기로 유명했던 그녀는 1715년부터 1723년까지 프랑스 섭정관으로 군림했던 오를레앙 공작 필립 2세의 정부였다. 와토는 그녀를 낮은 관점에서 그리면서 가볍고 대충 그린 듯한 붓질, 시원한 회색과 흰색의 부드러운 색조로 묘사된 반짝이는 옷을 강조했다.

③ 앉아 있는 악사

화려한 금색과 파란색의 목동 의상을 입은, 다소 비참해 보이는 악사가 황혼 무렵 정원에 모여 있는 정숙한 신사 숙녀를 위해 작은 백파이프 '뮈제트'를 연주한다. 이 음악가는 너무 이른 죽음을 맞이해야만 했던 와토의 4년 전 자화상이다. 음악가의 기분은 와토가 심각한 질병을 앓고 있음을 알게 된 후 겪은 내면의 혼란을 반영한 것일 수 있다.

와토가 매료된 로코코 양식의 실내 디자인과 건축의 곡선은 그의 그림의 중심이 되었다. 이 그림에서 그는 극장에 대한 사랑과 로코코 디자인에 바친 그의 열정을 결합하여 독창적인 화풍을 만들어냈다. 와토만의 장식적인 우아함은 비평가들도 인정하고 주목하게 했다.

④ 리듬

와토는 의도적으로 구불구불한 파도 모양과 곡선을 그림의 구성에 배치했다. 항아리에서도 볼 수 있듯이 관람자들이 물결 모양의 선을 통해 리듬을 느낄 수 있도록 했다. 질감, 부드러운 색채 및 인물들 사이의 흐름은 이 작품의 음악적 주제와 호흡을 맞추는 조화로운 느낌을 주기 위해 연출되었다.

⑤ 우울한 감정

와토는 꿈처럼 가벼운 분위기와 함께 애석함을 구현한다. 이는 인생 전반에 대한 그의 걱정을 반영한 결과라 할 수 있다. 부유한 등장인물이 아름다운 자연 속에서 마냥 즐거움에 취해 유혹하며 춤을 추고 있지만, 삶의 실제 모습은 결코 멀리 떨어져 있지 않다.

⑥ 색채와 붓질

와토는 베네치아 화풍의 르네상스 예술가들이 선호했던 팔레트와 루벤스가 사용했던 팔레트를 포함하여 이전의 팔레트 색상들을 되살렸지만, 은빛의 파란색, 탁한 분홍색과 부드러운 녹색을 활용하여 좀 더 가볍게 만들었다. 그의 정교한 붓질에는 그림의 생동감을 높이는 가볍게 두드린 자국과 여러 줄무늬가 있다.

⑦ 분위기 조성

이 인물들을 둘러싼 흐릿한 분위기는 신비감을 나타내며, 루벤스와 다 빈치에게 영향 받았음을 시사한다. 장난기가 흐르는 와중에 황혼에 낀 자욱한 안개가 비스듬히 누워 있는 누드 조각상과 같이 이 그림의 관능적인 요소와 결합한다.

전원 음악회 The Pastoral Concert

티치아노, 1509년경, 캔버스에 유채, 105×137cm, 프랑스, 파리, 루브르 박물관

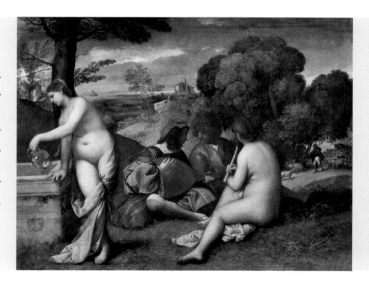

루브르 박물관은 이 그림을 취득할 당시에 〈전원 축제(Fête Champêtre)〉라는 제목을 붙였다. '전원 축제'는 18세기 프랑스 궁정에서 특히 즐겼던 매우 인기 있는 정원 연회의 한 형태였다. 〈전원 음악회〉는 원래 조르조네가 그린 것으로 여겨졌지만, 현재는 티치아노가 그린 것으로 추정된다. 1509년경부터 두 예술가는 긴밀한 협업을 통해 작업했기 때문에 그들의 화풍을 구별하기는 어렵다. 이 그림은 베네치아 출신 귀족과 님프 그리고 목동의 만남을 묘사했다. 자연과 시에 대한 풍유로 해석된 이 작품은 프랑스 왕 루이 14세가 구매했으며 와토에게 상당한 영향을 미친 것으로 보인다. 여성 인물은 고대 시의 뮤즈를 상징하는 반면, 색과 형태의 조화는 인간과 자연의 화합을 시사한다.

베네치아에 도착한 프랑스 대사의 환영식

Arrival of the French Ambassador in Venice

카날레토

1727-45년경, 캔버스에 유채, 181×260cm, 러시아, 상트페테르부르크, 에르미타주 미술관

약 20년 동안 카날레토(Canaletto, 1697-1768)로 알려진 조반니 안토니오 카날(Giovanni Antonio Canal)은 유럽에서 가장 성공적인 예술가 중 한 사람이었다. 그가 그린 베네치아의 장엄한 경관은 매우 인기가 많았으며 시장성도 높았다. 주 고객은 전 유럽 대륙을 순회하듯 여행(그랜드 투어)하는 부유한 유럽인들이었다. 빛의 명료함, 정확한 원근감과 생생한 색조의 세부 묘사 등은 그 지역에 대한 화려한 이미지를 부여했다. 그러면서 해당 지역에 다녀온 사람들에게는 여행에 대한 추억을 상기시켜 주고, 그렇지 않은 사람들에게는 떠나고 싶은 마음을 심어 들뜨게 했다.

베네치아에서 극장 무대를 그리는 화가의 아들로 태어난 카날레토는 22세 때 로마를 방문하여 상당한 영감을 받았다. 베네치아로 돌아온 이후로 그는 상징적이거나 종교적이지 않으면서 신중하게 구성된 인상적인 작품들을 만들기 시작했다. 이 그림들은 정확한 마무리, 선명한 빛과 북적거리는 삶의 단면이 담긴 것이 특징이었다. 완벽주의자였던 그는 카메라 옵스큐라(암상자)의 라이트 박스를 사용하여 자신의 기본적인 윤곽이 모두 정확함을 확인하고, 제작된 모든 그림에 대해 수많은 준비 드로잉을 세심하게 만들었다.

이 작품은 베네치아의 심장부이자 대운하가 내려다보이는 두칼레 궁전 앞에 있는 작은 광장이다. 그림 속 광경은 마치 카날레토가 물 위의 허공에 뜬 채 육지 쪽을 돌아보는 듯한 가상의 관점에서 그려졌다.

산 시메오네 피콜로 교회가 보이는 대운하(부분) Venice, the Upper Reaches of the Grand Canal with San Simeone Piccolo

카날레토, 1740년경, 캔버스에 유채, 124.5×204.5cm, 영국, 런던, 내셔널 갤러리

카날레토는 부드러운 색채로 도시가 가장 번영한 후 오랜 시간이 지난 베네치아의 풍경을 개별적으로, 또한 이상적으로 그렸다. 물 위에 반짝이는 듯한 빛의 감촉은 옅은 흰색 물감을 조금씩만 찍어서 만들어냈다.

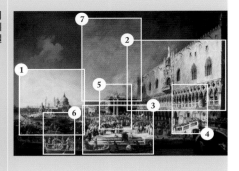

② 두칼레 궁전

베네치아 정부 청사 건물인 두칼레 궁전은 장식적인 베네치아풍의 고딕 양식으로 디자인되었으며 분홍빛의 베로나산(産) 대리석이 특징이다. 두칼레 궁전은 이전 베네치아 공화국을 다스렸던 최고 권위자인 베네치아 도제(총독)의 거처였다. 하지만 카날레토 시대에 총독은 더 이상 중요한 인물이 아니었다. 이 웅장한 외관 뒤로 호화로운 공간과 어마어마한 지하 감옥이 있다.

① 산타 마리아 델라 살루테 성당

베네치아의 가장 중요한 성전 중 하나인 산타 마리아 델라 살루테 성당이 있다. 이 성당은 건축가 발다사레 롱게나(Baldassare Longhena)에 의해 지어진 바로크 양식의 장려한 표본이다. 성당은 1630년에 전염병에서 벗어난 베네치아를 경축하기 위해 지어졌다. 산 마르코 광장의 지우데카 운하와 대운하 사이의 좁고 긴 땅에 위치한 이 성당의 돔은 쉽게 알아볼 수 있다. 물에 둘러싸인 산 마르코 광장에 들어갈 때 이를 명확하게 볼 수 있다.

③ 작은 광장

산 마르코 광장과 두칼레 궁전 옆 물가 사이 부분을 작은 광장(Piazzetta)이라고 한다. 지금과 마찬가지로 당시에도 관광객들과 방문객들로 북적였다. 사람들이 모여서 대화를 나누고, 한 남자가 계단에 앉아 있으며, 개 한 마리가 뛰어다닌다. 어떤 이들은 걸어 다니고, 어떤 이들은 곤돌라나 바지선을 타려고 한다.

④ 발코니

카날레토는 관심을 끌기 위해 그림 속 군중을 활용했다. 이 작품에서 인물들의 무리는 커다란 화면 내에서 각기 작은 장면들을 구성한다. 바쁜 일상에도 군중들은 곤돌라 또는 바지선을 타고 여행하는 사람들의 부둣가에서의 활동을 관찰한다. 카날레토는 두칼레 궁전의 발코니에서 삼삼오오 모여 구경하고 있는 작은 인물들을 수고스럽게도 공들여 그렸다.

⑥ 대사

분주한 움직임 가운데 제르지의 백작이자 프랑스 대사인 자크 뱅상 랑게가 그의 일행과 함께 도착한다. 그는 눈부신 붉은색과 금색 옷으로 화려하게 꾸몄다. 대사는 1726년 베네치아에 도착했지만, 카날레토는 이를 나중에 기록했다. 이 그림이 그려진 정확한 날짜는 알려지지 않았으나 베네치아 사람들의 화려한 행사와 정교한 화려함에 대한 애정을 유감없이 잘 보여준다.

⑤ 도서관

베네치아의 건축 양식은 아이디어의 집합체이다. 조각가이자 건축가인 야코포 단토니오 산소비노(Jacopo d'Antonio Sansovino, 1486-1570)는 산 마르코 광장에 그가 설계한 '마르차나 도서관'과 같은 전성기 르네상스의 건축물을 지었다. 그 앞에는 성 마르코의 날개 달린 사자가 맨 위에 놓인 기둥에 서 있고, 다른 기둥의 꼭대기에는 베네치아의 첫 수호성인인 성 테오도르 조각상이 있다.

⑦ 빛

카날레토는 회색으로 밑칠한 후 신중하게 선별한 팔레트의 물감을 칠했다. 베네치아의 열린 하늘과 반짝이는 바다를 그리기 위해 그는 보통 진한 청색과 연백색의 조합을 사용했다. 하늘이 불길하게 어두워지는 이 그림에서는 흑백으로 만든 일부 회색 붓놀림을 추가했다. 그의 팔레트는 황토색 계열의 색상, 엄버, 네이플스 옐로(합성 안료의 종류-역자 주), 녹색흙(테르 베르트), 레드 레이크, 버밀리언 등으로 구성되었다.

베네치아의 도가나와 산타 마리아 델라 살루테
The Dogana and Santa Maria della Salute, Venice
조지프 말로드 윌리엄 터너, 1843, 캔버스에 유채, 62×93cm, 미국, 워싱턴 국립미술관

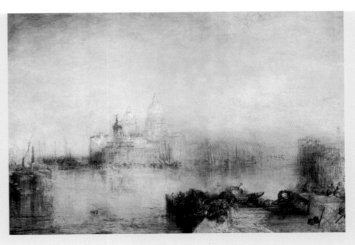

부유한 여행자들에 의한 유럽 대륙의 순회라 불린 '그랜드 투어'는 1793년부터 1815년까지 나폴레옹 전쟁 동안 중단되었지만, 그 이후 여행이 다시 가능해졌다. 그때부터 J. M. W. 터너는 1819년, 1833년, 1840년 베네치아를 세 차례 방문했다. 베네치아를 그린 터너의 접근 방식은 카날레토에게서 영감을 받았음에도 불구하고 그와는 완전히 달랐다. 이 그림에서는 환한 하늘을 배경으로 한 산타 마리아 델라 살루테 성당의 돔과 도가나(Dogana), 즉 세관이 보인다. 터너의 거의 추상적인 이미지는 빛과 색상의 영묘한 특성으로 인해 일부 사람들에게 빠르게 인정받기도 했지만, 한편으로는 마무리가 미진하여 논쟁을 일으키기도 했다.

모세의 발견

The Finding of Moses

조반니 바티스타 티에폴로

1730-35년경, 캔버스에 유채, 202×342cm, 영국, 에든버러,
스코틀랜드 국립미술관

조반니 바티스타 티에폴로(Giovanni Battista Tiepolo, 1696-1770)는 베네치아 귀족 가문 출신의 다작 화가 및 판화가로서 프레스코화에 새로운 수준의 기술적 활력과 극적인 효과를 불어넣었다. 그의 프레스코화는 신화와 종교 이야기에서 신들과 성도들의 역동적인 이미지를 특징으로 하며, 그가 사용한 색채를 보고 동시대 사람들은 그에게 '새로운 베로네세'라는 별명을 붙였다. 티에폴로의 스타일은 전성기 르네상스의 화풍을 기반으로 했지만, 그는 가장 위대한 이탈리아 로코코 화가로 인정받는다.

티에폴로는 경력을 쌓기 시작하던 초반부터 성공을 거두었다. 그는 대부분의 시간을 베네치아에서 보냈지만, 독일 뷔르츠부르크에서도 일했으며 생의 마지막 8년은 스페인 마드리드에서 살았다. 누구보다 에너지가 넘치고 상상력이 풍부했던 그는 처음에는 이탈리아 화가 그레고리오 라차리니(Gregorio Lazzarini, 1657-1730)의 공방에서 수련했다. 1755년에 티에폴로는 베네치아 아카데미아의 회장으로 선출된다.

〈모세의 발견〉은 성경의 출애굽기에 등장하는 이야기이다. 히브리 출신의 갓난 사내아이는 모두 죽이라는 파라오의 명령을 피해서 히브리 여인이 자신의 아이를 바구니에 넣어 나일강에 띄워 보내 살리는 이야기이다. 파라오의 딸이 목욕하던 중에 그 아이를 발견하고, 양자로 삼아서 모세라는 이름을 지어준다.

모세의 발견(부분)

The Finding of Moses

파올로 베로네세, 1580년경, 캔버스에 유채, 50×30cm,
스페인, 마드리드, 프라도 국립미술관

파올로 베로네세는 티에폴로에게 가장 큰 영향을 끼쳤다. 성경의 소재를 다룬 이 작은 그림은 16세기를 배경으로 한 베로네세의 초기 작품 중 하나이다. 아름다운 옷을 입은 파라오의 딸이 강둑에 서서 바구니에 있는 사내아이를 발견한다. 다리와 도시 풍경은 이탈리아의 베로나를 연상시킨다.

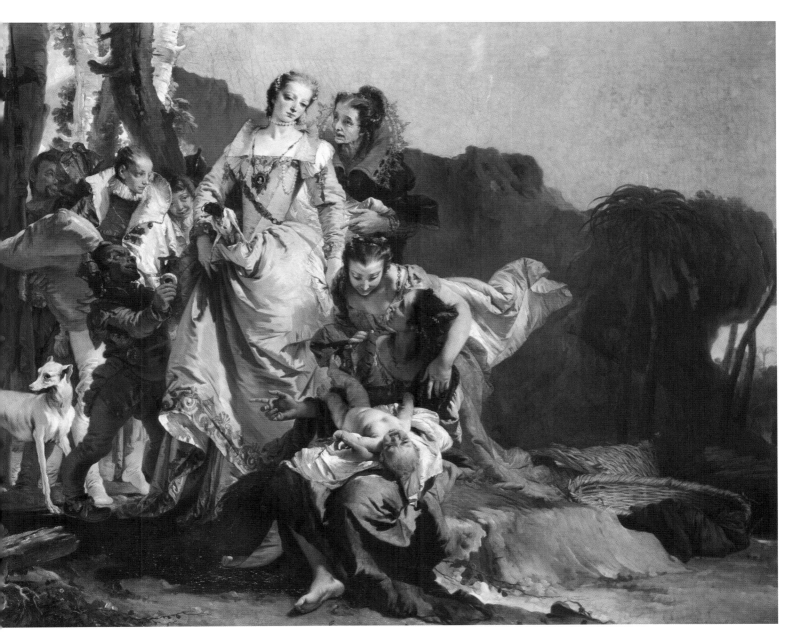

디 테 일

② 모세와 그의 보모

금발의 아기는 벗은 채로 공주의 수행원 중 한 사람의 무릎에 누워 있다. 실상에 기초하여 그려진 아기는 거꾸로 누인 모습으로 묘사되었으며, 실제처럼 자연스럽게 꼼지락거린다. 창백한 피부에 빛이 비치며, 아기의 아래에 깔린 흰색 천은 이를 더 부각한다. 성경에 의하면 파라오의 딸은 아기를 보모에게 맡기면서 보살피라고 한다. 그 보모는 바로 모세의 생모였다. '파라오의 딸이 그녀에게 말하기를 아이를 데려가서 나를 위해 보살펴라. 그리고 그 여성은 아이를 데려가서 보살폈더라.'

① 값비싼 사치

출애굽기에 등장하는 파라오의 딸에게는 특별한 이름이 주어지지 않았다. 이것은 예술가들에게 어떤 식으로든 그녀를 자신이 원하는 대로 자유롭게 묘사할 수 있는 일종의 공개적 자격을 부여했다. 이 그림에서 티에폴로는 그녀를 18세기 귀족 출신의 젊은 금발의 유럽 여성으로 묘사했다. 금빛 노란색과 주황색 의상을 입은 그녀는 구도의 중심에서 약간 벗어나 있다. 격식을 차린 그녀의 드레스는 빳빳한 상체 부분과 주름진 치마로 구성되어 있다. 소매는 최신 유행을 따라서 어깨 부분이 부풀려져 있고, 팔꿈치까지 느슨하다가 팔목 부분에서 단단히 고정된다.

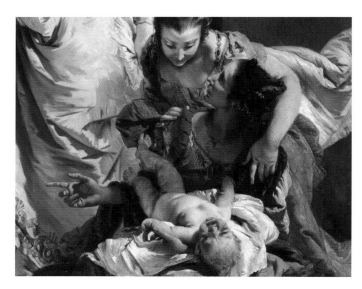

③ 팔레트

티에폴로는 그토록 존경했던 베네치아파 르네상스 예술가들의 팔레트를 고수했다. 따라서 이 작업에는 연백색, 버밀리언, 카민(암적색), 계관석, 울트라마린, 아주라이트, 이집트 블루, 인디고, 녹청색, 녹색흙, 공작석, 치자색 수지, 오피먼트(웅황), 납주석황색, 엄버, 시에나, 카본 블랙 등이 포함되었다.

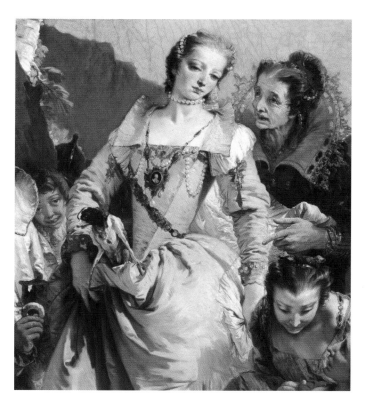

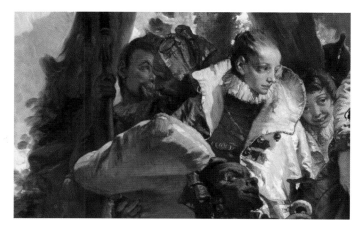

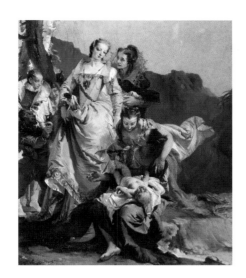

❹ 구도

모세는 현재 그림의 오른쪽에 배치되어 있지만, 원래는 관람자의 집중을 받으면서 이야기의 중심이 되는 중앙부에 위치해 있었다. 그림의 크기도 더 컸었다. 아마도 19세기경에 미늘창을 든 군사와 개가 그려져 있는 오른쪽 강가 풍경 부분이 잘려나갔을 것이다. 그림 상단도 일부 제거되었다. 새로운 소유자의 집 벽에 맞게끔 잘린 듯하다. 강가 풍경의 군사와 개가 그려진 부분은 개인 소장으로 보관되어 있다.

❺ 배경

티에폴로는 배경인 산악 풍경을 인물처럼 직접 관찰하여 그리는 것이 아니라 오히려 창작해서 그렸다. 그는 구름이나 암석 같은 자연적인 대상들을 직접 보지 않고, 그가 감탄했던 베로네세, 미켈란젤로, 세바스티아노 리치(Sebastiano Ricci, 1659-1734)와 같은 예술가들의 작품을 연구함으로써 그림 그리는 방법을 터득했다. 다른 작품들로부터 배우는 이러한 방법은 회화 기술을 습득하는 전통적인 방법이었다.

❻ 파란색 옷을 입은 숙녀

화려한 군청색 의상에 황갈색 피부를 가진 젊은 여성이 공주와 대화하기 위해 앞으로 나아간다. 티에폴로는 이 이야기를 단계적으로 전개하고 있다. 젊은 여성은 다른 시간대에 나타나기 때문에 무시당하는 것처럼 보인다. 아마도 그녀는 파라오의 딸에게 부들 속에 있는 아기의 존재를 알린 모세의 누이 미리암인 듯하다. 그녀의 작은 크기는 관람자에게 그녀가 이야기의 일부이지만 같은 시간대에 있지 않다는 것을 보여준다.

파라솔 The Parasol

프란시스코 고야, 1777, 리넨에 유채, 104×152cm, 스페인, 마드리드, 프라도 국립미술관

프란시스코 고야(Francisco de Goya)는 티에폴로에게서 다른 시점의 기법 등 여러 가지 영향을 받았다. 이 그림은 스페인 군주를 위해 교외 풍경을 주제로 한 열 개의 태피스트리 삽화 장식 연작의 일부로 제작되었다. 고야는 티에폴로처럼 동일한 색상, 피라미드형 구도, 전경에 배치한 인물 및 감각적인 움직임을 표현했다. 젊은 여자는 당대의 프랑스 옷차림을 하고 무릎에 작은 강아지와 함께 부채를 들고 있다. 젊은 청년은 태양으로부터 그녀의 얼굴을 가리기 위해 파라솔을 들고 있다. 고야는 이 작품을 만들 때 젊은 예술가였으며 왕실의 인정을 받기를 간절히 바랐다. 그렇기 때문에 그는 존경받는 예술을 바탕으로 자신의 생각을 추가했다. 밝은 색상과 대담한 붓질은 티에폴로의 작품을 기초로 하면서, 빛과 그림자를 만들어낼 때는 고유의 실력을 뽐냈다.

비눗방울

Soap Bubbles

장 바티스트 시메옹 샤르댕

1733–34년경, 캔버스에 유채, 93×74.5cm, 미국, 워싱턴 국립미술관

프랑스 화가 장 바티스트 시메옹 샤르댕(Jean-Baptiste-Siméon Chardin, 1699-1779)은 정물화와 로코코 시대의 호들갑스럽고 화려한 그림들과는 대비되는 가정의 일상적인 활동을 다룬 장르화를 그렸다. 질감을 묘사하는 그의 화법은 신중하게 균형 잡힌 구성, 차분한 색상과 빛의 효과, 조용한 분위기와 거친 임파스토 기법 등을 보완했다.

파리 목수의 아들 샤르댕은 역사화가 피에르 자크 카즈(Pierre-Jacques Cazes, 1676-1754)와 노엘 니콜라 쿠아펠(Noël-Nicolas Coypel, 1690-1734)의 문하에서 짧은 기간 도제 생활을 했다. 1724년 '성 루가 아카데미(Académie de Saint Luc)'에 입학했고, 1728년에 왕립 미술 아카데미의 회원이 된 그는 '동물과 과일의 화가'로 불렸다. 그가 그린 그림은 대부분 17세기 네덜란드와 플랑드르의 전통적인 정물화로, 당시에는 열등한 장르로 분류되었다. 1730년대 초반부터 1750년대까지 그는 '장르화' 범주에 속하는 일상을 주제로 검소한 환경의 평범한 인물들을 그림에 담았다.

1730년대에 그는 성공하여 풍족했으며, 1740년대에는 프랑스 귀족층 그리고 프랑스 왕 루이 15세의 후원과 작품 의뢰를 받으며 큰 명성까지 얻었다. 그러나 샤르댕은 마지막 몇 년간 어려움을 겪었다. 그의 외아들 피에르 장이 1767년에 자살했고, 아카데미의 강력한 신임 총장은 역사화를 더욱 장려하는 동시에 샤르댕의 연금과 아카데미에서의 책무를 줄였다. 샤르댕은 시력이 나빠지면서 파스텔로 초상화를 그리기 시작했으나 인기가 없었다. 그는 남은 생을 조용히 세상에서 잊혀진 채 살았다. 샤르댕의 작품은 19세기 중반에서야 일부 비평가와 수집가들에게 재발견되면서 귀스타브 쿠르베, 에두아르 마네 등 수많은 예술가들에게 영향을 주었다.

샤르댕이 비눗방울을 부는 젊은 남자를 그렸을 때 그의 아내 마거리트는 심각한 병을 앓고 있었다. 38세밖에 되지 않았던 그녀는 샤르댕의 두 자녀의 어머니이기도 했다. 그녀는 그다음 해인 1735년에 사망했다. 이러한 작가의 개인적인 상황을 모르더라도 동시대 관람자들은 그의 암시, 즉 거품이 상징하는 인생의 덧없음을 알아챘을 것이다. 샤르댕은 이 작품을 적어도 3~4개의 다른 버전으로 그렸다.

젊은 여교사 The Young Schoolmistress

장 바티스트 시메옹 샤르댕, 1735–36, 캔버스에 유채, 61.5×66.5cm, 영국, 런던, 내셔널 갤러리

한 어린아이가 그녀의 언니에게 가르침을 받고 있다. 샤르댕은 이러한 주제의 그림을 여러 차례 그렸다. '어린 여교사'는 캐비닛에 기댄 채 긴 바늘을 들고 펴 놓은 책의 글자 하나를 가리킨다. 오므린 그녀의 입술은 각 문자를 발음하여 소리 나는 대로 동생에게 가르치고 있음을 알려준다. 작은 아이는 통통한 손가락으로 문자들을 가리키며 따라 하려고 한다. 캐비닛에 꽂혀 있는 열쇠는 그녀가 일찍부터 배움을 선택한다면 많은 것들을 습득하여 저장할 수 있음을 의미한다. 모든 사회 계층에 호소력이 있었던 샤르댕의 작품들은 당시로서는 매우 독특했다.

디 테 일

❷ 비눗방울을 부는 남자

순간적인 비눗방울은 삶의 연약함과 세속적 욕망의 헛됨을 상징한다. 즉, 터지기까지 몇 초밖에 걸리지 않는, 찰나에 불과하다는 것이다. 앞쪽 창틀에 기댄 한 소년은 비눗방울을 만드는 일에 집중한다. 겉옷이 찢어졌음에도 머리카락은 유행에 따라 멋지게 스타일링되었으며, 리본으로 경쾌하게 묶었다. 밝은 부분과 그림자는 그의 얼굴이 마치 평면적인 그림에서 튀어나오는 듯한 착각을 일으킨다.

❶ 비눗방울

이 작품의 주제인 비눗방울은 낮은 위치에 배치되어 있으며, 섬세하게 표현되어 거의 보이지 않는다. 부드럽고 둥근 투명한 비눗방울을 단단하고 무거운 돌 선반 앞에 배치하여 작품 전체 구성에 무게감을 부여한다. 비눗방울을 부는 이의 왼쪽 손은 자신을 지탱하기 위해 돌 선반을 견고하게 붙잡고 있다. 육체의 손과 일시적인 비눗방울의 대비는 의도적인 것이다. 이 비눗방울은 상당히 많이 부풀려졌다.

❸ 비눗방울을 보는 아이

청년 옆에 있는 작은 소년은 넋이 나간 채 호기심 가득한 눈으로 비눗방울을 응시한다. 아마도 이 소년은 비눗방울을 부는 남자의 동생일 것이다. 그의 작은 코는 간신히 난간 위로 올라와 있다. 소년은 연초점으로 처리되어 그가 어두운 실내에 있음을 보여준다. 모자에 있는 깃털은 그림의 다른 쪽에 있는 담쟁이 잎사귀와 균형을 맞추기 위해 그렸다.

❹ 비눗물

정물화의 대가 샤르댕의 초기 작품에는 대부분 채소, 과일, 죽은 사냥감, 주방용품 등 정적인 무생물들이 등장한다. 유리잔에 담긴 불투명한 비눗물의 묘사는 캔버스의 따뜻한 갈색 톤과 대비를 이룬다. 비눗물은 빨대로 휘저어 소용돌이치고, 그 가장자리는 빛이 반짝인다. 이러한 화법은 세잔 등 후대 예술가들의 작품에 영향을 미쳤다.

삼각형 구도는 보는 이들을 그림 속으로 빨아들인다. 넓은 돌 창의 선반은 견고한 받침 역할을 하며 부드러운 잎사귀는 가장자리를 장식적으로 만든다. 샤르댕은 작품의 구성부터 분위기, 색상, 그리고 독특한 채색 기법까지 작품을 조화롭게 만들기 위해 모든 요소들을 고려했다.

⑤ 빛

샤르댕은 디테일에 대한 세밀한 묘사 덕분에 동시대 사람들에게 찬사를 받았다. 그는 빛나는 유약을 표현하기 위해 다양한 층을 쌓았다. 이 그림에서 빛은 왼쪽에서 들어오며 오른쪽에 그림자가 진다. 눈부신 빛을 표현한 밝은 점들은 유리잔과 청년의 머리, 옷깃, 소매 끝 셔츠 커프스에 떨어진다.

⑥ 색채

개별적인 표면들은 작고, 거의 눈에 띄지 않는 밝은 빨간색과 파란색의 터치로 활기를 띤다. 그러나 그림의 대부분은 회색, 갈색, 녹색의 세 가지 색상을 활용하여 절제되고 미묘한 조화를 만든다. 차가운 회색 배경은 청년이 입고 있는 겉옷의 따뜻한 갈색과 대비를 이룬다.

⑦ 붓질

옅은 물감과 눈에 띄지 않는 붓 자국을 사용한 18세기의 다른 화가들과 달리, 샤르댕은 생동감 있고 무거운 레이어의 물감을 칠했다. 이러한 임파스토 기법은 고유의 질감을 만들고 조각과 같은 촉감을 그림에 옮겨 놓았다. 이를 통해 돌의 단단함과 옷의 부드러운 질감을 표현하고 있다.

레이스 뜨는 여인 The Lacemaker

얀 베르메르, 1669~70, 캔버스에 유채, 24×21cm, 프랑스, 파리, 루브르 박물관

신중하게 계획하여 그린 이 작품은 노란색 옷을 입고 있는 젊은 여성에 대한 그림이다. 여성은 왼손에 한 쌍의 보빈 (bobbin)을 들고서 보빈 레이스를 만들 베개에 조심스럽게 핀을 꼽고 있다. 베르메르는 관람자의 관심을 그림 중심부와 레이스를 뜨는 여인의 움직임으로 돌린다. 섬세한 디테일과 집중력을 묘사하고 있으며, 특히 젊은 여성의 손가락 사이에 꺼져 늘어난 흰색 실을 정교하게 표현했다. 쿠션에 있는 빨간색, 흰색 실을 더 어두운 전경에 표현하는 등 그림의 다른 소재들은 덜 선명하다. 빛이 다른 편에서 비추고 주제는 다르지만, 베르메르의 사색적인 이미지는 샤르댕의 작품과 유사하다. 비어 있는 배경, 빛의 효과, 정물적 요소는 물론 헤어스타일까지 닮았다.

유행에 따른 결혼: I, 계약 결혼

Marriage À-la-Mode: I, The Marriage Settlement

윌리엄 호가스

1743년경, 캔버스에 유채, 70×91cm, 영국, 런던, 내셔널 갤러리

혁신적인 화가이자 판화가 윌리엄 호가스(William Hogarth, 1697-1764)는 사회 비평가이면서 풍자만화가이기도 했다. 그의 예술은 사실적인 초상화부터 풍자화까지 폭넓었다.

런던에서 태어난 호가스는 대부분 독학으로 미술을 배웠다. 한 금세공인의 도제가 되어 판화와 삽화기술을 익히다가, 1710년경부터 본인이 직접 디자인한 판화를 제작하기 시작했다. 1720년 그는 런던에서 사업을 시작함과 동시에 제임스 손힐(James Thornhill, 1675년경-1734)이 운영하는 무료 아카데미에서 회화를 배웠다. 호가스는 부유한 가족을 위한 형식적이지 않은 집단 초상화를 시작으로 유화를 그리게 된다. 그는 풍자적이고 도덕적 교훈을 주제로 한 그림을 계속해서 그렸고, 이는 미술계에 새로운 시도로 받아들여졌다. 호가스의 그림은 판화로도 제작되면서 그에게 많은 수입과 대중적인 인기를 안겨주었지만 동시에 표절 문제도 일으켰다. 결국 그는 법적 보호를 받기 위해 로비를 했고, 그 결과 1735년 판화가 저작권법이 통과되었다. 그는 실물 크기의 초상화와 그랜드 매너(grand manner, 역사화에서 나타나는 장엄하고 고상하며 화려한 고전 양식-역자 주)의 웅장한 규모의 역사화도 그렸다. 1757년에 호가스는 궁정화가로 임명되었다.

〈유행에 따른 결혼〉은 여섯 점 연작으로, 양가 아버지들의 거래로 결혼하게 되는 젊은 커플의 이야기를 다루고 있다. 이 연작들은 상류층, 부의 편중, 계약 결혼을 풍자하며, 그중 첫 작품인 이 그림은 탐욕과 어리석음의 개념을 담아 관람자에게 전달한다.

유행에 따른 결혼: II, 결혼 직후
Marriage À-la-Mode: II, The Tête-à-Tête

윌리엄 호가스, 1743년경, 캔버스에 유채, 70×91cm, 영국, 런던, 내셔널 갤러리

이 작품은 〈유행에 따른 결혼〉의 두 번째 에피소드이다. 결혼식 다음 날 아침, 그들의 집에 있는 신혼부부가 보인다. 두 사람 다 전날 밤 각자의 활동으로 인해 지쳐 있다.

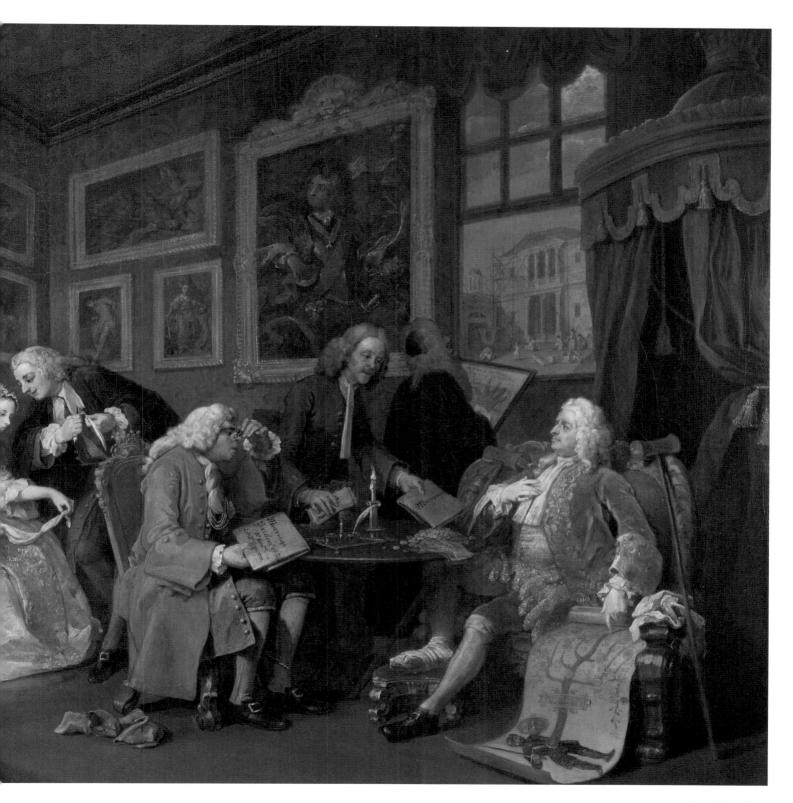

② 부시장

빨간 코트와 주름진 셔츠를 입고 회색 가발을 쓴 부유한 부시장은 딸에게 등을 지고 앉아 있다. 딸은 그에게 그다지 중요하지 않으며 그가 단지 명망 있는 칭호를 물려받을 예비 손자만 원하고 있음을 의미한다. 그는 코안경을 통해 결혼 계약서를 살펴보고 있다.

③ 신부와 신랑 및 변호사

부시장의 딸은 금색 장식의 평범한 흰색 레이스를 입고 있다. 그녀는 자기 귀에 속삭이는 변호사 '실버텅(Silvertongue)'의 말을 들으며 몸을 앞으로 숙인다. 실버텅은 깃펜을 날카롭게 갈고 있다. 그녀는 마음이 내키지 않는 듯 결혼반지를 손수건에 매달아 놓았다. 멋지게 차려입은 백작의 아들인 자작은 일련의 행위들에 무관심하다. 호사스러운 반지를 끼고 금색 담뱃갑에서 코담배를 꺼낸다. 그는 미래의 아내에게 등을 돌린 채 거울에 비친 자기 모습에 감탄하느라 여념이 없다.

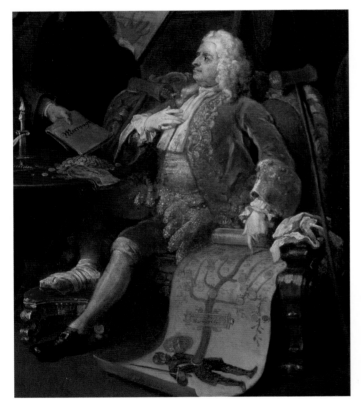

① 낭비 백작

낭비 백작(Earl Squander)은 자신의 아들을 부유하지만 돈에 인색한 부시장의 딸에게 장가보내기로 한다. 그는 거만한 표정으로 사치스럽게 차려입고 침대 덮개 아래에 앉아 있다. 그의 손에는 정복왕 윌리엄의 후손임을 보여주는 가계도가 있다. 백작의 오른발은 붕대에 감겨 스툴로 받쳐져 있고, 근처 의자에 목발이 기대어져 있다. 이는 모두 통풍을 상징하는 것으로, 그가 지나친 음주와 기름진 음식을 과하게 탐닉했음을 암시한다.

❹ 개

자작의 발 앞에 두 마리의 개가 서로 묶여 있다. 이는 불행하고 어울리지 않는 강제적인 결혼을 상징한다. 전통적으로 개는 충성심을 나타낸다. 서로 쳐다보지도 상대하지도 않고 아직 오지 않은 삶을 애석하게 거부하며 그림 너머의 세상을 바라본다.

❻ 벽에 걸린 그림들

벽에 걸린 많은 그림들은 주인공들에게 닥쳐올 불행한 미래를 예고한다. 신부와 신랑 사이의 벽에는 죽음과 순교의 이미지들이 있다. 일례로 좌측 아래에는 외스타슈 르쉬외르(Eustache Le Sueur, 1616-55) 학파의 〈순교자 성 라우렌시오(The Martyrdom of St Laurence)〉를, 중앙에는 카라바조의 〈메두사의 머리(Medusa)〉를 모사한 그림이 걸려 있다.

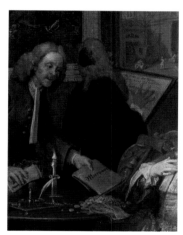

❺ 건축가와 서기

창밖 네오-팔라디안(Neo-Palladian) 양식의 건물을 응시하고 있는 사람은 백작의 대저택을 설계한 건축가이다. 자금 부족으로 인해 공사는 중단되었다. 건축가 뒤에는 대부업자의 서기가 저당 관련 서류를 보여주며 백작이 빚을 얼마나 지고 있는지를 설명한다.

❼ 화풍

호가스는 밝은 영역에 활기를 더해 줄 따뜻한 색조를 사용했다. 여기에는 은백색, 옅은 파란색, 밝은 빨간색이 포함되며, 그는 갈색과 차분한 녹색을 자주 사용했다. 그는 흰색 위에 어두운 색상을 겹쳐서 질감을 만들었다. 그의 물감은 부드럽고 느슨한 붓놀림과 무겁고 풍부한 농도로 일관성 있게 칠해진다. 호가스는 주름 장식처럼 세밀한 부분을 표현하기 위해 붓을 캔버스 위에 단단히 누르면서 작업했다.

약혼: 교훈: 난파선, 호가스의 '유행에 따른 결혼' 모작(부분)
The Betrothal: Lessons: The Shipwreck, after 'Marriage À-la-Mode' by Hogarth

파울라 레고, 1999, 알루미늄에 고정된 종이에 파스텔, 165×500cm, 영국, 런던, 테이트 브리튼

파울라 레고(Paula Rego)는 호가스의 〈유행에 따른 결혼〉 연작을 따라 유사한 풍자적 이미지를 만들었다. 그녀는 호가스가 살았던 18세기 장면을 현대적으로 재해석하여 도덕적 교훈을 담았다. 이 작품은 삼부작의 첫 번째 패널로, 호가스 연작의 첫 번째 작품 〈계약 결혼〉을 기초로 한다. 레고는 〈약혼〉이라 불리는 이 작품에서 계약을 체결하는 부모의 성별을 바꿔 어머니에 의해 두 아이의 결혼이 성사되는 장면을 보여준다. 또한, 레고는 가족의 재정적 상황을 바꿨다. 그녀의 이야기에서는 소녀의 가족이 상위 중산층이지만, 힘든 시기를 겪고 있다. 반면, 벼락부자가 되어 나타난 소년의 어머니는 소녀 가족의 하녀였다. 호가스가 묘사한 젊은 커플처럼 이 그림에 등장하는 아이들 또한 이러한 합의에 무관심하며, 딸은 심지어 자고 있다.

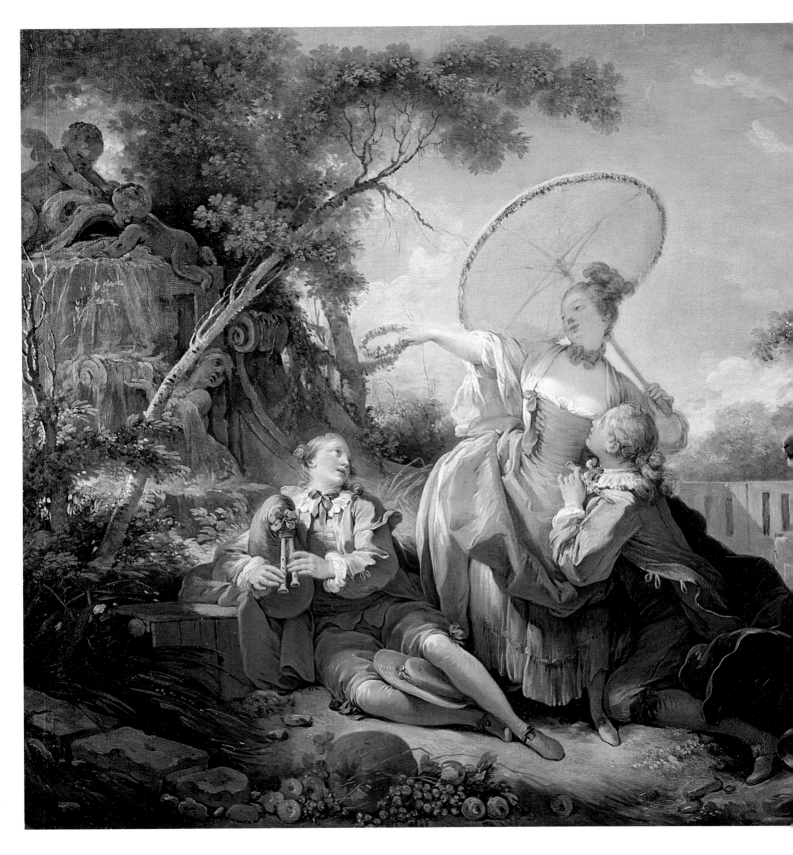

음악대회
The Musical Contest

장 오노레 프라고나르
1754-55년경, 캔버스에 유채, 62×74cm, 영국, 런던, 월리스 컬렉션

화가이자 판화가인 장 오노레 프라고나르(Jean-Honoré Fragonard, 1732-1806)는 로코코 양식의 작품을 많이 그렸다. 특히 풍부한 격정과 관능미를 특징으로 한 경쾌한 경향의 그림으로 유명하다.

프라고나르는 프랑스 남부도시 그라스(Grasse)에서 태어났다. 열여덟 살 때부터 파리에서 미술교육을 받은 그는 샤르댕과 프랑수아 부셰(François Boucher, 1703-70) 문하에서 도제 생활을 했다. 1752년에는 권위 있는 로마상 대상을 받았고, 이후 샤를 앙드레 반 루(Charles-André van Loo, 1705-65)의 지도를 받으며 왕립 미술학교(École des Élèves Protégés)에 정식 입학했다. 이 미술학교는 공식 아카데미 내에서 분리된 독립 기관으로 로마대상 수상자들에게 3년간 전문가 교육을 제공했다. 이는 수상자들이 로마를 경험하고 더욱 의미 있는 시간을 갖도록 지원하기 위함이었다. 프라고나르는 1756년부터 1761년까지 로마 아카데미 드 프랑스에서 일했다. 1760년 그는 동료 화가 위베르 로베르(Hubert Robert, 1733-1808)와 함께 이탈리아를 여행하며 지역의 풍경을 스케치했다. 이때 프라고나르가 기록한 분수, (인조) 동굴, 사원, 테라스로 가득 채워진 낭만적인 정원은 영감이 되어 차후에 그의 화폭에서 꿈 같은 정원과 주변 환경으로 재탄생하게 되었다. 또한, 그는 루벤스, 할스, 렘브란트, 야코프 판 라위스달(Jacob van Ruisdael, 1628년경-82) 등 네덜란드와 플랑드르의 거장들을 연구했다. 1761년 파리로 돌아오기 전 베네치아를 방문한 그는 티에폴로에게서도 영감을 받았다. 1765년 프라고나르는 파리의 왕립 미술 아카데미에 입학했다. 곧 그는 초상화 및 이탈리아 풍경 스케치를 기초로 한 상상 속 풍경화로 귀족들 사이에서 유명해진다. 1773년에 그는 두 번째로 이탈리아를 방문하여 일 년을 보냈다. 돌아와서는 책 삽화가로 일하면서 풍경화, 초상화 및 일상적 장면을 다룬 그림들을 계속해서 그렸다. 그의 작품은 평온하고 관능적인 이미지, 부드러운 색상, 빠른 붓놀림과 은빛의 강조를 통해 태평하고 퇴폐적인 로코코 양식의 전형을 잘 보여준다. 그러나 1789년에 그의 주요 후원자들이 프랑스 혁명에서 귀족 지위를 박탈당한다. 프라고나르는 작품 활동을 이어갔지만, 그의 스타일은 바뀌기 시작하여 1780년대 중반에 이르러서는 점차 신고전주의 양식을 사용했다.

프라고나르는 평생 550점 이상의 회화, 소묘 및 에칭화를 그렸다. 작품 속 무성한 정원은 우아하게 차려입고 양산을 들고 있는 젊은 여성을 위한 배경이다. 이 순간 그녀는 두 명의 유망한 구혼자 중 한 명을 선택하고 있다.

그네 The Swing
장 오노레 프라고나르, 1767, 캔버스에 유채, 81×64cm, 영국, 런던, 월리스 컬렉션

프라고나르 작품 중 가장 잘 알려진 이 작품은 에로티시즘에 경박함을 섞었다. 작품 속 젊은 여성은 하늘하늘한 분홍색 실크 드레스를 입고 그네를 타고 있다. 노인은 그녀를 밀고 젊은이는 반대편에서 이를 지켜본다. 두 남자는 풀숲에 숨어 있고 서로의 존재를 알지 못한다. 젊은 남자는 드레스 아래를 은밀히 훔쳐본다. 그녀는 유혹하듯 그리스 신의 동상 방향으로 신발을 벗어 던진다. 그녀의 뒤에는 천사 같은 동상들이 애원하듯 그녀의 교태를 쳐다보고 있다.

❷ 간청하는 구혼자

두 젊은 남자는 그들의 음악적 재능을 활용해 젊은 여성의 환심을 사는 것이 목표이다. 그러나 여성의 왼쪽에 있는 젊은 남자는 필사적이다. 플루트를 손에 쥔 그는 그녀의 허리를 잡으면서 물리적으로 그녀의 관심을 더 끌려고 한다. 괴롭힘 당하지 않을 것을 증명하듯 그녀는 반대 방향을 본다.

❶ 젊은 여성

루벤스를 존경했던 프라고나르는 통통하고 창백한 피부의 여성상을 선호했다. 이 소녀는 홍조를 띤 하얀 피부, 마른 손을 갖고 있으며 자연스러운 올림머리를 하고 있다. 뻣뻣한 보디스(bodice)에 대담한 빨간색 드레스는 폭이 넓은 풀 스커트로 넉넉한 속치마를 드러낸다. 그녀의 목에 있는 빨간색 나비 모양 리본은 풍부한 색조를 나타내고, 부드러운 보일 숄은 전체적인 의상을 완화시킨다.

❸ 뮈제트 연주자

그녀의 오른쪽에는 두 번째 구혼자가 뮈제트를 연주하며 그녀를 사랑스럽게 응시한다. 뮈제트 또는 '뮈제트 드 쿠르(궁정의 뮈제트)'는 18세기 프랑스 귀족들 사이에서 인기가 많았던 백파이프의 일종이다. 이 젊은이가 여성의 선택을 받은 것 같다. 그녀는 오른손에 있는 분홍색 꽃으로 만든 관을 그에게 씌우려고 한다.

❹ 분수

프라고나르는 후에 정교하게 이탈리아 정원을 그렸지만, 이국적인 조각이 있는 이 분수는 그가 이탈리아를 여행하기 전에 그렸다. 유려한 붓질을 활용한 그는 돌 폭포 옆으로 흘러내리는 물의 느낌을 묘사했고, 이 폭포는 큐피드 같은 푸토 조각상이 있는 것이 특징이다. 그 위에 매달려 있는 어두운 잎은 이 목가적인 장면에 시원한 그늘을 제공한다. 떨어지는 물은 음악 반주의 역할을 한다.

프라고나르는 샤르댕과 부셰의 가르침을 통해서 루벤스의 통통한 여성상과 느슨하고 스케치 같은 붓놀림에 영감을 받았다. 빠르게 작업하는 화가로 알려진 프라고나르는 달갑지 않게 변화하는 정치 및 사회적 분위기의 시대상과 적합했던 덧없는 경박함을 포착할 수 있었다.

⑤ 붓질

주제의 자유롭고 가벼운 성격을 강조한 프라고나르의 자신감 있고 유연한 붓질은 부드러운 가장자리와 빛의 확산 효과를 만든다. 또한, 이 옷과 나뭇잎처럼 일부 영역에서 그는 섬세한 디테일을 추구한다. 디테일에 대한 그의 관심은 그림에 3차원적 효과를 부여하는 데 도움이 된다.

⑥ 빛

이 야외 장면을 위해 프라고나르는 나무 사이로 투과하는 맑은 햇빛을 그렸고, 역광을 적용하여 장면에 부드럽고 매혹적인 빛을 불어넣었다. 빛은 젊은 여성의 가슴에 내려앉아 그녀의 고운 피부와 구혼자의 얼굴을 강조한다. 은빛 색조는 신비로운 분위기를 연출한다.

⑦ 색채

프라고나르는 부드러운 파란색, 크림색, 노란색, 녹색 등 은은한 파스텔 색상을 사용했지만, 신선하고 강렬한 빨간색과 금색도 추가하여 장면에 광택을 더했다. 그는 금색, 빨간색, 주황색을 사용해 어두운 색조로 둘러싸인 인물들에게로 관심을 집중시켰다.

쉬고 있는 소녀(마리-루이스 오뮈르피)
Resting Girl (Marie-Louise O'Murphy)

프랑수아 부셰, 1751, 캔버스에 유채, 59.5×73.5 cm, 독일, 쾰른, 발라프 리하르츠 미술관

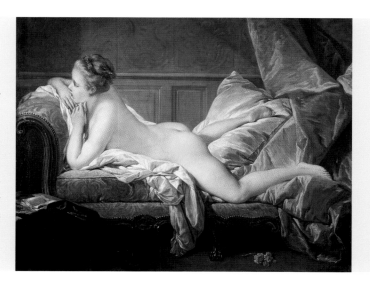

로코코 양식의 전형을 보여준 화가 프랑수아 부셰는 루이 15세의 총희이자 '마담 드 퐁파두르(퐁파두르 후작 부인)'로 잘 알려진 '잔 앙투아네트 푸아송'에게 인기가 있었다. 부셰는 파리에서 프라고나르를 두 차례 가르쳤다. 첫 번째는 그가 처음 미술을 배우기 시작할 때였고, 두 번째는 그가 샤르댕과 시간을 보낸 이후였다. 이 감각적인 이미지는 파리에서 재봉사로 일했던, 후에 왕의 정부가 된 소녀에 대한 그림이다. 벌거벗은 채 배를 소파에 대고 제멋대로 누워 있는 그녀는 주름진 실크와 값비싼 긴 의자 위에서 편히 쉬고 있다. 당시 그녀는 겨우 열네 살이었기 때문에 부셰는 의도적으로 그녀의 매력을 미묘하게 표현했다. 많은 사람들에게 이 그림은 충격적이었으나, 다른 이들에게는 쾌락적인 로코코 양식의 전형일 뿐이었다.

호라티우스 형제의 맹세

The Oath of the Horatii

자크 루이 다비드

1784, 캔버스에 유채, 330×425cm, 프랑스, 파리, 루브르 박물관

신고전주의 예술가의 선두 주자였던 자크 루이 다비드(Jacques–Louis David, 1748–1825)는 부드러운 윤곽선과 고전적인 주제를 선호하는 로코코 양식의 가벼움을 거부했다. 신고전주의는 18세기 중반에 고대 로마 도시 헤르쿨라네움과 폼페이가 발굴된 후 확립되기 시작했다. 또한, 프랑스 궁정의 쾌락주의에 대한 반발이기도 했다.

다비드는 파리에서 태어나 마리-조제프 비앵(Marie-Joseph Vien, 1716-1809)에게 교육을 받았다. 1774년, 그는 동경하던 로마상을 수상한 후 1780년까지 이탈리아에 머문다. 그곳에서 다비드는 고전주의 작품과 독일 예술가 안톤 라파엘 멩스(Anton Raphael Mengs, 1728-79)가 전파한 신고전주의 신조에서 영감을 얻는다. 파리로 돌아오자마자 그는 순식간에 명성을 쌓게 된다. 1789년 프랑스 혁명으로 새로운 의회의 부회장이 된 그는 '왕립 회화 조각 아카데미'를 폐지하는 데 일조를 한다. 1804년 그는 황제 나폴레옹 보나파르트의 수석 화가가 된다. 나폴레옹의 공화국이 붕괴되자 새로운 왕 루이 18세는 다비드에게 사면을 베풀고 궁정화가의 지위를 제안했지만, 그는 대신 브뤼셀로 망명가는 길을 선택한다.

이 그림은 1785년 로마에서 처음 전시된 후 그해 말 파리 살롱에서 전시된다. 즉각적인 성공을 거두면서 이 작품은 신고전주의의 표본으로 여겨졌다.

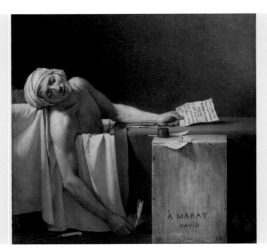

마라의 죽음(부분) The Death of Marat

자크 루이 다비드, 1793, 캔버스에 유채, 165×128cm, 벨기에, 브뤼셀, 벨기에 왕립미술관

이 그림은 다비드가 자신의 친구인 장 폴 마라(Jean-Paul Marat)가 암살당한 직후 그의 욕실에서 죽어 있는 모습을 이상적으로 그린 이미지이다. 마라는 프랑스 대혁명의 지도자이자 의사 겸 기자였다. 그는 고통스러운 피부병을 앓고 있었고, 혁명을 지지하는 기사를 쓰는 동안 치료 목적으로 욕조에 앉아 있어야만 했다. 다비드는 여전히 깃펜을 들고 원고지를 잡고 있는 마라의 모습을 묘사했다.

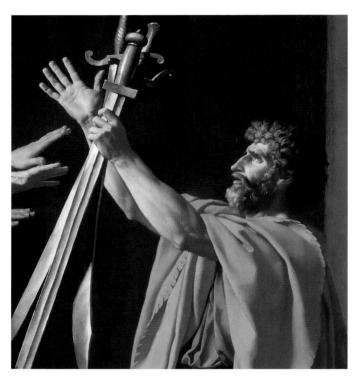

❷ 형제

단호한 얼굴을 한 로마인의 모습, 강한 팔과 빛나는 철모를 쓴 세 명의 호라티우스 형제는 아버지에게 경의를 표하며 로마를 위해 기꺼이 목숨을 바치겠다고 서약한다. 이러한 마음가짐은 프랑스 혁명을 준비하던 시기에 매우 적절했다. 세 형제 중 단 한 명만이 살아남게 되며, 그는 연인의 죽음을 애도했다는 이유로 자신의 누이를 죽이게 될 것이다. 누이의 연인은 쿠리아티우스 형제 중 한 명이었다.

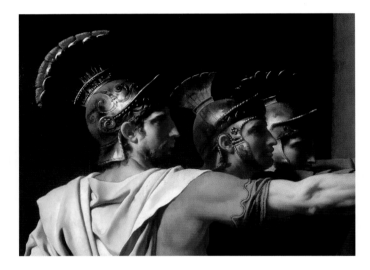

❸ 어머니와 아이들

용감하고 애국심이 넘치는 형제들은 푸른 망토 아래로 두 손자를 껴안는 그들의 어머니에게 그림자를 드리운다. 하지만 좀 더 큰 손자는 어른들의 모습과 빛나는 검에 대한 경외감을 숨길 수가 없다. 이 장면은 나라를 위해 목숨을 바치는 일은 명예로우며 이것은 어린 나이부터 모든 사람이 배워야 하는 마음가짐임을 보여준다.

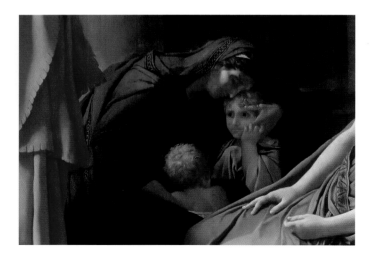

❶ 푸블리우스 호라티우스

애국심과 자기희생의 중요성을 강조하는 이 장면은 기원전 7세기 푸블리우스 호라티우스(Publius Horatius)의 세 아들에 관한 이야기이자, 로마와 알바롱가 두 도시 간의 전쟁을 다룬다. 이 인물은 로마 호라티우스 형제의 아버지 푸블리우스로, 알바롱가의 쿠리아티우스 형제들과 싸우기 위해 자신의 아들들을 파견하고 있다. 아들들에게 하사할 검을 올려다보면서 취하고 있는 영웅적인 자세는 그의 고귀함을 보여준다.

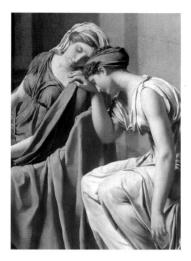

❹ 두 여인

쿠리아티우스와 호라티우스 집안은 결혼을 통해 서로 연결되어 있다. 흰색 옷에 푸른색 머리 두건을 한 여성은 쿠리아티우스의 딸이자 호라티우스 형제 중 한 명의 아내인 사비나이다. 시어머니의 푸른 망토 밑에 있는 두 소년의 어머니이기도 하다. 그녀는 동서 사이인 카밀라에게 머리를 기대고 있다. 카밀라는 쿠리아티우스의 한 형제와 약혼을 한 상태이다. 사랑하는 사람들을 잃게 될 미래에 직면한 두 여인은 비극의 징후이다.

❺ 건축

이 그림의 세 가지 요소(삼 형제, 아버지, 슬픔에 빠진 여성들)는 모두 도리아 양식의 아케이드의 한 부분에 둘러싸여 있다. 엄격한 로마의 도리아 양식은 남성적이고 불굴의 것으로 인식되어 이 숭고한 이미지에 매우 적절하다. 다비드는 갑옷에서부터 의류 및 건축에 이르기까지 그림의 모든 측면에 대해서 정확성을 기하기 위해 세심한 주의를 기울였다.

❻ 초점

이 그림의 초점은 푸블리우스가 잡고 있는, 곧 아들들에게 줄 검이다. 형제가 손을 모아 맹세를 하면서 검을 가리킬 때 검에서 빛이 번쩍거린다. 두 형제는 왼손으로 맹세를 하고 한 형제만이 오른손을 내뻗는다. 이것은 어느 두 사람이 죽을 운명이고 어느 한 사람이 살아남을지를 암시하거나, 단순히 다비드의 구성 방식을 보여주는 것일지도 모른다.

❼ 기법

선명한 선, 복잡한 디테일, 정교한 색조 변화와 온색(溫色)의 팔레트는 로코코 양식의 그림에서 흔히 볼 수 있는 은빛 색조 그리고 부드러운 가장자리와 대조를 이룬다. 다비드가 바른 물감은 매끄럽고 정교하며 그가 그린 인물들은 의도적으로 고전주의 조각품을 연상시킨다. 그가 만들어낸 조명 효과는 극적인 연출을 나타낸다. 이 그림은 신고전주의의 시초로 일컬어지며 등장과 함께 선풍적인 인기를 누렸다.

무아테시에 부인(부분) Madame Moitessier

장 오귀스트 도미니크 앵그르, 1856, 캔버스에 유채, 120×92cm, 영국, 런던, 내셔널 갤러리

장 오귀스트 도미니크 앵그르는 다비드 밑에서 4년 동안 공부한 후 그를 이어서 프랑스 신고전주의의 가장 위대한 대가의 자리를 물려받는다. 다비드의 제자 중 제일 유명해진 그는 이 그림을 76세에 그렸다. 이 당시에 앵그르는 매우 존경을 받았으며 초상화와 역사화, 알레고리적 작품에 대한 그림의 수요가 매우 많았다. 이네 무아테시에(Inès Moitessier) 부인의 사회적 신분과 부는 세세하게 그려진 그녀의 호화로운 드레스, 보석, 가구, 장식품 등에서 잘 나타난다. 1785년과 1814년 사이에 다비드의 공방은 유럽에서 가장 중요했으며, 그가 사망하자 앵그르가 프랑스 고전주의 양식의 수호자 역할을 이어받아서 나섰다.

그라쿠스 형제의 어머니, 코르넬리아

Cornelia, Mother of the Gracchi

안젤리카 카우프만

1785년경, 캔버스에 유채, 101.5×127cm, 미국, 버지니아 미술관

스위스 태생의 안젤리카 카우프만(Angelica Kauffmann, 1741-1807)은 어린 시절 어머니에게 다양한 언어를 배웠다. 그녀는 쉬지 않고 독서를 했으며 음악가로서도 뛰어난 재능을 보였다. 그러나 그녀는 미술에 가장 재능을 보였고, 이는 미술가였던 아버지의 영향이 컸다. 그녀는 12세에 이미 중요한 인물들의 초상화를 그렸고, 13세에 아버지를 따라 이탈리아로 가서 거장들의 작품을 연구했다. 1762년 그녀는 피렌체 미술 아카데미(Accademia di Belle Arti)의 회원이 되었다. 1763년과 1764년에는 로마, 볼로냐, 베네치아 등을 방문했다. 그녀의 작품은 영국 방문객의 초상화를 그린 로마에서 특히 찬사를 받았다. 이를 계기로 런던을 방문한 그녀는 조슈아 레이놀즈(Joshua Reynolds, 1723-92)를 둘러싼 사교계에 합류하게 되었다. 1768년 그녀는 런던의 영국 왕립 미술원의 창단 회원이 되었다. 카우프만은 여성이었기 때문에 실제 모델을 사용하는 미술 수업의 참여는 금지되었다. 대신 그녀는 고전과 신화에 등장하는 여성을 주제로 한 작품에 집중하면서 자신만의 역사화 양식을 개발했다.

이 작품의 전체 제목은 〈자식들을 자신의 보물로 소개하는 그라쿠스 형제의 어머니, 코르넬리아〉이다. 기원전 2세기에 살았던 코르넬리아는 고대 로마의 개혁가 티베리우스(Tiberius)와 가이우스 셈프로니우스 그라쿠스(Gaius Sempronius Gracchus) 형제의 박식한 어머니였다. 카우프만은 세 명의 다른 후원자들을 위해 같은 주제로 여러 버전의 작품을 1785년과 1788년에 각각 만들었다.

그라쿠스 형제의 어머니, 코르넬리아
Cornelia, Mother of the Gracchi

피에르 페롱, 1782, 캔버스에 유채, 24.5×32cm, 프랑스, 툴루즈, 오귀스탱 미술관

코르넬리아는 미술가들에 의해 미덕의 화신으로 표현되어 왔다. 이 작품은 카우프만이 같은 주제로 작품을 그리기 3년 전에 발표된 것이다. 로코코 시대에 활동했던 프랑스 출신의 화가 피에르 페롱(Pierre Peyron, 1744-1814)은 푸생 이후 고전주의적 구성 요소를 회화에 적용한 최초의 인물 중 한 명이었다. 1773년 그는 자신의 라이벌이었던 자크 루이 다비드에 앞서 저명한 로마대상을 수상했다.

디
테
일

② 과부

도덕적인 교훈을 담은 이 그림은 사치품보다 '가치의 중요성'을 표현하고 있
다. 보석을 두른 손님과는 대조적으로 코르넬리아는 수수한 옷차림에 아무런
보석도 착용하지 않았다. 손님이 보석을 자랑스럽게 전시한 후 코르넬리아는
자신의 자식들을 가리킨다. 메시지는 명확하다. 모든 여성에게 가장 소중한
보물은 물질적인 것이 아니라 인류의 존속을 위해 그녀가 낳은 자식들이라는
것이다. 꾸미지 않은 벽면은 그녀가 물질주의적이지 않음을 강조한다.

③ 딸

어머니의 손을 잡고 있는 코르넬리아의 딸 셈프로니아는 화려하지 않은 목걸
이를 하고 분홍색 의상을 입었다. 그녀는 손님 무릎 위에 있는 보석에 매료되
어 구슬을 만지작거린다. 금발 곱슬머리를 한 그녀는 작은 머리를 숙여 반짝
이는 보석에서 눈을 떼지 못한다. 카우프만은 차분하고, 감정이 분리된 신고
전주의 양식의 이 장면에서도 일부 감성을 자극하는 요소를 포함시켰다. 이
렇듯 관람자는 실물같이 묘사된 인물들에 공감할 수가 있다.

① 손님

카우프만은 역사적 인물을 묘사할 때 당대를 배경으로 그 시대의 옷을 입히
는 유행을 따르는 대신, 인물들에게 고대 로마식 의상을 입히고 배경에는 로
마식 건축물을 그렸다. 호화롭게 차려입은 이 손님은 코르넬리아의 집을 방
문하여 자신의 '보물'인 아름다운 보석과 귀금속 소장품을 뽐내고 있다. 그녀
의 무릎 위에는 보석함이 놓여 있으며 그녀의 양 손가락 사이에는 긴 금목걸
이가 있다.

❹ 형제

어린 그라쿠스 형제는 훗날 정치적 지도자로 성장한다. 그들은 사회적 개혁을 추구했고 로마의 평민들은 이들을 친구로 여겼다. 이 그림의 목적은 그들이 어디에서 이토록 모범적인 윤리를 배웠는지 보여주기 위함이다. 티베리우스는 동생 가이우스보다 9살이 많다. 다정하고 사려 깊은 그의 성격처럼 티베리우스는 조심스럽게 동생의 손목을 잡는다.

❻ 구도

이 작품은 편안하고 피상적인 삼각형 구도를 취했다. 고대 그리스나 로마의 프리즈(고전 건축물의 기둥머리를 받치고 있는 윗부분에 띠 모양의 장식-역자 주)와 같이 일렬로 세운 인물들은 고전적인 주제와 조화를 이룬다. 건물의 황토색과 하늘과 먼 산에 사용된 회색 계열의 푸른색의 대비는 인물들이 입고 있는 옷의 색상, 즉 온색의 주황색, 금색 및 흰색을 효과적으로 도드라지게 한다.

❺ 팔레트

카우프만은 르네상스 시대에 사용된 기본 색상 팔레트를 사용했다. 여기에는 버밀리언, 붉은 주황색 광물인 계관석, 베네치안 레드, 군청색, 아주라이트, 스몰트, 인디고, 녹청색, 녹색흙, 네이플스 옐로, 납주석황색, 오피먼트(웅황 안료), 로우 및 번트 엄버, 연백색, 카본 블랙 등이 포함된다. 비교적 새로운 색상인 짙은 프러시안블루는 곳곳에 소량으로 사용되었다.

❼ 기법

기하학적 대칭과 고대 건축물, 그리고 공예품의 단순함은 카우프만과 다른 신고전주의 예술가들에게 영감을 주었다. 카우프만은 차갑고 따뜻한 회색을 두루 사용하여 부드러운 윤곽과 강한 색조 대비를 만들었다. 그녀는 이러한 깨끗하고 명확한 스타일이 로코코 양식의 불필요한 장식을 없애고, 관람자가 보다 이성적이고 사색할 수 있는 방법이라고 생각했다.

당신을 사랑해요, 나를 사랑해주세요(부분)
Amo Te Ama Me

로렌스 알마-타데마, 1881, 보드에 유채, 17.5×38cm, 네덜란드, 레이우아르던, 프리스 박물관

로렌스 알마-타데마(Laurence Alma-Tadema, 1836-1912)는 상상 속 고대 로마의 한 장면을 그렸다. 바다가 내려다보이는 대리석 구조물에 앉아 있는 젊은 남녀가 있다. 이 작품의 제목은 '나는 당신을 사랑해요, 그러니 당신도 나를 사랑해주세요.'로 해석되며, '젊은 날의 사랑'에 대한 이야기를 다룬다. 고대 그리스, 로마 및 이집트를 배경으로 한 이러한 장면은 19세기 예술가들에게 인기가 있었으며, 주로 유럽의 공식 미술 아카데미에서 교육받은 예술가들이 그렸기 때문에 '아카데미 미술'이라고 불렸다.

19세기

19세기 초에 등장한 낭만주의는 미술 · 음악 · 문학에서도 윤곽을 드러냈다. 낭만주의는 신고전주의의 정반대라고 할 수 있으며, 소용돌이치는 모양과 극적인 구성 및 대담한 색채는 미국과 프랑스의 현대적인 혁명 정신을 집약적으로 보여줬다. 아카데미 미술은 유럽 미술 아카데미의 보수적인 의견을 고수했다. 이에 반해 사실주의는 아카데미 미술과 주정주의(emotionalism, 이성이나 의지보다 감정 및 정서를 중시하는 경향-역자 주)에 대한 반발로 발전했고, 평범한 사람들을 다루면서 과장을 피했다.

일부 화가들에 의해서 결성된 라파엘전파 형제회(Pre-Raphaelite Brotherhood)는 당시 유럽의 아카데미에서 가장 선호했던 라파엘로의 이상화된 미술 양식을 비판했다. 라파엘전파는 그 양식을 따르기보다는 '오직 자연에 충실한' 그림을 그리기로 결심했다.

1870년대에 접어들자 인상주의가 등장했고, 얼마 지나지 않아 후기인상주의가 그 뒤를 이었다. 이 예술 운동의 두 갈래는 전통주의를 거부하고, 새로운 기술의 발전과 낭만주의, 영국 및 네덜란드의 풍경화, 그리고 사실주의로부터 영감을 받았다. 인상주의 화가들은 대담한 붓놀림과 색상을 사용했으며 빛의 효과에 집중했다.

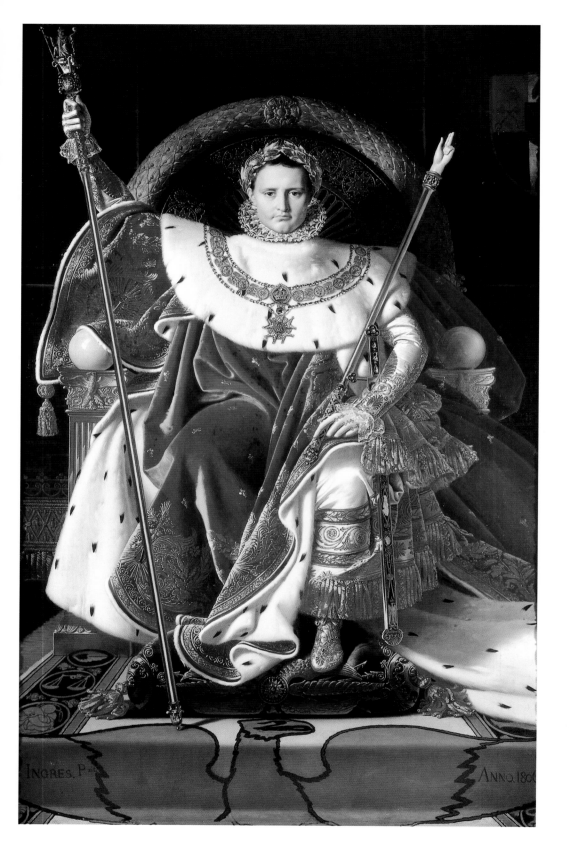

황제의 권좌에 앉은 나폴레옹

Napoleon I on His Imperial Throne

장 오귀스트 도미니크 앵그르

1806, 캔버스에 유채, 260×163cm, 프랑스, 파리, 군사 박물관

장 오귀스트 도미니크 앵그르(Jean-Auguste-Dominique Ingres, 1780-1867)는 색상보다 선이 더 우월하다고 확고하게 믿었다. 이러한 신념 때문에 그는 스승인 다비드와 충돌했고, 그로 인해 살아생전에 가히 혁명적이라 여겨졌다. 그럼에도 불구하고 앵그르는 신고전주의에 대한 차분하고 구조적인 해석과 꼼꼼한 화풍으로 많은 이들에게 존경받았다. 활기 넘치는 그의 화풍은 채색을 중시하는 낭만주의 화가들, 특히 그의 라이벌이었던 외젠 들라크루아(Eugène Delacroix)와 정반대였다.

앵그르는 프랑스 남서부에서 태어났으며, 화가이자 세밀화가인 아버지에게 음악과 예술에 대해 조기 교육을 받았다. 그의 예술적 조숙함 때문에 앵그르는 11세의 나이에 툴루즈에 있는 왕립 회화 조각 아카데미에 입학했고, 6년 후에는 파리로 가서 다비드에게 4년간 미술교육을 받았다. 1801년에 그는 모두가 열망하는 로마상을 수상했으나, 프랑스 정부의 부족한 재정 탓에 1806년까지 파리에 머물러야 했다. 앵그르의 부드럽고 세밀한 화풍은 어린 시절의 조기 교육과 이탈리아 방문 경험을 포함, 다양한 영향의 결과물로 탄생하게 되었다. 그러나 스승이었던 다비드와 앵그르 자신의 체계적이고 강박적이며 정직한 성격이 그에게 가장 큰 영향을 미쳤다. 앵그르는 2세기 전 니콜라 푸생에 의해 시작된 프랑스 전통 화풍의 마지막 주자라 불리기도 했다. 그렇지만 처음부터 그의 작품세계가 파리에서 호응을 얻은 것은 아니었고, 이에 앵그르는 이탈리아에 먼저 정착하게 되었다. 그러다 1824년 파리 살롱전에서 성공의 기회를 잡으면서 프랑스로 돌아왔다. 1835년부터 1840년까지 그는 로마 아카데미드 프랑스에서 이사직을 맡았고 그 이후에 다시 파리로 돌아왔다. 프랑스 혁명, 나폴레옹 1세의 흥망성쇠, 군주제의 복원, 나폴레옹 3세(루이 나폴레옹)의 쿠데타까지 모두 겪으면서도 앵그르는 한 번도 실제와 같은 디테일, 정교한 화법, 부드러운 채색 등 자신이 고수했던 기법을 포기한 적이 없었다.

대관식 의상을 입고 있는 나폴레옹 1세(나폴레옹 보나파르트)를 그린 이 그림이 의뢰를 받은 것인지, 또는 상상으로 그려진 것인지는 명확하지 않다. 다만, 프랑스 정부는 이 작품이 1806년 파리 살롱전에 출품되기 전에 구매했으며, 이때 앵그르의 전 스승인 다비드조차도 작품에 대해 혹평을 남겼다. 이 그림은 작품의 주인공인 나폴레옹의 모습이 실제와 다르다는 비난을 받았다. 앵그르가 실물을 보고 그린 게 아니었기 때문에 이는 그리 놀라운 일이 아니었다. 나폴레옹의 얼굴은 높은 옷깃 때문에 몸과 거의 분리된 것처럼 보이며, 아무런 기색을 보이지 않아 그가 무슨 생각을 하는지 도무지 알 수가 없다. 냉담한 표정의 나폴레옹은 사람들의 호응을 얻지 못했다. 프랑스인들은 국민들을 위한 사람을 원했다.

그랑드 오달리스크 La Grande Odalisque

장 오귀스트 도미니크 앵그르, 1814, 캔버스에 유채, 91×162cm, 프랑스, 파리, 루브르 박물관

나폴레옹의 여동생 카롤린 보나파르트에게 의뢰를 받아 제작된 작품으로, 1819년 파리 살롱전에서 전시되었다. 이국적인 터키 하렘 소속의 후궁은 어딘가에 기대어 있는 전통적인 여신의 모습으로 묘사되었으나, 별다른 신화적 의미는 없다. 뒤에서 본 나른한 관능미와 창백한 팔다리는 차분하며 조각적인 매너리즘 양식의 영향을 보여준다. 앵그르는 더 우아한 선을 만들기 위해 그녀의 척추를 늘리는 등 모든 디테일을 세밀하게 계획하여 표현했다.

② 대관식 예복

나폴레옹은 흰 담비 털로 장식된 대관식 예복의 주름들과 어깨에 두른 금과 보석이 박힌 명예훈장으로 거의 뒤덮여져 있다. 비단 장갑을 긴 손에 들린 봉은 나폴레옹을 신성로마제국의 샤를마뉴 대제 그리고 샤를 5세(현명왕)와 연결 지어 그의 정통성을 부각한다. 보석으로 장식된 대관식 검은 칼집에 꽂힌 채 비단 스카프로 그의 왼쪽 허리에 매달려 있다.

① 나폴레옹의 월계관

나폴레옹 보나파르트는 1799년 프랑스 공화국의 첫 집정관으로 지명되었고, 1804년 화려한 기념식에서 스스로 프랑스의 황제로 즉위했다. 앵그르는 최근 군주제를 전복시킨 프랑스 시민들에게 신의 이미지를 상기시켜 그를 전능한 자로 표현하기 위해 노력했다. 그의 머리에는 율리우스 카이사르가 쓴 것과 비슷한 승리의 황금 월계관이 있다.

③ 발과 융단

금으로 수놓인 흰색 신발은 왕좌 아래에 있는 융단 위 쿠션에 올려져 있다. 이 융단에는 제국의 독수리가 날개를 활짝 펼치고 있다. 두 개의 카르투슈 (cartouche)도 보이는데 하나는 정의의 저울 또는 황도 십이궁 별자리의 천칭자리를 나타내고, 다른 하나는 앵그르가 특히 존경했던 라파엘로의 〈의자에 앉은 성모〉(1514: 76쪽)를 나타낸다.

로코코 양식에 사용된 어두운 빨간색과 갈색 바탕에 대한 반발로 앵그르는 그림의 광도를 연출하기 위해 창백한 표면에 그림을 그리는 신고전주의적 이상을 고수했다. 그러나 이런 강하고 거친 캔버스는 신고전주의적 전통과 맞지 않았다.

❹ 색채

앵그르가 오직 선에만 관심이 있었다고 알려져 있지만, 그는 작품의 많은 부분에서 밝은 색채를 사용했다. 1840년에 그는 '색은 꾸밈을 더하고, 예술의 완결성을 보다 쾌활하게 만든다.'라고 이야기했다. 그는 가장 중요한 부분에 흙색을 사용했고 필요에 따라 더 밝은 색조로 고조시켰다. 여기서 그가 사용한 색상들은 연백색, 네이플스 옐로, 옐로 오커, 로 엄버, 버밀리언, 프러시안블루 등이다.

❺ 선과 패턴

분명한 윤곽선과 유려한 선들은 앵그르에게 붙여진 '선의 거장'이라는 별명을 잘 설명해준다. 이 작품은 이상적으로 묘사되었으나 디테일에 극도로 집중했고 실물과 같은 효과를 자아낸다. 여기에는 다양하게 수놓인 직물 소재, 레이스, 월계관, 융단, 쿠션, 왕좌 등 많은 패턴이 주의를 끌기 위해 경쟁한다. 호화로운 주름과 드레이핑 요소들마저 화려한 장식적 패턴을 형성한다.

❻ 질감

앵그르의 붓질은 부드러운, 빛나는, 벨벳 같은, 폭신한, 단단한 질감 등 표현하고자 하는 바에 따라 다양했다. 그는 선과 소묘의 중요성을 강조했던 전통적인 다비드 교육철학에 충실하면서도 동시에 질감을 묘사하는 것을 즐겼다. 일례로 나폴레옹의 피부결은 그가 입고 있는 부드러운 모피, 온색의 빨간 벨벳 망토 및 딱딱해 보이는 왕좌와 직접적으로 대비된다.

겐트 제단화, 성부 하나님(부분) God the Father, Ghent Altarpiece

얀 반 에이크, 1425-32, 패널에 유채와 템페라, 350.5×461cm, 벨기에, 겐트, 성 바보 성당

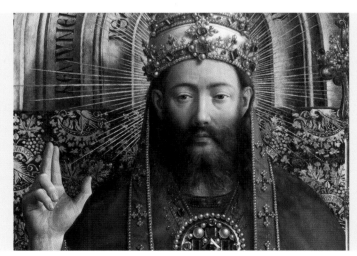

앵그르가 나폴레옹 작품을 제작할 때 얀 반 에이크의 〈겐트 제단화, 성부 하나님〉은 루브르 박물관에 걸려 있었다. 당시 앵그르가 장 드 브뤼주(Jean de Bruges)로 알려진 플랑드르의 거장 반 에이크를 매우 존경했던 것은 비밀이 아니었다. 이 작품은 사실주의 관점에서 봤을 때 경이롭다. 축복을 내리기 위해 성부 하나님은 손을 들었다. 믿기 힘들 정도로 세밀한 디테일을 묘사한 이 장면은 놀라운 사실감을 부여한다. 이 제단화는 나폴레옹 군대에 의해 약탈당한 많은 예술 작품 중 하나로, 파리로 옮겨져 루브르 박물관에 전시되었다. 이 작품은 프랑스가 1815년 워털루 전쟁에서 패배한 후 겐트로 반환되었다.

1808년 5월 3일
The Third of May, 1808

프란시스코 고야
1814, 캔버스에 유채, 268×347cm, 스페인, 마드리드, 프라도 국립미술관

프란시스코 데 고야 이 루시엔테스(Francisco de Goya y Lucientes, 1746-1828)는 스페인 아라곤 지방의 푸엔데토도스라는 작은 마을에서 도금장인의 아들로 태어났다. 그의 미술은 이전 예술세계를 결정적으로 깨트려버렸다. 평균 수명이 50세이던 무렵, 고야는 활동 기간만 60년에 달했다. 그의 작품은 당대의 사안을 반영하기도, 연대기 순으로 기록하기도 했다. 또한, 그를 따르는 예술가들에게도 여러 세대에 걸쳐 영향을 미쳤다.

고야는 열세 살 때 호세 루잔 이 마르티네스(José Luzán y Martinez, 1710-85)의 밑에서 도제 생활을 하면서 로코코와 바로크 화풍을 배우게 되었다. 하지만 고야에게 가장 큰 영향을 끼친 예술가는 벨라스케스였다. 그는 벨라스케스의 자유로운 붓질을 흠모하다 못해 모방했다. 고야는 1786년부터 마드리드에서 궁정화가가 되었다. 1792년에 심한 병을 앓은 이후로는 평생 난청으로 고통받았다. 그러자 그의 작품은 한층 어두워졌고, 프랑스가 스페인을 점령한 기간에 행해진 참혹한 행위를 묘사한 풍자적인 에칭 판화 연작을 제작했다. 말년에는 '검은 그림(Black Paintings)'(1819-23)으로 알려진 몇 점의 벽화를 그렸다. 프랑스 군대가 철수한 후에 그는 새로운 스페인 국왕으로부터 신임을 얻지 못하게 되자 프랑스로 이주했다.

이 작품은 실제 사건을 바탕으로 제작되었다. 1808년 5월 2일, 나폴레옹 보나파르트의 군대가 스페인 마드리드에 입성하자 마드리드 시민들은 이에 대항하여 봉기했다. 그다음 날 프랑스 점령군은 수백 명의 시민들을 둘러싸고 총격을 가했다.

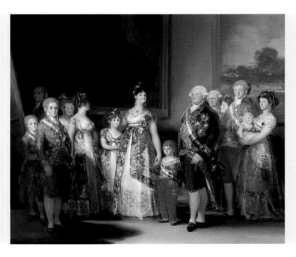

카를로스 4세의 가족
The Family of Charles IV

프란시스코 고야, 1800, 캔버스에 유채, 280×336cm, 스페인, 마드리드, 프라도 국립미술관

고야는 스페인 국왕 카를로스 4세와 그의 가족을 실물 크기로 그렸다. 그는 벨라스케스의 〈펠리페 4세 일가(시녀들)〉(1656; 146-49쪽)를 참고하여 그림에 등장하는 인물 모두를 궁중의 어느 방 안에 배치했다. 벨라스케스처럼 고야도 자신을 그림에 포함시켰다. 그는 좌측 뒤에 서서 작품 밖을 응시한다.

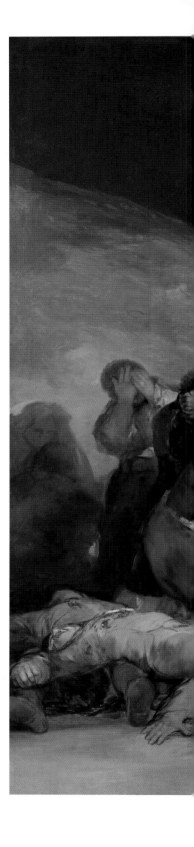

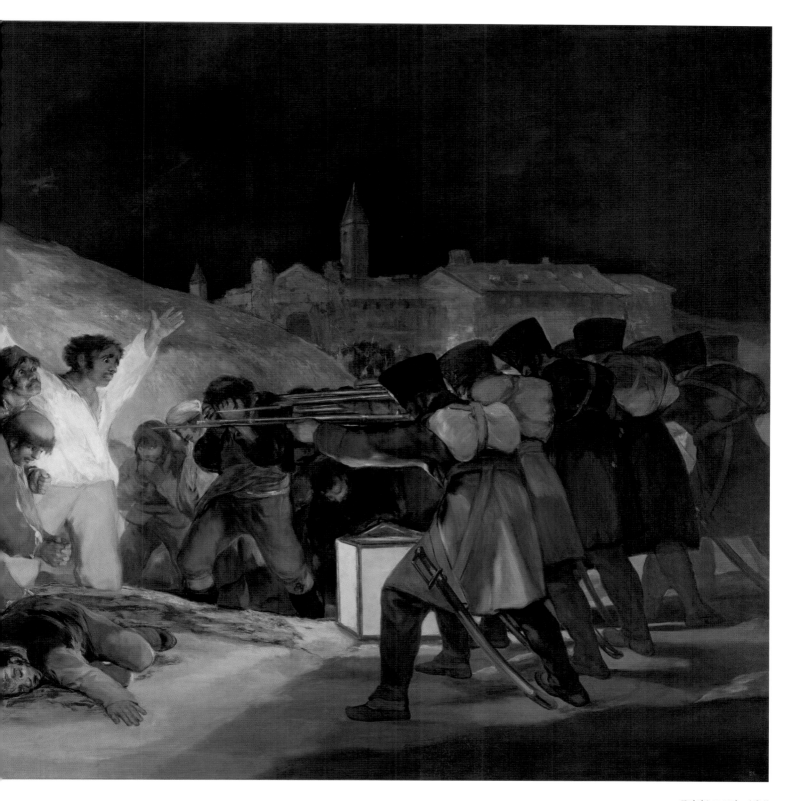

② 등불

중심인물인 희생자와 총살 집행 분대 사이에 등불 하나가 땅에 놓여 있다. 이 그림에서 유일한 광원인 등불은 희생자를 환히 비추며, 그에게 강력하고 힘 있는 빛을 씌운다. 등불로 인해 프랑스 군병들은 희생자들을 볼 수 있게 되며 관람자는 군병들의 잔인함을 목격하게 된다. 주요 장면 외에는 등불로 인해 길고 어두운 그림자가 드리워진다. 이는 앞으로도 잔혹한 광경이 이어질 것을 암시한다.

① 희생

세계 최초의 근대회화로 불리는 이 그림은 전쟁의 끔찍함을 성경의 사건과 대비시킨, 전례가 없는 작품이다. 작품의 중심인물은 스페인 시민 중 한 사람으로, 평범한 옷을 입고 햇빛에 그을린 피부를 가진 노동자이다. 그는 프랑스 군인들에게 둘러싸여 있다. 밝게 빛나는 그는 자신의 운명과 군인들에게 순응한 채 땅에 무릎을 꿇고 양팔을 벌리고 있다. 십자가에 못 박힌 그리스도의 자세를 연상시키는 그는 조국을 위해 자신을 희생한다.

③ 대학살

자신의 피로 물들여진 겹겹의 시신들은 자신들의 도시를 위해 싸우다가 허망하게 죽어간 사람들을 대변한다. 고야가 과거 프랑스에 동조했음에도 불구하고, 동족에 대한 학살과 전쟁의 공포가 그에게 큰 영향을 끼쳤다. 그림 앞부분에 그려진 죽은 사람의 모습은 중심인물의 곧은 자세와 십자가형을 당한 그리스도의 모습을 연상시킨다.

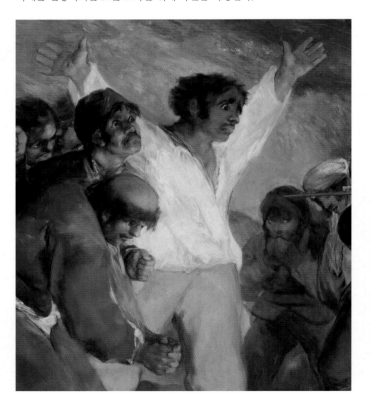

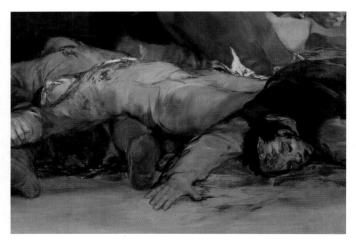

④ 수도사

회색 옷에 허리를 굽히고 무릎을 꿇은 채 두 손 모아 기도하는 인물은 프란체스코회의 수도사이다. 꽉 모은 수도사의 두 손 사이에 흐르는 긴장감은 그의 간절함을 나타낸다. 톤슈어(정수리 부분을 밀고 가장자리만 머리를 남기는 머리 모양-역자 주) 수도사임에도 불구하고 그는 다른 스페인 시민들과 함께 체포되었다. 이전의 반란에 가담하지 않았을 듯한 그가 이 무리에 속해 있다는 것은 프랑스 점령군의 복수가 얼마나 자의적인 성격을 띠었는지를 말해준다.

⑤ 건물들

어두운 하늘을 배경으로 마을과 교회 탑이 보인다. 어떤 건물도 특정하게 알아볼 수 없다. 그저 마드리드라는 것만 말해준다. 점령당한 도시의 어두운 배경은 무력한 시민들을 보여주는 끔찍한 전경의 환한 장면과 대조를 이룬다.

⑥ 총살 집행 분대

1807년 11월에 23,000명 규모의 프랑스 군대가 스페인 군대를 강화한다는 명목 아래 스페인에 입성했다. 그러나 그 이듬해에 나폴레옹 보나파르트가 자신의 형 조제프 보나파르트를 스페인의 국왕으로 옹립함으로써 그의 본심이 드러났다. 두 달이 지나자 마드리드의 시민들은 이에 저항했다. 뒷모습으로 묘사된 프랑스 군병들은 그레이트 코트에 샤코 모자를 갖춰 입고 군용 사브르 및 배낭을 메고 있다. 열을 맞춰 희생자에게 총구를 겨누는 그들은 익명의 비인간적인 존재로 보인다.

⑦ 어두운 색조

주로 갈색과 회색, 검은색이 지배적인 고야의 화폭은 악몽 같았던 그의 환영을 반영한다. 느슨한 붓질은 그가 칭송했던 벨라스케스에게 영감을 받아 발전된 것이지만, 점차 간략하고, 역동적이며, 분명해졌다. 그는 물감을 바르기 위해 팔레트 나이프, 심지어 손가락을 부분적으로 사용했다. 그는 다음과 같이 말했다. "나는 선이나 섬세한 것들이 보이지 않는다… 나보다 나의 붓이 더 많은 것을 봐야 하는 이유를 모르겠다."

막시밀리안 황제의 처형 The Execution of Maximilian

에두아르 마네, 1868-69, 캔버스에 유채, 252×305cm, 독일, 바덴뷔르템베르크, 만하임 쿤스트할레

이 그림은 마네가 1865년 프라도 국립미술관에서 보았음 직한 고야의 〈1808년 5월 3일〉에 감명받아 그린 것이다. 세 개의 대형 유화 작업 중 하나로, 동일한 주제의 좀 더 작은 유화 스케치와 석판화가 있다. 이 그림은 오스트리아의 페르디난트 막시밀리안 대공이 처형당하는 장면을 세밀하게 그렸다. 그는 나폴레옹 3세에 의해 1864년 멕시코의 꼭두각시 황제로 세워진 인물이다. 그의 임무는 받지 못한 채무를 회수하고 유럽의 존재감을 확고히 하는 것이었다. 하지만 권좌에서 물러났던 멕시코의 대통령 베니토 후아레스가 3년 만에 자리에 복귀하면서 막시밀리안 황제의 처형을 명령했다.

메두사호의 뗏목

The Raft of the Medusa

테오도르 제리코

1818-19, 캔버스에 유채, 491×716cm, 프랑스, 파리, 루브르 박물관

낭만주의의 선구자인 테오도르 제리코(Théodore Géricault, 1791-1824)는 영향력 있는 화가이자 석판화가였다. 그는 열정적 기질과 전통을 무시하는 기법에 힘입어 12년에 불과한 비운의 경력에도 불구하고 전설로 등극했다.

루앙의 부유한 집안에서 태어난 제리코는 1808년부터 파리에서 카를 베르네(Carle Vernet, 1758-1836)와 미술 공부를 처음 시작했다가 2년 후에 피에르 나르시스 게랭(Pierre-Narcisse Guérin, 1774-1833)의 공방으로 옮겼다. 또한, 그는 루브르에서 렘브란트, 루벤스, 티치아노, 벨라스케스를 포함하여 그가 특히 존경한 화가들의 그림을 모방하며 시간을 보냈다. 1816년 이탈리아로 여행을 다녀온 후엔 카라바조와 미켈란젤로의 작품으로부터 극적인 사건, 명암 기법, 부드러운 선의 흐름 등의 요소를 자신의 작품에 도입하기 시작했는데, 이 모든 것은 당시 유행하던 신고전주의적 방식과 대조를 이루었다. 이러한 영향력과 생동감 있는 상상력 덕분에 그의 열정적인 화풍은 보수적인 아카데미에서도 칭찬하기에 이르렀다.

1819년 제리코의 〈메두사호의 뗏목〉은 파리 살롱전에서 큰 동요를 일으키며 그에게 금메달의 영예를 안겨주었다. 실물보다 크게 그리면서도 빛의 대비에서 빚어지는 강렬한 효과와 생동적인 사실주의를 통해 이 그림은 엄청난 에너지와 강도 높은 감정을 전달한다. 이 작품은 복원된 지 얼마 안 된 프랑스 군주제의 무능함이 일조하여 야기시킨 난파선 사건의 생존자를 묘사하고 있다. '메두사호'는 1810년에 진수된 프랑스 해군의 소형 구축함이었다. 1816년 프랑스 장교들을 태우고 세네갈의 세인트루이스로 운항하던 중 선장의 무능함으로 인해 난파되고 말았다. 구조되어야 할 승객이 400명이었으나 구명선에 탈 수 있는 충분한 공간이 없다는 것을 알게 된 사람들은 구명선에 의해 견인되는 임시 뗏목 위로 대피하기 시작했다. 구명선에 탄 이들은 뗏목에 탄 사람들이 절망한 나머지 구명선으로 올라올 것을 두려워하여 밧줄을 끊어버리고 뗏목과 그 위에 탄 사람들을 그들의 운명에 내맡기고 말았다. 대략 150명의 남성과 한 여성이 급조된 뗏목을 잡고 꼭 매달려 있었지만, 그 가운데 15명만이 생존했다. 제리코는 난파선 사건의 어떤 측면이 이 사건을 가장 극적인 방식으로 압축시킬 수 있을까 자문하면서 생존자들을 스케치했다. 그는 바닷가를 제대로 연구하고자 항구 도시인 '르아브르'로 여행을 떠났으며, 영국의 예술가들을 방문하기 위해 영국해협을 건너는 사이에도 그림에 필요한 요소들을 스케치했다.

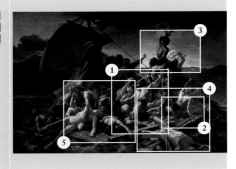

② 도끼

표류 첫째 날 밤, 20명이 살해당하거나 스스로 목숨을 끊었다. 뗏목의 중심 부분만 안전하게 남아 있고, 많은 사람들이 쓸려 사라지거나 가장자리로 밀려 나갔다. 나흘째 되는 날에는 67명만 살아남게 되었고 그중 몇몇은 인육을 먹는 야만성에 의존했다. 제리코는 피 묻은 도끼를 통해 이 야만성을 나타내려 했다. 이 끔찍한 사건은 몇 안 되는 생존자들의 증언을 통해 알려졌다.

① 뗏목

메두사호가 난파된 후 승객 중 많은 이들이 임시 뗏목으로 옮겨 탔다. 길이 20미터에 너비 7미터의 뗏목은 물품도 거의 갖춰지지 않았고, 조향 장치도 없었다. 뗏목의 상당 부분이 물속에 가라앉으면서 상황은 급속히 악화되었다. 제리코는 실물 크기의 뗏목을 복제하여 그의 작업실에 모형을 제작했다.

③ 구조 요청

선원 중 한 사람인 장 샤를은 뗏목에 탄 사람들 가운데 가장 적극적인 인물이다. 그는 빈 통 위로 올라가 자포자기한 사람들 위쪽에서 지평선 멀리 떠 있는 배를 향해 손수건을 흔들어 구조를 요청한다. 오른쪽 끝에서 두 번째 인물의 팔 아래로 작고 흐릿한 형체가 저 멀리 보이는데, 바로 생존자들을 구조한 선박 '아르귀스호'이다.

④ 죽음

가라앉는 뗏목의 모서리에 매달려 있는 시신들은 금방이라도 파도에 휩쓸려 떠내려갈 듯하다. 제리코는 이 사건에 관한 기록들을 수집하여 집중적으로 이 주제에 파고들었다. 그는 시신들의 창백한 피부색을 사실적으로 그리기 위해 파리에 있는 보종 병원의 영안실에서 시체들을 스케치하고 죽어가는 환자들의 얼굴을 관찰했다. 심지어 절단된 팔다리를 그의 작업실로 가져와 그 것들이 부패하는 과정을 연구하고, 정신 병원에서 절단된 두개골을 빌려 오기도 했다. 18세의 젊은 조수 루이 알렉시 자마(Louis-Alexis Jamar, 1800-65)는 몇 몇 인물들을 그리기 위한 모델 역할을 했는데, 이 그림에서 막 바다로 미끄러져 빠져드는 젊은이도 루이다.

⑤ 외젠 들라크루아

이 인물은 제리코의 친한 친구인 외젠 들라크루아이다. 고개를 파묻고 양팔을 쭉 뻗은 채로 누워 있는 그의 옆에는 성경 속 인물처럼 보이는 남자가 있다. 회색 머리카락에 붉은 천을 머리에 쓴 남성은 이미 사망한 아들의 몸통을 부여잡고 있다. 죽음을 암시하는 무거운 색조는 제리코의 강렬한 명암법으로 인해 더 과장되어 보인다. 제리코는 이 재난의 어떤 순간들을 최종 작업에 담을지 결정하면서 많은 사전 작업을 해나갔다. 그는 작품의 윤곽을 먼저 캔버스 위에 그린 후 인물을 그리기 위한 모델들을 하나씩 배치시켰다. 여기서 사용된 빛은 색조의 극렬한 대비로 인해 '카라바조다운 스타일(카라바제스크)'이라는 평가를 받았다.

민중을 이끄는 자유의 여신 Liberty Leading the People
외젠 들라크루아, 1830, 캔버스에 유채, 260×325cm, 프랑스, 파리, 루브르 박물관

친구 제리코로부터 직접적인 영향을 받은 외젠 들라크루아(Eugene Delacroix)는 1830년 파리 시민봉기가 일어난 기간에 자신이 목격한 사건의 이미지를 그려냈다. 이 사건으로 인해 부르봉 왕가의 샤를 10세 대신 오를레앙의 공작 루이-필리프로 왕이 교체되었다. 들라크루아는 〈메두사호의 뗏목〉의 한 인물처럼 자신을 이 작품에 그려 넣었으며, 특히 〈메두사호의 뗏목〉의 피라미드식 구도와 함께 사실과 환상의 창의적인 조합에 큰 영향을 받았다. 그는 모든 요소와 단계마다 예비 스케치를 하면서 자신의 계획을 발전시켜 석 달 만에 모든 작업을 완성했다. 극적이고 시각적인 효과에 초점을 맞췄는데, 바로 7월 28일 적진에 최후의 공격을 감행하기 위해 민중들이 장애물들을 부수며 돌파하는 장면이다. 들라크루아 역시 제리코의 힘찬 붓질과 명암법을 모방했다.

바다 위의 월출

Moonrise over the Sea

카스파르 다비트 프리드리히
1822, 캔버스에 유채, 55×71cm, 독일, 베를린, 구(舊)국립미술관

독일 낭만주의의 대표 화가인 카스파르 다비트 프리드리히(Caspar David Friedrich, 1774-1840)는 분위기 있는 풍경에서 명상하는 인물들을 특징적으로 포착하는 은유적인 풍경화로 유명하다. 그는 발트 해안의 포메라니아에서 태어났지만, 삶의 대부분을 독일 드레스덴에서 보냈다. 그의 유년 시절은 불행했다. 13세가 될 때까지 어머니와 누이 그리고 좋아하던 남동생이 연이어 사망했다. 프리드리히는 양초업자이자 엄격한 개신교 신자인 아버지 밑에서 우울하고 고독한 청년으로 자랐다.

그는 코펜하겐 아카데미에서 미술을 공부하고 1798년에 귀국해 남은 생애를 줄곧 독일에서 지냈다. 연필이나 세피아 물감으로 야외의 지형적인 특성을 보여주는 그림을 그린 후 30대에는 줄곧 유화에 전념했다. 그는 열렬하게 자기성찰을 도모하며 자연을 명상하는 데에 집중했다. 그는 빛의 효과를 묘사하는 것에 큰 관심을 가졌으며 뇌리에 깊이 남는 천상의 환영들을 창작하곤 했다. 이런 환영들은 보통 인간의 형상으로 그려졌다. 그의 작품은 초기에 진가를 인정받았으나, 이후에는 유행에 뒤떨어진다는 평을 받게 되었고 그는 무명인 채로 죽음을 맞이했다. 훗날 프리드리히는 상징주의자, 표현주의자, 초현실주의자들에 의해 재발견되었다.

〈바다 위의 월출〉은 은행가이자 예술품 수집가인 요아힘 하인리히 빌헬름 바그너(Joachim Heinrich Wilhelm Wagener)가 의뢰한 것이다. 이 작품은 상징주의, 낯선 빛의 효과, 윤곽을 반만 드러낸 인물 묘사를 통해 풍경화의 개념을 바꾸는 데 기여했다.

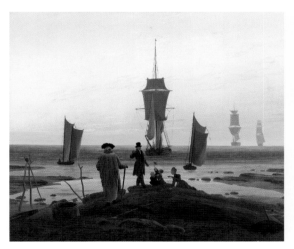

삶의 단계 The Stages of Life
카스파르 다비트 프리드리히, 1835년경, 캔버스에 유채, 72.5×94cm, 독일, 라이프치히 조형예술 박물관

항구를 그린 이 작품은 가상의 풍경이긴 하지만 프리드리히가 태어난 그라이프스발트의 실제 풍경에 근거하여 제작되었다. 〈바다 위의 월출〉과 유사하게 여기서도 배들은 그림 전경에 있는 인물들을 상징한다. 인물들의 삶이 서로 다른 단계에 있듯이 항로 중에 있는 배들도 서로 상이한 지점에 놓여 있다.

❷ 두 여인

이 그림은 아마 프리드리히의 출생지인 포메라니아와 가까이 있는 발트해의 풍경일 것이다. 옷을 잘 차려입은 뒷모습의 여성들이 누구인지 확인하기가 쉽지는 않지만, 프리드리히와 가까운 삶의 동반자들임이 틀림없다. 한 여성은 4년 동안 같이 지낸 그의 부인 카롤리네 봄머(Caroline Bommer)인 듯하다. 그녀는 다른 그림에서도 모델이 되곤 했다. 다른 젊은 여성은 근래에 과부가 된 마리 헬레네 쿠겔겐(Marie Helene Kügelgen)으로 추정된다. 그녀의 남편 프란츠 게르하르트 폰 쿠겔겐(Franz Gerhard von Kügelgen, 1772~1820) 역시 화가로, 프리드리히의 절친이었으나 2년 전에 살해당했다.

❸ 배

여린 천상의 빛은 인물들을 향해 하늘 위로 이동하는 것 같다. 마치 신으로부터 개별적인 메시지가 전달되는 것처럼 보인다. 바다 위를 건너는 유령과 같은 모습으로 고요 속에 항해하는 두 척의 배는 인생의 항로를 상징한다. 천상의 빛과 두 척의 배를 통해 프리드리히는 자신의 인생의 단계를 반영한다. 그는 유년기와 청년기를 지나 성인이 되었다. 모든 돛을 올리고 항해를 하는 가장 멀리 보이는 배가 젊음을 나타낸다면, 돛대를 접은 채 항해를 멈춘 가장 가까이에 있는 배는 성숙함을 나타낸다. 또한, 이는 그리스도의 십자가에서의 희생을 암시한다.

❶ 자화상

그림 앞부분 곶에 앉아 있는 인물은 프리드리히 본인의 자화상으로, 산책 후 휴식을 취하는 것 같다. 우아한 복장의 그는 전면의 고요한 바다 위 배들을 관조적으로 바라본다. 무엇보다도 그는 떠오르는 달의 빛나는 광채를 주시하고 있는데, 이것은 마치 신의 광채가 나타나 그에게 어떤 메시지를 보내는 것 같은 계시의 순간을 암시하는 듯하다.

4 하늘과 바다

달이 떠오르면 바다의 표면은 마치 하늘의 빛을 머금은 듯 반짝이기 시작한다. 구름이 모여들어 수평선 가까이 떠오르는 둥근 보름달의 원형을 일부 가리면서 만상 위로 빛을 비추게 한다. 천상의 빛은 물 위를 가로질러 건너가는 듯하며 우주의 광활함을 빚어낸다. 이렇게 달은 희망의 상징이 된다.

6 색채

프리드리히는 화가로서의 경력이 중반에 도달했을 때 가장 낙관적이었고, 그림의 색조도 가장 밝았다. 그는 한정된 색상을 사용하면서 바다의 차가운 색조와 앞쪽에 펼쳐진 따뜻한 갈색의 하늘이 대조를 이루게 했다. 여기서 사용된 색상은 주로 연백색, 적토색, 산화철 안료, 스몰트, 프러시안블루, 네이플스 옐로, 옐로 오커, 본 블랙(골탄) 등이다.

5 접근법

프리드리히는 작은 붓을 사용하고 유액을 희석해가며 모든 사물을 세심하게 그렸다. 이 작품에서 그는 섬세한 밑그림 위에 유액을 얇고 투명하게 입혔다. 빗살무늬를 넣은 짧은 붓질과 섬세한 점묘법을 쓰는 등 다양한 자국을 사용함으로써 용해된 빛의 질감을 나타냈다. 바위와 같은 부분에서는 그 질감을 전달하기 위해 임파스토 기법으로 두껍게 칠하곤 했다.

7 빛

프리드리히는 인생과 죽음의 운명에 관한 생각을 불러일으키는 전환의 계기로서 달빛을 그렸다. 그는 영적인 것을 표현하기 위해 자연을 활용하면서 동시대의 낭만주의 시에서 풀어내는 상념들을 끊임없이 이어갔다. 그는 자신의 철학을 이렇게 설명한다. '당신이 육신의 눈을 감으면 그때야 비로소 내적인 영혼의 눈으로 당신의 그림을 볼 수 있을 것이다.'

두 사람(외로운 사람들) Two Human Beings (The Lonely Ones)

에드바르 뭉크, 1899, 목판화, 39.5×54.5cm, 노르웨이, 오슬로, 뭉크 미술관

바다를 마주한 채 해안가에 서 있는 두 사람의 뒷모습이 이 작품의 주요 구성 요소이다. 이 목판화는 에드바르 뭉크(Edvard Munch)가 1892년 베를린 여행 중에 본 프리드리히의 작품에서 영감을 받아 제작했다. 하지만 프리드리히의 명상과 수용의 분위기와는 달리 뭉크의 작품은 공허감, 외로움, 심지어 불안감을 애써 드러낸다. 뭉크는 프리드리히와 유사한 유년 시절을 보냈다. 그는 프리드리히처럼 불편하고 때로는 소외된 불안정한 감정을 표현하기 위해 뒷모습의 인물들을 자주 그렸다. 시간의 불가피성이나 죽음의 운명에 관한 언급, 우주의 힘 등 프리드리히가 다룬 여러 주제들은 뭉크와 19세기 후반의 상징주의자들에게 중요한 개념이 되었다.

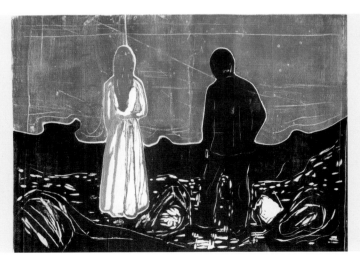

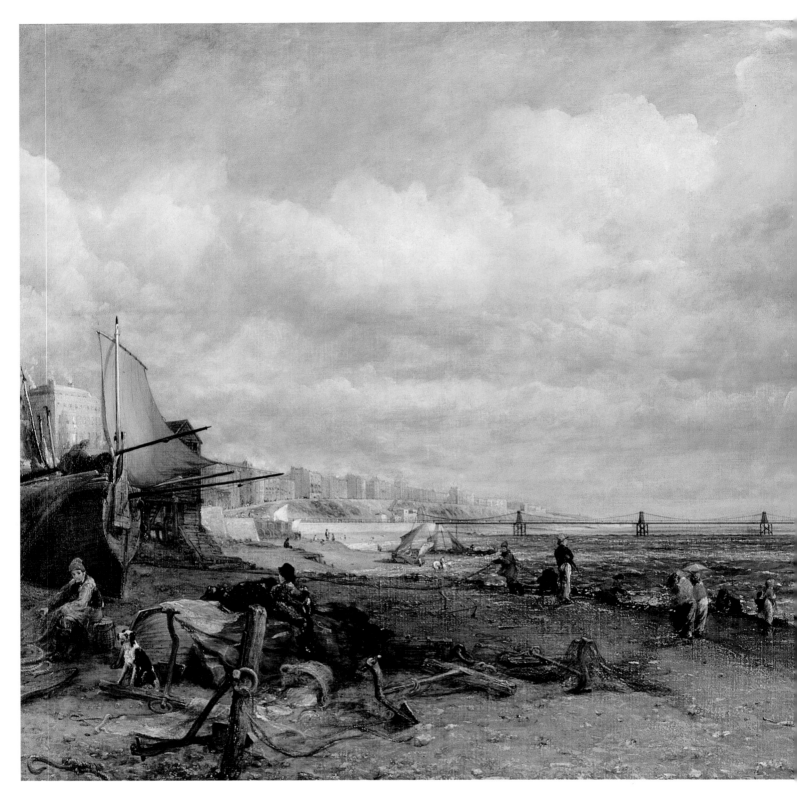

브라이튼 부두

Chain Pier, Brighton

존 컨스터블

1826-27, 캔버스에 유채, 127×183cm, 영국, 런던, 테이트 브리튼

영국 교외 풍경화로 잘 알려진 존 컨스터블(John Constable, 1776-1837)은 풍경화 기법에 새로운 역동성과 방향을 제시했다. 그는 작품을 열린 야외에서 제작하고 실내 작업실에서 완성함으로써 새로운 경향을 시도했는데, 유럽과 미국에서 널리 수용되었다. 또한, 그는 인상주의의 발전에 기여했다.

영국 서퍽 지방의 부유한 정미소 집안에서 태어난 그는 비록 파리에 강한 동경을 지니고 있었지만, 영국을 벗어나서 여행해 본 적이 없었다. 그는 회화에 관해 대부분 스스로 터득했는데, 그가 존경해 마지않은 클로드, 루벤스, 토머스 게인즈버러(Thomas Gainsborough, 1727-88), 라위스달 같은 네덜란드 풍경화가들의 작품을 모사하는 연습을 통해서 예술에 대해 알아갔다. 물론 그는 잠시 새롭게 건립된 런던의 왕립 미술원에서 공부하기도 했다.

그는 자연에 대한 연구가 필수적이며 지형지물에 대한 친숙함이 매우 중요하다는 강한 신념을 갖고 있었다. 그는 수백 권의 스케치북을 남겼는데, 그것은 직접 관찰을 통한 세세한 스케치와 소위 '6피트 캔버스(six-footers)'로 불리는 대규모의 캔버스 작품 몇 점으로 구성되어 있다.

그의 자유롭고 격정적인 붓질과 어우러지면서 〈브라이튼 부두〉는 활력과 분위기를 담고 있다. 컨스터블은 자신을 전통적인 화가로 생각했지만, 이 작품과 같이 표현이 강렬한 그림은 그의 혁신적인 독창성을 잘 나타내면서 풍경화에 새로운 방향을 제시한 예술가로서의 면모를 드러낸다.

베이크 베이 뒤르스테더의 풍차
The Windmill at Wijk bij Duurstede

야코프 판 라위스달, 1670년경, 캔버스에 유채, 83×101cm, 네덜란드, 암스테르담 국립미술관

야코프 판 라위스달은 이 그림을 넘어 풍경의 연속과 무한의 느낌을 만들어낸다. 그는 컨스터블에게 영향을 끼친 화가로 간주된다.

디 테 일

① 구름 형상

컨스터블은 구름을 그림의 단순한 배경으로 여긴 적이 없다. 그는 대기의 상황을 기록하는 데 좀 더 과학적이 되기로 마음을 먹은 후에 그것에 관해 깊이 연구했다. 그는 관찰을 통해 얻은 자세한 스케치, 하늘, 특히 구름에 관한 소묘 및 유화 습작을 많이 만든 후에야 자신의 최종 작업에 이를 포함시켰다. 그는 이런 자료에 대해 공부하면서 주로 스케치 뒷면에 대표적인 기상 조건들, 빛의 방향과 시각에 관한 연구 결과를 기록으로 남겨두기도 했다. 그는 구름을 통과하는 고르지 못한 빛이나 바람의 움직임을 그리기 위해 종종 짧은 붓질을 사용했고, 더 밝은 부분에서는 이를 다시 혼합시켜 색상을 번지도록 했다.

② 잔교(棧橋)

〈브라이튼 부두〉는 1823년에 개방되었고 영국에서 두 번째로 건설된 해변 관광명소였다. 고대 이집트 양식을 모방하여 설계된 이 건축물은 향후 다른 관광용 잔교 설계에 영향을 끼쳤다. 또한, 이 잔교는 영국에 세워진 3대 현수교 중 하나였다. 컨스터블은 분홍색 바탕칠을 한 캔버스에 연필로 밑그림을 먼저 그린 후 잔교를 그렸다. 그는 실제 그림에서 잔교를 늘렸는데, 이 작업 때문에 기존에 있던 작은 배의 흔적을 지워야만 했다.

③ 바닷가의 인물들

바람을 맞으면서 해변에 있는 인물들은 고기잡이 그물을 당기는 어부와 배를 기다리는 인물, 그리고 바다를 바라보는 이들이다. 컨스터블은 부인 마리아가 병을 앓던 1824-28년 동안 브라이튼에 살았다. 그는 브라이튼이 어촌 마을에서 인기 있는 해변 관광 도시로 급속히 성장하는 것을 목격했다. 이는 브라이튼 마을이 섭정 기간(1811-20) 동안 부유층이 애용하는 휴양지의 지위를 얻었기 때문이었다. 잔교는 신축 건물 중 하나였다.

④ 건물들

배경에는 해변을 따라 큰 건물들이 늘어서 있다. 이 건물들은 주로 런던에서 찾아온 부유한 외지인이 근래에 건축한 새로운 대저택과 호텔들이다. 그들은 영국의 왕 조지 4세가 가장 선호하는 휴양지를 따라서 이곳을 방문했다. 영국의 섭정 양식이나 신고전주의 양식으로 지어진 이 건물들은 우아하고 대칭적이다. 광활한 하늘과 어선은 안정적인 건물들과 대조를 이루지만, 한편으로는 낡은 것과 새로운 것의 양분된 측면을 전해준다.

⑤ 바다

컨스터블은 자연을 깊이 이해하고 있었으며, 빛과 대기의 활력 넘치는 기운을 포착하면서 풍경화 장르에 새로운 생동감을 불어넣었다. 바다를 묘사한 부분은 색을 다루는 데 있어 대담했던 그의 면모를 보여준다. 그는 위대한 혁신가로서 클로드와 라위스달 같은 예술가들의 생각들을 혼합하면서도 자연 세계에 대한 그들의 해석과 자신의 개인적인 경험을 비교하면서 이 둘을 끊임없이 병치했다.

⑥ 붓질

컨스터블은 섬세한 붓 자국과 대조적인 정교하고 자유로운 표현, 전경에 나이프로 일정하게 칠한 색채와 같이 혼합된 방식의 붓질을 사용했다. 그는 야외에서 변화하는 빛의 대기 효과에 맞게 색상을 적용했다. 나이프로 그린 미색의 반점은 반사광과 반짝이는 파동의 느낌을 더했다. 투명한 유약을 사용한 흙색조는 그의 팔레트와 접근 방식의 가장 중요한 특징이다.

생타드레스 해변 The Beach at Sainte-Adresse

클로드 모네, 1867, 캔버스에 유채, 76×102.5cm, 미국, 일리노이, 시카고 미술관

19세기에 컨스터블은 바르비종파(Barbizon School)로 알려진 화가들부터 시작하여 특히 프랑스의 여러 예술가에게 영감을 주었다. 그들은 컨스터블이 그림을 그린 그 자유로움과 실제 모티프를 앞에 두고 야외에서 주로 작업했다는 사실을 높이 평가했다. 또한, 그들은 컨스터블이 객관성을 가지고 일한 점, 적어도 그렇게 보이고자 했던 점에 대해 감탄했다. 프랑스 인상주의자인 클로드 모네(Claude Monet)는 컨스터블과 그의 접근 방식에 영향을 받았는데, 이는 채색을 통한 빛의 묘사와 구름, 날씨와 같은 자연 현상의 인상에 대한 표현을 포함한다. 브라이튼처럼 노르망디의 생타드레스도 어촌 마을이 해변 휴양지로 변모한 곳이다.

십자군의 콘스탄티노플 함락

Entry of the Crusaders into Constantinople

외젠 들라크루아

1840, 캔버스에 유채, 410×498cm, 프랑스, 파리, 루브르 박물관

화가이자 벽화 및 석판화가인 외젠 들라크루아(Eugène Delacroix, 1798-1863)
는 프랑스 낭만주의 화가의 선구자였다. 유행에 따른 신고전주의의 분명
한 윤곽선과 모델의 신중한 형상과는 대조적으로 들라크루아는 색채와
동작을 강조했다. 그리스나 로마 예술의 고전적인 모델보다 오히려 북아
프리카의 이국적인 요소(엑조티시즘)들이 지속적으로 예술적 영감의 원천
이 되었다. 색상의 광학적 효과에 관한 그의 연구는 인상주의 화가들에게
상당한 영감을 주었다.

1816-23년에는 들라크루아 역시 제리코처럼 신고전주의 화가 피에르
게랭에게 사사했다. 미켈란젤로, 루벤스, 베네치아 르네상스 예술가, 제리
코, 컨스터블, 터너와 같은 영국 풍경화가들에게 영감을 받은 그는 처음
으로 1822년 살롱전에 참가했다.

들라크루아는 1825년에는 영국을, 1832년에는 스페인, 모로코, 알제리
등을 여행했다. 1833년부터 프랑스 부르봉 왕가를 위해 그림을 그렸고
궁중으로부터 수많은 작품을 수임했다.

이 역동적인 그림은 1841년 살롱전에 전시되었다. 1204년 제4차 십자
군 원정의 한 장면을 묘사한 것으로 십자군들이 무슬림 이집트와 예루살
렘을 침공하려던 원래 계획을 포기하고, 대신에 비잔틴 제국의 수도이자
기독교 도시인 콘스탄티노플을 약탈하는 장면이다.

데키우스 무스의 죽음
The Death of Decius Mus

페테르 파울 루벤스, 1616-17, 캔버스에 유채,
289×518cm, 오스트리아, 빈, 리히텐슈타인 박물관

루벤스가 역동적인 이미지로 그려낸 전투 중
인 수많은 말과 사람들은 고대 로마와 라틴족
간에 일어난 전투의 한 장면이다. 루벤스가 로
마 고전에 사용한 풍부한 색상과 그림들은 종
종 같은 주제로 작업을 했던 들라크루아에게
도 큰 영향을 끼쳤다.

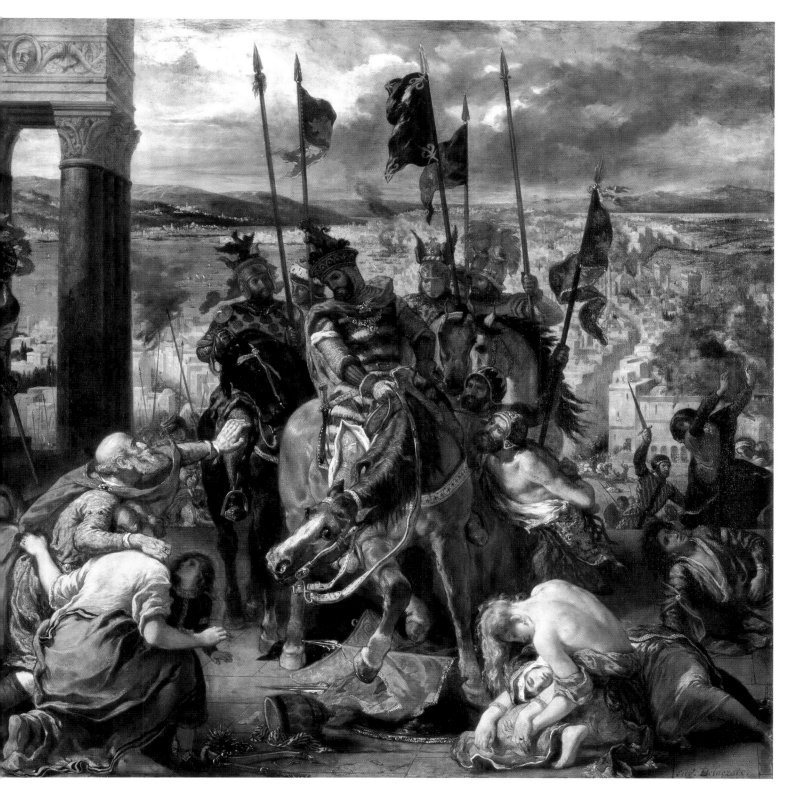

② 세 인물

삼각형 형태로 모인 세 인물이 정복자의 자비를 구하고 있다. 젊은 여성의 어깨를 팔로 두르고 있는 한 노인이 보두앵 1세에게 긍휼을 호소하고 있다. 순수함 그 자체를 나타내는 작은 소녀는 노인을 올려다보고 있다. 십자군 원정대는 프랑스가 주도한 것이지만, 들라크루아는 이 침공으로 고통받는 비잔틴 시민에 대한 연민의 감정을 표현했다.

① 보두앵 1세

십자군이 제4차 십자군 원정 기간 중 1204년 콘스탄티노플을 침공한 것이 동로마 기독교 제국의 붕괴를 불러왔다. 제국의 영토는 갈라지고 십자군 지도자들에 의해서 분할되어 1261년까지 라틴 제국으로 남게 된다. 플랑드르의 백작이자 십자군의 사령관인 볼드윈 9세는 주황색 도포를 걸치고 밤색 군마에 탄 채로 앞장서서 길을 관통하며 승전 행진을 하고 있다. 그는 이후 콘스탄티노플 라틴 제국의 황제 보두앵 1세로 등극한다.

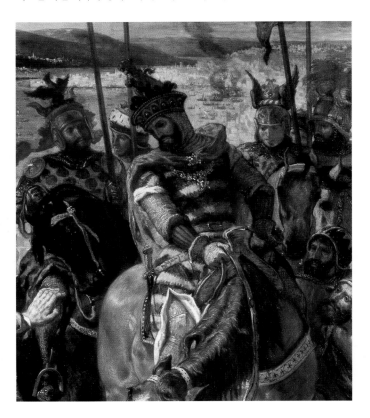

③ 깃발

십자군 원정대는 유럽 전역으로부터 소집되어 침공했다. 원정대가 완전정복한 도심을 가로지를 때 몇 개의 삼각기(三角旗)는 높이 펄럭이면서 그들이 어디서 왔는지를 공포하고 있다. 뒷배경으로 격동적인 구름이 모여들고 그 아래로 함락된 도시 콘스탄티노플이 멀리 보인다. 들라크루아가 표현한 깃발의 역동적인 묘사는 바람이 부는 장면에 대한 강한 인상을 남긴다.

❹ 두 여인

두 여인은 위험할 정도로 말발굽 가까이에 있다. 옷이 벗겨지고 등이 드러난 금발의 여성은 흑발의 죽은 여인을 고이 안고 있다. 그 인상은 육감적이기도 하면서 슬픔을 말하고 있다. 들라크루아는 대담한 표현으로 살아 있는 여인과 죽은 여성을 역동적이고 화려한 자태로 그렸다. 그의 힘찬 붓질로 묘사된 이 장면은 견고하다.

❺ 죄수

십자군의 콘스탄티노플 원정은 형인 알렉시오스 3세 앙겔로스에게 왕위를 뺏긴 비잔틴 제국의 황제인 이아키오스 2세 앙겔로스의 요청으로 이루어진다. 보두앵 1세의 군마 바로 옆에 알렉시오스가 죄수처럼 묶여 있다. 그 뒤 멀리서 전투가 계속되고 있다. 이 전투는 불명예스러웠고, 이로 인해 비잔틴 수도의 귀중한 유적이나 보물들이 노획되거나 사라지게 되었다.

❻ 색채

그림의 광도나 색상 선택은 대부분 파올로 베로네세와 같은 다른 화가들에 관한 들라크루아의 연구 덕분이다. 그림자에 등장하는 옅은 보색 대비나 반사된 색상을 가미하는 방식은 자연적 효과를 빈틈없이 포착하는 그의 날카로운 관찰력과 함께 과거 관념과의 결별을 보여준다. 그는 색상을 사용해 표현함으로써 전통적인 명암법의 어두운 색상을 대체했다.

❼ 작업 방법

들라크루아는 어두운 곳에서 밝은 곳으로 작업하면서 형태를 만들고, 필요에 따라 채색 과정에서 나중에 그림자를 재작업 했다. 그는 건조된 물감 위에 주황색과 녹색의 대조되는 개별 붓질을 적용해 육체의 외형에 생명을 불어넣었다. 갑옷과 말갈기와 같은 질감의 세부 사항은 느슨하고 두껍게 추가되었다. 마지막으로 광택제를 칠하기 전에 유약을 발랐다.

비, 증기, 그리고 속도-
그레이트 웨스턴 철도

Rain, Steam and Speed

조지프 말로드 윌리엄 터너

1844, 캔버스에 유채, 91×122cm, 영국, 런던, 내셔널 갤러리

오랜 경력을 거치면서 조지프 말로드 윌리엄 터너(Joseph Mallord William Turner, 1775 – 1851)는 19세기 풍경화의 가장 중요한 화가 중 한 명이 되었다. 선명한 색상과 대기를 그리는 기법 때문에 종종 '빛의 화가'로 불렸던 그는 유화, 수채화, 판화 등을 작업했다. 런던에서 태어나 1789년 왕립 미술원에 입학했고, 1790년 그곳에서 15세의 나이에 수채화를, 1796년부터는 유화를 전시했다. 1799년에는 나이 제한 기준상 최연소 왕립 미술원 준회원으로 선출되었고, 1802년에는 두 번째로 젊은 나이에 정회원이 된다. 그는 여러 곳을 여행하며 많은 작품들을 제작했다. 해를 거듭하면서 그의 화풍은 상당한 변화를 겪는다. 정밀한 지형물을 담은 풍경화와 클로드에게서 영향을 받은 고전적 작품에서부터 색과 빛의 효과를 탐구한 표현주의적이고 추상적인 그림까지, 상당히 다양했다.

19세기 초에는 기차나 근대 기계의 형상들이 회화의 대상으로 여겨지지 못했는데, 언제나 그렇듯 터너는 이런 관습을 거부했다. 〈비, 증기, 그리고 속도-그레이트 웨스턴 철도〉는 교각을 가로지르며 질주하는 기차를 나타내면서 1844년에 전시되었을 때 커다란 파장을 일으켰다.

바다 위의 어부들
Fishermen at Sea

조지프 말로드 윌리엄 터너, 1796, 캔버스에 유채, 91.5×122.5cm, 영국, 런던, 테이트 브리튼

달빛이 비치는 이 장면은 터너가 왕립 미술원에 전시한 첫 유화 작품이다. '바다 위의 어부들'이라는 제목에도 불구하고 작품의 주제는 자연의 압도적인 힘에 대해 다루고 있다. 작은 배들은 대양의 파도에 뒤흔들리고, 차가우면서 투명한 달빛이 이를 비춘다.

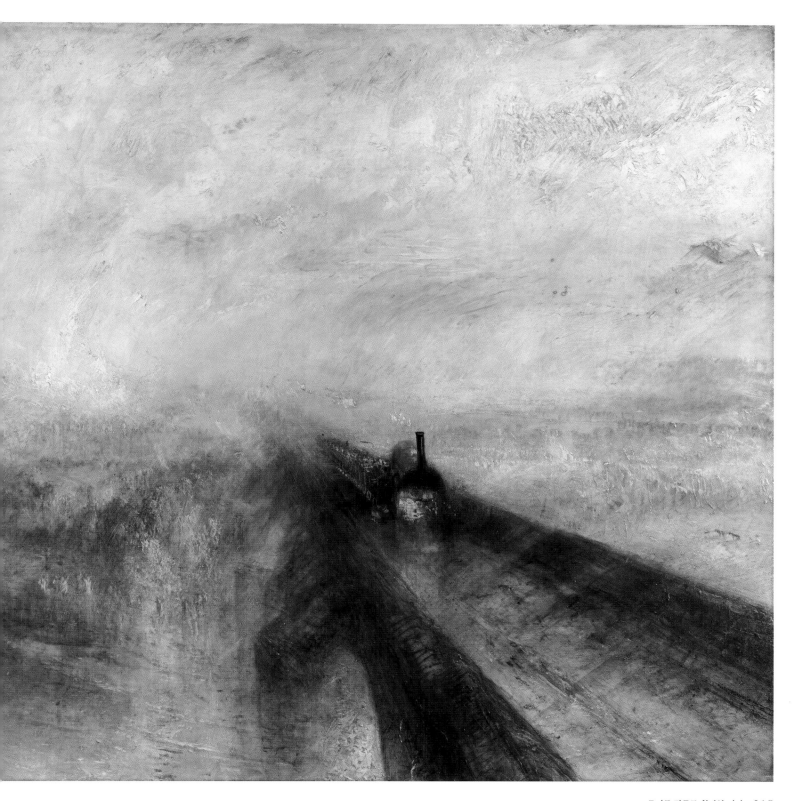

② 다리

이 다리는 아마 런던 근처 템스강을 가로지르는 메이든헤드 철도 다리인 듯하다. 시점은 런던 방향 동쪽을 향하고 있다. 이 다리는 1837년 이점바드 킹덤 브루넬(Isambard Kingdom Brunel)에 의해 설계되었는데 런던과 브리스틀을 잇는 그레이트 웨스턴 철도를 연결하고자 했다. 기차처럼 산업적 다리들은 회화의 대상으로 적절하다고 여겨지지 않았으나, 이 그림은 터너가 산업혁명을 포용한 점과 기차가 통과하는 시골 교외 모습의 전환을 보여준다.

③ 토끼

마치 속도 그 자체를 상징적으로 나타내려는 듯, 토끼 한 마리가 달려오는 기차 앞에서 철로를 따라 달리고 있다. 어떤 학자들은 이 부분을 공업화로 인해 파괴되는 자연을 상징한 것으로 해석하기도 하고, 다른 이들은 자연과 비교하여 기차가 얼마나 천천히 움직이는가를 단순히 보여주고자 한 것으로 판단했다.

① 기차

19세기 초, 그레이트 웨스턴 철도는 새로운 운송수단을 개발하기 위해 설립된 영국 사유 철도회사 중 하나였다. 기차는 판화, 지형도, 삽화 등으로 표현되었지만 회화에서는 흔히 볼 수 없었다. 기차는 너무 현대적이고, 검고, 시끄럽고, 투박하며 자욱한 연기를 동반했다. 그러나 터너는 이른 아침 런던에서 서쪽으로 떠나는 기차를 묘사함으로써 미래의 증기력을 받아들이며 작품에 담았다.

④ 구도

이 그림의 구도는 평온함을 나타내는 두 환영을 의도적으로 교차시킨다. 어두운 사선으로 놓인 철도 다리와 강을 건너는 기차의 모습을 통해 속도에 관한 이미지를 표현했다. 대담한 대각선의 철도는 캔버스를 밀치듯이 가로지르며 철도 다리와 옛 도로 다리선 양측에 늘어선 나무, 나뭇잎 윗부분 모서리에 의해 형성된 수평선을 관통한다. 수평적인 선은 안정을 상징하는 반면, 대각선은 활기와 동력, 힘을 나타낸다. 이 그림의 초점은 기차 전면부이다.

⑤ 작업 방법

터너는 속도와 진보의 감각 그리고 빛의 속성을 탐구했다. 기차 앞쪽에 조명이 켜지고 뒤에 있는 객차에는 가스등이 켜져 있으므로 초저녁인 것 같다. 계곡을 휩쓰는 비바람과 이를 관통하면서 우레같이 들이치는 기차를 담아내기 위해 그는 어두운 부분 위로 반투명한 흰색과 노란색 유성 물감을 얇게 도포하여 흐릿한 대기 효과를 만들어 낸다. 터너 특유의 느슨한 붓질이 인상적이다.

⑥ 팔레트

무엇보다도 이 그림의 표면은 흰색, 금색, 파란색으로 칠해진 소용돌이치는 안개이며, 그 안개로부터 어두운 형체의 기차가 돌출하여 나타난다. 터너의 색상은 유기, 광물, 인공 안료 재료로 구성되었는데, 흰색 납, 백묵, 크롬 옐로, 캄보지, 홍화, 퀘르시트론(세 가지 다른 노랑), 옐로 오커, 로 시에나, 버밀리언, 아이오딘 스칼릿, 인디언 레드, 베네치아레드, 카민, 매더(빨간 인조물감) 코발트블루, 블루 베르디테르, 프랑스 울트라마린, 램프 블랙 등이다.

생 라자르 역, 기차의 도착
Train Tracks at the Saint-Lazare Station

클로드 모네, 1877, 캔버스에 유채, 60.5×81cm, 일본, 가나가와, 폴라 미술관

인상주의 화가들, 특히 클로드 모네와 카미유 피사로(Camille Pissarro)는 터너의 자유로운 손놀림, 빠른 붓질, 빛의 효과들, 근대적 관념, 독창적 구성과 인상 또는 감각을 포착하는 능력 등에 영향을 받았다. 빛의 화가인 터너가 기록한 유럽의 풍경들은 색조 있는 분위기에 녹아들며 깊숙하게 빛나는 광명처럼 인상주의 화가들의 관념에 선구자처럼 등장한다. 모네는 이 그림에서 터너의 느슨하면서도 유려한 붓놀림과 함께 철도의 또 다른 이미지를 선보이는데, 기차는 희미하면서도 뿌연 연기의 소용돌이 속에 묘사됐다. 1877년 4월 개최된 제3회 인상파 화가전에서 모네는 철도역 정거장에 대한 7점의 그림을 선보였다.

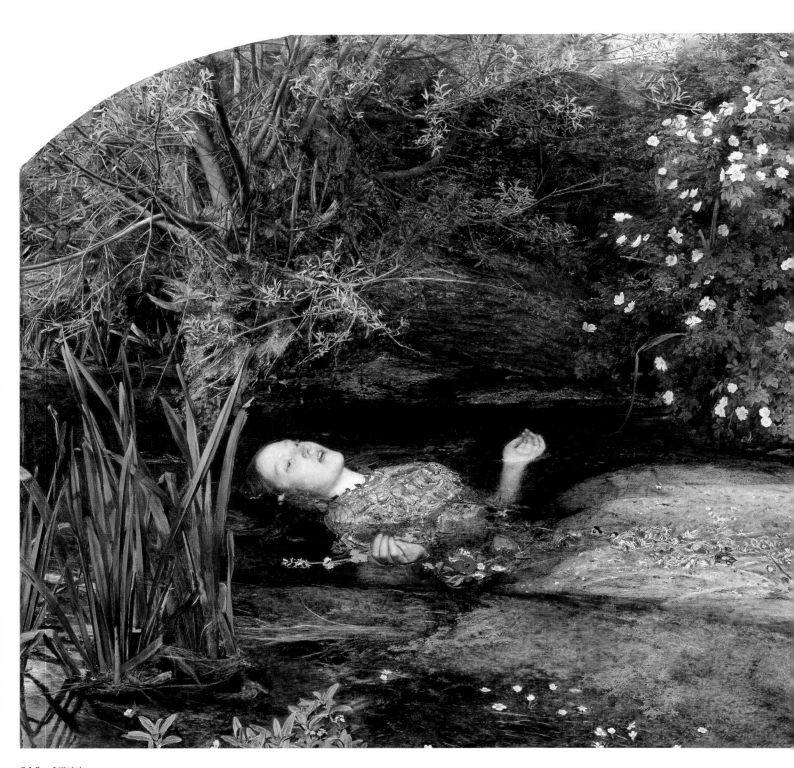

오필리아

Ophelia

존 에버렛 밀레이

1851-52, 캔버스에 유채, 76×112cm, 영국, 런던, 테이트 브리튼

존 에버렛 밀레이(John Everett Millais, 1829-96)는 영국 사우샘프턴의 부유한 집안에서 태어난 영재였다. 그는 아홉 살에 런던으로 가 사스 예술학교(Sass's Art School)에서 수학했고, 영국 왕립 예술협회에서 수여한 은메달을 수상했다. 그가 열한 살이 되자 왕립 미술원에 최연소 학생으로 입학이 허가되었다. 이곳에서 그는 단테 가브리엘 로세티(Dante Gabriel Rossetti, 1828-82)와 윌리엄 홀먼 헌트(William Holman Hunt)를 만나 친분을 쌓았다. 갈색 밑그림과 이상형을 추구하는 아카데미풍의 좁은 예술적 시각에 저항하면서 위 세 사람은 1848년에 라파엘전파를 결성하게 된다. 그들은 'PRB'라는 서명을 사용했으며, 자연에 충실하고 진실하며, 색채의 선명도를 충분히 활용하기로 결심했다. 밀레이는 1863년 왕립 미술원 회원으로 선출되었고 1896년도에 회장을 역임했다. 그는 1850년대 중엽에 이르러서는 라파엘전파의 스타일에서 벗어나 사실주의 새로운 접근 방식을 개척했다. 그는 당대의 가장 부유한 예술가 중 한 사람이었다.

1851년 어느 여름날 그는 셰익스피어 작품인 『햄릿』(1603)의 여주인공 오필리아를 그리기 시작했으며, 그 이듬해 왕립 미술원에서 전시했다. 작품 〈오필리아〉는 자연에 충실하며 시적 스토리텔링을 추구하는 라파엘전파의 목표를 압축적으로 잘 보여준다.

페르세포네(부분) Proserpine

단테 가브리엘 로세티, 1874, 캔버스에 유채, 125×61cm, 영국, 런던, 테이트 브리튼

라파엘전파의 시대는 끝났지만, 단테 가브리엘 로세티는 그 화풍을 계속 유지했다. 이 그림은 로마 신화에 등장하는 페르세포네를 묘사한 것이다. 이 작품의 모델은 윌리엄 모리스(William Morris, 1834-96)의 아내 제인 모리스(Jane Morris)였는데, 로세티는 그녀와 사랑에 빠졌다. 페르세포네는 꼬임을 당해 명계로 납치된 후 여섯 개의 석류 씨를 먹었기 때문에 그곳에서 매년 6개월 동안 지낼 운명에 처하게 된다.

디테일

② 배경

1851년 7월, 밀레이는 서리(Surrey)에 있는 유얼(Ewell)의 호그스밀 강가에서 작품의 배경을 그리기 시작했다. 그는 작은 삼각 이젤에서 5개월 동안 일주일에 6일, 하루에 11시간씩 작업했다. 바람이 불고 눈이 오는 11월이 되자 그는 볏짚을 두른 네 개의 울타리로 만든 오두막에서 그림을 계속 그렸다.

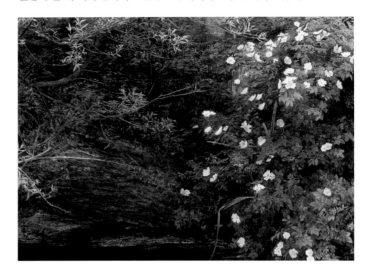

③ 의상

밀레이는 그림의 배경을 완성한 후 오필리아의 모습을 그렸다. 그는 런던 작업실에서 복잡한 무늬가 새겨진 그녀의 옷을 그리고자 했다. 이에 모델 리지는 4개월 동안 무거운 옷을 입은 채 기름 램프로 데워진 물이 가득한 욕조에 누워 있어야 했다. 하루는 밀레이가 작업하는 동안 램프가 꺼진 것을 알아차리지 못했고, 리지가 병에 걸리자 그녀의 부친은 밀레이에게 병원 치료비를 청구하는 편지를 보냈다.

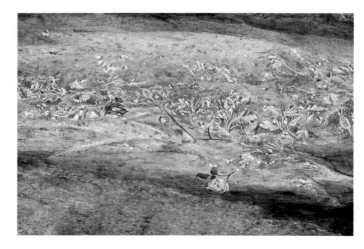

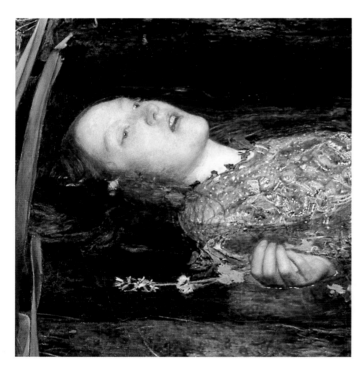

① 오필리아

이 그림은 『햄릿』의 4막 7장의 오필리아를 그렸다. 연인 햄릿이 그녀의 아버지를 죽인 후에 오필리아는 점점 미쳐간다. 그림의 모델은 리지 시달로, 후에 로세티의 아내가 된다. 불타는 듯한 빨간 머릿결과 창백한 피부를 가진 그녀는 나지막이 노래를 부르면서 익사하기 전에 강물에 떠내려간다. 볼 옆의 분홍색 장미는 그녀의 오빠 라에르테스가 그녀를 '5월의 장미'라고 불렀던 것을 연상시킨다. 목을 감싼 제비꽃 목걸이는 순결을 나타낸다.

❹ 꽃

『햄릿』에서 오필리아는 꽃을 꺾다가 강물에 빠진다. 밀레이는 상징성을 나타내기 위해서 특정한 꽃들을 선택했다. 대부분의 꽃들이 일년 중 다른 시기에 피지만, 모든 꽃들은 공들여서 세부적인 부분까지 섬세하게 그려졌다. 데이지는 버림받은 사랑, 고통과 순결을 연상시키고, 팬지는 헛된 사랑을 상징한다. 양귀비는 죽음과 잠을 의미하고 물망초는 추모를 뜻한다.

❻ 난초

이 자주색 부처꽃은 셰익스피어가 언급한 '긴 자주색'을 암시하지만 실제로는 자주색 난초를 말한 것이다. 부처꽃 왼쪽에 있는 조팝나무 꽃은 오필리아의 죽음의 무상함을 나타낸다. 역사상 처음으로 예술가들은 기성품 물감 튜브를 구매할 수 있었고, 밀레이의 팔레트는 코발트블루, 울트라마린, 프러시안블루, 에메랄드그린 등의 색상을 담고 있다.

❺ 울새

그림 왼쪽 끄트머리의 버드나무 가지에 앉은 울새 한 마리는 붉은 가슴 때문에 유난히 눈에 띈다. 버드나무는 '버림받은 사랑'을 상징하며 가지 옆으로 무성하게 자란 쐐기풀은 고통을 상징한다. 몇 가지 색을 더 칠한 울새는 '어여쁘고 사랑스러운 울새는 내 기쁨의 전부'라는 대사를 연상하게 하는데, 이는 오필리아가 정신을 잃어갈 때 불렀던 노래의 한 소절이다.

❼ 기법

밀레이가 사용한 라파엘전파의 기법 중 하나는 캔버스를 흰색 물감으로 코팅한 다음, 흰색 바탕이 여전히 마르지 않은 상태에서 작은 붓과 화려한 색상으로 물감을 칠하는 것이었다. 프레스코 기법과 유사하게 흰색 바탕은 매일 하루치 작업을 위해 새로이 마련되었다. 밀레이는 그 위에 투명하고 얇은 유약을 칠하여 장면에 떨어지는 빛의 효과를 더욱 강화시켰다.

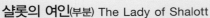

샬롯의 여인(부분) The Lady of Shalott

존 윌리엄 워터하우스, 1888, 캔버스에 유채, 153×200cm, 영국, 런던, 테이트 브리튼

존 윌리엄 워터하우스(John William Waterhouse, 1849-1917)는 기존의 그룹 구성원들이 함께 작업하는 것을 중단한 이후에도 몇 년 동안 라파엘전파의 이전 스타일을 계속 따르면서 '현대의 라파엘전파'로 유명해졌다. 1832년 알프레드 테니슨 경이 쓴 중세 시대 아서 왕의 전설을 바탕으로 한 시(詩)인 '샬롯의 여인'의 한 장면이다. 뱃머리에 있는 세 개의 양초 중 두 개가 바람에 의해 꺼지는데, 이는 이 여인의 여정과 인생의 끝이 다가오고 있음을 나타낸다. 아름다운 비운의 여성, 그 뒤의 어두운 숲, 배 아래의 수초들과 강물은 모두 밀레이의 그림의 많은 요소들과 조응한다. 밀레이는 존 싱어 사전트와 반 고흐를 포함한 다른 많은 예술가에게 영향을 미쳤다.

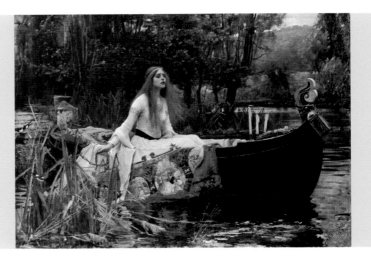

깨어나는 양심
The Awakening Conscience

윌리엄 홀먼 헌트

1853, 캔버스에 유채, 76×56cm, 영국, 런던, 테이트 브리튼

윌리엄 홀먼 헌트(William Holman Hunt, 1827 – 1910)는 화가 밀레이, 로세티와 함께 1848년 라파엘전파를 결정했다. 라파엘전파는 5년 만에 해체되었지만, 그는 남은 생애 동안 이 그룹의 목표와 이상을 고수했다.

헌트는 창고 관리인의 아들로 런던에서 태어나 일찍이 학교를 그만두고 12세의 나이에 가게 사무원으로 일했다. 5년 후 그는 왕립 미술원에 입학하지만, 당시 영국 미술계의 엄격한 관습과 특히 이 학교의 건립자인 조슈아 레이놀즈의 영향에 대해 환멸을 느끼게 된다. 그는 1845년 이후부터 전시회를 열기 시작했고, 존 러스킨의 『근대화가론(Modern Painters)』(1846) 제2권을 읽고 난 후 중요한 영감을 얻게 된다. 그는 여기서 예술가들은 후기 중세와 초기 르네상스 시대 화가들의 화풍으로 돌아가야 한다는 명제에 주목했다. 그는 밀레이 그리고 로세티와 라파엘전파를 결정하면서 다음과 같은 철학을 추구했다. '순수 이념을 표현하고 자연을 가까이서 깊이 연구하며, 이전 미술 작품에서 직접적이고, 진지하고, 진심 어린 것에 공감하는 반면, 관습적이고, 자명하고, 암기하여 배운 것들은 배제함으로써 철저히 선한 예술을 창조하는 것'이 목적이었다. 자연 세계에 대한 철저한 관찰을 강조함으로써 그들은 중세 예술의 영적인 속성을 부활시키고자 노력했는데, 그들은 이를 통해 라파엘로의 이성적인 흐름에 반대하고자 했다. 헌터의 그림들은 뛰어난 세부적인 묘사, 생동감 있는 색상 및 공교한 상징성에 많은 주의를 기울였다.

1850년, 인쇄업자이자 출판업자인 토머스 쿰(Thomas Combe)은 헌트의 주된 후원자이자 친구이며 사업의 조언자가 된다. 그는 우측에 소개된 〈세상의 빛〉 등 헌트의 작품을 몇 점 구매했다. 3년 후, 기업가이자 미술품 수집가인 토머스 페어베언(Thomas Fairbain)은 헌트에게 〈세상의 빛〉의 세속적인 설명본으로 〈깨어나는 양심〉을 완성하기를 의뢰했다. 이 두 그림은 종교적이며 도덕적인 이상(理想)으로 연계되어 있다. 〈깨어나는 양심〉은 한 젊은 여성이 갑작스럽게 자신의 죄를 자각하며 연인의 무릎에서 일어나는 장면을 보여준다. 이 여성 모델은 애니 밀러(Annie Miller)로, 정식 교육을 받지 못한 주점 여종업원이었다. 그녀는 종종 라파엘전파 화가들의 모델이 되었으며 헌트와는 결혼까지 할 뻔했다. 헌트는 평소 자신의 스타일대로 사소한 것까지 모두 묘사했다. 여성의 반짝이는 둥근 귀걸이와 부드러운 나비 리본, 목 부분의 레이스 장식, 그리고 풍부한 적갈색 머리카락까지 세심하게 표현했다.

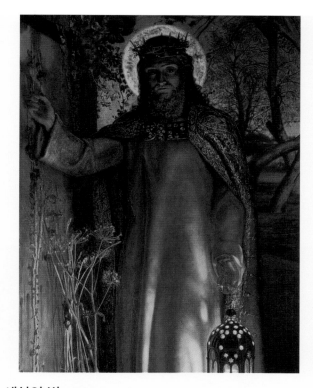

세상의 빛(부분) The Light of the World
윌리엄 홀먼 헌트, 1851–53, 캔버스에 유채, 50×26cm, 영국, 맨체스터 시립미술관

그리스도는 오랫동안 열리지 않은 문을 두드리고자 한다. 죄인의 영혼에 들어가려 하는 그리스도를 상징하는 이 그림은 성경의 메시지를 직접적으로 보여준다. '볼지어다. 내가 문 밖에 서서 두드리노니 누구든지 내 음성을 듣고 문을 열면 내가 그에게로 들어가.' 그가 들고 있는 손전등은 그리스도가 '세상의 빛'이며 이 어두운 세상에 희망을 준다는 성경의 가르침을 전하고 있다. 공교롭게도 문에는 문고리가 없어서 오직 문 안쪽에서만 열 수 있는데, 이는 기독교에 대해 굳게 닫힌 마음을 상징적으로 표현하고 있다.

❷ 신사

옷을 잘 차려입은 젊은 청년은 빅토리아 왕조 시대의 전형적인 부유한 신사로, 안락하며 현대적인 집에 정부를 두었다. 책상 위에 놓여 있는 모자와 책은 그가 잠깐 방문했음을 말해준다. 그의 표정을 보면 애인이 경험한 신의 현신을 자각하지 못한 것이 분명하다. 그의 반사된 모습은 창문으로 반사되는 빛을 따라 거울에 비친다. 이 책은 헌트가 그 시절 자신의 정인이었던 애니를 교육하고자 한 노력을 말해주고 있다.

❶ 자각

그녀는 연인의 무릎에서 일어나면서 앞쪽에 있는 창에서 쏟아져 들어오는 빛을 본다. 그녀의 양심이 깨어난다. 그녀는 유부남의 정부이다. 신이 내려준 빛에 의해 그녀의 얼굴은 밝아진다. 유려한 머릿결과 느슨한 복장은 그녀가 옷을 갖춰 입지 않았음을 보여준다. 귀부인들이 화실에서 단정치 못한 복장으로 있을 리가 만무하다.

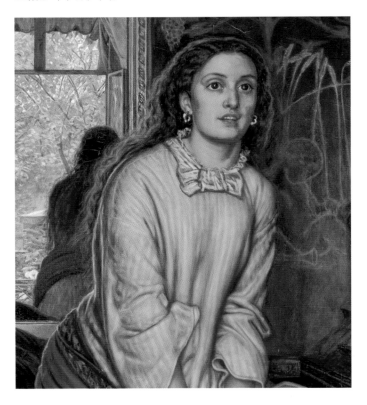

❸ 고양이와 새

책상 아래에 한 고양이가 새와 놀고 있다. 고양이는 남자를, 새는 정부를 뜻한다. 젊은 정부의 갑작스러운 동작에 놀란 나머지 고양이는 새가 도망치게 둔다. 그 앞에 노래 악보가 벨벳 덮개로부터 펼쳐져 있다. 그것은 알프레드 테니슨 경의 '눈물이, 부질없는 눈물이'라는 시를 에드워드 리어가 작곡한 오선지 악보이다.

❹ 피아노 위에 놓인 물건들

피아노 위의 시계는 금박 조각품으로, 순결을 지키는 큐피드가 장식되어 있다. 이는 금욕이 승리하고 여성이 (불륜으로부터) 벗어날 것을 암시한다. 시계 뒤의 그림은 불륜을 저지른 여성에 관한 성경 이야기를 묘사하고 있다. 그 옆의 꽃들은 서양메꽃이다. 다른 식물들과 뒤엉켜 있는데, 이는 속임수의 덫에 걸린 것을 상징한다.

헌트는 정통성을 인정받기 위해 집착할 정도로 노력했다. 그는 그림에 관한 모든 요소를 가까이서 관찰하기 위해 여행을 다녔고 또한 초기 르네상스 화가들의 화법을 연구했다. 그는 작은 붓과 묽은 물감을 사용하여 마르지 않은 흰 바탕 위에 작업했다.

기법

⑤ 팔레트

헌트는 영구성을 유지하기 위해 물감 에이징(노화 처리), 광채 및 내구성에 대한 테스트를 수행하면서 신중하게 색상을 선택했다. 이 작품의 팔레트에는 연백색, 네이플스 옐로, 옐로 오커, 로 시에나, 차이니즈 버밀리언, 베네치아 레드, 인디언 레드, 크림슨 매더(자홍색 유기 안료), 인디언 레이크, 번트 시에나, 로 엄버, 번트 엄버, 카셀 브라운, 안트베르펜블루, 코발트블루, 블루블랙, 아이보리 블랙 등의 색상이 활용된다.

⑥ 복잡한 세부 사항

헌트는 평소처럼 세심한 주의를 기울여 신사들이 흔히 정부를 거처하게 하는 런던 주택의 방 하나를 빌렸다. 가구들로 가득 채운 어수선한 방은 일반 가정집과 다르게 전혀 손상되지 않았다. 방바닥 위의 벗겨진 장갑은 매춘에 대한 경고이자 버려진 정부의 일반적인 운명을 말해준다. 바닥 위에 풀어진 실뭉치는 거짓으로 엮인 관계를 의미한다.

⑦ 사실적 효과

헌트는 작고 세심한 붓 자국을 사용하면서 손이나 직물의 질감 같은 세부적인 것들을 사실적으로 그려냈다. 그는 반투명한 물감을 겹겹이 칠해 부드러운 직물과 따뜻한 피부, 단단하지만 빛나는 표면의 효과를 냈다. 여자에게 애원하는 남자의 펼친 손바닥은 여자의 꽉 움켜쥔 손과 대조된다. 한편 정부의 손에는 결혼반지를 끼는 약지를 제외한 모든 손가락에 반지가 끼워져 있다.

비너스의 탄생 The Birth of Venus

산드로 보티첼리, 1486년경, 캔버스에 템페라, 172.5×278.5cm, 이탈리아, 피렌체, 우피치 미술관

라파엘로 이전의 예술에서 인지된 순수성과 영적인 것에 영감을 얻은 헌트나 다른 라파엘전파 예술가들은 보티첼리의 깨끗하면서도 우아한 양식에 감명을 받았다. 보티첼리는 이 그림에서 성숙한 여성의 모습으로 바다에서 나오는 비너스의 신적인 면을 묘사했다. 부드러운 페인트칠, 아름다움에 대한 정의와 신중한 세부 묘사는 라파엘전파 화가들을 감동시킨 모든 요소에 해당하며 독창적이고 순수한 것으로 간주되었다. 밀레이의 〈오필리아〉(1851-52: 218-21쪽)는 보티첼리가 〈봄〉(1481-82년경: 50-3쪽)에서 묘사한 꽃들에 영감을 받아 그렸다고 전해진다.

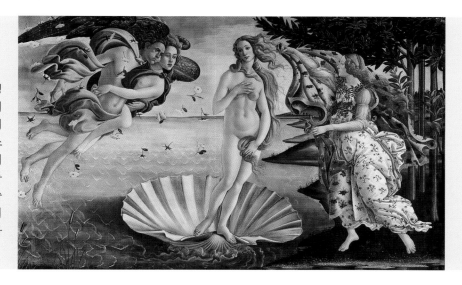

화가의 작업실

The Artist's Studio

흔히 사실주의 운동의 창시자로 불리는 귀스타브 쿠르베(Gustave Courbet, 1819-77)는 오직 자신이 볼 수 있는 것만 그리기로 결심했다. 충실한 공화주의자인 그는 사실주의를 노동자계급을 고무하는 수단이라고 여겼다. 그는 차후 미술 운동에 엄청난 영향을 끼치는데, 특별히 인상주의에 지대한 영향을 미친다.

쿠르베는 동부 프랑스의 오르낭에서 태어났다. 부친의 설득으로 20세가 되던 해에 파리로 옮겨 법학을 수학하지만, 이내 예술 방면으로 관심을 돌린다. 이미 잘 알려진 아카데미풍의 작업실들을 피해 덜 알려진 예술가들과 함께 공부하면서 카라바조와 루벤스, 벨라스케스 등의 그림을 모사하고 자연을 직접 그리면서 주로 그림 그리는 법을 스스로 터득했다. 그는 아카데미로부터 공인된 화가로서의 대우를 마다하면서도 공공의 연례 살롱전에 작품을 출품했다. 그러나 25점의 작품 중에 겨우 3점만 받아들여졌다. 네덜란드와 벨기에로 여행을 다니면서 네덜란드 미술에 영감을 받는다. 1871년 파리 코뮌 혁명 시절에는 그림 그리기를 포기하며 혁명 정부에서 역할을 맡는다. 파리 코뮌이 붕괴한 후에는 6개월간 감옥살이도 했다.

그는 1855년 파리 만국박람회에 출품하려 붓을 들어 〈화가의 작업실〉을 그렸다. 이 작품은 화가로서의 그의 삶을 풍유(allegory)한 것이다.

오르낭의 매장 A Burial at Ornans
귀스타브 쿠르베, 1849-50, 캔버스에 유채, 315×668cm, 프랑스, 파리, 오르세 미술관

17세기 네덜란드 시민 민병대의 집단 초상화로부터 영감을 받은 쿠르베는 1850년 오르낭에서 지낸 종조부의 장례식을 그린 커다란 화폭을 파리 살롱전에 선보임으로써 관객들을 놀라게 했다. 일반적으로 커다란 캔버스는 장례식 같은 일상의 평범한 주제보다는 웅장한 역사화를 위한 것이었다. 이 그림의 평범함은 역사화의 전통성에 대한 경멸을 뜻하는 것으로 받아들여졌다.

디테일

❷ 샤를 보들레르

캔버스 끄트머리에 앉아서 책 읽기에 몰두 중인 인물은 바로 시인 샤를 보들레르이다. 그는 쿠르베와 1848년부터 친구로 지냈다. 세월이 지나면서 물감 색이 옅어짐에 따라 더 선명하게 드러나는 보들레르 옆의 여성은 그의 정부이자 정인인 하이티계 배우 겸 댄서 제인 두발(Jeanne Duval)이다. 보들레르와 두발 앞의 두 인물은 특정할 수 없는 미술 애호가이다.

❶ 쿠르베

이 그림의 부제인 〈화가의 작업실, 진정한 알레고리〉는 질문들을 불러일으킨다. '진정한'과 '알레고리'라는 개념은 정반대되는 것을 의미하기 때문이다. 쿠르베는 예술적 진리의 두 가지 예를 양옆에 곁들인다. 바로 그가 출생한 외곽 지역의 풍경과 누드모델이다. 예술에서 전통적으로 등장하는 요소로서 여성은 진리의 구현이다.

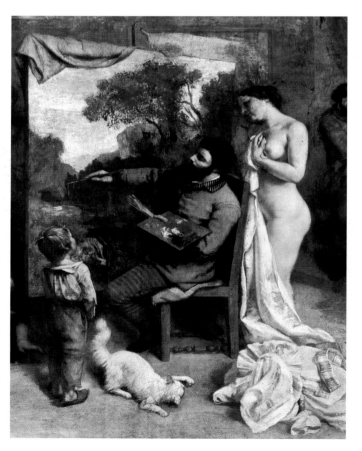

❸ 다섯 명의 친구

작업실 뒤편에는 쿠르베의 친구들이 서 있다. 미술품 수집가 알프레드 브뤼야, 안경을 쓴 사회주의자 피에르 조제프 프루동, 쿠르베의 절친 위르뱅 퀘노, 그리고 어릴 적 동무인 시인이자 소설가인 막스 부숑이다. 그들 앞 의자에 앉아 있는 인물은 비평가이자 소설가이며 사실주의 운동의 지지자인 쥘 프랑수아 펠릭스 플뢰리 위송으로, 일명 '샹플뢰리'라고 알려진 인물이다.

❹ 죽음

「주르날 데 데바」지 위에 놓여 있는 해골은 아카데미풍의 상아탑 예술의 죽음을 상징한다. 해골 옆에 젊은이가 톱햇이라 불리는 모자를 쓰고 앉아 있는데, 장의사와 일하는 벙어리로 흔히 알려져 있다. 이 인물과 해골은 쿠르베가 거부했던 권위적인 체제를 나타낸다. 말하자면 정식 아카데미와 나폴레옹 3세의 정부를 일컫는 것이다.

❺ 나폴레옹 3세

개들에게 둘러싸인 인물은 밀렵꾼으로, 나폴레옹 3세를 나타낸다. 그는 1852년에 황제로 즉위했다. 쿠르베는 격렬하게 그의 정권에 반대했고, 밀렵꾼이 사냥감을 탈취하듯이 나폴레옹 3세가 프랑스의 자원들을 불법으로 사용한 점을 그림에서 넌지시 알렸다. 그의 앞에 있는 정물들, 기타나 단도, 망토, 버클을 단 신발 및 깃털이 달린 큰 검은색 모자 등은 가까이 있는 해골과 신문지처럼 낭만주의와 아카데미 미술의 죽음을 암시한다.

❻ 기법

쿠르베는 활발한 붓질과 팔레트 나이프로, 때로는 천이나 엄지손가락을 이용해 임파스토 기법을 사용했다. 이전의 화가들은 팔레트에 안료를 혼합할 때만 팔레트 나이프를 사용했다. 쿠르베는 작업실 뒷벽에 자신의 다른 작품의 복제품을 그리려고 했지만, 시간이 부족했던 탓에 적갈색 물감으로 이미 시작한 부분을 덮어서 미완성된 그림을 희미하게 보이게 했다.

사냥꾼 디아나 Diana

피에르 오귀스트 르누아르, 1867, 캔버스에 유채, 199.5×129.5cm, 미국, 워싱턴 국립미술관

아마도 퐁텐블로의 숲속에서 그린 이 누드 습작은 르누아르의 초기 작품에 해당한다. 그가 쿠르베와 마네, 장 바티스트 카미유 코로, 앵그르, 들라크루아의 영향을 받은 것을 볼 수 있다. 모델은 르누아르의 정부인 리즈 트레오(Lise Tréhot)이다. 그는 이 그림을 1867년 살롱전의 심사위원단이 수용할 수 있게끔 고대 신화 속 사냥의 여신의 이름을 따서 작품명을 〈사냥꾼 디아나〉라고 지었다. 그럼에도 불구하고 이 작품은 누드의 관능적인 표현이 부적절하다고 평가받아 심사를 거절당한다. 쿠르베의 기교를 따라서 르누아르는 직접적인 관찰을 통해 이상화되지 않은 이미지를 그리고, 팔레트 나이프로 물감을 칠하면서 꽤 어두운 색상을 사용했다.

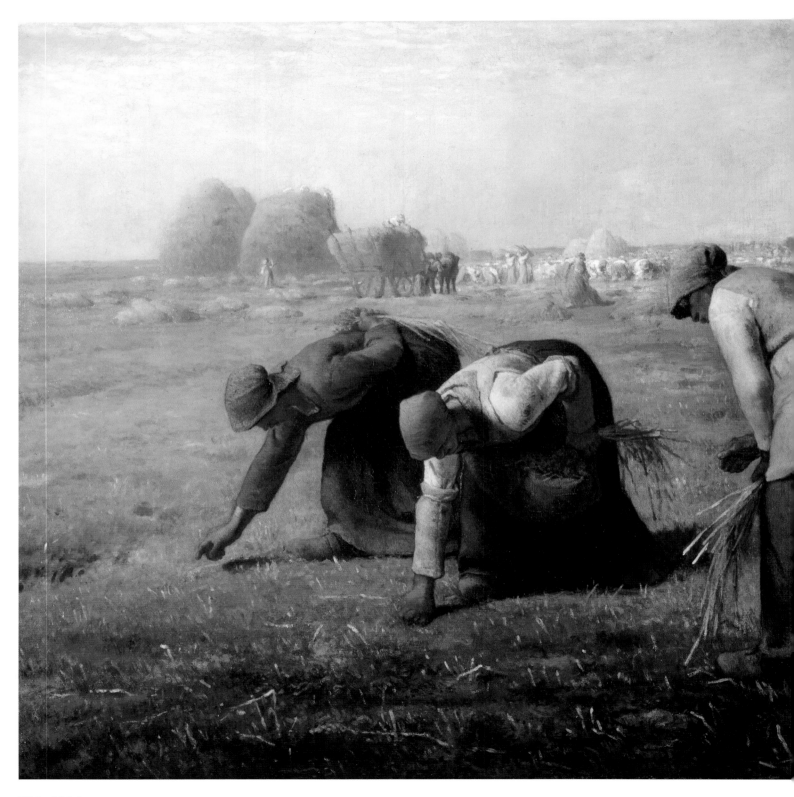

이삭줍기
The Gleaners

장 프랑수아 밀레

1857, 캔버스에 유채, 83.5×110cm, 프랑스, 파리, 오르세 미술관

장 프랑수아 밀레(Jean - François Millet, 1814-75)는 고향 노르망디 풍경과 17세기 네덜란드 회화, 컨스터블 그리고 샤르댕에게 영향을 받으면서 바르비종파 창시자의 일원이 된다. 또한, 그는 사실주의 화가로 분류되며 전통적인 회화에서 현대적인 회화로의 변화를 추동한 인물로 종종 언급된다.

밀레는 농부들을 그린 시골 풍경화로 유명한데, 그들의 힘든 삶에 대한 연민은 자신의 농촌 출신 배경에 기인한 것이다. 그는 셰르부르(Cherbourg)와 파리의 에콜 데 보자르(École des Beaux-Arts)에서 미술 훈련을 받았으며, 초기에는 역사 및 초상화가로서 경력을 쌓았다. 1848년 프랑스 2월 혁명 이후에는 퐁텐블로 숲의 바르비종 마을로 이주하여 시골의 삶을 그리기 시작한다. 평범한 농업 노동자들의 삶의 무게, 역경과 존엄을 그리자 수많은 비평가들은 그를 사회혁명가로 낙인찍었다. 한편, 다른 이들은 그의 당돌한 자세를 칭찬하기도 했다. 〈이삭줍기〉가 1857년 살롱전에 출품되자 '농민을 미화한다.'라는 혹평이 중산층과 상층 계급으로부터 쏟아졌다. 이 시기는 가난한 사람들이 부자들을 수적으로 크게 압도하고, 혁명의 분위기 속에서 심리적 긴장이 팽배해져 있던 때였다.

라 페르테 밀롱의 풍경(부분)
Landscape of La Ferté-Milon

장 바티스트 카미유 코로, 1855-65, 캔버스에 유채, 23.5×39.5cm, 일본, 구라시키, 오하라 미술관

장 바티스트 카미유 코로(Jean-Baptiste-Camille Corot, 1796-1875)는 파리에서 자랐다. 야외에서 그림을 그리며 유럽 전역을 여행한 이후에 그는 프랑스로 돌아왔다. 때로는 퐁텐블로 숲에서 다른 화가들과 작업을 하기도 했다. 그들은 직접 관찰을 통해 빛과 대기의 변화를 포착하고자 했다. 상아탑 아카데미 예술의 기대를 거부하는 밀레와 다른 선구자적인 화가들과 함께 코로는 풍경화를 신선하고 훤한, 밝은 야외의 이미지로부터 직접 포착해 그리고자 했다. 이 화가들은 바르비종파로 알려지게 되었다.

② 허리 굽힌 두 여인

허리를 굽힌 두 여인은 흩어진 밀 이삭을 최대한 많이 줍고자 손을 뻗고 있다. 그들의 허리에는 칼리코 소재의 앞치마가 둘려져 있는데, 작업을 위해 깊은 주머니가 달려 있다. 그들의 머리카락은 부드러운 보닛에 싸여 걸리적거리지 않는다. 이 그림은 농촌사회의 최하층 인물을 연민하면서 그린 작품으로 유명하다. 여인들은 누더기를 입지 않았고, 밀레는 그녀들의 자존심과 품위를 지켜주면서 그림을 그려냈다.

① 반쯤 허리 굽힌 여인

예로부터 이삭줍기는 가난한 자들 사이에서는 흔한 관습이었다. 이삭줍기는 막 상업적인 추수가 끝난 후에 들판에 남겨진 곡식 이삭들을 줍는 것이었다. 〈이삭줍기〉는 근대 노동자 계급의 여성을 나타내는 대표적인 사례로 유명하다. 이 여인은 고된 작업을 잠시 멈춘 것처럼 보이는데, 일어서거나 다시 허리를 굽힐 참이다.

③ 짐수레

그림 앞부분의 여인들과 대조적으로 멀리 뒤쪽에서는 추수 시기의 상업적 양상이 전개되고 있다. 농장 인부들은 추수한 밀을 짐수레에 싣고 있다. 한 인부는 밀짚 더미를 다른 짐수레로 옮기는 중이다. 짐수레 칸에는 거대한 밀집 더미가 쌓여 있는데, 한 가족을 먹여 살리기 위해 여인들이 모으고 있는 빈약한 이삭과는 뚜렷한 대조를 이룬다.

디테일

④ 멀리 보이는 추수꾼들

침묵 속에 일하는 세 여인들 뒤로 크고 바쁜 추수꾼 무리가 멀리 보인다. 이들은 추수 때의 주된 일꾼 무리이다. 그들 역시 가난하지만 피곤한 세 여인과는 달리 다정하게 수다도 떨면서 일하는 것처럼 보인다. 멀리 보이지만 추수 인부들, 농장과 밀짚 더미는 분을 바른 듯한 금빛 아지랑이 속으로 밝게 빛난다. 이는 전면부의 크고 어두운 그림자 같은 인물들과 직접적으로 대조를 이룬다. 밀레는 세 여인의 고단한 삶을 이상화시키지는 않더라도 그들의 지칠 줄 모르는 열성만은 찬미했다.

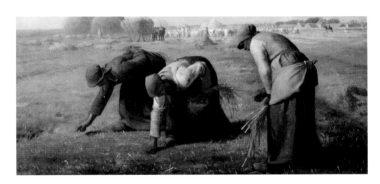

⑤ 말과 말을 탄 사람

홀로 말을 탄 이는 농장 인부들을 감시하고 있다. 관리인 혹은 땅 주인인 이 남성은 토지에서의 작업을 감독하고 있다. 이삭 줍는 세 여성은 그의 관심 대상이 아니지만, 그녀들이 정해진 규칙을 준수하도록 분명히 하는 것이 그의 의무에 포함되어 있다. 그 규칙이란 모든 추수 일과가 거의 끝나는 해지기 바로 직전에 들어가서 오직 땅에 흩어진 이삭만을 줍는 것이다. 관리인의 등장으로 인해 그녀들에게는 사회적 거리감이 더 생겼다. 그가 부자들을 위해 직접적으로 일하는 권위적인 인물이기 때문이다.

⑥ 주제

그 당시, 특히 프랑스에서 화가들이 유명해질 수 있는 유일한 길은 연례 '파리 살롱전'의 심사위원들에게 인정받는 것이었다. 그들은 신고전주의의 부드러운 윤곽과 낭만주의의 불타는 듯한 색상들을 융합한 스타일을 고집했다. 주제에도 서열이 매겨졌는데 장엄하며 역사적이고 종교적인 주제들이 가장 중요하게 평가된 것과 달리 일상의 장면들은 저평가되었다. 빈곤한 자들의 형상의 묘사는 회화의 주제로는 부적절한 것으로 취급되었다. 이 때문에 어떤 이들은 밀레를 전통을 경멸하는 화가라고 간주했으며, 어떤 이들은 그를 혁신가로 보기도 했다.

잡초를 뽑는 사람들 The Weeders

빈센트 반 고흐, 1890, 종이에 유채, 49.5×64cm, 스위스, 취리히, 뷔를레 재단 컬렉션

밀레는 빈센트 반 고흐에게 지대한 영향을 끼쳤다. 반 고흐는 이 그림에서 밀레의 〈이삭줍기〉 여인들을 눈으로 덮인 땅을 파는 여인들로 바꾸어 활용했다. 그는 이 그림을 프랑스 생레미드프로방스의 정신병원에 입원해 있던 1889-90년에 그렸는데, 모델도 쓸 수 없었고 때로는 빗장이 쳐진 방에 갇혀 지내야만 했다. 그의 동생 테오는 밀레 그림의 모사본을 보냈고, 반 고흐는 이를 영감의 원천으로 삼았다. 밀레의 늦은 여름 풍경은 이 그림에서 프랑스 남부의 겨울로 변했고, 반 고흐의 허리 굽힌 여인들은 초가지붕의 헛간 앞에 펼쳐져 있는 눈 덮인 들판에서 일을 한다. 반 고흐가 사용한 차가운 색상들은 금빛 구름과 황금빛 석양으로 물든 하늘로 상쇄된다. 이 그림은 북부를 향한 그의 향수를 표현한 것으로 평가된다.

풀밭 위의 점심

Le Déjeuner sur l'herbe

에두아르 마네

1862-63, 캔버스에 유채, 208×264.5cm, 프랑스, 파리, 오르세 미술관

부르주아 계층의 가문에서 태어난 에두아르 마네(Édouard Manet, 1832-83)는 현대 생활에 대한 그의 인상을 표현함으로써 대중과 미술 비평가들의 분노를 샀으며, 기존의 예술적 관습에 저항했다. 정교한 유사성을 추구하기보다는 수초 이내에 눈이 인식한 것을 담아내는 그의 혁신적인 기법은 터무니없다고 여겨졌지만, 이후 그가 미친 영향은 지대했다.

부모님은 마네가 예술가가 되는 것을 반대했으나, 그의 결심을 꺾지는 못했다. 상선에서 일정 기간을 보낸 후 그는 토마 쿠튀르(Thomas Couture, 1815-79)와 함께 5년간 공부했다. 1856년 마네는 미술을 배우기 위해 네덜란드, 독일, 오스트리아, 이탈리아의 갤러리들을 방문했고, 10년 뒤에는 스페인에 갔다. 그의 지능과 호기심은 '쿠르베의 사실주의'를 동시대 파리의 장면으로 해석하게 했다. 또한, 그는 위대한 스페인 화가들, 특히 벨라스케스에게서 영감을 받았다. 쿠르베의 느슨한 물감 처리, 부피 표현의 단순화, 형태의 평면적 표현은 그가 추구하는 예술의 일부이자, 동시대의 이미 인정받는 화가들과 마네를 구분 짓게 하는 요인들이었다.

마네는 1863년 살롱전 심사에서 떨어진 이 작품을 그해 '르 뱅(Le Bain, 목욕)'이라는 제목으로 낙선전(Salon des Refusés)에 전시했다. 이 작품은 조롱과 스캔들을 동시에 일으키며 화제의 중심이 되었다.

폴리베르제르 바

A Bar at the Folies-Bergère

에두아르 마네, 1882, 캔버스에 유채, 96×130cm, 영국, 런던, 코톨드 미술연구소

마네의 마지막 주요 작품은 파리의 어느 술집을 화폭에 담았다. 동시대의 한 장면을 섬세하게 표현한 이 작품은 마네가 사실주의 원칙을 충실하게 따랐음을 보여준다.

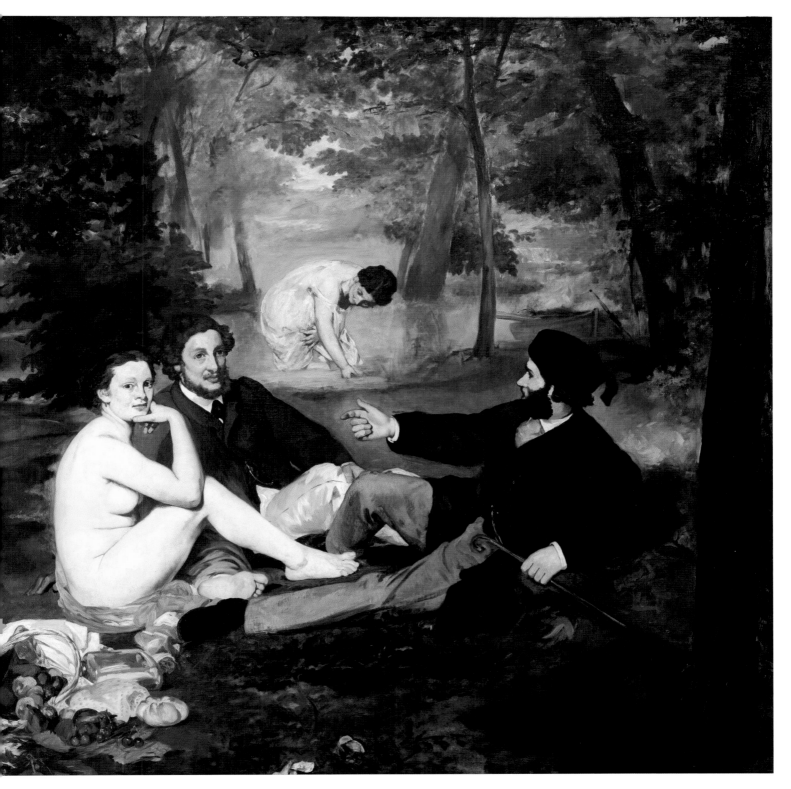

디 테 일

② 기대어 누워 있는 남자

이 그림은 유럽의 예술적 유산에 찬사를 보낸다. 라파엘로가 그린 〈파리스의 심판(Judgement of Paris)〉(1510-20년경)을 따라 작업한 마르칸토니오 라이몬디(Marcantonio Raimondi, 1480년경-1534년경)의 동판화 속 인물을 상기시키는 이 남성은 팔꿈치로 기댄 채 우아한 지팡이를 들고 있다. 그는 보통 실내에서 착용했던 술이 달린 납작한 모자를 쓰고 있다. 실크 외투와 회색 바지는 그가 패션에 관심이 많다는 것을 암시한다. 옆에 있는 남자와 대화를 계속 이어가는 그는 나체의 여성을 못 본 척한다.

① 누드 여성

이 누드 여성은 이상화되지 않았다. 자신의 옷 위에 앉은 여성은 일행과 어울리지 않고 캔버스 밖 관람자를 바라보고 있다. 그녀의 자세는 비교적 조신해 보이지만, 격식을 갖춰 옷을 완전하게 입은 남성들과 함께 앉아 있었기 때문에 대중들은 분개했다. 아무런 비유적 의미가 없는 이 장면은 명백하게 동시대 상황을 묘사한 것이었고, 그것은 이 그림을 보기 불편하게 만들었다.

③ 정물

풍부하고 밝게 채색된 이 정물은 직물, 과일이 담긴 바구니, 둥근 빵 한 조각, 술병으로 구성된다. 이것은 작품의 제목 〈풀밭 위의 점심〉에서 말한 점심 식사의 품목이다. 마네는 색을 겹겹이 쌓지 않고, 색상을 혼합하지 않으면서 빠르게 칠하는 알라 프리마 기법을 사용했다.

④ 목욕하는 여성

배경에 있는 한 여성은 개울가에서 목욕하고 있는 것처럼 보인다. 전경의 인물들에 비해 비율이 너무 커서 그들 위에 떠다니는 것 같다. 이 여성은 그림 속 다른 여성만큼이나 수수께끼의 인물이다. 전경의 여인을 다른 시점에서 나타낸 것이라는 가능성도 제기되었다.

⑤ 빛

이 그림의 또 다른 수수께끼로 남아 있는 부분은 모순 같은 빛의 효과이다. 빛의 방향에 따라 생기는 그림자가 거의 없어서 이 그림은 다소 평평하고 사진처럼 보인다. 빛은 마치 관람자에게서 나오는 것처럼 정면에서 나체의 여성을 비추며, 목욕하는 여성은 위에서 빛을 받는다.

⑥ 평평함

마네는 붓질을 감추려 하지 않았고 일부 영역은 미완성으로 두었다. 느슨하게 물감을 다루어 작품 속 평평함을 만들었다. 관람자에게는 이러한 부분이 기술적 부족함으로 인식되었다.

⑦ 붓질

낙선전에 전시된 이 그림에 대한 비판 중 하나는 배경이 너무 거칠게 그려졌다는 것이었다. 평평한 붓질과 함께 깊이와 디테일이 부족해 보인다. 이에 그림 속 장면이 야외에서 일어나고 있다는 것을 사람들에게 납득시키지 못했다.

풀밭 위의 점심(부분)
Le Déjeuner sur l'Herbe

클로드 모네, 1865−66, 캔버스에 유채, 248×217cm, 프랑스, 파리, 오르세 미술관

마네에게 직접적인 영감을 받은 클로드 모네는 그에 대한 찬사로 2년 후에 같은 제목의 이 기념비적인 작품을 그렸다. 그러나 모네는 이 작품을 완성하지 못했고, 후에는 캔버스를 조각내버렸다. 이것은 남아 있는 부분 중 하나이다. 1863년 마네의 작품을 조롱한 대다수의 비평가들과 달리, 모네는 그가 시도했던 예술에 대한 진가를 바로 알아보고 찬사를 보냈다.

아르장퇴유의 가을 인상

Autumn Effect at Argenteuil

클로드 모네

1873, 캔버스에 유채, 55×74.5cm, 영국, 런던, 코톨드 미술연구소

오스카 클로드 모네(Oscar-Claude Monet, 1840-1926)는 오랜 활동 기간 내내 흘러가는 순간을 포착하고, 색상을 사용해 빛의 효과를 표현하는 일을 가장 꾸준히 추구한 인상주의 화가이다. '인상주의'라는 명칭은 1874년 인상파 화가들이 처음으로 함께 전시할 때 사람들이 모네의 〈인상, 해돋이〉(아래)를 보고 붙인 꼬리표에서 유래되었다.

모네는 파리에서 태어났지만, 르아브르에서 자랐으며 외젠 부댕(Eugène Boudin, 1824-98)에게 야외에서 그림 그리는 법(외광회화)을 배웠다. 그는 또한 풍경화가 요한 바르톨트 용킨트(Johan Barthold Jongkind, 1819-91)에게서 교육을 받기도 했다. 1862년, 샤를 글레르(Charles Gleyre, 1806-74)의 파리 작업실에 들어간 모네는 그곳에서 피에르 오귀스트 르누아르, 알프레드 시슬레(Alfred Sisley, 1839-99), 프레데리크 바지유(Frédéric Bazille, 1841-70)를 만났다. 바르비종파 화가들과 마네에게서도 영감을 받은 모네는 파리 안팎에서 그림을 그렸다. 그는 1865년과 1866년에 걸쳐 파리 살롱전에서 그림을 전시했지만, 그 이후의 작품들은 거절 당했다. 프로이센과 프랑스 사이의 전쟁(보불전쟁, 1870-71) 기간에 그는 영국으로 이주했고, 그곳에서 컨스터블과 터너의 작품에서 영감을 받았다. 인상주의의 창시자에 속하는 모네는 1874년부터 1879년까지 그리고 1882년에 인상파 동료들과 함께 작품들을 전시했다. 모네는 활기찬 색상을 사용하여 작품을 빠르게, 많이 그렸다. 1883년에 그는 파리 북서쪽 지역의 지베르니에 집을 사서 그의 작품의 주된 주제가 된 정원을 가꿨다.

센강 줄기에서 본 작은 마을 아르장퇴유를 묘사한 이 작품은 모네의 초기 인상주의 그림 중 하나이다. 이 그림은 아무런 이야기를 하지 않고, 도덕적인 교훈도 제시하지 않으며, 단지 빛의 마술을 포착할 뿐이다.

인상, 해돋이 Impression, Sunrise
클로드 모네, 1872, 캔버스에 유채, 48×63cm, 프랑스, 파리, 마르모탕 모네 미술관

모네는 르아브르 항구의 아침 풍경을 주황색과 파란색의 보색 대비를 사용해 순식간에 그렸다. 모네는 이 그림이 그가 받은 찰나의 순간에 대한 '인상'이라고 말했다.

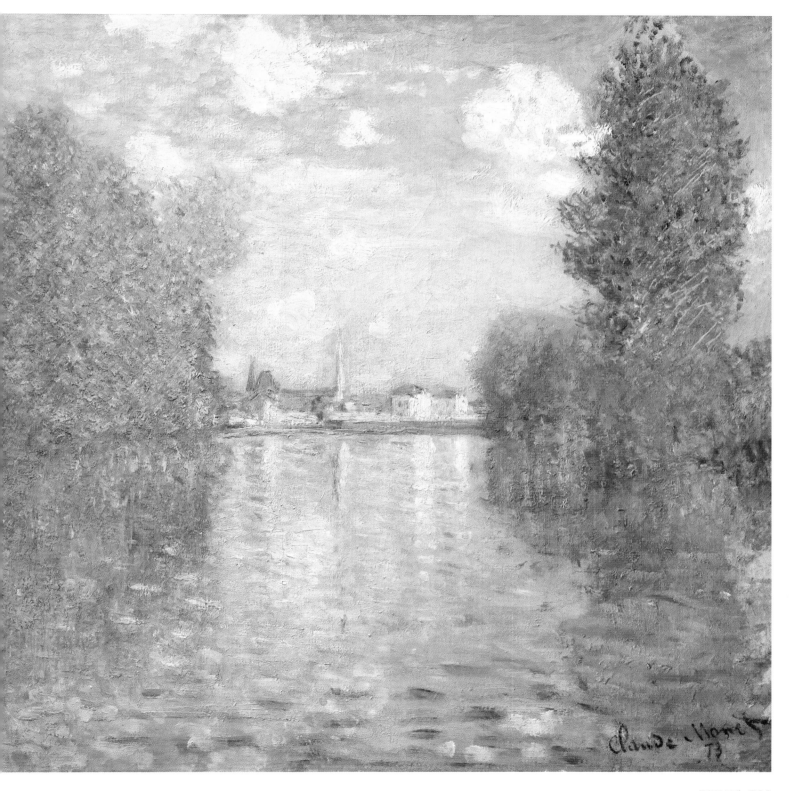

디 테 일

❷ 물감 칠하기

모네는 일관되게 옅은 농도의 물감을 칠하면서 그림을 시작했지만, 점차 두꺼워졌다. 거친 임파스토 붓질은 나뭇잎을 묘사하기 위해 사용되는 반면, 더 긴 수평선은 물 위에 비친 하늘의 모습을 반영하기 위해 사용된다. 떠다니는 구름은 소량의 뻑뻑한 흰색 물감으로 만들어진다. 그는 붓의 손잡이 끝을 이용해 그림 오른쪽에 있는 나무에 대각선을 긁어 넣어 아래에 칠했던 연회색 바탕을 드러낸다.

❶ 팔레트

연한 회색 바탕을 칠한 후 모네는 제한된 색상의 팔레트로 작업했다. 그는 검은색을 버리고 울트라마린, 코발트, 크롬 옐로, 버밀리언, 알리자린 크림슨, 연백색으로 필요한 모든 것을 만들었다. 여기에 소량의 비리디언과 에메랄드그린도 사용했다. 그는 그림을 시작할 때 먼저 희석된 불투명한 색상을 칠한 다음, 바로 순수한 안료를 바르면서 흰색을 섞어 사용했다. 그는 파란색과 주황색의 보색 대비에 중점을 두었다.

❸ 아르장퇴유

모네는 그의 '보트 작업실(bateau atelier)'에서 저만치 떨어져 있는 아르장퇴유라는 작은 마을에 반짝거리는 햇살을 포착했다. 그는 1871년 영국에서 프랑스로 돌아와 1878년까지 아르장퇴유에 정착했다. 그는 현대 생활의 추악한 면모로 여겨지는 측면을 그렸다고 종종 비난을 받았다. 아르장퇴유는 근대적인 마을이었으며 그림의 건물 중 일부는 공장이지만, 모네의 표현 방식은 다소 모호하다. 이 건물들은 교회를 그린 것일 수도 있다.

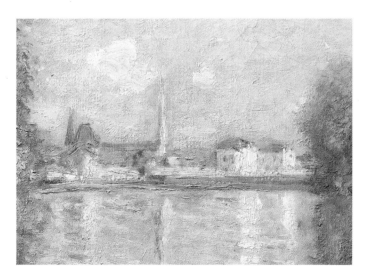

❹ 즉흥성

모네에게는 찰나의 순간을 포착하여 그림으로 즉흥적인 느낌을 전달하는 것이 무엇보다도 중요했다. 밝은 회색의 바탕을 준비한 다음, 옅고 불투명한 물감을 사용해 하늘은 파란색, 나뭇잎은 주황색과 같이 고유색으로 넓은 면적을 덧발랐다. 그 후 '웨트-인-웨트' 또는 '웨트-오버-드라이' 기법을 통해 더 세밀한 부분을 칠하고, 표면에 뻑뻑하고 건조된 물감을 끌어와서 색채를 조화롭게 연결했다.

❻ 가을의 빛

그림 왼쪽의 나무는 주황색, 호박색, 금색, 노란색, 녹색, 분홍색의 방향성 있는 붓질로 만들어졌다. 멀리서 바라보았을 때 풍부한 질감과 색상의 향연은 나뭇잎에 따뜻한 가을 햇살이 비치는 인상을 불러일으키지만, 가까이에서 보면 그 효과는 사라지고 다만 색을 칠한 조각이 남을 뿐이다. 이처럼 미완성 작품이라는 인상은 초기 인상주의에 대한 비판 중 하나였다.

❺ 시선을 끌다

캔버스 아랫부분에 그려진 물의 짙은 파란색은 시선을 그림 속으로 인도한다. 색깔이 연해지면서 최소한의 디테일로 거리감의 효과가 만들어지며, 물과 건물들 사이의 진한 파란색 줄무늬가 수평선을 표시한다.

❼ 반사된 이미지

전반적으로 이 그림은 균형 잡힌 X자 구도를 취한다. 나무들은 강 양쪽에 서로 대응하게 배치되었고, 파란 물은 위쪽의 푸른 하늘과 짝을 이루며 균형을 만든다. 마찬가지로 저 멀리 떨어져 있는 마을은 파란색 수평선 아래 물에 비친 반사된 이미지와 균형을 이룬다.

체이스 홈스테드, 시네콕 언덕, 롱아일랜드(부분)
The Chase Homestead, Shinnecock, Long Island
윌리엄 메리트 체이스, 1893년경, 패널에 유채, 37×41cm, 미국, 캘리포니아, 샌디에이고 미술관

인디애나에서 태어난 윌리엄 메리트 체이스(William Merritt Chase, 1849-1916)는 뉴욕의 국립 디자인 아카데미에 등록하기 전에 현지 예술가들 수하에서 미술 공부를 했다. 1872년부터 유럽에 살면서 그의 화풍은 인상주의의 영향을 받았다. 그가 미국으로 돌아올 무렵인 1886년에 뉴욕에서 프랑스 인상파 전시회를 본 후 체이스는 자신의 접근 방식에 확신하게 되었다. 그때부터 그는 야외에서 자신만의 방식으로 해석한 인상주의 풍경화(외광회화)를 그리기 시작했다. 뉴욕 롱아일랜드의 시네콕 언덕에 있는 체이스 가족 소유의 여름 별장은 그에게 끝없는 영감의 원천이 되었다. 그는 1891년부터 1902년까지 그곳에서 여름 학교를 운영했는데, 이는 미국에서 최초이자 상당한 의미를 갖는 외광회화학교가 되었다.

검정과 금빛 야상곡: 떨어지는 불꽃

Nocturne in Black and Gold, The Falling Rocket

제임스 애벗 맥닐 휘슬러

1875, 캔버스에 유채, 60.5×46.5cm, 미국, 미시간, 디트로이트 미술관

진정한 국제적인 예술가 제임스 애벗 맥닐 휘슬러(James Abbott McNeill Whistler, 1834-1903)는 스코틀랜드계 아일랜드 혈통으로 미국에서 태어났다. 유년 시절은 러시아에서, 생애 대부분은 영국에서 보냈고, 미술교육은 프랑스에서 받았다. 일본 미술과 디자인의 예찬론자인 그는 판화가이자 인테리어와 책 디자이너였다. '예술을 위한 예술'이라는 믿음을 가진 그는 탐미주의 운동의 선도적인 지지자였다.

휘슬러는 미국 매사추세츠에서 태어났지만, 그의 아버지가 황제 니콜라스 1세를 위해 상트페테르부르크-모스크바 구간 열차를 설계하는 동안 러시아에서 자랐다. 11세의 나이에 상트페테르부르크에 있는 임페리얼 미술 아카데미에 등록했으나 1849년 그의 아버지가 사망한 후 어머니와 함께 미국으로 돌아왔다. 2년 뒤 미국 웨스트포인트 육군사관학교에 입학한 그는 시험에 통과하지 못해 3년을 채 못 다니고 퇴학을 당했다. 1855년에는 짧은 기간 동안 지도 제작자로 일했으며 이후에 파리로 여행을 갔다. 그곳에서 휘슬러는 드로잉 전문학교(École Impériale et Spéciale de Dessin)를 다니며 잠시 공부했고, 모네보다 6년 앞선 1856년에 글레르의 작업실에 들어갔다. 루브르 박물관에 걸려 있는 작품들을 모사하기도 했던 그는 들라크루아, 쿠르베, 마네, 에드가 드가와 어울렸다. 1859년에는 런던으로 이주했고, 종종 파리로 돌아갔다. 활기찬 성격, 멋 부린 의상, 재치 있는 입담 때문에 그는 사람들 사이에서 관심을 끌었고, 오스카 와일드, 로세티와도 친구가 되었다.

매끈한 굴곡의 윤곽, 미니멀한 디자인, 우아함과 절제된 색상의 팔레트, 그리고 음악적인 제목(많은 작품에 화음, 야상곡, 편곡과 같은 제목을 붙였다) 등으로 인해 휘슬러의 예술세계는 새로운 분야를 개척했다. 나비 모양의 모노그램 서명은 그의 작품에 이국적인 느낌을 더했고, 가구, 도자기, 벽지, 유리(잔)와 섬유를 포함한 그의 인기 있는 인테리어 디자인들은 동양적인 매력을 발산했다.

휘슬러의 많은 작품들이 인정을 받았지만, 그는 이 그림 때문에 1878년에 영국의 비평가 러스킨을 고소했다. 소송은 1877년 런던 그로스베너 갤러리(Grosvernor Gallery)에서 전시한 이 작품에 대해 러스킨이 '대중의 얼굴에 페인트 한 통을 뿌린 격'이라는 비평을 한 이후 이루어졌고, 결과적으로 휘슬러가 승소했다. 안타깝게도 이 승소는 많은 희생을 치르고 얻은 것이었다. 휘슬러는 소송 과정에서 발생한 막대한 비용으로 파산했는데, 그가 손해배상액으로 받은 것은 겨우 1파딩(영국의 옛 화폐 중 가장 가치가 적은 동전)이었다.

회색과 검은색의 조화, 제1번(화가의 어머니)

Arrangement in Grey and Black, No. 1 (The Artist's Mother)

제임스 애벗 맥닐 휘슬러, 1871, 캔버스에 유채, 144.5×163cm, 프랑스, 파리, 오르세 미술관

엄격하게 격식을 차린 자세로 앉아 있는 이 여성은 무릎 위의 레이스 손수건에 손을 포갰다. 이 여성은 휘슬러의 어머니 안나이다. 그녀의 은발 머리카락과 검은색 옷은 청교도적인 분위기를 풍긴다. 또한, 그녀의 표정은 모호하지만, 전반적으로 엄격하기보다는 차분하고 품위 있어 보인다. 휘슬러는 작업 전반에 걸쳐 수직과 수평선을 강조하며, 장식은 최소화하고 단색의 구성을 계속 이어간다. 이 작품은 어머니를 그린 감성적인 초상화가 아닌 그가 표현하고자 했던 모양과 선, 윤곽에 관한 것이다. 이에 대해 그는 다음과 같이 언급했다. '나에겐 이 그림이 어머니에 대한 초상화로 흥미롭지만, 대중들에게는 이 초상화의 인물이 어떠한 의미가 있겠어요?'

디
테
일

❷ 일본의 영향

휘슬러는 런던에 오기 전 파리에서부터 일본 판화를 수집했었다. 이미 영국의 몇몇 화가들과 디자이너들이 프랑스에서 선풍적인 인기를 끈 자포니즘(Japonism)에 빠져 있었지만, 휘슬러가 동양으로부터 영향받은 자신의 회화 작품을 전시하고 난 뒤에야 영국에서도 이 유행이 본격적으로 시작되었다. 일본풍 요소는 영국 예술가들의 상상력을 사로잡았다. 이 열풍의 핵심 내용은 깊이에 대한 환영을 거부하는 것과 단순화된 구성을 추구하는 것이었다.

❶ 크레몬 정원

19세기에 크레몬 정원은 잘 알려진 곳이었다. 런던 첼시의 템스강 부근에 있는 이 정원은 사교계 인사들이 모여 불꽃놀이를 지켜보던 곳이다. 1870년대에 휘슬러는 그곳에서 이 불꽃놀이를 포함해 여러 야행성의 풍경을 그렸다. 나무들의 윤곽, 호수, 불꽃이 타오르는 기반이 보일 뿐이다. 그는 하나의 광경이 아닌 분위기를 연출하고자 했다.

❸ 폭발

작품 제목의 '떨어지는 불꽃(Falling Rocket)'은 강 위의 밤하늘에서 폭발하는 불꽃을 말한다. 휘슬러는 안개가 낀 밤에 아름답게 쏟아지는 노란색, 주황색, 흰색의 불꽃을 신중하게 그렸다. 작품 중심부의 폭발은 보는 이의 시선을 위로 향하게 하여 캔버스 최상단에 있는 큰 물감 방울로 이끌며, 동시에 작은 물감 점들은 조용히 그 뒤에 떠내려간다.

❹ 동양의 캘리그래피

이것은 평소 휘슬러가 사용한 나비 모양의 모노그램 서명이 아니지만, 마찬가지로 동양의 영향을 받은 것이다. 이 글자는 구성의 한 독립적인 요소로서 그림에 배치되어 있다. 붓끝을 사용해 두껍고 곧은 붓질을 남겼다. 이것은 그가 수집한 동양의 판화 및 도자기에 새겨진 인장과 닮았다.

이 작품을 포함한 휘슬러의 여러 작품들은 빠르고 즉흥적으로 그려진 것처럼 보인다. 그러나 실제로 그는 구성 요소들을 신중하게 재고하고 재배치했으며, 변경과 조정 작업을 천천히 하면서 붓질을 이어 나갔다.

⑤ 붓질

특히 벨라스케스와 쿠르베의 영향을 받은 휘슬러의 붓질은 손 글씨 같으며, 단순히 물감이 튀긴 것처럼 보인다. 이를 두고 휘슬러를 비판한 비평가들은 그가 무모하고 예술적 가치가 부족하다고 비난했다. 여기 하늘은 커다란 붓질로 칠한 다음 지우고 칠하기를 반복했다. 전경의 인물들 또한 칠한 다음 닦아내 지운 탓에 안개 속에서 희미하게 형체만 겨우 확인된다. 휘슬러는 그들이 아주 잠시 유황빛에 의해 비치는 느낌을 포착했다.

⑥ 팔레트

휘슬러는 그의 학생 중 한 명에게 '팔레트는 화가가 화음을 연주하는 도구이기에 그것은 반드시 그 음악에 합당한 상태로 유지되어야 한다.'라고 말했다. 이를 실천하기 위해서 그는 평생 조화로운 구성의 색상을 팔레트에 항상 배치해 두었다. 맨 위에는 순색을 놓고 중앙에는 넉넉한 양의 흰색을 배치했다. 이런 차분하고 조화로운 이미지를 만들기 위해 그의 절제된 팔레트에는 옐로 오커, 로 시에나, 로 엄버, 코발트블루, 버밀리언, 베네치안 레드, 인디언 레드, 아이보리 블랙 등이 포함되었다.

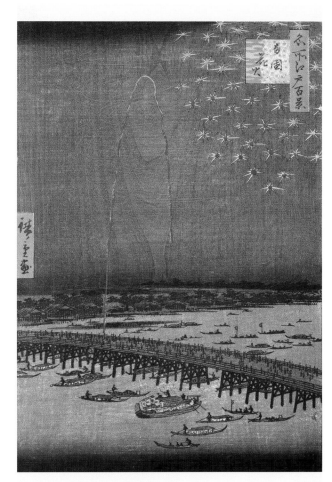

료고쿠의 불꽃놀이(료고쿠 하나비)
Fireworks at Ryogoku (Ryogoku Hanabi)
『명소에도백경』 연작 중 98번 작품
우타가와 히로시게, 1858, 니시키에 판화, 36×23.5cm, 미국, 뉴욕, 브루클린 미술관

휘슬러는 우타가와(또는 안도) 히로시게(Utagawa (Andō) Hiroshige, 1797-1858)의 『명소에도백경(名所江戸百景)』(1856-59) 연작 등 여러 판화 작품을 소장했으며, 이 작품들이 보여준 색의 사용과 원근법 및 공간 구성을 예찬했다. 이 작품은 히로시게가 당시 일본에서 인기 있는 놀이 문화로 자리 잡은 '료고쿠 다리 위의 불꽃놀이'를 해석한 것이다. 〈검정과 금빛 야상곡〉을 작업할 때 이 판화에서 직접적인 영감을 받은 휘슬러는 자신만의 자유롭고 정교한 접근 방식을 사용하여 색상을 풀어내고 윤곽을 그리지 않았다.

습작: 토르소, 빛의 효과

Study: Torso, Sunlight Effect

피에르 오귀스트 르누아르

1875-76, 캔버스에 유채, 81×65cm, 프랑스, 파리, 오르세 미술관

인상주의 운동의 창립자 중 한 명이자 다작가인 피에르 오귀스트 르누아르(Pierre-Auguste Renoir, 1841-1919)는 끊기는 붓질과 밝은색을 사용한 생동감 넘치는 작품들로 잘 알려져 있다. 그의 작품에는 꽃과 아이들, 관능적인 여성들이 등장한다.

그는 프랑스 남서부의 리모주에서 태어났지만, 파리에서 자랐다. 13세부터는 도자기에 그림을 그리는 화가로 도제 생활을 시작했다. 또한, 루브르에서 시간을 보내며 와토, 프라고나르, 부셰, 들라크루아의 작품을 연구했다. 그는 부채와 현수막을 그렸고, 이후 글레르의 작업실에 합류하면서 모네, 시슬레, 바지유를 만나게 되었다. 1864년부터 파리 살롱전에 작품을 출품하여 이따금 성공을 거두기도 했지만, 이 또한 매우 불규칙하여 생활에 어려움을 겪었다. 르누아르와 모네는 외광회화를 그리기 위한 작품 여행을 계속했다. 여기서 그는 혼합되지 않은 순색과 넓은 붓질을 사용하기 시작했고, 인상주의 화풍의 기본이 되는 스케치와 같은 느슨함으로 찰나의 순간을 포착했다. 그는 네 차례 인상주의 전시회에 참가했고 1870년대 후반에는 초상화가로 성공을 거두었다. 1880년대에는 이탈리아, 영국, 네덜란드, 스페인, 독일, 북아프리카로 여행을 떠나 그곳에서 빛과 풍경, 특히 라파엘로와 벨라스케스, 루벤스의 작품에 영감을 받았다. 1881년부터 미술중개상 뒤랑 뤼엘(Durand-Ruel)이 그의 작품을 구매하기 시작했다.

르누아르는 그의 직업과 로코코 양식의 예술가에 대한 예찬론에서 발전한 작품의 '달콤한' 경향 때문에 비판을 받기도 했지만, 동시대의 예술가들과는 달리 파리의 현대적인 풍경을 화폭에 담았다. 1880년대 후반에 그는 기존의 인상주의 양식의 부드러운 붓질을 버리고, 더 부드러운 윤곽선을 표현하기 위해 일명 '무미건조한(dry)' 또는 '흥미를 잃은(sour)' 화법을 채택했다. 신중하고 세심하게 작품 활동을 했으며, 그가 사용한 색상 또한 차갑고 차분해졌다. 그러나 매서운 비난을 받은 후에 그는 다시 강렬하고 진한 색상과 자유로운 붓질로 회귀했다.

〈습작: 토르소, 빛의 효과〉는 그의 인상주의 작품 활동의 절정기라 할 수 있다. 그는 오로지 나무들 사이로 여성의 피부에 닿는 얼룩진 햇빛의 효과에 초점을 맞추었다. 이 작품은 야외에서의 빛이 표면에 어떤 작용을 하는지에 대한 연구의 결정체였다.

우산 The Umbrellas

피에르 오귀스트 르누아르, 1881-86, 캔버스에 유채, 180.5×115cm, 영국, 런던, 내셔널 갤러리

이 작품에서 볼 수 있는 것처럼 르누아르는 인상주의에 처음으로 기본 구조의 개념을 제시했다. 그는 1881년에 이 그림의 일부를 그렸고, 이탈리아에서 르네상스 회화를 공부한 이후 1886년에 재작업했다. 완성된 작품은 색채와 빛을 통해 실험한 인상주의적 요소와 이후의 더 뚜렷한 윤곽선을 모두 보여준다. 이 그림은 비 오는 파리의 바쁜 거리에서 일어나는 한순간을 묘사했다. 한 신사가 젊은 여성에게 비를 맞지 않도록 우산을 함께 쓸 것을 제안한다.

디
테
일

② 비너스

세미누드의 이 여성은 루벤스, 렘브란트, 티치아노의 전통을 따른 것처럼 관능적이다. 그러나 르누아르는 사실주의의 이상을 따르기도 했으며 여신이 아닌 실제 여성을 표현하고자 했다. 또한, 그는 살결에 반사된 이미지를 묘사하는 극도로 어려운 기술적인 문제에 도전하기도 했다.

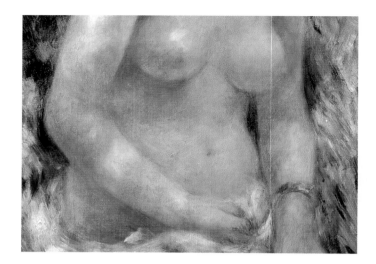

③ 배경

이 작품은 1876년 두 번째 인상파 전시에 처음 출품되었으며 한눈에 들어온 빛의 효과를 포착하는 인상파의 목표를 따르고 있다. 오른쪽 상단 모서리에 있는 뒤얽힌 나뭇잎과 나뭇가지는 모델의 오른쪽 팔꿈치 뒤에 있는 물과 함께 그림을 고정시키는 데 도움을 준다. 나뭇잎은 노란색, 녹색, 파란색의 빠르고 가벼운 붓질로 표현했고, 나뭇가지는 갈색의 긴 붓질로 단순하게 표현했다.

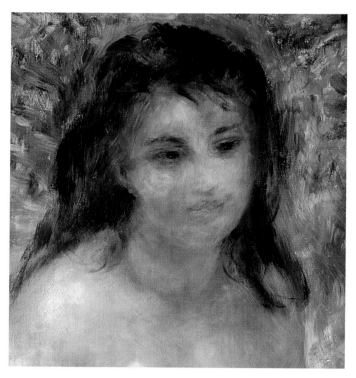

① 여성

르누아르는 '내가 모델에게 바라는 단 한 가지는 그녀의 피부가 빛을 담는 것'이라고 말했다. 이 모델은 그의 정부 알마-앙리에트 르뵈프이다. 그는 반사된 빛의 효과를 표현하기 위해 그녀의 갈색 머리와 얼굴의 특징을 제외한 나머지 고유색은 무시했다. 나체로 목욕하는 장면들은 전통적인 주제로 분류되었지만, 그의 표현 방식은 비평가들로부터 심하게 비판받았다. 「르 피가로」 신문은 '녹색과 보라색 조각으로 덮고자 했던 분해된 살 더미'라고 비평했다.

젊은 시절 르누아르가 초상화가로 일한 경험은 작품 활동 내내 지속적인 영향을 미쳤다. 그는 유려하고, 투명한 물감을 사랑했으며 18세기 로코코 예술가들의 작품도 접하게 되었다. 그뿐만 아니라 그는 들라크루아, 마네, 쿠르베, 코로를 굉장히 존경했다.

❹ 작업 방법

1870년대에 르누아르는 밝은색 배경을 사용했고 그 위에 희석된 고유색을 칠해서 색조를 부드럽게 했다. 그는 웨트-인-웨트 방식으로 빠르게 배경 작업을 완료했다. 그다음 인물 그림을 천천히 단계적으로 쌓아 올리고, 마지막으로 미묘한 조정을 했다. 여기서는 햇빛이 비친 부분 위에 푸르스름한 물감을 더해 그녀의 오른쪽 어깨를 확대했다.

❺ 팔레트

르누아르는 빛의 효과를 포착할 수 있는 예리한 눈을 지닌 유명한 색채주의자이다. 그의 그림은 기쁨, 행복, 그리고 미에 대한 그의 관점을 담는다. 그는 제한적인 색상의 팔레트를 사용했으며 자주 변화를 주었다. 이 그림에서는 연백색, 네이플스 옐로, 크롬 옐로, 코발트, 울트라마린, 알리자린, 버밀리언과 에메랄드그린을 사용했다.

❻ 선명도

인물의 전체적인 피부 색조는 가슴에 사용된 파스텔 블루의 미묘한 온색-난색 변조를 통해 하늘과 나뭇잎의 차가운 색상의 반사를 묘사한다. 모델의 팔꿈치에 사용된 코발트블루는 그녀의 몸과 배경을 구분 짓는다. 마르지 않은 빨간색과 노란색은 머리카락의 갈색 붓질이 건조된 다음에 칠했다.

❼ 빛

광도(光度)는 옅은 회색 바탕칠에서 비롯된다. 얼룩덜룩한 햇빛의 영향에도 불구하고 인물은 결코 견고한 인상을 잃지 않는다. 르누아르는 따뜻하면서도 차가운 색조 대비의 효과를 표현한 당대 최초의 화가로, 밝고 빛나는 이미지를 만들어냈다. 흰색 물감을 살짝 바르는 기법은 춤추는 듯한 햇빛의 느낌을 자아낸다.

우르비노의 비너스 (부분) Venus of Urbino

티치아노, 1538, 캔버스에 유채, 119×165.5cm, 이탈리아, 피렌체, 우피치 미술관

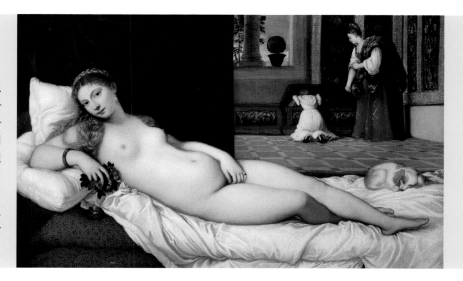

르네상스 양식의 한 궁전에서 어떤 여성이 소파에 누워 있다. 이 누드 여성을 티치아노는 사회가 용인할 수 있도록 '비너스 여신'이라고 불렀다. 그러나 고대 신화에 대한 우화적인 상징이나 암시가 전혀 없는 그녀는 누가 보아도 16세기의 관능적인 여성일 뿐이다. 르누아르는 티치아노와 루벤스가 그린 누드 작품의 요소를 자신만의 현대적인 아이디어와 융화시켜 재해석했다. 이미 쿠르베와 마네가 아카데미 미술의 원칙에 도전한 바 있음에도, 르누아르는 회화의 전통적인 주제에 새로운 아이디어와 색다른 접근 방식을 취한 것에 대한 적대감에 직면해야 했다.

차
The Tea

메리 스티븐슨 카사트
1880년경, 캔버스에 유채, 65×92cm, 미국, 매사추세츠, 보스턴 미술관

메리 스티븐슨 카사트(Mary Stevenson Cassatt, 1844-1926)는 펜실베이니아의 부유한 가정에서 태어났다. 그녀가 21세가 되던 해에 화가가 되고 싶다고 말하자, 그녀의 부모님은 충격을 받았다. 카사트는 일류학교인 펜실베이니아 순수미술 아카데미에서 이미 4년 동안 미술을 공부했었다. 그러나 젊은 여성이 회화를 배우는 것은 바람직하지만, 이를 평생의 업으로 삼는 것은 다른 일이었다. 가족과 함께 1851년부터 1855년까지 프랑스와 독일에서 살았던 경험 덕분에 메리는 유럽의 미술과 문화를 접할 수 있었다. 1866년 미술교육을 받기 위해 파리로 돌아온 그녀는 여생의 대부분을 그곳에서 보냈다. 처음에 그녀는 화가이자 판화 제작자인 샤를 샤플린(Charles Chaplin, 1825-91)과 함께 공부했고, 그 이후에는 역사화가인 토마 쿠튀르(Thomas Couture, 1815-79)와 함께 작업했다. 원래 파리 살롱이 그녀의 작품을 출품해줬으나, 그녀는 전형적인 아카데미의 억압에 환멸을 느꼈다. 1870년대 초반 스페인, 이탈리아, 네덜란드로 여행을 떠난 그녀는 벨라스케스와 루벤스 등 예술가들을 연구했다. 1877년에 그녀의 부모님과 언니 리디아가 파리로 왔고, 그녀는 공식 살롱을 무시하는 독립 인상주의 전시회에 참여해달라는 에드가 드가의 초대를 수락한다. 유화, 파스텔 및 판화 제작에 숙련된 그녀는 〈차〉라는 작품과 같이 부드러운 색상과 느슨한 붓질을 활용하여 여성과 아이들을 소재로 한 감각적인 이미지를 만들었다.

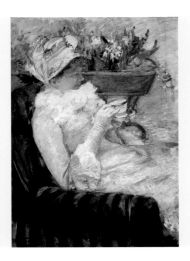

차 한 잔 The Cup of Tea
메리 스티븐슨 카사트, 1880-81년경, 캔버스에 유채, 92.5×65.5cm, 미국, 뉴욕, 메트로폴리탄 미술관

카사트는 젊은 중산층 여성들의 일상생활을 그리며 경력을 쌓았다. 여성들에게 애프터눈 티를 마시는 것은 일종의 사교 의식이었고, 카사트는 이를 주제로 여러 차례 그림을 그렸다. 스케치 같은 표현력이 강한 붓질과 대조적으로 빛나는 색채의 사용은 그녀가 인상주의의 이상을 따르고 있었음을 보여준다.

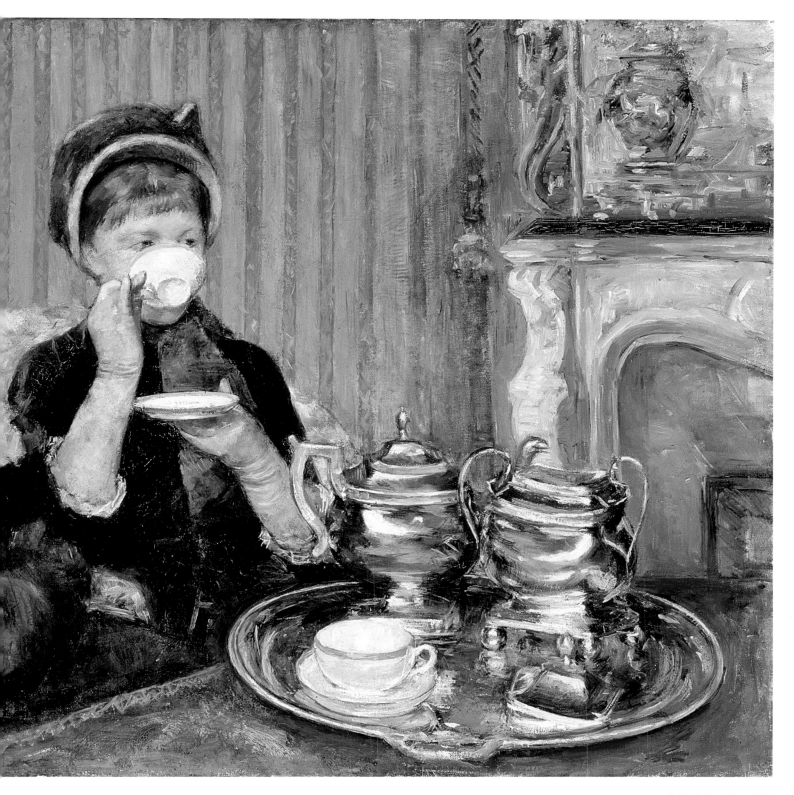

디
테
일

② 손님

이 모델의 정체는 확인되지 않았지만, 가족의 지인일 듯하다. 카사트는 기울인 찻잔으로 여성의 얼굴을 가려 마치 얼어붙은 순간처럼 표현했다. 그러나 이것은 단순한 스냅샷 이미지가 아니며 여기에는 여러 창의적인 레이어가 있다. 그중 하나는 모델의 모자, 잔과 받침의 통일된 둥근 패턴에 대한 카사트의 초점이다.

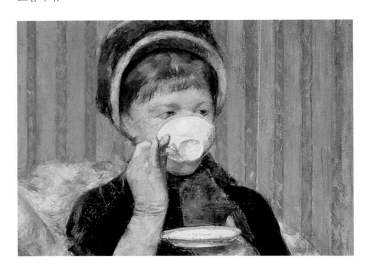

① 리디아

이 사람은 카사트의 여러 작품에 등장하는 그녀의 언니 리디아 심슨(Lydia Simpson)이다. 그녀는 손으로 턱을 받치고 있으며, 그녀의 레이스 커프는 아래로 매달려 있다. 중간 지점을 응시하는 리디아는 편안해 보이며, 그림 너머의 어떤 사람 또는 어떤 것을 바라본다. 카사트는 단정하게 정돈된 머리를 하고 단순한 갈색 일상복을 입고 있는 그녀를 줄무늬 벽지와 꽃무늬 소파 쿠션의 대조적인 두 개의 패턴에 대비시켰다.

③ 차도구

빛나고 우아한 은쟁반 위에 놓인 은으로 만든 차도구는 명망 있는 집안의 역사를 보여준다. 이것은 카사트 집안의 가보로, 1813년경 필라델피아에서 만들어졌다. 어두운 윤곽선은 대상을 분명하게 나타내며, 은의 금속적 특성은 강한 하이라이트와 반사를 통해 더 명확하게 드러난다. 이 그림에서 차도구는 여성들만큼이나 그림의 중심이 된다.

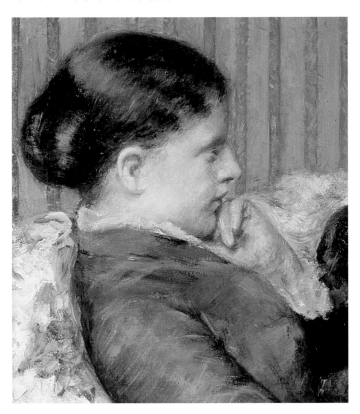

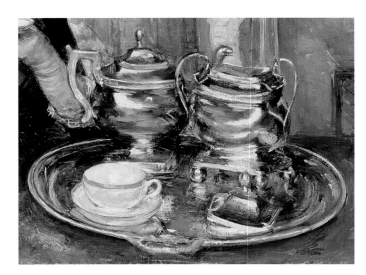

④ 그림과 벽난로

스케치처럼 가볍게 그린 이 조각된 대리석 벽난로에는 정교한 액자로 장식된 도자기 항아리 그림이 놓여 있다. 이것은 당시의 전형적인 파리 중산층의 인테리어를 보여주며 관람자도 그렇게 인식할 수 있게 연출되었다. 또한, 벽난로 위 선반의 수평선은 관람자의 시선을 그림 속 인물로 이끈다.

⑥ 패턴

카사트가 표현한 패턴의 조합은 그녀가 매료되었던 드가의 작품과 특히 '우키요에'에서 영감을 받아 탄생한 것이다. '부유하는 기계의 그림'이라는 뜻의 우키요에는 17-19세기에 일본에서 번성했던 목판화이다. 움직임을 묘사하는 데에는 관심이 없던 카사트는 줄무늬의 벽지, 소파를 덮고 있는 꽃이 만발한 친츠(chintz) 같은 패턴에 초점을 맞췄다.

⑤ 선

카사트의 선의 변형은 흥미를 유발하며 공간을 분명히 정의한다. 우선 벽지의 수직선은 시선을 전경의 차도구로 이끈다. 벽난로 위 선반의 수평선은 두 여성을 향하는 화살처럼 작용하며, 손님의 손에 있는 접시에 의해 강조된다. 식탁의 대각선은 보는 이의 시선이 차도구로 향하게 한다.

⑦ 인상주의 화풍

카사트의 경쾌한 붓질과 부드러운 색상, 빛의 효과에 초점을 둔 부분은 피사로의 영향이며, 비대칭적 구성과 자른 가장자리는 드가와 일본 화가로부터 영감을 받았다. 드가와 마찬가지로 그녀는 다른 인상주의 화가들과 달리 드물게 야외에서 그림을 그렸지만, 마치 카메라 렌즈를 통해 본 것처럼 자연스러운 순간을 포착했다.

모자가게에서(부분) At the Milliner's

에드가 드가, 1882, 종이에 파스텔, 75.5×85.5cm, 스페인, 마드리드, 티센-보르네미차 미술관

에드가 드가와 카사트가 서로 영향을 주고받았다는 사실은 그들의 작품에서 명확히 드러난다. 남성의 대부분이 여성은 논리적으로 사고를 할 수 없다고 여기던 시대에 둘은 친구로 지냈다. 드가는 카사트를 통해 의복 혁명과 사회적 평등을 위해 참정권을 요구하는 여성들의 관심사에 대해서 배웠다. 또한, 그는 카사트와 함께 고급 의류 부티크에 동행했으며, 그동안 남자들의 시선으로는 발견할 수 없었던 파리의 여러 이미지를 그릴 수 있었다. 카사트의 작품 〈차〉와 마찬가지로 이 작품에 그려진 상황은 일반적으로 오로지 여성들에게만 일어나는 것이었다. 대각선 구도를 사용한 이 그림은 두 여성의 비중을 최소화하면서 식탁과 모자로 관심을 이끈다.

아니에르에서의 물놀이

Bathers at Asnières

조르주 피에르 쇠라

1884, 캔버스에 유채, 201×300cm, 영국, 런던, 내셔널 갤러리

인상주의를 따르는 몇몇 예술가들은 그 업적을 기초로 이 운동을 더욱 발전시켰다. 사후에 이들은 '후기인상주의'로 분류되었으나, 결코 하나의 집단을 결성한 적이 없으며 각자가 개별적인 아이디어를 추구했다. 회화와 색상에 대한 과학적인 접근을 통해 예술의 방향을 바꾼 조르주 피에르 쇠라(Georges-Pierre Seurat, 1859-91)는 후기인상주의의 가장 중요한 인물 중 한 명이다.

파리 토박이인 쇠라는 전통적인 미술교육을 받았다. 그는 조각ㆍ소묘 시립학교에서 조각가 쥐스탱 르키앙(Justin Lequien, 1826-82)에게 사사했고, 에콜 데 보자르에서는 역사 및 초상화 화가 앙리 레만(Henri Lehmann, 1814-82)으로부터 가르침을 받았다. 또한, 그는 대규모의 고전적이며 우화적인 장면을 그린 피에르 퓌비 드샤반(Pierre Puvis de Chavannes, 1824-98)에게 미술 수업을 받았다. 이후 루브르 박물관에서도 시간을 보내며 선배 화가들을 연구했다. 그는 콩테 크레용으로 그림을 그리기 시작했고 색채 이론에 관한 책을 읽었다. 쇠라는 '보색의 병치'에 영향을 받아 더욱더 밝은 효과를 만들어냈다. 이것은 그가 도입한 분할주의(Divisionism) 또는 점묘법(Pointillism)의 기초가 되었다. 그는 물감을 묻힌 작은 점 또는 붓질을 활용해 그림을 채워나갔다. 기념비적인 그림으로 일컫는 〈아니에르에서의 물놀이〉는 센 강변에서 쉬고 있는 노동자들의 어느 여름날의 빛과 분위기를 담았다. 이 작품에서 쇠라는 발라예(balayé)로 알려진 십자형 붓놀림 기법을 사용했다.

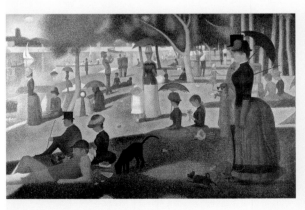

라 그랑자트섬의 일요일 오후
—1884 A Sunday on La Grande Jatte-1884

조르주 피에르 쇠라, 1884-86, 캔버스에 유채, 207.5×308cm, 미국, 일리노이, 시카고 미술관

이 엄청난 작품은 쇠라가 점묘법을 사용해 만든 첫 번째 실물 크기의 그림이다. 그가 무척이나 공을 들인 이 작품은 완성하기까지 자그마치 2년이 걸렸다.

디
테
일

❷ 조용한 휘파람

둥근 모양은 허리까지 오는 잔잔한 물에 반쯤 들어간 창백한 피부의 이 인물에게서도 나타난다. 그는 휘파람을 불거나 큰 소리로 지나가는 배에게 소리를 지르기 위해 두 손을 동그랗게 모아 입에 대고 있다. 고요함은 이미지에 스며들어 이 소년의 휘파람 또는 큰 소리의 부름조차 조용하게 만든다. 우연에 맡겨진 것은 아무것도 없다. 다시 말해, 이 소년 또한 쇠라가 자신의 작업실에서 실물 연구를 기초로 콩테 크레용으로 그린 것이다.

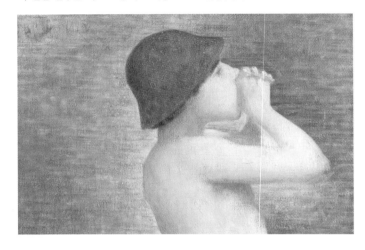

❶ 중앙의 인물

쇠라는 이 작품을 준비하기 위해 최소 12점의 유화 스케치와 10점의 소묘를 그렸다. 그중 이 젊은이를 색조 콩테로 신중하게 그린 그림도 있다. 포즈의 적막함과 부드러움, 둥근 형태는 작품의 중요한 요소가 되었다. 모든 인물에서 반복적으로 관찰되는 곡선은 배경의 직선과 대비된다. 소년의 둥근 머리와 어깨는 뒤에 벗어 던진 옷과 부츠, 그 옆에 놓인 밀짚모자에서도 반복된다.

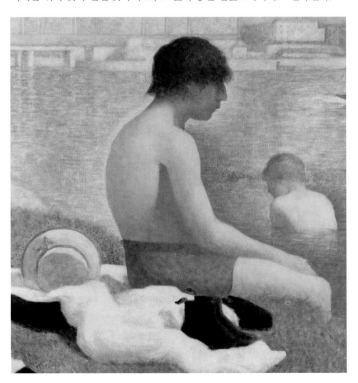

❸ 앉아 있는 사람

그림에 등장하는 남자들과 소년들은 방금 일을 마치고 이곳에 왔다. 갈색과 흰색 옷은 그들이 같은 곳에서 일하고 있음을 의미하지만, 서로 대화를 나누는 듯해 보이진 않는다. '산업노동자의 삶은 고립되고 외로울 수 있다.'라는 쇠라의 논평을 시사하는 것일 수 있다. 삼각형 모양을 떠올리게 하는 이 인물은 그늘에 앉아 강 건너편을 응시하며, 얼굴은 모자에 가려져 있다.

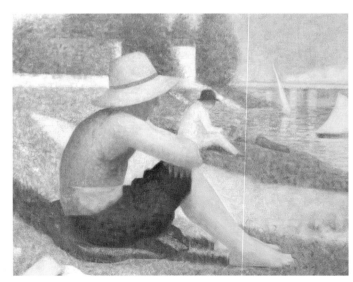

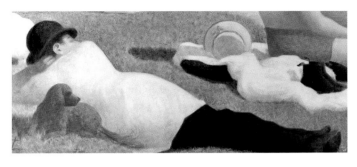

④ 감독관

잔디에 누워 있는 이 남자는 긴 리넨 재킷을 입었고, 감독관이 쓸 법한 중절모를 착용했다. 전경의 다른 인물들과 같이 이 인물에게도 불투명한 물감층을 집중적으로 입혔다. 그림 밑부분에 인물의 발이 잘린 것은 이 이미지가 계속되고 있음을 암시하기 위한 연출이다.

⑥ 구도

쇠라는 이 작품을 전통적인 역사화의 크기로 그렸으나, 구성은 관습을 탈피하여 노동자 계급을 중점적으로 표현했다. 명확한 대각선 축을 기준으로 구도는 분할되며, 땅을 물과 하늘로부터 구분했다.

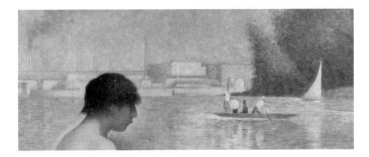

⑤ 부와 가난

공업 도시 클리시(Clichy)에 있는 공장과 연기 나는 굴뚝이 저 멀리 보인다. 녹색 보트에 한 남자가 두 명의 승객을 태우고 강을 가로지른다. 실크 모자를 쓰고 있는 상류층 남성과 양산을 들고 있는 여성은 노동자 계급의 반대편에 있는 라 그랑자트섬을 향해 간다.

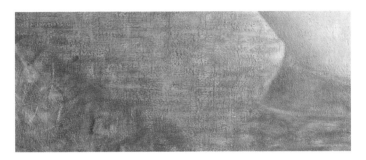

⑦ 색채

쇠라는 그림을 고유색으로 먼저 대충 그리고, 웨트-오버-드라이를 통한 채색 기법으로 색상 대비를 만들었다. 캔버스 전반에 걸쳐 보색 대비를 확인할 수 있다. 일례로 녹색 잔디 부근에는 분홍빛이 도는 붉은색의 붓질이 포착된다.

노트르담 드 라 가르드(라 본 메르 호), 마르세유
Notre-Dame-de-la-Garde (La Bonne-Mère), Marseilles
폴 시냐크, 1905-06, 캔버스에 유채, 89×116cm, 미국, 뉴욕, 메트로폴리탄 미술관

쇠라는 1883년에 〈아니에르에서의 물놀이〉를 살롱전에 출품했으나 심사위원단은 이 그림을 거부했다. 이후에 그와 몇몇 예술가들은 독립미술가협회를 조직했고, 그는 1884년에 그 작품을 전시할 수 있었다. 쇠라는 그곳에서 폴 시냐크(Paul Signac, 1863-1935)를 만나 친구가 되었다. 빛나고 활기가 넘치는 시냐크의 이 작품은 쇠라뿐만 아니라 앙리 에드몽 크로스(Henri-Edmond Cross, 1856-1910)와 마티스에게도 영향받았음을 보여준다. 시냐크는 지난여름을 이들과 함께 생트 로페(Saint-Tropez)에서 보냈다. 직각의 붓질로 혼합되지 않은 안료를 사용한 것은 쇠라의 분할주의에 대한 시냐크의 해석이다. 쇠라는 31세의 이른 나이에 세상을 떠났지만, 그의 혁신은 많은 예술가들에게 지대한 영향을 미쳤다.

설교 후의 환영

Vision After the Sermon

폴 고갱

1888, 캔버스에 유채, 72×91cm, 영국, 에든버러, 스코틀랜드 국립미술관

19세기 후반의 가장 뛰어난 예술가 중 한 명인 외젠 앙리 폴 고갱(Eugène Henri Paul Gauguin, 1848-1903)은 20세기 미술 발전에 지대한 영향을 끼쳤다. 그는 화가의 꿈을 좇기 위해 서른 살 후반에 주식중개인을 그만두고, 아내와 다섯 자식들까지 버리고 떠났다.

예술가로서 고갱은 대중의 의견에 반하는 활동을 펼쳤기 때문에 힘든 시간을 보냈다. 빛에 따라 변하는 찰나의 순간을 묘사하는 인상주의 기법을 완전히 익힌 후에 그는 프랑스 북서부의 반도 브르타뉴 지방에서 종교단체를 연구했다. 나중에는 최신의 과학적 색채 이론을 탐구함과 동시에 카리브해 지역의 풍경과 공동체 생활을 고찰했다. 프랑스 남부에서 반 고흐와 두 달을 함께 보낸 이후, 상징주의와 색채 이론을 가미한 고갱만의 새로운 '종합적(synthetic)' 회화 양식의 경향이 더욱 뚜렷해졌다. 그는 검은색 선으로 대담하고 평평한 색면을 구획하는 자신의 화풍을 생테티즘(Synthetism, 종합주의)이라고 칭했다. 이 화풍은 클루아조니즘(Cloisonnism, 분할주의 또는 구획주의)이라고도 불린다. 이 외에도 그의 화풍은 종종 프리미티비즘(Primitivism, 원시주의)으로 정의되기도 한다. 이는 아프리카, 아시아, 프랑스령 폴리네시아와 유럽의 초기 문화예술에 대한 그의 존경심을 반영한 것이다. 고갱은 나중에 그의 접근 방식을 따랐던 젊은 화가들로 구성된 나비파(Les Nabis)에게 영감을 주기도 했다. 나비파는 히브리어와 아랍어로 '예언자'라는 뜻이다.

이 작품은 고갱이 브르타뉴 지방의 퐁타벤에 머무는 동안 제작되었다. 그림은 방금 설교를 들은 독실한 브르타뉴 여성들이 상상한 성경적 이야기를 묘사한다. 고갱은 이 장면이 사실적인 설명이 아니라 신비로운 환영임을 분명하게 드러내고자 이야기의 씨름하는 두 남자를 아동용 책 또는 스테인드글라스 창에서 볼 법한 인물처럼 묘사했다. 또한, 이들을 영롱한 버밀리언을 칠한 평면의 배경에 배치했다. 이 작품은 그가 그린 최초의 생테티즘 또는 클루아조니즘 작품으로, 칠보(cloisonné, 클루아조네) 혹은 스테인드글라스와 같이 대담하고 비자연주의적인 색상으로 표현되었다.

작품의 주제는 눈에 보이는 것뿐 아니라 상상한 것을 그리겠다는 그의 결심을 보여준다. 고갱은 이 작품을 야곱 마이어 데 한(Jacob Meyer de Haan, 1852-95), 샤를 라발(Charles Laval, 1862-94), 루이 앙케탱(Louis Anquetin, 1861-1932), 폴 세뤼지에(Paul Sérusier, 1864-1927), 에밀 베르나르(Émile Bernard, 1868-1941), 아르망 세갱(Armand Séguin, 1869-1903) 등 퐁타벤의 다른 화가들에게 보여준 이후 일명 퐁타벤파(Pont-Aven School)의 수장이 되었다.

디테일

② 일본의 목판화 양식

고갱은 그가 소유했던 우타가와 히로시게와 가쓰시카 호쿠사이(Katsushika Hokusai, 1760-1849)의 일본 목판화 작품에서 영감을 받았다. 이를 기반으로 그는 큰 면적의 색면으로 이루어진 비자연주의적인 색상의 풍경에 대한 발상을 발전시켰다. 그림의 구도를 둘로 나누는 대각선의 큰 나무줄기는 일본 목판화에서 차용한 배치 구조다. 붉은색 바탕은 기존의 관습적인 풍경 묘사에서 벗어나며, 인물들은 과장된 특징과 강한 윤곽선으로 왜곡되고 평평해졌다. 나무줄기는 브르타뉴 여성들과 그들의 환영 사이에 시각적 경계선을 만들어 작품의 구도를 대각선으로 자른다.

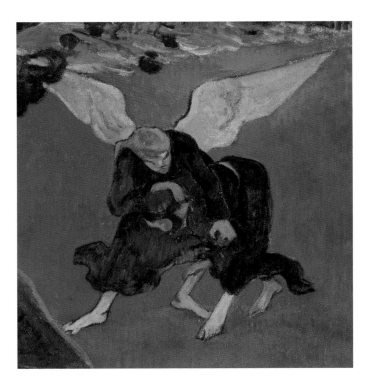

① 천사와 씨름하는 야곱

이 작품에서 여성들이 보고 있는 환영은 창세기 33장 22-31절의 설교에서 영감을 받은 것이다. 구약 성경에서 야곱은 가족과 함께 얍복(Jabbok)강을 건넌 후에 하룻밤을 신비한 천사와 씨름하며 보낸다. 고갱은 이 여성들의 독실한 믿음이 과거의 기적적인 사건을 마치 눈앞에서 일어나는 것처럼 생생하게 볼 수 있게 해준다고 말한다.

③ 클루아조니즘

고갱은 에밀 베르나르와 함께 칠보와 비슷한 양식의 클루아조니즘을 발전시켰다. 그 명칭은 에나멜로 오브제를 만들 때 사용되는 금속 철사로 분리된 구획(Cloisons)에서 따온 것이다. 얇고 어두운 윤곽선과 강렬한 색상 및 원근법의 거부가 이 기법의 특징이다. 이 양식은 당대의 전통적인 회화에서 벗어났으며, 모더니즘의 특징으로 불린 불연속성을 강조했다.

또렷한 윤곽선과 비교적 변형되지 않은 색상을 수반하는 고갱의 새로운 회화 기법은 짧은 붓질, 얼룩 모양의 색채, 색조 대비를 사용하여 당대의 다른 화가들보다 감정과 사색을 더 직접적으로 전달하기 위해 의도된 것이었다.

④ 붓질

고갱은 다소 투박하게 작업한 경향이 있었다. 우선 배경 일부분에 팔레트 나이프를 사용해서 물감을 가볍게 칠한 후 붓으로 얇고 반투명한 물감을 덧칠했다. 색을 칠한 넓은 면적은 상대적으로 단순해 보이지만, 그 안에서도 미묘한 색조의 변화를 담고 있다. 엷은 물감은 인물들의 가장자리에서 더 옅어진다.

⑥ 구도

인물들은 관습에 얽매이지 않고 독특하게 배치되어 있다. 왼쪽과 전경에서는 잘리기도 하지만, 캔버스 가장자리를 둘러싸며 틀을 만든다. 이 장면을 비춰주는 광원은 어디에도 찾아볼 수가 없다. 그림의 중심은 절반 이상의 비중을 차지하는 여성들이며, 씨름하는 인물들보다 크기가 더 크다. 하얀색 머리쓰개는 그들에게 각인된 원시주의의 강력한 징표이다.

⑤ 강렬한 색채

주홍색 배경에 단순화시킨 야곱과 천사를 울트라마린, 에메랄드그린, 크롬 옐로를 사용하여 표현했다. 고갱은 사진의 발전과 경쟁했다. 그러나 사진학에서는 아직 색상을 완벽하게 재현할 수 없었기 때문에 그는 더 돋보이게끔 일부러 색채를 과장했다.

⑦ 웨트-온-드라이 기법

고갱은 엷은 물감을 칠했으며, 웨트-오버-드라이 기법을 사용했다. 그는 밑에 깔린 마른 상태의 표면 위에 물감을 칠했고, 그 사이로 바탕칠이 드러났다. 이 작품의 색상 팔레트에는 프러시안블루, 울트라마린, 버밀리언, 비리디언, 옐로 오커, 에메랄드그린, 네이플스 옐로, 연백색, 크롬 옐로, 레드 오커, 코발트 바이올렛 등이 포함되어 있다.

푸른 옷을 입은 발레리나들 (부분) Dancers in Blue

에드가 드가, 1890년경, 캔버스에 유채, 85.5×75.5cm, 프랑스, 파리, 오르세 미술관

에드가 드가가 그린 발레리나들의 이미지는 사진처럼 실물과 똑같은 생생한 장면보다는 인물들의 진수를 보여준다. 그는 밝은 순색으로 리드미컬한 움직임을 표현했다. 1884년부터 드가는 회화 공간의 깊이를 줄이고, 단일 인물 또는 소규모 그룹에 집중함으로써 작품의 구성을 단순화하기 시작했다. 인물들은 서로 닿아 겹치고, 빛은 그들의 창백한 피부와 파란색 발레 치마 '튀튀'에 반사된다. 모양을 강조하면서 제스처는 단순화되었지만, 인물들은 자연스러워 보인다. 사실상 미술교육을 받지 않았던 고갱은 그가 존경한 화가들의 생각들을 빠르게 흡수했다. 그는 드가의 작품에서 이러한 요소들을 인지했고 자신만의 방식으로 재해석했다.

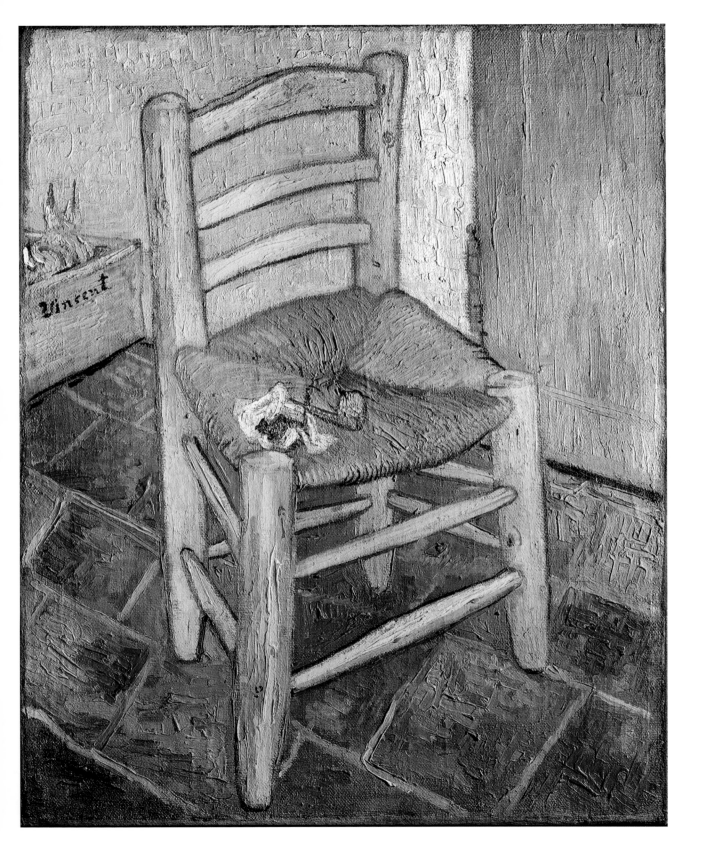

파이프가 놓인 빈센트의 의자

Chair with Pipe

빈센트 반 고흐

1888, 캔버스에 유채, 92×73cm, 영국, 런던, 내셔널 갤러리

전 세계적으로 가장 유명한 화가 중 한 명인 빈센트 빌럼 반 고흐(Vincent Willem van Gogh, 1853-90)는 그의 생애 중 10년만 작품 활동에 할애했다. 그 기간에 그는 회화와 드로잉을 포함해 2,000점이 넘는 작품을 만들었다. 대부분 성공을 경험하지 못했지만, 그는 현대미술의 초석을 다지는 데 이바지했다.

괴로움이 많았던 반 고흐는 인생에서 많은 거절을 경험했으며, 정신병에 시달렸다. 여러 일을 시도하던 그는 27세가 되어서야 화가가 되기로 결심한다. 여섯 명 중 장남인 그는 네덜란드 남부의 북(北) 브라반트에서 자랐다. 그의 아버지는 개신교 목사였다. 그는 16세에 헤이그, 런던, 파리에서 미술상 구필&시(Goupil&Cie)에서 견습 생활을 했으며, 해고된 이후에는 영국에서 잠시 교사 생활을 했다. 그 이후에는 벨기에의 보리나주 광업 지구에서 선교사로 활동했다. 1881년, 그는 안톤 마우베(Anton Mauve)와 함께 미술 수업을 들었고, 특히 17세기 네덜란드 화가들과 밀레 등 여러 화가들의 작품을 연구했다. 1885년에는 벨기에의 항구 도시 안트베르펜을 방문해 루벤스를 발견하고 일본의 우키요에 판화 작품을 수집하기 시작했다. 그 이듬해 파리에서 친동생 테오 반 고흐와 조우했고, 화가 페르낭 코르몽(Fernand Cormon, 1845-1924)의 작업실에서 수련을 쌓으면서 인상주의 화가들을 만났다. 그들의 화풍에 영향을 받은 반 고흐는 더 밝은 색상을 사용하기 시작했고, 붓질 또한 간결해졌다. 1888년, 그는 화가들의 공동체를 세우겠다는 계획으로 프랑스 남동부의 도시 아를로 떠났다. 인상주의와 일본 미술의 영향을 받은 그는 감정을 표현하기 위해 색채와 상징을 사용하면서 자신의 작품에 빛을 불어넣었다. 화가들 가운데 유일하게 고갱만이 아를로 내려와 그와 뜻을 같이했다. 그러나 둘은 자주 논쟁을 벌였다. 그 사이 반 고흐의 정신병은 악화되었고, 고갱과 한바탕 큰 싸움을 한 이후 그는 급기야 자신의 왼쪽 귓불의 일부를 잘랐다. 일시적으로 병원에 입원했으나 반 고흐의 작품은 오히려 더 강렬하고, 역동적이었다. 1890년 5월에 그는 오베르쉬르우아즈로 이주하여 공감 능력이 뛰어난 폴 가셰(Paul Gachet) 박사를 만나 치료를 받았다. 그러나 약 두 달이 지난 후 그는 총으로 자신을 쏘았고, 그가 사랑한 동생 테오의 품에서 죽음을 맞이했다.

반 고흐는 이 작품을 고갱과 함께 아를에서 지낼 때 그렸다. 단순하고 평면적이지만 이 의자는 미래에 대한 그의 희망을 표현한 것이다.

아를의 반 고흐의 침실 Van Gogh's Bedroom in Arles

빈센트 반 고흐, 1889, 캔버스에 유채, 57.5×73.5cm, 프랑스, 파리, 오르세 미술관

이 그림은 1888과 1889년 사이에 아를에 있는 반 고흐의 침실을 그린 여러 작품 중 세 번째 작품이다. 각각의 그림은 거의 동일하다. 동생 테오에게 쓴 편지에서 그는 이 작품의 매력을 설명했다. '창백한 라일락색의 벽, 고르지 않고 빛바랜 빨간색 바닥, 크롬 옐로의 의자와 침대, 옅은 라임그린의 베개와 시트, 진한 붉은색 담요, 주황색 세면대, 파란 세면기, 그리고 녹색의 창문. 나는 이러한 각양각색의 색상들로 절대적인 휴식을 표현하고 싶었다.' 그림 속 많은 사물들은 쌍을 이루고 있는데, 이것은 아마도 반 고흐가 고갱에게 기대했던 우정을 암시하는 듯하다. 그러나 빈약해 보이는 방과 여기에 사용된 색채 구성은 일본에 대한 동경과 '이 나라에 살았던 위대한 예술가들의' 검소함을 보여준다.

② 파이프

골풀 의자에 놓인 반 고흐의 파이프와 담배는 의자와 마찬가지로 반 고흐 자신과 행복을 의미한다. 신앙심을 지닌 그는 소유하는 것이 거의 없었으나 파이프와 담배는 물감과 마찬가지로 그에게는 꼭 필요한 것들이었다. 그렇기 때문에 이 사물들은 의자와 함께 자화상을 나타낸다고 할 수 있다. 파이프와 동그란 구근(球根)은 맨 마지막에 마른 물감 위에 그려졌다.

① 의자

노란색은 반 고흐가 가장 좋아하는 색이다. 태양을 상징하는 색이기도 한 노란색을 칠한 단순한 나무 의자는 낙천주의와 행복을 나타낸다. 이 작품을 그리고 있을 때 고갱이 아를에 머물기 위해 그를 찾아왔다. 반 고흐가 사용하던 의자는 자신을 상징한다. 그는 상상력을 기반으로 그림을 그려야 한다는 고갱의 신념을 받아들이기 어렵다고 했다. 비록 수정이나 과장을 할지라도 반 고흐는 직접적인 관찰을 통해 그림을 그려야 한다고 말했다.

③ 피어나는 구근

막 피어나는 구근은 색과 모양, 그리고 새로운 인생에 대한 의미를 내포하기 때문에 소재가 되었다. 구근은 작품 전반에 걸쳐 함의된 미래에 대한 희망이라는 감정을 더한다. 당시 반 고흐는 아를에서 다른 화가들과 함께 원만하고 활기찬 공동체를 만들어갈 것을 상상하며 좋은 일이 시작될 거라고 진심으로 믿고 있었다. 그는 노란색 상자의 표면에 간결하고 굵은 글씨체로 자신이 평소 사용하던 서명 '빈센트'를 새겼다.

파리에 있는 동안 반 고흐는 네덜란드 시절의
어두운 색채를 버리고, 팔레트의 색상을 더 밝게 구성했다.
표현력이 강했던 질감 표현은 오히려 더 뚜렷한 회화적
경향을 띠었다. 그는 밑칠하지 않은 캔버스에
직접 그림을 그리는 실험을 하기도 했지만,
그럼에도 그는 좀 더 밝은색의 중간 캔버스를 선호했다.

기법

4 색채

의자의 고유색은 노란색이지만, 이와 대비
되는 윤곽선의 색상은 사물을 뒤에서 앞
쪽으로 내보낸다. 빨간색과 녹색의 대비
는 바닥에 함께 배치되며, 이와 동시에 주
황색과 파란색, 보라색과 노란색의 대비는
의자에 사용되었다.

5 작업 방법

먼저 반 고흐는 밑칠하지 않은 캔버스에
불투명한 물감을 칠해서 중간중간에 캔버
스가 보이도록 했다. 그다음에 웨트-인-
웨트 기법으로 더 많은 물감을 추가했다.
의자의 중심부 같은 경우에는 물감을 특
히 두껍게 칠했다. 윤곽선들은 길고 쓸어
버릴 듯한 붓질로 추가되었다.

6 어두운 윤곽선

그림의 굵은 윤곽선, 왜곡된 원근법과 비
대칭 구성은 일본 판화의 영향을 잘 보여
준다. 어두운 윤곽선은 반 고흐 작품의 특
징이 되었다. 윤곽선은 영역을 표시하며,
여기서 사용된 의자 위의 파란색과 주황색
윤곽선들은 그림자를 표현한 것이다.

7 임파스토 기법

반 고흐는 자신이 예찬했던 일본 판화의
매끈한 표면과 달리 이 작품에 두꺼운 임
파스토 기법의 붓질을 주로 사용했다. 그
는 종종 팔레트에 물감을 짜지 않고 캔버
스에 물감 튜브를 바로 짠 후 딱딱한 붓으
로 물감을 발랐다.

오하시와 아타케의 천둥 Sudden Shower
Over Shin-Ohashi Bridge and Atake

『명소에도백경』 연작 중 52번 작품
우타가와 히로시게, 1857, 니시키에 판화, 36×23cm, 미국, 뉴욕,
브루클린 미술관

일본의 우키요에 화가 히로시게는 풍경, 인물, 새, 그
리고 꽃을 주제로 한 여러 연작 판화 작품을 제작했
다. 그는 서양 예술가들에게 유난히 많은 영향을 미
쳤으며 반 고흐는 일본 판화 작품을 수집한 화가들
가운데 선구자였다. 반 고흐는 폭풍우 속 아타케 대
교를 건너가는 사람들을 묘사한 이 작품의 복제본을
소장했다. 그는 이 판화를 모사한 유화 작품을 제작
했는데, 이후 그의 화풍과 그림의 주제를 보면 그가
얼마나 이 작품을 자신의 것으로 동화했는지 알 수
있다. 색을 칠한 평평한 영역, 왜곡된 원근법과 최소
화된 그림자의 표현 등이 이에 해당한다.

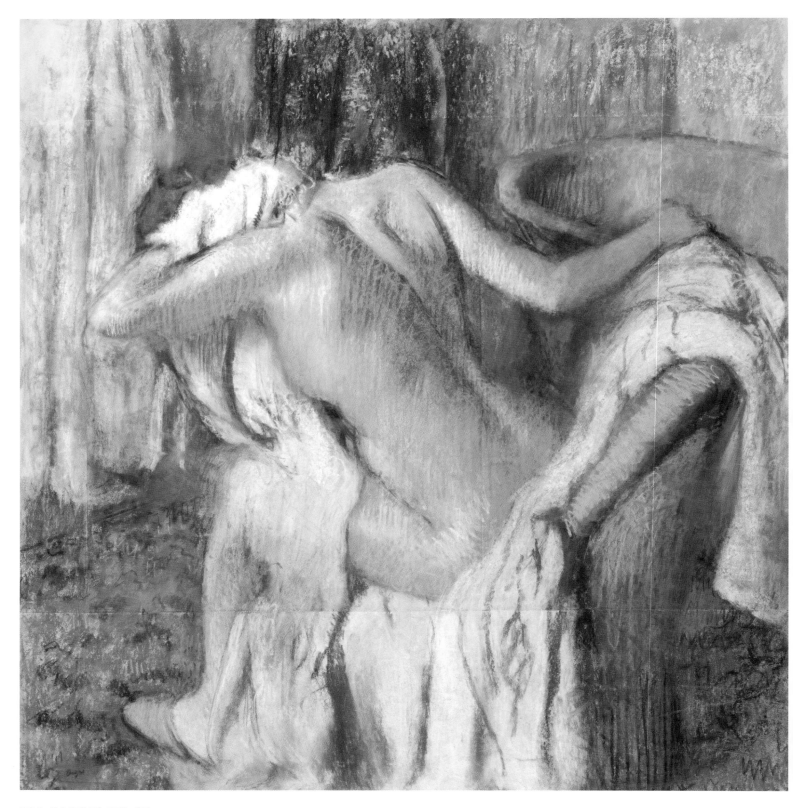

266 목욕 후에 몸을 말리는 여인

목욕 후에 몸을 말리는 여인

After the Bath, Woman Drying Herself

에드가 드가

1890-95, 판지 위 종이에 파스텔, 103.5×98.5cm, 영국, 런던, 내셔널 갤러리

19세기 가장 중요한 예술가 중 한 명인 일레르 제르맹 에드가 드가(Hilaire
-Germain-Edgar Degas, 1834-1917)는 인상주의 발전의 중심에 있었다. 인상주
의의 신념과는 여러 면에서 달랐지만, 빛의 효과 및 동시대의 생활상과
색채에 대한 관심이라는 측면에서 유사성이 많았다. 대조적으로 그는 야
외에서 그림을 그리지 않고 오로지 실내에서만 작업했고, 세부적인 부분
에 큰 관심을 기울였다. 그는 섬세한 성격의 초상화가였으며 움직임을 묘
사하는 데 탁월했다. 인상주의 화가로 분류되는 것을 거부했던 그는 독립
적인 예술가로 불리길 선호했다. 사실주의, 인상주의, 신고전주의를 융합
한 드가는 자신만의 화풍으로 제작한 회화, 조각, 판화 및 데생 작품으로
명성을 얻었다.

파리의 부유한 가문에서 태어난 드가는 짧은 기간 동안 법학을 공부한
후, 앵그르의 제자였던 루이 라모트(Louis Lamothe, 1822-69)에게 사사했다.
그는 루브르 박물관에서 예술 작품 복제 담당자로 등록하여 일했으며,
1855년 파리 만국박람회에서 사실주의 파빌리온(Pavilion of Realism)에 전
시한 사실주의 작품에 매료되었다. 이탈리아로 간 그는 1856년부터 3년
간 미켈란젤로, 라파엘로, 티치아노를 포함한 다양한 화가들의 작품을 연
구했다. 그는 아카데미 교육을 통해 인체의 모습에 매료되었고, 인공적인
조명과 특이한 각도에서 인물을 혁신적으로 포착했다. 기존 아카데미 미
술의 접근을 따르지 않고 사실주의에 영감을 받았던 드가는 현대적인 당
대의 일상을 배경으로 한 동시대 인물들을 표현했다. 1865년에 그는 처
음으로 살롱전에서 자신의 작품을 전시하게 되었다.

드가는 파리의 거리, 카페, 상점, 무용 스튜디오, 응접실과 극장에서 받
은 영감을 그림에 녹여냈다. 그의 면밀한 관찰 능력은 인상주의의 기법과
는 극단적으로 대비되었다. 그는 사진과 일본 미술에 대한 관심을 기초로
색다른 각도에서 구도를 잡았다. 때로는 모서리에 배치된 인물을 잘랐고,
대담한 선형성을 특징적으로 표현했다. 시력이 저하되면서 그는 결국 유
화를 포기했다. 그러나 파스텔, 사진, 점토, 청동 등 다양한 소재를 활용하
여 작품 활동을 계속 이어갔다.

이 작품은 목욕하는 여성을 소재로 한 파스텔화 연작 중 하나로, 논란
을 빚은 바 있다. 앉아서 수건으로 목을 닦고 있는 여성을 표현한 이 그
림은 가혹한 비판을 불러일으켰고, 그의 여성혐오증을 두고 논란에 휩싸
였다.

욕조 The Tub

에드가 드가, 1886, 마분지에 파스텔, 60×83cm, 프랑스, 파리, 오르세 미술관

씻고, 목욕하고, 닦고, 말리는 등 '목욕하는 여성' 연작 중 하나인
이 작품은 1886년 마지막 인상파 전시회에 출품되었다. 오랫동
안 이 주제는 너무 개인적이고 예술에 적합하지 않다고 여겨졌지
만, 드가는 모노타이프(평판화의 일종)와 청동 조각으로 이를 탐구했
다. 그는 고전주의를 기반으로 자세와 우아한 윤곽선을 그렸고, 왜
곡된 원근감과 조감도법, 그리고 특이한 구성은 일본 미술에서 차
용했다. 여기에 자신만의 혁신적이고 섬세한 파스텔 기술을 더했
다. 드가는 파스텔 끝부분과 평평한 면을 사용해 다양한 질감을 연
출했으며, 파스텔의 부드러운 처리로 흐릿한 효과를 만들기도 했
다. 결과적으로 그는 이런 방식으로 형태를 정의하기도, 형태를 분
산시키기도 했다. 그림에 대한 당대 비평가들의 반응은 다양했다.
어떤 이들은 실제 여성의 이미지가 현대적이고 정직하다고 평가했
으며, 모델의 추함과 그가 여성에게 보여준 무례함을 비판한 이들
도 있었다. 이러한 비판은 그가 작품을 통해 그린 여성들의 사적인
행위에 기반을 두었다.

디테일

② 오른쪽 어깨와 척추

차콜 그레이(목탄 회색)로 그린 어깨뼈 윤곽 사이로 크림색 종이가 보인다. 차콜 그레이의 그림자는 피부색을 더 부드럽게 표현한다. 여성의 등은 굽었고 약간 비틀어져 있으며, 척추에 그려진 선에 의해 긴장감이 고조된다. 오른쪽 어깨부터 등을 묘사하는 차콜 그레이 선의 농도는 그가 사진을 참고했음을 보여준다. 드가는 새로운 매체에 매료되어 종종 낮에는 그림을 그리고, 밤에는 사진 인화를 준비하면서 시간을 보냈다.

① 왼쪽 어깨와 머리

드가는 1870년대부터 '목욕하는 여성' 연작을 만들었는데, 주로 파스텔을 사용하다가 나중에는 청동 조각으로 제작했다. 붉은 머리의 인물은 뒷모습만 보인 채 왼쪽 손에 쥔 수건으로 목을 닦는다. 관람자가 볼 수 있는 것은 이것뿐이다. 그림 곳곳에 수정된 부분이 눈에 보이기도 한다. 드가는 더 돌출되었던 인물의 팔꿈치를 알맞게 단축시켰다.

③ 팔꿈치, 욕조와 의자

거의 정사각형으로 그려진 이 부분은 다양한 모양과 각도를 담았다. 배경에 있는 욕조는 구도상 모서리에서 잘렸다. 여성은 고리버들 의자에 펼쳐진 하얀색 수건 위에 앉아 있고, 몸을 지지할 의자를 잡기 위해 오른팔을 뻗고 있다.

다른 인상주의 화가들과 달리 드가는 실물을 보고 빠르게 그리지 않았다. 그는 "어떤 작품도 내 작품보다 즉흥적이지 않은 작품은 없다."라고 말했다. 그가 처음에 그린 윤곽선과 밑에 깔린 그림자는 차콜 그레이로 표현되었으며, 이는 인상주의 화가들의 채색된 그림자들과는 확연히 다른 부분이다.

기법

④ 첫 단계

파스텔은 드가가 색과 선을 혼합하여 이미지를 표현할 수 있게 해줬다. 그는 색을 겹겹이 쌓아서 선으로 이루어진 그물을 만들었다. 먼저 밝은 파스텔로 일부분을 그린 후 종이의 표면에 증기를 가하여 색상을 흐리게 녹이는 방법을 택했다. 그런 다음 반죽처럼 녹인 파스텔을 딱딱한 붓 또는 손가락을 이용해 칠했다.

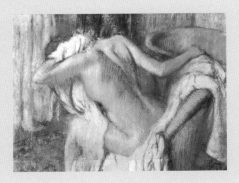

⑤ 구도

도안은 골판지 위에 쌓은 몇몇 조각의 종이에 그려졌다. 구도는 바닥과 벽이 만나는 수직선과 대각선, 그리고 여성의 등이 만드는 교차 대각선이 주도한다. 수직선과 대각선은 그녀의 팔다리와 욕조, 그리고 의자의 곡선과 대비된다.

⑥ 일반적 기법

드가는 사진과 사전 스케치를 이용하고, 빛에 초점을 맞춰 파스텔을 동시다발적으로 그림 전체에 사용했다. 그는 수직으로 그리거나 매끄럽게 그리는 등 다양한 선을 구사했다. 여러 파스텔 층을 겹겹이 쌓은 방식은 깊은 질감과 흐릿한 윤곽선을 만들었고, 활기가 넘치는 여성의 움직임을 더 강조한다.

⑦ 색채과 자국

드가는 시중에 판매되는 파스텔을 사용했다. 이 그림에 사용된 주요 안료는 프러시안블루, 울트라마린, 크롬 옐로, 흰색, 주황색, 옐로 오커, 페일블루(연한 파랑), 크림색이다. 그는 작품 전체에 다양한 자국을 사용해 장식적인 효과와 질감을 만들었다. 양탄자에 지그재그 무늬를 넣고 그 위에 더 긴 선을 그렸다.

발팽송의 목욕하는 여인
The Valpinçon Bather

장 오귀스트 도미니크 앵그르, 1808, 캔버스에 유채, 146×97cm, 프랑스, 파리, 루브르 박물관

〈발팽송의 목욕하는 여인〉은 앵그르가 로마 아카데미 드 프랑스에서 수학하는 동안 그린 그림이다. 이 작품은 이례적으로 누드 인물의 등을 그렸다. 앵그르는 커튼으로 매끄러운 살결을 강조한다. 버려진 빨간 샌들을 묘사하여 그녀가 신화 속 여신이 아닌 실제 여자임을 표현했다. 수년이 지난 후에도 사실주의와 인상주의 화가들은 여전히 이 개념을 두고 의견이 분분했고, 드가는 여기에서 직접적인 영감을 받았다. 거장들을 연구한 드가는 앵그르를 따라 전통적인 데생 실력과 대비, 명확한 윤곽선, 섬세한 빛의 효과를 통한 그림의 조화의 중요성을 강조했다.

열대 폭풍우 속의 호랑이(놀람!)

열대 폭풍우 속의 호랑이(놀람!)
Tiger in a Tropical Storm (Surprised!)

앙리 루소
1891, 캔버스에 유채, 130×162cm, 영국, 런던, 내셔널 갤러리

앙리 루소(Henri Rousseau, 1844-1910)는 정식 교육을 받지 않았던 '아마추어 화가(일명 일요화가)'였고 평생 그의 작품은 비웃음의 대상이었다. 그러나 그는 피카소, 바실리 칸딘스키 등 다른 화가들에게 영향을 미쳤으며, 이들은 그의 작품에서 순수성과 명쾌함을 발견했다.

루소는 10대 후반에 군대에 입대하고 그로부터 4년 후 파리로 떠났다. 그곳에서 그는 세관 사무원으로 일했다. 루소는 40세에 루브르 박물관의 작품을 모사하며 그림을 그리기 시작했다. 그는 조각부터 엽서, 신문 삽화에 이르기까지 다양한 곳에서 영감을 받았다. 루소가 가장 존경한 화가들은 장 레옹 제롬(Jean-Léon Gérôme, 1824-1904), 윌리앙 아돌프 부그로(William-Adolphe Bouguereau, 1825-1905)와 같은 전통적인 화풍의 화가였다. 프랑스 미술 아카데미에서 인정받기 위해 부단히 노력했던 루소는 결코 뜻을 이루지 못하고 결국 1886년부터 앵데팡당(Salon des Indépendants)에서 정기적으로 전시회를 열었다. 그러나 편견이 없는 앵데팡당에서조차 그의 그림은 '순진한(어린아이 같은)' 작품으로 평가되며 비웃음을 샀다. 여기서 '순진한(naive)'이라는 표현은 많은 화가들에게 나중에 받아들여진 솔직하고 '순수한' 회화 접근법을 말하지만, 당대에는 쓰이지 않았던 표현이다.

루소는 자신이 직접 경험한 것을 기초로 이 정글 장면을 그렸다고 주장했다. 그러나 어색한 비율, 괴상해 보이는 동물과 식물, 자연스럽지 않은 색상과 단순화된 원근감을 고려했을 때, 이 작품의 출처는 2차 자료에서 얻었을 가능성이 더 크다.

뱀을 부리는 주술사 The Snake Charmer
앙리 루소, 1907, 캔버스에 유채, 167×189.5cm, 프랑스, 파리, 오르세 미술관

대담한 구성과 풍부한 색상을 지닌 이 꿈 같은 이미지는 파리의 자연사 박물관과 식물원에서 그린 스케치로부터 발전되었다. 나뭇잎은 무성해 보이지만, 뱀 주술사와 뱀 그리고 새는 마분지를 오린 것처럼 보인다. 밝고 역광을 받은 색채는 이전 회화에서 볼 수 없던 것이다.

디테일

② 나뭇잎

현지에서 자라는 식물에 착안해 그린 이국적인 초목들은 캔버스 전체에 패턴을 만들며 저 너머로 보이는 하늘을 거의 가리고 있다. 나무와 식물은 파리의 화분 식물과 식물원 온실에서 볼 수 있는 예시들을 따라 그렸다. 이 중 산세베리아(일명 '시어머니의 혀')는 잎사귀들이 섬세하게 묘사되었는데, 마치 식물 그림을 복제한 것 같다.

① 호랑이

수차례 살롱전 심사에서 낙선한 루소는 이 작품에 〈열대 폭풍우 속의 호랑이(놀람!)〉라는 제목을 붙여서 1891년 앵데팡당전에 전시했다. 이 그림에서는 분명하게 알 수 없지만, 후에 루소는 이 호랑이가 탐험가들을 막 덮치려 했다고 말했다. 그 먹잇감이 무엇이든 호랑이는 열대 폭풍우 속 번갯불에 더 환히 빛난다. 날카로운 하얀색 이빨, 빨간 잇몸과 야생의 눈빛을 하고 작품 너머를 응시한다. 루소는 군대에 있을 때 밀림에서 생활했다고 주장했지만, 실제로 그는 프랑스를 한 번도 떠난 적이 없었다. 대신 그는 파리 식물원과 자연사 박물관, 삽화가 실린 책에서 영감을 받았다.

③ 하늘

또렷한 윤곽선과 꼼꼼하게 음영 처리된 잎사귀 사이로 험악한 하늘이 미묘한 흰색과 회색 유약으로 표현되었다. 캔버스 위쪽으로 갈수록 하늘은 어두워진다. 두 개의 미세한 흰색 줄은 갈라지는 번개를 나타내며, 대각선 줄들은 쏟아지는 비를 묘사한다. 꿈 같은 형상을 묘사한 루소의 그림을 높이 평가한 후대의 초현실주의 화가들은 그에게 찬사를 보냈다.

이 작품에 영향을 미친 또 다른 두 가지 요소로는 페르시아의 미니어처와 중세의 태피스트리를 말할 수 있다. 그런 이유로 조밀한 패턴과 복잡한 디테일은 비를 암시하는 느슨한 대각선과 대비된다.

④ 색채

재정난을 겪었던 루소는 학생용 물감을 사용했다. 이 그림을 위해 그의 팔레트에는 연백색, 울트라마린, 코발트블루, 옐로 오커, 아이보리 블랙, 포추올리 레드(천연 적토색), 로 시에나, 적갈색, 에메랄드그린, 버밀리언, 프러시안블루, 네이플스, 크롬 옐로가 포함된다. 그는 이 13가지 색상으로 풍부한 녹색과 갈색, 호랑이의 황금빛 색조, 눈에 확 들어오는 나뭇잎의 빨간색 등을 만들었다. 녹색, 노란색, 주황색, 갈색, 빨간색 색조가 지배적이며, 동시에 덤불 속 호랑이를 자연스럽게 위장시킨다.

⑤ 구도

무성한 정글이 보여주는 장면과 같이 루소는 고갱의 그림에서 영감을 받았다. 어린아이 같은 구도로 인해 비판을 받았지만, 이 작품은 밀도 있는 무성한 초목의 모습을 충분히 전달한다. 폭풍우는 미묘한 대각선의 차원을 더하고, 각지고 서로 겹친 줄무늬는 작품의 구도를 지배한다.

⑥ 물감 칠하기

루소의 아이 같은 단순함은 원시주의라는 개념의 사용에 영감을 제공했다. 명백한 단순성에도 불구하고 이 그림은 세심한 레이어로 구성되어 있다. 루소는 점차적으로 물감을 바르면서 먼저 하늘을 그리고, 여기에 나뭇잎과 식물을 추가했으며 마지막에는 호랑이를 그렸다. 수많은 종류의 녹색을 사용한 루소는 상당히 긴 시간 동안 공을 들여 각각의 잎과 이파리, 가지, 줄기 등을 그렸다.

뱀을 부리는 주술사 The Snake Charmer

장 레옹 제롬, 1879년경, 캔버스에 유채, 82×121cm, 미국, 매사추세츠, 클라크 미술관

제대한 이후 루소는 짧은 기간 동안 장 레옹 제롬과 함께 파리에서 공부했다. 그는 제롬이 자신의 화풍에 대해 '순진함'을 유지하라고 말했다고 주장했다. 제롬은 지위가 굉장히 높은 정통 아카데미 화가였고 이 작품은 칭송을 받았다. 어떤 공간 한가운데 서 있는 벌거벗은 소년이 그의 허리와 어깨를 감싸고 있는 비단뱀을 잡고 있다. 그의 오른쪽에는 나이 든 남자가 앉아서 피리를 분다. 무장한 무리의 남성들이 공연을 지켜본다. 루소가 추구했던 화풍과는 상반되지만, 이 그림은 그에게 영감이 되었다.

물랭 루주에서

At the Moulin Rouge

앙리 드 툴루즈-로트레크

1892-95, 캔버스에 유채, 123×141cm, 미국, 일리노이, 시카고 미술관

앙리 드 툴루즈-로트레크(Henri de Toulouse-Lautrec, 1864-1901)는 고귀한 귀족 가문의 마지막 자손이었다. 프랑스 남부 알비(Albi) 근처의 가족 사유지에서 자란 그는 열 살 때부터 스케치를 하기 시작했다. 사춘기 시절 다리가 부러진 이후 유전병으로 인해 그의 몸은 성인으로 자랐지만, 다리는 성장하지 못했다. 그는 초상화가 레옹 보나(Léon Bonnat, 1833-1922)와 함께 미술을 공부하기 시작했고, 그다음 해에는 역사화가 페르낭 코르몽에게 배웠다. 그러나 곧 그곳을 떠나 몽마르트르의 보헤미안 구역에 자신의 작업실을 얻었다. 그는 동네 카페, 카바레 및 나이트클럽에서 스케치를 하는 인물로 잘 알려졌고, 가사가 적힌 악보에 삽화를 그리거나 포스터를 디자인하기도 했다. 자신감이 없었던 로트레크는 이를 극복하기 위해 술을 많이 마셨다. 툴루즈-로트레크는 세기말 파리에서 유행했던 일본풍의 디자인에 영향을 받았으며, 선과 색을 다루는 그의 자유로운 손놀림은 에너지, 분위기와 사람들을 포착하고 움직임의 리드미컬한 감각을 전달했다. 이는 20세기 초 야수주의와 입체주의 미술 운동의 전조가 되었다.

단순화된 대각선의 배열은 관람자의 시선을 곧바로 작품 속으로 끌어당기는데, 이 그림은 로트레크의 다른 그림과 유사하게 매우 노골적이다. 디자인의 유동성과 감각은 아르 누보(Art Nouveau, 신예술파), 특히 포스터 디자인에 큰 영향을 미쳤다.

물랭 루주에서의 춤 At the Moulin Rouge, The Dance

앙리 드 툴루즈-로트레크, 1890, 캔버스에 유채, 115.5×150cm, 미국, 펜실베이니아, 필라델피아 미술관

이것은 툴루즈-로트레크가 '물랭 루주'라는 파리의 유명한 카바레를 묘사한 여러 작품 중 두 번째 작품이다. 한 남성과 여성이 붐비는 댄스홀 중앙에서 캉캉 춤을 추고 있다. 남성은 여성에게 춤을 가르쳐주고 있다. 이 남자는 발랑탱 르 데소세(Valentin le Désossé)로, 매우 유연하여 '뼈가 없는 발랑탱(Valentine the Boneless)'으로 불렸다. 배경에는 그 시대에 유명했던 여러 인물을 그렸으며, 이 중에는 흰색 수염을 하고 바에 기대어 있는 아일랜드 시인 윌리엄 버틀러 예이츠(William Butler Yeats)도 있다.

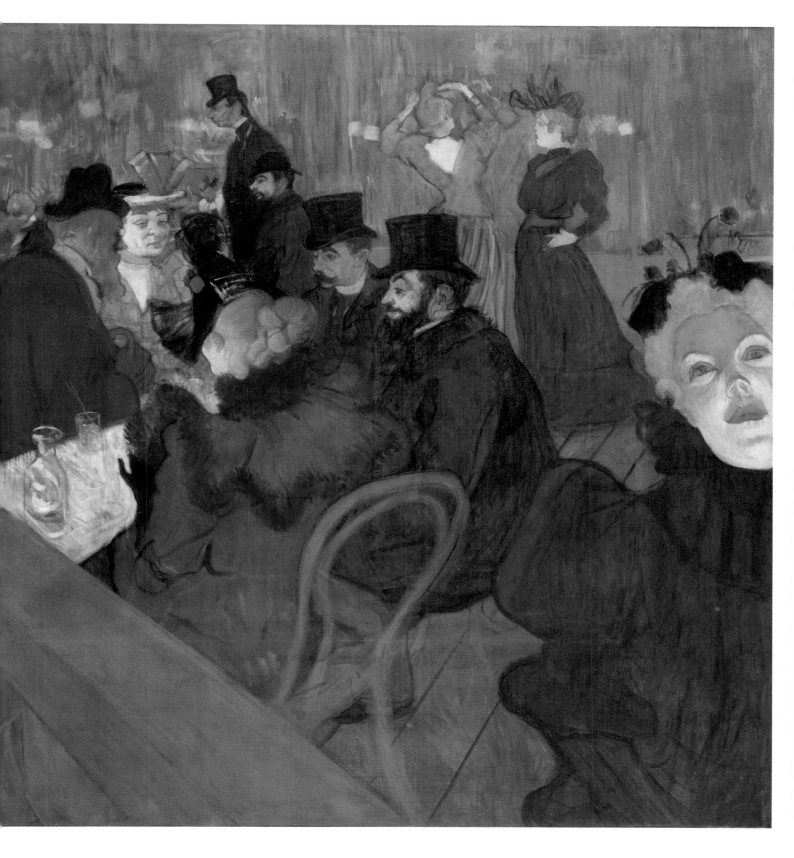

디 테 일

② 자화상

옆모습의 작은 인물은 툴루즈-로트레크의 자화상이며, 키가 크고 등이 굽은 사람은 그와 자주 어울리던 사촌이자 의사인 가브리엘 타피에 드 셀레랑(Gabriel Tapié de Céleyran)이다. 둘은 톱 햇 모자와 연미복을 입고 있다. 근처 테이블에 둘러앉은 사람 중에는 한껏 멋을 부린 작가 에두아르 뒤자르댕과 무용수 후아나 라 마카로나가 있다. 뒤자르댕은 화려한 주황색 수염을 가졌으며, 마카로나는 여전히 무대 화장을 한 모습이다.

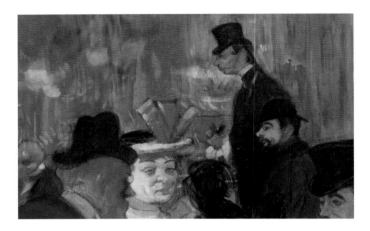

③ 테이블에 둘러앉은 친구들

툴루즈-로트레크는 색 투시를 사용해 관람자가 테이블에서 이뤄지는 대화에 집중하게 만든다. 복잡한 헤어스타일을 하고 뒤돌아 있는 빨간 머리의 날씬한 여성은 아마도 무용수 제인 아브릴(Jane Avril)일 것이다. 모피 장식의 코트를 입고 검은색 장갑을 낀 그녀의 새끼손가락은 우아하게 구부려져 있으며, 흰색 식탁보에 실루엣으로 나타난다. 그녀 옆에는 사진작가 모리스 기베르(Maurice Guilbert)가 있으며, 그 옆에는 사진작가 폴 세스코(Paul Sescau)가 있다.

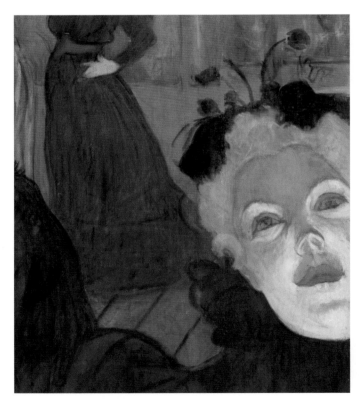

① 녹색 얼굴

지붕에 있는 빨간 풍차의 이름을 딴 물랭 루주는 신나고 이국적인 무희들로 유명했다. 공연이 없을 때면 이들은 후원자들과 어울렸다. 내부의 괴상한 녹색 빛은 건전하지 않은 분위기를 연출하고 이 여성의 얼굴에서 강조되어 나타난다. 이 사람은 물랭 루주의 고정 가수인 메이 밀턴(May Milton)이다. 아래에서 비추는 인위적 조명은 녹색과 흰색의 엽기적인 효과를 만든다.

④ 무용수

배경에는 물랭 루주의 또 다른 무용수 라 굴뤼(La Goulue)가 그녀의 빨간 머리를 가다듬고 있다. 라 굴뤼는 캉캉 댄서였던 루이즈 베버(Louise Weber)의 별명으로, 그녀는 '몽마르트르의 여왕'으로도 불렸다. 그녀 옆에는 치즈 아가씨(La Môme Fromage)가 있다. 물랭 루주는 이 유연하고 에너지 넘치는 무용수들과 그들이 선사하는 이국적이고 때로는 에로틱한 공연으로 유명해졌다.

⑥ 빛

물랭 루주는 흥미진진한 중산층 고객군과 전위적 사상을 지닌 아방가르드를 끌어들였다. 전등 빛은 비교적 새로운 것이었고, 툴루즈-로트레크는 그 빛의 효과를 관찰했다. 초록빛 조명의 섬뜩함은 불안을 불러일으키고 이미지를 왜곡시켜 거의 위협적인 것으로 만들었다. 툴루즈-로트레크는 이러한 연상 또는 환기 효과를 이용했으며, 이는 초기 표현주의의 예시가 되었다.

⑤ 구도

일본 목판화에 영향을 받은 툴루즈-로트레크는 그림의 평면을 위쪽으로 기울이는 왜곡된 관점을 통해 장소의 극적인 장면을 연출했다. 위쪽에 보이는 대각선의 큰 기둥은 관람자의 눈앞에서 일어나고 있는 구경거리를 효과적으로 차단하며, 물랭 루주의 신비로움을 재확인시킨다. 배경의 큰 거울은 시각을 왜곡시키는 데 도움을 준다.

⑦ 물감 표면

툴루즈-로트레크의 친구이자 미술상, 전기 작가였던 모리스 주아양(Maurice Joyant)은 그가 1892년에 이 작품을 완성했으나, 이후에 L자형 캔버스 조각을 추가했다고 기록했다. 이는 아브릴의 왼쪽 팔꿈치 쪽 난간을 확대하고 밀턴을 그림에 담기 위한 것이었다. 그는 물감을 표면에 고르게 도포했으며, 크롬 옐로, 버밀리언, 매더 레드(연지색), 울트라마린 등 밝은 색상을 사용했다.

물랭 드 라 갈레트의 코너(부분) A Corner of the Moulin de la Galette

앙리 드 툴루즈-로트레크, 1892, 마분지에 유채, 100×89cm, 미국, 워싱턴 국립미술관

파리의 가장 유명한 카바레의 또 다른 장면을 위해 툴루즈-로트레크는 구석에 있는 좋은 위치에서 그림을 그렸다. 일부 인물들이 겹쳐져 있고, 서로 가까이에 있으며, 각자가 다른 방향을 쳐다보는 이 작품의 구도는 복잡하다. 아무도 대화를 나누지 않으며 각자 소외된 세상에 있다. 그들의 평범한 옷은 가난을 나타낸다. 즉, 그들은 사회 변두리에 있는 사람들로, 지쳐 보인다. 또한, 이 이미지는 선과 색에 대한 툴루즈-로트레크의 혁신적인 기법을 증명한다. 이는 피카소, 모리스 위트릴로(Maurice Utrillo), 아르 누보, 표현주의, 팝아트 등 후세의 수많은 예술가들과 미술 양식에 영향을 끼쳤다.

절규
The Scream

에드바르 뭉크
1893, 마분지에 템페라와 크레용, 91×73.5cm, 노르웨이, 오슬로 국립미술관

많은 작품을 남기면서도 끊임없이 정서적 문제가 많았던 화가 에드바르 뭉크(Edvard Munch, 1863-1944)는 인간의 실존과 죽음에 몰두했으며 강렬한 색채, 유동적이며 왜곡된 형태나 수수께끼 같은 주제를 통해 이 주제에 대한 집착을 표현했다. 현실주의자들과 인상주의자들이 직접적인 관찰과 빛에 초점을 맞춘 것과 달리 뭉크는 그의 상상력에 집중했고, 그 결과 그는 신세대 화가들 사이에서 가장 논란이 되는 화가 중 한 사람이 되었다.

노르웨이에서 자란 뭉크는 다섯 살이 되던 해에 어머니가 결핵으로 사망했으며, 그로부터 9년 후 큰 누나 소피도 열다섯 살에 결핵으로 사망했다. 근본주의 기독교 신자였던 뭉크의 아버지는 그 이후부터 우울증과 분노, 환영을 경험하게 되었다. 아버지는 자녀들에게 역사와 종교를 가르치고 귀신 이야기를 읽어 주었다. 뭉크는 불안감 속에서 병적으로 죽음에 매료되어 성장했다. 그 또한 자주 아팠고 몇 주 동안 학교를 결석하곤 했다. 그는 병에서 회복하면서 그림을 그리고 또 그렸다.

1879년에 뭉크는 크리스티아니아 공과대학(크리스티아니아는 노르웨이의 수도로, 나중에 오슬로로 개명됨)에 입학했지만, 18개월 만에 학교를 그만두고 왕립 미술학교(Royal Drawing School)에 등록했다. 또한, 현실주의 화가 크리스티안 크로그(Christian Krohg, 1852-1925)에게 수업을 받기 시작했다. 뭉크는 1885년 처음 파리를 방문하여 인상주의, 후기인상주의, 상징주의 화가 및 떠오르는 아르 누보 디자인의 작품들을 보게 되었다. 그는 1889년 (툴루즈-로트레크를 가르쳤던) 화가 레옹 보나와 함께 파리에서 공부할 수 있는 국비 장학금을 2년 동안 받았다. 그는 1889년 만국박람회 기간에 파리에 도착하여 반 고흐, 고갱, 툴루즈-로트레크의 작품을 발견했다. 그 후 뭉크는 붓놀림, 색상 및 감성적인 주제들을 실험해 보았다. 이후 16년 동안 그는 파리와 베를린에서 많은 시간을 보냈으며 엄청난 양의 에칭과 석판화, 목판화 및 그림을 제작했다.

이 그림의 원래 제목은 〈자연의 절규〉로, 네 가지 버전의 작업 중 하나이다. 부자연스럽고 거친 색상들은 1883년 인도네시아 크라카토아 화산의 분출로 인해 수개월 동안 전 세계에 멋진 일몰을 만들어 낸 화산 먼지 때문이라고 추정하곤 한다.

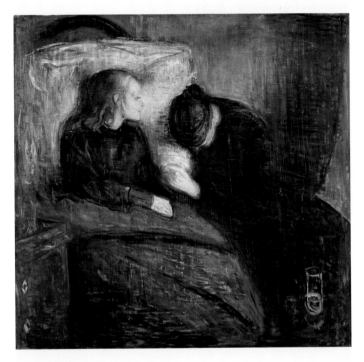

아픈 아이 The Sick Child
에드바르 뭉크, 1885-86, 캔버스에 유채, 120×118.5cm, 노르웨이, 오슬로 국립미술관

아픈 소녀가 침대에 기대어 앉아 있고, 불타는 듯한 그녀의 붉은 머리카락은 흰색 베개 그리고 창백한 얼굴과 대조를 이루고 있다. 고개를 숙인 채 울고 있는 검은 머리의 여인은 소녀가 곧 죽을 것임을 암시한다. 1877년 결핵으로 사망한 누이의 죽음을 연상시키는 이 이미지는 뭉크가 말한 대로 사실주의에 대한 그의 고별 인사로 설명된다. 두껍게 칠한 물감층들은 마치 스케치나 미완성처럼 보이는 그림의 물리적 표면에 주의를 집중시킨다. 1886년에 처음으로 이 작품을 공개했을 때 그는 일약 명성을 얻었다. 뭉크는 같은 이미지를 다섯 가지 버전으로 더 그렸다.

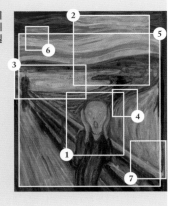

디테일

② 배경

뭉크는 후에 이 이미지에 대한 그의 영감을 다음과 같이 설명했다. '나는 두 친구와 함께 그 길을 걷고 있었는데 해는 지고 있었고 갑자기 하늘이 핏빛처럼 빨갛게 변했다. 나는 기력이 다한 것처럼 느껴져 멈춰 서서 난간에 기대어 있었다. 푸르고 검은 피오르와 도시 위로 피와 활활 타는 화염이 거기 있었다. 나의 친구들은 계속 걸어갔고 나는 불안에 떨며 거기에 서 있었다. 그리고 나는 자연을 꿰뚫는 무한한 비명을 느꼈다.' 그 장소는 에케베르크(Ekeberg)에서 본 크리스티아니아 피오르(Kristiania Fjord)로 확인되었다.

① 머리

〈모나리자〉(1503–19년경; 60–3쪽)의 얼굴과 함께 이 얼굴은 아마도 서양미술에서 가장 잘 알려져 있을 것이다. 길고 날씬한 손으로 양쪽 귀를 감싼 채 동그랗게 뜬 눈, 넓은 콧구멍, 열린 입을 가진 중성의 해골 모양 머리는 불안과 공포를 전달한다. 양손을 머리에 모으고 입을 벌린 모습은 침묵의 절규를 지르는 것 같으며, 주변의 물결 모양으로 인해 그 절규는 더 증폭된다. 그림 속 인물의 모호함은 불길한 의미를 더한다.

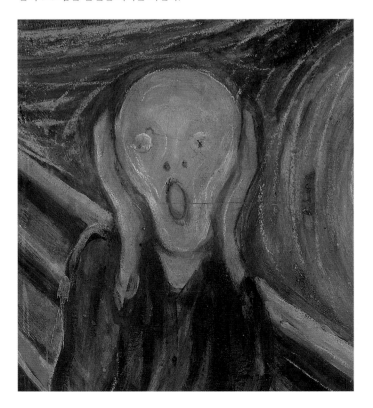

③ 두 인물

저 멀리 다리를 따라 걸어가는 얼굴 없는 두 사람이 있다. 언뜻 보기에 그들이 멀리 걸어가는지 중심 인물을 향해 걸어오고 있는지는 분명하지 않다. 하지만 뭉크의 설명을 읽어 보면 그들은 뭉크가 겪었던 현상을 모른 채 걸어간 두 친구라는 것을 알 수 있다.

처음에 자연주의 화가였던 뭉크는 예술이 예술가의 기분과 감정을
투영하여 공감을 불러일으킬 수 있는 강한 느낌을 전달해야 한다고
생각하게 되었다. 이를 위해서 그는 자신의 기존 스타일을 내려놓고,
사실주의에 대한 추구를 멈추고 점차 표현주의로 나아갔다.

④ 선	⑤ 구도	⑥ 색채	⑦ 소재
뭉크의 흐르는 듯한 구불구불한 선은 현대 아르 누보 디자인과 유사하지만, 뭉크는 장식적인 특성보다 심리적 묵시에 초점을 맞추고 있었다. 소용돌이치는 선은 풍경과 인물을 묘사하고 직선은 다리를 조형한다.	강렬한 대각선이 배치되고 중심인물에 초점을 둔 이 구도는 전형적인 삼각형 구도이다. 모든 선들은 얼굴로 수렴하며, 다리의 직선들부터 피오르의 물결치는 파도까지 얼굴로 향하고 있다. 얼굴이 작품의 중앙에서 약간 벗어남으로써 관람자의 즉각적인 주의를 끈다.	뭉크가 여러 감각이 결합된 공감각 능력을 갖췄는지는 불분명하지만, 그는 색상을 통해 소리를 표현했다. 그는 피처럼 붉은색에서 절규를 본 것이다. 그는 색상과 감정을 결합했는데, 노란색에서 슬픔을, 파란색에서 멜랑콜리(우울감)를, 보라색에서 부패함을 느꼈다.	뭉크의 회화적 효과는 특이한 소재와 강렬한 표현을 나타내는 느슨한 선을 사용하여 만들어진다. 그는 마분지에 작업하면서 자유롭게 붓질을 구사했는데, 마분지의 특정 부분, 특히 가장자리를 노출하여 작업이 완료되지 않은 인상을 주었다.

트랭크타유의 다리 The Bridge at Trinquetaille

빈센트 반 고흐, 1888, 캔버스에 유채, 65×81cm, 개인 소장

반 고흐의 이 그림은 대담한 색상, 어두운 윤곽선, 물결치는 윤곽선, 표현주의적 채색법을 포함한 그의 주된 특성을 모두 보여준다. 이 그림이 뭉크의 〈절규〉에 직접적인 영향을 미쳤는지 또는 두 화가가 단순히 유사한 세계관을 공유하며 비교할 만한 방식으로 색상과 선 그리고 구도를 구사했는지는 알려지지 않았다. 그럼에도 불구하고 많은 면에서 비교할 수 있는데, 구도와 전경에 나타난 정체불명의 낯선 인물, 대각선과 구불구불한 선의 사용과 괴로워하는 주인공을 무시하는 어둡고 사악하게 보이는 인물 등이 있다. 1944년까지 살았던 뭉크는 반 고흐에 대해 마침내 알게 되었지만, 두 예술가는 만난 적이 없었고, 반 고흐는 뭉크의 존재를 전혀 몰랐다. 두 명의 상징적인 예술가 사이의 평행적 유사성은 암스테르담 반 고흐 미술관의 '뭉크 : 반 고흐(Munch : Van Gogh)'전(2015-16)으로 이어졌다.

큐피드 석고상이 있는 정물

Still Life with Plaster Cupid

폴 세잔

1895, 종이에 유채, 70×57cm, 영국, 런던, 코톨드 미술연구소

20세기 예술 운동에서 가장 영향력 있는 한 사람을 꼽는다면, 폴 세잔(Paul Cézanne, 1839-1906)이 될 것이다. 그는 처음에 인상주의 화가들과 교류했지만, 그가 목적한 바는 '인상주의를 미술관의 작품처럼 견고하고 지속 가능한 것'으로 만드는 거였다. 1890년대 파리의 아방가르드 예술가들에 의해 발견된 그의 작품들은 특히 피카소와 마티스에게 큰 영향을 주었다. 피카소는 세잔을 '우리 모두에게 아버지와 같은 존재'라고 선언했다.

세잔은 거의 전 생애에 걸쳐 사람들로부터 오해받고 놀림거리가 되면서도 결국에는 예술을 대하는 사람들의 태도와 접근 방식을 바꿨다. 프랑스 남부 엑상프로방스의 부유한 가정에서 태어난 세잔은 학교에서 미래에 유명한 작가가 된 에밀 졸라(Émile Zola)와 친한 친구로 지냈다. 마네와 드가처럼 집안의 압박으로 변호사가 되기 위한 교육을 받으면서도, 지역의 미술학교에서 교육을 받았다. 세잔은 에밀 졸라의 강력한 권유로 파리로 이주했으나, 에콜 데 보자르로부터 거절당했다. 아카데미 스위스에서 미술 공부를 하면서 카미유 피사로와 그의 친구들을 알게 되었다. 세잔은 1863년 낙선전에 참가했고, 1864년부터 1869년까지는 파리 살롱전에 작품을 출품했으나 계속해서 탈락했다. 당시 세잔은 들라크루아, 쿠르베, 마네로부터 받은 영감에 자신의 상상력을 발휘하여 팔레트 나이프를 주로 이용한 어두운 임파스토 초상화를 그렸다.

1874년과 1877년에 세잔은 인상파 화가들과 함께 전시를 했다. 당시 세잔은 프로방스와 파리에서 시간을 보냈으며, 빈센트 반 고흐가 생애의 마지막 몇 달을 보낸 오베르쉬르우아즈에서도 잠시 기거했다. 그곳에서 세잔은 피사로와 함께 미지를 탐험하듯 그림 그리는 일에 몰두했다. 피사로의 영향으로 인해 세잔이 사용하는 팔레트 색채가 밝아졌고 붓 터치도 짧아졌다. 거의 10년이 지난 후 세잔은 르누아르, 모네와 함께 시골에서 작품 활동을 했다. 대부분의 인상주의 화가가 빛의 효과를 포착하려고 할 때, 세잔은 항상 그 기반이 되는 구조를 탐구하는 데에 더 관심이 있었다. 이 목적을 위해서 세잔은 자신의 전성기 회화에서 조각상의 입체적 차원을 명백히 드러냈으며, 여러 각도에서 모든 것을 동시에 탐구했다. 바로 이런 분석적 접근 때문에 미래의 입체주의 화가들은 세잔을 자신들의 스승으로 여기게 되었다. 〈큐피드 석고상이 있는 정물〉은 세잔이 가장 마지막에 만든 작품 중 하나이다. 입체주의를 자극한 추상적, 분석적 접근 방식으로 인해 그의 작업 중에서도 가장 파격적인 구성의 작품으로 간주된다.

테이블 모서리 A Table Corner

폴 세잔, 1895년경, 캔버스에 유채, 47×56cm, 미국, 펜실베이니아, 반즈 재단 미술관

세잔은 루브르 박물관에서 연구했던 티치아노, 조르조네, 푸생, 샤르댕 등을 계승하면서도, 인상주의의 신선함과 옛 대가들의 웅장함을 혼합시키고자 했다. 이에 회화에 조각의 요소를 접목하여 도전적이고 독창적인 화풍을 만들어냈다. 피사로는 세잔에게 '삼원색(빨강, 노랑, 파랑)과 여기에서 직접 파생된 색깔만을 사용하도록' 권했고, 그는 이 방식을 충실하게 따랐다. 테이블 위에 여기저기 흩어져 있는 배, 복숭아, 흰색 테이블보와 접시는 마치 각기 다른 각도에서 굴러떨어진 것처럼 보인다. 사선의 섬세한 붓놀림으로 인해 일종의 생동감, 공간감, 깊이를 더한 조화를 이룬다. 이런 다면체 양식은 한 번에 여러 관점을 만들고 전체 표면의 균형을 유지한다. 이렇듯 세잔 고유의 규율에 따른 접근 방식은 자연주의에서 입체주의로, 더 나아가 추상미술로 이어지는 길을 터 주었다.

디테일

② 사과와 양파

폴 세잔이 머문 곳이 프랑스 남부 지방임을 감안할 때, 그는 이국적인 과일이나 채소를 그릴 수 있었다. 그러나 세잔에게는 특정 주제보다 화법이 더 중요했기 때문에 이와 같은 기본적인 오브제에 집중했다. 흰색 접시에 놓인 세 개의 사과와 테이블 위에 놓인 한 개의 사과, 그리고 뒤에 놓인 한 개의 양파는 그림 전체 이미지를 관통하며 둥근 모양을 반복한다. 세잔의 목적은 과일의 허상을 그리는 데 있지 않았다. 그는 평평한 표면에 3차원의 형태를 재창조하는 데 초점을 맞췄다. 그런 이유로 형태와 색채 그리고 그 모든 것 사이에서 창출되는 공간이 강조되었다.

① 석고 모형

이 큐피드 석고상은 여러 시점(주로 높은 각도)에서 그리다 보니 한 시점에서 본 것보다 약간 비틀어져 보인다. 또한, 단축법을 사용해 발보다 머리가 더 커 보인다. 세잔은 조각상을 아주 조금씩 돌려보면서 이미지를 구축했지만, 각기 다른 각도에서 잡힌 작은 부분들을 그렸기 때문에 이렇게 왜곡된 결과가 탄생했다. 이것은 피에르 퓌제(Pierre Puget, 1620-94)의 조각 석고 모형이다.

③ 페퍼민트 병이 있는 정물

작품의 왼쪽에는 1890년과 1894년 사이에 그린 〈페퍼민트 병이 있는 정물〉을 볼 수 있다. 푸른색 천 위에 두 개의 사과와 유리잔 한 개가 놓여 있다. 색상과 모티프는 실제와 그려진 요소들을 융합시켜 이미지의 혼돈을 더 가져올 뿐이다. 반면에 지배적인 푸른색은 큐피드 석고상이 앞쪽으로 더욱 두드러져 보이게끔 한다.

세잔은 '현실과는 다른 무엇인가'를 묘사하는 것이 목표라고 했다.
그에게 색상과 형태는 가장 중요한 구성 요소였으며,
아카데미가 가르치는 원근법과 채색 기법에 관한
엄격한 규칙들을 통째로 거부했다.

④ 색채

파란색과 같은 차가운 계열의 색은 그림자나 배경을 그리는 데 사용되었고, 빨강, 노랑, 오렌지색과 같은 따뜻한 계열의 색은 둥근 형태를 그리는 데 사용되었다. 서로 대비되는 색상의 병치는 복합적인 공간 배열을 만들어낸다. 여기에서 세잔의 팔레트는 검은색, 황토색, 적토색을 포함하고 있다.

⑤ 기반 구축

세잔은 바탕에 크림색을 입힌 종이를 사용했다. 흑연으로 이미지의 윤곽을 그리고, 그것을 희석한 울트라마린 혼합물로 덮어씌웠다. 윤곽이 채 마르기 전에 세잔은 캔버스 전체를 덧칠했다. 그 후에 대비되는 톤의 윤곽선을 따라 불투명한 물감을 얇게 사용했다.

⑥ 붓질

세잔은 모양과 형태를 묘사하듯이 절제되고, 체계적이며 흐트러짐이 없는 붓질로 그림을 그렸다. 강조할 부분이 돋보일 수 있게끔 곳곳에 크림색 바탕이 드러날 정도로 얇은 층을 입혔다. 그는 처음 칠한 울트라마린의 윤곽선이 마르기 전에 그 일부를 인접한 색상으로 끌어와서 더 깊은 색조를 만들어냈다.

⑦ 조각 기법

세잔은 다양한 회색을 능숙하게 사용함으로써 전형적인 직선 원근법을 사용하지 않고도 이미지를 형상화할 때 깊이감을 표현할 수 있었다. 섬세하게 섞은 컬러 패치는 마치 작업실의 분산된 빛이 만들어내는 인상을 표출했다. 그의 다양한 붓질은 이미지의 견고함을 더해준다.

사과와 물주전자가 있는 정물 Still Life with Apples and Pitcher

카미유 피사로, 1872, 캔버스에 유채, 46.5×56.5cm, 미국, 뉴욕, 메트로폴리탄 미술관

피사로가 사망하고 3년이 지난 1903년에 세잔은 한 전시회 카탈로그에서 자신을 '폴 세잔, 피사로의 제자'로 지칭하면서 피사로에게 빚졌음을 인정했다. 모네, 르누아르, 세잔 등 무리의 다른 예술가들과 달리 피사로는 정물화를 거의 그리지 않았으며 대부분 그의 경력 후반기에 제작되었다. 그렇기 때문에 이 작품의 주제는 이례적이다. 그뿐만 아니라 또렷한 형태 묘사와 은은한 빛의 사용도 특이하다. 이 작품은 피사로가 세잔에게 더 밝은 색채의 팔레트 사용과 2차원적인 붓질을 통한 이미지 표현 방법을 제안하면서 조언했던 시기에 만들어졌다. 피사로는 부드러운 색감으로 빛을 표현하고자 했던 반면, 세잔은 전반적으로 사물의 기본 구조를 표현하는 것이 목적이었다. 이런 차이에도 불구하고 세잔이 피사로의 예시를 바탕으로 자신의 스타일을 발전시킨 것을 볼 수 있다.

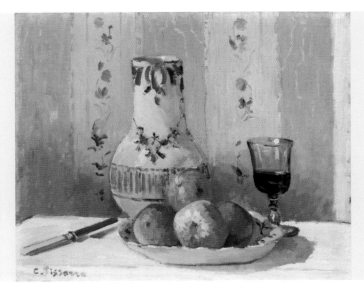

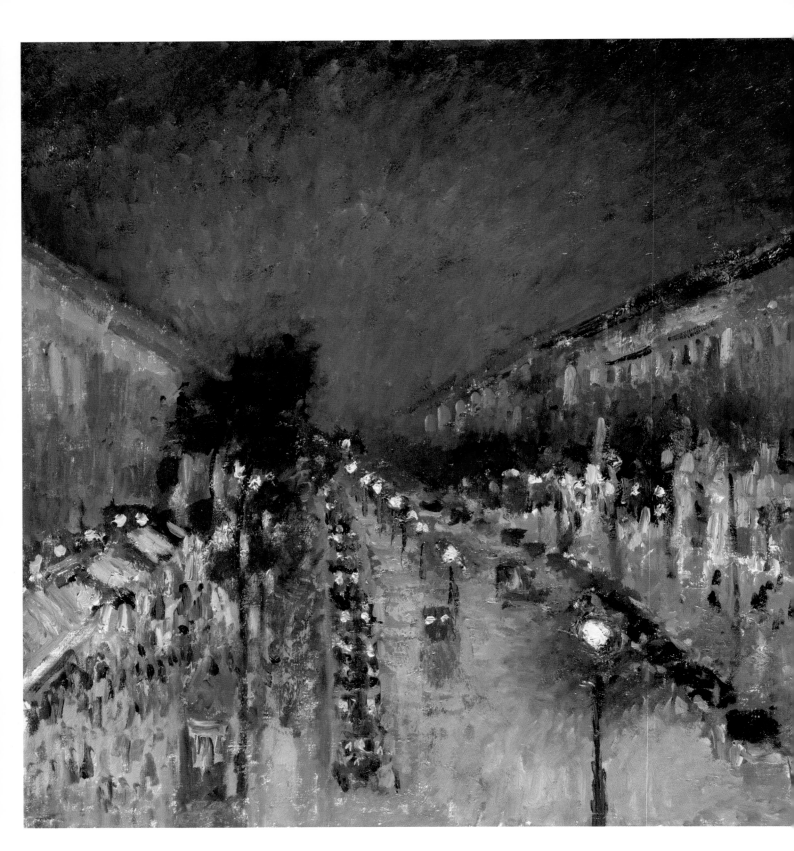

몽마르트르 대로, 밤 풍경
The Boulevard Montmartre at Night

카미유 피사로
1897, 캔버스에 유채, 53.5×65cm, 영국, 런던, 내셔널 갤러리

카미유 피사로(Camille Pissarro, 1830-1903)는 많은 젊은 예술가들에게 영향을 주었던 인물로 '인상주의의 아버지'라고 불리기도 한다. 그는 1874년에서 1886년 사이에 독립적으로 열린 여덟 개의 인상파 전시회에 모두 참여한 유일한 예술가이기도 하다. 많은 아이디어를 소화하면서 야외에서 그린 풍경 및 농부들의 일상을 중점적으로 화폭에 담았다. 또한, 점묘법을 통해 생생한 색채에 생동감을 부여하고 은은하게 빛의 무한한 변주를 전달하여 자신만의 화풍을 개발했다.

서인도제도에서 태어난 피사로는 주로 파리 주변에서 살면서 활동했다. 피사로는 에콜 데 보자르와 아카데미 스위스에서 공부하며 모네와 세잔을 만나게 되면서 인상파의 일원이 되었다. 1870년에서 1871년까지 이어진 프로이센-프랑스 전쟁 동안 그는 런던으로 건너가 모네를 만나 특히 터너와 같은 영국 출신의 풍경화가에 대한 연구를 함께 했다. 피사로는 나중에 쇠라처럼 점묘법을 사용하기도 했지만, 항상 빛과 분위기를 직접 관찰하는 것에 더 집중했다. 나이가 들면서 피사로는 시력 문제로 인해 따뜻한 날씨를 제외하고는 야외에서 일할 수 없게 되었고, 호텔 방의 창가에서 그림을 그리기 시작했다. 이 작품은 파리의 드 뤼시(de Russie) 호텔 창가에서 그린 여러 작품 중 하나이다.

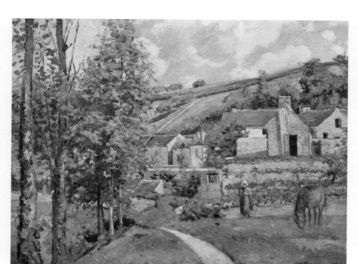

퐁투아즈 부근 풍경
The Hermitage at Pontoise
카미유 피사로, 1874, 캔버스에 유채, 61×81cm, 스위스, 빈터투어, 오스카르 라인하르트 컬렉션

피사로는 다른 인상파 화가들과 함께한 파리에서의 첫 독립 전시회가 열렸던 해에 이 작품을 야외에서 그렸다. 짧고 활기찬 선들을 사용한 채색 기법은 이들과의 대화에서 탄생한 것이다.

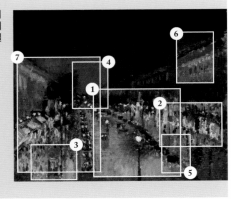

디테일

2 보색 대비

몽마르트르 대로는 오스만 남작이 새롭게 디자인했던 현대적인 가로등과 밝은 쇼윈도의 상점이 즐비한, 경쾌하고 넓은 대로 중 하나였다. 피사로는 필수적인 모양과 색상에만 집중했다. 이 작품에서는 노랑-주황 및 바이올렛-파랑의 보색 대비가 지배적이다.

3 팔레트

피사로는 보색의 병치를 강조하는 것과 일관되게 자신의 작품에도 주로 노란색과 파란색 계열을 사용했으며, 빨간색과 흰색은 한 가지 색상만 썼다. 그의 팔레트는 연백색, 울트라마린, 레몬 옐로, 크롬 옐로, 알리자린 크림슨, 코발트 블루와 옐로 오커로 구성되었다. 피사로는 이 색상들을 너무 섞지 않고, 붓 자국으로 패턴을 형성하며 그림을 그렸다.

1 대로

밝혀진 가로등은 비의 효과로 후광이 있는 것처럼 보인다. 피사로는 다른 인상주의자들과 마찬가지로 빛이 물체에 미치는 영향에 매료되었으며, 이 작품에서도 인위적인 빛의 세 가지 광원을 보여준다. 상점과 카페에서 볼 수 있는 주황색과 탁한 노란색 빛의 가스램프, 마차의 옅은 노란색 불빛의 석유램프, 그리고 더 밝은 흰색 계열의 가로등 불빛이 있다. 이 모든 불빛은 희미한 푸른색의 아우라가 감도는데, 마치 비의 효과를 모방하는 것 같다.

4 하늘

피사로는 방향을 나타내는 붓질에 열광했다. 그의 붓질은 계속 달라졌는데, 길어지고 짧아지기도 하면서 방향이 바뀌었다. 짧고 기울여진 붓 자국으로 부채꼴 모양을 형성하는 하늘은 이런 방식으로 그려졌으며, 원근법에 따라 하늘이 그에게 더 가까워질수록 분명하게 넓어지는 대로를 강조한다. 여기서 붓 자국의 색상은 균일하며 소실점에 가까워질수록 더 선명해진다.

6 관점

1897년 2월과 4월 사이에 피사로는 이 관점에서 하루 중 각기 다른 시간대와 기상 조건에 따라 몽마르트르 대로를 다룬 그림 14점과 그 옆에 있는 이탈리아 대로 그림 2점을 제작했다. 이 작품은 그중 유일한 야경 그림이다. 가로수와 건물로 둘러싸여 있는 대로의 중앙 구조는 시선을 강하게 뒤로 끌어당기면서 바라보는 이의 높은 관점으로 인하여 더욱 극적인 구성을 연출한다.

5 기법

피사로는 연한 회색으로 캔버스에 밑칠한 후 부드러운 붓과 플루이드 물감을 그림 전체에 사용했다. 그는 한 학생에게 자신의 야외 화법을 다음과 같이 설명했다. "첫인상이 중요하기 때문에 주저하지 말고 관대하게 (물감을 사용하여) 그림을 그려라." 무게감과 형태를 만들기 위해 피사로는 웨트-인-웨트와 웨트-오버-드라이 기법을 모두 활용하며 해칭(hatching)과 짧은 사선을 포함한 작은 붓 자국의 층을 겹겹이 쌓았다.

7 거리

스케치처럼 그린 인물들과 마차들은 희미하게 보여서 북적거리는 움직임의 느낌을 더한다. 작품의 왼쪽에는 음식점들이, 오른쪽 건물의 지상층에는 상점들이, 그 위에는 주거용 아파트가 있다. 상점과 카페의 불빛은 젖은 보도까지 환하게 비춘다. 코너를 돌면 있는 물랭 루주의 공연이 끝나기를 기다리는 마차들이 대기 중이다.

몽마르트르 쿠스틴 거리 Rue Custine à Montmartre

모리스 위트릴로, 1909-10, 마분지에 템페라, 51×73cm, 러시아, 상트페테르부르크, 국립 에르미타주 미술관

모리스 위트릴로(Maurice Utrillo, 1883-1955)는 화가이자 예술가들의 모델이기도 했던 수잔 발라동(Suzanne Valadon, 1865-1938)의 사생아였다. 그의 아버지가 누구인지는 끝까지 밝혀지지 않았다. 어릴 때부터 위트릴로는 술을 마셨는데 그의 어머니는 아들의 관심을 다른 데로 돌리기 위해 그림 그리기를 권유했다. 그는 거리와 교회, 평범한 집들을 묘사하는 것에 매료되었다. 이와 같이 몽마르트르 주변을 그린 위트릴로의 초기 작품들은 피사로의 더 밝아진 팔레트 색채와 방향성의 붓질까지는 아니더라도, 원근법과 구성 측면에서 그에게 영향받았음을 여실히 보여준다. 가르치는 능력이 타고났던 피사로는 고갱, 쇠라, 시냐크를 비롯해 그 외에 만난 많은 예술가들에게도 큰 영향을 미쳤다.

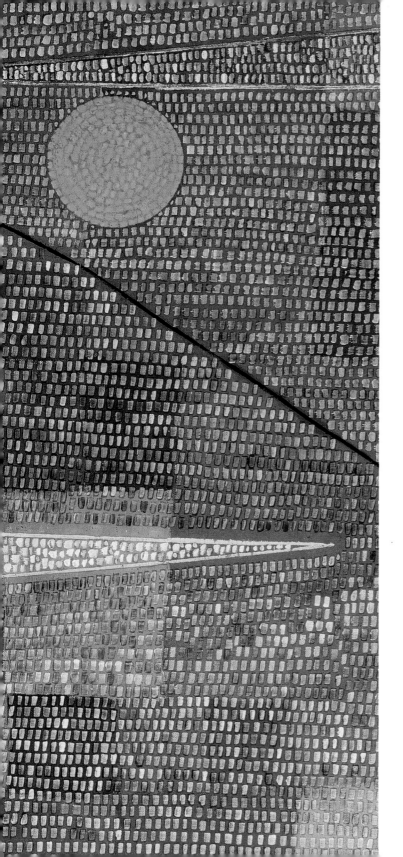

1900년 이후

20세기 초부터 새로운 사상, 기술의 발달과 발견이 폭발적으로
일어났다. 이러한 양상으로 인해 예술을 보는 기존의 관습적
이해에 대한 도전이 훨씬 더 빈번해졌고 혁명적으로 바뀌었다.
예술가들이 새로운 사상을 표현하려고 노력함에 따라 다양한
예술 운동이 급속도로 등장하기도 하고 변화하기도 했다.
예술의 모더니즘은 1870년대 프랑스에서 시작됐다. 이를
계기로 모더니즘은 세기의 전환기에 전 세계적으로 확산했다가
1950년대에는 포스트모더니즘의 등장과 함께 저물어갔다.
20세기 주요 예술 운동으로 표현주의, 입체주의, 미래주의,
미니멀리즘, 추상표현주의 및 팝아트를 꼽을 수 있다.
21세기는 정보화 시대라고 불린다. 1990년대 초에 월드 와이드
웹(World Wide Web)이 소개되면서 모든 사람들을 위한 세상이
열렸다. 그 이후로 예술가들은 이전보다 훨씬 더 다양한 재료,
많은 혼합 매체와 형태를 사용하기 시작했다.
세계화의 영향으로 예술적인 영향력 또한 급격히 변화됐다.
구상적이거나 추상적인 예술에 상관없이 경계들이 허물어지면서
모든 것을 포용하게 됐다.

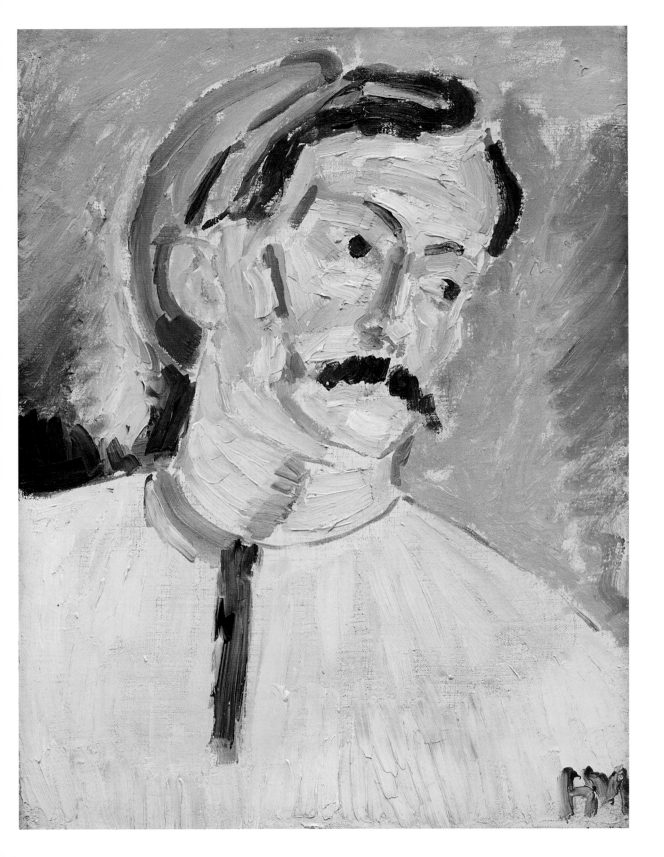

앙드레 드랭

Portrait of André Derain

앙리 마티스

1905, 캔버스에 유채, 39.5×29cm, 영국, 런던, 테이트 모던

앙리 마티스(Henri Matisse, 1869-1954)는 독창적인 색채의 사용과 혁신적인 데생 실력 덕분에 20세기의 가장 영향력이 큰 예술가 중 한 사람으로 꼽힌다.

프랑스 북부에서 태어난 마티스는 처음에 법학을 공부했지만, 스물한 살에 맹장염을 앓고 회복하는 동안 회화가 주는 기쁨을 발견했다. 이후 마티스는 파리로 이주하여 귀스타브 모로(Gustave Moreau, 1826-98) 그리고 오딜롱 르동(Odilon Redon)과 함께 공부했다. 초기에 그는 상당히 전통적인 풍경화 및 정물화를 그렸지만, 인상주의 화가들을 비롯하여 빈센트 반 고흐의 작품을 접한 이후로는 더 밝은 색채를 사용해보고 물감의 적용 또한 자유로워졌다. 더 나아가 푸생, 샤르댕, 마네, 세잔, 고갱, 쇠라, 시냐크 등을 포함한 일련의 화가와 코르시카 및 프랑스 남부의 태양으로부터 영향을 받은 마티스는 빛과 색채의 포착에 더욱 큰 관심을 두게 됐다. 마티스는 1905년 여름을 친구이자 동료 화가인 앙드레 드랭(André Derain, 1880-1954)과 함께 프랑스 남부의 마을 콜리우르에서 보내면서 밝은 색채와 추상적이면서 자유로운 스타일의 그림을 그리기 시작한다. 같은 해에 알베르 마르케(Albert Marquet, 1875-1947), 모리스 드 블라맹크(Maurice de Vlaminck, 1876-1958), 조르주 루오(Georges Rouault, 1871-1958) 및 다른 화가들과 봄에 열리는 보수적인 성향의 '살롱'의 대안으로 설립된 파리의 가을 전시인 살롱 도톤(Salon d'Automne)에서 함께 전시했다. 미술평론가 루이 보셀(Louis Vauxcelles)은 왜곡된 그들의 작품들이 마치 야수(fauves)와 같다고 했는데, 그 이름이 계속 굳혀져 사용되었다. 마티스는 이 미술 운동의 리더가 되었고, 오래 지속되지는 못했지만 포비즘, 즉 야수주의는 향후 미술의 발전에 지대한 영향을 미쳤다.

1906년에 마티스는 알제리와 모로코를 방문하면서 눈부신 자연의 빛, 이국적인 주변 환경과 무어인들의 건축 양식에서 영감을 얻게 된다. '오히려 좋은 안락의자와 같이 마음을 진정시키고 차분함을 선사해주는' 예술을 추구하겠다고 결심한 마티스는 이를 위해 시간을 할애하면서 파리와 프랑스 남부에 머물렀다. 그는 회화와 더불어 무대 세트장, 발레 의상, 스테인드글라스 및 일러스트 책을 디자인하기도 했다.

드랭을 그린 이 초상화에서도 마티스의 모든 작품에서 여실히 드러나는 그만의 특유한 유쾌함과 작품 활동 내내 유지된 순수하고 거침없는 강렬한 색채의 사용 또한 볼 수 있다.

빨간 치마바지를 입은 오달리스크
Odalisque with Red Trousers

앙리 마티스, 1924-25년경, 캔버스에 유채, 50×61cm, 프랑스, 파리, 오랑주리 미술관

다른 문화권의 예술에 큰 영향을 받고 장식의 가치를 중요하게 생각했던 마티스는 색상과 패턴의 사용에 있어서 종종 의도적으로 혼란스러움이나 불안감을 유발하려 했다. 그는 여러 동양미술 전시회를 보고 북아프리카를 방문한 후 이슬람 예술의 장식적인 특성, 아프리카 조각의 각짐과 일본 판화의 평평함을 자신의 스타일에 반영했다. 그러면서 자신이 추구하는 예술은 '걱정거리나 우울함이 없는 균형, 순수함 및 평온함'의 예술이라고 설명했다. 1920년대와 1930년대에 걸쳐 마티스는 오달리스크(뒤로 기대어 누워 있는 여성이 정교하면서 대조되는 패턴과 색상으로 둘러싸여 이국적인 오리엔탈리즘을 떠올리게 한다)를 소재로 여러 작품을 그렸으며, 이 작품에서 모델은 흰 튜닉과 자수로 장식된 빨간 치마바지를 입고 있다.

디
테
일

① 색채의 조합

친구 드랭을 그린 이 초상화는 마티스가 그와 함께 1905년에 콜리우르라는 어촌에서 휴가를 보내면서 완성했다. 드랭의 얼굴에 비친 감각적인 햇빛을 포착하면서 다른 측면에는 그림자를 표현했다. 항상 색채에 집중했던 마티스는 여기서도 가히 특별한 색채의 조화 시리즈를 만들었다고 할 수 있다. 따뜻한 톤의 빨간색, 주황색, 노란색은 얼굴에 집중되어 있으며, 차가운 톤의 파란색과 초록색은 배경뿐만 아니라 볼과 턱의 그림자 표현에서도 볼 수 있다.

② 간결한 붓질

마티스가 드랭을 그리는 동안 드랭은 마티스를 그렸다. 두 사람 모두 반자연주의 바탕의 색채에 표현력이 강하고 개별적인 붓질을 사용했다. 이처럼 마티스가 새로운 스타일을 선도하면 드랭은 그를 따랐다. 작업복을 입은 드랭을 그린 마티스의 붓질은 비교적 적고 간결하다. 긴 붓 자국의 경우 그림의 3분의 1 가량을 차지하는 노란색 부분에서 볼 수 있다. 그림 곳곳에서 부분적으로 흰색 바탕을 볼 수 있다.

③ 기본 작업 방법

마티스는 세목(細木) 캔버스에 초벌을 위한 초크, 오일, 아교풀(약한 접착제)과 백색 안료로 만든 혼합체를 얇고 고르게 겹겹이 도포했다. 그 후 작고 둥근 붓으로 희석된 코발트블루의 혼합물로 드랭의 얼굴, 수염, 목, 작업복의 윤곽선을 그렸다. 그런 다음 광범위하게 파란색과 녹색의 붓 자국으로 배경의 일부를 그려 놓았다. 전반적으로 마티스는 알라 프리마 기법을 사용했다.

마티스는 표현력이 강한 붓질과 색채를 입힌 평평한 평면과 같은 후기인상주의의 요소를 종합적으로 연출했다. 이러한 그의 접근 방식은 오랫동안 이상적인 스타일로 간주됐던 부드러운 마감과 극사실주의의 아카데미 예술과는 대비됐다.

④ 팔레트

마티스는 채도가 높고 주로 혼합되지 않은 색상을 사용했다. 이 작품에서 마티스가 사용한 색상에는 비리디언, 코발트블루, 스칼렛 레이크, 버밀리언, 카드뮴 오렌지, 크롬 옐로, 연백색 등이 포함된다. 그는 '분홍빛 머리카락과 초록색 배경'부터 '주홍색 얼굴과 파란색 배경'에 이르기까지, 보색을 나란히 배치했다.

⑤ 팻 오버 린

마티스는 작업복에 물감을 가장 얇게 바르고, 얼굴 표현에 가장 두꺼운 붓 자국을 집중시킴으로써 얼굴이 더욱 두드러져 보이도록 했다. 가장 옅은 물감으로 그림자를 표현한 반면, 가장 짙은 물감은 얼굴의 흰색 하이라이트를 표현하는 데 사용됐다. 이로써 마티스는 당시 아카데미에서 추구한 '팻 오버 린(fat over lean)' 회화 기법을 따랐다.

⑥ 색채

마티스는 이 초상화에서 검은색을 사용하지 않았지만, 대신 혼합하지 않은 비리디언 또는 코발트블루와 비리디언을 섞은 강렬하고 어두운 색조를 부분적으로 사용했다. 마티스가 그림자를 표현할 때 '코발트블루와 흰색', '비리디언과 흰색'처럼 특이한 색상의 조합을 사용한 점은 그가 색채에 대한 이해력이 뛰어났다는 사실을 말해준다.

⑦ 즉흥성

마티스는 누구도 예상치 못한 색채의 조화와 대조를 세심하게 고려했는데, 이것은 어찌 보면 자유롭고 빠르게 물감을 칠하는 그의 즉흥적인 방법과는 상충된다. 그렇기 때문에 마티스는 자주 추상표현주의, 색면회화, 표현주의의 선구자로 간주된다.

에밀 베르나르의 초상이 있는 자화상(레 미제라블)
Self-Portrait with Portrait of Émile Bernard (Les Misérables)
폴 고갱, 1888, 캔버스에 유채, 44.5×50.5cm, 네덜란드, 암스테르담, 반 고흐 미술관

고갱은 일본의 판화, 색채 이론, 중세 미술, 스테인드글라스 창문 및 고대의 에나멜 기법 클루아조네로부터 영감을 받아 생생한 색감, 어두운 윤곽선과 평면적 느낌의 그림을 그리면서 자신만의 독특한 스타일을 개발했다. 생전에 고갱의 아이디어는 일부 사람들에 의해서만 인정을 받았는데, 마티스도 그중 한 사람이었다. 이 작품은 고갱의 여러 자화상 중 하나다. 그는 자신을 빅토르 위고의 소설 『레 미제라블』(1862)의 주인공인 장발장으로 표현하여 그렸다. 고갱은 소설 속 소외된 사람들과 당시 주류에서 이해받지 못했던 예술가들을 비교했다. 그는 '나의 특징을 투영하여 그(장발장)를 그림으로써, 당신은 나의 개인적 자화상뿐만 아니라 선을 행함으로써 복수를 하는 사회의 불쌍한 희생자들, 우리 모두의 초상화를 볼 수 있습니다.'라고 썼다. 고갱의 색상 연출은 마티스에게 유난히 큰 영향을 주었다.

연인(키스)

The Kiss

구스타프 클림트

1907-08, 캔버스에 유채, 은박과 금박, 180×180cm,
오스트리아, 빈, 벨베데레 오스트리아 갤러리

아르 누보 시대의 가장 위대한 화가이자 빈 분리파의 창시자 중 한 사람
으로 널리 알려진 구스타프 클림트(Gustav Klimt, 1862-1918)는 초기에 공공
건물 내부에 대규모 작품을 전시하는 성공적인 아카데미 화가였다. 그는
점차 더 장식적이고 감각적인 스타일을 개발해나갔다. 상징주의의 양식
화된 형태와 비자연적인 색상을 아름다움에 대한 자신만의 해석으로 결
합하여 눈부신 여성, 비유적 장면과 풍경 등을 화폭에 담았다.

 일곱 자녀 중 둘째 아들로 태어난 클림트는 빈 교외에서 태어났다. 판
화가이자 금세공사였던 그의 아버지는 1873년 빈 증권 거래소 붕괴 이후
가족을 부양하기 위해 고군분투했다. 클림트는 열네 살이 되던 해에 예술
과 수공예를 배우는 빈 응용미술학교(Viennese School of Art)에 입학했다. 그
는 티치아노, 루벤스, 그리고 당시 가장 유명했던 빈 출신의 역사화가 한
스 마카르트(Hans Makart, 1840-84)로부터 많은 영감을 받았다. 클림트의 뛰
어난 재능은 빠르게 관심을 받기 시작했고, 주요 건물의 대규모 작품 의
뢰가 들어왔다. 눈에 띄는 빛의 효과를 톡톡히 본 그의 극적이고 인상적
인 작품들은 큰 호응을 얻었다. 그럼에도 불구하고 클림트의 관심은 아
방가르드 예술로 향하기 시작했다. 그는 1897년에 고리타분한 정통의 빈
예술가 협회에서 탈퇴하여 다른 예술가 및 건축가들과 빈 분리파를 결성
한다. 그들은 다양한 스타일로 작업하는 화가, 건축가 및 장식예술가를
환영하고 격려하면서 자체적으로 전시회를 기획했고, 자신들만의 진보적
인 간행물 「베르 사크룸(Ver Sacrum, 거룩한 봄)」을 발간했다.

 그 당시 빈은 산업, 연구 및 과학 분야의 황금시대를 맞이했지만, 예술
분야에서만큼은 여전히 정적이고 보수적이었다. 분리파의 전시회에서 볼
수 있었던 새로운 아이디어들은 대중의 환영을 받았고 놀랍도록 논란거
리가 적었다. 가장 사랑받는 클림트의 작품들 가운데 다수는 1908년까지
지속된 분리파 시절에 제작한 것이다. 클림트는 베네치아와 라벤나에서
보았던 비잔틴 양식의 모자이크에 대한 관심을 표현하기 위해 금과 은박
을 사용하여 미케네 문명의 장식을 연상시키는 코일과 나선을 사용했다.
이 시기는 '황금시대'로 불리며, 〈연인(키스)〉이라는 작품도 이때 탄생했
다. 클림트에게 이 황금시대는 긍정적인 비평과 경제적 성공을 안겨줬다.

생명의 나무 The Tree of Life

구스타프 클림트, 1910-11, 종이에 혼합 매체, 200×102cm, 오스트리아,
빈, 응용미술관

클림트의 황금기에 만들어진 이 작품은 천상과 지상, 지하세계의
연결을 나타낸다. 꼬불꼬불한 나뭇가지는 인생의 복합성을 표현하
는 동시에 하늘과 지상 그리고 지하세계를 물리적으로 연결한다.
이로써 생명, 삶과 죽음의 영원한 순환을 그렸다. 상징주의, 장식화
및 설정의 요소 가운데 검은 새 한 마리가 보는 이의 이목을 끈다.
사실 '검은 새'라는 모티프는 많은 문화권에서 죽음을 상징하기도
한다. 이처럼 신비롭고 장식적이면서 상징적인 요소의 어우러짐은
이 시기 클림트 작품의 핵심적인 요소가 됐다.

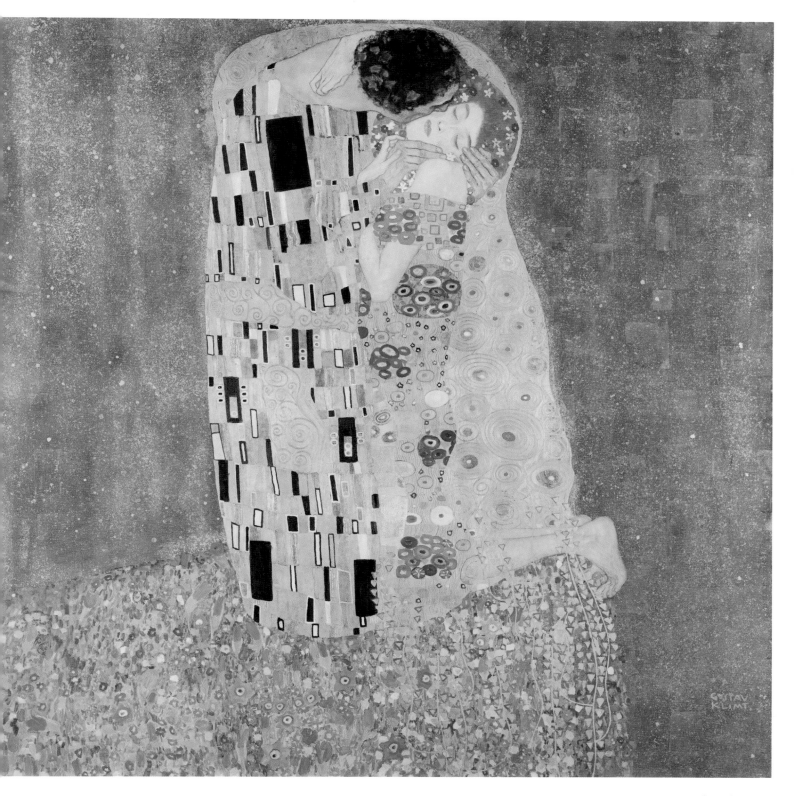

디테일

② 드레스와 가운

젊은 여성의 몸에 딱 달라붙는 드레스는 종아리까지 내려온다. 이 드레스는 유화 물감과 금·은박으로 장식됐고, 원형이나 타원형의 장식적인 모양과 금색을 추가했다. 남자의 망토 또는 가운은 '남성적'인 요소를 상징하는 검은색·흰색·은색의 단순한 직사각형 모양으로 장식되어 있다. 이는 좀 더 곡선적이고 둥근 형태인 여성의 의상과 대조되게끔 의도되었다.

① 입맞춤

목이 두껍고 손이 큰 남자가 젊은 여자에게 입맞춤하려고 한다. 그는 머리숱이 많고 검은 곱슬머리에 담쟁이덩굴 화관을 쓰고 있어 마치 고대 그리스의 신 디오니소스 같다. 젊은 여자는 남자와 입맞춤하기 위해 순종적으로 머리를 기울인다. 꽃으로 수놓은 듯한 붉은 갈색 머리카락은 그녀의 머리를 마치 후광처럼 감싸고 있다. 자신의 작은 손으로 남자의 손과 두꺼운 목을 잡고 있다. 이 작품의 실제 모델은 밝혀지지 않았지만, 일부 사람들은 클림트와 그의 연인 에밀리 플뢰게(Emilie Flöge)로 추정한다.

③ 발과 땅바닥

작품의 두 주인공은 마치 푸른 초원 같은 잔디 위에 자라는 아름답고 화려한 색채의 꽃밭에서 무릎을 꿇고 있다. 이 그림에서 잔디와 금색 부분의 대비는 엑조티시즘(exoticism)을 더한다. 작품 속 여자의 발은 구부러지고 발가락은 꽃밭의 가장자리에 말려 있다. 금색의 담쟁이덩굴은 부드럽게 발아래로 떨어져 인물과 잔디와의 구분을 흐린다.

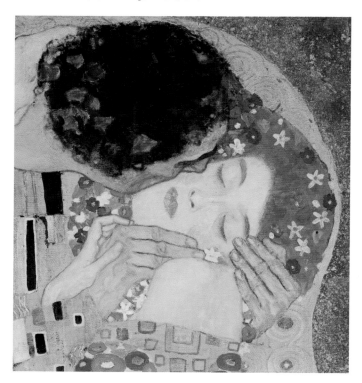

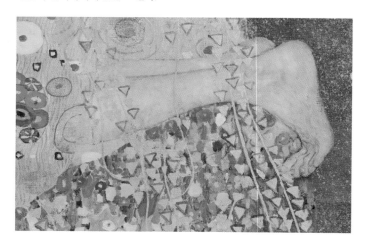

황금을 사용하는 클림트의 기법은 아마도 금세공사였던 아버지의 직업으로부터 영향을 받았을 것이다. 그는 무광택의 물감, 반짝이는 금박, 은박 및 은사를 사용해 어떤 부분은 생생하고 입체적으로 표현하고, 어떤 곳은 밋밋하고 평평하게 보이게끔 연출했다.

④ 영향

클림트는 금박을 사용해 중세 시대의 회화, 태피스트리, 채색 필사본, 초기의 모자이크를 떠올리게 한다. 또한, 그가 그린 의상에 도드라지는 원형 패턴은 켈트족(셀틱) 및 청동기 시대 예술과 비슷하다. 단순하고 독특한 구성과 평평해 보이는 부분은 일본 판화의 영향을 보여준다. 그의 접근 방식은 특히 아르 누보 옹호자들 사이에서 큰 호응을 얻었다.

⑤ 구도

사각형 캔버스의 정중앙에 놓인 두 인물은 포옹을 통해서 하나가 된다. 그들의 머리를 둘러싸고 있는 금색 물결 배경은 여인의 뒤로 이어진다. 안락의자 또는 종을 표현한 것이거나 단순히 두 인물을 더욱 부각하기 위한 장식적인 배경 효과일 수 있겠다. 클림트는 그들 사이에 어떠한 틈도 허용하지 않으면서 두 연인을 하나의 완전체로 묘사하여 친밀감을 자아낸다.

⑥ 팔레트

클림트는 넓고 납작한 붓을 사용하여 온색 계열의 암갈색으로 배경을 칠한 후 평면의 느낌을 더 살렸다. 그리고 두 인물과 잔디를 보완하기 위해 반짝이는 금가루를 뿌렸다. 이 작품에서 클림트는 금가루, 금박, 은박뿐만 아니라 연백, 아연백, 레몬 옐로, 알리자린 크림슨, 에메랄드그린, 비리디언, 세룰리안 블루, 아이보리 블랙 등 광범위한 색상을 사용했다.

테오도라 황후와 수행자들
Empress Theodora and Her Attendants

작가 미상, 547, 유리와 금, 264×365cm, 이탈리아, 라벤나, 산 비탈레 성당

1903년에 다녀온 이탈리아 여행에서 직접적인 영향을 받은 클림트는 라벤나의 산 비탈레 성당(Basilica di San Vitale)에서 봤던 비잔틴 예술을 본받기 위해 자신의 작품에도 금과 은 그리고 표면 장식을 추가하기 시작했다. 교회 건축물들은 비잔틴 건축과 모자이크 작품들을 잘 보존한 가장 중요한 사례로 꼽힌다. 건축물의 모든 표면은 반짝이는 모자이크로 조밀하게 장식되어 있다. 눈에 띄게 평평하면서 2차원적인 모자이크의 풍부한 색감과 금색 배경 및 보석으로 뒤덮인 인물들은 그의 화풍에 가장 막대한 영향을 미쳤다.

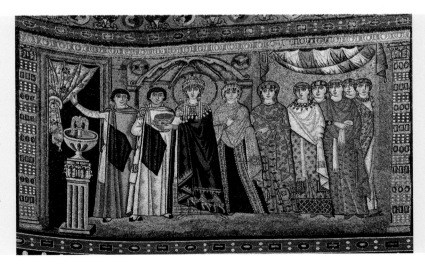

모리츠부르크의 목욕하는 사람들

Bathers at Moritzburg

에른스트 루트비히 키르히너

1909-26, 캔버스에 유채, 151×199.5cm, 영국, 런던, 테이트 모던

에른스트 루트비히 키르히너(Ernst Ludwig Kirchner, 1880-1938)는 브뤼케(Die Brücke), 즉 다리파(독일 표현주의 화파-역자 주)의 주요 구성원으로, 독일에서 가장 영향력 있는 표현주의자 중 한 사람으로 꼽힌다. 그는 세계의 불안한 상황이 야기한 공포와 불안의 결실로 강렬하면서도 불편한 그림, 판화와 조각을 창작했다.

독일 바이에른에서 태어난 키르히너는 1901년 드레스덴 공업대학에서 건축을 공부하기 시작했으나, 1905년에 건축과 동료 프리츠 블라일(Fritz Bleyl, 1880-1966), 카를 슈미트-로틀루프(Karl Schmidt-Rottluff, 1884-1976), 에리히 헤켈(Erich Heckel, 1883-1970)과 함께 다리파를 창설한다. 다리파는 전통 아카데미 예술은 뒤로하고 과거 예술과 현대적인 생각들을 이어주는 '다리' 역할을 목표로 한 미술 단체였다. 다리파 예술가들은 정제되지 않은 붓 자국, 과장되고 강렬한, 비자연적 색채의 사용으로 극단적인 감정들을 표현했다. 그러다 제1차 세계대전 당시 독일군으로 참전한 키르히너는 이후 신경쇠약으로 고통을 받다가 회복을 위해서 스위스로 이주했다. 처음에 존경을 받던 그의 작품들은 1937년 이후 나치 정권에 의해 '퇴폐' 예술로 낙인찍히게 됐고, 그 이듬해 키르히너는 자살을 했다.

이 작품에서 키르히너의 표현주의 접근 방식은 특히 연속성이 있으며, 혼합되지 않은 색상과 단순화된 형태의 평면 영역은 고갱과 마티스, 뭉크의 영향을 받았음을 보여준다.

베를린 거리 풍경 Berlin Street Scene

에른스트 루트비히 키르히너, 1913, 캔버스에 유채, 121×95cm, 미국, 뉴욕, 노이에 갤러리

현란한 색채, 들쭉날쭉한 윤곽선, 가면 같은 얼굴, 거칠게 칠한 유화 및 왜곡된 원근법은 악몽 같은 전쟁 전 베를린의 민낯을 보여준다. 그림 속 두 여인의 자신감 넘치는 걸음걸이와 깃털이 달린 화려한 모자는 그들이 매춘부라는 것을 드러낸다. 동시에 남자들은 그들에게 접근하기 전에 상황이 괜찮은지 은밀하게 주변을 살핀다.

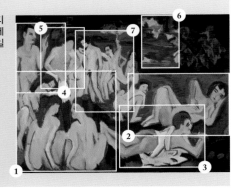

② 낙원

1909-11년 사이에 키르히너와 다리파 일부 구성원들은 여름마다 정기적으로 독일 드레스덴 근처의 모리츠부르크 호숫가를 방문했다. 그들의 여유로운 공동생활에는 나체 상태로 하는 목욕 및 일광욕, 스케치 등이 포함되었는데, 이는 당시 독일에서 인기를 끌었던 자연 예찬론을 잘 반영하고 있다. 이러한 여행들은 이 작품처럼 키르히너의 다양한 유화 작품과 스케치의 주제가 됐다.

① 원시적 형식

키르히너는 문명의 이면에 강력한 힘이 존재하고 있고 예술은 그것을 드러내는 방법이라고 믿었다. 이런 이유로 그는 단순화된 형태와 가면 같은 얼굴 등 자신만의 '원시적인 형식'을 만들었는데, 사실주의적 표현에 대한 시도보다 더 직접적인 것으로 여겨졌다. 이와 같은 새로운 방식으로 그림을 그리면서도 그는 자신의 작품세계가 뒤러, 그뤼네발트와 대 루카스 크라나흐(Lucas Cranach the Elder, 1472-1553)의 전통적인 독일 예술의 계보를 잇는다고 보았다.

③ 왜곡된 원근법

이 작품은 키르히너가 고갱의 목가적이고 원시적인 스타일의 타히티 작품에 매료되었음을 잘 보여준다. 기존의 직선 원근법을 거부하는 키르히너는 이 작품에서 인물들을 각기 다른 크기로 표현했으며, 겹치기도 하고, 때로는 화면과 같은 눈높이로, 어떤 부분에서는 후퇴하는 것처럼 배치해서 그렸다. 그의 회화적이고 율동적인 선들은 왜곡된 원근법을 이용하여 이 작품의 구성을 실제 삶의 원색적이고 주관적인 모습들로 채운다.

④ 나무 옆에 서 있는 남자

작품 왼편, 한 손을 나무에 기댄 채 서 있는 남자는 휴식을 취하며 자연을 즐기고 있는 주변 사람들을 관찰하고 있다. 중심 장면에서 소외된 채 그는 두 선이 만나는 접점에 서 있다. 한 선은 물에서부터 나무까지 이어지고, 다른 선은 작품의 전면에 형성된다. 이 고독한 인물은 키르히너의 자화상으로 추정된다.

⑥ 색채

야수주의로부터 영감을 받은 키르히너는 연속적이고 혼합되지 않은 색상을 빈번히 사용하여 평면을 그렸다. 이 작품에서 노랑, 주황, 초록, 파랑, 갈색 계열의 색조는 주로 조화와 생기를 더해주는 요소로 사용되었다. 그 외에 키르히너의 팔레트에는 연백색과 레몬 옐로, 프러시안블루도 볼 수 있다. 사실 이 작품은 1910년에 이미 거의 완성이 됐지만, 키르히너는 1926년까지 일부 색상을 더욱 밝게 함으로써 작품을 부분적으로 수정했다.

⑤ 누드

키르히너는 그림을 그리는 일과 드로잉은 본능적인 것이라고 생각했다. 그렇기 때문에 이 작품의 누드를 그릴 때 망설임 없이 본능적으로 그림을 그렸다. 그림 속 인물들은 전문적인 모델은 아니었으나 키르히너와 어울리는 무리의 사람들이었다. 그는 관습을 깨고 인물들을 자유롭게 그려냈지만, 앵그르와 들라크루아, 르누아르 같은 예술가들이 앞서 그랬던 것처럼 누드의 한 장면을 그림으로써 사실상 이미 확립된 관습을 따르고 있었다.

⑦ 표현

키르히너의 즉흥적인 붓질, 대략 그린 인물들 그리고 대담한 색상은 조화를 이루면서 특정한 기분과 분위기를 표현한다. 그와 다른 다리파 예술가들은 종종 함께 그림을 그리기 위해 이젤을 꺼내 왔다. 키르히너는 정적인 인물보다 주로 동적인 인물들을 묘사했는데, 이것이 인체의 생명력을 더욱 잘 표현해준다고 생각했다. 추후에 그는 더 대담하고 강렬한 붓질로 이 느낌을 한층 더 살렸다.

그늘에서 In the Shade

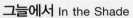

앙리 에드몽 크로스, 1902, 캔버스에 유채, 113.5×146cm, 개인 소장

앙리 에드몽 크로스(Henri-Edmond Cross, 1856-1910)는 조르주 쇠라의 점묘주의를 계승했으며, 그의 친구인 폴 시냐크와 함께 이 양식의 다음 단계로 불리는 신인상주의의 중요한 역할을 담당하는 예술가가 됐다. 크로스는 1884년에 쇠라를 만났지만, 그 이후로 몇 해가 지나도 점묘주의의 기술을 사용하지 않았다. 색상은 그에게 특별히 중요한 요소였는데, 이 작품만 보아도 그가 생생하고 특정한 색을 작은 자국처럼 나란히 그려서 생동감을 살리기 위해 얼마나 공을 들였는지 알 수 있다. 크로스는 1904년에 한 전시회에서 그의 작품을 본 키르히너에게 강력한 영향력을 끼쳤지만, 마티스와 야수주의에게도 엄청난 영향력을 행사했다. 〈그늘에서〉는 〈모리츠부르크의 목욕하는 사람들〉에 직접적인 영향을 미쳤다고 할 수 있겠다.

코사크인

Cossacks

바실리 칸딘스키

1910-11, 캔버스에 유채, 94.5×130cm, 영국, 런던, 테이트 모던

추상미술의 개척자라고 불리는 바실리 칸딘스키(Wassily Kandinsky, 1866-1944)는 화가, 목판화가, 석판화가, 선생이자 이론가였다. 신지학(theosophy)의 철학으로부터 영향을 받은 칸딘스키는 음악과도 부합하는 색상과 형태 사이의 관계를 형성하여 외관상으로 보이는 것 그 이상으로 영성을 표현하고자 했다.

칸딘스키는 모스크바에서 태어났다. 법과 경제학을 공부하다가 독일 뮌헨에서 안톤 아즈베(Anton Azbé, 1862-1905) 및 뮌헨 미술 아카데미의 프란츠 폰 슈투크(Franz von Stuck, 1863-1928)를 사사하며 미술교육을 받았다. 1901년에 그는 예술가 집단 팔랑스(Phalanx)의 창립 구성원이 된다. 그는 1906년부터 1908년까지 유럽 전역을 여행하면서 러시아 민속미술과 동화에서 영감을 받아 그림과 목판화를 제작하였고, 자연을 바로 재현하여 그린 풍경화 연구에 주력했다. 뮌헨으로 돌아온 후에 칸딘스키는 점차 야수주의 양식의 색상 대비를 사용하며 자신의 작품에서 구상주의적인 요소들을 제거하기 시작했다. 1910년에 쓴 논문 「예술에서의 정신적인 것에 대하여(Concerning the Spiritual in Art)」에서 그는 자신의 작품이 관람자들의 감정을 불러일으키게 하고 싶었다는 것을 설명했다. 이듬해 그는 프란츠 마르크(Franz Marc, 1880-1916)와 함께 표현주의 예술가 집단 청기사파(Der Blaue Reiter)를 결성했다. 1914년부터 1921년까지 러시아에서 거주한 후 독일로 돌아온 그는 1922년에 바우하우스 교수로 임명됐다. 이 작품은 그저 색과 선의 배열을 통해서도 추상적인 이미지가 영적이고 감정적인 가치를 전달할 수 있다는 그의 신념을 단적으로 잘 보여준다.

몇 개의 원 Several Circles

바실리 칸딘스키, 1926, 캔버스에 유채, 140.5×140.5cm, 미국, 뉴욕, 솔로몬 R. 구겐하임 미술관

칸딘스키는 러시아 절대주의와 구성주의 예술가들과 교류하고 바우하우스에서 일을 시작한 이후로 서로 겹치고 납작한 평면과 명확하게 묘사된 모양의 기하학적 형태를 강조하기 시작했다.

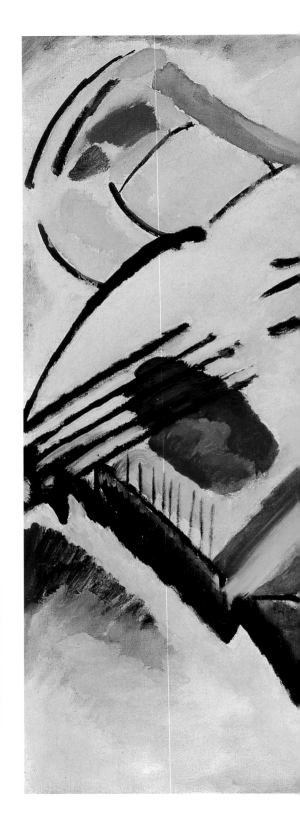

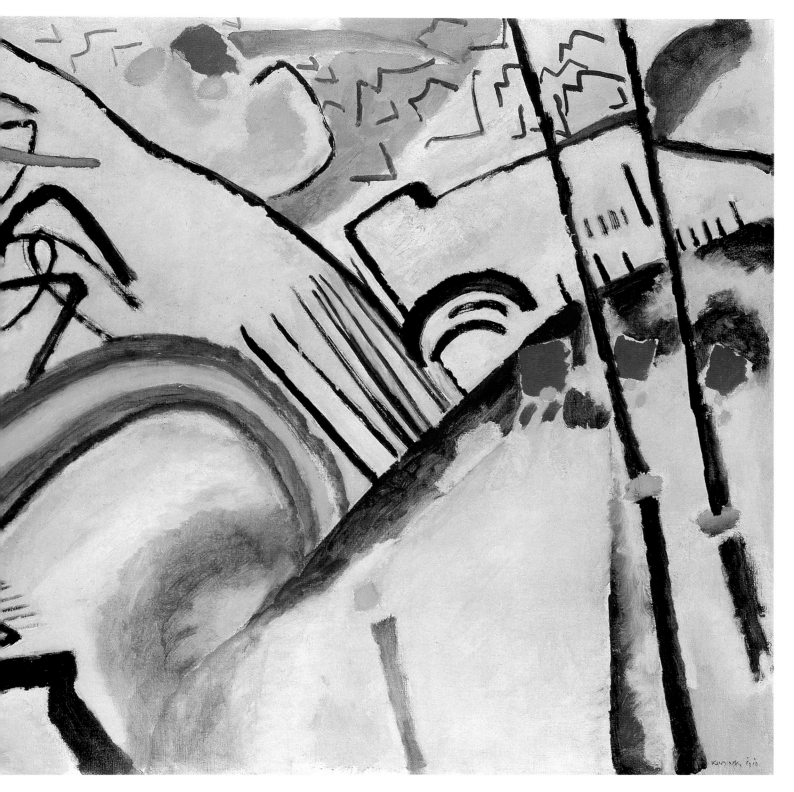

디테일

② 요새

푸른 언덕 너머 저 멀리, 흰색 바탕에 검은 물감으로 윤곽선을 간략하게 그린 요새가 희미하게 보인다. 요새 위로는 밑에서 일어나는 싸움에 흐트러진 새 무리가 하늘로 날아간다. 여기서 세부 묘사는 필요 없다. 이 작업은 실물을 재현하는 것이 아니라 단순히 일어난 사건들을 상기시켜주는 것일 뿐이다.

① 행진하는 코사크인들

이 작품은 칸딘스키가 제1차 세계대전 이전, 독일 뮌헨 근처에 살았을 적에 제작했다. 그가 표현주의에서 추상주의로 전환하는 과정에 있음을 보여준다. 일부 구상주의적 요소가 가미된 이 작품은 모호하게 비유적이며 코사크인(러시아 군인)들 사이의 전투를 그린다. 자세히 보면 크고 독특한 모피 모자를 쓰고 행진하는 코사크인 세 사람을 볼 수 있다. 두 사람은 길고 검은 창을 높이 들고 한 사람은 검에 기대어 서 있다.

③ 기병

그림의 왼쪽에는 한 기병이 있다. 수염이 난 이 코사크인은 크고 빨간 모피 모자를 착용하고 상대방을 공격하기 위해 검을 휘두르고 있다. 단 몇 개의 획으로 기병과 검을 묘사하고, 밑에 있는 말은 오로지 물감이 잔뜩 묻은 붓의 끝자락으로만 표현했음에도 그 감정과 역동성이 충분히 전달된다. 두 기병은 서로 겹치듯 그려져 있다. 서로에게 대항하면서 두 마리 말의 다리 또한 뒤엉킨 사이, 상대편 기병을 향해 검을 휘두른다.

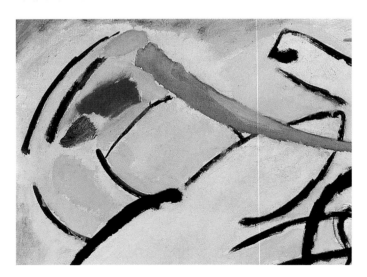

④ 무지개

말 아래로는 무지개가 계곡을 잇고 있다. 이것은 궁극적인 평화를 상징한다. 무지개 왼쪽에는 더 많은 보병들이 창을 들고 무리 지어 언덕을 올라 행진하는 모습을 그렸다. 빨간 구름은 총성 또는 유혈을 의미하는 것일 수도 있다. 여기서 칸딘스키는 기본 색상 세 가지와 흑백의 매우 제한적인 색상을 사용했지만, 본인이 원하는 바를 모두 이루었다.

⑤ 색채

칸딘스키는 여러 감각이 결합된 공감각 능력을 갖췄던 것으로 알려졌다. 즉, 색상이 소리로 들리거나 어떤 소리가 머릿속에 색상으로 보이는 상태를 말한다. 물론 이 현상은 이러한 간단한 설명보다 훨씬 복잡하지만, 칸딘스키에게 노란색은 마치 트럼펫과 고음의 팡파르와도 같았고, 옅은 청색은 플루트, 짙은 청색은 첼로, 밝은 빨간색과 주황색은 바이올린, 바이올렛 색상은 잉글리쉬 호른과 비슷한 소리 같았다. 검은색은 극적인 멈춤 같았고, 흰색은 '침묵의 조화'라 했다. 그는 색상에 대해서 영적인 의미를 부여하기도 했다. "파란색은 짙어질수록 그만큼 더 인간을 무한의 세계로 끌어들인다."라고 말한 것처럼 파란색은 그에게 가장 영적인 색상이었다.

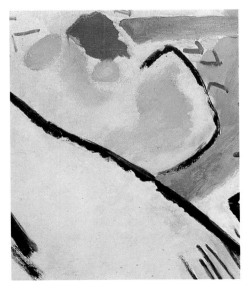

⑥ 객관적 추상화

이 작품은 형태가 왜곡되고 알아보기도 어렵지만, 충분히 묘사적이고 구상주의적이다. 이 단계에서 칸딘스키가 아직 완전히 순수한 추상화 단계로 넘어가지 않았다고 할 수 있다. 이러한 유형의 작업은 '객관적 추상화'로 일컬으며, 표현적 색상과 선의 배열이 가장 중요하면서도 구상주의적 요소가 여전히 남아 있는 것을 말한다. 칸딘스키가 어느 정도까지 완전한 비구상주의, 즉 추상주의를 추구했는지는 모호하다. 이 작품이 지녔던 다양한 제목에서도 이것이 잘 나타난다. '즉흥 17'부터 '구성 4를 위한 습작', '전투'를 거쳐 최종적으로 '코사크인'이 됐다.

푸른 말ㅣ Blue Horse I

프란츠 마르크, 1911, 캔버스에 유채, 112.5×84.5cm, 독일, 뮌헨, 렌바흐하우스 시립미술관

1911년 칸딘스키와 프란츠 마르크는 뮌헨에서 청기사파를 결성한다. 이 모임은 추상적인 형태와 생동감 있는 색채에 대한 관심을 공유하는 화가들의 비공식적인 단체로, 색상에 영적 가치와 당대의 부정부패 그리고 물질주의에 대항할 수 있는 힘이 있다고 믿었다. 연관된 다른 예술가로는 파울 클레(Paul Klee)와 아우구스트 마케(August Macke)가 있다. '청기사파'라는 명칭은 칸딘스키의 1903년 작품을 일컫기도 하며, 일반적으로 칸딘스키와 마르크의 그림에 자주 등장하는 말과 기사를 가리킨다. 그들에게 말은 자유와 권력 그리고 쾌락을 상징하는 반면, 청색은 특별한 영적 의미를 지녔다. 이 화파는 제1차 세계대전의 시작과 함께 와해 됐지만, 표현주의 예술은 그 이후로도 독일에서 널리 퍼졌다.

나와 마을

I and the Village

마르크 샤갈

1911, 캔버스에 유채, 192×151.5cm, 미국, 뉴욕 현대미술관

마르크 샤갈(Marc Chagall, 1887-1985)은 실제보다 감정과 시에 의한 연상을 바탕으로 자신의 작품을 구상했다. 먼 기억 속의 추억들을 화려한 색채와 비유를 사용하여 자신의 고국인 러시아의 민속미술을 떠올리게 했다. 마르크 샤갈의 본명은 모이셰(모세스) 세갈(Movsha (Moses) Shagal)로, 러시아 제국의 변방에 사는 가난한 가정에서 태어났다. 그는 97세까지 살면서 파리파(School of Paris, 에콜 드 파리)의 마지막 생존 구성원이 됐다.

유대인이었던 샤갈의 배경은 향후 그림, 책 삽화, 스테인드글라스, 무대 세트, 도자기, 태피스트리 등을 아우르는 그의 예술 활동에 영향을 미치는 중요한 요소가 됐다. 비텝스크(현 벨라루스)에서 태어난 샤갈은 첫 미술 수업을 지역의 초상화가였던 예후다 펜(Yehuda Pen, 1854-1937)에게 받는다. 1907년부터 1910년까지 샤갈은 상트페테르부르크의 황실 미술학교를 다녔다. 그 이후 발레 뤼스(Ballets Russes)의 이국적이고 풍부한 색감의 무대 세트와 의상 제작으로 유명한 레온 박스트(Léon Bakst, 1866-1924)의 지도를 받게 된다. 박스트는 자신이 가장 아끼는 애제자로 샤갈을 꼽았는데, 어떤 과제를 내주면 샤갈은 신중하게 경청한 후 완전히 다른 것을 창작했다고 한다.

1911년부터 1914년까지 파리에 살고 있던 샤갈은 사람의 마음을 움직이는 환상적인 작품을 그리면서 아폴리네르(Apollinaire), 로베르 들로네(Robert Delaunay, 1885-1941), 아메데오 모딜리아니(Amedeo Modigliani, 1884-1920), 앙드레 로트(André Lhote)와 교류했다. 그는 1914년 러시아로 돌아간 후 제1차 세계대전 동안 그곳에 머물렀다. 1915년에 벨라 로젠펠트(Bella Rosenfeld)와의 결혼은 그의 예술에 지대한 영향을 주었다. 1917년 러시아에서 일어난 시월혁명 이후 그는 일련의 관리 및 교육적 일자리와 일부 극장 디자인 작업을 받게 됐다. 1923년에 파리로 돌아온 샤갈은 미술상 앙브루아즈 볼라르(Ambroise Vollard)를 알게 되는데, 그는 샤갈의 성공에 중요한 역할을 한 인물이었다. 1930년대에 샤갈은 팔레스타인, 네덜란드, 스페인, 폴란드, 이탈리아를 방문했고, 제2차 세계대전 때는 미국으로 피난을 갔다. 그는 1948년에 결국 프랑스에 정착하게 된다.

샤갈은 자신의 작품 활동 중에 입체주의, 야수주의, 절대주의, 초현실주의에 이르는 다양한 화파를 접하면서 실험을 했고 자신만의 내러티브 접근 방식으로 해석을 가미했다. 1920년대 새롭게 등장한 초현실주의자들은 그를 받아들였지만, 샤갈의 꿈같이 몽환적인 화풍은 그들의 개념적인 주제와는 달랐다. 입체주의적 경향을 띠는 이 작품은 아이가 그린 그림을 연상시키지만, 어린 시절에 대한 샤갈의 추억을 그린 것이다.

하얀 십자가 White Crucifixion

마르크 샤갈, 1938, 캔버스에 유채, 154.5×140cm, 미국, 일리노이, 시카고 미술관

이 그림은 1930년대 유대인들이 유럽에서 겪은 박해와 고통을 받은 사실에 주목하기 위해 그리스도를 유대인 순교자로서 표현한 연작 중 첫 번째 작품이다. 여기서 샤갈은 그리스도의 로인클로스(허리에 두르는 간단한 옷-역자 주)를 탈리스, 즉 유대인이 기도 때 어깨에 걸치는 숄로 대체함으로써 그의 유대인다움을 강조했다. 이와 마찬가지로 가시 면류관은 두건으로 대체됐다. 십자가 주변에 그려진 여러 삽화 일러스트들은 현대 유대인들이 독일 나치에게 박해를 받는 여러 장면을 보여준다.

디테일

❷ 초록색 얼굴의 남자

모자를 쓴 초록색 얼굴의 남자는 맞은편에 있는 염소를 바라보고 있다. 그의 옆에는 정교회 교회에 인접한 집들이 나란히 있고, 낫을 들고 검은 옷을 입은 남자 앞에는 거꾸로 서 있는 여성 바이올리니스트가 있다. 샤갈은 이 그림이 '나와 나의 출생지와의 관계를 보여주고 있다.'라고 말했다.

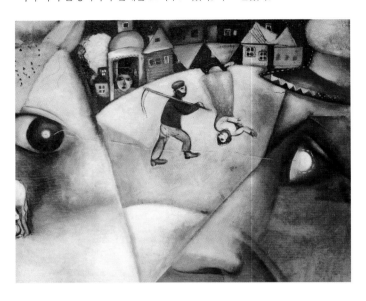

❶ 염소

이 그림은 입체주의와 야수주의의 영향을 모두 나타내는 작품으로, 샤갈이 삼촌의 농장을 방문하여 모든 동물의 이름을 외우던 어린 시절을 추억하면서 그린 것이다. 큰 염소의 뺨에 작은 염소의 젖을 짜고 있는 장면이 그려져 있다. 염소는 유대교의 속죄일을 의미하는 성경의 상징이기도 하다. 구약 성경에 따르면 유대인들은 매해 같은 날에 염소의 목에 빨간 리본을 묶은 후 그 염소를 광야로 내보내 희생물로 바쳤다고 한다.

❸ 나무

이 나무는 샤갈이 자주 다뤘던 신비함을 나타내는 상징 중 하나다. 많은 문화권에서 매우 중요한 의미를 지닌 '생명의 나무'를 그린 것이다. 그는 '(나의) 환상적인, 상상력이 풍부한 스타일은 시간이 지남에 따라 점점 희미해지는 것이 아니라, 어린 시절의 추억이 나의 상상력에 의해 형성되고, 재구성되는 덕분에 가능한 것이다.'와 같이 설명했다.

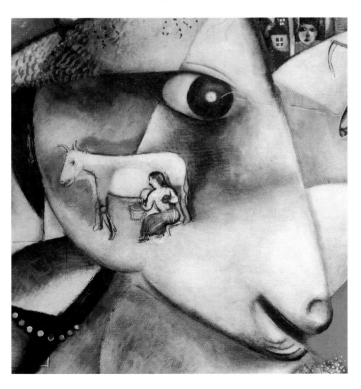

샤갈은 현대의 선구적 요소를 입체주의, 상징주의,
야수주의, 초현실주의의 초기 형식에서 따와
자신의 풍부한 유산에서 기인한 다채로운
색채와 개인적 해석과 조합하여 널리 인기를 끄는
새로운 스타일을 개발했다.

❹ 상상력

샤갈의 작품에서 다양한 현대미술 운동의 화파를
떠올리게 하는 요소를 발견할 수 있지만, 언제나
지배적으로 나타나는 것은 그의 풍부한 상상력이
다. 그의 친구 아폴리네르는 이러한 이미지를 '초
자연적' 그다음으로는 '초현실적'이라고 했는데,
이것은 이후 초현실주의 운동의 명칭이 됐다. 상
상력에 의한 샤갈의 형상화와 접근 방식은 이 운
동에 지대한 영향을 미쳤다.

❺ 색채

이 그림에서 시선을 사로잡는 가장 매혹적인 요
소 중 하나는 환상적인 순간을 포착하기 위한 색
상의 역동적인 사용이다. 이 작품을 그릴 때 샤갈
은 막 파리에 도착했는데, 밝은 색채와 보색으로
입체주의 스타일의 '순수한 회화'를 제작하는 로
베르 들로네와 친구가 됐다. 그의 영향으로 샤갈
또한 생생하게 배치되는 색상을 사용하기 시작
했다. 그러나 샤갈은 자신만의 감정에 대한 표현
과 상징주의를 강조하기 위해 색채 이론을 사용
했다.

❻ 비율의 변화

샤갈의 많은 작품들은 입체주의의 해체된 평면
으로부터 영감을 받아 각진 선과 형태로 구성된
다. 그러나 이 작품에서 샤갈은 비율의 변화로 이
루어진 패치워크라고 할 수 있는, 향수를 자극하
고 우화적인 이야기를 만들기 위해서 형태를 더
욱 부드럽고 겹쳐서 표현했다. 그는 "입체주의 화
가에게 회화란 특정한 질서에 따라 다양한 형태
로 덮인 표면이다. 나에게 회화란 어떤 대상의 표
상으로 덮인 표면이다… 이때 논리와 일러스트는
아무런 의미가 없다."라고 말했다.

'불새'를 위한 발레 의상(부분)
Costume for the Firebird

레온 박스트, 1913, 보드 위 종이에 메탈릭 페인트, 구아슈, 수채
물감, 연필, 67.5×49cm, 미국, 뉴욕 현대미술관

러시아 출신의 레온 박스트는 점차 상상력과 연극
성이 부족해지는 19세기의 사실주의 무대예술에 반
기를 들었다. 이 작품은 1909년 세르게이 디아길레
프(Sergei Diaghilev)가 조직한 선구적 발레단 발레 뤼스
를 위해 제작된 디자인 중 하나다. 1913년 발레 작품
'봄의 제전(The Rite of Spring)'을 위한 것이다. '불새'라
는 신비로운 캐릭터에 매료된 박스트는 러시아 민화
로부터 영감을 받아 자신이 사랑하는 상징주의, 물결
모양의 부드러운 곡선, 호화스러운 에로티시즘과 혼
합했고, 러시아 민속미술과 입체주의를 동시에 떠올
리게 하면서 생동감이 없는 이미지를 담았다.

기타를 든 남자

Man with a Guitar

조르주 브라크

1911-12, 캔버스에 유채, 116×81cm, 미국, 뉴욕 현대미술관

피카소와 협업을 통해 조르주 브라크(Georges Braque, 1882-1963)는 큐비즘(입체주의) 운동의 발전에 앞장서게 됐다. 브라크는 회화에 최초로 장식가들의 기법을 도입하고 순수미술에 의외의 자재를 사용하는 것을 처음 제안한 예술가로 꼽히기도 한다.

브라크는 파리 근교에 있는 아르장퇴유에서 태어났지만, 르아브르에서 자랐다. 자신의 아버지처럼 도장공과 장식가가 되기 위한 교육을 받으면서 저녁에는 드로잉과 회화 수업을 받았다. 1902년에 그는 파리로 이사하여 다양한 예술학교에서 공부했다. 1905년 살롱 도톤전을 방문한 후 브라크는 이듬해 앵데팡당전에 자신의 야수주의적 작품을 출품했다. 1907년 브라크는 폴 세잔의 회고전과 피카소의 스튜디오에서 본 그의 신작 〈아비뇽의 처녀들(Les Demoiselles d'Avignon)〉에 매료됐다. 야수주의의 활력을 버리고, 브라크와 피카소는 단일 캔버스에 다시점(多視點)을 제안하는 새로운 형태의 회화를 그리기 시작했다. 1908년에 미술평론가 루이 보셀은 조롱하듯이 브라크의 작품 〈에스타크의 집〉(오른쪽)이 '희한한 큐브(입체)'로 구성되어 있다고 설명했는데, 이것이 바로 '큐비즘'의 탄생이 됐다.

브라크와 피카소는 자신들의 접근 방식이 기존의 직선 원근법을 추구하는 전통보다 3차원의 세계를 2차원의 매개체에 더 분석적으로 나타낸다고 생각했다. 그럼에도 불구하고 이 작업의 결과로 탄생한 작품들을 한 번에 이해하기란 쉽지 않았기에 브라크는 해석을 돕고자 자신의 작품에 스텐실로 문자와 번호를 새기기 시작했다. 이 단계를 분석적 입체주의(Analytical Cubism)라고 일컫는다. 1912년부터 두 예술가는 일종의 콜라주 기법인 파피에 콜레(Papier collé)로 실험을 하게 됐는데, 브라크는 다른 오브제와 재료의 다양한 조각들을 캔버스에 붙임으로써 이 기법을 한층 더 발전시켰다. 그는 물감과 모래를 섞어 질감을 살리고, 대리석과 나뭇결 표현을 위해 장식가 교육에서 배운 트롱프뢰유 기법을 적용했다. 이 단계는 종합적 입체주의(Synthetic Cubism)에 해당한다. 비록 피카소가 1914년에 입체파를 떠났지만, 브라크는 작가로 활동하는 동안 입체주의 실험을 계속했다. 차분한 색상을 사용한 브라크의 이 작품은 분석적 입체주의 시기의 한 작품이다. 색상, 레이어 및 해체된 평면이 매우 유사해 작품의 판독이 쉽지 않다.

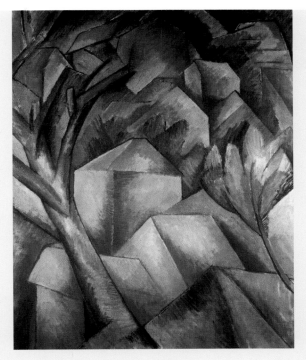

에스타크의 집 Houses at L'Estaque

조르주 브라크, 1908, 캔버스에 유채, 73×60cm, 스위스, 베른 시립미술관

이 작품은 마르세유 근처 어촌의 집들을 보여준다. 이 그림은 미술평론가 루이 보셀이 '큐브'로 구성되어 있다며 빈정거렸던 브라크의 작품 중 하나다. 이로 인하여 '큐비즘' 운동의 이름이 탄생했다. 폴 세잔의 작품에 대한 직접적인 반응으로 브라크는 바로 눈앞에 보이는 대상들을 서로 겹쳐진 일련의 평면으로 압축했다. 그해 브라크는 이 주제로 여섯 개의 작품을 완성하여 앙리 마티스가 심사위원으로 속해 있던 살롱 도톤전에 출품했는데, 모두 거절을 당하고 말았다. 이러한 브라크의 접근 방식은 현대미술 운동의 진정한 첫 시도로 여겨지며 20세기 통틀어 가장 중요한 움직임에 속하기도 한다.

디 테 일

② 기타

예술가와 작가들이 모여 새로운 사상들을 교환하고, 음악가와 무용수들이 활동했던 20세기 초 파리의 활기찬 카페 문화로부터 직접적으로 영감을 받은 브라크는 해체된 이미지 사이로 보이는 기타를 연주하는 한 남자를 묘사했다. 식별하기는 어렵지만, 기타의 목, 곡선 무늬, 몸통과 줄은 구별할 수 있다. 쪼개진 이미지는 플라멩코의 빠른 리듬을 전달하기도 한다.

① 못과 밧줄

그의 분석적 입체주의 단계의 일환으로, 브라크는 회화에서 공간과 깊이를 묘사하는 일반적인 방법에 도전장을 내밀기 위해서 다양한 방식의 묘사 기법을 실험했다. 그러나 이것은 종종 이미지들의 판독 불가를 의미하기도 했다. 실제로 브라크의 의도는 관람자들이 궁금증을 갖게 하는 것이었다. 브라크는 자신의 작품을 통해 전통적인 회화의 지향점은 무엇인지, 그 자체로서 너무 진지하거나 어렵게 생각하지 않아도 된다는 것을 관람자들이 깨달았으면 했다. 이에 실물을 그대로 옮겨 놓은 듯한 못과 밧줄(작품 왼쪽 상단)처럼 다양한 이미지의 단서들을 심기 시작했다.

③ 남자

기타를 연주하는 남자는 카페의 어두운 후미에 배치되어 있다. 일부만 묘사된 데다 모두 비슷한 색채로 표현되어 남자의 형상은 마치 암호화되어 있는 듯하다. 그럼에도 불구하고 남자의 손가락이 기타의 목 부분을 쥐고 있는 것을 알아볼 수 있다.

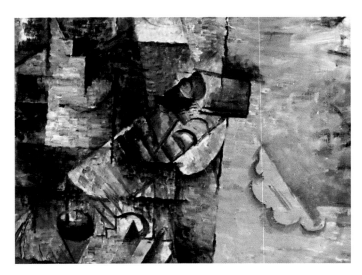

314 　기타를 든 남자

브라크 또한 세잔을 따라 정물화에 집중했다. 안료의 선택, 비슷한 화풍과 주제 선정에 있어서 피카소와 많은 유사점이 있었지만, 브라크는 피카소와 달리 온전히 회화의 공간과 구성에 관심이 있다고 밝힌 바가 있다.

④ 팔레트

해체된 평면이 더 복합해질수록, 브라크는 자신이 사용하는 팔레트 색상의 가짓수를 줄였다. 모든 색상의 색감을 죽여서 칙칙한 회색과 갈색 계열로 전환했다. 이러한 흙 색조는 유기적인 느낌을 만들었다. 인물, 기타 및 배경에 같은 색상을 사용함으로써 브라크는 작품 전체가 어우러지도록 작업했으며 움직임과 소리까지 연출했다.

⑤ 공간

이 작품에서 브라크는 환영적 원근법(Illusionistic perspective), 단축법, 모델링 및 색상을 포함한 모든 전통적 회화 방식과 연관된 수식어로부터 구애받지 않는다. 이에 대한 대안으로 그는 회화 공간을 새로운 방식으로 연출한다. 그는 설득력 있는 3차원적 공간의 환영을 만드는 동시에 관람자의 시선을 다시 평평한(2차원) 회화의 표면으로 돌린다.

⑥ 구성 요소

브라크는 대상을 기하학적 구성 요소로 압축하는 동시에 관람자에게 기타 연주자에 대한 다른 관점들을 보여준다. 이로써 그들이 보고 있는 것을 이해하도록 독려해본다. 한 캔버스에 각기 다른 각도로 그림을 그림으로써 그는 모든 구성 요소를 평면으로 쪼개어 모호하면서도 역동적인 이미지를 만든다.

⑦ 빛

브라크는 볼륨을 납작하게 표현하고 이를 뾰족한 각과 거의 인식할 수 없는 곡선으로 압축된 기하학적 형태로 그리면서 윤곽선을 부러뜨렸다. 그에 따라 브라크는 빛의 각도 또한 조정해야만 했다. 이 작업을 성공적으로 수행함과 동시에 자신이 사용하던 물감의 질감을 원 없이 최대한 활용하여, 각지고 단절된 붓질로 만든 표면까지 조화롭게 통일시켰다.

비베뮈 채석장 The Quarry at Bibémus

폴 세잔, 1895년경, 캔버스에 유채, 65×81cm, 독일, 에센, 폴크방 미술관

폴 세잔이 공간과 깊이에 대한 환영을 만들기 위해 관습적으로 사용된 직선 원근법을 외면한 것이 브라크에게는 동기부여가 됐고, 입체주의 운동의 시초를 만든 계기가 됐다. 세잔은 원근법이 만든 환영, 즉 착각이 회화의 평면을 부정한다고 믿었다. 그렇기에 그는 2차원적 표면의 색상 구축과 배열을 더욱 강조하여 표면에 의미를 더 부여하고자 했다. 프랑스 엑상프로방스에 위치한 세잔의 집 근처에 있던 비베뮈 채석장은 이 개념을 더 탐구하기 위해 세잔이 만든 여러 작품의 모티프가 됐다. 이 작품은 그가 처음으로 절벽을 묘사한 그림으로 알려졌다. 세잔은 큰 수직의 절벽을 파스텔톤의 주황색으로 칠했는데, 이는 윗부분에 희미한 띠를 만든 자줏빛의 파란 하늘과 대조를 이룬다. 저 멀리 흐릿한 초록색 나무들이 지평선을 형성한다.

공간에서의 독특한 형태의 연속성

Unique Forms of Continuity in Space

움베르토 보초니

1913, 청동, 높이 111.5cm, 이탈리아, 밀라노, 노베첸토 미술관

1909년 밀라노에서 미래주의(Futurism)라는 새로운 예술 운동이 형성되는데, 속도와 기술, 기계, 젊음, 폭력에 열광하는 여러 예술가들이 주축이 됐다. 미래주의자들은 혁신이 가득한 새로운 세계의 도래를 기다렸다. 그들은 박물관과 도서관 같은 기관은 불필요하고 이탈리아의 고전적인 과거는 단지 현대적인 강국으로서의 성장을 저해하는 장애물로 간주했다. 가장 저명하고 영향력 있는 미래주의자로 움베르토 보초니(Umberto Boccioni, 1882-1916)를 꼽을 수 있다. 그는 미래주의 운동과 관련된 많은 이론을 발전시키고, 역동적이면서 독창적인 회화와 조각을 제작했다.

1898년부터 1902년까지 보초니는 이탈리아 토리노에서 화가 자코모 발라(Giacomo Balla, 1871-1958)의 스튜디오에서 그림을 배웠다. 1907년에 그는 밀라노에서 자신에게 많은 영감을 주는 상징주의 시인이자 이론가 필리포 토마소 마리네티(Filippo Tommaso Marinetti)를 만나게 됐다. 마리네티는 1909년에 프랑스 일간지 「르 피가로(Le Figaro)」의 1면에 「미래주의 선언」을 최초로 발표했다. 보초니는 마리네티의 문학 이론을 시각예술로 옮겼으며, 이듬해 다른 예술가들과 함께 1910년에 「미래주의 화가 선언」과 「미래주의 회화의 기술 선언」을 발표했다. 같은 해 그는 발전하는 도시의 모습을 찬양하는 역동적 작품 〈도시가 일어나다〉(오른쪽)를 그렸다. 1912년 파리를 방문한 이후 보초니는 입체주의에 크게 영향을 받아 3차원을 활용하여 작업하게 된다. 그는 1913년 6월에 「미래주의 조각의 기술 선언」을 발표했으며, 다른 조각 작품과 더불어 〈공간에서의 독특한 형태의 연속성〉을 제작했다. 진보와 발전을 대표하는 이 조각은 공간을 뚫고 가며 속도와 움직임에 의해 공기역학적으로 변형된 사람의 인체를 나타낸다. 이 작품은 미래주의 운동의 꽃으로 꼽힌다.

미래주의자들은 시작부터 폭력을 찬미했고, 철저하게 민족주의적이었다. 「미래주의 선언」에 '우리는 세상의 유일한 위생법인 전쟁, 군국주의, 애국주의, 평화를 쟁취하는 자들의 파괴적인 제스처처럼 죽음을 감수할 만큼 아름다운 아이디어들을 찬양할 것이다.'라고 적혀 있다. 그리하여 실제로 이탈리아가 1915년에 제1차 세계대전에 뛰어들 때 많은 미래주의자들이 입대를 선택했다. 전투 중에 여러 사람이 전사했는데, 보초니 또한 1916년 낙마하면서 생을 마감했다. 많은 미래주의자들, 특히 중심에 섰던 보초니의 때 이른 죽음 때문에 결국 미래주의 운동은 오래가지 못하고 종식됐다.

도시가 일어나다(부분) The City Rises

움베르토 보초니, 1910, 캔버스에 유채, 199.5×301cm, 미국, 뉴욕 현대미술관

최초의 미래주의 그림으로 알려진 이 작품은 1911년 처음으로 미래주의 예술가들이 함께 전시한 '아르테 리베라(Arte Libera)'전(밀라노에서 열림)에 출품됐다. 일종의 추상미술 작품인 그림의 뒷배경에는 새로운 도시의 건설 현장이 묘사됐고, 전면에는 노동자들이 몸을 뒤틀면서 투쟁하는 거대한 말을 통제하려고 애쓰는 박진감 넘치는 장면이 펼쳐진다. 흐리고 소용돌이를 떠올리게 하는 효과는 미래주의자들이 그토록 찬미했던 활력 및 현대적 생활과 진보의 요소를 포용한다. 도시의 환경은 보초니의 작품들을 위한 기초가 됐다. 이 그림을 완성한 후 그는 보다 독창적인 미래주의 화풍을 형성하기 위해 입체주의의 요소를 수용하여 작품에 가미시켰다.

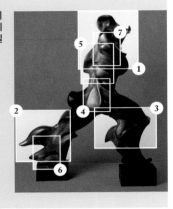

디테일

② 뒤쪽 다리

물이 흐르는 듯한 형태는 일종의 리드미컬한 근육의 에너지를 생성한다. 보초니는 '물리적 초월주의(physical transcendentalism)'라는 개념으로 자신이 추구하는 바를 설명하고자 했다. 이 조각의 첫인상은 매우 무거워 보이지만, 바닥에서 발을 떼는 모습은 가벼워 보인다. 브라질 상파울루대학교 현대미술관에 소장된 이 조각의 석고 원본은 차후에 만들어진 청동 조각보다 더 부드럽고 찰나 같으며, 미래주의와도 더욱 연관성이 있다. 후대의 미래주의 예술가들은 미래주의 작품을 미술관에 보존하는 것보다 파괴하는 욕망을 추구했기 때문이다.

① 머리

빠른 움직임의 영향으로 변형된 얼굴은 십자형이다. 머리는 투구처럼 보이는데, 이것은 임박한 전쟁을 낙관주의로 옹호하면서 반겼던 예술가들에게 매우 어울리는 요소이다. 활력 넘치는 조각 전체를 공기가 휘감으면서 연출된 움직임은 마치 불꽃 같다.

③ 앞쪽 다리

앞쪽 다리는 유동적으로 움직이며 넓적하다. 보초니는 진보의 개념을 나타내기 위해 몸의 역동성을 의도적으로 과장했다. 패스하려고 뛰어가는 축구선수의 모습을 보고 영감을 받은 보초니는 움직임의 '종합적 연속성(synthetic continuity)'을 묘사하는 것이 목적이었다.

보초니는 초기에 자코모 발라에게 점묘법을 배웠다. 그러나 1911년 미래파 동료였던 카를로 카라(Carlo Carrà, 1881–1966)와 함께 파리에서 활동하고, 브라크, 조각가 콘스탄틴 브랑쿠시(Constantin Brâncuși, 1876–1957), 알렉산더 아르키펜코(Alexander Archipenko, 1887–1964), 레이몽 뒤샹-비용(Raymond Duchamp–Villon, 1876–1918)과 같은 다양한 예술가들의 스튜디오를 방문한 후 그는 조각예술에 푹 빠지게 된다.

④ 표면

20세기 초 이탈리아에서 여전히 지배적이었던 고전 및 르네상스 양식에서 완전히 벗어나기 위해 보초니는 미래를 향해 힘차게 나아가는 인물을 창작했다. 물결 모양의 표면은 작품을 다른 각도에서 볼 때마다 마치 움직이고 변하는 것 같다.

⑤ 윤곽

보초니는 자신이 발표한 「미래주의 조각의 기술 선언」에서 미래주의 조각 작품들은 '원시적 순수성(primitive purity)'을 이루기 위해서 직선으로 만들어야 한다고 했다. 그러나 이 작품은 인물이 전진하면서 바람 또는 공기의 물리적 힘을 보여주며 사실상 역동적인 곡선의 윤곽으로 구성된다.

⑥ 재료

보초니는 자신의 선언문에서 조각의 재료 또한 단일 재료 또는 대리석이나 청동과 같은 전통적인 소재를 사용해서는 안 된다고 발표했다. 자신의 뜻대로 보초니는 여러 혼합 매체의 조각 작품을 만들었다. 이 작품은 석고형으로 만든 것이나, 보초니가 사망한 이후에 청동으로 다시 제작됐다.

⑦ (인체) 구조

누드 작품은 과거의 예술과 연관되어 있었기 때문에 미래주의자들에게는 금기시됐다. 누드를 그리고 물감을 칠하는 방법을 배웠던 보초니는 이 작품에서 자의적인 해석을 가미했다. 자유로이 인물의 팔을 제거했고, 뒤에서 돋아나는 작고 날개 같은 돌출을 도입했다.

아드리아나 비시 파브리(부분) Adriana Bisi Fabbri

움베르토 보초니, 1907, 캔버스에 유채, 52×95cm, 개인 소장

이 그림은 화가였던 보초니의 사촌 아드리아나 비시 파브리(1881-1918)를 그린 초상화이다. 보초니의 영향력으로 인해 그녀는 1911년 밀라노에서 처음으로 미래파 예술가들이 함께 참가한 '아르테 리베라'전에 참여했다. 그녀 또한 비슷하면서 쪼개진, 다채로운 접근 방식으로 에너지를 표출하는 그림을 그렸다. 미래주의자들 사이에 팽배했던 고유의 여성 혐오에도 불구하고 몇몇 여성 화가들은 미래파로서 활동했다. 그들은 기술에 대한 자신들의 견해와 부상하고 있던 입체주의에 대한 관심을 공유했다. 1912년 프랑스 예술가, 작가, 안무가 및 강사로 활동했던 발렌틴 드 생-프앙(Valentine de Saint-Point, 1875-1953)은 맹목적 쇼비니즘(chauvinism)을 담은 마리네티의 「미래주의 선언」에 대한 답으로 「미래주의 여성의 선언」을 발표했다.

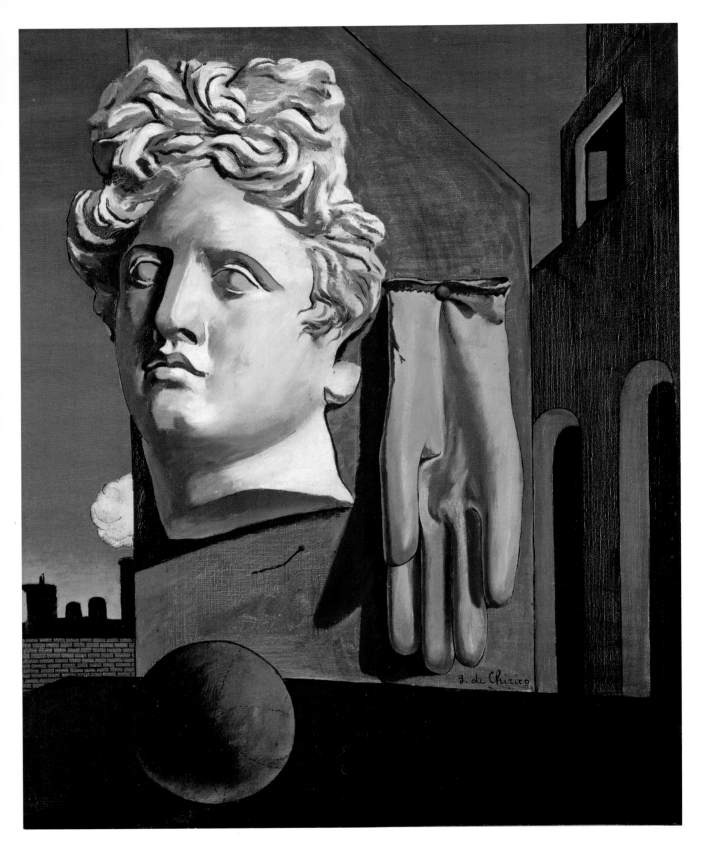

사랑의 노래

The Song of Love

조르조 데 키리코

1914, 캔버스에 유채, 73×59cm, 미국, 뉴욕 현대미술관

몽환적이고 극적인 관점, 작품과 관련성이 없는 오브제의 희한한 배치로 잘 알려진 조르조 데 키리코(Giorgio de Chirico, 1888-1978)는 초현실주의의 선구자였다. 또한, 그는 1920년대 유럽 전역에서 일어난 고전주의 부활의 움직임을 개척했던 인물이다. 제1차 세계대전 이전에 제작된 텅 빈 거리와 도시광장의 길고 으스스한 그림자로 인해 신비로워 보이는 그의 작품들은 메타피지카 회화, 즉 형이상학적 회화(Pittura Metafisica) 운동을 형성했다.

그리스에서 자라면서 데 키리코는 그리스 신화에 매료됐고, 이탈리아 부모로부터 영감을 받아 고전 예술과 건축에 대한 사랑이 각별했다. 그는 1903년부터 1905년까지 아테네에서 미술 공부를 하다가, 1905년 아버지의 사망 이후 뮌헨 미술 아카데미에 입학했다. 입학 전 가족들과 함께 피렌체를 방문했는데, 그곳에서 막스 클링거(Max Klinger, 1857-1920), 아르놀트 뵈클린(Arnold Böcklin, 1827-1901)과 같은 상징주의 예술가들에 사로잡혔다. 18개월 후, 그는 밀라노에 있는 가족과 재회하고 피렌체로 가서 프리드리히 니체(Friedrich Nietzsche), 아르투르 쇼펜하우어(Arthur Schopenhauer), 오토 바이닝거(Otto Weininger)와 같은 독일 철학자들을 공부했다. 자신의 작품에 그들의 이론을 접목함으로써 그는 피상적인 겉면 아래에 숨겨져 있다고 믿었던 현실을 밝히고자 노력했다. 데 키리코는 1911년에 파리에서 열린 앵데팡당과 살롱 도톤 외 다양한 전시회에 참여했다. 제1차 세계대전이 발발하자 그는 이탈리아로 돌아와 카를로 카라와 함께 형이상학적 회화를 발전시켰다. 이 회화들은 논리적이지 않은 관점에서 그린 불길해 보이는 아케이드와 광장, 극적으로 비춘 조명을 받은 조각과 얼굴이 없는 마네킹처럼 조화롭지 않았으며, 불안정한 요소를 담고 있었다. 그는 제1차 세계대전 당시 군복무를 하는 중에도 이런 우울한 분위기의 그림을 계속해서 그렸고, 많은 관심을 받게 되었다. 특히 초현실주의자들 사이에서 주목받기 시작했다. 그러나 1920년대에 데 키리코가 더 보수적인 스타일로 전향하면서 초현실주의자들은 그와 의절하게 됐다.

이 작품은 어울리지 않는 오브제를 통해 물리적인 세계 이면에 깔려 있는 것을 나타낸다. 각각의 오브제는 데 키리코의 시각 언어를 형성하는 중요한 요소였다고 할 수 있는데, 이는 초현실주의자들에게 막대한 영향을 미쳤다.

거리의 신비와 우울 Mystery and Melancholy of a Street

조르조 데 키리코, 1914, 캔버스에 유채, 85×69cm, 개인 소장

긴 그림자는 불길하고 적막한 분위기를 연출한다. 한 아이가 놀면서 어른 또는 조각상의 것인 듯한 그림자를 향해 달려간다. 전체적인 분위기는 숨 막히고 위협적이다. 눈길을 끄는 건물의 어두운 벽면이 그림의 전면을 지배하는 반면, 왼쪽에 보이는 기다란 흰색 벽면은 깊이감의 환영을 만든다. 그림자에 주차된 바퀴가 달린 컨테이너의 문은 열려 있는데, 일종의 도피처 또는 위협적인 감금의 가능성을 나타낸다. 여기서 빛과 원근법은 논리로 설명할 수 없다. 무광의 회화 양식은 선명하면서 단조롭다 못해 꾸밈이 거의 없어 불안감을 더욱 증폭시킨다. 이 작품은 전반적으로 비통함과 곧 들이닥칠 비극의 분위기를 자아낸다.

디 테 일

❷ 대리석 흉상

데 키리코에게 고전적 양식의 대리석 흉상은 예술적인 아름다움 그 자체를 상징했다. 이 흉상은 분실된 그리스 시대 청동 조각의 원작을 모방하여 만든 로마 시대의 〈벨베데레의 아폴론(Apollo Belvedere)〉(기원후 120-40년경)의 아폴론을 본떠서 그린 것이다. 아폴론은 그리스 신화에 등장하는 중요한 신으로, 태양의 신이자 아름다움, 음악과 시, 그리고 (독일 철학가 니체의 작품에서는) 꿈의 세계를 관장한다. 이 조각상은 데 키리코의 작품에서 최소한 다섯 번 이상 재등장한다.

❶ 장갑

대형 고무장갑은 외과 의사, 주부 그리고 산파의 장갑을 나타낸다. 데 키리코의 친구 아폴리네르는 1914년 「파리 저널(The Paris Journal)」에서 장갑에 대해 다음과 같이 언급했다. '만약 누군가가 그(데 키리코)에게 이 장갑이 불러올 괴로움에 관해서 묻는다면, 그는 즉시 화제를 전환할 것이다.' 데 키리코는 한쪽 벽에 부착된 엄청난 크기의 장갑을 그림으로써 이목을 집중시킨다. 데 키리코에게 장갑은 숙명, 기회, 우연, 한마디로 모두 '운명'과 연관되는 개념이었다.

❸ 기차

미래주의자들과 마찬가지로 데 키리코 또한 기차를 매우 좋아했다. 그는 기차를 모던함, 힘과 속도의 상징으로 인식했다. 또한, 기차는 아버지가 철도 엔지니어였던 그의 어린 시절을 떠올리게 했다. 데 키리코에게 어디론가 여행을 떠나는 일은 목표를 따르는 것과 같았다. 그는 목표를 따르는 것과 사랑에 빠지는 것은 인생에서 필수적인 두 가지라고 믿었다. 사랑은 노래의 주제로도 자주 등장하는데, 이런 연유로 이 작품의 제목을 지었다. 전반적으로 이 그림은 인생을 담은 은유다. (인생은) 목표를 따르는 것과 사랑에 빠지는 것이다.

상징주의자들의 수수께끼 같은 작품에 영향을 받은 데 키리코는
겉보기에 의미가 없을 것 같은 병치를 사용하여 개인적인 추억과
관계를 떠올리게 했다. 그는 눈앞에 닥친 현실 뒤에 숨겨진 신비로운
진실의 가면을 벗기려고 했다.

④ 병치

예상 밖의 병치는 호기심을 불러일
으키면서 평소에 사소해 보이던 것
에 주목하게 만든다. 그러나 모든
병치의 의미가 명확하지는 않다.
초록색 공은 어린 시절의 생각을
떠올리게 하는데 공의 크기와 위치
는 매우 이상하다. 공이 어디에 놓
여 있는지, 왜 그곳에 있는지는 불
분명하다. 시각적인 관점에서 공은
시선을 고정시키는 역할을 한다.

⑥ 대조

빛, 그림자, 가파른 원근감의 극단
적인 대조는 평범한 사물의 눈에
띄는 등장을 더욱 부각시킨다. 명
암의 대조는 그림자에 간단히 회색
조를 사용하여 부드럽게 표현됐는
데, 다소 과장되어 신비로움, 멜랑
콜리와 불길한 예감을 떠올리게 하
는 분위기를 연출한다.

⑤ 물감

대부분의 예술가들과 달리 데 키리
코는 건조된 안료에 개별 바인더
(접착제 역할을 하는 물감의 성분-역자 주)
를 섞어 사용할 물감을 직접 만들
었다. 그는 그림 작업을 위해 오일,
왁스, 식초 및 꿀을 사용해 다양한
혼합물을 만드는 데 꽤 많은 시간
을 할애했다. 그러나 이 작품에서
도 사용된 평소 그가 즐겨 쓴 색상
은 상당히 일관됐다.

⑦ 기법

데 키리코는 전통적인 유화 기법을
따라 물감을 부드럽게 칠하면서 절
제된 선명도를 유지하며 차곡차곡
그림을 완성했다. 이런 기법으로
각각의 요소를 더욱 명확하게 나타
낼 수 있었다. 초창기에 그가 받았
던 미술교육이 자신만의 화풍을 만
드는 데 결정적이었다고 했는데,
그의 화풍은 훗날 르네 마그리트에
게도 영향을 미쳤다.

헤라클레스의 성소 The Sanctuary of Hercules

아르놀트 뵈클린, 1884, 목판에 유채, 114×180.5cm, 미국, 워싱턴 국립미술관

네 명의 병사가 몇 그루의 나무를 둘러싼 둥근 모양의 석조 신전
주위에 모여 있다. 그중 세 명은 신전 바깥쪽 턱 앞에서 경건하게
무릎을 꿇고 있고, 나머지 한 명은 먼 곳을 응시하고 있다. 신전 뒤
편에 구름 진 하늘에 고대 그리스 신화의 영웅이자 인간들을 위험
으로부터 수호하는 헤라클레스의 조각상이 드러난다. 낭만주의에
영향을 받은 상징주의자 아르놀트 뵈클린은 고전적인 배경에 신
화 또는 환상의 인물을 나타낸 이미지를 통해 자신의 감정을 표출
하고자 했다. 뵈클린은 데 키리코에게 직접적으로 영감을 줬다.

절대주의 구성: 나는 비행기

Suprematist Composition: Aeroplane Flying

카지미르 말레비치

1915, 캔버스에 유채, 58×48.5cm, 미국, 뉴욕 현대미술관

러시아 혁명 직후 볼셰비키 정권은 카지미르 말레비치(Kazimir Malevich, 1878-1935)의 비대상 미술(non-objective paintings)에 감탄했다. 그의 선구적인 절대주의 작품은 새로운 정권의 호응을 얻어 과거에서 벗어난 급진적 예술로서 인식됐다. 그러나 1920년대에 접어들면서 이러한 실험적인 시도는 억압당했다. 그럼에도 불구하고 예술의 형태와 의미에 대한 말레비치의 엄격하고 철학적인 신조는 다양한 미디어에서 일하는 수많은 예술가들에게 영향을 준 동시에 현대미술의 진화에 지대한 영향을 미쳤다.

폴란드 출신의 부모를 둔 말레비치는 우크라이나에서 태어났다. 일자리를 찾으러 다녔던 부모님을 따라 그는 어린 시절 끊임없이 러시아 내에서 이사 다녀야 했다. 말레비치는 키예프와 모스크바의 미술학교를 다녔고, 레오니드 파스테르나크(Leonid Pasternak, 1862-1945)를 비롯한 다른 예술가들과 함께 미술을 공부했다. 후기인상주의, 상징주의, 아르 누보의 영향을 받은 그의 초기 작품들은 주로 시골 농민들의 생활을 담은 장면들을 그렸다. 칸딘스키, 미하일 라리오노프(Mikhail Larionov, 1881-1964)와 같은 예술가들과 교류하면서 말레비치는 1907년부터 입체주의, 미래주의, 원시주의의 요소를 모두 혼합한 스타일로 그림을 그리기 시작했다.

1915년, 페트로그라드(상트페테르부르크의 옛 이름)에서 열린 '0.10: 마지막 미래주의(0.10: The Last Futurist)'전에서 말레비치는 바깥 세계와의 모든 참조의 연결고리를 끊고, 이를 대신하여 온전히 흰색 배경에 떠다니는 채색된 기하학적 형태를 나타내는 새로운 유형의 추상화를 공개했다. 순수한 기하학적 형태와 형태 간 관계의 탐구에 집중함으로써 이 예술은 말레비치가 추구했던 '예술은 주제를 초월해야 한다.'라는 그의 신념을 잘 보여준다. 그는 형태와 색상의 본질은 '절대적으로(supreme)' 이미지나 내러티브를 지배해야 하며, 상위 개념으로 순수한 감동을 표출하고, 환영의 결여를 경험하게 해야 한다고 믿었다. 그는 예술과 이에 관한 자신의 예술 이론을 절대주의(Suprematism)라고 불렀다. 같은 해에 말레비치는 「입체주의와 미래주의에서 절대주의로: 새로운 회화적 사실주의」라는 선언문을 발표했다. 이러한 시각적 표현 방법의 기본 단위는 늘어지거나 회전된 또는 겹친 평면으로 나타났다. 이 스타일은 기차, 비행기, 자동차 및 동영상의 역동성을 비롯한 현대적 기계 문명 시대의 다른 측면들을 탐구했던 러시아 미래주의 예술가들과 말레비치의 교류를 통해서 더욱 발전했다. 이 작품은 유사한 다른 급진적 작품들과 함께 '0.10' 전시회에 전시됐다.

흰색 바탕에 검은 사각형
Black Square on a White Ground

카지미르 말레비치, 1915, 리넨에 유채, 79.5×79.5cm, 러시아, 모스크바, 트레티야코프 미술관

말레비치는 '0.10'전에서 처음 공개된 이 작품을 비대상 미술에 대한 심오한 해답으로 내놓았다. 이 작품은 그가 2년 전 미래주의 경향의 오페라 '태양에 대한 승리(Victory Over the Sun)'의 무대와 의상을 디자인했을 때 탄생했다. 말레비치가 디자인했던 의상은 기하학적인 형태로 구성됐고, 배경은 단순히 검은 사각형에 불과했다. 그의 말에 의하면 이 그림은 궁극적인 추상화를 보여주고 있으며 예술을 처음부터 다시 창조할 수 있는 원점과도 같다고 했다. 이 작품은 사색적인 철학을 제시했는데, 20세기 건축과 러시아 구성주의 모두에 강한 영향을 미쳤다.

디
테
일

② 속도

미래주의로부터 영향을 받은 말레비치는 초기에 동시대 현대 생활의 속도와 역동성을 해체된 조각, 형태 및 점묘 붓질을 통해 표현했다. 그런 다음 입체주의와 칸딘스키의 추상화, 색상, 영성에 대한 이론으로부터 영감을 받아 그는 순수하고 기하학적인 모양을 통해서 속도를 묘사하기 시작했다.

① 비행기

아무리 봐도 비행기가 보이지 않음에도 말레비치는 이례적으로 이 작품에서 하나의 사물을 언급한다. 그는 '환상적인 비행의 경험'을 표현하는 것에 대해 글을 썼으며 고도에서 찍은 항공 풍경 사진에도 관심이 있었다. 직접적인 재현을 염두에 둔 것은 아니었겠지만, 어쩌면 이 작품은 고도에서 하늘을 나는 기체를 표현했다고 할 수 있겠다. 여기서 암시한 비행기는 무한의 자유로부터 둘러싸여 얻은 영혼의 각성을 상징한다.

③ 기계(문명)의 시대

자동차, 고속 열차 및 전기 조명을 비롯하여 광범위한 신기술의 출현은 20세기 초 많은 예술가들을 열광시켰다. 전통적 예술과는 정반대의 것을 추구했던 말레비치는 이러한 새로운 발명을 매우 환영했고 더 많은 것을 경험할 수 있기를 기대했다. 이 이미지는 단순한 바탕에 밝은 색상의 형태를 그림으로써 기계(문명)의 시대가 도래했음을 예고하며, 기관차의 제어판 또는 유선형의 날렵한 외관을 연상시킨다.

예술 활동 초반에 말레비치는 여러 양식을 사용했다. 인상주의 작품처럼 물감을 두껍게 칠하여 색상으로 형태와 볼륨을 만드는 것부터, 더 부드럽고 전형적인 아카데미 스타일에 가까운 기법까지 다양하게 적용했다. 이 작품 또한 단순하게 작업했을 것 같은 첫인상과는 달리 공정이 복잡하다.

❹ 질감

말레비치는 질감의 표현을 중시했다. 그는 '한 작품에서 색상과 질감은 목적 그 자체이다.'라고 기록했다. 새로운 색을 만들기 위해 말레비치는 투명한 색을 다른 투명한 색 위에 입혔다. 단순히 검은색으로 보이는 부분마저도 질감을 살렸으며, 여러 층으로 구성됐다.

❺ 색채

기존의 방식을 완전히 타파하던 말레비치는 자신의 팔레트를 기본적인 원색과 검은색 그리고 흰색으로 간추렸는데, 색상에 다양성을 주기 위해 불투명과 투명 안료를 사용했다. 이 작품에서 말레비치의 팔레트는 아연백, 연백, 램프 블랙, 크롬 옐로와 레드 레이크로 구성됐다.

❻ 준비

말레비치는 캔버스에 흰색 물감을 입히는 코팅 작업으로 시작을 했다. 코팅이 마르면 연필로 도형의 윤곽을 자유롭게 그리고, 그 위에 얇은 층으로 겹겹이 색깔을 칠했다. 일부 채색된 부분에서 그가 처음에 그렸던 연필 자국을 볼 수가 있다.

❼ 작업 방법

말레비치는 평면의 형태가 대각선 축을 중심으로 배치될 때 모양 간의 거리와 불규칙성으로 인해 만들어지는 긴장감을 이용하여 일종의 움직임을 나타내는 방법을 배웠다. 그는 자신이 그려 놓은 형태의 가장자리를 칠할 때 골판지를 붓의 가이드라인으로 사용했다.

리넨 Linen

나탈리아 곤차로바, 1913, 캔버스에 유채, 95.5×84cm, 영국, 런던, 테이트 모던

나탈리아 곤차로바(Natalia Goncharova, 1881-1962)는 러시아 출신의 아방가르드 예술가, 화가, 의상 디자이너, 작가, 일러스트레이터이자 무대 미술가였다. 그녀는 1900년에 미하일 라리오노프를 만났고, 그 이후로 두 예술가는 평생을 함께했다. 곤차로바는 말레비치에게 러시아 민속미술과 원시주의를 소개해줬고 라리오노프와 함께 그녀는 러시아 미래주의를 개척했다. 1913년, 곤차로바와 라리오노프는 모스크바에서 광선주의(Rayonism) 운동을 전개한다. 광선주의는 입체주의, 미래주의, 오르피즘(Orphism, 입체주의의 한 분파-역자 주)과 같은 당대의 현대 유럽 예술을 선도하고 있던 양식들의 종합적 합성물이었다. 반추상적인 이 작품도 같은 해에 탄생했다. 이 그림은 세탁물을 해체된 조각으로 묘사한 것인데, 이 대목에서 곤차로바와 라리오노프의 관계를 엿볼 수 있다. 한쪽에는 남성용 셔츠와 칼라, 커프스가 있고, 반대쪽에는 여성용 레이스 칼라, 블라우스, 앞치마가 있다. 러시아어로 새겨진 글씨체는 상업용 빨래방의 간판을 연상시킨다.

자살

Suicide

게오르게 그로스

1916, 캔버스에 유채, 100×77.5cm, 영국, 런던, 테이트 모던

게오르게 그로스(George Grosz, 1893-1959)의 본명은 게오르크 에렌프리트 그로스(Georg Ehrenfried Gross)이다. 그는 당대 여타 예술가들과 달리 제1차 세계대전을 환영하기는커녕 격렬히 반대했다. 그럼에도 불구하고 그로스는 전선에 파견되지 않기를 희망하며 징병을 피하고자 1914년 11월 군대에 자원하여 입대했다. 그로부터 6개월 후 그는 건강상의 이유로 전역하게 된다. 베를린에서 회복하는 동안 그로스는 여러 작가, 예술가 및 지성인과 교류하게 되는데, 그들과 함께 다다의 베를린 지부를 창립했다. 1917년 그는 결국 군대에 징집되지만, 얼마 되지 않아 신경쇠약으로 부적합 판정을 받고 전역하게 된다.

그로스는 베를린에서 태어났지만 1901년 아버지가 돌아가신 후 어머니와 함께 베를린과 포메라니아(현 폴란드)의 스웁스크에 번갈아 가며 살았다. 그는 1909년부터 1911년까지 드레스덴 미술 아카데미에서 공부한 후 베를린 미술공예대학에서 그래픽 미술 수업을 수강했다. 1913년에는 파리에 있는 콜라로시 아카데미(Académie Colarossi)에서 몇 개월을 보냈다. 군대에서 전역한 후 그는 제1차 세계대전 동안 베를린에 머무르면서 성공한 일러스트레이터 및 만화가로 활동했는데, 작품이 외설적이라는 이유로 비난을 받기도 했다. 이 시기에 정치 및 풍자화가 오노레 도미에(Honoré Daumier, 1808-79)와 윌리엄 호가스로부터 영감을 받으면서 그의 작품 스타일이 변하게 된다. 이후 탄생한 그의 후속 작품들은 독일의 정치, 사회, 군대, 종교 및 상업 분야에 걸쳐 부정부패로 인식되는 것들을 맹렬히 공격했다. 1917년부터 1920년까지 그로스는 베를린 다다 그룹에서 매우 중요한 역할을 수행했다. 1918년에 그로스는 독일 표현주의 예술가와 건축가가 결성한 11월 그룹(Novembergruppe)에 합류했다. 또한, 독일 공산당에도 가입했다. 1920년대에 그로스는 1923년 만하임에서 열린 전시회에서 이름을 딴 '신즉물주의(Neue Sachlichkeit, 20세기 독일에서 일어난 반표현주의적 전위예술 운동-역자 주)' 운동과 관련된 주요 예술가 중 한 명이 됐다. 신즉물주의 예술가들은 1933년 독일 나치 정권이 권력을 장악하기 전까지 바이마르 공화국 통치하의 전후 독일에서 만연했던 부정부패, 광적인 탐욕과 무력함을 생생하게 묘사했다.

베를린에서 처음 군대를 전역했을 때 그린 이 작품은 그로스의 신랄한 풍자를 담고 있으며, '나의 절망, 증오와 환멸을 표현한 것'이라고 선언했다.

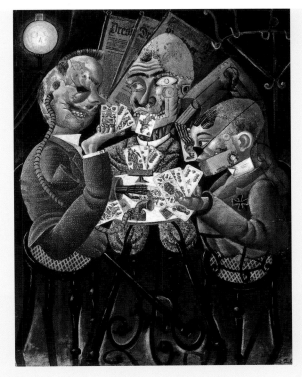

스카트 플레이어─카드놀이를 하는 상이군인
Skat Players─Card-Playing War Invalids

오토 딕스, 1920, 캔버스에 포토몽타주 및 콜라주에 유채, 110×87cm, 독일, 베를린 국립미술관

독일의 판화가이자 화가 오토 딕스(Otto Dix, 1891-1969)는 그로스와 마찬가지로 신즉물주의의 주요 구성원이었다. 그는 당시의 바이마르 공화국 사회의 모습과 전쟁의 야만주의를 예리하게 묘사한 것으로 유명했다. 이 그림은 전쟁이 입힌 끔찍한 물리적인 피해를 표현함으로써 전후 독일의 참담한 상태를 비판한다. 세 명의 독일군 장교가 (스카트) 카드놀이를 하고 있다. 극심하게 훼손된 그들의 모습은 전쟁의 무의미함과 분쟁 이후 독일의 절망과 황폐화를 상징한다.

디
테
일

② 매춘부

죽은 사람 위로 보이는 창가에는 나이가 지긋한 고객을 접대하는 매춘부가 서 있다. 이 장면은 당시 베를린의 타락의 전형을 보여주고 있으며, 그로스가 전쟁을 통해 야기됐다고 믿었던 인간 정신의 부패를 나타낸다. 대머리의 뚱뚱한 고객은 독일을 전쟁으로 몰고 간 책임자들을 비롯하여 그로스가 증오했던 모든 사람들을 대표한다.

① 바닥에 있는 인물

열린 창문 앞에 보이는 이 남자는 조금 전 길거리에서 총으로 자살을 했다. 그는 특정 개인이 아니라 제1차 세계대전 그리고 이후 독일 사회가 처했던 곤경을 비유적으로 나타낸다. 그로스는 비유라는 장치를 통해서 자신이 속해 있던 사회를 날카롭게 평가할 수 있었다. 마치 죽은 남자가 흘린 피에 흥건히 젖은 것처럼 그림 전체가 붉은 핏빛으로 물들었다. 시체 주위로 개 한 마리가 맴돌고 있으며, 죽은 사람을 무시하며 서둘러 지나가는 사람이 보인다. 죽은 남자의 옆에는 아직도 권총이 놓여 있고, 그의 머리는 해골로 변모했다.

③ 교회

비록 배경의 맨 뒤편에 있지만, 하이라이트로 강조된 교회가 보인다. 도덕을 상징하는 이미지로 널리 쓰이는 교회는 죽은 자들과 전쟁의 파괴성을 지켜보는 증인으로 우뚝 서 있다. 작품에서 느껴지는 교회 위치의 거리감은 종교적 의식 또는 희망의 부재를 암시한다.

그로스는 자신의 거침없는 사회적 논평을 전달하기 위해서
미래주의와 입체주의, 독일 고딕 미술의 요소들을 독자적인
그래픽 스타일의 표현 방식과 융합하고, 물감을 얇게 겹겹이 칠했다.

4 원근법

대각선축으로 기울어지고 위에서 바라본 관점에서 묘사된 이 작품의 구성은 전시(戰時)의 사회적 격변기를 나타낸다. 다양한 관점이 도입되어 방향성을 상실한 공간을 만들고, 이미지의 여러 요소 사이의 구분을 어렵게 한다. 죽은 남자는 형태가 왜곡된 경기장에 있는 것인지, 복싱 링 안에 있는 것인지 헷갈린다.

6 선의 형태

숙련된 데생화가인 그로스는 활동 초기부터 성공을 거둔 삽화 작가였다. 그러나 인류의 야만성에 대한 환멸이 커지면서 작품의 표현력이 더욱 강렬해졌다. 부조화한 선의 형태는 그가 갖고 있던 혐오감을 표출한다. 1946년 자신의 자서전에서 그는 '일반적으로 인류를 완전히 경멸했다.'라고 남겼다.

5 팔레트

여기서 사용된 물감은 얇고 매끄럽다. 간추린 색상으로 만들어진 이 작품에서 지배적인 빨간색은 부패와 고통을 암시하면서 피와 홍등가의 이미지를 불러일으키기도 한다. 밤을 배경으로 한 작품답게 주로 프러시안블루, 초록색, 검은색을 사용해 주변의 다른 색상들은 모두 절제하여 죽이고 윤기를 없앴다.

7 기법

전통적인 회화 양식에 따라 그로스는 얇은 층으로 물감을 겹겹이 칠했는데, 초반에는 대조되는 색상을 자주 사용하다가 맨 마지막 층에는 자신이 최종적으로 원하던 색상으로 마무리했다. 이 작품에서는 웨트-오버-드라이 기법을 사용했지만, 마지막에 얹은 반투명한 층에는 그 밑에 깔린 층이 보인다.

삼등 열차 The Third-Class Carriage

오노레 도미에, 1862-64년경, 캔버스에 유채, 65.5×90cm, 미국, 뉴욕, 메트로폴리탄 미술관

그로스는 호가스와 오노레 도미에에게 매료되어 그들을 면밀하게 연구함으로써 부분적으로 자신의 드로잉 스타일을 발전시켰다. 그래픽 아티스트이자 화가로서 도미에는 19세기 중반 파리에서 산업화가 현대 도시 생활에 미쳤던 파급력을 기록했다. 이 그림에서 도미에는 삼등 열차 여행자들이 견뎌내야 했던 역경을 보여주고 있다. 그는 그림의 어두운 분위기와 승객들이 겪고 있는 비좁은 공간의 불편함에 집중하면서 가령 갓난아기에게 수유하는 엄마, 나이가 지긋한 여인과 잠을 자는 어린 소년의 모습을 통해 여러 세대에 주목한다. 피곤해 보이는 얼굴을 하고 있지만, 어떤 결단력과 인내심을 읽을 수가 있다. 인생의 여러 어려움에도 불구하고 그들은 내적인 불굴의 의지를 갖고 있다.

맥주잔이 있는 정물
Still Life with a Beer Mug

페르낭 레제
1921-22, 캔버스에 유채, 92×60cm, 영국, 런던, 테이트 모던

프랑스 출신의 예술가 페르낭 레제(Fernand Léger, 1881-1955)는 입체주의의 개척자로 불리지만, 그의 화풍은 활동하는 동안 상징을 사용하는 구상적 표현에서 추상적 표현으로 점차 변했다. 이 외에도 그는 회화, 도자기, 영화, 세트 디자인, 스테인드글라스, 판화 등을 제작하며 다양한 미디어를 활용하여 작업했다. 그가 추구했던 입체주의는 사물을 기하학적인 형태로 해체하는 것이었다. 다른 입체주의자들과 유사했지만, 레제는 원색을 사용하여 누구도 반박할 수 없는 3차원의 환영을 묘사하는 데 꾸준히 관심이 있었다. 기계 시대를 환영하는 듯한 원통형에 중점을 둔 그는 시대를 앞서가는 팝아트의 선구자로 간주된다.

노르망디 아르장탕에서 태어난 레제는 처음에 프랑스 서북부의 캉에서 한 건축가의 도제가 됐다. 1903년에 의무적 군복무를 마친 후 그는 파리에서 국립장식미술학교와 줄리앙 아카데미를 다녔다. 그는 공부하면서 생활비를 벌기 위해 건축 도면을 그리고 사진 보정 작업도 했다. 레제는 인상주의, 신인상주의, 야수주의로부터 다양한 영향을 받고 이를 흡수했는데, 1907년에 살롱 도톤에서 세잔의 회고전을 본 이후로 그의 예술은 완전히 바뀌게 된다. 1909년에는 파리 몽파르나스에 브라크, 피카소, 들로네, 루소와 같은 예술가들과 작가였던 아폴리네르, 블레즈 상드라르(Blaise Cendrars)와 교류를 했다. 1911년 앵데팡당전에 그가 출품한 작품들은 그를 주류 입체주의자로 자리매김해주는 계기가 됐다. 1914년 프랑스 군대에 강제 동원되기 전까지 그는 계속하여 앵데팡당전과 살롱 도톤전에 참여했다. 1916년 베르 전투에서 가스 공격을 당했는데, 살아남은 레제는 이듬해에 제대하게 된다.

기계와 다른 현대산업의 산물로부터 영감을 받은 레제는 3차원적 원통형태의 환영을 만들었다. 1913년에 그는 〈형태의 대비(Contrast of Forms)〉라는 일련의 추상화 습작을 그렸다. 이 작품은 색상의 대비, 곡선과 직선, 입체와 평면 등을 나란히 배치하여 그가 생각했던 현대적인 삶을 다시 한번 확인시켜주는 효과를 자아냈다. 1920년에는 르 코르뷔지에(Le Corbusier, 1887-1965)로 알려진 스위스 건축가 겸 디자이너, 화가였던 샤를 에두아르 잔레그리(Charles-Édouard Jeanneret-Gris)를 알게 되면서 순수주의(Purism)라는 미술 운동에 동조하게 됐다. 이 작품에서도 볼 수 있듯이 레제는 그 이후로 더 밋밋한 색상을 사용하고 윤곽선은 더 과감하게 검은색으로 그리면서 기하학적 구성과 장식적 요소를 강조했다.

모과, 양배추, 멜론과 오이
Quince, Cabbage, Melon and Cucumber

후안 산체스 코탄, 1602년경, 캔버스에 유채, 69×84.5cm, 미국, 캘리포니아, 샌디에이고 미술관

레제는 입체주의의 새로운 아이디어를 받아들일 뿐만 아니라, 가장 오래된 시대부터 전해져 온 확립된 형태의 예술을 다루는 회화의 긴 전통 위에 기반을 구축했다. 고대 로마의 도시 폼페이와 헤르쿨라네움의 성벽에는 정물화가 그려진 것을 볼 수 있다. '정물'이라는 용어 자체는 17세기부터 사용되었는데, 일상의 평범한 사물을 그림에 배치하는 이미 널리 정립됐던 회화 장르였다. 17세기 초반의 독실한 가톨릭 신자였던 스페인 출신의 예술가 후안 산체스 코탄(Juan Sánchez Cotán, 1561-1627)은 조화와 영성을 표현하기 위해 실물 같은 생생하고 섬세한 이미지를 그렸다. 그의 절제되고 착시를 일으키는 회화 스타일, 특히 그가 탐구했던 빛과 부피 그리고 깊이에 대한 묘사는 다수의 후대 정물 화가들에게 강력한 인상을 남겼다. 산체스 코탄은 이 작품을 완성한 직후 수도원에 들어갔다.

디 테 일

② 식탁

이 구성의 중심에는 작은 사각형 식탁이 있다. 나무와 흡사하게 골든 브라운으로 칠한 식탁은 주변의 강렬한 패턴 및 색상과 대조를 이룬다. 입체주의의 철학에 따라 이상적인 묘사를 위해 2차원의 캔버스에서 식탁을 여러 각도로 동시에 보여준다. 상부는 왜곡되어 마치 짓눌린 다이아몬드 모양과 같고 식탁의 다리는 측면에서 바라본 시점을 반영한다. 레제는 입체주의 기법을 사용했지만 1919년부터는 조금 더 이해하기 쉽고 알아볼 수 있는 사물의 조각을 사용한 일러스트 양식의 작업을 하기 시작했다.

① 맥주잔과 음식

식탁 위에는 간단한 점심이 차려져 있다. 이 왜곡된 입체주의 양식의 그림에는 독일식 맥주잔의 이미지가 지배적이다. 맥주잔은 마치 오려낸 것처럼 '컷-아웃'되어 완전히 평평해 보이고, 그 옆에 배치된 다른 사물들 앞에 떠다닌다. 주변의 모든 요소와 더 강한 대비를 만드는 맥주잔의 대담한 패턴과 색상은 이것을 더욱 돋보이게 한다. 맥주잔 옆에는 과일 두 접시, 버터를 담은 단지와 와인오프너로 추정되는 사물이 배치되어 있다.

③ 커튼

뒷배경에는 부엌으로 보이는 이미지가 그려져 있고, 캔버스 오른쪽에는 중앙을 묶은 파란색 커튼이 길게 늘어져 있다. 커튼은 무대 세트를 떠올리게 하는 동시에 티치아노의 작품 〈우르비노의 비너스〉(1538: 249쪽)와 같은 과거 예술과의 연결점을 만들기도 한다. 레제는 한 작품에서 자신이 사용한 각각의 요소들의 다양한 측면을 강조하는 것에 열중했다. '저는 상반되는 개념들을 묶어서 사용합니다. (입체적으로) 모델링된 표면과 대조적으로 평평한 표면을… 회색의, 변조된 색조에 완전히 단조로운 색조를 대비시키거나 아예 그 반대를 하기도 합니다.'와 같이 말하면서 말이다.

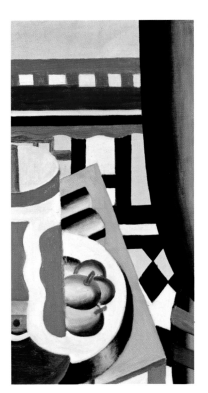

레제는 부드러운 선과 대비에 심취했다. 입체주의 활동과 더불어 그는 미래주의자들과 기술, 기계와 속도에 대한 그들의 열광에 공감하면서 두 미술 운동의 요소를 모두 결합하여 강렬한 대조와 형태에 중점을 둔 자신만의 스타일을 개발했다.

❹ 색채

각각의 색상과 색조는 서로 상쇄된다. 따뜻한 계열의 버밀리언과 카드뮴 오렌지, 노란색은 차가운 계열의 프러시안블루가 돋보이게끔 받쳐주는 역할을 한다. 이런 강렬한 대조는 식탁 밑에 보이는 다이아몬드 모양의 옅은 레몬 옐로와 청록색의 조합으로 완화된다.

❺ 패턴

바닥의 다이아몬드 모양부터 뒷배경에 부엌을 형성하고 있는 검은색 원과 직사각형, 맥주잔에 그려진 곡선과 물결 모양에 이르기까지, 레제는 이 작품의 구성 요소를 평평한 기하학적 모양으로 나타냈는데, 이를 활용하여 대담한 장식적 효과를 만들었다.

❻ 대조

이 그림은 세 가지의 대조적 요소를 중심으로 구성된다. 흑백의 기하학적 격자무늬 바탕, 식탁에 사용된 따뜻한 계열의 부드러운 색조 그리고 맥주잔의 화려한 주홍색과 파란색, 흰색이 주축이 된다. 파란색과 주황색은 강한 대비를 이루는 보색이기도 하다.

❼ 기법

레제는 흰색으로 밑칠을 한 캔버스를 먼저 24개의 사각형으로 나눈 후 정리된 그리드(격자무늬)를 따라 신중하게 이미지를 구축했다. 그는 그림이 완성된 이후에 최종적인 수정 작업을 진행했다. 레제는 질감을 나타내는 것을 싫어했기 때문에 물감을 매끄럽고 균일한 레이어로 칠했다.

적포도주 한 잔이 있는 정물 Still Life with Glass of Red Wine

아메데 오장팡, 1921, 캔버스에 유채, 50.5×61cm, 스위스, 바젤 미술관

순수주의는 1918년 파리에서 만난 프랑스 화가 아메데 오장팡(Amédée Ozenfant, 1886-1966)과 르 코르뷔지에가 발전시킨 미술 운동이다. 그들은 입체주의가 일종의 장식미술로 변질됐다고 생각했다. 이에 반해 순수주의는 명확하고 정확하게 정리된 형태를 사용하는 것을 목표로 하면서 현대적 기계 시대의 정신을 대표한다고 믿었다. 오장팡과 르 코르뷔지에는 1918년에 출판된 책 『입체주의 이후(Après le Cubisme)』에 순수주의 이론을 정리하여 명시했다. 그들은 계속해서 협업했고, 1920년부터 1925년까지 그들이 창간한 잡지 「에스프리 누보(L'Esprit Nouveau, 새로운 정신)」에 여러 차례 에세이를 발표했다. 중성색이라 불리는 회색과 검은색, 초록색이 가미된 흰색만을 사용하면서 오직 간결하고 간소한 형태를 살려서 그린 오장팡의 이 정물화는 전형적인 순수주의자의 작품이라 할 수 있다. 레제는 순수주의자들의 이러한 질서정연한 접근 방식을 존경했다.

사냥꾼(카탈루냐 풍경)

The Hunter (Catalan Landscape)

호안 미로

1923-24, 캔버스에 유채, 69×100.5cm, 미국, 뉴욕 현대미술관

호안 미로(Joan Miró, 1893-1983)는 (정신의) 무의식을 해방시키는 것을 목표로 바이오모픽(자연의 형태들에 근거를 두고 있는 불규칙한 추상 형태-역자 주) 형태와 기하학적 모양을 새롭게 창조했으며, 초현실주의의 발전에 결정적인 역할을 했다. 미로는 그가 태어난 카탈루냐 지역의 민속미술과 교회의 프레스코화부터 17세기 네덜란드의 사실주의, 야수주의, 입체주의와 다다이즘에 이르기까지 광범위하게 영향을 받았다. 미로는 작품 활동 동안 끊임없이 다양한 스타일과 미디어로 실험을 했고, 그중에는 도자기와 판화 제작을 비롯하여 회화와 설치미술 작업도 있었다.

예술가가 되는 것이 꿈이었지만, 미로는 부모님을 기쁘게 하기 위해 1907년부터 1910년까지 바르셀로나의 상업학교를 다녔다. 그러다 1912년에 라 론하(로야자) 미술학교에 입학한다. 그곳에서 공부하는 동안 미로는 야수주의의 밝은 색상과 입체주의의 해체된 구성에 관심 두게 된다. 1919년에 파리로 가게 된 그는 가난했던 당시를 '밤이 되면 잠을 청하러 침대에 누웠지만, 종종 저녁 식사를 아예 하지 못했다. (그럴 때) 나는 사물이 보이기 시작했고, 이것을 수첩에 황급히 적어 두었다. 천장에도 형태가 보였다.'라고 서술했다. 이런 환각 증세는 그가 추구한 '오토마티즘(자동기술법)' 또는 무의식의 회화를 부추겼다. 미로는 이런 유형의 그림이 잠재된 감정을 드러낸다고 생각했다. 그렇지 않았다면 의식에 의해 억압됐을 것이라고 믿었음에도 불구하고 많은 작품들은 신중한 계획하에 제작됐다. 이 작품은 의식과 무의식의 생각이 혼합된 것을 보여주는 예로 들 수 있다. 형체의 구분이 어렵지만, 이 작품은 풍경 속의 사냥꾼을 나타낸다.

타울의 산 클레멘테 성당의 그리스도 판토크라토르(부분) Christ Pantocrator from Sant Climent de Taüll

작가 미상, 1123년경, 프레스코, 620×360cm, 스페인, 바르셀로나, 국립 카탈루냐 미술관

이 프레스코화는 로마네스크 미술의 걸작으로 꼽힌다. 미로는 여기서 밝은 색상의 제한된 팔레트, 강렬한 선의 표현 및 원근감의 상실과 같은 요소들을 선택적으로 자신의 과격한 스타일에 흡수시켰다.

② 잎사귀

큰 베이지색 원은 캐럽나무 몸통의 단면인데, 초록색 잎사귀가 피어난다. 이러한 유기적 형태는 그 당시 점차 더 추상적이고 자신만의 스타일을 형성한 미로의 작품 활동에서 흔히 볼 수 있는 요소가 됐다. 이 잎사귀는 그의 예술이 결코 완전히 비대상을 추구하는 것이 아니었음을 증명한다. 대신, 미로는 활동하는 동안 끊임없이 대표성 또는 상징의 전통적인 개념을 해체할 수 있는 다양한 방법을 모색했다.

① 눈

미로의 많은 작품에서 복잡하고 수수께끼 같은 도상학 요소가 등장한다. 이 그림은 전반적으로 미로의 고향인 카탈루냐의 풍경을 추상적으로 묘사했다. 지평선에 의해 이등분된, 모든 것을 보는 듯한 이 거대한 눈은 그의 기억력, 의식 및 상상력과 더불어 영성과 힘을 상징한다. 또한, 해석에 정답이 있는 게 아니라 관람자가 인식하는 그 어떤 것도 될 수 있음을 의미하기도 한다. 미로의 의도는 보는 이의 무의식을 해제하는 데 있었다.

③ 사냥꾼

이 그림은 추상화처럼 보이지만, 사실상 실제 세계에서 볼 수 있는 사물로 가득하다. 사냥꾼은 삼각형 머리를 가진 막대기로 표현되었다. 삼각형 밑바닥에는 수염 같은 검은색 털이 달려 있다. 입가에는 연기 나는 파이프가 튀어나와 있다. 사냥꾼은 스페인 농민들이 썼던 머리 장식품인 바레티나를 썼다. 물결 모양의 곡선은 팔을 나타낸 것이다. 한 손에는 방금 사냥한 토끼를, 다른 손에는 연기를 내뿜는 검은색 원뿔 모양의 소총을 들고 있다.

④ 풍경

이 그림은 유럽의 정치적 격변기에 대한 성명으로 볼 수 있다. 그림은 카탈루냐 지방의 시골을 배경으로 삼았다. 카탈루냐는 원래 스페인에 속한 지역으로, 독자적인 의회와 언어, 역사, 문화를 영위했다. 미로가 태어난 곳이기도 하다. 오른편에는 파도와 갈매기가 보인다. 몇 년 후 미로는 '나는 절대적인 자유로 탈출을 할 수 있었고, 이제 내가 그린 풍경은 더 이상 외부 현실과는 아무런 관련이 없다.'와 같이 설명했다.

⑤ 정어리

이것은 정어리다. 귀와 눈, 혀, 수염이 있다. 이 정어리 또한 사냥꾼에게 잡혔다. 미로는 '맨 앞에 보이는 꼬리와 수염이 달린 정어리는 게걸스레 파리 한 마리를 삼킨다. 팔팔 끓는 냄비가 토끼를 기다리고 있고, 옆에는 불과 피멘토(스페인산 고추의 일종)가 있다.'라고 설명한다. 정면에 보이는 'sard'라는 단어는 '사르다나(sardana)'의 줄임말로 카탈루냐의 전통춤을 일컫는다. 이런 식으로 잘린 단어는 다다이즘이나 초현실주의 시문학에서도 찾을 수 있는 조각난 단어에 대한 참조로도 볼 수 있다.

⑥ 계획

미로는 이 그림을 위해 사전에 많은 준비 과정의 드로잉을 제작했는데, 일부는 체계적인 그리드에 표현됐다. 준비 작업에도 자신만의 언어, 기호와 상징을 사용했는데, 가령 여기서 보이는 사다리는 탈출과 자유를 의미한다. 미로는 다음과 같이 설명한다. '왼쪽에는 툴루즈-라바트 노선의 비행기를 그렸다. 이 비행기는 일주일에 한 번 우리 집 위를 지나갔는데, 이 그림에서 나는 프로펠러, 사다리 그리고 프랑스와 카탈루냐의 국기로 이를 표현했다.'

⑦ 색채과 원근법

야수주의의 반자연주의 색상, 원근법의 거부와 그림의 화면을 더욱 평평하게 한 선택들은 분홍빛이 도는 황토색 들판과 밝은 황해 그리고 하늘이 지배적인 이 그림에 생동감과 재미를 불어넣는다. 미로의 제한된 팔레트에는 연백, 아연백, 레몬 옐로, 카드뮴 옐로, 버밀리언, 로 엄버, 번트 엄버, 로 시에나, 번트 시에나, 알리자린 크림슨, 프러시안블루, 코발트 바이올렛과 아이보리 블랙이 있었을 것이다.

철길 옆의 집

House by the Railroad

에드워드 호퍼

1925, 캔버스에 유채, 61×73.5cm, 미국, 뉴욕 현대미술관

20세기 초중반에 미국 도시의 풍경을 관조적인 분위기로 그린 에드워드 호퍼(Edward Hopper, 1882-1967)는 낯설면서 주변의 친숙한 것마저도 고독함으로 채우는 묘사로 잘 알려졌다. 그는 향후 1960년대와 1970년대의 팝아트, 신사실주의(New Realism) 예술가들 그리고 영화제작자에게도 큰 영향을 미쳤다.

호퍼는 뉴욕 북부의 허드슨강 인근 중산층 가정에서 1남 1녀 중 차남으로 태어났다. 그는 6년 동안 윌리엄 메리트 체이스(William Merritt Chase, 1849-1916)에게 상업 일러스트레이션과 회화를 배웠다. 초기에 호퍼가 추구했던 회화 스타일은 체이스와 마네 그리고 드가를 본으로 삼았다. 1905년부터 1920년대 중반까지 그는 광고대행사를 위한 삽화를 제작하면서도 예술을 공부하기 위해 1906-10년 사이에 유럽을 세 번이나 다녀왔다. 그 기간에 그는 파리, 런던, 암스테르담, 베를린, 브뤼셀 등을 방문했다. 많은 동시대 예술가들과는 달리 호퍼는 당시 유럽에서 꽃피우고 있던 실험적 예술 작업의 유행에 휩쓸리지 않았고, 대신 미국인의 삶을 주제로 한 사실주의적 작업을 계속해서 이어나갔다. 처음에는 자신의 유화 및 수채화 작품을 판화로 만들어 돈을 벌었다. 이후 1924년의 개인전을 통해 엄청난 성공을 거두게 된다. 완성도가 높은 그의 첫 작품으로 인정받은 이 그림은 섬세한 공간적 표현과 능숙한 빛의 활용이 특징이며, 호퍼에게 유명세를 안겨주었다. 그가 포착한 도시 생활의 고독함을 피부로 느낄 수 있게 전달해준다.

밤을 지새우는 사람들 Nighthawks

에드워드 호퍼, 1942, 캔버스에 유채, 84×152.5cm, 미국, 일리노이, 시카고 미술관

세 명의 손님과 한 명의 웨이터가 미국식 간이 식당에 머물고 있다. 그림 속 인물들은 각자의 사적인 고민에 빠진 듯하다. 그들의 단절은 제2차 세계대전 동안 미국 전역에서 느낄 수 있었던 불안감을 반영한 것이다.

디테일

② 창문

많은 창문의 블라인드가 대부분 내려져 있어서 저택은 쓸쓸해 보이며, '가족이 떠났나?'와 같은 질문을 제기한다. 저택을 철거하려고 일부러 집을 비웠을까? 얼마나 오랫동안 저택은 버려졌을까? 집은 왜 텅 비어 있을까? 밝은 대낮에 굳게 닫힌 블라인드는 답변을 주기보다 더 많은 질문을 던지게 한다.

① 집

호퍼는 이 저택을 미국 뉴잉글랜드 지역과 파리의 거리에서 본 집들을 바탕으로 창작하여 구현했다. 그러나 저택은 뉴욕 하버스트로우의 콩거 애비뉴(Conger Avenue)에서 볼 수 있는 빅토리아 양식의 요소들을 갖추고 있다. 과거의 유물로 취급됐던 망사르드 지붕과 지붕 창을 표현했는데, 이는 19세기 미국에서 유행했던 프랑스 건축 양식을 상상으로 재현한 것이다.

③ 어두운 그림자

호퍼는 키아로스쿠로, 즉 명암법을 활용하여 극적인 이야기를 만들어냈으며 특히 건축물에 대한 빛의 사용은 그의 개인적인 비전을 나타냈다. 이 작품을 비추고 있는 햇빛은 위엄 있는 저택에 어둡고 위협적인 그림자를 드리우게 하며 적막함과 슬픈 분위기를 조성한다. 영국의 영화감독 알프레드 히치콕(Alfred Hitchcock)은 자신의 스릴러 영화 〈싸이코(Psycho)〉(1960)에 등장한 모텔이 이 그림에서 영감을 받았다고 밝혔다.

④ 철도선

이 그림에는 강렬한 그림자의 명암 외에도 대비되는 요소가 있다. 오래된 집 바로 앞에 현대적인 철도선이 배치되어 있다. 기차는 마을과 도시를 연결하고 번창하게 하며, 농촌의 경관을 변화시키는 진보를 의미한다. 굵직한 수평선으로 인해 선로는 실제 현대 생활의 천둥 같은 소음, 속도, 매연 대신 평온함과 침묵의 느낌을 자아낸다.

⑥ 기법

이 작업을 시작하기 위해 호퍼는 먼저 집의 구조를 테레빈유로 희석한 검은색 물감으로 그렸다. 그런 다음 어두운 부분에서 밝은 부분 순서로 그리고 점차 더 많은 물감을 추가했다. 테레빈유는 적게 사용하였으며, 자유롭고 대각선의 붓놀림을 주로 사용하면서 형태를 구축했다. 하이라이트가 된 저택은 투명하고 어두운 물감과 밝고 불투명한 색, 특히 흰색을 활용하여 형성됐다.

⑤ 관점

이미지 전체가 예외적으로 매우 낮은 관점에서 그려졌다. 마치 스냅숏처럼 철도선로 옆의 경사면 아래쪽에서 멀리 떨어져 관찰한 듯한 느낌을 준다. 이렇게 낮은 관점은 철도선로가 집 아랫부분을 뚫고 가는 것처럼 보이는 효과를 만든다. 또한, 철도는 관람자와 집을 분리하는 기능을 하고 있어 집의 고립을 더 증폭시킨다.

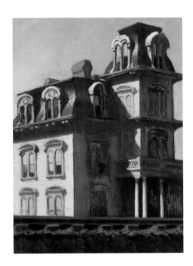

⑦ 구도

호퍼의 구도는 두 가지 요소로 나눌 수 있다. 바로 저택의 수직성과 전경에 놓인 철도선의 수평성이다. 이렇듯 단순한 평면과 각도의 기하학적 구조 그리고 교차되는 형태는 이 작품에 신비로움을 더해준다. 예리한 선과 큰 형태의 사용은 냉엄하게 외로운 분위기를 포착한다. 그럼에도 불구하고 호퍼는 이 작품에 어떠한 깊은 다른 의미가 있을 것이라는 추측을 부인했다.

급격한 변화

1920년부터 1930년까지 미국에서는 급격한 사회적, 정치적 변화가 일어났다. 미국의 60% 이상이 빈곤선 바로 아래 수준으로 살고 있었음에도 불구하고, 1920년과 1929년 사이에 미국의 국부는 두 배 이상 증가하여 새로운 소비자 중심의 사회를 만들었다. 이와 더불어 1920년부터 1933년까지는 금주법 시대로 불렸다. 이 시기에는 주류에 대한 판매, 생산, 수입, 운송 등을 전국적으로 금지하는 헌법 기반의 금주법이 도입됐다. 급부상하던 미국의 경제력은 1929년 10월 월스트리트 주식시장이 붕괴되고(오른쪽) 그로 인해 세계 경제가 급격하게 대공황에 빠지면서 갑작스럽게 끝을 맞이하게 됐다. 호퍼의 작품은 진보를 찬양하는 동시에 이로 인한 소외감과 고립을 겪고 있는 한 국가의 상황을 반영하여 묘사한다.

동양 양귀비
Oriental Poppies

조지아 오키프

1927, 캔버스에 유채, 76×102cm, 미국, 미네소타, 미니애폴리스,
프레데릭 R. 와이즈만 미술관

외골수이자 독창적인 조지아 오키프(Georgia O'Keeffe, 1887-1986)는 미국 모더니즘에 크게 기여했으며, 페미니스트 미술의 선구자로 여겨진다. 그녀는 다작 예술가로 활동하면서 2,000개가 넘는 작품을 남겼다. 그녀의 대담하고 강렬하면서 회화적인 예술은 이따금 추상미술의 경계선을 넘기도 하며 원칙적으로 분류되는 것을 거부하지만, 종종 정밀주의 (Precisionism)와 연관 지어진다.

위스콘신에서 태어난 오키프는 1905년부터 1906년까지 시카고 아트 인스티튜트 스쿨을 다녔다. 1907년에는 뉴욕 아트 스튜던츠 리그에서 윌리엄 메리트 체이스로부터 가르침을 받았다. 오키프는 사진작가 알프레드 스티글리츠(Alfred Stieglitz, 1864-1946) 소유의 '291 갤러리'에서 열렸던 전시회를 보러 가기도 했는데, 이곳은 미국에서 유럽의 전위예술 작품을 전시하는 몇 안 되는 곳 중 하나였다. 그녀의 예술은 로댕, 마티스, 아르 누보, 아서 웨슬리 다우(Arthur Wesley Dow, 1857-1922), 아서 도브(Arthur Dove, 1880-1946)와 같이 다양한 원천으로부터 영향을 받았다. 1915년에 그녀는 칸딘스키가 쓴 논문 「예술에서의 정신적인 것에 대하여」(1910)를 읽고 예술을 통한 다우의 '자기 탐구 이론'을 수용하여 실험하기 시작했다. 오키프는 자연의 형태를 단순화하여 몇 개의 목탄화를 창작했는데, 이 작품들은 스티글리츠의 관심을 끌었다. 그녀의 잠재성을 알아본 스티글리츠는 자신의 갤러리에서 그녀의 작품 10점을 전시했다. 스티글리츠 덕분에 오키프는 재정적으로 도움을 받아 학생들을 가르치는 일을 그만둘 수 있었고, 1924년에 그와 결혼했다.

오키프는 뉴욕의 고층 빌딩뿐만 아니라 다른 건축 형태와 근접한 거리에서 그린 자연의 형태를 캔버스에 담아 풍부한 색채의 대규모 그림을 제작했다. 생동감 넘치는 이 작품은 그녀가 결혼 생활 초기에 완성한 대형 클로즈업 꽃 그림 중 하나다. 자신감 넘치는 유려한 선은 그녀의 드라마틱한 색상 팔레트와 혁신적인 구성을 조화시킨다. 그녀는 꽃을 클로즈업하여 그리는 이유를 다음과 같이 설명했다. '아무도 꽃을 보지 않는다. 정말이다. 너무 작아서 알아보는 데 시간이 걸리기 때문이다. 우리에겐 시간이 없고, 무언가를 보려면 시간이 필요하다…. 내가 만약에 꽃을 나의 눈에 보이는 그대로 정확하게 그린다면 아마 아무도 내가 보는 것을 보지 못할 것이다. 왜냐하면 나는 꽃을 작게 그릴 것이기 때문이다…. 그래서 나 자신에게 말했다. 나는 내가 보는 것을 그릴 것이다. 꽃의 의미를 그릴 것이다. 그러나 이것을 크게 그려서 모두가 시간을 내어 이 그림을 감상할 수밖에 없도록 할 것이다. 심지어 바쁜 뉴요커들도 (고개를 돌려서) 돌아보게 하여 시간을 만들도록, 내가 보는 꽃을 볼 수 있도록 할 것이다.'

디 테 일

❷ 색채

오키프가 사용한 색상들은 엄청난 감정의 힘을 발산한다. 그녀가 그린 환상적인 색조의 양귀비에게 마치 생명력을 불어넣어 주는 것 같다. 오키프가 공감각의 증상을 갖고 있었는지에 대해 알려진 바는 없으나, 공감각에 완전히 매료됐고 색상에 대해서 특히 예민했다. 이 그림에서 오키프는 색상 스펙트럼 내에서 유사한 색상을 선택했는데, 눈부신 빨간색이 지배적이며 약간의 주황색과 노란색, 꽃의 정중앙에는 검은색과 짙은 보라색, 푸른색이 사용됐다.

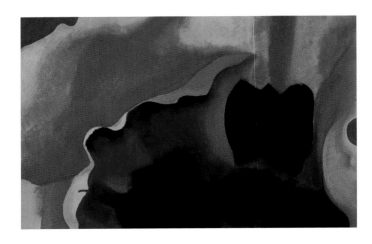

❶ 클로즈업

오키프는 큰 캔버스에 꽃을 그렸으며 이미지는 마치 클로즈업 사진 같다. 그녀는 자신이 그린 꽃 그림에 다른 의미가 있거나, 특히 성을 상징하는 주제를 다뤘다는 비평가들의 비난을 부인했다. 단지 식물을 자신이 이해한 대로 그렸고 자신만의 방식으로 자연을 관찰한 결과라고 설명했다. 그녀는 사진 기술도 활용한 것으로 보이는데, 가령 가장자리를 자르거나 전경과 후면의 비율을 왜곡하기도 했다.

❸ 일본의 영향

이 그림에서 볼 수 있는 곡선 모양과 선들은 아르 누보 디자인에 대한 오키프의 사랑을 엿볼 수 있게 해준다. 균형 잡힌 비대칭 구도 또한 그녀가 일본 목판화를 잘 알고 있었음을 보여준다. 오키프는 꽃잎 가장자리와 꽃 정중앙 주변에 여백의 미를 살려서 그 형태가 더 두드러지게 부각시켰고, 동시에 탁월한 배치로 진하고 밝은 색상의 대비를 만들어서 구성의 비대칭을 강조했다.

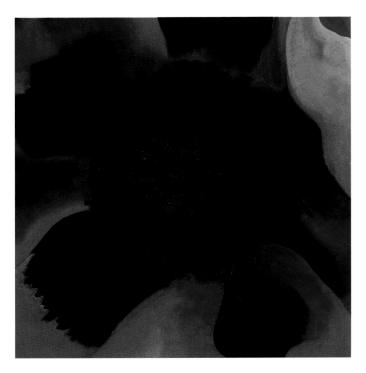

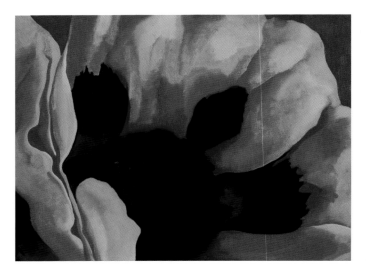

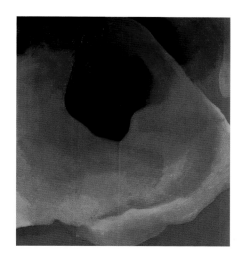

④ 추상적 형태

오키프는 빨간색 배경 앞에 두 개의 꽃 머리를 서로 가까이 배치하여 그 어떤 요소도 그것들을 방해할 수 없게 구성을 단순화했다. 많은 예술가들이 추상회화로 실험할 때 오키프는 구상미술을 탐구했다. 이 그림은 실제로 동양 양귀비를 직접 관찰한 것이지만, 그녀가 표현한 선과 색상의 뉘앙스, 관찰 각도 및 선택된 색상, 모양과 질감은 일종의 패턴과 추상적인 형태를 만들었다.

⑤ 물감 칠하기

이 그림은 다량의 테레빈유로 희석한 연백색 혼합물을 칠한 흰색 바탕에서 시작된다. 오키프는 그 위에 얇은 물감층으로 그림을 완성해 나갔다. 빨간색은 주로 투명했던 반면, 노란색은 반투명했고 흰색과 검은색은 불투명했다. 오키프는 일부 꽃잎의 가장자리를 따라 얇은 흰색 하이라이트 선을 그렸다. 검은색과 짙은 보라색으로 이루어진 꽃의 정중앙은 이보다 더 많은 층으로 그려졌으며, 더 옅고 건조한 질감으로 표현됐다.

⑥ 선

오키프의 선 표현은 꽃잎과 꽃의 윤곽선을 정의하는 동시에 활력을 살려준다. 선에 나타난 부드러운 자신감과 구성 주변의 흐름으로 인하여 이미지가 믿을 수 없을 정도로 단순해 보인다. 오키프는 미술교육 초창기부터 드로잉을 중요시하여 꾸준히 그림을 그렸고, 생애 동안 스케치북에 자신의 순간적인 시각적 감상을 기록했다. 그녀의 표현을 빌려 '선택, 제거 및 강조'는 오키프가 분위기와 감동을 만들기 위해 선의 어떤 부분에 중점을 두었는지 잘 보여준다.

자연의 상징 2 Nature Symbolized No. 2

아서 도브, 1911년경, 메이소나이트 위 종이에 파스텔, 45.8×55cm, 미국, 일리노이, 시카고 미술관

미국 화가인 아서 도브는 자연의 세계를 추상적인 색과 모양 그리고 선으로 해석했다. 아마추어 음악가이기도 했던 도브는 시각미술과 음악의 유사점에서 영감을 받았다. 그는 순수하게 비구상적인 회화를 그린 최초의 미국 화가로 여겨진다. 〈자연의 상징 2〉와 같은 작품은 입체주의의 평면 요소와 부드럽고 톤을 죽인 색상을 사용하여 미국에서 볼 수 있는 자연스럽고 유기적인 형태를 표현했다. 도브는 스티글리츠의 아방가르드 무리의 일원이었는데, 1912년에 사진작가였던 스티글리츠 소유의 291 갤러리에서 첫 개인전을 열었다. 모양과 색상을 통해 전달되는 도브의 리듬감은 오키프에게 지속적인 영향을 미쳤다. 그를 따라 오키프도 추상적인 요소와 현실적인 요소를 자주 합성했다.

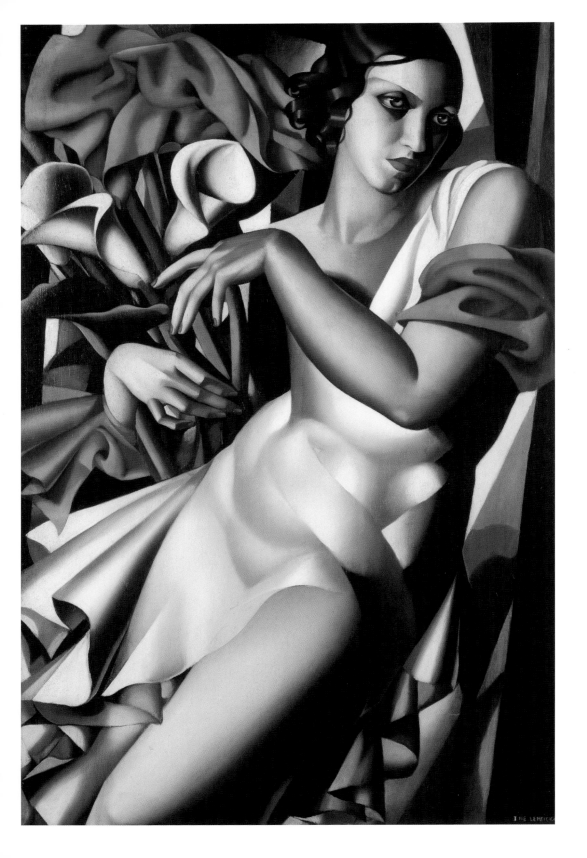

이라 페로의 초상

Portrait of Ira P

타마라 드 렘피카

1930, 패널에 유채, 99×65cm, 개인 소장

타마라 드 렘피카(Tamara de Lempicka, 1898-1980)가 그린 작품들은 둥글고 각진 형태의 병치와 강조된 색조의 대비를 통해서 그녀의 화려한 라이프 스타일과 그녀가 누렸던 사회적 영향력을 반영한다. 특히 입체주의와 앵그르로부터 영향을 받은 그녀는 아르 데코(Art Deco) 양식의 주요 작가가 되었으며, '아르 데코의 여왕(붓을 든 남작 부인-역자 주)'과 같은 별명으로 불렸다.

드 렘피카의 본명은 마리아 고르스카(Maria Gorska)로 폴란드 바르샤바의 유복한 가정에서 태어났다. 1912년에 부모가 이혼하면서 그녀는 상트페테르부르크에 있는 이모와 함께 살게 됐다. 드 렘피카는 열여덟 살에 변호사 타데우스 렘피키와 결혼한다. 이 부부는 1917년 러시아 혁명 발발 이후 파리로 도망친다. 파리에서 그녀는 상트페테르부르크에서 시작한 미술 공부를 계속하기 위해 처음에는 모리스 드니(Maurice Denis, 1870-1943)가 있던 랑송 아카데미(Académie Ranson)에 다니다가 그랑드 쇼미에르 아카데미(Académie de la Grande Chaumière)에 입학했다. 그곳에서 드 렘피카는 변형된 입체주의 아이디어들로 그녀의 스타일에 특히나 많은 영향을 준 화가 앙드레 로트(André Lhote, 1885-1962)를 만났다. 드 렘피카는 얼마 지나지 않아 파리에서 귀족과 유명 인사들의 초상을 그리기 시작했다. 르네상스 미술에 완전히 매료됐던 그녀는 이탈리아에서 미술을 공부했고, 그 이후로는 정교한 디테일과 더 밝고 빛나는 색상을 사용했다. 그녀는 사람에 대한 기민한 호기심과 그 안에서 포착한 그들의 자만심을 곧바로 초상화의 주제로 삼았다. 거의 매너리즘적인 스타일이라 부를 수 있는 형태와 인물들은 드 렘피카가 만든 작품에 조각적인 특성을 부여했고, 고전적인 요소를 현대적인 것과 결합하면서 즉각적인 호응을 얻었다. 아르 데코 시기의 전성기라 할 수 있는 1920년대 중반에 이르러서 그녀의 작품들은 유럽의 권위 있고 명망 높은 살롱에 전시됐으며, 그녀의 인기는 곧 금전적인 성공으로 이어졌다. 그녀는 유난히 작업을 열심히 했는데, 하루에 12시간씩 작업하는 것은 흔한 일이었다. 결국 남편이었던 렘피키와 이혼을 한 그녀는 이후 가장 부유한 후원자였던 라울 쿠프너 남작과 재혼한다. 그녀의 인기는 계속되어 식을 줄 몰랐다. 유럽의 왕족에게 의뢰를 받고 유명한 박물관들이 그녀의 작품을 구입했다.

이 초상화의 주인공은 이라 페로(Ira Perrot)로 알려졌는데, 드 렘피카의 이웃이자 절친이었다. 그녀가 가장 좋아했던 모델이었으며 첫 동성 애인으로 추정된다. 깔끔한 색상과 관능적인 형태로 우아하고 세련되게 표현된 이 인물의 초상화는 드 렘피카의 스타일을 잘 보여준다.

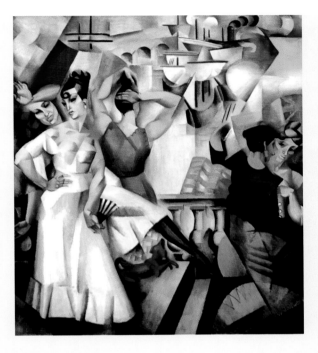

기항지 L'Escale

앙드레 로트, 1913, 캔버스에 유채, 210×185cm, 프랑스, 파리 시립 근대미술관

프랑스 화가 앙드레 로트는 초기에 야수주의 양식을 수용하다가 점차 자신만의 입체주의 스타일을 발전시켜 다양한 시도를 하며 조각적 특성까지 접목했다. 이 작품은 그가 제1차 세계대전 당시 군대에 징집되기 전에 그린 것이다. 전쟁 이후에 로트는 다양한 학교에서 강의했는데, 1920년에 드 렘피카를 제자로 만나게 된다. 강렬한 색상을 사용한 로트는 전통적인 회화 양식과 입체주의와의 실험을 조화롭게 혼합하는 것을 장려했다. 드 렘피카는 이러한 네오 큐비즘(Neo-Cubism)의 개념을 무리 없이 흡수하면서 고전 문화에 대한 자신의 관심을 종합적으로 표현할 수 있는 방식을 찾았다. 로트는 나중에 그녀가 고안한 스타일을 '부드러운 입체주의(Soft Cubism)'라고 불렀다.

② 백합

드 렘피카는 종종 아룸(또는 카라) 백합을 자신의 작품에 사용했는데, 아마도 이 꽃의 우아함과 매끄러운 형태 때문으로 보인다. 이 작품에서도 매끄러운 꽃잎은 비단결 같은 흰색 드레스를 보완하고 가늘고 길게 늘어진 구성을 더 부각시킨다. 이러한 강한 대비로 인하여 꽃잎은 뻣뻣해 보인다. 꽃의 줄기 또한 경직되어 있고 매끄럽다. 이 와중에 꽃을 들고 있는 페로의 우아한 손에서 볼 수 있는 빨간 손톱은 그녀의 빨간 입술과 그림 상단에 공간을 채우기 위해 그린 펄럭이는 커튼과도 잘 어울린다.

① 얼굴

페로는 1920년대 내내 드 렘피카가 가장 좋아하는 모델에 속했으며 매우 친밀하면서도 불같은 관계를 유지했다. 길고 반듯한 콧대와 짙은 적갈색 머리는 그녀의 크고 창백한 초록색 눈을 더욱 부각한다. 이런 특징들이 페로를 그렸음을 알려준다. 페로의 선명한 빨간색 입술은 그녀의 부드럽고 태닝된 피부에 이목을 집중시킨다. 또한, 각진 그림자와 더 부드럽게 표현된 하이라이트는 이미지의 여성성을 감소시키기기는커녕 오히려 엄청난 존재감의 인물을 심리적으로 심도 있고 풍부하게 묘사한 드 렘피카의 실력을 잘 보여준다.

③ 드레스

바이어스 재단이 된 새틴 소재의 드레스는 페로의 몸에 붙으면서 떨어진다. 부드럽고 강한 색조의 대비는 빛나는 금속의 기계 시대를 떠올리게 하며, 모델을 마치 자유롭고 현대적인 여성상으로 나타낸다. 드 렘피카에 대한 공식적인 예술계와 언론의 주된 비판은 그녀의 퇴폐적인 라이프 스타일을 향했고, 이는 공개적으로 흔히 격분을 자아냈다. 그녀는 수많은 남성 그리고 여성과의 연애 스캔들을 결코 숨기는 법이 없었다. 오히려 더 충격을 주기 위해 일부는 조작했을 가능성이 높다.

파리에 정착한 이후 1920년대 초부터 드 렘피카는
자신만의 스타일을 빨리 찾았다. 그녀의 특출난 기교
덕분에 드 렘피카는 로트와 드니, 앵그르, 피카소로부터
받은 영향을 고전 및 르네상스 예술의 요소들과 조합했다.
그녀는 넓은 붓 자국을 사용했고 물감을 매끄럽게 칠했다.

❹ 색조

드 렘피카는 모델링, 즉 입체감 표현을 매우 중요
하게 생각했다. 그녀는 일종의 웅장함을 나타내
기 위해 눈에 거의 보이지 않는 붓질로 구형 및
원통형의 형태에 은은한 음영 처리를 했다. 부드
러운 한색의 회색과 난색의 갈색을 사용한 그녀
의 매끄러운 색조 그러데이션은 아르 데코를 대
표하는 상징이 됐다.

❺ 색채

드 렘피카는 밝고 화사하며 강렬한 색상으로만
이루어진 엄격한 팔레트 구성을 썼다. 흰색 바탕
을 시작으로 더 짙은 색조를 단색의 플루이드 물
감으로 구축하여 채워 나갔다. 그런 다음 카드뮴
레드, 알리자린 크림슨, 연백과 코발트블루를 포
함한 선명한 색상의 혼합물을 사용하여 그림을
그린 듯하다.

❻ 기하학적 평면

드 렘피카는 전통적인 순수미술의 다양한 측면을
완전히 소화했지만, 그녀가 사용한 기법의 많은
부분은 광고, 사진, 영화와 같은 현대적인 예술의
형태에서 차용되었다. 그녀가 음영을 나타내기
위해 작은 크기의 기하학적 평면을 도입한 점과
형태를 묘사한 점은 화려한 할리우드에 대한 그
녀의 동경을 보여준다.

❼ 조명

강한 조명효과로 페로의 피부는 달빛이 비친 듯
한 또는 스포트라이트를 받은 것처럼 보이며, 머
리카락은 금속처럼 윤기가 돈다. 드 렘피카는 열
살 때 할머니와 함께 방문한 이탈리아에서 이탈
리아계 르네상스 예술가들에 깊은 감명을 받고
사랑에 빠진다. 이 여행을 계기로 그녀는 빛의 사
용을 통해 여러 효과를 연출할 수 있는 기법을 발
전시켰다.

아르 데코 디자인

1925년 파리에서 개최된 '현대 장식·산업 미술
국제박람회(Exposition Internationale des Arts Décoratifs
et Industriels Modernes)'에서 이름을 따온 아르 데
코는 활기와 자신감이 넘치던 광란의 1920년
대와 대공황으로 얼룩진 1930년대에 걸쳐 있
었다. 이 시기에 아르 데코는 순수미술 및 장
식미술부터 패션, 영화, 사진, 운송과 제품 디
자인에 이르기까지 모든 형태의 디자인에 영
향을 미쳤다. 풍성하고 생동감이 넘치는 아르
데코 양식의 특징으로는 풍부한 색상, 대담한
기하학적 모양, 도금된 각진 장식을 들 수 있
다. 이 스타일은 1922년에 발견된 고대 이집트
의 투탕카멘 무덤의 영향을 받기도 했지만, 매
끈한 유선형의 기계가 대표적이었던 전간기(제
1차 세계대전 종전 이후 제2차 세계대전 발발 전까지의 시
기-역자 주)에 진행된 기술의 발전과 산업화도
수용했다.

파르나소스산에서

Ad Parnassum

파울 클레
1932, 캔버스에 유채와 카세인 페인트, 100×126cm, 스위스, 베른 시립미술관

스위스 출신의 독일 화가이자 판화가, 데생화가였던 파울 클레(Paul Klee, 1879-1940)는 매우 다양한 작품을 남겼으나, 어떤 카테고리로 분류되는 것을 지극히 거부했다. 그럼에도 20세기의 많은 예술가들에게 영향을 미쳤다. 초월주의자였던 클레는 물질적인 세계를 수많은 현실 중 하나일 뿐이라고 생각했다. 그가 사용한 디자인, 패턴과 색상은 이러한 철학을 뒷받침하고 표현하기 위한 시도였다. 뛰어난 음악가였던 클레는 회화 작품을 그리기에 앞서 종종 바이올린을 연주했으며, 칸딘스키나 휘슬러처럼 음악과 시각적 예술을 비교하기도 했다.

1900년, 클레는 뮌헨에서 칸딘스키처럼 독일 상징주의자인 프란츠 폰 슈투크에게 미술을 배웠다. 1911년에 그는 칸딘스키와 마르크 그리고 마케를 만나게 되었는데 그들이 결성한 표현주의 예술가 집단 '청기사파'에 합류했다. 클레는 들로네, 피카소, 브라크 같은 다른 전위예술가들의 작품을 연구하면서 자신의 추상화 실험을 시작했다. 제1차 세계대전 때 클레는 항공기 유지보수 관련 작업을 했는데, 항공기의 위장용 카무플라주를 복원하는 것도 이에 해당됐다. 이후로도 그는 계속해서 그림을 그렸다. 1917년 즈음, 미술 비평가들은 클레를 독일의 신예 예술가 중 최고라고 극찬했다. 그는 바우하우스 학교에서 강의하게 됐는데, 1921년부터는 독일 바이마르에, 1926년부터는 데사우에 있었다. 바우하우스 학교에서 클레는 광고용 자료를 만들기도 했고, 책 제본, 스테인드글라스 및 벽화 페인팅 워크숍도 진행했다. 1931년, 그는 뒤셀도르프의 미술대학교에서 강의하기 위해 바우하우스 학교를 떠났다. 그러나 1933년에 나치 정권이 들어서면서 그들은 클레의 작품을 '체제 전복적'이고 '미쳤다'라며 비웃었고 그가 더는 강단에 서지 못하도록 낙인을 찍었다.

1923년부터 클레는 '매직 스퀘어'라고 칭한, 상징적인 색상을 사용한 상상 속의 색상으로 구성된 일련의 시리즈를 제작했다. 이 시리즈 중 그가 마지막으로 남긴 작품이 〈파르나소스산에서〉이다. 이 그림은 현실과 기억 그리고 풍부한 상상력의 조화다. 그림의 제목은 그리스 델포이 인근의 파르나소스산에서 따왔다. 파르나소스산은 아폴론 신과 아홉 뮤즈의 신전으로 여겨졌고, 산은 예술에 봉헌되어 고대 그리스인들에게는 신성한 것이었다. '파르나소스산에서'를 의미하는 작품 제목은 아치형의 문을 통과한 후 펼쳐지는 파르나소스산에 이르는 길을 나타낸 것으로 추정된다.

❷ 색채

아치와 대각선에 사용된 검은색은 그림 전체에 일종의 역동성을 만들어낸다. 클레는 색상 스펙트럼의 모든 색을 아우르는 자신만의 색상 배치를 개발했는데, 여기서 보색인 주황색과 파란색의 대비에 중점을 두었다. 이 작품의 주요 색상 층은 두 가지로, 밝은 색상에서 어두운 색상으로, 파란색에서 주황색으로 다양하게 변조된다. 톤을 죽인 색상의 그리드를 먼저 배치한 후 형태를 나타내는 레이어를 마치 모자이크처럼 깔았다.

❶ 공정

이 작품은 매우 보기 드문 클레의 대형 작품 중 하나이며 '매직 스퀘어' 시리즈의 마지막 그림이다. 이 그림을 완성하기까지 그가 거친 공정은 정교하고 복합적이었다. 전통적인 흰 바탕의 캔버스에 톤을 죽인 카세인 페인트로 그리드 형식의, 큰 평면의 사각형을 그렸다. 그런 다음 흰색 유화 물감으로 작은 사각형을 톡톡 두드려서 추가했는데, 이 작업을 테레빈유로 희석한 알록달록한 물감으로 계속 반복했다. 마지막에는 주황색 원과 선을 추가했다.

❸ 기억

빛나는 주황색으로 그린 원은 태양을 연상시킨다. 긴 대각선으로 형성된 큰 정상은 지붕, 산 또는 피라미드로 해석할 수 있다. 클레는 자신의 그림들이 추상적이지만 기억에 기반을 두고 있다고 했다. 어쩌면 이 그림은 클레가 1928년에 이집트를 방문하여 직접 본 대피라미드 또는 클레에게 매우 익숙했던 스위스 알프스산맥 툰 호숫가의 니센산을 그린 것일 수도 있다.

④ 폴리포니

그림의 제목은 작곡가 요한 요제프 푹스(Johann Joseph Fux)가 쓴 책 『파르나소스산으로 오르는 계단(Gradus ad Parnassum)』(1725)을 연상시키기도 한다. '폴리포니'라는 음악적 개념을 정의하는데, 이는 두 개 이상의 독립적인 멜로디가 함께 음악적 배열로 결합된 것을 말한다. 클레는 이 책을 알고 있었으며 폴리포니를 '여러 독립된 주제의 동시성'으로 이해했다. 클레가 서로 다른 색상과 모양을 오케스트라의 다성음악에 비유했다고 볼 수 있다.

⑤ 점묘법

개별적으로 두드려서 만들어진 점으로 구성된 이 캔버스에는 작은 색색의 블록들이 마치 파도처럼 펼쳐진다. 이 이미지는 클레가 자신만의 점묘법으로 모자이크를 연출한 것처럼 보인다. 19세기 후반에 조르주 쇠라가 발전시킨 분할주의를 생각나게 하지만, 클레는 과학적이지는 않으나 색상에 대한 자신만의 생각을 갖고 있었다. 그에게 색상은 이탈리아 라벤나의 초기 기독교 성당의 모자이크 작품에서 볼 수 있는 영성과 화려함에 기초한 것이었다. 클레가 남긴 붓 자국은 조밀하고 균일하면서 화려한 질감을 자아낸다.

⑥ 깨진 풍경

클레가 〈파르나소스산에서〉를 그린 시기는 바우하우스 학교의 교수직을 포기한 직후였다. 그가 학생들에게 내준 과제 중에서 기본적인 기하학적 도형으로 작업하는 연습이 있었는데, 이 그림은 그런 요소를 상기시킨다. 그의 주장에 따르면 작품의 주제는 이 세상의 것이지만, 가시적인 세상은 아니다. 클레는 단지 기억에 의한 풍경을 그렸을 뿐이라고 글을 남겼다. 조각나고 색깔에 의해 정의되며, 전반적인 화합으로 특징지어지는 음악과도 같다고 했다.

바우하우스

전간기 동안 가장 영향력이 있던 조형예술학교로 꼽히는 바우하우스는 가르침과 디자인에 대한 접근 방식을 바꿨다. 1919년 독일 건축가 발터 그로피우스(Walter Gropius)가 창립한 바우하우스 학교는 예술과 수공예 운동을 중심으로 순수미술과 응용미술 사이의 구분을 타파하려고 한 동시에 장인 정신의 창의성과 제조업을 다시 결합하고자 했다. 바우하우스는 특히 예술과 산업 디자인의 융합에 집중했다. 독일의 나치 정권이 들어서면서 1933년에 강제로 폐교되었지만, 바우하우스의 영향과 정신은 그 이후로도 오랫동안 전 세계적으로 계속 반향을 일으켰다. 클레는 바우하우스에서 동료 선생이었던 바실리 칸딘스키와 친구 사이였다. 바우하우스 학교가 독일 바이마르에서 데사우로 이전하면서 클레는 부인 릴리, 아들 펠릭스와 함께 바우하우스 디자인의 마스터 하우스(오른쪽)에 머물렀다. 칸딘스키와 그의 부인 니나는 그들의 이웃사촌이었다.

인간의 조건
The Human Condition

르네 마그리트

1933, 캔버스에 유채, 100×81cm, 미국, 워싱턴 국립미술관

벨기에 출신의 예술가 르네 마그리트(René Magritte, 1898-1967)는 자연주의적이면서도 매우 개성적인 화풍 덕분에 생애 동안 많은 찬사를 받기도 했으나, 표절도 많이 당했다. 초현실주의의 선구자인 마그리트의 작품들은 독특하고 재치 있으며 상대방의 생각을 자극한다. 작품들은 평범한 사물의 기괴한 병치를 보여주며 많은 사람들이 현실에 대해 갖고 있던 선입견에 도전장을 내밀었다. 그는 생활비를 마련하기 위해 오랫동안 상업 예술가로 활동했는데, 이것이 광고와 팝아트, 미니멀리즘, 개념미술에 미친 영향은 지대했다. 제2차 세계대전 때 잠시 한눈판 것을 제외하면 그가 추구한 스타일은 항상 초현실주의에 충실했다.

마그리트의 초기 생애에 대해서는 알려진 바가 거의 없다. 1912년에 그의 어머니는 강에 투신하여 자살했다. 어머니의 시신을 강에서 수습할 때 드레스가 그녀의 얼굴을 덮고 있었다고 한다. 마그리트의 여러 작품에도 얼굴을 흰 천으로 가린 사람들의 이미지가 등장한다. 1916년부터 1918년까지 마그리트는 브뤼셀의 왕립 미술 아카데미(Académie Royale des Beaux-Arts)에서 미술을 전공했다. 이후에는 벽지 디자이너 및 상업적 예술가로 일하면서 여가 때 미래주의와 입체주의의 영향을 받은 그림을 그렸다. 1920년 이후 데 키리코의 작품을 발견한 그는 초현실주의에 입문하게 되어 환상적이면서 몽환적인 자신만의 작업을 만들기 시작했다. 1925년에 마그리트는 장(한스) 아르프(Jean (Hans) Arp, 1886-1966), 프란시스 피카비아(Francis Picabia, 1879-1953), 쿠르트 슈비터스(Kurt Schwitters, 1887-1948), 트리스탕 차라(Tristan Tzara, 1896-1963), 만 레이(Man Ray, 1890-1976) 등의 예술가와 함께 몇몇 다다이스트 잡지 제작을 도왔다. 그 이후 마그리트는 1927년 파리로 이사하여 초현실주의 운동에 앞장서는 주요 구성원이 됐다.

사고의 흐름에 중점을 둔 마그리트의 특이한 병치 구상은 존재의 신비에 대한 의문을 제기하게 했다. 마그리트가 자주 그린 중절모를 쓴 남성은 자화상으로도 해석되지만, 다른 작품에서는 가장 예상하지 못한 곳에 불가해한 것이 도사리고 있다는 것을 의미한다고 했다. 이 작품에서 이젤에 놓인 캔버스에는 창밖으로 보이는 풍경과 동일한 풍경이 묘사됐다. 마그리트는 이 주제를 여러 버전으로 그렸다. 창문 밖으로 보이는 광경은 현실이지만, 이젤에 놓인 그림은 현실의 모습을 재현한 것이다. 이를 통해 이 그림은 우리에게 무엇이 실제이고, 무엇이 허상인지에 대한 질문을 던진다.

티 타임(티스푼을 들고 있는 여인)
Tea Time (Woman with a Teaspoon)

장 메챙제, 1911, 마분지에 유채, 76×70cm, 미국, 펜실베이니아, 필라델피아 미술관

프랑스 화가이자 이론가 장 메챙제(Jean Metzinger, 1883-1956)는 예술가로 활동을 시작한 마그리트에게 상당한 영향을 미쳤다. 이 그림은 1911년 파리의 살롱 도톤전에 전시됐으며, 같은 해에 잡지 「파리 의학(Paris Medical)」에도 게재됐다. 그 후 3년간 이 이미지는 다른 잡지에도 세 차례나 실렸다. 프랑스 미술평론가 앙드레 살몽(André Salmon)은 이 그림에 '입체주의의 모나리자'라는 별명을 붙였다. 그로부터 거의 10년이 지난 후 마그리트는 메챙제의 화풍에서 가져온 요소를 미래주의의 접근 방식과 융합하는 시도를 했다.

디테일

① 역설

마그리트는 다음과 같이 이 그림을 설명했다. '나는 방 안에서 보이는 창문 앞에 그림 하나를 배치해 두었는데, 이로써 가려진 만큼의 풍경을 그림이 대신하고 있다. 그리하여 그림에 그려낸 나무는 실제 방을 벗어난, 창밖으로 보이는 나무를 가렸다.' 이 작업은 마그리트가 그려진 이미지와 그로 인해 가려진 것과의 역설적인 관계를 의식적으로 탐구하는 고찰이었다.

② 이젤에 놓인 그림

사실 이 그림을 보는 사람은 눈앞에 보이는 풍경의 이미지가 실제 창문 밖으로 보이는 풍경이라고 추측할 수밖에 없다. 이젤에 놓인 그림은 의도적인 착시 현상을 유발하면서 이 작품의 물리적인 구성으로 보나, 전반적인 목적으로 보나 중심이 된다.

③ 지각(知覺)

마그리트는 현실이 지각의 문제 또는 사람들이 사물을 인지하는 방식의 문제라고 생각했다. 이 작품에서 볼 수 있듯이 그림의 실제 대상을 볼 수 없게 된 관람자는 이제 스스로 그 뒤에서 어떤 일이 벌어지고 있는지를 결정해야 한다. 마그리트는 '인생에서 시간과 거리는 지각이 더 전면에 등장할수록 의미를 잃는다.'라는 글을 남겼다.

인간은 상황을 합리적으로 분석할 수 있지만,
사물의 본질 자체를 완전히 이해할 수 없다고 주장한
독일 철학자 임마누엘 칸트의 이론에 지대한 영향을 받은
마그리트는 매끄럽게 그린 자연주의 이미지로
인간의 지각능력과 이해력을 탐구했다.

④ 모호성

마그리트는 이젤에 놓인 그림에서 볼 수 있는 풍경과 창문으로 보이는 풍경을 같은 방식으로 그렸다. 2차원적 공간의 캔버스를 통해 3차원의 공간, 즉 현실을 구현한 것에 대한 모순을 보여주면서 마그리트는 실제 공간과 공간의 착시 현상 사이의 양립할 수 없는 모호성을 연출했다.

⑤ 색채

마그리트는 야수주의의 거친 색상이나 브라크가 추구한 입체주의의 황토계열 색상을 사용하지 않고, 활동하는 동안 꾸준히 부드럽고 밝은 색채로 구성된 전통적인 팔레트를 사용했다. 이 작품은 실내와 실외 환경을 모두 묘사했는데, 내부를 나타낸 색상은 따뜻하고 창밖으로 보이는 외부에 사용된 색상은 일광을 표현하기 위하여 밝은색을 사용했다.

⑥ 상업적 예술

마그리트는 상업적 예술가로서 터득한 경험 덕분에 설명할 수 없는 것을 직접적으로 표현할 수 있었다. 간결하고 서술적인 스타일과 부드럽고 절제된 물감의 사용은 상업적 광고 분야에서 흔히 볼 수 있는 명확성과 강조점에 대한 필요성에서 직접적으로 파생된 것이다. 마그리트에게는 그림을 그리는 방법보다 그림이 전달하는 메시지가 훨씬 중요했다.

열린 창가에서 편지를 읽는 여인
Girl Reading a Letter at an Open Window

얀 베르메르, 1659년경, 캔버스에 유채, 83×64.5cm, 독일, 드레스덴, 알테 마이스터 미술관

마그리트는 물감을 다루는 베르메르의 정교한 처리 능력, 선명한 분위기의 연출, 그림이 자아내는 내부의 고요함과 상징적 의미 때문에 그를 존경했다. 베르메르의 뛰어난 관찰력과 그의 선명한 비전은 많은 예술가들에게, 특히 마그리트처럼 인식된 현실을 그림에 담고자 했던 초현실주의자들에게 엄청난 영향을 미쳤다. 방의 4분의 1을 차지하는 무거운 커튼과 창가에서 편지를 읽고 있는 소녀의 옆모습을 그린 이 작품은 신비로움과 상징으로 가득하다. 베르메르와 마찬가지로 〈인간의 조건〉에서 마그리트는 커튼을 프레임으로 사용했다. 그는 갈색 커튼을 이용하여 관람자의 시선을 캔버스에 펼쳐진 풍경 속으로 인도한다.

나르키소스의 변형

Metamorphosis of Narcissus

살바도르 달리

1937, 캔버스에 유채, 51×78cm, 영국, 런던, 테이트 모던

20세기 최고의 다작 작가인 살바도르 달리(Salvador Dalí, 1904-89)는 숙련된 데생화가이자이자 자기계발을 위해 끊임없이 노력하는 예술가였다. 그의 예술은 회화, 조각, 판화, 영화 제작에서 패션과 광고디자인까지 이어졌다. 그의 작품은 개인적이고 강박적이었으며 초현실적인 화풍과 기이한 병치 구성은 일반 대중에게 큰 인기를 얻었다. 달리는 그의 기술적인 능력만큼이나 화려한 성격으로도 유명세를 치렀다.

바르셀로나 근처 부유한 가정에서 태어난 달리의 예술적 재능은 일찍부터 드러났으며, 15세에 유럽 미술의 거장들(Old Masters, 13-17세기 유럽 미술의 거장-역자 주)에 대한 기사를 지역 잡지에 게재했다. 1922년 그는 산페르난도 왕립 미술 아카데미에 입학하기 위해 마드리드로 이사했다. 인상주의와 야수주의의 작품을 공부하라는 선생의 주장에 대항하여 그는 라파엘로, 베르메르, 벨라스케스를 연구했다. 달리는 오스트리아 출신의 신경과 의사 지그문트 프로이트의 정신분석학적 개념과 데 키리코의 예술에 관심을 두기 시작했고, 생각을 만들어내기 위해 무의식에 대해 그리기 시작했다. 1929년 그는 파리의 초현실주의 단체에 가입한다. 그의 생생한 상상력과 디테일에 대한 주도면밀함은 실감 나고 환상적인 작품을 탄생시켰다. 달리는 1930년대 초반에 '편집광적 비판(paranoiac-critical)'의 시기를 겪으며 환각과 망상에 매료되었으며 이를 통해 이중적 의미를 지닌 작품을 표현했다. 그의 기억과 감정에서 진화된 착시를 통해 정체성, 에로티시즘, 죽음과 부패에 대한 심리학적 개념을 해체했다. 반동적인 정치적 견해로 인해 1934년 초현실주의 단체에서 정식 제명을 당했음에도 불구하고 달리는 가장 잘 알려진 초현실주의자 중 한 명으로 자리 잡았다. 달리는 1940년부터 1948년까지 미국에서 살다가 이후 카탈루냐로 돌아갔다. 그는 일생의 많은 작품을 통해서 고향의 풍경을 계속 묘사했다.

이 작품은 나르키소스 우화를 그림으로 표현한 것이다. 그리스 신화에서 나르키소스는 자부심과 자기애가 강해 다른 모든 사람들을 무시했다. 하루는 연못에 비친 자기 모습을 보고 사랑에 빠진다. 물에 비친 자신을 사랑하게 된 나르키소스는 사랑을 얻지 못하는 괴로움에 결국 살아갈 의미를 잃고 죽고 만다. 그가 죽은 자리에 신들은 나르키소스(수선화)라는 꽃을 피우게 하여 그를 불멸의 존재로 만들어주었다.

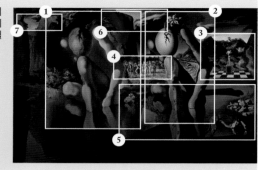

디테일

① **나르키소스**

자기 집착이 강한 미소년 나르키소스는 잔잔한 물 위에 비친 자신의 모습에서 눈을 떼지 못한다. 달리는 분산된 응시력(Distracted Fixation)으로 이 작품을 봐야 한다고 제안했다. 이 방식으로 나르키소스를 오랫동안 응시하게 되면 그 이미지가 배경에 용해되어 사라지고 보이지 않는다는 것이다. 달리가 그린 어두운 그림자들은 그가 강조하여 표현한 부분과 직접적인 대비를 이루며 평평한 캔버스로부터 돌출되어 보이는 요소들을 만든다.

② **꽃과 손**

균형을 맞춘 일련의 돌들은 옆에 그려진 나르키소스의 자세를 떠올리게 한다. 나르키소스의 모습을 보여주고 있지만, 조금 더 자세히 보면 수선화가 자라고 있는 알을 든 손을 볼 수 있다. 달리는 여러 작품에서 성적 상징으로 알을 사용했다. 그가 자주 사용한 또 다른 상징으로는 개미가 있다. 이 그림에서 개미는 손을 타고 올라가고 있다. 달리에게 개미는 부패와 죽음을 상징했다.

③ **받침대 위의 인물**

다른 사람들과 떨어져서 홀로 받침대 위에서 자신의 몸을 탐미하며 내려다보고 있는 인물은 살아생전의 나르키소스다. 뒷모습의 이 인물은 의도적으로 양성으로 표현됐다. 바닥의 검은색과 흰색 타일도 마찬가지로 남성과 여성을 나타낸 것이다. 먼 거리에 보이는 과장된 풍경은 달리의 고향인 카탈루냐의 카다케스 지역과 유사하다.

❹ 한 무리의 인물들

연못 주변에 모여 있는 작은 인물들은 나르키소스를 사랑했지만, 그에게 외면당한 사람들을 상징하는 것으로 보인다. 인물들의 크기가 매우 작음에도 불구하고 달리는 각 인물의 외모와 성격을 세세하게 표현했다. 마치 서로 다른 나라와 문화권에서 온 사람인 것처럼 말이다.

❺ 개

날카롭고 찔리면 아플 것 같은 돌 근처에서 고기를 게걸스럽게 먹고 있는 개는 한때는 아름다웠던 것들의 끝을 상징적으로 표현한다. 돌 뒤에는 불길한 그림자가 붉은 바닥에 드리워져 있다. 이 그림자는 단지 나르키소스의 그림자이지만, 그 위치와 모양 때문에 위협적으로 보인다.

❻ 빛

항상 빛과 눈이 작용하는 원리에 매료되었던 달리는 이 장면에 강하면서 전혀 다른 빛의 두 가지 효과를 연출했다. 하나는 동트는 이른 아침의 차가운 빛으로, 돌 손을 강하게 비추고 있다. 또 다른 하나는 해 질 녘 따뜻한 금색 빛으로, 나르키소스를 흠뻑 비추고 있다.

❼ 색채

주로 세 가지 원색과 검은색 그리고 흰색을 사용한 이 그림은 매우 심혈을 기울여 구성됐다. 그림의 왼쪽은 오른쪽보다 밝다. 왼쪽에는 노란색, 빨간색, 파란색이 사용되었으며, 이른 아침의 빛이 만든 그림자가 있는 오른쪽은 차가운 파란색과 회색에 붉은 갈색을 더해 표현됐다.

지그문트 프로이트와의 만남

달리는 신경과 의사이자 정신분석학의 창시자인 지그문트 프로이트(오른쪽)의 무의식에 대한 이론을 믿었다. 그리하여 1938년 런던에서 프로이트를 만날 수 있게 된 것을 매우 기뻐했고, 자신의 작품 〈나르키소스의 변형〉을 그 만남에 가져갔다. 그러나 초현실주의를 경멸했던 프로이트는 자신의 이론에 대해 그 어떤 것도 달리와 논의하고 싶지 않았다. 이후 프로이트는 한 친구에게 보낸 편지에서 이 만남에 대해 다음과 같이 기록했다. '나는 지금껏 나를 그들의 수호성인으로 선택한 초현실주의자들을 구제 불능의 미치광이로 인식하는 경향이 있었다. 그러나 솔직하고 열정에 찬 눈빛의, 반박할 여지가 없는 실력을 지닌 이 젊은 스페인 청년은 그런 나의 생각을 바꿨다. 사실, 이런 그림이 어떻게 구성됐는지 방법을 연구한다면 매우 흥미로울 것 같다.'

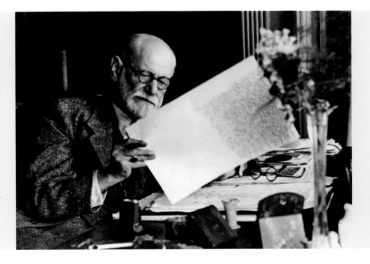

게르니카

Guernica

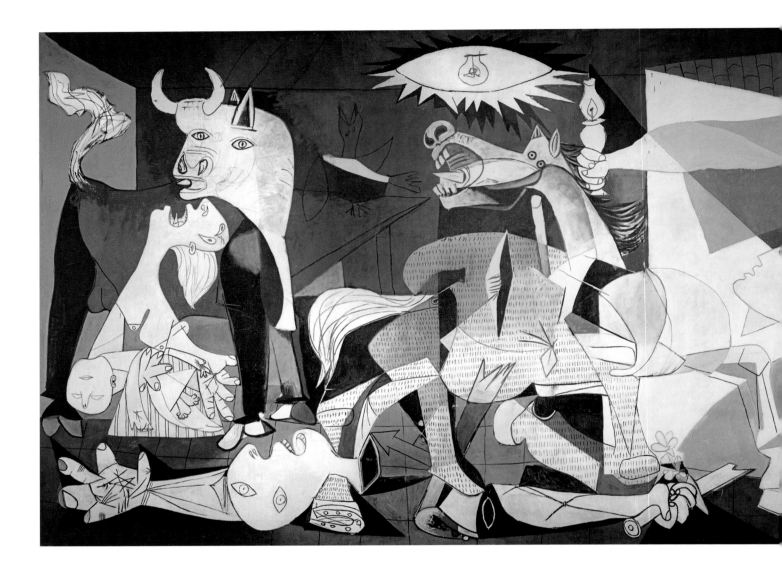

20세기의 가장 유명한 예술가인 파블로 피카소(Pablo Picasso, 1881-1973)는 화가이자 데생 전문화가, 조각가, 도예가였다. 피카소는 긴 활동 기간에 2만여 개의 작품을 창작했으며, 이를 통해 현대미술의 흐름을 바꾸어 놓았다. 신동이라 불린 그는 독창성과 다재다능함 그리고 다작을 통해 타의 추종을 불허하는 유산을 남겼다. 혁신적 예술가인 피카소는 다양한 미디어를 실험했으며, 입체주의의 공동 창시자로서 아상블라주를 새롭게 발명하고 콜라주를 미술에 도입했다.

스페인에서 태어난 피카소는 엘 그레코, 벨라스케스, 고야를 존경하면서 성장한다. 14세에 바르셀로나에 소재한 라 론하(로야자) 미술학교에 입학한 피카소는 자신보다 나이가 많은 모든 학생들을 능가했다. 1900년 파리로 이주한 후 그는 마네, 드가, 툴루즈-로트레크, 세잔과 아프리카 및 오세아니아 예술로부터 영감을 얻는다. 그 이후 10여 년 동안 피카소는 수많은 이론과 기법, 착상을 실험했다. 그의 후기 작품들에 대해서는 뚜렷한 분류를 하지 않는 반면, 초기의 작품 활동은 다음과 같이 분류된

파블로 피카소

1937, 캔버스에 유채, 349×776cm, 스페인, 마드리드, 레이나 소피아 국립미술관

영광의 길 Paths of Glory

크리스토퍼 리처드 윈 네빈슨, 1917, 캔버스에 유채, 45.5×61cm, 영국, 런던, 임페리얼 전쟁 박물관

피카소의 작품 〈게르니카〉는 전쟁 삽화의 전통을 잇는다. 영국의 예술가 크리스토퍼 리처드 윈 네빈슨(Christopher R. W. Nevinson, 1889-1946)은 제1차 세계대전의 끔찍한 현실을 포착하여 강렬한 인상을 남기는 그림을 제작했다. 그림에는 두 명의 영국군이 서부 전선 뒤의 진흙 속에 얼굴이 파묻힌 채 전사해 있다. 그림의 제목은 1751년 토머스 그레이(Thomas Gray)가 발표한 시 '시골 교회 묘지에서 쓴 비가(Elegy Written in a Country Churchyard)'의 인용문 '영광의 길은 오로지 무덤으로 향했다.'에서 따왔다. 네빈슨의 그림만 보아도 영광은 전혀 찾아볼 수가 없고, 다만 공포와 죽음만이 있음을 알 수 있다. 이런 이유로 정부 당국은 1917년에 전쟁의 현시점에서 사기를 떨어뜨릴 것을 우려하여 이 그림을 검열하여 금지했다. 20년이 지난 후 스페인 공화정부는 1937년 파리 세계박람회 스페인관에서 전시할 대규모의 벽화 제작을 피카소에게 의뢰했다. 게르니카 폭격에 관한 신문 기사를 읽은 후 피카소는 박람회에 전시할 작품을 기획하기 시작했다. 작품이 완성되고 몇 년 후, 당시 나치 점령 하의 파리에 있던 피카소의 작업실을 찾은 독일 게슈타포(Gestapo) 장교와의 유명한 일화가 있다. 장교는 〈게르니카〉가 찍힌 사진을 가리키면서 '당신이 그린 작품이오?'라고 묻자, 피카소는 '아니, 당신들의 작품이지.'라고 답했다.

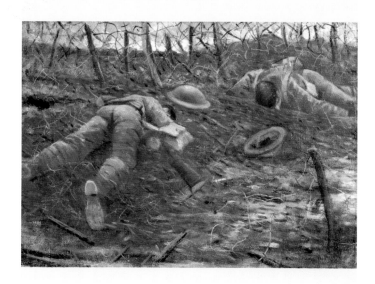

다. 청색 시대(1900-04)와 장밋빛 시대(1904-06), 아프리카 시대(1907-09), 분석적 입체주의 시대(1909-12), 종합적 입체주의 시대(1912-19), 신고전주의(1920-30), 초현실주의(1926년 이후 계속)로 나뉜다.

　감동적이면서도 반전(反戰)의 메시지를 담은 이 그림은 스페인 내전(1936-39)이 초래한 전쟁의 파괴적 폭력을 고발한다. 이 작품은 1937년 프란시스코 프랑코 장군의 요청에 따라 독일군이 바스크 지방의 작은 마을 게르니카를 폭격한 역사적 사건에서 영감을 받아 탄생했다.

❶ 황소

스페인에서 황소는 힘과 권력을 상징하는 동물로 피카소의 작품에 자주 등장한다. 이 작품에서 황소의 의미는 다소 모호하지만, 잔인함을 상징하는 것으로 추측된다. 황소가 흔드는 꼬리는 마치 연기를 뿜어내는 화염 같은데, 더 연한 회색 톤으로 그린 창문 안에 있는 것처럼 보인다. 황소 바로 앞에는 한 여인이 있다. 그녀는 괴로움에 휩싸여 머리를 뒤로 젖힌 채 죽은 아이를 안고 고통과 절망에 빠져 비명을 지른다. 작품 속 말과 황소처럼 그녀의 혀 또한 고통을 표현하기 위해 뾰족하게 묘사됐다. 황소 뒤에 있는 벽에는 (평화의 상징으로 여겨지는) 올리브 가지를 들고 있는 비둘기를 식별할 수 있다. 벽의 균열이 비둘기 몸통의 일부를 형성하고 있는데, 이를 통해 희망의 밝은 빛이 들어오는 것을 볼 수 있다.

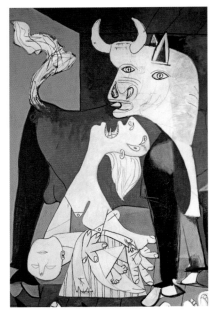

❷ 전구

천장에는 단 하나의 전구가 활활 타오르는데, 참혹한 광경을 환히 비추고 있다. 폭발을 나타낸 듯한 전구의 삐죽삐죽한 모서리는 게르니카에 가해진 폭격을 떠오르게 한다. 전구의 또 다른 의미 해석으로는 모든 것을 보는 눈 또는 희망을 상징하는 태양이 있다. 피카소는 자신의 작품을 거의 해석하지 않았지만, 이 작품에서 말은 사람들을 의미한다고 했다. 그들은 고통스러워서 날카롭게 비명을 지르고 혀는 마치 단검처럼 뾰족하다. 말의 머리 옆에는 공중에 떠다니는 겁에 질린 여인이 촛불을 들고 있다. 기독교의 도상학에서 이런 불꽃은 희망을 암시하거나 성령을 의미하기도 한다.

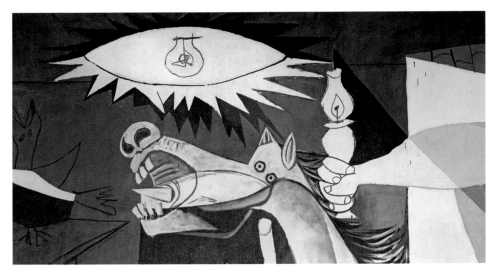

❸ 전사한 군인

사지가 절단된 채 죽은 병사가 말 아래에 깔려 있다. 그의 팔은 조각난 검을 아직도 움켜쥐고 있는데, 그 자리에 작은 꽃이 피어 있다. 꽃은 희망과 생명의 부활을 상징한다. 군인의 왼쪽 손바닥은 하늘을 향해 펼쳐져 있는데, 그 위에는 예수의 십자가 형벌과 같은 순교의 상징인 성흔이 찍혀 있다. 이 군인은 마치 십자가 위에 못 박힌 것처럼 양팔을 벌린 채 누워 있다.

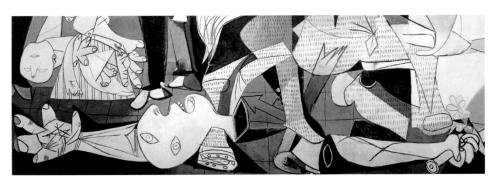

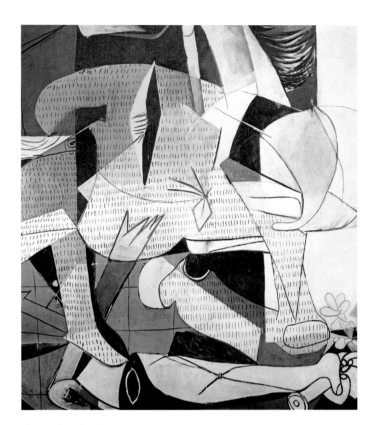

5 불타는 인물

떨어진 폭탄이 만든 화염은 공포에 휩싸여 팔을 위로 뻗은, 남성인지 여성인지 불분명한 인물을 집어삼킨다. 아래에서부터 치고 올라오는 불꽃으로 인해 이 인물은 속수무책으로 건물에서 떨어지거나 그곳에 갇힌 것처럼 보인다. 인물의 오른손은 폭격기의 모양과 유사하다. 충격으로 뒤틀린 희생자의 얼굴은 이 사건의 잔인함과 혼돈을 강조한다.

6 처리 방식

이 거대한 작품은 모노크롬의 색조로 제작됐는데, 이는 피카소가 신문을 통해 게르니카 학살을 알게 된 사실을 반영한 결과물이다. 색상의 부재는 인쇄된 신문과 공포에 대한 언론 보도를 재현한 것이다. 이 작품은 피카소의 입체주의 시대가 지난 지 거의 20년이나 된 시점에 그려졌지만, 인물들의 얼굴은 모두 입체주의 양식을 띤다. 여러 측면에서 이 방식은 전쟁이 수반하는 고통에 대한 보편적인 경고 메시지를 전파할 수 있는 더 강력한 방법이었다.

4 상처 입은 말

말의 몸통은 그림의 중심을 차지하며 캔버스를 채운다. 몸통 측면에는 마치 창에 의해 생긴 듯한 큰 상처가 있다. 말의 몸통에는 두 개의 숨겨진 또는 잠재된 이미지가 보인다. 하나는 죽음을 상징하는 옆으로 돌린 사람의 두개골이며, 몸통 아래에는 구부러진 앞다리의 윤곽선을 따라 그려진 또 다른 황소 머리가 있다. 말의 무릎뼈는 황소의 코를 나타낸다. 이 황소의 뿔은 말의 가슴을 들이받는다.

게르니카 폭격

1937년 남아공 출신의 영국 기자 조지 스티어(George Steer)는 내전에 관한 취재를 하기 위해 스페인으로 파견됐다. 게르니카 폭격에 대해 직접 목격한 현장 보도 장면들(오른쪽)은 「타임스(The Times)」와 「뉴욕타임스(The New York Times)」에 실렸다. 그는 다음과 같은 글을 남겼다. '전선보다 한참 뒤에 있는 이 개방된 도시에 가해진 폭격은 정확히 3시간 15분 동안 진행됐으며, 강력한 항공기 군단은… 이 도시에 1,000파운드 및 그 이하급에 달하는 폭탄과 3,000개 이상으로 추정되는 2파운드짜리 알루미늄 소이탄 발사체를 투하하는 것을 멈추지 않았다. 한편 전투기들은 상공에서 도시 한복판까지 밀접하게 내려와 들판으로 대피했던 민간인들을 향해 기총소사를 가했다.'

368 노랑, 파랑, 빨강의 구성

노랑, 파랑, 빨강의 구성
Composition with Yellow, Blue and Red

피에트 몬드리안
1937-42, 캔버스에 유채, 72.5×69cm, 영국, 런던, 테이트 모던

추상미술의 선구자 피에트 몬드리안(Piet Mondrian, 1872-1944)은 풍경화로 작품 활동을 시작했다. 그는 신지학의 신비주의적 원리에 관심을 갖고 나서야 작품을 근본적으로 단순화하며 '비재현 미술' 즉 추상미술을 창조하기 시작했다. 몬드리안은 '스타일'을 의미하는 '데 스테일(De Stijl)' 그룹의 중요한 구성원이 됐다. 이 그룹은 특정한 삶의 방식과 회화 양식을 옹호했다. 몬드리안은 작품뿐만 아니라 이론적인 글을 통해서도 20세기 미술과 디자인에 많은 영향을 미쳤다.

네덜란드 아메르스포르트에서 태어난 그의 본명은 피터르 코르넬리스 몬드리안(Pieter Cornelis Mondriaan)으로 1906년 이후 그의 성에서 'a' 한 글자를 빼고 활동했다. 1892년부터 1897년까지 암스테르담의 왕립 미술 아카데미(Royal Academy of Fine Arts)에서 그림을 공부했다. 그는 상징주의와 인상주의, 헤이그(풍경화)파의 전통적인 네덜란드 회화를 포함한 다양한 양식을 반영하여 지역의 풍경을 그렸다. 1908년 몬드리안은 불교와 브라만의 가르침에 기초한 종교 신비주의의 한 형태인 신비학에 매료된다. 1911년에 그는 파리로 이주하여 입체주의를 실험하고 제1차 세계대전 동안에는 네덜란드로 돌아와서 그곳에 머물렀다. 여기서 그는 오직 직선과 순수한 색만 남을 때까지 그림의 요소들을 줄이기 시작했다. 1915년에는 테오 판 두스뷔르흐(Theo van Doesburg, 1883-1931)를 만났으며 그로부터 2년 이내에 건축가 J. J. P. 오우트(J. J. P. Oud), 얀 빌스(Jan Wils)와 함께 『데 스테일』이라는 잡지를 공동으로 발간한다. 그들은 여러 예술가, 디자이너와 함께 동명의 '데 스테일'이라는 그룹을 결성했다. 몬드리안은 데스테일을 통해 세계에 내재된 영적 질서에 대한 자신의 철학적인 신념을 바탕으로 예술에 대한 그의 이론을 탐구했다. 그는 1919년에 프랑스로 돌아와 그림의 주제를 가장 기본적인 요소까지 단순화하며 신조형주의(Neo-Plasticism)를 발전시켰다. 이 그림들은 흰색 바탕 위에 검은색 수직과 수평선으로 만들어진 격자무늬 그리고 세 가지 원색으로 구성됐다.

그의 작품 〈노랑, 파랑, 빨강의 구성〉은 몬드리안이 자신의 작품 요소를 끊임없이 수정하고 개선한 것을 잘 보여주는 예시다. 그는 이 작품을 1937년 파리에서 그리기 시작하여 1942년 뉴욕에서 완성했다.

반 구성 VI Counter-Composition VI
테오 판 두스뷔르흐, 1925, 캔버스에 유채, 50×50cm, 영국, 런던, 테이트 모던

네덜란드 출신의 예술가 테오 판 두스뷔르흐는 1908년 헤이그에서 첫 회화 전시회를 열었다. 그는 일상적인 외관을 뛰어넘는 보편적인 형태의 예술을 만들기 위해서 1916년부터 자신의 작품에서 가장 필수적인 요소만을 남기고 주제의 대상을 버렸다. 판 두스뷔르흐의 작품은 계산된 것처럼 보이지만, 사실상 수학이 아닌 직관을 통해 시각적 균형과 조화를 이뤘다. 1917년에 그는 데 스테일 그룹을 결성하고 동명의 잡지도 창간했다. 1924년에 첫 번째 반 구성 작품을 그렸으며, 대각의 격자 선을 사용하여 직선 형식의 캔버스와 그 구성 사이에 역동적인 긴장감을 만들었다.

디
테
일

② 격자 구조

1911년에서 1919년 사이 몬드리안의 예술은 더 강도 높은 감축과 객관성을 향해 보다 진전됐다. 이 작품과 다른 여러 작업에서 그는 체스판과 같은 여덟 개의 동일한 사각형에 기초한 격자 구조를 사용했다. 그는 목탄과 자를 사용해 격자 구조를 그렸는데, 엄격한 직선의 사용은 극도의 순수함을 표현한 것이다.

① 캔버스 준비 단계

몬드리안은 철제 압정과 테이프를 사용하여 잘 짜인 리넨 캔버스를 캔버스 프레임 주위로 늘어뜨렸다. 그런 다음 다공성 표면을 감추기 위해 상업적으로 판매되는 접착제 물질(주로 왁스 바탕의 접착 물질)로 균일한 층을 그렸다. 이로써 캔버스 표면을 매끄럽게 만들어 물감을 칠하기 위한 준비가 완료됐다.

③ 수평선

몬드리안은 격자 패턴으로 사각형과 직사각형의 리드미컬한 배열을 만들었다. 첫 단계로 자와 투명종이로 만든 조각을 사용해 네 개의 주요 수평선을 먼저 그린 후 이것을 여덟 개의 동일한 사각형에 기초한 격자 구조에 배치했다.

④ 역동적 긴장감

몬드리안은 네 개의 수평선이 마르고 나면 여덟 개의 수직선을 그렸다. 이 시점에서 몬드리안은 구성이 조화롭고 선들이 역동적인 긴장감을 줄 수 있도록 수정 작업을 했다. 이러한 조정은 수학적 계산이 아니라 오로지 그의 타고난 직감과 창의력에 달려 있었다.

⑥ 색채

검은색 격자가 균형이 잡힌 것을 확인한 후 몬드리안은 왼쪽 최상단에 카드뮴 옐로의 옅은 혼합물을 수직으로 칠했다. 그런 다음 오른쪽 아래 정사각형에 카드뮴 레드를 더 두껍게 칠하고, 그 오른쪽 아래의 작은 부분에 다시 빨간색을 추가했다. 마지막으로 왼쪽 아래에 코발트블루 색상의 가느다란 조각을 추가했다.

⑤ 순수함

완벽한 추상화에 대한 추구로 탄생한 몬드리안의 작품들은 현대미술사에서도 특출나다. 그의 작품에서 볼 수 있는 조화와 순수성에 관한 탐구는 네덜란드 칼뱅주의의 엄격하고도 청교도적인 전통에서 발생한 것으로 볼 수도 있다. 또한, 몬드리안의 작품세계는 그의 신지학적 신념으로부터 영감을 받은 것을 알 수 있다. 그는 '청결함과 아름다움'을 뜻하는 네덜란드어 'schoon'을 끊임없이 추구했다.

⑦ 칠하기

몬드리안의 체계적인 접근 방식은 모든 예술 분야에 적용되는 보편적 조화라는 그의 유토피아적 이상을 표현했다. 이 그림은 평평해 보이지만, 다양한 요소에서 질감의 차이를 보인다. 검은색 선들이 가장 평평한 반면, 색상이 칠해진 영역에는 붓질을 볼 수가 있다. 흰색 여백에서는 다양한 방향의 붓놀림으로 그린 얇은 레이어를 볼 수 있다.

해변에서의 아침 승마 Morning Ride on the Beach

안톤 마우베, 1876, 캔버스에 유채, 43.5×68.5cm, 네덜란드, 암스테르담 국립미술관

프랑스 바르비종파와 직접 비교했을 때 헤이그파는 1860년에서 1900년 사이 헤이그에서 활동하며 지역의 풍경과 노동자의 모습을 주로 포착하여 그린 네덜란드 사실주의 화가로 구성된 그룹이었다. 안톤 마우베(Anton Mauve, 1838-88)는 헤이그파를 이끄는 주요 구성원이었다. 그는 훌륭한 색채가이자 사촌 처남인 빈센트 반 고흐의 선생이기도 했다. 이후 그는 반 고흐에게 전문적인 예술가가 되기를 권하기도 했다. 그의 작품 대부분은 야외에서 그린 사람과 동물의 초상이다. 그의 〈해변에서의 아침 승마〉는 어느 여름날 해변에서 승마하는 사람들을 그렸다. 몬드리안은 특히 헤이그파 예술가들로부터 많은 영향을 받았으며, 그의 초기 풍경화들은 그들의 접근 방식을 따랐다.

벌새와 가시 목걸이를 한 자화상

Self-portrait with Thorn Necklace and Hummingbird

프리다 칼로

1940, 캔버스에 유채, 61×47cm, 미국, 텍사스, 오스틴, 해리 랜섬 센터

프리다 칼로(Frida Kahlo, 1907-54)는 그녀의 화려한 예술 작품만큼이나 비극적이었던 삶으로 유명하다. 가장 유명한 여성 화가로 꼽히는 그녀의 작품 세계는 신체 및 심리적인 트라우마를 남긴 일련의 사건들과 독일계 멕시코 출신이라는 자신의 정체성에 의해 각인됐다. 칼로가 자주 사용했던 논란을 일으키는 주제 선정 때문에 그녀는 종종 초현실주의자로 분류되는데, 사실 그녀의 예술은 항상 노골적으로 자전적이었다. 단 한 번도 꿈 또는 무의식을 그리는 것에 관심을 가져본 적이 없었다.

멕시코시티 외곽에서 독일인 아버지와 미국 원주민계 스페인 출신의 어머니 사이에서 태어난 칼로는 엄격한 집안에서 자랐다. 여섯 살 때 그녀는 소아마비를 앓고 9개월 동안 침대 신세를 져야만 했다. 이 병으로 오른쪽 다리가 영구적으로 손상되어 다리를 절게 됐다. 그녀를 그림의 세계로 인도하고 괴테, 프리드리히 실러 및 아르투르 쇼펜하우어와 같은 철학자들의 글을 소개해준 것은 그녀의 아버지였다. 학교를 다니는 동안 칼로는 멕시코 출신의 예술가 디에고 리베라(Diego Rivera, 1886-1957)가 벽화를 그리는 모습을 보게 된다. 3년 후, 열여덟 살 때 칼로는 당시에 타고 있던 버스를 전차가 들이받는 치명적인 사고를 당한다. 다발성 골절의 상해를 입은 그녀는 평생 이 사고로부터 완전히 회복하지 못했으며, 서른 번이 넘는 수술을 받아야만 했다. 그녀는 침대에 틀어박혀 있게 되면서 자전적인 이야기를 담은 작은 그림을 그리기 시작했다. 칼로는 리베라를 존경했는데, 1928년에는 예술가가 되기 위한 조언을 구하러 그에게 먼저 다가갔다. 일 년 후에 그들은 결혼하게 된다. 그 이후로 칼로는 원주민의 고유문화를 주제로 다룬 그림을 그리고, 멕시코 전통의상 테우아나를 입기 시작했다. 그러나 칼로의 삶은 여전히 힘들었다. 리베라는 성격이 거칠고 난폭한 데다 외도가 잦았다. 1939년에 그녀와 리베라는 이혼을 하지만, 이듬해 재혼한다. 칼로는 나날이 갈수록 건강 상태가 악화되어 결국 1953년에 오른쪽 다리를 절단한다. 같은 해에 칼로는 멕시코에서 첫 개인전을 열었다. 하지만 그녀의 건강 상태가 너무 나빠서 전시 오프닝에 앰뷸런스를 타고 등장할 수밖에 없었다. 심지어 전시 축하 파티에는 미리 갤러리로 보내 두었던 사주식 침대에서 사람들과 함께했다. 1954년 칼로는 향년 47세의 나이에 세상을 떠났다.

이 자화상은 칼로가 리베라와 이혼했을 당시에 그린 것이다. 이혼 후 그녀는 헝가리 출신의 미국 사진작가 니콜라스 머레이(Nickolas Muray, 1892-1965)와 잠시 만났다. 이 그림을 구매한 것도 머레이였다.

꽃 노점상 The Flower Carrier

디에고 리베라, 1935, 메이소나이트에 유채와 템페라, 122×121cm, 미국, 캘리포니아, 샌프란시스코 현대미술관

디에고 리베라의 세 번째 부인이었던 칼로는 그보다 스무 살이나 어렸다. 리베라가 멕시코에서 일어난 벽화주의 운동에 크게 기여한 사실만큼이나 그와 칼로의 변덕스러운 관계 또한 널리 잘 알려져 있었다. 멕시코의 벽화주의는 1920년대부터 멕시코 혁명 이후에 국가의 통합을 도모하는 시도로 리베라가 시작한 것이다. 다른 두 명의 멕시코 출신 예술가 호세 클레멘테 오로스코(José Clemente Orozco, 1883-1949), 다비드 알파로 시케이로스(David Alfaro Siqueiros, 1896-1974)와 함께 공공건물에 정치적인 또는 사회적인 메시지를 담은 벽화를 그린 것이 시발점이 되었다. 이 그림에는 자신보다 큰, 꽃으로 가득 채운 꽃바구니를 등에 실어보려고 고생하는 남자와 그 뒤에서 바구니를 부축하는 여인의 모습을 볼 수 있다. 이는 오늘날 현대 자본주의 세계에서 노동 계급이 짊어져야 하는 짐을 나타낸다. 꽃을 시장에 나르기 위해서 무릎을 꿇은 나머지 남자는 꽃의 아름다움을 감상할 여유가 없다.

디 테 일

❶ 벌새가 달린 목걸이

프리다 칼로의 목걸이에는 죽은 검은색 벌새가 달려 있다. 양옆으로 뻗은 날개 모양은 그녀의 눈썹 모양과 비슷하다. 멕시코의 민속문화에서 죽은 벌새는 행운을 가져다주는 부적으로 사용됐는데, 이 그림에서도 고통스러운 이혼 이후의 희망을 암시한다. 또한, 그녀가 종종 탐구했던 아즈텍 문화권에서 벌새는 전쟁의 신 우이칠로포치틀리(Huitzilopochtli)와 관련이 있다. 칼로가 착용하고 있는 목걸이의 가시는 그녀의 피부에 파고들어 상처를 내고 피 흘리게 한다. 이 장면은 그녀가 겪었던 육체적인 고통을 암시하면서 십자가형을 받고 그리스도가 써야 했던 가시 면류관을 떠올리게 한다.

❷ 원숭이

칼로의 오른쪽 어깨 위에 있는 검은색 원숭이는 그녀의 애완 원숭이를 그린 것이다. 그녀의 작품에 자주 등장하며 리베라가 선물해줬던 원숭이라 그를 상징한다고 해석된다. 원숭이는 본래 장난기가 많은데, 원숭이가 장난스레 잡아당기는 목걸이의 가시가 그녀의 피부에 상처를 입히고 있다. 이 동물은 그녀의 건강이 좋지 않아서 겪었던 유산의 아픔과 가질 수 없었던 아이를 상징하기도 한다.

❸ 검은 고양이

이 작업의 전체적인 주제는 리베라와의 이혼으로 그녀가 느낀 고통이다. 왼쪽 어깨의 검은 고양이는 자신의 우울증을 나타낸다. 칼로의 문화권에서 검은 고양이는 불운과 죽음을 암시하는 전조로 여겨졌기 때문이다. 작품 속 검은 고양이는 덮칠 순간만 기다리며 벌새를 관찰하는 매우 위협적인 존재이다. 검은 고양이마저 칼로의 목걸이를 당겨 더 조이면서 그녀의 상처는 더욱 깊어지고 피가 난다.

❹ 나비

칼로의 특징으로 꼽히는 짙은 검정 눈썹 아래에 있는 눈에는 감정이 없다. 그녀의 눈은 그림을 보는 관람자를 똑바로 응시하고 있다. 그녀의 뒤에는 녹색과 노란색의 탐스러운 열대 나뭇잎이 있다. 머리카락에 있는 나비들은 그리스도의 부활과 리베라와 헤어진 후 그녀가 바라던 자신의 회복을 의미한다. 그녀는 다음과 같은 말을 남겼다. "인생을 살면서 나는 두 번의 큰 사고를 당했다. 첫 번째 사고는 내가 전차에 치여서 쓰러졌을 때… 두 번째는… 디에고였다."

칼로의 삶과 그녀의 작업을 분리하는 것은 불가능한 일이다. 그녀의 예술 작품이 다른 동시대의 예술가와 확연히 차별되는 이유는 칼로의 그림이 그녀의 자서전과도 같기 때문이다. 그녀는 자신이 사용하는 회화 기법에 대한 질문을 받자 '나는 머릿속에 바로 떠오르는 것을 생각나는 대로 그린다.'라고 답했다.

기법

❺ 다양한 영향

칼로의 작품이 매우 개인적인 주제를 다룬 것으로 알려져 있지만, 그녀의 작품세계를 만드는 데에는 상당히 많은 역사적, 예술적, 문화적 영향이 일조했다. 여기에는 멕시코 민속미술, 르네상스 및 콜럼버스 이전 아메리카 대륙의 예술을 비롯하여 사진작가였던 아버지도 비중을 차지한다. 칼로는 또한 벨라스케스, 엘 그레코, 레오나르도 다 빈치, 렘브란트와 같은 여러 옛 거장들에게도 영감을 받았다.

❻ 자연

이국적인 동물과 초목으로 둘러싸인 칼로의 독특한 자화상은 앙리 루소의 그림을 연상시킨다. 나뭇잎의 밝은 색상과 질감의 과장된 표현은 멕시코 토착미술에 대한 그녀의 관심을 대변한다. 노란 나뭇잎은 그녀가 마치 신성한 인물인 것처럼 후광을 연상시킨다. 잠자리는 기독교에서 부활을 상징한다.

❼ 구도

정해진 기법이나 제약 없이 칼로의 개성은 그녀의 작품세계에서 가장 중요한 비중을 차지한다. 그럼에도 불구하고 이 그림은 전형적인 초상화 구도로 구성되어 있다. 머리와 어깨는 캔버스 중앙에 가깝게 배치되어 있고, 관람자를 정면으로 바라본다. 얼굴의 중심적 위치는 종교에 등장하는 아이콘과 레타블로스(retablos)라고 불리는 작은 크기의 종교적인 그림을 연상시킨다.

테오티우아칸의 위대한 여신(부분) Great Goddess of Teotihuacán

작가 미상, 기원전 100년경~기원후 700, 스투코(치장용 벽토), 높이 110cm, 멕시코, 테오티우아칸, 테티틀라 신전

칼로는 멕시코 원주민의 고유한 예술의 부흥과 국민 정체성의 자부심 및 문화를 재건하는 것을 목표로 하는 민족주의의 한 형태인 멕시카니즘 운동에 깊이 영향을 받았다. 결과적으로 그녀의 화풍에는 더 원시적인 요소가 추가되었다. 칼로는 약 기원전 292년부터 기원후 900년까지 전성기를 누렸던 테오티우아칸의 문명을 만들기 위해 오늘날의 멕시코시티 고원 중앙부 주변에 형성된 다양한 문화를 영감의 원천으로 삼았다. 테오티우아칸이라는 도시는 아즈텍 원주민에게 매우 의미 있는 곳이었다. 그들은 칼로에게도 영향을 준 다채롭고 강렬한 예술 작품을 만들었고 이 도시가 신성하다고 믿었다. 그들의 작품은 주로 전쟁, 상징, 동물 그리고 신들의 모습을 묘사했다.

천사의 소리

Vox Angelica

막스 에른스트

1943, 캔버스에 유채, 152.5×203cm, 개인 소장

선구적인 다다이스트이자 초현실주의 화가였던 막스 에른스트(Max Ernst, 1891-1976)는 우연성과 자유로운 표현을 활용하여 그의 무의식을 바탕으로 한 이미지를 그렸다. 그는 다작 화가로 많은 작품을 만들었으며 조각가, 그래픽 예술가인 동시에 시인으로도 활동했다.

　에른스트는 독일 쾰른 인근에서 9남매로 태어났다. 그는 규율에 엄격했던 아버지에게 회화를 배웠고, 아버지의 권유로 본 대학교(University of Bonn)에 입학하여 철학을 전공했다. 에른스트는 지그문트 프로이트와 니체의 철학 이론들을 발견했고, 후에 이 이론들은 그의 작품 활동에 막대한 영향을 미쳤다. 제1차 세계대전이 발발하자 그는 독일군으로 징집됐다. 1918년 제대를 하면서 군대에서 벗어났지만, 엄청난 트라우마를 남긴 이 경험으로 인해 그는 기존의 전통적인 가치에 대해 깊은 회의감을 갖게 된다. 그는 예술에 의지하며 작품 활동으로 두려움과 불안을 표현하고 이를 극복하고자 했다. 정식 미술교육을 받지 않았지만, 반 고흐, 마케, 데 키리코, 파울 클레에게 영향을 받은 그는 사회적, 예술적 관습을 비웃듯 몽환적이고 환상적인 이미지를 그리기 시작했다. 1919년에 에른스트는 장 아르프, 요하네스 바르겔트(Johannes Baargeld, 1892-1927)와 함께 '쾰른 다다(Cologne Dada)' 그룹을 결성한다. 같은 해에 에른스트는 처음으로 콜라주 작품을 만들었으며 비이성적인 요소와 유머를 조합했다. 1922년에 파리로 이주한 그는 작가 앙드레 브르통(André Breton), 시인 폴 엘뤼아르(Paul Éluard)와의 친분을 통해 이들과 함께 초현실주의 운동에 참여한다. 예술에서 정신(psyche)을 최초로 탐구한 예술가 중 한 명으로 꼽히는 에른스트는 프로이트의 자유연상법을 활용하여 무의식에 집중했다. 이런 화법은 후에 자동기술법(오토마티즘)이라고 불렀다. 무의식 상태에서 글을 쓰거나 그림을 그리는 기법으로, 에른스트는 무의식 상태에서 곧바로 단어, 이미지, 콜라주를 흘러가는 대로 만들어냈다. 이러한 자동기술법을 통해 그는 프로타주(문지르기)와 그라타주(긁어내기) 기법을 개발했다. 제2차 세계대전이 발발하자 에른스트는 포로로 프랑스에 억류됐다. 그가 석방된 이후 독일군이 프랑스를 점령했고 그는 독일 나치 정권의 비밀경찰인 게슈타포에게 체포됐다. 가까스로 탈출에 성공한 그는 1941년 난민의 신분으로 미국에 갔다.

　이 그림의 제목은 프랑스에서 나치 정권에게 받은 박해로부터의 탈출과 16세기의 제단화로부터 영향을 받아 지었다. 자전적인 이야기와 밀접한 관련이 있는 이 작품은 개인적인 트라우마를 드러냄과 동시에 그의 기억에 질서와 형태를 갖추게 해준다.

디테일

② 뱀

에른스트는 그뤼네발트의 〈이젠하임 제단화〉(1512-16년경; 80-3쪽)의 구성을 모사하기 위해 이 캔버스들을 조합했다. 그림의 제목 〈천사의 소리〉는 〈이젠하임 제단화〉의 일부인 '천사들의 합창(Concert of Angels)'을 따라 지은 것이다. 에른스트는 선악과나무를 휘감고 있는 뱀을 그림으로써 성경을 참고했다. 이 그림 위에는 밤을 배경으로 뱀이 작은 새, 나체의 여성과 함께 있는 모습이 그려져 있다.

③ 구조

이 작품은 제2차 세계대전 중 프랑스에 구금되고 미국으로 도망쳐야만 했던 힘든 과거를 기록한 산물임에도 불구하고 희망에 차 있다. 대칭적인 구조로, 밝음과 어둠 그리고 파란색, 노란색, 갈색의 대비에 옅은 초록색과 선명한 빨간색 터치를 가미했다. 이 그림은 〈노랑, 파랑, 빨강의 구성〉(1937-42; 368-71쪽)처럼 '격자무늬' 하면 빼놓을 수 없는 몬드리안에 대한 오마주다.

① 에펠탑과 엠파이어 스테이트 빌딩

〈천사의 소리〉는 에른스트가 뉴욕에 있을 때 제작된 작품으로 그의 선구적인 기법의 절정을 대표한다. 그의 작가 활동에 대한 일기와 같은 이 작품은 일생의 중요한 순간들을 묘사하고 있다. 52세에 그리기 시작한 이 그림은 4개의 캔버스, 52개의 직사각형으로 구성된다. 에펠탑은 그가 20년 가까이 살았던 파리를 상징하며, 엠파이어 스테이트 빌딩은 1941년부터 살았던 뉴욕을 나타낸다. 이 두 상징 사이에는 그의 조화진동 기법으로 만든 파란색 영역이 있다. 즉, 구멍난 깡통에 물감을 채워 이를 캔버스 위에 진동 기법으로 흔들어서 패턴을 만든 것이다.

④ 숲속 장면

우울한 이 숲속 장면은 1920년대 그가 그렸던 드라마틱한 숲 그림들의 '금지된 성장, 위협적인 형태, 불길한 분위기'를 닮았다. 나무 위를 뛰어오르는 말은 에른스트가 글을 무의식에 의해 쓰는 것을 연상시킨다. 에른스트가 창작한 예술은 한 번도 완전하게 비(非)대상적인 것이 아니었지만, 그는 점차 더 추상적인 방향으로 가고 있었다.

에른스트는 이 작품에서 질감 있는 표면을 문질러서 얻은 이미지, 즉 프로타주 기법을 비롯하여 폭넓은 기법을 구사했다. 또한 그는 표면에 유성 물감층을 하나 입힌 후 그 물감을 긁어내면서 흥미로운 질감을 표현하는 그라타주 기법을 사용했다.

⑤ 나뭇결

이 패널들은 그림 사이 사이를 분리해 나뭇결을 묘사했다. 에른스트가 프랑스 브르타뉴에 머물던 1925년 여름을 회상하게 한다. 그가 숙박했던 호텔 바닥에 바로 이런 나뭇결무늬가 있었고, 에른스트는 그곳에서 투숙하는 동안 프로타주 기법을 만들었다. 에른스트는 컴퍼스와 분도기 등 기하학(的) 도구를 그렸는데, 이는 다다이스트들이 자주 사용했던 도구로 기존 순수예술의 관행과는 대비되는 것이었다.

⑥ 줄무늬

이런 구획화된 그림은 에른스트의 개인적인 회고이다. 빨간색과 주황색 패널은 땅의 지질학적 줄무늬 형성을 모사한 것이다. 반면, 아래의 파란색 패널은 그가 미국에 도달하기 위해 가로지른 바다와 하늘을 암시한다. 중간에 그는 자신이 개발한 그라타주 기법을 사용하여 젖은 물감을 긁어내면서 그가 회상하는 어린 시절 독일의 울창한 숲을 나타냈다.

⑦ 콜라주

밝은 노란색과 빨간색 패널은 그림의 어둡고 거무칙칙한 요소들과 함께 균형을 이룬다. 이것은 열기, 일광, 태양과 희망을 나타낸다. 콜라주의 다양한 소재들은 제1차 세계대전 이전 독일의 모습뿐만 아니라 다다이즘의 상징과 에른스트 본인을 생각나게 한다. 에른스트는 '내 작품에서 인간을 충실하게 표현한 경우도 드물지만, 여기에 그린 모든 것은 의인화되었다고 할 수 있겠다.'라고 말했다.

초록 재킷을 입은 여인(부분) Woman in a Green Jacket

아우구스트 마케, 1913, 캔버스에 유채, 44×43.5cm, 독일, 쾰른, 루트비히 미술관

독일 표현주의자 그룹 청기사파의 핵심 구성원 중 한 명인 아우구스트 마케 (August Macke, 1887-1914)는 형태와 색을 통해서 자신의 감정을 표현했다. 그는 1907년과 1912년 사이에 파리로 자주 갔으며 그곳에서 야수주의를 비롯하여 다양한 예술적 영향을 받게 된다. 이러한 영향으로 그는 밝고 반자연주의적인 색상을 넓은 붓질과 각진 선을 통해 좀 더 대담하게 사용하게 됐다. 마르크와 칸딘스키 또한 그에게 큰 영향을 미쳤던 인물들이지만, 그가 특히 영감을 받았던 사람은 로베르 들로네였다. 이와 같은 방식으로 마케는 에른스트에게 막대한 영향을 미쳤다. 1913년, 마케는 스위스 툰 호숫가에 머무르는 동안 〈초록 재킷을 입은 여인〉을 그렸다. 이 작품은 그가 서정적인 분위기를 표현하기 위해 형태를 조화롭게 구성하고 다채롭고 선명한 색상을 사용한 것을 잘 보여주는 사례다.

가을의 리듬

Autumn Rhythm

잭슨 폴록
1950, 캔버스에 에나멜, 266.5×526cm, 미국, 뉴욕 현대미술관

잭슨 폴록(Jackson Pollock, 1912-56)은 1940-50년대 미국에서 등장한 추상표현주의 운동의 주요 인물로 꼽힌다. 추상표현주의는 몸짓에 의한 물감의 충동적인 사용(액션페인팅)과 즉흥적인 인상이 특징이다. 은둔자이자 알코올 중독자로 알려진 폴록은 초현실주의의 자동기술법과 막스 에른스트의 조화진동 기법에 영향을 받아 탄생한 드리핑 기법의 회화로 평생 유명세를 누린다.

폴록은 와이오밍에서 태어났지만 어린 시절 내내 미국의 남서쪽 위주로 계속 이사 다녔다. 로스앤젤레스에서 학교를 다니면서 그는 형이상학적, 초자연적인 정신성을 추구하는 신지학의 개념을 접하게 되는데, 이로 인해 나중에 초현실주의와 정신분석학에 관심을 갖게 된다. 폴록은 1930년에 뉴욕으로 건너가 아트 스튜던츠 리그에서 공부했으며 멕시코 벽화가 오로스코와 리베라의 작품에 매료된다. 1935년부터 폴록은 공공사업진흥국(WPA)에서 진행하는 미국 연방미술 프로젝트(Federal Art Project)를 위해서 일을 했다. 이듬해에 그는 다비드 알파로 시케이로스가 기획한 예술 워크샵에 합류했다. 이 시점에서 폴록이 만든 예술은 멕시코 벽화주의와 초현실주의 등에서 다양한 영향을 받았음을 보여줬다. 1942년에 공공사업진흥국과의 프로젝트가 끝난 후 생생한 색상들로 복잡하게 짜인 대규모의 패턴 그림을 그리기 시작하면서 그의 작품은 완전히 추상화가 됐다. 1940년대 후반 즈음 폴록은 바닥에 놓인 거대한 캔버스에 물감을 던지고 튀기거나 쏟아붓기도 했다.

미국 연방미술 프로젝트

1930년대 중반 미국은 대공황을 겪고 있었다. 공공사업진흥국이 실시한 사업 중에는 1935년에 설립된 연방미술 프로젝트가 있었는데, 예술가를 고용하여 학교, 병원, 도서관 등을 위한 예술을 만들도록 했다. 이 프로젝트는 약 1만 명의 예술가들을 지원했고 1943년까지 운영됐다.

디 테 일

② 캔버스

액션페인팅은 완성된 결과물만큼이나 그 과정이 매우 중요했다. 폴록은 예술 가용 캔버스의 비용을 감당할 수 없었다. 그래서 그는 가구에 쓰이는 더 저렴한 종류의 캔버스를 대량으로 구매했다. 작업을 시작하기 위해서 폴록은 우선 밑칠하지 않은 거친 캔버스를 바닥에 펼쳤다. 검은색 에나멜페인트를 큰 조직처럼 캔버스에 흩뿌린 후 튀기고 흘리며 모든 방향으로부터 페인트를 칠했다.

① 드리핑 기법

이 부분은 폴록의 드리핑 기법을 명확하게 보여준다. 폴록은 즉흥적인 효과를 얻어내기 위해 캔버스 표면에 물감을 뿌리고 튀겨서 조금씩 흘러내리도록 했다. 그렇지만 이 과정에도 계획된 제어 요소들이 있다. 주로 오른쪽에서 왼쪽으로 칠해진 검은색 에나멜페인트는 흐름의 움직임을 나타내는 데 사용되며, 갈색 페인트는 일종의 배경을 만들어준다. 중간에 보이는 빈 캔버스는 질감을 연출한다.

③ 제약이 없는 접근

폴록은 밑칠하지 않고 프레임에 끼우지 않은, 바닥에 펼쳐진 캔버스 위를 종횡무진으로 움직이며 활보했다. 그는 캔버스 주변을 맴돌거나 가로지르고, 위에서 내려다보면서 막대기나 굳은 붓을 이용해 페인트를 떨어뜨리고, 붓고, 튀기고, 던지는 과정을 반복하며 자유를 만끽했다. 알코올 중독과 싸우던 폴록은 주치의의 조언에 따라 스위스 정신과 의사 칼 융의 이론을 수용했다. 그리하여 폴록은 예측할 수 없는 내면의 존재를 자유롭게 하고자 했다.

❹ 제스처

산산조각 난 선으로 구성된 이 유연한 그물 조직은 폴록이 그림 작업에 빠져서 사용한 폭넓은 제스처, 즉 움직임과 무의식의 동작들을 보여준다. 폴록은 작은 막대기, 가정용 페인트 붓 또는 흙손을 페인트에 담그고 손목과 팔, 몸 전체를 빠르게 움직여 페인트가 캔버스의 표면에 리듬감 있게 떨어지도록 물감을 칠했다.

❻ 직관

선과 실타래같이 구성된 페인트 조직으로 인하여 이 그림은 혼란스러워 보일 수 있다. 그러나 폴록은 직관적으로 그림을 그렸고, 상당히 매력적인 반복되는 패턴과 형태를 사용하여 리듬을 만들어냈다. 의도적으로 계획된 패턴은 아니었지만, 수학자들이 그의 그림을 분석해보니 자연에서 찾을 수 있는 기본 비율의 프랙털(차원분열도형)이 발견됐다고 한다.

❺ 페인트

폴록은 유성 페인보다 쉽게 구할 수 있고 더 유동적이면서 광택이 도는 에나멜페인트를 사용했지만, 유연성을 높이기 위해 이 페인트를 희석시켰다. 이러한 방법으로 만든 페인트는 비교적 빨리 건조되었고, 폴록은 여러 레이어를 빠르게 쌓을 수 있었다. 작품의 중심부에는 극도로 제한된 팔레트로 그린, 복잡하게 엮인 그물망 패턴이 잘 보인다. 어떤 부분에는 페인트를 너무 두껍게 도포하여 건조되면서 물감이 고이고 주름이 졌다.

❼ 선과 곡선

폴록은 몇 해 전에 페인트를 빠르게 휘두르는 것이 오히려 직선을 생성하고, 드리핑 기법을 사용하거나 느리게 휘두르는 경우 우아한 컬과 곡선을 만들 수 있다는 사실을 깨달았다. 폴록의 이런 과감한 추상화는 회화에 새로운 자유를 예고했다. 폴록은 작품의 제목이 보는 이의 선입견에 영향을 미친다고 생각해 처음에 작품명을 〈30번〉이라고 지었다. 그는 '우연이라는 것은 없습니다… 그림마다 각각의 생명력이 있습니다.'라고 했다.

수련, 지는 해(부분) Water-Lilies—Setting Sun

클로드 모네, 1915-26년경, 캔버스에 유채, 200×600cm, 프랑스, 파리, 오랑주리 미술관

인상주의 화가 클로드 모네는 자연에서 관찰한 형태를 빛과 색채 그리고 찰나의 순간을 포착하는 환상적인 연출을 담은 회화로 재현했다. 모네는 만년의 기념비적인 작업에 물감을 칠할 때 회화적인 붓놀림과 과감한 제스처 회화의 방식을 사용하면서 직관적으로 그림을 그렸다. 파리 오랑주리 미술관에 있는 모네가 그린 수련의 규모, 색채, 질감, 시각적 효과와 추상화는 잭슨 폴록의 자유로운 스타일과 비교할 수 있다.

산과 바다

Mountains and Sea

헬렌 프랑켄탈러

1952, 캔버스에 유채, 220×298cm, 미국, 뉴욕, 헬렌 프랑켄탈러 재단
(워싱턴 국립미술관에 장기대여 중)

20세기 중반 가장 영향력 있는 예술가 중 한 명인 헬렌 프랑켄탈러(Helen Frankenthaler, 1928-2011)는 추상표현주의 화가였다. 그녀는 밝고 빛나는 색, 대규모 캔버스, 많이 희석된 유화 또는 아크릴화를 특징으로 하는 자유롭고 독특한 스타일의 소유자였다. 일찍이 폴록, 프란츠 클라인(Franz Kline, 1910-62), 로버트 마더웰(Robert Motherwell, 1915-91) 등에게 영향을 받은 그녀는 추상표현주의 중 색면화가로 분류된다. 그녀의 독창적인 '적시고 얼룩 내기(soak-stain)' 기법은 테레빈유로 희석한 물감을 캔버스에 부어 밝은색 면을 명확하게 드러내고, 마치 캔버스와 통합된 듯 3차원의 입체적인 환영에 대한 모든 표현을 거부한다.

프랑켄탈러는 멕시코 화가 루피노 타마요(Rufino Tamayo, 1899-1991), 1950년에는 독일 출신의 한스 호프만(Hans Hofmann, 1880-1966) 등 다양한 예술가들과 함께 수학했다. 불과 스무 세 살의 나이에 그녀는 〈산과 바다〉를 통해 추상표현주의의 새로운 방향을 제시했으며 그녀만의 회화표현 기법을 만들었다.

그녀는 항상 풍경에서 영감을 받았다. 1952년 8월, 프랑켄탈러는 캐나다 노바스코샤에 있는 케이프브레턴섬에서 휴가를 보냈다. 자유롭게 작품 활동을 했던 그녀는 직접 관찰을 통해 종이에 수채화 및 유화 물감을 사용하여 풍경을 담은 여러 개의 작은 그림들을 그렸다. 이 큰 작품을 그리기 시작한 10월에는 노바스코샤에서 봤던 인상적인 광경에 대한 기억과 연구 습작들이 그녀의 마음에 중요한 자리를 차지했다. 폴록의 드리핑 기법에 영향받은 것은 맞지만, 프랑켄탈러는 다르게 작업하길 원했다. 에나멜페인트를 사용한 폴록과 달리 그녀는 희석된 유화 물감을 독특한 방법으로 칠했다. 이 작품에서 그녀는 자신만의 '적시고 얼룩 내기' 기법을 개발했고, 바닥에서 작업하면서 많은 색상의 물감을 능숙히 다루기 위해 다양한 페인트 도구를 사용했다. 미술비평가인 클레멘트 그린버그(Clement Greenberg)가 이 작품을 보기 위해 작가 모리스 루이스(Morris Louis, 1912-62)와 케네스 놀런드(Kenneth Noland, 1924-2010)를 그녀의 작업실로 데려오자 그들은 이 기법에 열광했고 스스로 실험을 해보았다. 이것이 계기가 되어 마크 로스코(Mark Rothko, 1903-70)가 시작한 색면회화를 더욱 발전시켰다. 후에 루이스는 프랑켄탈러의 작품이 '폴록과 가능한 것 사이의 가교'였음을 선언했다.

10/26/52

디테일

폴록의 에나멜페인트는 마른 후에도 캔버스 표면에 남아 있었다. 반면, 극도로 희석된 프랑켄탈러의 유화 물감은 캔버스에 스며들어 투명하고 밝게 빛나며, 베일 같은 효과와 자연스러우면서도 부드러운 색을 만들었다. 또한, 그녀는 훨씬 적은 레이어를 사용해 캔버스의 여백과 여백이 만든 형태를 채색된 부분 사이 사이로 드러내어 작품의 일부로 받아들였다. 그녀에게 자연스럽게 묻어난 즉흥성과 색에 대한 타고난 감각은 균형과 차분한 이미지를 만들었고 폴록과는 달리 실세계를 참조했다.

③ 색채

프랑켄탈러는 채색을 통해서 깊이나 질감을 전달하려고 하지 않는다. 그녀가 만든 색상 배치는 관람자의 시선이 크고 넓은 채색 면적으로 탁 트인 캔버스의 전체적인 구성을 보게 한다. 수채 물감 같고 뿌연 색상을 사용한 그녀는 코발트블루와 옐로 오커를 팔레트에 담았고, 알리자린 크림슨과 비리디언도 사용했을 것이다.

① 창작

1952년 10월, 프랑켄탈러는 밑칠을 하지 않은 커다란 캔버스 하나를 가져와서 그녀의 작업실 바닥에 고정시켰다. 그리고자 하는 바를 대략 구상한 후 그녀는 캔버스 전체에 목탄으로 시원하게 초벌 그림을 그렸다. 그다음 다양한 색의 유화 물감을 각각 커피통에 분리하고 테레빈유로 희석한 뒤 그 색상들을 개별적으로 캔버스에 직접 부었다. 어느 정도 표현하고자 하는 것과 전체적인 외형을 얼추 정하고 이 목표를 의식하고 있었지만, 그녀는 작업의 상당 부분을 직관적으로 진행했다. 오후가 끝나갈 무렵 그녀는 사다리에 올라가 자신의 그림을 내려다봤다. 후에 그녀는 자신도 '다소 놀랐으며, 예상치 못했고, 흥미롭다.'라고 말했다.

④ 풍경

이 이미지는 추상적이지만, 초점이 풍경에 있으므로 완전히 추상적이라고 볼 수 없다. 간소화된 형태는 캐나다 풍경으로부터 각인됐다. 캔버스의 여백 또는 맨 표면에서 하늘, 물, 숲의 형상을 알아볼 수 있다. 이 작품은 청명한 여름날의 어떤 장소에 대한 느낌을 표현한 것이다. 작품 중앙 위쪽에 희석된 코발트블루는 산꼭대기를 나타내고, 중앙 오른쪽의 깊은 푸른색은 바다를 의미한다. 녹색과 분홍색은 나뭇잎과 꽃을 표현한다. 황토색의 삼각형 모양은 잔잔한 푸른 바다 위에 있는 돛일 수 있다.

⑤ 물감 칠하기

먼저 옅은 물감을 다양한 양으로 캔버스에 부은 후 창 닦개와 스펀지를 사용해 물감을 여러 방향으로 밀었다. 또한, 캔버스를 들거나 비틀어 물감을 흐르게 해 특정 영역에는 더 진한 농도를 형성했다. 그림에 보이는 방울과 점은 파도의 비말 또는 땅의 일부처럼 실제 요소를 나타냈다. 이렇듯 프랑켄탈러의 페인트 기법은 상당히 계획되었고 다른 색면화가들보다 더 의도적인 부분이 많았다. 그녀는 직관적으로 작업했지만, 동시에 목적의식을 지니고 있었다.

⑥ 추상화

프랑켄탈러는 구상미술보다 추상미술이 관람자에게 좀 더 개인적인 경험을 준다고 생각했다. '처음 입체주의 또는 인상주의 작품을 접했을 때 시각이나 무의식을 지시하는 모든 방법이 있었다. 채색된 부분들은 실제 대상을 재현한, 즉 기타 또는 산비탈과 같은 대상을 추상화한 것이어야 했다. 현재는 반대 상황이 일어나고 있다. 지금 당신이 파란색, 녹색, 분홍색으로 채색된 이미지를 본다면, 바로 하늘, 풀, 육체를 생각하지 않을 것이다. 색상은 색상이며, 여기서 이 색상들이 어떤 것을 의미하고, 서로에게 어떤 작용을 일으키는 지가 중요하다.'

폼페이 Pompeii

한스 호프만, 1959, 캔버스에 유채, 214×132.5cm, 영국, 런던, 테이트 모던

선구적인 예술가이자 선생이었던 한스 호프만은 1930년 독일에서 미국으로 이민을 갔고, 뉴욕에서 1934년부터 1958년까지 미술학교를 운영했다. 그는 제1차 세계대전 이전부터 수년을 파리에서 보냈기 때문에 유럽 모더니즘의 사상을 미국에 전파하는 데 중요한 역할을 했다. 그는 제자였던 프랑켄탈러에게 영향을 주기도 했지만, 동시에 그녀로부터 영감을 받기도 했다. 그의 화풍은 여러 기법의 융합을 보여준다. 호프만의 이 그림은 채색된 직사각형들의 강렬한 병치 구조를 보여주면서 색을 바라보는 방법을 탐구했다. 그는 자신이 개발한 이 효과를 '밀고 당김(push and pull)'이라고 불렀다.

벨라스케스의 〈교황 인노첸시오 10세의 초상〉 모작

Study after Velázquez's Portrait of Pope Innocent X

프랜시스 베이컨

1953, 캔버스에 유채, 152×118cm, 미국, 아이오와, 디모인 아트센터

초현실주의, 영화, 사진 그리고 유럽 미술의 거장들에게 영감을 받은 프랜시스 베이컨(Francis Bacon, 1909-92)은 독특한 화법을 개발했고 이 덕분에 그는 1940년대부터 1950년대 걸쳐 가장 널리 알려진 구상미술의 주창자가 됐다. 작품의 대상은 항상 난폭하게 왜곡됐고, 실존의 딜레마로 고통을 받는 고립된 영혼으로 표현됐다.

아일랜드 더블린의 영국 가정에서 태어난 그의 이름은 가족의 유명한 조상, 16세기 영국의 철학자이자 과학자였던 프랜시스 베이컨의 이름을 따랐다. 어린 시절 그는 천식으로 활동에 제약이 있었는데, 평생토록 천식을 달고 살았다. 1914년 제1차 세계대전이 발발하자 그의 아버지는 가족을 데리고 런던으로 갔고, 그 당시 영국의 육군성에 합류했다. 그들은 전후 시기를 런던과 아일랜드에서 보냈다. 자신의 동성애 성향을 깨달으면서 베이컨과 가족 간의 관계는 힘들어졌다. 1926년 베이컨은 어머니의 옷을 입어보다가 아버지에게 들킨 후 쫓겨났다. 얼마 되지 않는 용돈으로 견디면서 그는 런던, 베를린, 파리를 여행하며 유랑자의 삶을 살았다. 1927년 그는 파리에서 피카소의 한 작품 전시를 보고 감명을 받아 그림을 그리기 시작했고 무료로 운영되는 다양한 미술학교에 다니기도 했다. 이듬해 그는 런던에 정착하여 모더니즘 가구와 인테리어 디자이너로 활동했다. 또한, 그는 추상주의를 실험한 호주 출신의 화가 로이 드 메스트르(Roy de Maistre, 1894-1968)와 함께 작품 활동을 했다. 베이컨은 천식 때문에 제2차 세계대전 중 군복무에서 면제됐다. 그리하여 그는 1941년을 햄프셔에서 그림을 그리면서 보냈고, 그다음 런던으로 돌아와서 루시언 프로이트, 그레이엄 서덜랜드(Graham Sutherland, 1903-80)와 교류했다. 후에 그는 이 시기를 두고 작가 활동의 시작점이었다고 설명했다.

베이컨은 대체로 독학해서 미술을 배웠지만, 상당히 전통적인 접근 방식을 따랐고 영감을 얻기 위해 다른 예술가들을 참고했다. 그중에는 벨라스케스뿐만 아니라 피카소, 반 고흐, 렘브란트, 티치아노, 고야, 들라크루아, 그뤼네발트 등도 포함되어 있다. 개인적인 경험들 덕에 그는 초상화와 다른 구상미술 작품에 매력을 느꼈고, 자신의 작품에 굉장한 감정적, 심리적 강렬함을 담아서 전달했다. 벨라스케스의 〈교황 인노첸시오 10세의 초상〉(오른쪽)을 재해석한 이 그림은 베이컨의 45개 연작 중 하나이다. 그는 원작을 한 번도 직접 보지 못한 채 이 그림을 그렸는데, 1954년 로마를 방문했을 때조차도 원작을 보지 못했다.

교황 인노첸시오 10세의 초상
Portrait of Pope Innocent X

디에고 벨라스케스, 1650, 캔버스에 유채, 141×119cm, 이탈리아, 로마, 도리아 팜필리 미술관

벨라스케스는 1620년대 조반니 바티스타 팜필리(Giovanni Battista Pamphilj)가 마드리드의 교황대사로 있던 시절 서로 잘 알고 지냈다. 1644년 팜필리는 교황 인노첸시오 10세가 됐고, 1649년부터 1651년까지 로마에 있었던 벨라스케스는 교황의 초상화를 그리는 영광을 얻게 됐다. 그는 배경을 무거운 다마스크(올이 치밀한 무늬가 있는 직물 또는 천-역자 주)로 설정했다. 실크, 리넨, 벨벳, 금과 같은 다양한 직물과 표면의 묘사, 빛을 활용한 연출은 라파엘로와 티치아노로부터 영감을 받아 탄생한 것이다. 붉은색 계열로 표현된 교황의 복장은 이 장면을 압도하면서 권력과 두려움의 분위기까지 주입시켰다. 그림 속 교황은 마치 화난 것처럼 보이지만, 교황은 이 초상화가 '진정 사실적이다.'라고 말하며 만족했고 벨라스케스에게 금메달을 하사했다.

① 얼굴

투명한 커튼이 교황의 얼굴 앞을 통과해 떨어지는 것 같으며 그의 머리는 윗부분이 없다. 교황은 절규하며 비명을 지르고 그와 연계된 모든 권력과 권위를 상실하게 된다. 그의 얼굴은 구소련의 세르게이 예이젠시테인 감독의 영화 〈전함 포템킨(Battleship Potemkin)〉(1925)에서 군인에게 총상을 입어 비명을 지르는 간호사를 상기시킨다. 베이컨은 다음과 같이 설명했다. '인간의 비명에 대해 생각하게 해준 또 다른 것은 내가 매우 어렸을 때 파리의 서점에서 구매한 한 권의 책이다. 그 중고 책에는 입에 대한 질병과 벌리고 있는 입 안을 검사하는 모습을 손으로 채색한 아름다운 삽화가 있었다. …나는 여전히 '포템킨' 모티프를 기반으로 그 위에 인간의 입을 이토록 훌륭하게 그려낸 삽화를 사용하고자 했었다.

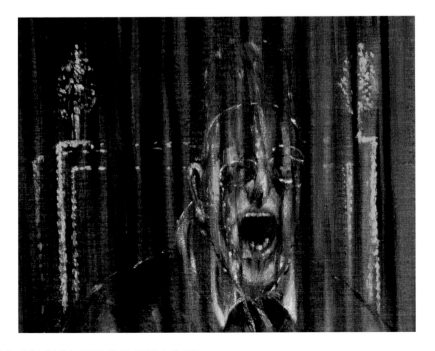

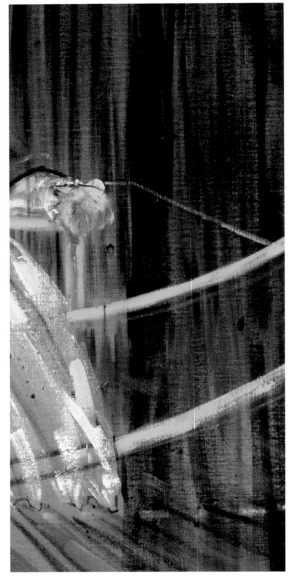

② 유리 상자

교황을 둘러싼 유리 상자 또는 부스는 인간의 취약함을 표현한 것으로 해석할 수 있다. 베이컨이 가장 좋아한 책 중 하나인 니체의 저서 『비극의 탄생(The Birth of Tragedy)』(1872)은 신의 죽음을 논하며 '인간 개인의 비참한 유리 캡슐에 갇힌'이라는 표현을 담고 있다. 제2차 세계대전이 끝나고 오래되지 않아 그린 이 작품에서 교황은 어쩌면 전범자로 재판을 받는 것일 수 있다. 베이컨은 이런 새장 같은 구조의 사용은 '기존의 자연환경으로부터 이미지를 밖으로 꺼내려는 시도다.'라고 말했다.

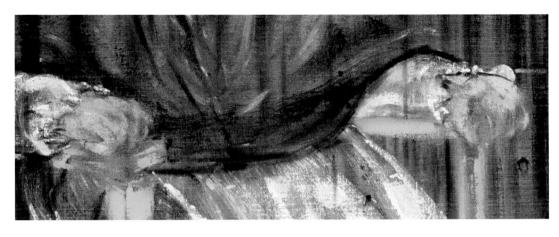

③ 손

벨라스케스의 작품에서 우아하고 침착하게 묘사된 교황의 손을 이 그림에서는 대략 그렸다. 손은 공포에 사로잡혀 의자를 움켜쥐고 있다. 베이컨은 '교황'들에 대해 어떠한 악감정도 없다고 설명했다. '단지 이런 색상들을 사용할 구실을 찾고 있었다. 일종의 엉터리 야수주의 방식을 사용하지 않고는 일반적인 옷에 이런 보라색을 사용할 수 없기 때문'이라고 그는 말했다.

기법

베이컨은 움직임과 제스처에 완전히 매료되었고, 작품 대부분이 이런 움직임을 붓질의 모양과 방향을 통해 표현하려는 시도였다. 또한, 인간의 본질에 대한 표현을 추구하고, 실제보다는 환상을 묘사하기 위해 왜곡을 사용했다.

④ 색채

베이컨은 벨라스케스 작품의 빨간색 망토를 보라색으로 바꿔서 표현했고, 보색인 노란색을 나란히 배치하여 불편한 느낌을 추가했다. 흰색의 캐속(cassock)은 유령을 떠올리게 하며, 마치 곳곳에 피가 튄 것처럼 보인다. 벨라스케스 작품에서 위엄 있는 금박을 입힌 왕좌는 밝은 노란색 의자로 변모하여 이미 불편한 그림에 불안감을 증폭시킨다. 배경에 사용된 어두운색은 악몽 같은 분위기를 더한다.

⑤ 작업 방법

1947년부터 베이컨은 가공되지 않고 밑칠하지 않은 캔버스 면에 직접 그림을 그렸다. 그가 사용한 유화 물감은 거친 캔버스에 즉시 스며들었기 때문에 그 어떤 붓 자국도 수정하거나 닦아낼 수 없었다. 그에게 실수는 작품에 왜곡과 표현력을 더해주는 요소로 인식됐다. 이런 방식으로 그는 붓질을 전혀 하지 않고 평면의 색면을 만들 수 있었다.

⑥ 붓 자국

이 작품을 주도하는 수직적 붓질은 교황의 머리가 위쪽으로 빨려 들어가는 듯한 효과를 준다. 위로 늘린 머리의 연장은 긴장감을 더하고, 바닥과 손가락 주위의 부채꼴 같은 붓 자국은 교황이 의자에 붙어 있기 위해 절실히 몸부림치고 있음을 나타낸다. 교황 주위에 끊어진 노란 물감은 그가 작품 안에 갇혀 있다는 것을 암시한다.

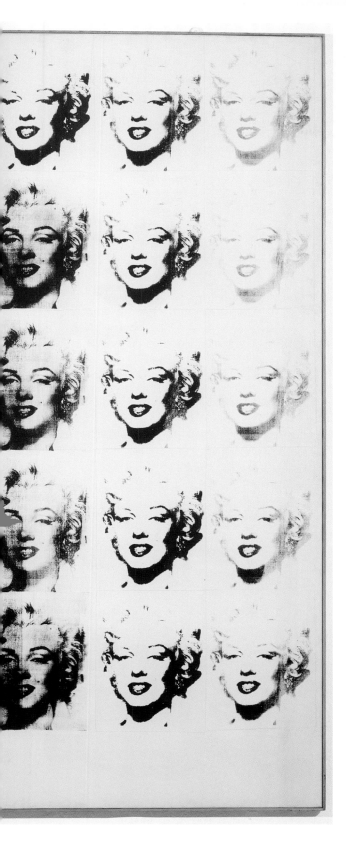

마릴린 두 폭

Marilyn Diptych

앤디 워홀

1962, 캔버스에 아크릴, 205.5×289.5cm, 영국, 런던, 테이트 모던

상업적 예술가로 이미 성공을 누리고 있었던 앤디 워홀라(Andy Warhola, 1928-87)는 국제적인 명성까지 얻으면서 화려한 팝 아티스트 앤디 워홀(Andy Warhol)이 됐다. 그는 예술에 대한 사람들의 기본적인 선입견, 즉 무엇이 예술인지, 어떤 재료와 기법 그리고 자원을 사용해야 하는지에 도전하면서 고급 예술과 저급한 예술의 경계를 허물었다.

워홀은 체코슬로바키아 출신 부모의 셋째 아들로 미국 펜실베이니아주 피츠버그에서 태어났다. 그는 1945년부터 1949년까지 카네기 멜론 대학교(전 카네기공과대학)에서 픽토리얼 디자인을 전공했다. 뉴욕으로 이사하면서 1960년까지 상업 디자이너로 활동했다. 그 이후로는 실크스크린 기법으로 판화와 사진, 3차원의 작업을 제작하게 됐는데, 신문의 1면, 광고 및 가정에서 흔히 접할 수 있는 제품을 비롯하여 대량생산되는 다양한 이미지들을 영감의 원천으로 삼았다. 가정에서 흔히 볼 수 있는 캠벨 수프 캔과 코카콜라 병, 브릴로 세제 그리고 여배우 마릴린 먼로와 가수 엘비스 프레슬리도 이에 포함됐다. 앤디 워홀은 '공장(The Factory)'이라고 불렸던 자신의 은색 외벽 스튜디오를 더욱 확장하여 행위 예술, 영화 제작, 조각, 책 출판까지 분야를 넓혔으며 항상 소비지상주의와 미디어를 탐구하며 활용했다.

1962년에 워홀은 저명한 뉴욕의 스테이블 갤러리에서 첫 개인전인 팝아트 전시회를 열었다. 이 전시회에는 〈캠벨 수프 캔(Campbell's Soup Cans)〉(1962) 판화 작품이 포함됐는데, 슈퍼마켓을 떠올릴 수 있도록 선반 위에 전시를 했다. 이는 당시 미국인들을 사로잡았던 대량 생산의 문화를 시각적으로 보여주는 진열이었다. 조수들의 도움으로 제작된 판화에서 워홀의 관여도의 부재는 이 시기 미국의 모순적인 사회상을 반영한다. 부유하든 가난하든 모든 사람이 동일한 제품을 사용했지만, 사회 계급 간의 구분은 여전히 존재했다. 같은 전시회에서 마릴린 먼로를 그린 이 작품을 선보였는데, '연예인에 대한 예찬과 죽음'이라는 두 가지 주제를 융합하여 나타낸 것이다. 전자는 알록달록한 패널에 다양한 색상으로 표현됐고, 후자는 오른쪽 패널에 검은색과 흰색의 이미지가 점차 흐려지고 사라지는 것으로 인간의 죽음을 표현했다. 이 작품은 종교적 인물의 숭배를 위해 제작된 기독교의 두 폭 제단화를 참고하여 두 개의 캔버스로 제작됐다. 여기서 워홀은 먼로를 미디어가 만들어낸 그로테스크한 상품이자 유명세의 희생양으로 표현했다. 연예인에 대한 사회의 집착과 대중매체의 확산에 대한 워홀의 시각적 비평은 예언적인 성격을 지녔다. 그는 오늘날까지도 이어져 온 예술을 대하고 예술을 만드는 새로운 시각을 제안했다.

디테일

② 입술

기계로 제작됐음에도 워홀은 50회 이상 찍어낸 먼로의 이미지 중 그 어떤 것도 일치하거나 완벽하지 않을 거라고 확신했다. 자연스럽고 매혹적인 그녀의 입술은 모든 버전에서 조금씩 다르며 빨간색 블록으로 투박하게 덮은 듯하다. 입술 모양은 대부분 인쇄 틀에서 약간씩 어긋나게끔 의도적으로 제작됐다. 반복제작에 대해서 워홀은 '완전히 같은 것을 계속 볼수록 의미는 사라지고, 당신의 기분은 더 좋아지면서 마음은 더 가벼워질 것이다.'라고 말했다.

③ 머리카락

워홀은 과산화수소로 표백한 먼로의 유명한 금발 머리를 의도적으로 요란한 노란색으로 처리하여 일종의 비현실적인 느낌을 연출했다. 밝은 노란색은 그녀의 분홍빛 피부와 충돌하고 페인트의 평탄도는 검은색의 명암대비로 더욱 강조했다. 머리카락은 인위적으로 보이는데, 마치 가발 같다. 완벽해야만 했던 상업적 예술 삽화와는 달리 워홀은 이 작품의 인위성을 더욱 부각하기 위해 어떤 흠이나 과한 페인트를 그대로 내버려 뒀다.

① 눈

1962년 8월, 마릴린 먼로의 비극적인 요절 소식 이후 워홀은 4개월 동안 먼로 주연의 영화 〈나이아가라(Niagara)〉(1953)의 홍보용 흑백 사진을 기반으로 한 실크스크린 이미지를 스무 개 이상 제작했다. 여기서 워홀은 사진을 조작하면서 진한 눈 화장을 더욱 강조했다. 그녀의 분홍빛 얼굴에 단순한 청록색 조각을 배치하여 화려한 연예인의 '유명인 페르소나'를 패러디한 것이다.

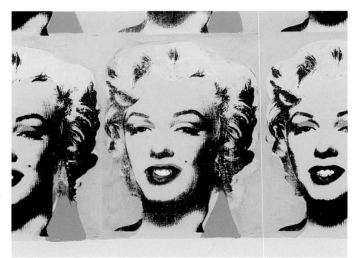

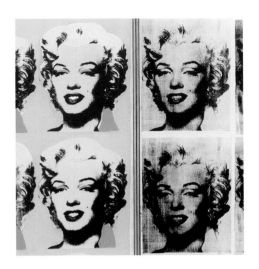

❹ 평판화

먼로의 얼굴 표현에서는 묘하게 아무것도 읽을 수가 없는데, 반복된 재생산으로 그녀의 얼굴은 생기가 없는 무표정의 마스크로 변했다. 이것은 평소 미디어 어디에서나 찾아볼 수 있었던 그녀의 유비쿼터스한 존재감을 불러일으키는 효과를 만든다. 워홀은 일부러 그녀를 무심하고 냉철하게 묘사했다. 평면적인 이미지로 연출함으로써 그녀를 비현실적이고 감정이 없는, 단지 홍보의 수단으로 만들었을 뿐이다. 워홀은 수상 경력이 화려한 일러스트레이터로, 마음만 먹으면 얼마든지 먼로의 이미지를 정확하고 실물과 똑같게 제작할 수 있었다. 대신 그는 자신이 살고 있었던 문화에 대해 일부러 비판하는 것을 선택했다.

❺ 색채

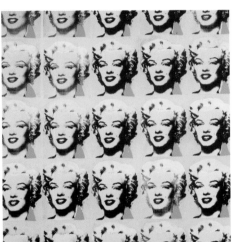

두 폭 중 왼쪽 패널에 사용된 색상은 사실적인 피부색을 포착하려는 시도가 아니라, 홍보나 잡지 이미지를 연상시키는 이미지를 만들기 위해 의도된 것이다. 왼쪽 패널에 사용된 동일하고 인위적인 색상은 오히려 이미지의 따분함을 더 강조할 뿐이다. 얼굴에는 핑크를, 머리카락에는 밝은 노란색을, 입술에는 밝은 빨간색을 사용했다. 청록색을 아이섀도와 옷에 일부 사용했는데, 전반적인 그림의 배경 색상으로는 주황색을 배치했다. 워홀은 얼굴의 특징을 더 부각시키며 머리카락의 어두운 부분을 표현하기 위해 검은색을 사용했다.

❻ 실크스크린 공정

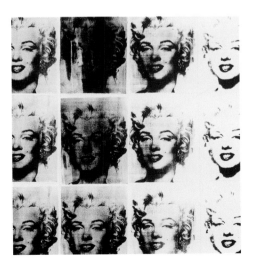

워홀은 상업적 작업에서도 이미 실크스크린 기법을 사용했다. 실크스크린 기법은 일종의 스텐실 형태이다. 일반적으로는 이 과정을 직접 손으로 준비하여 판화를 만들었는데, 워홀은 사진으로 스크린을 제작했다. 추상표현주의자들의 방법을 거부하기 위해 일부러 본인과 자신의 조수들도 반드시 기계적으로 일할 것을 고집했고 이 방법을 고수했다. 그는 사진 이미지를 섬세한 메쉬(그물망처럼 구멍이 촘촘하게 뚫려 있는 원단-역자 주) 스크린으로 옮긴 후 스텐실처럼 사용했다. 스크린을 캔버스 위에 놓고 스퀴지나 고무판의 도움으로 아크릴 물감을 메쉬의 구멍 사이로 통과하도록 했다.

다다이즘

팝아트는 1950년대 중반 런던에서 전위적인 미술 단체였던 인디펜던트 그룹(IG)에 의해 시작됐지만, 얼마 되지 않아 뉴욕 예술가들의 관심을 끌게 됐다. 인디펜던트 그룹은 미국의 물질주의 또는 대량 생산 문화를 보여주는 광고에 끌렸고, 이는 팝아트의 핵심적 주제가 됐다. 팝아트의 개념적 뿌리는 제1차 세계대전의 참혹함에 대한 반응으로 등장한 다다이즘(Dada)에서 찾을 수 있다. 입체주의와 미래주의를 포함한 여러 전위예술 운동에 영향을 받은 다다 운동은 다양하고 전통에 대해 불손했는데, 행위 예술, 시문학, 사진, 조각, 회화와 콜라주 등 모든 것을 아울렀다. 독일 작가이자 연기자였던 후고 발(Hugo Ball, 1886-1927)은 1916년 스위스 취리히에서 첫 다다 공연(위)을 선보였다. 다다 운동은 베를린, 파리, 뉴욕과 같은 다른 도시로 퍼졌지만, 곧 초현실주의로 대체됐다.

꽝!

Whaam!

신문 연재만화와 광고로부터 영감을 받은 미국 팝 아티스트 로이 리히텐슈타인(Roy Lichtenstein, 1923-97)은 전통적 순수미술의 이해에 대한 도전으로 찬사를 받기도, 악담을 듣기도 했던 논란의 중심에 서 있는 유명인사였다.

리히텐슈타인은 1939년 뉴욕 아트 스튜던츠 리그와 1940년부터 1943년까지 오하이오 주립대(OSU)에서 공부하며 피카소와 브라크에게서 영향받은 동물 조각상, 초상화, 정물화 등을 제작했다. 오하이오 주립대에

서 그는 야수주의 화풍을 고수했던 예술가 호이트 L. 셔먼(Hoyt L. Sherman, 1903-81)의 영향을 받았다. 1943년부터 1946년까지 군복무를 마친 후, 리히텐슈타인은 다시 오하이오 주립대로 돌아와 3년 동안 학생 신분으로 다니다가 그 이후에는 학생들을 가르쳤다. 그는 1950년대 말부터 비구상적인 추상표현주의 스타일로 그림을 그렸다. 그럼에도 불구하고 그림에 인물을 포함시켰고 미키 마우스같이 숨겨진 캐릭터를 등장시키기도

로이 리히텐슈타인
1963, 캔버스에 아크릴과 유채,
172.5×406.5cm, 영국, 런던, 테이트 모던

했다. 1961년에 리히텐슈타인은 벤데이(Ben-Day) 점 기법을 사용해 〈이것 좀 봐 미키(Look Mickey)〉라는 첫 만화 작업을 제작했다. 이 기법은 주로 만화책 일러스트레이션에 쓰이는 상업적인 프린트 방식으로, 매우 작고 조밀하게 배치된 다양한 색상의 점들을 활용하여 대비되는 색상을 만들거나 톤의 대비를 연출하는 것이다. 그는 자신의 작품에서 이 기법으로 찍은 점들을 과장하여 표현했는데, 이는 리히텐슈타인만의 스타일이 됐다.

1961년에 미술상 레오 카스텔리(Leo Castelli)는 자신의 뉴욕 갤러리에서 리히텐슈타인의 작품을 전시하기 시작했고 이듬해 첫 개인전까지 열어줬다. 전시회가 열리기도 전에 영향력이 막대했던 수집가들은 리히텐슈타인의 전시 작품 전량을 이미 구매했다. 1960년대에도 그는 주로 DC 코믹스에서 출판했던 만화에서 따온 이미지에 벤데이 점 기법을 계속 사용했는데, 〈꽝!〉도 이에 해당한다.

디테일

② 미국 전투기

극도로 단축된 각도에서 미국 전투기는 검은색 선, 흰색 부분과 회색 블록으로 표현됐다. 투명한 조종석에 앉아 있는 조종사의 머리 뒤쪽을 훤히 볼 수 있다. 이 모든 것은 단순한 검은색과 흰색 선으로만 표현됐다. 노란색 말풍선에는 그림에서 일어나고 있는 상황을 글로 설명했다.

① 폭발

극적으로 튄 빨강, 노랑, 검정, 흰색 물감과 함께 미국 미사일이 적군의 비행기를 폭파하면서 폭발이 일어난다. 화염에 휩싸인 적군의 비행기는 폭발의 중심부에 있다. 이 그림은 폭력성을 나타낸 것이지만, 만화처럼 취급되면서 일종의 거리감을 만들고 감정이 분리되는 효과가 있다. 전쟁을 미화하려고 그린 게 아니라 소년의 흔한 만화책을 신격화한 것이다. 대문자로 쓴 '꽝!(WHAAM!)'이라는 글자는 만화책의 관례에 따라 가벼운 마음으로 읽을 수 있는 소리와 효과를 연출한다.

③ 영향

리히텐슈타인은 워홀과 마찬가지로 1960년대 인쇄 매체와 소비문화의 시각적 언어에 매료됐다. 〈꽝!〉이 바탕으로 삼은 이미지는 1962년 DC 코믹스가 출판하고 어브 노빅(Irv Novick, 1916-2004)이 그린 만화책『전쟁의 미국 남자들(All-American Men of War)』이다. 그는 큰 화면에 방송 프로그램을 영상으로 내보낼 때 수정하듯이 원본 이미지를 수작업으로 부풀려 확대하여 일부를 변경했다. 리히텐슈타인은 대규모의 전통적인 역사화처럼 만화의 이미지를 확대함으로써 미국 문화에 대한 논평을 남겼다.

④ 그래픽 스타일

리히텐슈타인의 확대되고 정확한 그래픽 스타일은 팝아트로 여겨졌던 연재만화와 광고의 인위적인 속성을 더욱 강화했다. 평면의 이미지와 계획된 붓놀림은 추상표현주의의 느슨함에 대한 팝아트의 대응으로 탄생했다. 그는 정확한 회화 기법의 사용을 돕기 위해 캔버스를 360도 회전시킬 수 있는 이젤을 개발했다.

⑤ 벤데이 점 기법

리히텐슈타인이 적용했던 기법은 섬세한 손 그림과 기계적 복제의 두 가지 측면을 모두 혼합했다. 그는 노빅이 그렸던 일러스트레이션을 손으로 그려서 복제한 후 이 이미지를 캔버스에 다시 투영했다. 리히텐슈타인은 이미지를 캔버스에 덧그려서 옮긴 다음, 다양한 색상과 색조의 효과를 만들기 위해 스텐실로 벤데이 점을 찍었다.

⑥ 감정의 결여

이미지에는 감정이 결여되어 있다. 매우 강렬한 에너지로 충전된 이미지를 제시하지만, 인간미가 전혀 느껴지지 않는다. 감정의 부재가 느껴지는 것은 과도한 확대, 기계적 기법과 제한된 색상의 사용 때문이지 감정을 자극하는 주제 때문은 아니다. 공간의 배치는 행동으로 인한 결과의 관계를 더 부각하기 위해서 관람자의 시선이 왼쪽에서 오른쪽으로 이동하도록 유도한다.

⑦ 미사일

미국 전투기의 날개 아래에는 미사일이 갓 발사되고 있다. 리히텐슈타인은 제한적이고, 딱딱하고, 정확한 단색의 드로잉으로 원본 이미지를 확대함으로써 친숙한 현대 미국 영웅의 이미지를 패러디했다.

부조화의 역구성 XVI Counter-Composition in Dissonance XVI

테오 판 두스뷔르흐, 1925, 캔버스에 유채, 100×180cm,
네덜란드, 헤이그 시립미술관 흐메인터 뮤지엄

리히텐슈타인은 남은 활동 기간에 꾸준히 만화 스타일을 고수했지만, 영감의 원천은 매우 광범위했다. 여기에는 고대 이집트 미술, 폴 세잔, 앙리 마티스, 파블로 피카소, 특히 데 스테일 그룹의 예술가였던 테오 판 두스뷔르흐의 영향이 컸다. 이 그림은 부드러운 물감과 리히텐슈타인의 〈꽝!〉과 유사한 원색의 색상으로 만든, 45도로 기울여진 직사각형의 배열을 보여준다. 대각선과 강렬한 색상은 일종의 역동성을 자아내고, 정교한 시각적 요소들은 모두 신중하게 계획되었다. 리히텐슈타인도 자신의 작품 제작 시 이 측면들을 모두 주도면밀하게 확인하고 따랐다.

공중전화 부스

Telephone Booths

리처드 에스테스

1967, 메이소나이트에 아크릴, 122×175.5cm, 스페인, 마드리드,
티센보르네미사 미술관

포토리얼리즘의 최고 전문가로 알려진 리처드 에스테스(Richard Estes, 1932년생)는 이미 구축된 환경을 면밀하게 관찰하고 꼼꼼하게 묘사한다. 그는 다양한 각도에서 모티프의 사진을 찍은 다음 이미지를 잘라내고, 붙이고, 조작하여 미세한 디테일까지 현실을 재현한 듯 날카롭게 초점을 맞춘 구도를 재구성한다.

미국 일리노이주 케와니에서 태어난 에스테스는 1952년부터 1956년까지 시카고 아트 인스티튜트 스쿨에서 공부했다. 그 시절 에스테스는 드가와 호퍼, 토머스 에이킨스(Thomas Eakins, 1844-1916)의 작품에 매료된다. 1959년에 그는 뉴욕으로 이주하여 잡지 출판사 및 광고 대행사에서 그래픽 아티스트로 일을 했다. 1962년에는 일 년간 스페인을 여행하며 그림을 그렸다. 1966년에 뉴욕으로 돌아온 에스테스는 전업 화가로 활동하기 시작했다. 처음에는 자신의 그림에 인물을 배치하기도 했지만, 얼마 지나지 않아 빛이 가득하고 인물이나 그 어떤 이야기와 감정적 요소도 없는 익명의 거리를 묘사하기 시작했다. 특히 시각을 반영하거나 왜곡한 건축물의 특징을 세밀하게 포착하는 것에 더 집중했다. 1970년대 초반에 이르자 에스테스는 그가 추구했던 빈틈없는 사실주의로 인정받게 된다.

에스테스는 뉴욕 브로드웨이가와 6번가 및 34번가의 교차로에서 찍은 일련의 공중전화 부스 사진을 바탕으로 이 작품을 그렸다. 이 그림은 왜곡된 형태와 제한적인 팔레트를 사용한 현실의 조작판이다.

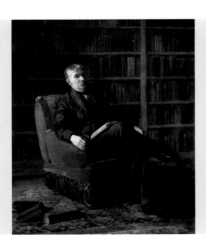

라이터 피츠제럴드 Riter Fitzgerald

토머스 에이킨스, 1895, 캔버스에 유채, 193.5×163cm,
미국, 일리노이, 시카고 미술관

라이터 피츠제럴드는 토머스 에이킨스를 옹호하는 예술 비평가였다. 에스테스는 시카고 아트 인스티튜트 스쿨에서 에이킨스의 작품을 연구했다. 이때 그는 회화와 사실주의가 이미 유행이 지난 것으로 간주 됐음에도 불구하고 향후 작품을 실물처럼 그리겠다고 확고하게 결심했다.

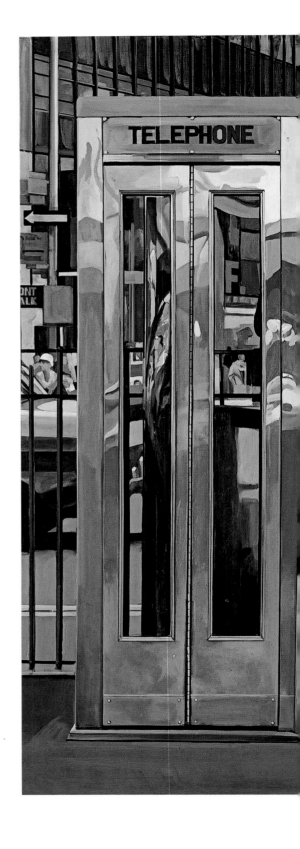

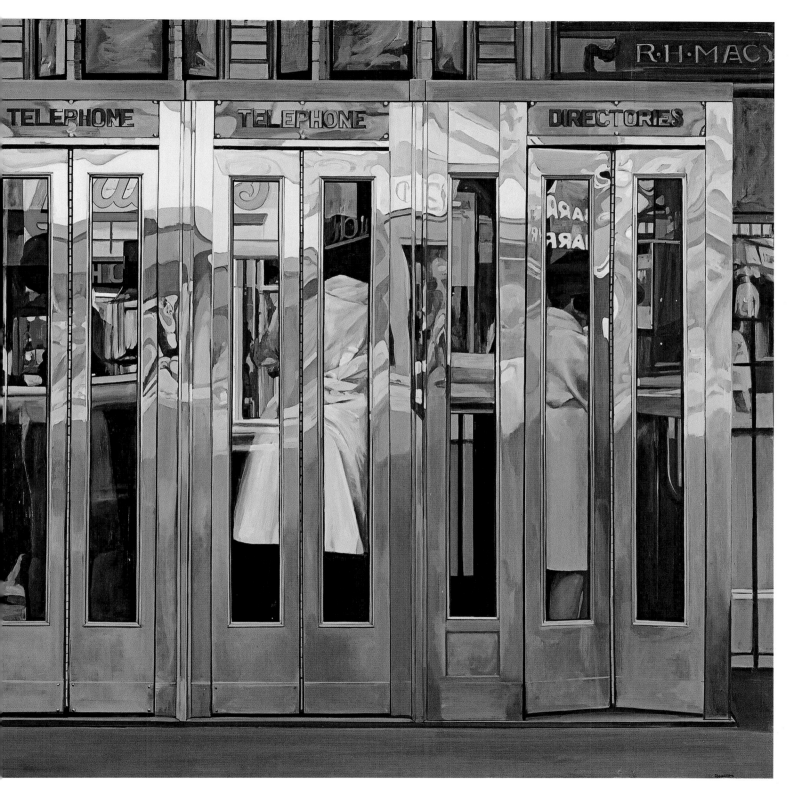

디테일

② <u>F. W. 울워스</u>

첫 번째 부스에 대문자로 정확히 새겨진 '전화(telephone)'라는 단어 바로 밑에 빨간색 글씨로 대문자 'F'와 'W'의 시작점이 보이는데, 건너편에 울워스(Woolworth's) 상점이 있음을 암시한다. 전화 부스의 반짝거리고 반사되는 문에는 계속해서 띄엄띄엄 잘린 빨간색 글자를 비롯하여 다양한 색상의 형태로 표현된 인물과 거리의 가로등으로 추정되는 형상이 보인다. 여기서 유리는 오해의 소지를 만든다. 유리는 투명하기도 하지만, 반사하기도 한다.

① **노란 차량**

철책 뒤로 밝은 노란색 차량을 알아볼 수 있다. 자동차 너머에는 보행자가 걸어 다닌다. 이 장면은 에스테스가 작품에 인물을 배치하기로 한 드문 경우이다. 보행자들은 횡단보도에서 대기하고 있다. '보행 금지' 표지판이 그들 위로 보인다. 유리와 금속으로 된 접이식 문 때문에 왜곡된 반사 이미지가 혼란을 일으킨다. 전화 부스 안에 실제로 인물이 있거나 밖에서 반사된 이미지일 수도 있다. 유리에 반사된 또 다른 이미지로 거리의 반대편 요소들이 있다. 접힌 유리문과 일치시키기 위해 대각선 각도로 맞춰서 그려졌다.

③ **인도**

에스테스는 전화 부스 앞에 있는 바닥에 그 어떤 형태나 색상을 사용하지 않았다. 티끌 하나 없는 이 깨끗한 거리는 부스와 거리 풍경을 담는 프레임 역할을 한다. 길고 방향성이 있는 붓질로 진한 무광택 회색을 사용하여 수평으로 물감을 칠했다. 그다음, 상당히 마르고 더 옅은 회색 물감을 동일한 수평 방향으로 끌어온 듯 사용했다. 마지막으로 금속 전화 부스 문의 반사 이미지를 최소한으로 나타내기 위해 소량의 마른 코발트블루를 길게 끌어와서 칠했다.

❹ 파란색 옷의 전화 부스 사용자

부스 안에는 코발트블루의 옷을 입은 여성이 있다. 1960년대를 연상시키는 부피가 큰 헤어스타일을 한 익명의 여성은 예술가의 시선을 전혀 눈치채지 못한 채 관람자에게 등을 지고 있다. 그녀 앞에 있는 유리문을 통해 반대편의 화려한 상점 쇼윈도가 펼쳐진다. 그녀의 등을 바라보는 관점에 또 다른 측면을 보여주면서 겹치기 기법을 사용한 것이다. 에스테스는 그녀를 단순히 채색된 작품의 일부로 만들었다.

❻ 추상화

에스테스는 의도적으로 도시에서 잘 알려지지 않은 익명의 지역을 선택했다. 그는 직선과 곡선, 길고 짧은 선, 자국과 색상의 미묘한 조화를 창조하여 넓은 관점에서 봤을 때 이해가 되는 복잡한 패턴을 만들었다. 세밀하게 표현된 작품의 디테일은 사진의 정확성을 모방하는 한편, 작품의 크기로 인해 디테일들은 수많은 추상적인 형태로 쪼개어 볼 수 있다.

❺ 크림색 옷의 전화 부스 사용자

다른 부스와 마찬가지로 이 전화 부스도 크림색 코트를 입은 여성이 사용하고 있다. 인물의 크기는 더 크지만, 다른 인물과 마찬가지로 익명에, 별다른 특징이 없다. 그녀는 유리문에 몸을 약간 기대어 한쪽 발에 무게 중심을 싣고, 다른 쪽 발은 그 위로 꼬았다. 유리문에 반사된 이미지는 마침 지나가는 노란 택시를 포착한 것 같다. 부스 내부에서 전화기의 그 어떤 부분도 식별할 수가 없다.

❼ 접근

에스테스의 꼼꼼하고 깔끔한 회화 양식은 광고업자 시절 덕분이다. 물감의 붓 작업과 제스처는 깔끔하고 정확하며, 일반적으로 놓치기 쉽고 카메라에만 포착되는 섬세한 디테일과 거의 비인간적인 선명도를 나타낸다. 미학적인 구성을 만들기 위해서 그의 체계적인 접근 방식은 사진의 일정 부분에 대한 변경을 감수했다.

발레 수업 The Dancing Class

에드가 드가, 1870년경, 목판에 유채, 19.5×27cm, 미국, 뉴욕, 메트로폴리탄 미술관

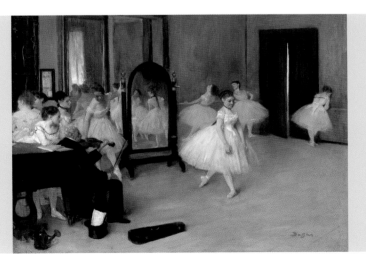

에드가 드가는 사진을 참고하여 자신의 작품 구성을 기획했다. 가령 가장자리의 측면을 잘라내어 특이한 관점을 활용하고 사람들의 눈에 일반적으로 보이지 않는, 카메라 렌즈를 통해서만 포착되는 왜곡된 각도를 제시해 사진의 여러 요소를 차용했다. 에드가 드가는 에스테스가 후에 활용한 많은 아이디어의 선구자인 셈이다. 에스테스는 시카고에서 제작한 첫 번째 습작부터 원본 사진을 조작하여 작품을 만들어낸 드가의 방식에 관심이 많았다. 〈발레 수업〉은 드가가 처음으로 발레 수업의 모습을 묘사한 작품이다. 〈공중전화 부스〉와 마찬가지로 거울에 반사된 이미지는 자세히 바라봤을 때 방향 감각을 잃어버린 형태와 각도를 보여주어 납득이 되지 않지만, 멀리서 바라볼 때 이해할 수 있게 된다.

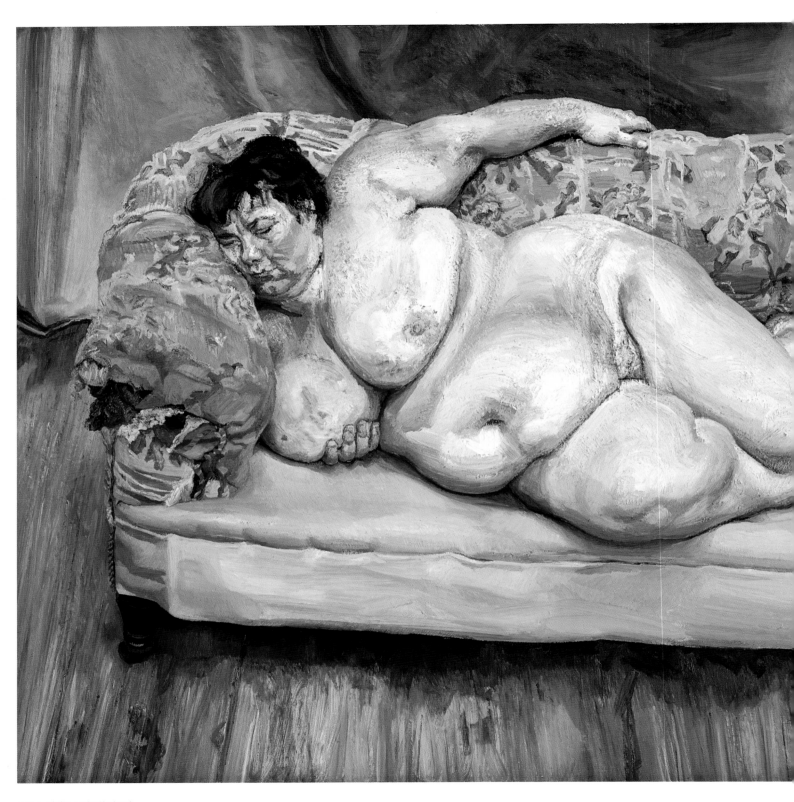

404 잠자는 공제조합 감독관

잠자는 공제조합 감독관
Benefits Supervisor Sleeping

루시언 프로이트
1995, 캔버스에 유채, 151.5×219cm, 개인 소장

타협 없는 관점에서 인물을 관통하듯 묘사한 초상화로 잘 알려진 독일 태생의 영국 화가 루시언 프로이트(Lucian Freud, 1922-2011)는 개성이 뚜렷한 화풍의 보유자였다. 초기에 그는 부드러운 물감과 선명한 윤곽선 및 한색(寒色)을 많이 활용하다가 후기에는 육체의 질감과 뉘앙스를 강조하며 표현력이 뛰어난 제스처 임파스토 기법을 사용했다. 그의 치밀한 연구는 냉혹하면서 무언가를 떠올리게 하는 강도 높은 심리적 기운으로 가득하다.

1933년에 나치즘이 급부상하자 프로이트는 이들을 피해 자신의 가족과 함께 베를린에서 영국으로 피난 갔다. 그로부터 6년 후, 그는 이스트 앵글리안 회화 드로잉학교에서 미술교육을 받기 시작했다. 제2차 세계대전 동안 그는 1941년부터 대서양 호송대에서 상선 선원으로 복무했지만, 일 년 만에 상이군인으로 군복무를 중단해야 했다. 이후 프로이트는 1943년까지 런던의 골드스미스 대학을 다녔다. 게오르게 그로스와 초현실주의로부터 영감을 받은 프로이트의 초기 작품에는 환상을 모티브로 하는 요소가 포함됐다. 그는 런던학파로 불리는 구상미술 예술가들의 느슨한 모임의 일원이기도 했다.

엘리자베스 2세 여왕도 프로이트에게 작은 초상화를 의뢰하기 위하여 2001년에 포즈를 취했다. 하지만 그는 대체로 스튜디오에서 친구, 이웃, 모델 및 가족의 일원을 강렬한 붓 자국, 두꺼운 페인트 및 톤을 죽인 색상을 사용하여 포착했다. 2008년에 이 그림은 뉴욕 경매에서 3,360만 달러(약 1,700만 파운드)에 낙찰됐는데, 생존 작가로서는 기록적인 가격대였다.

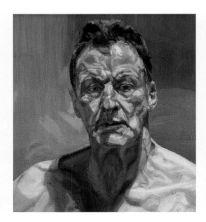

이중의 응시(자화상)
Reflection (Self-Portrait)
루시언 프로이트, 1985, 캔버스에 유채, 56×51cm, 개인 소장

프로이트가 이 그림을 그렸을 때 그의 나이는 63세였다. 평면, 각도 및 강조된 붓 작업에 중점을 둔 작품이다. 거친 빛을 받은 프로이트의 우락부락한 얼굴의 특징을 적나라하게 과장해서 보여준다.

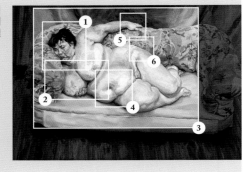

디테일

❶ 머리

프로이트는 자신의 작품에 자주 등장했던 나이트클럽 호스트이자 행위예술가인 레이 보워리(Leigh Bowery, 1961-94)의 소개로 그림의 모델인 수 틸리(Sue Tilley)를 알게 된다. 틸리는 영국 정부 노동연금부의 감독관으로 일하면서 보워리가 운영하던 나이트클럽 '타부(Taboo)'에서도 일했다. 프로이트의 붓 자국은 서술하듯 형태와 구조를 나타낸다. 여기서 프로이트는 달콤한 잠에 푹 빠져있는 틸리의 얼굴에 격한 붓놀림으로 두꺼운 붓 자국과 레이어를 그렸다.

❷ 육체

프로이트의 누드 습작들은 작품의 중요한 부분을 차지한다. 프로이트는 모델의 풍만한 육체와 곡선미에 완전히 매료됐다. 그는 형태의 윤곽선을 조각처럼 더욱 깊이감 있게 강조하기 위해 물감을 무게감 있게 모델링하여 3차원의 입체감을 부여했다. 색조의 범위를 제한적으로 사용한 그의 팔레트에선 크렘니츠 화이트, 옐로 오커, 로 엄버, 번트 엄버, 로 시에나, 번트 시에나, 레드 레이크, 비리디언, 울트라마린 등을 볼 수 있다.

❸ 포즈

돈트는 첫 햇빛을 포착할 수 있도록 틸리는 매우 이른 아침부터 포즈를 취하기 시작했다. 프로이트는 작업을 위해 일어서서 대상을 내려다봤다. 얼굴의 하이라이트와 주름 사이로 보이는 명암처리는 소파 팔걸이의 조잡한 패턴의 직물과 대조를 이루며, 패턴의 일부를 연상시키기도 한다. 또한, 톤을 죽인 올리브그린, 탁한 핑크색, 회색계열의 베이지 색상이 살결을 표현하기 위해 부분적으로 반복해서 등장한다.

④ 과장법

1993년과 1996년 사이에 프로이트는 틸리를 주제로 네 개의 작품을 그린다. 이것은 세 번째 그림이다. 작업 당시 찍은 실제 사진을 보면 그가 틸리의 형상을 얼마나 과장해서 그렸는지 알 수 있다. 그는 틸리의 배를 더 무겁게, 무릎은 더 넓고, 가슴은 더 처지게 과장하여 첨삭했다. 이 그림은 결코 대상을 미화하는 초상화는 아니지만, 누드 작품에 대한 과장된 탐구와 표현이다. 틸리의 강렬한 존재감은 티치아노, 렘브란트 또는 루벤스의 작품에 등장하는 '비너스' 그림에 견주어도 무방하다. 다만, 이상화되지 않았을 뿐이다.

⑤ 기법

틸리는 다음과 같이 회상했다. '그는 우리와 함께 같은 방향에서 캔버스를 바라보면서 그림을 그렸는데, 즉 한 번은 저를 보고, 다시 고개를 돌려서 그림을 그렸습니다.' 1950년대부터 프로이트는 항상 서서 작업하며 투박하고 거친 붓을 사용했다. 그는 신중하게 붓 자국을 남겼는데, 이 그림은 완성까지 9개월이 걸렸다. 이 초상화는 틸리뿐만 아니라 프로이트의 성격까지 모두 반영하고 있다. 그는 붓 자국으로 패치워크를 만들어서 물리적 표면의 질감을 나타내고, 모델의 정서 및 내적 삶을 감각적으로 표현하고자 했다.

⑥ 물감 칠하기

프로이트는 흰색 바탕으로 시작해서 목탄으로 틸리의 윤곽을 그렸다. 그다음에는 방향성이 있고 질감을 표현한 붓질로 피부색에 세부사항들을 추가했다. 캔버스 전체를 가로질러 그림을 점차 완성해 나가면서 그가 사용한 뻣뻣한 붓은 마치 물감을 빗듯이 표면을 가지런히 정리했다. 그는 다양한 붓놀림과 여러 색상과 명암의 레이어를 사용하면서 육체의 살덩어리에 중점을 두었고, 이와 마찬가지로 보여지는 육체의 모든 측면들을 중요하게 생각했다. 프로이트는 '나는 페인트가 육체처럼 표현되길 원한다.'라고 말했다.

디아나와 칼리스토 Diana and Callisto

티치아노, 1556-59, 캔버스에 유채, 187×204.5cm, 영국, 에든버러, 국립 스코틀랜드 미술관

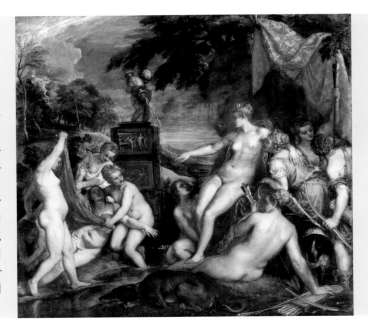

티치아노가 로마의 시인 오비디우스의 대표작 『메타모르포세이스』(기원후 8)를 바탕으로 만든 일곱 개의 회화 시리즈는 신화적 장면들을 묘사하고 있다. 그중 〈디아나와 칼리스토〉는 스페인의 왕 펠리페 2세를 위해 제작된 것이었다. 이 그림은 여신 디아나가 자신의 시녀인 칼리스토가 주피터(제우스) 때문에 임신한 것을 알게 된 순간을 포착했다. 이 드라마틱한 이야기와 풍만한 육체의 표현은 프로이트에게 특별히 영향을 미쳤다. 그는 이 그림을 자주 연구하면서 티치아노의 방식을 분석했다. 프로이트는 구성과 일종의 극적인 효과를 연출하는 방식에 대해서 티치아노에게 많은 것을 배웠다고 인정했다. 〈잠자는 공제조합 감독관〉에서 볼 수 있는 특이하고 다소 어색한 대상의 자세 연출도 부분적으로 티치아노에 대한 존경심에서 탄생한 것이다. 1970년대 프로이트는 에든버러에 있는 국립 스코틀랜드 미술관을 정기적으로 방문하여 〈디아나와 칼리스토〉와 〈디아나와 악타이온〉(1556-59; 85쪽)을 연구했다. 캔버스를 가득 채우는 천의 향연과 풍만한 육체의 묘사에 매혹당한 프로이트는 이를 두고 '이 두 작품은 세상에서 가장 아름다운 작품에 속한다.'라고 설명했다.

마망
Maman

루이즈 부르주아

1999, 청동, 스테인리스 스틸, 대리석, 927×891.5×1,023.5cm,
스페인, 빌바오, 구겐하임 미술관

20세기의 가장 중요한 조각가로 꼽히는 루이즈 부르주아(Louise Bourgeois, 1911-2010)는 긴 활동 기간에 걸쳐 다채로운 재료와 표현 방식을 사용해 왔다. 그녀는 획기적이고 혁신적인 예술가로 기억된다. 어린 시절 트라우마 같은 일련의 충격적인 사건들이 그녀의 작품에 영향을 끼쳤는데, 특히 아버지의 외도로 인해 큰 충격을 받았다. 부르주아는 항상 예술의 새로운 변화 및 발전의 최전선에 앞장서서 다양한 재료와 모티프를 사용하여 회화, 판화, 조각, 설치 및 행위예술 분야에 대한 자신의 호기심을 두루두루 탐구했다. 그녀의 작품 중 다수는 건축과 인체와의 관계를 암시했다. '공간은 존재하지 않는다.'라고 선언한 그녀는 이어서 '(공간은) 단지 우리의 존재를 위한 구조를 나타내는 비유다.'라고 말했다.

부르주아는 파리에서 태어났다. 1932년 그녀의 어머니가 돌아가신 이후 미술 공부를 시작했다. 1933년과 1938년 사이에 그녀는 에콜 데 보자르, 랑송 아카데미, 줄리앙 아카데미, 그랑드 쇼미에르 아카데미를 포함한 여러 미술학교와 아틀리에를 다녔다. 1938년 미국으로 이민 가기 전까지 부르주아는 그랑드 쇼미에르 아카데미에서 페르낭 레제로부터 가르침을 받았다. 부르주아는 음울하고 성적으로 노골적인 주제들을 다루었는데, 이것은 당시 여성 예술가로서는 흔하지 않은 경우였다. 1970년대에는 페미니스트 여성 운동에 몸을 담으면서 시위, 자선행사, 토론, 전시회와 같은 활동에 참여했다. 부르주아의 예술 형식은 추상에서 구상주의, 유기적인 형태에서 기하학적인 형태로 변하면서 그 범위가 매우 넓었다. 그녀는 당시 저명한 예술계 인사와 교류를 했고, 그중에는 유명한 미술사학자들과 예술가, 갤러리 대표들이 있었다. 이외에도 부르주아는 정신분석학을 공부하고 출판 및 책 사업을 운영하면서 예술을 가르치고 다양한 재료와 실험을 계속했다. 11년 동안 개인전 한 번 없이 지내온 그녀는 마침내 1964년에 자신의 주요 신작들을 전시했고 그 이후로는 정기적으로 전시회를 열었다. 그녀의 작품은 1982년 뉴욕 현대미술관에서 열린 회고전을 계기로 비로소 세상에 널리 알려지고 찬사를 받게 됐다.

부르주아는 1994년에 첫 '거미' 조각을 제작했다. 일련의 작품 중 가장 큰 이 조각은 힘을 상징하는 반면, 어린아이가 엄마를 부르는 애칭인 작품명 〈마망〉은 부드러움과 따뜻함을 불러일으킨다. 이 조각품은 돌아가신 부르주아의 어머니를 상징한다. 거대한 크기 때문에 경외감을 느끼게 하는 이 조각은 보편적이면서 강하고 무섭기까지 하다.

모성 Maternity

알베르 글레이즈, 1934, 캔버스에 유채, 168×105cm, 프랑스, 아비뇽, 칼베 미술관

부르주아는 1938년 미국으로 이민 가기 전 프랑스 출신의 예술가 알베르 글레이즈(Albert Gleizes, 1881-1953)와 함께 살롱 도톤전에 출품했다. 글레이즈는 스스로 입체주의의 창시자라고 간주했다. 그가 이 예술 운동의 방향을 이미 일찍이 추구한 선동적인 주창자였던 것은 확실하다. 그는 섹시옹 도르(Section d'Or, 황금분할) 그룹에서도 중요한 인물로, 파리파에 막대한 영향을 미쳤다.

❷ 알

지상 9미터(30피트 5인치) 높이에서 거미의 몸뚱이가 바로 밑에 매달려 있는 철망 주머니에는 회색과 흰색의 대리석 알이 담겨 있다. 알들은 거의 빛을 받지 못하고 있다. 골이 진 나선형 모양의 몸뚱이를 떠올리게 하는 얇고 불규칙한 갈비뼈가 알이 담긴 철망 주머니를 받치고 있다. 이는 모성, 특히 부르주아의 어머니를 상징한다. 거미가 복강에 알을 안전하게 품고 있는 것은 안전성을 나타낸다. 부르주아는 〈마망〉이라는 작품을 통해서 어머니의 죽음 이후로 생긴 '버려진 것에 대한 트라우마'를 직면하고자 했다.

❶ 다리

이 엄청난 크기의 거미는 막대기 같은 울퉁불퉁한 여덟 개의 다리로 무거운 몸뚱이를 지탱한다. 각각 만들어진 다리는 여러 부분을 봉합해 만들었으며 밑으로 갈수록 끝부분이 뾰족하게 모인다. 구부러진 아치형 다리는 마치 고딕 성당의 기둥과 아치를 보고 있는 듯한 느낌을 자아낸다. 관람자들은 이 거미 조각의 다리 사이로 또는 몸뚱이 밑으로 걸어보고 싶은 충동을 느끼게 된다. 그러면서 이 공간에 대한, 모성 혹은 거미에 대한 다양한 감정들을 불러일으킨다.

❸ 규모

이 거대한 작품은 의도적으로 섬세하고 파손되기 쉽게 보이도록 만들어졌다. 날씬하고 뾰족한 다리는 눈을 의심할 정도로 매우 가늘고 바닥으로 갈수록 좁아지지만, 전체 구조를 지탱하기에는 충분하다. 부르주아는 1932년부터 1935년까지 파리 소르본 대학에서 수학과 미술을 공부했다. 비례와 비율에 대한 그녀의 관심은 작품에서도 항상 볼 수 있는 필수적 요소로 남아 있다.

부르주아는 자신만의 스타일과 기법을 구축하기 위해 오랜 경력 동안 계속해서 변화를 추구했고, 몇 가지 특징으로 정의되는 것을 거부했다. 이렇게 기념비적인 작품을 제작하거나 그림을 그리는 것 이외에도 그녀는 라텍스, 석고 및 고무 재료와 전통적으로 조각 작업에 사용되는 대리석이나 청동으로 실험을 했다.

기법

❹ 장소

이 작품은 처음에 런던 테이트 모던의 터바인 홀(Turbine Hall)을 위해 만들어졌는데, 부르주아는 장소의 특수성을 고려하여 작품을 설치했다. 스페인 빌바오의 구겐하임 미술관에 있는 2001년 작의 이 작품처럼 이후로도 여러 조각이 탄생했다. 어디에 있든지 조각의 규모가 주변의 공간감을 변화시키는 것을 볼 수 있다.

❺ 조립

용접과 몰딩 등 다양한 기법을 활용하여 작품에 청동, 스테인리스 스틸 그리고 대리석을 녹여냈다. 부르주아는 다음과 같이 말한다. '거미는 수리공입니다. 당신이 거미집을 망뜨려도 거미는 화를 내지 않습니다. 거미는 다시 거미줄을 짜고 거미집을 수리합니다.' 부르주아에게 이러한 연결고리와 다양한 재질의 조립은 일종의 '복구 작업 그리고 재건'이라고 할 수 있다. 그녀에게 강철은 힘과 영구성을 의미했기 때문에 복구 작업을 하는 과정에서 매우 중요한 부분을 차지했다.

우는 거미 The Crying Spider

오딜롱 르동, 1881, 종이에 목탄, 49.5×37.5cm, 개인 소장

부르주아는 자신에게 영향을 미친 예술가 중 한 사람으로 프랑스 출신의 판화가이자 데생화가 겸 화가였던 오딜롱 르동(Odilon Redon, 1840-1916)을 꼽았다. 1938년에 그녀는 파리에서 갤러리를 열고, 르동을 포함한 예술가들의 판화와 그림을 전시했다. 직접 관찰하는 것보다 상상력의 힘이 갖는 우월성을 확고히 믿었던 르동은 동시대 예술가들이 추구했던 사실주의와 인상주의를 외면하고 예술에 대한 자신의 개인적인 신념을 고수했다. 프로이센-프랑스전쟁 동안 프랑스 군대에서 복무했던 르동은 그 이후 파리에 살면서 목탄 작업을 시작했다. 본인이 '누아르(검은색, 주로 암흑 또는 암울한 소재를 다룸-역자 주)'라 부르는 어둡고 음울한 느낌을 자아내는 그림을 제작했다. 그중 〈마망〉처럼 여덟 개가 아닌, 열 개의 다리가 달린 거대하고 털이 많은 거미가 있다. 초기 작품 활동 시기부터 부르주아는 초현실주의자들과 어울렸고, 겉으로 잘 드러나지는 않지만 무의식의 사고와 두려움에 대한 개념들은 계속해서 그녀의 작품에 등장하는 필수적인 소재가 됐다.

검은 눈송이

Black Flakes

안젤름 키퍼

2006, 캔버스에 유채, 유제, 아크릴, 목탄, 납, 나뭇가지, 석고, 330×570cm, 개인 소장

화가이자 조각가인 안젤름 키퍼(Anselm Kiefer, 1945년생)는 홀로코스트에 대한 수치심과 죄책감을 안고 사는 독일인 세대에 속하지만, 개인적으로는 이와 직접적인 연관이 없었다. 그런 세대의 일원으로서 그는 특히 독일의 문화사와 국가 정체성을 다루는 논란의 여지가 많은 주제들을 직면하며 제기해왔다. 그의 작품에도 이런 주제들이 깔린 것을 흔히 볼 수 있다.

키퍼는 독일 남서부의 슈바르츠발트(Schwarzwald, 독일 남서부 라인강의 동쪽에 있는 산지-역자 주)에 있는 도나우에슁엔에서 태어났다. 처음에는 프라이부르크 대학에서 법과 로만어를 전공했지만, 1966년부터 페터 드레어(Peter Dreher, 1932년생)에게 미술을 배웠다. 그 후 독일 프라이부르크 브라이스가우와 칼스루에 미술대학교를 다니면서 독일 설치미술가이자 행위예술가인 요셉 보이스(Joseph Beuys, 1921-86)와 연락을 유지했다. 그의 모든 작품은 어릴 적 독일 남서부 슈바르츠발트에서 자란 가톨릭계 집안 환경부터 요셉 보이스처럼 창의적인 사람들의 영향과 영적으로 신비로운 카발라(중세 유대교의 신비주의. 히브리어로 '전승'을 뜻함-역자 주) 개념에 이르기까지 광범위하게 영향을 받았다. 북유럽 신화와 고대 이집트 신들의 이야기 그리고 연금술은 그의 작품에서 정기적으로 등장하는 요소들이다. 키퍼는 작품에 짚, 흙, 재, 점토, 납, 건초, 유리 조각, 셸락과 같은 재료를 사용하여 두꺼운 임파스토 기법으로 작업을 했다. 그는 일반적으로 표현주의, 미니멀리즘 및 추상화에서 발전한 신상징주의와 신표현주의 운동과 연관 지어 언급된다.

키퍼는 종종 문학을 주제로 삼아 작품을 만들었는데, 이 그림은 루마니아 출신의 시인 파울 첼란(Paul Celan)이 쓴 시에서 직접적인 영감을 받아 탄생했다.

세라핌 Seraphim

안젤름 키퍼, 1983-84, 캔버스에 유채, 짚, 에멀션 도료, 셸락, 320.5×331cm, 미국, 뉴욕, 솔로몬 R. 구겐하임 미술관

키퍼의 〈세라핌〉(1980-89년경) 연작 중 하나로, 타버린 후 잿더미가 된 독일 땅을 나타냈다. 그는 토치로 캔버스에 사용된 재료를 까맣게 태우고 더 검게 만들었다. 이로써 하늘과 땅의 구분은 모호해졌다.

디 테 일

❷ 혼합 매체

키퍼는 혼합 매체를 사용했는데, 상징적인 의미와 질감의 효과를 나타내기 위해 보통 잘 쓰지 않는 재료를 선택했다. 여기서는 납과 목재, 석고를 유성 물감, 유제, 아크릴, 목탄 등과 섞어서 사용했다. 그는 종종 삶, 죽음, 부패 같은 개념에 관한 탐구를 바탕으로 재료를 여러 층으로 쌓았다. 표면의 질감은 조각 같은 효과를 만들어내고, 전면에 놓인 두꺼운 나뭇가지는 3차원의 공간으로 뻗어 나오는 것 같다. 마치 표면으로부터 돌출된 부조와도 같다.

❶ 눈

파울 첼란은 루마니아 출신의 유대계 독일인이었다. 그는 제2차 세계대전 강제수용소에서 살아남았지만, 그의 부모님은 그렇지 못했다. 아버지는 티푸스로 사망하고 어머니는 나치에게 총살을 당하고 말았다. 그의 시 '검은 눈송이(Schwarze Flocken)'(1943)의 일부는 다음과 같다. '피 흘리며 지나간 가을, 어머니여, 나를 태우고 간 눈이여: 내 심장을 꺼내어, 울도록 두었다.' 키퍼는 일점투시법을 강조하는 투시선을 따라 목탄으로 시에 사용된 글자를 수평선으로 갈수록 희미해지게 새겼다. 시에 언급되는 눈과 얼음은 홀로코스트로 인한 상실과 침묵을 가리킨다. 키퍼는 침묵을 묘사했다.

❸ 나무 소재

음산하게 앙상한 해골을 떠올리게 하는 말뚝은 집단무덤 또는 강제수용소의 가시철조망을 표현한 듯하다. 뼈대만 남은 얇고 어두운 막대기들은 나뭇가지를 나타낸다. 키퍼는 그에게 다양한 함축적 의미를 지닌 나무 소재를 자신의 그림에 종종 심었다. 나무 사용의 의미 중 일부는 문화적인 것이었고, 일부는 개인적인 것이었다. 가령, 제2차 세계대전 때 그의 가족은 연합군 폭격을 피해 인근 숲으로 피신했다.

④ 연금술

키퍼는 납이 '인류 역사의 무게를 유일하게 견딜 만큼 무거운 물질'이라고 말했다. 또한, 색상과 모양을 바꿀 수 있는 물질이기 때문에 다양한 용도로 사용할 수도 있다. 연금술사들은 납으로 금을 만들 수 있기를 희망하기도 했다. 키퍼는 한 유형의 물질을 다른 유형의 물질로 바꾸려는 욕구가 예술과도 유사하다고 봤다. 물감과 캔버스를 다른 것으로 변화시키는 작업을 통해서 그는 예술가의 역할이 과거의 연금술에 필적한다고 간주했다. 여기, 눈에 둘러싸인 커다란 납으로 만든 책이 캔버스 정중앙을 차지한다.

⑤ 절차

이 작품에서 키퍼의 작업 과정은 직설적인 동시에 감정적이다. 시작하기에 앞서 그는 목표를 설정했지만, 작업이 진행되면서 이행 절차가 달라진다. 그는 다음과 같이 설명했다. '작업을 시작한 후 어느 시점에 도달하면 방향성을 설정하고 어떤 방향으로 갈지 결정을 내려야 합니다. 이 과정은 굉장히 어려울 수 있지요. 각각의 결정을 내릴 때마다 수백 가지의 다른 가능성을 뒤로하게 되면서 자신이 올바른 선택을 했는지 알 수가 없습니다.' 이 그림에서 감정을 자극하고 거의 미완성인 부분들은 첼란이 느꼈을 슬픔과 그의 기억의 적막함을 강조한 것이다.

⑥ 레이어

여러 층으로 바른 물감은 질감과 강렬한 표현을 만들어낸다. 이 이미지는 신비로움과 슬픔 그리고 공포로 가득하다. 제한된 색상의 사용은 오히려 물감의 조각적 특성을 더 드러낸다. 키퍼가 이토록 다양한 재료를 노련하게 다룸으로써 두 가지가 연출된다. 자연스러우면서도 인위적인 느낌이 드는 한편, 신중하게 계획된 것과 직관이 보인다. 이와 유사하게 이 그림은 상실감, 부패와 파괴를 떠올리게 하지만, 캔버스로부터 뻗어 나올 듯한 나뭇가지는 새로운 삶, 재창조와 구원을 의미하는 것으로 볼 수 있다.

겨울 풍경 Winter Landscape

카스파르 다비트 프리드리히, 1811년경, 캔버스에 유채, 32.5×45cm, 영국, 런던, 내셔널 갤러리

직접적인 영향을 받은 것은 아니었지만, 키퍼에게 카스파르 다비트 프리드리히의 창작들은 친숙했다. 독일 전통의 일부로서 프리드리히의 작품들은 키퍼의 작품에서 볼 수 있는 여러 함축적 의미와 참고 자료가 됐다. 프리드리히의 〈겨울 풍경〉은 기독교에서 신앙을 통한 구원의 희망을 나타낸다. 그림 전면에는 절름발이 남자가 자신의 목발을 버리고 십자가 앞에서 기도하기 위해 손을 모으고 있다. 배경에는 고딕 양식의 성당이 안개 사이로 등장하는데, 사후 영생에 대한 약속을 상징한다. 키퍼는 〈검은 눈송이〉에서 프리드리히의 〈겨울 풍경〉에 깃든 영적 상징주의를 소환한다. 다만, 키퍼가 창조한 우울한 연출의 작품 속에서 눈은 프리드리히의 그림처럼 고귀하고 아름답게 표현된 것이 아니라 피로 물들었다.

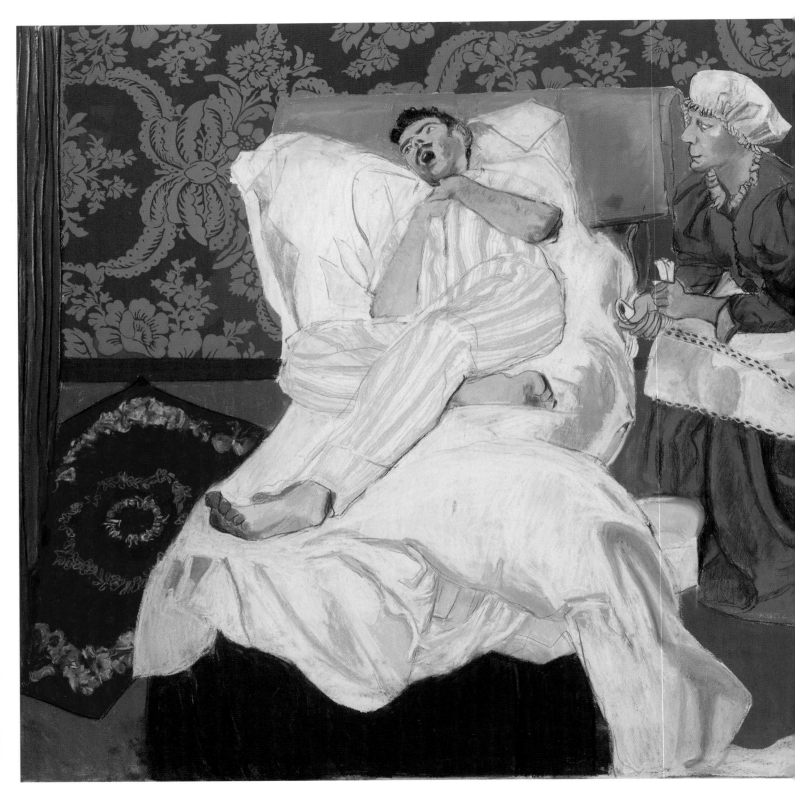

왕의 죽음
The King's death

파울라 레고
2014, 종이에 파스텔, 119.5×180.5cm, 영국, 런던, 말버러 갤러리

1935년 포르투갈 리스본에서 태어난 파울라 레고(Paula Rego, 1935년생)는 런던에 있는 슬레이드 미술대학(Slade of Fine Art)에서 수학했다. 1959년부터 1975년까지 그녀와 영국인 예술가였던 그녀의 남편 빅터 윌링(Victor Willing, 1928-88) 그리고 세 자녀는 런던과 포르투갈에서 시간을 보냈다. 1965년 그녀는 포르투갈에서 다소 논란이 있었던 개인전에서 하루아침에 성공을 거둔다. 그녀의 초기 작품들은 종종 콜라주 요소를 가미한 반추상화였는데, 자신의 그림에서 가져온 부분을 사용한 것이 특징이었다. 1976년 런던으로 돌아온 그녀는 몇 년 후에 콜라주를 포기하고 아크릴로 종이에 직접 그림을 그리기 시작했다. 레고는 동시대 예술가들과 달리 강렬한 서사 형식으로 이야기들을 전한다. 이런 모티브는 어린 시절 대고모가 그녀에게 얘기해줬던 민화로부터 영감을 받아 발전된 것이라고 했다. 특히나 그녀가 할 일이 많이 없던 시기에 남편의 권유로 시작된 그림 작업에도 이 이야기들은 핵심적인 부분을 차지했다. 본질적으로 연재만화를 연상시키는 그래픽 스타일을 사용한 그녀의 상징적인 그림들은 기괴하고 폭력적이거나 정치적 주제를 담고 있으며, 잔인함, 두려움, 복수 및 성별 간의 권력 투쟁을 표현했다. 이러한 양식으로 그녀는 『제인 에어(Jane Eyre)』(1847), 『피터 팬(Peter Pan)』(1911), 『귀향(The return of the Native)』(1878) 등 많은 이야기들을 그렸다. 레고의 작품에는 초현실주의적 요소를 가미한 비유가 많은데, 신랄한 재치와 힘찬 에너지를 발산하는 특유의 대담하고 독창적인 스타일을 모든 작품에서 볼 수 있다.

레고는 문학과 동화뿐만 아니라, 어린 시절의 추억과 포르투갈 태생인 자신의 개인적인 경험에 신비로움을 더하여 신화, 만화 및 종교적인 내용의 그림을 그렸다. 그녀는 자신의 그림들이 단지 삽화나 서사가 아니라 '이야기'라고 주장했고, 한번은 '테러에 얼굴을 부여하기 위해' 그림을 그린다고 했다. 그림과 판화 제작에 다양한 기법을 사용한 그녀는 다음과 같이 견해를 밝혔다. '저는 어떤 활기와 안도감 때문에 에칭과 리소그래피(석판 인쇄)를 사용하게 됩니다. 판화 제작에서 당신은 상상력을 최대한 발휘할 수 있고 그 결과를 거의 즉시 확인할 수 있습니다. 하나의 이미지는 다음 이미지를 위한 아이디어를 제공하고 이것이 계속 이어집니다.'

향수를 불러일으키고, 과장되며 활력이 넘치는 2014년의 〈포르투갈의 마지막 왕(The Last King of Portugal)〉 연작은 역사와 가족사를, 추억과 레고의 생생한 상상력을 결합한 강렬하고 비유적인 이미지를 담은 구상화를 남겼다.

② 위엄

레고는 1932년 42세의 나이로 생을 마감한 마누엘의 마지막 순간을 초상화로 그렸다. 그의 사인은 목이 부어오르는 기관 부종이었는데, 독약으로 인해 발생할 수도 있다. 레고는 그가 불룩한 흰색 베개에 등을 기대고 고통에 숨을 헐떡이며 목을 움켜쥔 채 눈을 굴리는 모습을 표현했다. 끔찍한 죽음이지만 그녀는 망명한 왕을 품위 있게 그려내며 슬픔의 순간을 연출한다.

① 역사

포르투갈의 마지막 왕 마누엘 2세는 종종 '애국자', 때로는 '불운한 자'로 불린다. 1910년, 그의 아버지 카를루스 1세와 형 루이스 필리프 왕자가 암살당하자 마누엘은 어머니 아멜리 도를레앙 여왕과 함께 고국을 떠난다. 공화당 혁명으로 그는 영국에 영구적인 망명을 하게 된다. 마누엘 2세처럼 레고도 포르투갈에서 영국으로 이주하면서 그와 비슷한 경험을 공유하게 됐다.

③ 잠옷

가벼운 터치와 자신감 있는 파스텔 처리로 레고는 옅은 파란색과 흰색 줄무늬 잠옷을 입은 폐위 군주를 묘사하면서 '우리가 누구든 죽을 때는 모두가 같다.'라는 메시지를 전달한다. 이것은 바니타스(Vanitas, 삶의 덧없음을 상징적으로 표현한 예술 작품-역자 주), 즉 허영에 대한 현대적 해석이다. 순간의 공포에도 불구하고 마누엘 2세는 절제되고 천천히 죽어가는 포즈를 통해 우아함과 왕족으로서의 품위를 잃지 않는다.

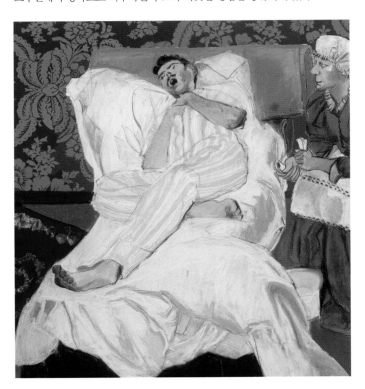

④ 섬세한 발

레고는 빠르게 작업을 했다. 그녀가 파스텔을 사용하는 기법은 콜라주, 회화 및 다양한 판화 기술에서 발전했다. 여러 번의 작고 긴 붓질을 통해 마누엘의 맨발을 마치 무용수의 유연한 발처럼 그렸다. 다만, 음악이 아닌 고통으로 인해 발을 움직이고 있지만 말이다. 그의 창백한 얼굴은 침대 시트의 흰색과 거의 일치한다. 일부러 차가운 회색과 따뜻한 회색의 강한 명암 대비를 통해 침대 시트를 돋보이게 했다. 이는 죽음이 점점 가까워진 젊은 청년의 창백함을 더 강조하기 위함이다.

⑤ 콜라주 효과

유니폼을 입은 하녀가 숨을 쉬려고 노력하는 주인의 모습을 지켜본다. 손에 약을 쥐고 있으나 투약할 수 없는 상황에 무엇을 해야 할지 심사숙고하는 그녀는 거의 객관적이라 할 수 있겠다. 회색과 흰색의 유니폼은 꽃무늬 양탄자, 마누엘의 줄무늬 잠옷, 하녀의 뒤쪽에 보이는 패턴이 있는 벽지에 또 다른 차원을 더한다. 이 벽지는 벨라스케스가 그린 작품(오른쪽)에서 스페인의 왕 펠리페 4세가 입고 있는 무거운 브로케이드와 닮았다. 이러한 대비되는 무늬, 색상 그리고 질감은 레고의 이전 콜라주 작업의 영향을 상기시킨다.

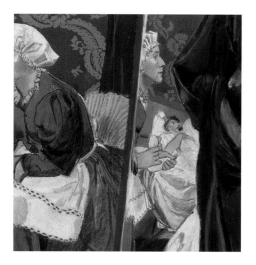

⑥ 거울에 반사된 이미지

거울에 비친 옷은 무늬, 색상 및 질감을 복제하고 시각을 왜곡시키는 시각적 효과뿐만 아니라 구성에 초현실적인 배치를 만들어낸다. 거울 속 작은 남자는 이미 쓰러져 죽은 것처럼 표현되었다. 하녀의 얼굴은 종교적 아이콘을 떠올리게 하는데, 그를 지켜보고 있는 (수호) 천사 또는 제단에서 기도하는 숭배자를 닮았다. 대비되는 색조의 직물은 마치 거울 속처럼 마누엘이 죽은 후 침묵이 내려앉은 듯한 음 소거된 분위기를 연출한다.

스페인의 펠리페 4세
Philip IV of Spain at Fraga

디에고 벨라스케스, 1644, 캔버스에 유채, 130×99.5cm, 미국, 뉴욕, 프릭 컬렉션

벨라스케스가 1640년대에 그린 이 작품은 스페인의 왕 펠리페 4세의 유일한 초상화다. 프랑스에 대한 스페인의 성공적인 포위 작전을 기념하기 위한 것으로, 작가는 군주를 고귀하고 위엄 있게 표현했다. 그만의 독특한 스타일을 발휘하여 자유로운 붓 자국으로 어두운 배경 앞에 배치한 호화로운 직물의 질감과 색상의 효과를 포착하기 위해 그림을 느슨하게 그렸다. 레고는 항상 벨라스케스의 영향을 받았다고 말했다. 이 그림에서 펠리페 4세가 건강한 모습인 것과 달리 레고는 죽어가는 마누엘 2세를 묘사했지만, 고귀함과 서로 다른 직물의 대비되는 질감을 표현하기 위해 그녀가 얼마나 연구했는지를 알 수 있다.

용어 해설

추상미술
현실을 모방하지 않고, 주제와는 별개로 형태, 모양, 색채로 이루어진 미술.

추상표현주의
제2차 세계대전 이후 미국에서 일어난 미술 운동으로, 표현에 대한 자유를 추구하고 물감의 감각적인 속성을 통해 강렬한 감정을 전달하고자 한다.

아카데미 미술
문학 · 예술의 '아카데미즘' 즉 전통주의(형식주의)라고도 불린다. 이것은 17-19세기 전통적인 유럽의 미술학교, 특히 프랑스 파리의 미술 아카데미가 선호했으며, 성공한 다수의 예술가들이 따랐던 미술 양식이다. 이 양식은 지성과 정교한 회화 방식을 강조한다.

액션 페인팅
몸동작을 사용하여 물감을 칠하는 기법으로 흔히 화면에 물감을 붓거나 끼얹는다.

대기 원근법
평면의 화면에서 입체적인 거리감을 불러일으키기 위해 배경의 사물들을 더 밝고, 푸르고, 흐릿하게 거의 세부 사항 없이 그려서 대기의 효과를 모방한다.

알라 프리마
이탈리아어로 알라 프리마(Alla prima)는 '첫 번째에' 또는 '한 번에'라는 뜻으로, 물감이 아직 마르지 않은 상태에서 단번에 그림을 완성하는 작업 방식이다. 프랑스어로는 '오 프르미어 쿠(au premier coup)'이라고 한다.

왜상
왜곡된 2차원의 이미지가 다른 측면이나 만곡형 거울로 바라보았을 때 정상적인 비율로 복구되는 현상.

아르 데코
1925년 파리에서 개최된 '현대 장식 및 산업미술 국제박람회(Exposition Internationale des Arts Décoratifs et Industriels Modernes)'에서 그 이름이 유래된 아르 데코는 1920년대와 1930년대에 걸쳐 성행했다. 이 양식은 순수미술 및 장식미술부터 패션, 영화, 사진, 교통수단 디자인, 제품 디자인에 이르기까지 모든 형태의 디자인에 영향을 미쳤다. 아르 데코 양식의 특징으로는 화려한 색채와 대담한 기하학적 형태 그리고 금빛의 각진 장식을 들 수 있다.

아르테 포베라
이탈리아어로 '가난한 미술'이라는 뜻으로, 이탈리아 비평가 제르마노 첼란트(Germano Celant)가 만들어낸 용어. 유화 물감과 같은 전통적인 재료보다 신문과 같이 일상 속 재료로 만든 미술품을 일컫는다. 주로 1960년대와 1970년대 이탈리아 예술가들에 의해 제작되었다.

아르 누보
1890년부터 제1차 세계대전이 발발할 때까지 전역에 걸쳐 인기가 많았던 장식적인 미술, 디자인, 건축 양식을 말한다. 종종 유기적이고 비대칭적인 흐름을 표현하거나, 식물 또는 나뭇잎의 형태를 장식적으로 연출한다.

오토마티즘(자동기술법)
우연, 자유 연상, 억압된 의식, 꿈, 무아지경에서 그림을 그리거나, 글을 쓰거나, 소묘를 하는 방식이다. 소위 잠재의식을 활용하는 수단으로서 자동기술법은 초현실주의와 추상표현주의 작가들이 적극적으로 수용했다.

아방가르드
새롭고, 혁신적이며 근본적으로 다른 예술 행위를 일컫는 용어.

바르비종파
1830년부터 1870년까지 활동한 프랑스의 풍경화 화가 그룹으로 사실주의 운동의 일부였다. '바르비종'이라는 명칭은 화가들이 퐁텐블로 숲에서 그림을 그리기 위해 모였던 작은 마을의 이름에서 비롯됐다.

바로크
1600년부터 1750년에 걸쳐 유럽의 건축, 회화 및 조각에 영향을 미친 미술 양식으로, 역동적이며 극적인 것이 특징이다. 바로크 미술의 대가로는 카라바조와 루벤스가 가장 유명하다.

바우하우스
1919년 독일 건축가 발터 그로피우스(Walter Gropius)가 설립한 독일의 미술, 디자인, 건축학교로 1933년 나치에 의해 폐교되었다. 칸딘스키, 클레와 같은 유명한 예술가들이 이 학교에서 가르쳤으며, 바우하우스의 상징인 간결한 디자인은 전 세계적으로 영향을 미쳤다.

청기사파
블라우에 라이터(Blaue Reiter)는 독일어로 '청기사'라는 의미다. 1911년에 뮌헨에서 추상과 영성에 각별한 관심을 가졌던 독일 표현주의의 대표 화가들이 결성했다. 칸딘스키를 중심으로 결성된 이 그룹의 이름은 그의 작품에 등장하는 말과 기사에서 따온 것이다. 그에게 이 두 개념은 사실적인 묘사를 넘어선 그 이상의 움직임을 의미했다. 마르크의 작품에서도 '말'이 자주 등장했는데, 그의 작품 세계에서 동물은 부활을 상징했다.

다리파
브뤼케(Die Brücke)는 독일어로 '다리'라는 뜻이다. 1905년 독일 드레스덴에서 표현주의 화가들에 의해 결성된 그룹으로, 1913년 무렵에 해체되었다. 이 그룹은 급진적인 정치사상을 옹호하고 현대적인 사회를 반영하기 위해 새로운 양식의 회화를 추구했다. 다리파는 풍경화, 누드화를 즐겨 그렸으며 밝고 강렬한 색채와 단순한 형태를 사용한 것으로 유명하다. 에른스트 루트비히 키르히너와 에밀 놀데도 다리파의 일원이었다.

비잔틴 미술
서기 330년부터 1453년까지 비잔틴(동로마) 제국에서 창조된(또는 영향을 받은) 동방정교회 미술을 일컫는 용어. 이 시대의 대표적인 미술품으로 이콘(icon), 즉 도상이 있으며, 교회 내부 장식에 사용된 정교한 모자이크도 전형적인 특징이다.

카메라 옵스큐라(암상자)
카메라 옵스큐라(Camera obscura)는 라틴어로 '어두운 방'을 뜻한다. 구멍이나 렌즈를 통해 반대편 벽이나 캔버스 같은 표면에 이미지(像)를 투사하는 광학 장치이다. 15세기 이후부터 카날레토를 비롯하여 예술가들 사이에서 인기가 있었으며, 정확한 원근법으로 작품의 구도를 잡는 데 도움이 되었다.

키아로스쿠로
키아로스쿠로(Chiaroscuro)는 이탈리아어로 '명암'을 의미한다. 강한 대비를 이루는 빛과 그림자의 극적인 효과를 묘사하는 용어로 카라바조에 의해 널리 알려졌다.

고전주의
고대의 고전적인 규칙이나 양식을 사용하는 것을 일컫는 용어. 르네상스 미술은 고전적인 요소를 다분히 포함하고 있으며, 18세기와 같은 다른 시대에도 고대 그리스와 로마 시대에서 영감을 찾았다. 이 용어는 또한 격식을 차리거나 절제되었다는 의미를 나타내기도 한다.

클루아조니즘
후기인상주의 화가들이 사용한 기법으로 채색된 평면의 윤곽선을 강조하여 그리는 방식.

콜라주
평면에 다양한 재료(일반적으로 신문, 잡지, 사진 등)를 함께 붙여 그림을 만드는 방식. 이 기법은 1912년부터 1914년 사이에 피카소와 브라크의 입체주의를 통해 처음으로 순수미술계에서 두각을 나타냈다.

색면회화
이 용어는 본래 1950년대의 마크 로스코와 1960년대의 헬렌 프랑켄탈러, 모리스 루이스, 케네스 놀런드와 같은 추상표현주의자들의 작품을 설명하는 데 사용되었다. 평평하고 단일한 색채의 넓은 면들이 특징이다.

코메디아 델라르테
코메디아 델라르테(Commedia dell'Arte)는 이탈리아어로 '전문 예술인의 희극'을 의미한다. 16-18세기에 이탈리아와 프랑스에서 유행한 가면 희극을 설명하는 데 사용되는 용어이다.

구도
한 미술 작품에서 시각적인 요소들의 배치를 뜻한다.

구성주의
1914년경 러시아에서 시작된 미술 운동으로 1920년대에는 유럽 전역으로 퍼졌다. 추상 개념이 특징이며, 유리, 금속, 플라스틱 같은 산업용 재료를 사용한다.

콘트라포스토
인체의 입상에서 한쪽 발에 인물의 무게 중심이 실림으로써 어깨와 팔이 엉덩이와 다리에서 비틀려지는 특정한 자세를 일컫는 이탈리아어 용어.

입체주의

1907년에서 1914년 사이에 피카소와 브라크를 중심으로 전개된 매우 영향력 있고 혁명적인 유럽의 미술 양식. 입체주의는 고정된 시점에서만 미술을 묘사하는 것을 거부했으며, 이로 인해 물체가 조각난 것처럼 보이는 효과를 연출했다. 구성주의와 미래주의를 포함한 다른 미술 운동의 길을 터주기도 했다.

다다이즘

1916년 스위스에서 후고 발에 의해 시작된 미술 운동으로 제1차 세계대전의 참혹함에 대한 반작용으로 일어났다. 예술의 전통적인 가치를 뒤엎는 것을 목표로 삼았다. '레디메이드(readymade)'의 예술성을 인정하고 장인정신이란 개념을 부정한 것으로 유명하다. 대표 화가로는 마르셀 뒤샹, 프란시스 피카비아, 장 아르프, 쿠르트 슈비터스가 있다.

데 스테일

데 스테일(De Stijl)은 네덜란드어로 '스타일'이라는 뜻이다. 테오 반 두스부르흐가 편집을 맡은 네덜란드 잡지(1917–32)의 제목으로, 공동 창립자인 피에트 몬드리안의 작품과 신조형주의의 개념을 옹호하고 지원했다. 데 스테일의 사상은 바우하우스 운동과 일반적인 상업미술에도 중대한 영향을 미쳤다.

분할주의

팔레트에 색상을 혼합하는 대신 물감을 작은 점으로 칠해서 원하는 색채를 광학적으로 얻고자 하는 회화 이론이자 기법. 이 기법을 사용한 가장 유명한 화가로는 조르주 쇠라와 폴 시냐크가 있다. 달리 점묘주의라고도 불린다.

표현주의

20세기 미술 양식을 묘사하는 용어로 색채, 공간, 비율, 형태를 왜곡해서 감성적 효과를 얻으려 하였으며, 강렬한 주제들로 잘 알려져 있다. 특히 독일에서 칸딘스키, 놀데, 마케와 같은 화가들이 주창했다.

야수주의

프랑스어로 '야수'라는 뜻의 단어 '포브(fauve)'에서 유래한 이 미술 운동은 1905년경에 출현했다가 1910년까지 지속되었다. 거친 붓놀림과 밝은 색채, 왜곡된 재현 및 평면한 패턴 사용을 특징으로 한다. 야수주의와 관련된 화가로는 앙리 마티스와 앙드레 드랭 등이 있다.

민속미술

민속미술이란 순수미술의 범주를 벗어나 정식으로 미술교육을 받지 않은 사람들이 창작한 미술을 일컫는다. 주제는 주로 가족이나 공동체 생활과 관련되며 공예, 원시 미술, 누비(퀼트)를 포함한다.

단축법

어떤 물체를 매우 근접하게 표현할 때, 이를 급격하게 단축하거나 특정한 측면을 확대하는 것을 말한다. 안드레아 만테냐는 이 기법의 선구자로 알려져 있다.

프레스코

회반죽을 갓 바른 벽이나 천장에 수성 안료를 칠하는 기법. 프레스코 기법에는 두 종류가 있다. '진정한' 프레스코라고도 불리는 부온 프레스코는 젖은 회반죽 위에 그린다. 회반죽이 마르면서 프레스코는 벽의 표면과 일체가 된다. '마른' 프레스코라고도 하는 프레스코 세코는 마른 벽에 안료를 칠하는 방식이다.

미래주의

1909년 이탈리아 출신의 시인 필리포 토마소 마리네티가 주창한 미술 운동이다. 현대문명의 역동성, 에너지, 움직임을 표현한 작품들이 특징이다. 대표적인 예술가로 움베르토 보초니와 자코모 발라가 있다.

장르화

일상생활의 장면들을 담은 회화. 17세기 네덜란드에서 특히 인기를 얻은 양식이다. 이런 종류의 미술은 때로 내러티브(Narrative)라고도 불린다. '장르'라는 용어는 인물화나 역사화처럼 회화의 범주를 나타내기 위해 사용되기도 한다.

유약

마른, 불투명한 물감 위에 칠해진 얇고 투명한 물감, 혹은 밑에 칠한 수채 물감의 색채와 톤을 조정하는 수채 물감.

고딕

1150년부터 1499년경까지 번성한 유럽의 미술과 건축 양식. 우아하며, 어둡고, 암울한 분위기를 풍기는 것이 특징이다. 앞선 로마네스크 양식보다 자연주의 성향이 강하다.

구아슈

바디 컬러라고도 알려진 구아슈는 일종의 수용성 불투명 물감이다. 무광으로 마무리되기 때문에 평평한 느낌을 주어 작가들에게 유채나 수채 물감만큼 인기를 얻지는 못했다. 어떤 수채화가들은 그림에 하이라이트를 표현하기 위해 흰색 구아슈를 사용하기도 하며, 어떤 작가들은 불투명한 느낌을 강조하기 위해 사용하기도 한다.

그랜드 매너

18세기에 번성한 장엄하고 고상하며 화려한 고전 양식. 학계 이론, 고대사, 고전 신화에 영향을 받아 이상화되고 형식적인 화풍을 추구했다.

그랜드 투어

17세기부터 19세기 초까지 유행한 유럽 순회 여행. 주로 부유한 상류층의 젊은 자제들을 교육하기 위한 목적이었다. 이 여행의 일정은 고대 그리스와 로마의 건축과 예술에 대한 여행자들의 견문을 넓히기 위해 고안되었다.

그리자이유

그리자이유(grisaille)는 프랑스어로 '회색'을 뜻하는 단어 '그리(gris)'에서 파생된 용어이다. 보통 강한 입체감을 나타내기 위해 단 한 가지 색상(일반적으로 회색)만을 사용하되, 그 색상의 여러 색조를 채색하는 화법이다. 특히 초기 르네상스 시대의 화가들이 사용했다.

바탕칠

프라이밍(priming)이라고도 함. 그림을 그리기 전에 어떤 지지체 또는 표면에 바르는 코팅이다. 바탕칠은 표면을 고르게 만들고 보호하며 물감을 칠하기 좋은 상태로 만든다. 일반적으로 표면의 질감을 살려서 물감이 잘 부착되도록 한다. 표면의 종류에 따라 다양한 바탕칠이 필요하다. 이를테면 캔버스의 경우, 팽창과 수축이 일어나기 때문에 유연한 바탕칠이 요구된다.

극사실주의

1970년대 회화와 조각 미술에서 재등장한 포토리얼리즘 또는 슈퍼리얼리즘을 잇는 극단적 사실주의. 이전의 사실주의가 극도로 감정을 자제한 채 사진을 찍는 것처럼 정확한 묘사에 집중했다면, 극사실주의는 이야기 또는 감정을 전달하는 요소를 포함한다. 리처드 에스테스는 극사실주의 주창자의 한 사람이다.

도상학

'이미지'를 뜻하는 그리스어 '에이콘(eikon)'에서 파생된 용어인 도상학은 회화에서 '상징적 이미지'를 뜻한다. 본래는 헌신의 대상을 상징하는 패널에 그려진 성스러운 인물의 그림을 일컫는다. 미술에서 이 개념은 점차 특별한 의미가 부여된 사물이나 이미지를 설명하는 데 쓰이게 되었다.

이뉴디

이뉴디(Ignudi)는 알몸을 의미하는 이탈리아어 '누도(nudo)'에서 파생되었다. 이뉴디는 미켈란젤로가 〈시스티나 예배당 천장화〉에 그린 20명의 남성 좌상 누드화를 묘사하기 위해 사용한 단어이다. 이들은 이상화된 남성상을 나타내며, 고대의 그리스 조각상을 떠올리게 한다. 비록 이 인물들은 원래 성경에 등장하지 않지만, 미켈란젤로는 자신이 재해석한 성경 이야기에 이 인물들을 포함시켜 창의적인 요소를 더 했다.

임파스토

붓이나 팔레트 나이프를 사용하여 물감을 두껍게 바르는 기법으로 붓질과 붓 자국이 드러나 보이며 때로는 특정한 질감을 표현하기 위해 표면으로부터 물감이 튀어나오게 한다.

인상주의

풍경과 일상생활의 장면들을 그리는 획기적인 방식으로 1860년대부터 프랑스에서 모네 등에 의해 시도되었으며 후에 국제적으로 수용되었다. 인상주의 회화는 일반적으로 야외에서 작업이 이루어졌고, 빛의 변화에 따른 색채의 사용과 자유로운 붓놀림으로 유명하다. 1874년에 열린 첫 번째 단체전이 평단의 조롱을 받았는데, 특히 모네의 그림 〈인상, 해돋이〉(1872)에 대한 비판에서 인상주의라는 이름을 얻게 되었다.

국제고딕 양식

14세기 후반과 15세기 초 프랑스 부르고뉴, 체코 보헤미아, 이탈리아 북부에서 발전한 고딕 미술의 한 유형이다. 풍부하고 장식적인 패턴, 다채로운 배경, 고전적인 모델링, 유려한 선, 직선 원근법 사용이 특징이다.

인토나코

'(표면에) 바르다, 코팅하다'를 의미하는 이탈리아어의 '인토나카레(intonacare)'에서 파생되었다. 인토나코는 하루 치 작업 분량만큼 벽이나 천장에 칠한 회반죽으로, 부온 프레스코 회반죽의 마지막 매끄러운 층을 말한다.

자포니즘(일본풍)

1858년 일본과의 무역이 220년 만에 재개된 이후 유럽에 등장한 일본 미술에 대한 선풍적인 관심을 일컫는다. 특히 인상주

와 아르 누보 화가들이 일본의 우키요에 목판화로부터 영향을 받았다.

직선 원근법
르네상스 시대에 완성된 직선 원근법은 2차원의 표면에 3차원적 깊이를 설득력 있게 묘사하려는 시도이다. 정렬된 선과 소실점을 사용하여 평평하거나 얕은 표면에 깊이감의 환영을 만들고자 했다.

매너리즘
'매너'를 의미하는 이탈리아어 마니에라(maniera)에서 파생된 용어. 매너리즘은 약 1530년경부터 1580년까지 제작된 미술 가운데 다음과 같은 특징을 가진 미술을 일컫는다. 변형된 원근법, 활기찬 색채, 비현실적인 조명, 비정상적으로 가늘고 긴 팔다리를 가진 인물들의 과장되거나 왜곡된 묘사 등이 여기에 속하는데, 이것은 극적이고 때론 기괴한 이미지를 초래했다. 이 양식은 라파엘로와 미켈란젤로의 후기 화풍을 기반으로 하며 파르미자니노와 같은 화가들에 의해 확장되었다.

메이소나이트
1924년 미국의 엔지니어이자 발명가인 윌리엄 H. 메이슨(William H. Mason)이 특허받은 하드보드의 한 종류. 증기와 압력을 가해서 만들어진 목재 건축 자재이다. 일부 예술가들은 이를 그림 작업을 위한 지지체로 사용한다.

메멘토 모리
이 라틴어를 대략 번역하면, '네가 죽을 것을 기억하라.'이다. 이 모티브는 중세와 르네상스 시대의 미술에서 인기가 있었으며, 감상자가 피할 수 없는 죽음을 생각하도록 만드는 회화나 조각을 일컫는다.

멕시코 벽화주의
1910년부터 1920년까지 일어난 멕시코 혁명 이후에 정부가 자금을 지원하는 공공예술의 형식으로 시작된 멕시코 벽화주의 운동은 국민을 교육하기 위해 멕시코의 공식적인 역사를 묘사했다. 많은 예술가가 고용되었지만, 멕시코 벽화주의 3대 작가로는 오로스코, 리베라, 시케이로스가 있다.

미니멀리즘
20세기 중반에 등장하여 1960년대와 1970년대에 성행한 추상미술의 한 갈래. 간결하고 군더더기 없는 접근 방식과 감정 표현 또는 관습적인 구도를 의도적으로 배제한 특징을 지닌다.

모더니즘
19세기 후반과 20세기 초기 서양의 미술 · 문학 · 건축 · 음악 · 정치 사조를 일컫는 광범위한 개념. 모더니즘은 혁신적이고 실험적인 미술과 디자인을 추구하고, 현대의 새로운 경향을 수용하며 오래되고 전통적인 것을 거부한다.

나비파
나비파는 '예언자'를 뜻하는 히브리어에서 유래됐다. 1890년대 파리에서 젊은 반인상파(후기인상주의에 나타난 전위적인) 화가들이 결성한 그룹이다. 그들은 상징주의의 접근 방식을 받아들였으며, 고갱의 작품을 존경했다.

자연주의
가장 넓은 의미에서 자연주의는 개념적이거나 인위적인 방식이 아니라 작가가 관찰한 그대로 사물이나 인물을 표현하려고 시도하는 미술 분야를 일컫는다. 보다 일반적인 의미로 이 개념은 한 미술 작품이 추상적이기보다 재현적이라고 표현하기 위해 사용된다.

신고전주의
18세기 후반부터 19세기 초반까지 유럽의 미술과 건축에서 성행한 중요한 운동으로 고대 그리스와 로마의 미술과 건축 양식을 부활시키려는 움직임에 힘입어 생겨났다. 1920년대와 1930년대에 나타난 고전 양식에 대한 관심이 재유행한 성향을 묘사할 때 사용하기도 한다.

신표현주의
1970년대에 국제적으로 시작된 회화의 한 경향. 개인의 원초적인 감정과 과감한 표현 방식이 특징인 표현주의의 영향을 받았다. 신표현주의는 주로 구상적이며, 대규모 작업이 특징이다. 표면에 혼합 매체를 사용하곤 한다. 대표적인 화가로는 안젤름 키퍼가 있다.

신인상주의
1886년 프랑스 미술 평론가 펠릭스 페네옹(Félix Fénéon)이 만든 신조어로 쇠라, 시냐크 등이 주창한 프랑스 회화의 한 경향이다. 신인상주의는 보다 더 과학적인 방식을 추구하며 분할 또는 점묘의 기법을 응용해 빛과 색채의 환영을 만들고자 했다.

신조형주의
1914년 네덜란드 출신의 화가 몬드리안이 '범우적 조화'를 발견하고, 이를 표현하기 위해 예술은 비구상적이어야 한다는 자신의 이론을 설명하기 위해 소개한 용어이다. 몬드리안의 작품들은 제한된 색상의 팔레트와 수직, 수평선으로 만든 격자무늬를 사용한 것이 특징이다.

플랑드르파
플랑드르(현 벨기에) 지방과 네덜란드에서 만들어진 미술을 일컫는 용어. 얀 반 에이크와 히에로니무스 보스와 같은 화가들이 더 발전시킨 화파이다. 15세기에 등장한 이 화파는 이탈리아의 르네상스 운동과는 별도로 전개되었으며, 특히 템페라 대신 유화를 사용했다. 전기 플랑드르파 시대는 약 1600년경 끝이 났고, 후기파는 1830년까지 이어졌다.

신즉물주의
노이에 자흐리히카이트(Neue Sachlichkeit)는 독일어로 '신즉물주의(새로운 객관성)'라는 뜻인데, 1920년대부터 1933년까지 전개된 독일의 미술 운동이다. 표현주의에 반대했으며 감상적이지 않고 풍자를 사용한 양식으로 유명하다. 대표 화가로 오토 딕스와 게오르게 그로스가 있다.

북유럽 르네상스
북유럽 르네상스는 약 1500년대 이탈리아 르네상스 화풍이 인체의 비율, 원근법 및 풍경을 포함하여 북유럽 회화에 미친 영향으로 인해 발생했다. 알브레히트 뒤러는 이탈리아를 방문한 이후 북유럽 르네상스의 대표적인 주창자가 되었다. 이 회화 경향은 이탈리아 회화에서 볼 수 있는 로마 가톨릭교회의 주제와는 달리 개신교의 영향을 받았다.

오르피즘
프랑스 화가 자크 비용(Jacques Villon, 1875-1963)에 의해 프랑스에서 시작되어 선명한 색상의 사용이 특징인 추상미술 운동. 이 개념은 1912년 프랑스 시인 귀욤 아폴리네르(Guillaume Apollinaire)가 그리스 신화에 등장하는 시인이자 가수인 오르페우스와 로베르 들로네(Robert Delaunay)의 작품을 연관 지어 명명하여 처음 사용했다. 오르피즘 주창자들은 입체파에 더 시적이고 음악적인 요소를 부여했다. 클레, 마르크, 마케 등이 짧게 등장한 이 예술 사조에 영향을 받았다.

직교 선
직선 원근법에서 이러한 선들은 서로 수직이고 한 소실점을 가리킨다. 이 용어는 '직각'을 이룬다는 것을 의미하며 3차원의 사물을 그리는 또 다른 방법인 '정투영' 방식과 관련이 있다.

형이상학적 회화
피투라 메타피지카(Pittura Metafisica)는 이탈리아어로 '형이상학적 회화'를 뜻하며, 현실과 일상의 당혹스러운 이미지가 포함된 데 키리코(De Chirico)의 미술로부터 발전된 회화 양식이다.

외광회화
인상주의 참조.

점묘법
분할주의 참조.

팝아트
영국 비평가 로렌스 알로웨이(Lawrence Alloway)가 고안한 용어로, 1950년대부터 1970년대까지 영국과 미국을 중심으로 전개된 미술 운동이다. 광고나 만화, 대량 생산물의 포장과 같은 대중문화에서 차용한 이미지를 활용한 것이 특징이다. 대표적인 작가로 앤디 워홀과 로이 리히텐슈타인이 있다.

후기인상주의
인상주의의 영향을 받거나, 이에 대한 반발로 생겨난 다양한 미술 작품 및 미술 운동을 설명하기 위한 용어. 이 개념은 영국 미술 평론가이자 화가인 로저 프라이(Roger Fry)가 1910년 런던에서 이들의 작품으로 그룹 전시회를 기획할 때 고안했다. 후기인상주의 화가에는 세잔, 고갱, 반 고흐가 있다.

라파엘전파 형제회
1848년 런던에서 결성된 영국 작가들의 모임으로 르네상스 시대의 거장 라파엘로 이전부터 활동했던 작가들의 작품을 찬미했다. 이 협회의 구성원에는 윌리엄 홀먼 헌트, 존 에버렛 밀레이, 단테 가브리엘 로세티가 있었다. 그들의 작품은 사실적인 묘사와 세부 사항의 정교함, 사회 문제에 대한 참여 그리고 종교적 · 문학적 주제를 특징으로 한다.

프라이밍
바탕칠 참조

프리미티비즘(원시주의)
근대 초기에 많은 유럽 화가들을 매료시킨 이른바 '원시적' 미술에서 영감을 받은 미술 사조. 아프리카와 남태평양의 부족미술과 유럽의 민속미술을 포함한다.

푸토(복수형, 푸티)
이탈리아어로 '케루브' 또는 '체럽(cherub)'을 의미한다. 천사와 비슷한 존재로 보통 날개가 달린 통통한 알몸의 남자아이 모습이다. 르네상스와 바로크 미술에서 흔히 등장하며, 라파엘로와 같은 화가들이 그렸다.

광선주의
입체주의, 미래주의, 오르피즘의 영향을 받은 추상미술의 초기 형태로 1910년부터 1920년까지 러시아에서 등장한 아방가르드 미술 운동이다.

사실주의
1. 19세기 중반에 일어난 미술 운동으로 쿠르베가 제시한 것처럼 일반 농민과 노동 계급의 삶을 묘사하는 주제 선정이 특징이다. 2. 작품의 주제와 상관없이 대상의 재현이 사진처럼 정확하도록 추구되는 화풍.

르네상스

'부활'을 뜻하는 프랑스어. 고대 그리스와 로마 미술 및 문화의 재발견에 영향을 받아 1300년대부터 이탈리아를 중심으로 일어난 예술 부흥 운동을 설명하는 데 사용되는 용어이다. 1500년부터 1530년 사이에 정점을 이루었고(전성기 르네상스), 이 시기에 미켈란젤로, 레오나르도 다 빈치, 라파엘로와 같은 화가들이 활동했다.

로코코

'암석 작업' 또는 '조개껍질 작업'을 의미하는 프랑스어의 '로카유(rocaille)'라는 단어에서 파생된 로코코 미술은 작은 (인조) 동굴이나 분수에 새겨진 작품을 일컬었다. 18세기 프랑스 시각미술을 설명하는 로코코는 장식적이고 조개껍질과 같은 유려한 곡선과 모양을 사용했다.

로마네스크 양식

고대 로마 제국에서 영감을 받은 이 미술 양식은 10세기와 11세기에 걸쳐 유럽의 예술과 건축을 장악했다.

낭만주의

18세기 후반과 19세기 초반에 일어난 미술 운동으로 개인의 경험과 합리성보다는 풍부한 감성과 숭고미를 중시한다. 이 경향은 프리드리히와 터너의 풍경화 또는 들라크루아, 제리코, 고야의 강렬한 작품에서 잘 드러난다.

성스러운 대화

'사크라 콘베르사치오네(Sacra conversazione)'는 이탈리아어로 '거룩한 대화' 또는 '성스러운 대화'를 의미한다. 르네상스 시대에 인기를 얻은 회화 양식이다. 흔히 역사적으로 각기 다른 시대에 살았던 성인들이 성모자를 평온하게 둘러싸고 있는 유형의 그림이며, 주로 제단화에서 볼 수 있다.

살롱전

1667년부터 1881년까지 프랑스 왕립 회화 및 조각 아카데미(미술 아카데미의 전신)가 파리에서 개최한 전시회. 1737년부터 정기적으로 전시회가 열렸던 루브르궁의 '살롱 카레(Salon Carré)'에서 이름이 유래되었다. 예술가들에게 살롱전에 작품을 출품할 수 있는 등용문은 매우 좁았으며, 이에 선정된 화가들은 보통 재정적 후원을 받을 수 있었다.

파리파

19세기 말, 파리는 전 세계의 예술가들이 모이는 예술의 중심지가 되었다. 파리파는 피카소, 마티스, 샤갈, 몬드리안, 칸딘스키처럼 20세기 초에 파리에서 거주하며 활동했던 예술가들을 일컫는 통칭으로 사용되었다.

스컴블링 기법

이미 아래에 채색된 물감층의 일부가 노출되게끔 마른 붓으로 옅은 색 또는 물감을 불규칙하고, 거칠게 칠하여 그 위에 덧바르는 회화 기법이다. 이 기법은 깊이감과 다양한 색상 변화를 만들며, 멀리서 보면 시각적으로 혼합된 것처럼 보인다.

빈 분리파

1890년대 독일과 오스트리아 출신의 화가들이 보수적이라고 여긴 과거의 전통적인 아카데미 예술로부터 '분리'하여 결성한 모임의 명칭이다. 분리파는 빈에서 활동한 클림트가 이끌었다.

섹시옹 도르

'섹시옹 도르(Section d'Or)'는 프랑스어로 '황금분할'을 의미한다. 1912년부터 1914년까지 형식에 얽매이지 않고 활동한 프랑스 예술가 그룹을 일컫는 말이다. 입체주의를 주된 양식으로 사용했으며, 황금비율로 대표되는 기하학적 원리에 특히 관심을 가졌다.

스푸마토 기법

레오나르도 다 빈치가 개발한 스푸마토 기법은 특정한 혼합 기술을 말하며, '연기를 피우다.'를 뜻하는 이탈리아어 '푸마레(fumare)'에서 유래되었다. 은은한 번짐 기술로 그림자 및 어두운 색조는 서서히 혼합된다.

사회적 사실주의

사회부조리 또는 하층민의 역경과 고된 생활상을 고발하는 주제의 구상회화를 제작한 19세기와 20세기의 미술 운동을 설명하는 용어이다. 종종 북미의 대공황 시기에 활동했던 멕시코 출신의 리베라와 오로스코와 같은 벽화주의 작가를 가리키기도 한다.

스트레칭(캔버스 늘리기)

캔버스에 유화를 완성하기 위해, 먼저 '스트레처 바(stretcher bar)' 또는 나무틀 위에 캔버스 천을 쓰워 이를 단단히 펴고, 철사침으로 고정한다. 그 후 액자에 끼워 넣는다.

절대주의

러시아의 추상미술 운동. 주된 주창자인 화가 말레비치가 1913년에 고안한 개념이다. 이 유형의 회화는 제한된 색상의 팔레트와 사각형, 원형, 십자가와 같은 단순한 기하학적 형태를 사용하는 게 특징이다.

초현실주의

1924년 프랑스 시인 앙드레 브르통이 『초현실주의 선언문』을 발표하면서 파리에서 시작된 예술과 문예 운동. 초현실주의는 기이하고, 비논리적이고, 몽환적인 것에 열광했으며, 다다 운동처럼 충격을 추구하는 것이 특징이었다. 핵심 구성원으로는 달리, 에른스트, 마그리트 그리고 미로가 꼽힌다. 의식적인 사고(오토마티슴 참조)보다는 충동에 의해 전달되는 우연과 제스처에 대한 강조는 추상표현주의와 같은 후속 예술 움직임에 큰 영향을 미쳤다.

상징주의

1886년 프랑스 비평가 장 모레아스(Jean Moréas)가 스테판 말라르메(Stéphane Mallarmé)와 폴 베를렌(Paul Verlaine)의 시를 설명하기 위해 사용한 용어이다. 미술에서 상징주의는 신화적, 종교적, 문학적 주제를 사용하는 것과 감정적, 심리적 내용, 그리고 성적, 변태적, 신비주의에 관심을 보이는 미술을 의미한다. 르동과 고갱이 대표적 화가이다.

생테티즘(종합주의)

고갱, 에밀 베르나르와 1880년대에 브르타뉴 지방의 퐁타벤파의 다른 화가들 사이에서 사용된 용어이다. 종합주의는 미술의 주제가 관찰된 사실보다는 작가의 감정과 통합되어야 한다고 주장한 그들의 이론을 뒷받침하기 위해 쓰였다.

템페라

'비례대로 혼합하다'를 의미하는 라틴어의 '템페라레(temperare)'에서 파생되었다. 템페라는 가루 안료 또는 달걀노른자 또는 달걀 흰자를 물과 함께 섞어서 만든다. 빨리 건조되는 특징과 오랜 지속성을 자랑하는 템페라는 르네상스 시대에 유화 물감이 사용되기 전에 가장 성행했다.

테네브리즘

'모호함'을 의미하는 이탈리아어 '테네브로소(tenebroso)'에서 유래. 회화에서 격렬한 명암대조를 설명하기 위해 사용한다.

세 폭 제단화

세 개의 패널로 연결된 그림 또는 조각 작품으로, 주로 제단화로 제작된다.

트롱프뢰유

프랑스어로 '눈속임'을 뜻한다. 눈에 보이는 그림이 실물이라고 착각할 정도로 관람자를 속이기 위해 고안된 시각적인 착시 현상.

트로니

네덜란드어로 '얼굴'을 뜻한다. 네덜란드의 황금시대와 플랑드르 바로크의 회화에서 흔히 등장한다. 과장된 표정 또는 의상을 차려입은 인물의 묘사가 특징이며, 일반적으로 실제 모델을 기반으로 한 익명의 초상화이다. 비록 제작 의뢰로 그려진 작품들은 아니지만, 이 그림들은 대중들에게 인기가 있었고 잘 팔렸다.

우키요에

'우키요에'는 일본어로 '떠다니는 세상의 그림(덧없는 세상, 속세)'을 뜻한다. 17세기부터 19세기까지 일본에서 제작된 목판화와 회화의 한 양식이다. 일반적으로 동물, 풍경, 연극 장면을 다루며, 평평한 모습, 밝은 색채, 장식성이 특징이다.

밑칠

물감의 발색력을 높이기 위한 방식. 일반적으로 그림을 그리기 전에 중성 색상의 얇은 물감을 사용하여 화면 가운데 가장 어두운 곳을 설정한 후 칠하는 레이어. 밑칠의 기법으로 베르다치오(녹회색 밑칠)와 임프리마투라(투명한 착색제) 등이 있다.

바니타스

주로 정물화에서 볼 수 있는 예술의 한 장르. 해골, 부서진 악기, 썩어가는 과일과 같이 상징성을 갖는 오브제들이 인생의 무상함과 죽음의 불가피성을 암시한다.

조르조 바사리

16세기 이탈리아 출신의 건축가, 화가 및 작가. 14세기부터 16세기까지의 이탈리아 출신 예술가들의 전기를 담은 저서 『르네상스 미술가 평전』으로 유명하다. 1550년에 처음 출판된 이 책은 미술사의 초석이 되었다.

베두타(복수형, 베두테)

이탈리아어로 '경치'를 뜻한다. 어떤 도시의 경관 또는 풍경의 묘사가 워낙 정교하여 그 위치를 찾아낼 수 있을 만큼 정확한 그림을 일컫는다. 대표적인 화가로 18세기 이탈리아에서 활동했던 카날레토가 꼽힌다.

웨트 인 웨트

젖은 혹은 덜 마른 지지체 위에 물감을 (번지게) 그리는 회화 기법. 이 기법은 매끄럽고 윤곽선이 모호하고 가장자리를 흐릿하게 하여 '번짐' 효과를 연출한다.

웨트 온 드라이

스컴블링과 유사한 기법. 마른 지지체 위에 젖은 또는 좀 덜 마른 물감을 겹쳐 칠하여 결과적으로 만들어진 색상에 영향을 미친다.

작품 인덱스

인덱스

도판 저작권

모든 작품들은 각각의 캡션에 열거된 박물관, 갤러리 또는 소장품들에서 제공되었습니다.

(bl: 왼쪽 하단, br: 오른쪽 하단)

8–9 The Art Archive / DeA Picture Library / G. Nimatallah **10** The Art Archive / Alamy Stock Photo **11** Cameraphoto Arte Venezia / Bridgeman Images **13** Wikimedia Commons: Emilia Ravenna2 tango7174, Author:Tango7174, URL: https://commons.wikimedia.org/wiki/File:Emilia_Ravenna2_tango7174.jpg, https://creativecommons.org/licenses/by-sa/4.0/ **14** Alinari Archives / Getty Images **19** © Heritage Image Partnership Ltd / Alamy Stock Photo **22–23** Bridgeman Images **26–27** © Heritage Image Partnership Ltd / Alamy Stock Photo **30 bl** Leemage / UIG via Getty Images **30–31** Bridgeman Images **37** Mondadori Portfolio / Getty Images **38 bl** Bridgeman Images **38–39** Bridgeman Images **41** © Heritage Image Partnership Ltd / Alamy Stock Photo **42** The Art Archive / DeA Picture Library / G. Cigolini **43** DEA / G. DAGLI ORTI / DeAgostini / Getty Images **46–47** Bridgeman Images **50 bl** © The Trustees of the British Museum **50–51** Bridgeman Images **53** Hessisches Landesmuseum Darmstadt. Photo Wolfgang Fuhrmannek **54** The Art Archive / Vatican Museums, Vatican City / Mondadori Portfolio / Electa **63** Mondadori Portfolio via Getty Images **64–65** Bridgeman Images **68** The Art Archive / Mondadori Portfolio / Electa **72–73** The Art Archive / Vatican Museum Rome / Mondadori Portfolio / Electa **75** Chesnot / Getty Images **76–77** The Art Archive / Room of the Segnature, Vatican Palace, Vatican Museum, Vatican City / Mondadori Portfolio / Electa **80–81** Bridgeman Images **89** © Peter Barritt / Alamy Stock Photo **96–97** Peter Willi / Bridgeman Images **104** The Art Archive / Mondadori Portfolio / Electa **108–109** © SuperStock / Alamy Stock Photo **110–111** The Art Archive / DeA Picture Library / G. Nimatallah **114–115** Bridgeman Images **117** © Mircea Costina / Alamy Stock Photo **118** akg-images / Rabatti – Domingie **119** Artepics / Alamy Stock Photo **122** © SuperStock / Alamy Stock Photo **126–127** The Art Archive / National Gallery London / John Webb **130–131** Bridgeman Images **134** © ACTIVE MUSEUM / Alamy Stock Photo **138** The Art Archive **146** classicpaintings / Alamy Stock Photo **154–155** © Heritage Image Partnership Ltd / Alamy Stock Photo **160 bl** The Art Archive / DeA Picture Library / G. Nimatallah **160–161** The Art Archive / DeA Picture Library **164–165** Photography A Reeve, Scottish National Gallery **167** Fine Art Images / Heritage Images / Getty Images **168** classicpaintings / Alamy Stock Photo **171** The Art Archive / Alamy Stock Photo **175** © Paula Rego (b.1935), purchased with assistance from the Art Fund and the Gulbenkian Foundation 2002. Photograph © Tate, London 2016 **176–177** © Wallace Collection, London, UK / Bridgeman Images **180–181** © Heritage Image Partnership Ltd / Alamy Stock Photo **184 bl** Cornélie, mère des Gracques de Jean François Pierre Peyron, Toulouse, Musée des Augustins. Photo Daniel Martin **184–185** Photo Travis Fullerton © Virginia Museum of Fine Arts **187** Collection Fries Museum, Leeuwarden, acquired with support of the Vereniging Rembrandt, the Mondriaan Stichting and the Wassenbergh-Clarijs-Fontein Stichting **190** The Art Archive / DeA Picture Library **193** © Lukas - Art in Flanders VZW / Photo Hugo Maertens / Bridgeman Images **202–203** Fine Art Images / Heritage Images / Getty Images **205** Photo © Munch Museum **206–207** Bridgeman Images **210–211** © Heritage Image Partnership Ltd / Alamy Stock Photo **230–231** The Art Archive / Musée d'Orsay Paris / Gianni Dagli Orti **233** Foundation E. G. Bührle Collection, Zurich **237** The Art Archive / Alamy Stock Photo **239** The Art Archive / Courtauld Institute of Art Gallery London / Superstock **242** Gift of Dexter M. Ferry Jr. / Bridgeman Images **246** Bridgeman Images **249** World History Archive / Alamy Stock Photo **250–251** M. Theresa B. Hopkins Fund / Bridgeman Images **258** National Galleries Of Scotland / Getty Images **262** Bridgeman Images **278** classicpaintings / Alamy Stock Photo **281** Peter Willi / Bridgeman Images **282** The Art Archive / DeA Picture Library **289** Photograph © The State Hermitage Museum / Photo by Pavel Demidov **290–291** Bridgeman Images **292** Matisse © Succession H. Matisse / DACS 2016 **293** Matisse © Succession H. Matisse / DACS 2016, © Succession H. Matisse / Photo © RMN-Grand Palais (Musée de l'Orangerie) **296** DeAgostini / Getty Images **300–301** Purchased 1980, Photograph © Tate, London 2014 **304–305** The Art Archive / Tate Gallery London / Harper Collins Publishers **308** Chagall ® / © ADAGP, Paris and DACS, London 2016,

© Odyssey - Images / Alamy Stock Photo **309** Chagall ® / © ADAGP, Paris and DACS, London 2016, Gift of Alfred S. Alschuler, 1946.925, The Art Institute of Chicago **312** © ADAGP, Paris and DACS, London 2016, Granger, NYC. / Alamy Stock Photo **313** © ADAGP, Paris and DACS, London 2016, Artepics / Alamy Stock Photo **316** The Art Archive / DeA Picture Library / G. Cigolini **320** © DACS 2016, Photo © Boltin Picture Library / Bridgeman Images **321** © DACS 2016, De Agostini Picture Library / G. Nimatallah / Bridgeman Images **323** © Art Reserve / Alamy Stock Photo **324** © Peter Horree / Alamy Stock Photo **327** © ADAGP, Paris and DACS, London 2016, presented by Eugène Mollo and the artist 1953. Photograph © Tate, London 2014 **328** © Estate of George Grosz, Princeton, N.J. / DACS 2016, © DACS, 2016, purchased with assistance from the Art Fund 1976. Photograph © Tate, London 2014 **329** © DACS 2016 **332** © ADAGP, Paris and DACS, London 2016. Photo © Christie's Images / Bridgeman Images **333** San Diego Museum of Art, USA / Gift of Anne R. and Amy Putnam / Bridgeman Images **335** © ADAGP, Paris and DACS, London 2016, akg-images **336–337** © Successió Miró / ADAGP, Paris and DACS London 2016. Photo © Boltin Picture Library / Bridgeman Images **340–341** © Heritage Image Partnership Ltd / Alamy Stock Photo **343** Granger, NYC / Alamy Stock Photo **344–345** © Georgia O'Keeffe Museum / DACS 2016, The Collection of the Frederick R. Weisman Art Museum at the University of Minnesota, Minneapolis. Museum purchase: 1937.1. **347** Alfred Stieglitz Collection, 1949.533, The Art Institute of Chicago **348** © ADAGP, Paris and DACS, London 2016. Photo © Christie's Images / Bridgeman Images **349** © ADAGP, Paris and DACS, London 2016, © Peter Horree / Alamy Stock Photo **351** Granger, NYC / Alamy Stock Photo **352–353** Bridgeman Images **355** akg-images / Schütze / Rodemann **356** © ADAGP, Paris and DACS, London 2016, The Art Archive / Private Collection / Gianni Dagli Orti **357** © ADAGP, Paris and DACS, London 2016. Photo The Philadelphia Museum of Art / Art Resource / Scala, Florence **360–361** © Salvador Dalí, Fundació Gala-Salvador Dalí, DACS 2016. Photograph © Tate, London 2014 **363** World History Archive / Alamy Stock Photo **364** © Succession Picasso / DACS, London 2016, Bridgeman Images **365** © Imperial War Museums (Art.IWM ART 518) **367** ITAR-TASS / TopFoto **368** ©2016 Mondrian / Holtzman Trust, The Artchives / Alamy Stock Photo **369** Purchased 1982. Photograph © Tate, London 2014 **372** © Banco de México Diego Rivera Frida Kahlo Museums Trust, Mexico, D.F. / DACS 2016, © Leemage / Bridgeman Images **373** © Banco de México Diego Rivera Frida Kahlo Museums Trust, Mexico, D.F. / DACS 2016, San Francisco Museum of Modern Art, Albert M. Bender Collection, gift of Albert M. Bender in memory of Caroline Walter; © Banco de Mexico Diego Rivera & Frida Kahlo Museums Trust, Mexico, D.F. / Artists Rights Society (ARS), New York **375** The Art Archive / Gianni Dagli Orti **376–377** © ADAGP, Paris and DACS, London 2016, akg-images **380** © The Pollock-Krasner Foundation ARS, NY and DACS, London 2016, The Metropolitan Museum of Art / Art Resource / Scala, Florence **381** Chronicle / Alamy Stock Photo **384–385** © Helen Frankenthaler Foundation, Inc. / ARS, NY and DACS, London 2016 **387** © ARS, NY and DACS, London 2016, © The Estate of Hans Hofmann, purchased 1981. Photograph © Tate, London 2014 **388** © The Estate of Francis Bacon. All rights reserved. DACS 2016, Bridgeman Images **392** © 2016 The Andy Warhol Foundation for the Visual Arts, Inc. / Artists Rights Society (ARS), New York and DACS, London. Photograph © Tate, London 2014 **395** akg-images **396–397** © Estate of Roy Lichtenstein / DACS 2016, akg-images / Erich Lessing **399** © Peter Horree / Alamy Stock Photo **400–401** Museo Thyssen-Bornemisza / Scala, Florence **403** © FineArt / Alamy Stock Photo **404–405** © The Lucian Freud Archive / Bridgeman Images **405 br** © The Lucian Freud Archive / Bridgeman Images **408** © The Easton Foundation / VAGA, New York / DACS, London 2016, © Stefano Politi Markovina / Alamy Stock Photo **409** © ADAGP, Paris and DACS, London 2016, © Peter Horree / Alamy Stock Photo **412–413** © Anselm Kiefer. Photo © White Cube (Charles Duprat) **413 br** © Anselm Kiefer. Photo © White Cube (Charles Duprat) **416–417** © Paula Rego, Courtesy Marlborough Fine Art, London **419** World History Archive / Alamy Stock Photo

르네상스부터 동시대 미술까지

디테일로 보는 서양미술

초판 인쇄일 2021년 1월 26일
초판 발행일 2021년 2월 8일

지은이 수지 호지
옮긴이 김송인

발행인 이상만
발행처 마로니에북스
등록 2003년 4월 14일 제2003-71호
주소 (03086) 서울특별시 종로구 동숭길 113
대표전화 02-741-9191
편집부 02-744-9191
팩스 02-3673-0260
홈페이지 www.maroniebooks.com

ISBN 978-89-6053-608-1(03600)